拜德雅
Paideia

视觉文化丛书

看的权利

视觉性的逆向历史

［美］尼古拉斯·米尔佐夫（Nicholas Mirzoeff）　著

胡文芝　译

重庆大学出版社

目　录

插图目录

总　序

　　毋庸置疑，当今时代是一个图像资源丰裕乃至迅猛膨胀的时代，从随处可见的广告影像到各种创意的形象设计，从商店橱窗、城市景观到时装表演，从体育运动的视觉狂欢到影视、游戏或网络的虚拟影像，一个又一个转瞬即逝的图像不断吸引、刺激乃至惊爆人们的眼球。现代都市的居民完全被幽灵般的图像和信息所簇拥缠绕，用英国社会学家费瑟斯通的话来说，被"源源不断的、渗透当今日常生活结构的符号和图像"所包围。难怪艺术批评家约翰·伯格不禁感慨：历史上没有任何一种形态的社会，曾经出现过这么集中的影像、这么密集的视觉信息。在现今通行全球的将眼目作为最重要的感觉器官的文明中，当各类社会集体尝试用文化感知和回忆进行自我认同的时刻，图像已经掌握了其间的决定性"钥匙"。它不仅深入人们的日常生活，成为人们无法逃避的符号追踪，而且成为亿万人形成道德和伦理观念的主要资源。这种以图像为主因（dominant）的文化通过各种奇观影像和宏大场面，主宰人们的休闲时间，塑造其政治观念和社会行为。这不仅为创造认同性提供了种种材料，促进一种新的日常生活结构的形成，而且也通过提供象征、神话和资源等，参与形成某种今天世界各地的多数人所共享的全球性文化。这就是人们所称的"视觉文化"。

　　如果我们赞成巴拉兹首次对"视觉文化"的界定，即通过可见的形象（image）来表达、理解和解释事物的文化形态，那么，主要以身体姿态语言（非言语符号）进行交往的"原始视觉文化"（身体装饰、舞蹈以及图腾崇拜等），以图像为主要表征方式的视觉艺术（绘画、雕塑等造型艺术）和以影像作为主要传递信息方式的摄影、电影、电视以及网络等无疑是其最重要的文化样态。换言之，广义上的视觉文化就是一种以形象或图像作为主导方式来传递信息的文化，它包括以巫术实用模式为取向的原始视觉文

化、以主体审美意识为表征的视觉艺术，以及以身心浸濡为旨归的现代影像文化等三种主要形态；而狭义上的视觉文化，就是指现代社会通过各种视觉技术制作的图像文化。它作为现代都市人的一种主要生存方式（即"视觉化生存"），是以可见图像为基本表意符号，以报纸、杂志、广告、摄影、电影、电视以及网络等大众媒介为主要传播方式，以视觉性（visuality）为精神内核，与通过理性运思的语言文化相对，是一种通过直观感知、旨在生产快感和意义、以消费为导向的视象文化形态。

在视觉文化成为当下千千万万普通男女最主要的生活方式之际，本译丛的出版可谓恰逢其时！我国学界如何直面当前这一重大社会转型期的文化问题，怎样深入推进视觉文化这一跨学科的研究？古人云：他山之石，可以攻玉！大量引介国外相关的优秀成果，重新踏寻这些先行者涉险探幽的果敢足迹，无疑是窥其堂奥的不二法门。

在全球化浪潮甚嚣尘上的现时代，我们到底以何种姿态来积极应对异域文化？长期以来，我们的思维方式更倾向于"求同"。事实上，这种素朴的日常思维方式，往往造成了我们的生命经验囿于自我同一性的褊狭视域。在玄想的"求同"的云端，自然谈不上对异域文化切要的理解，而一旦我们无法寻取到迥异于自身文化的异质性质素，哪里还谈得上与之进行富有创见性的对话？！事实上，对话本身就意味着双方有距离和差异，完全同一的双方不可能发生对话，只能是以"对话"为假面的独白。在这个意义上，不是同一性，而恰好是差异性构成了对话与理解的基础。因理解的目标不再是追求同一性，故对话中的任何一方都没有权利要求对方的认同。理解者与理解对象之间的差异越大，就越需要对话，也越能够在对话中产生新的意义，提供更多进一步对话的可能性。在此对谈中，诠释的开放性必先于意义的精确性，精确常是后来人努力的结果，而歧义、混淆反而是常见的。因此，我们不能仅将歧义与混淆视为理解的障碍，反之，正是歧义与混淆使理解对话成为可能。事实上，歧义与混淆驱使着人们去理解、理清，甚至调和、融合。由此可见，我们应该珍视歧义与混淆所开显的多元性与开放性，而多元性与开放性正是对比视域的来源与展开，也是新的文化创

造的活水源泉。

正是明了此番道理，早在 20 世纪初期，在瞻望民族文化的未来时，鲁迅就提出：外之既不后于世界之思潮，内之仍弗失固有之血脉，取今复古，别立新宗！我们要想实现鲁迅先生"取今复古，别立新宗"的夙愿，就亟须改变"求同存异"的思维，以"面向实事本身"（胡塞尔语）的现象学精神与工作态度，对所研究的对象进行切要的同情理解。在对外来文化异质性质素寻求对谈的过程中，东西方异质价值在交汇、冲突、碰撞中磨砺出思想火花，真正实现我们传统的创造性转换。德国诗哲海德格尔曾指出，唯当亲密的东西，完全分离并且保持分离之际，才有亲密性起作用。也正如法国哲学家朱利安所言，以西方文化作为参照对比实际上是一种距离化，但这种距离化并不代表我们安于道术将为天下裂，反之，距离化可说是曲成万物的迂回。我们进行最远离本土民族文化的航行，直驱差异可能达到的地方深入探险，事实上，我们越是深入，就越会促成回溯到我们自己的思想！

狭义上的视觉文化篇什是本译丛选取的重点，并以此为基点拓展到广义的视觉文化范围。因此，其中不仅包括当前声名显赫的欧美视觉研究领域的"学术大腕"，如 W. J. T. 米切尔（W. J. T. Mitchell）、尼古拉斯·米尔佐夫（Nicholas Mirzoeff）、马丁·杰伊（Martin Jay）等人的代表性论著，也有来自艺术史领域的理论批评家，如诺曼·布列逊（Norman Bryson）、克莱门特·格林伯格（Clement Greenberg）、詹姆斯·埃尔金斯（James Elkins）等人的相关力作，当然还包括那些奠定视觉文化这一跨学科基础的开创之作，此外，那些聚焦于视觉性探究方面的实验精品也被一并纳入。如此一来，本丛书所选四十余种文献就涉及英、法、德等诸语种，在重庆大学出版社的大力支持和协助下，本译丛编委会力邀各语种经验丰富的译者，务求恪从原著，达雅兼备，冀望译文质量上乘！

是为序！

肖伟胜

2016 年 11 月 26 日于重庆

前言 不可避免的视觉性

很长一段时间，我一直在思考詹姆斯·乔伊斯（James Joyce）在《尤利西斯》(*Ulysses*) 中所说的"不可避免的视觉性之不可避免的形态"。这一典型的乔伊斯式用语不禁让我们停下来思索：视觉性为何不可避免？又是谁使其不可避免？该用语是对书中出现过的用语"可见事物之不可避免的形态"的重复，但又有所不同。这两个用语都出自《尤利西斯》的《普罗透斯》(*Proteus*）一章，是斯蒂芬·迪达勒斯（Stephen Dedalus）清晨在海滩上的内心独白。那么，视觉性虽不是可见的，但却是不可避免、无法回避、必然要发生的。简言之，它与当前的流行术语形态（modality）一样，也并不是一种新的思维方式。乔伊斯把视觉性（visuality）与古代不可避免的（ineluctable）事物联系起来，将我们推向 17 世纪的形而上学，而其背后的渊源是亚里士多德，它与迪达勒斯在哀悼母亲并寻找"大家都晓得的字眼"时对生死之间的"隔阂"的忧虑非常契合。因此，视觉性并非可视之物，它甚至不是一个社会事实，这和我们很多人长期以来的设想南辕北辙。视觉性也不是那种恼人的新词——书评家眼中的合适的靶子，因为——正如乔伊斯可能已经意识到的那样——该词在 1840 年就出现在托马斯·卡莱尔（Thomas Carlyle）——一位现代性和各种解放运动的抨击者——的作品中，成为官方英语的一部分。正如卡莱尔本人所强调的那样，**英雄**（Hero）的视觉化能力不是创新，而是**"传统"**（Tradition），在帝国主义的卫道士眼中，这是一股强大的力量。要厘清使视觉性不可避免的这种悠久**传统**和权威力量，理所当然需要一些时间和空间。那个故事，那个 盎格鲁 – 凯尔特人（Anglo-Celtic）（卡莱尔是苏格兰人）所暗示的关于帝国主义想象的故事，我们在此提供了它的逆向历史。

在试图接受视觉性的不可避免的特性时，我一直想给近几十年来发生的针对景观社会和图像战争的抵抗提供一个批判性的谱系。反过来，这个谱系将为所谓的视觉文化的批判性工作提供一个框架，这并不是因为历史化的方式总是好的，而是因为视觉性有着广博而意义重大的历史，而这一历史本身也是西方史学形成的关键部分。更确切地说，视觉性及其对历史的视觉化是"西方"对自身进行历史化处理并使自身区别于其他国家的方式之一。在这种观点下，视觉文化在学术上所代表的"视觉转向"（visual turn）本身并不是一种解放，而是试图利用其优势，开展视觉化权威的部署。在建立这一谱系的过程中，我跨越了多个"边界"——从字面意义上说，我跨越了不少国界，涉足了三个大洲、两个半球，只为寻找档案或其他研究材料；从比喻意义上说，我跨越了区域研究、历史分期和媒介历史等多个离散的学科。在处理重大问题时，视觉文化明显缺乏决断，这是对该领域的早期批评之一。但随着视觉文化领域的一些主要书籍的出版，比如 W. J. T. 米切尔（W. J. T. Mitchell）的《图像何求》（*What Do Pictures Want?*，2005 年）以及已故的安妮·弗里德伯格（Anne Friedberg）的《虚拟窗口：从阿尔贝蒂到微软》（*The Virtual Window: From Alberti to Microsoft*，2006 年）等，这些反对意见现已销声匿迹。在本书中，我希望追随前人的脚步，为这一领域建立一个相对去殖民化的框架。促使我这样做的是我在研究伊拉克战争，即撰写《观看巴比伦：伊拉克战争与全球视觉文化》（*Watching Babylon: The War in Iraq and Global Visual Culture*，2005 年）一文时脑海中浮现出的一些问题。那篇文章我写得很仓促，而且可悲地误认为伊拉克战争会是一场短暂的冲突，但我在其中发现了一种矛盾现象，即战争产生的大量图像对公众的影响相对较小，我称这一现象为"图像的平庸"。即便是有关阿布格莱布监狱（Abu Ghraib）[1]的

1　伊拉克战争爆发初期（2003 年），在伊拉克巴格达省的阿布格莱布监狱爆发了美军虐囚丑闻，又称美军虐待伊拉克战俘事件。美国军队占领伊拉克后，在该监狱对伊拉克战俘实施了一系列侵犯人权的行为，包括身体虐待、性虐待、酷刑、强奸、鸡奸和谋杀等。2004 年 4 月，美国 CBS 新闻公布了监狱内的影像，虐囚事件曝光，引起了全世界关注。——译者注

那些令人相当不适、足以挑战这一观点的照片，也没有对公众产生较大影响。此外，在 2004 年的美国大选中，这些照片也未被提及，监狱长级别以上的军事人物随后也没有受到处分：事实上，导致阿布格莱布丑闻的指挥系统中的每个人都得到了提拔。与新闻摄影的传统和其他视觉启示形式相反，视觉性似乎已经成为权威的武器，而不是对抗权威的武器。为何这些令人震惊的图像对公众的影响如此之小？为了弄清楚这一显而易见的难题，我必须将它们置入我在此描述的谱系之中，这一点至关重要。

　　我并非想把实体化的视觉化简化为代码。相反，在我看来，W. J. T. 米切尔在 1994 年提出的著名主张，即各种视觉材料与印刷文化一样复杂且重要，其中的一个重要含义是视觉图像本身就是一种档案。在不扩大讨论范围的前提下，我所遇到的这方面的跨界问题可以被视作所涉及的问题的例证。在许多源自大西洋世界的种植园复合体的例子中，我使用了图像——有时甚至使用了对有些图像已经丢失的认识——作为一种证据形式。当我借助被奴役者、曾经的被奴役者、属下阶层或者殖民地臣民等群体进行推论时，除了依托视觉图像，我通常无法获得文本支持。因此，我对这些图像的风格、结构和推断进行形式化分析以支撑我的论点，这一方法在西方正典以及其他作品中很常见。我还要声明，在本书中，我会建立更为广泛的历史框架去加强这种解读，正如许多文化历史学家在我之前所做的那样。当然，我未必正确，但是如何使用视觉档案来为这类属下阶层"发声"并"讲述"他们的历史，而不仅仅是对他们进行简单的说明，这在我看来是一个重要的方法论问题。比如，如果在波多黎各不允许正式使用这种视觉档案，那么我希望在罗马也不允许。如果这无法实现，那么在方法论上哪种反对意见会在一个地方有效，却在另一个地方无效呢？提出这种反对意见的人通常来自艺术史领域，在那里，归属是一个核心问题。然而，我并不认为本书是艺术史，我认为应该将它视作媒介和中介化的批判性阐释的一部分。书中应用了米切尔所称的"媒介理论"，所有双关语也都是有意为之。从这个意义上讲，我认为视觉性既是传递和传播权威

的媒介，也是对那些受制于权威的人进行中介化的手段。

本书的正文部分将向读者证明这些主张是合理的，当然，也有可能事与愿违。在此，我想指出一两个读者可能无法意识到的遗漏。我在本书中使用了权威的传统，以之作为框架来囊括全书的内容。起初这一传统对卡莱尔有所启发，之后直接或间接地由他发扬光大。也就是说，这是英法帝国计划（the Anglo-French imperial project）的谱系。该计划发起于 17 世纪中叶，主要针对种植园殖民地，之后随着法国大革命和海地革命（1789—1804 年）的爆发而发生了根本性变化。这一历史问题流传到了美国，一是因为它是英国的前殖民地；二是因为拉尔夫·瓦尔多·爱默生（Ralph Waldo Emerson）对卡莱尔进行了改编，出版了《代表人物》（*Representative Men*，1850 年）一书。虽然一些学者可能会质疑帝国计划的广泛影响力，但它过去曾是（现在也是）一个关于经验、干预和想象力的思绪活跃的领域。詹姆斯·安东尼·弗劳德（James Anthony Froude）效仿詹姆斯·哈林顿（James Harrington）的 17 世纪的论著，称之为"大洋国"（Oceana）。另一方面，对某些人来说，这个领域可能还不够深入。我认识到这个英法美的"想象共同体"很大程度上与西班牙帝国格格不入，在一组来自西班牙语美洲（Hispanophone Americas）的"对比"中，我做了如是表述。这些部分涉及各种形式的视觉形象，这并非因为我把西班牙帝国构想"成"一种意象，而是因为这或许在我的知识和语言技能的范围之内。我冒险用这些帝国主义相互渗透的短暂时刻来表明我的看法：一个有前景的新的研究方向就是共同探索这种全球化的视觉性的交叉点。虽然我无疑想把研究的区域延伸至南亚和东亚，但以自己目前的能力范围，我并没有把它们写进本书。当下，我认为本书只是一个长期项目的第一步。那么，把当前的这本书看作几本书的综合是否不够慎重？毫无疑问，对于我在此描述的每一种不同的视觉性复合体，我都能写上一本书。如果我在这里所提倡的批判性分析模式能够成立，那么——无论出自我自己还是他人之手——这一领域必然能增添不少书籍。在此，

xvi

我认为有一点相当重要，即我需要确保这一框架的整体性，对其加以足够详细的阐述，使其轮廓清晰，同时保留日后修改的可能性。另有人建议我针对该主题写一个简介即可，这在我看来，似乎是优先考虑当前的出版时尚，而不是为了持续论证——我不明白，如何能用当今十分流行的百来页的"极短"体例来认真开展对现代性的重新评价呢？至此，本书尚未涵盖的内容和实际呈现的内容（虽有诸多不足之处）已经一目了然。

致 谢

这本书得益于许多人的建议，深受许多人的启发，同时也获得了大量物质上的支持——部分原因是我花了比预想中更长的时间才完成此书，请恕我无法在此将他们一一列出。2001 年，在堪培拉的澳大利亚国立大学人文研究中心的一项研究基金的赞助下，该项目迈出了第一步。2002 年，在马萨诸塞州威廉斯敦的斯特林和弗朗辛·克拉克艺术研究所，该项目取得了新进展。我对毛利人的历史和文化的研究始于 2005 年，当时我在新西兰奥特罗亚坎特伯雷大学的美国研究系做访问学者。我的研究得到了石溪大学艺术与科学学院的诸位院长以及纽约大学文化教育学院的院长玛丽·布拉贝克 (Mary Brabeck) 的支持。我非常感谢以下机构的图书管理员和档案管理员的帮助：圣托马斯的夏洛特阿梅利公共图书馆；里奥佩德拉斯的波多黎各大学图书馆；新西兰奥特罗亚的坎特伯雷大学麦克米伦·布朗图书馆；澳大利亚国家图书馆；巴黎国家图书馆；法国维济耶的法国大革命国家博物馆；大英图书馆；纽约历史学会图书馆；石溪大学梅尔维尔纪念图书馆；以及纽约大学埃尔默·博斯特纪念图书馆。在我介绍过该项目的内容的场合中，我要特别感谢以下会议为我提供了机会：2006 年在威斯康辛大学麦迪逊分校举办的主题为"跨越"（trans）的视觉文化会议；2009 年在巴黎举行的"巴黎美国大学—纽约大学媒体与信仰会议"；2010年在伦敦威斯敏斯特大学举行的"视觉文化大会"；2010 年在马里兰大学举行的"乔治·莱维丁讲座"；同时也要感谢现代语言协会、学院艺术协会以及在纽约大学和纽约市周边举行的各种活动。

我想对很多人表达我的感激之情。首先我要感谢杜克大学出版社的匿名读者，他们拓展了我的思想，激发了我的灵感。这是一次富有

成效的双盲同行评审。还有一些读者和顾问给我提供了其职责之外的帮助，他们是特里·史密斯（Terry Smith）、玛丽塔·斯特肯（Marita Sturken）和达娜·波兰（Dana Polan）。我还要感谢我在纽约大学传媒、文化与传播学系以及石溪大学艺术系、比较文学和文化研究系的所有同事。此外，我想感谢所有帮助我克服困难、顺利完成该项目的学生们。马克斯·利伯伦（Max Liboiron）和阿美·金（Ami Kim）的出色工作使图片研究得以完成，我在此对他们表示特别的感谢。杜克大学出版社的肯·维索克（Ken Wissoker）、曼迪·厄尔利（Mandy Early）、杰德·布鲁克斯（Jade Brooks）、蒂姆·埃尔芬本（Tim Elfenbein）和帕特里夏·米克贝利（Patricia Mickleberry）等人帮我很好地完成了书稿的编辑工作，使我能够专注于书稿的撰写，这对我而言是极其珍贵的经历。我在网络视觉文化联盟项目的同事——塔拉·麦克弗森（Tara McPherson）、布莱恩·戈德法布（Brian Goldfarb）、琼·萨博（Joan Saab）和温迪·楚（Wendy Chun）——曾多次聆听我的这些研究思想，对于他们的聆听以及他们提供的灵感和真知灼见，我深表感谢。我非常感谢半球表演与政治研究学会的一群杰出人士，他们给予我友谊和智慧，特别是马西亚尔·戈多伊（Marcial Godoy）、吉尔·莱恩（Jill Lane）和戴安娜·泰勒（Diana Taylor）。我也很感谢我的同辈朋友和同事们，特别是阿尔君·阿帕杜莱（Arjun Appadurai）、乔恩·贝勒（Jon Beller）、劳里－贝丝·克拉克（Laurie-Beth Clark）、吉尔·卡西德（Jill Casid）、大卫·达斯（David Darts）、迪普提·德赛（Dipti Desai）、汉克·德雷沃（Hank Drewal）、凯文·格林（Kevin Glynn）、阿米莉亚·琼斯（Amelia Jones）、亚历克斯·朱哈兹（Alex Juhasz）、艾拉·利文斯顿（Ira Livingston）、文朵莲（Iona Man-Cheong）、卡罗尔·马沃（Carol Mavor）、乔·莫拉（Jo Morra）、汤姆·米切尔（Tom Mitchell）、中村莉莎（Lisa Nakamura）、丽莎·帕克斯（Lisa Parks）、卡尔·波普（Carl Pope）、马尔克·史密斯（Marq Smith）以及参加 2010 年加州大学研究院举办的依托国家人文基金会的"拓宽数字人文学科"暑期项目的所有人。

　　这本书，乃至我的整个职业生涯，甚至我工作之外的生活，都要归功于凯瑟琳·威尔逊（Kathleen Wilson），我对她的感激之情无以言表。除了采用她对几乎每一页所提供的直接看法、参考资料和深刻见解之外，我还获得了向这位优秀的知识分子学习并一起生活的难忘经历，她重新建构了她的整个领域。后来，我目睹了她以勇气、智慧，甚至良好的幽默感战胜了一个人所能面对的最严峻的挑战。这种精神每天都在鼓舞着我。在我写这本书的日子里，我的女儿汉娜（Hannah）已经成长为一名优秀的年轻女性，我也要努力为她成为一名更优秀的父亲。

xix

引言

看的权利或如何利用视觉性和反视觉性进行思考

1　　　我想主张看的权利（the right to look）。[1] 该主张是为了获得真实权利，这不是第一次，也不会是最后一次。[2] 我的请求或许显得奇怪，毕竟在 21 世纪的头十年里，我们从新旧媒体上看到了双子大楼的倒塌、新奥尔良等城市的沉没以及无休止的暴力。但是，看的权利不是关乎看见，它始于个人层面，通过注视他人的眼睛来表达友谊、团结或者爱。这种看必须是相互的，每个人都对他者进行虚构，否则它就无法成功。正因如此，这种看是无法表征的。看的权利争取的是自主权，它既非个人主义也非窥淫癖，而是对政治主体性和集体性的要求："看的权利。对他者的建构。"[3] 这句话是雅克·德里达（Jacques Derrida）的首创，用来描述马里–弗朗索瓦·普丽莎（Marie-Françoise Plissart）的一个专题摄影。照片中的两名女子如情侣般暧昧地追逐着对方，彼此注视并试图了解对方（见图 1）。[4] 这种对他者的建构十分

2

图 1　马里–弗朗索瓦·普丽莎，载《审视权》（*Droit de regards*，巴黎：子夜出版社，1985 年）

1　我将在我的博客中继续论述这一主张。
2　此类主张都建立在对视觉和视觉性的批判性思考基础之上，（近期）劳拉·穆尔维（Laura Mulvey）、W. J. T. 米切尔、安妮·弗里德伯格、马丁·杰伊（Martin Jay）以及其他关注看和视觉的理论家都在讨论这个问题。克莱尔·怀特林（Clare Whatling）之前曾在另一个不同的语境中使用过"看的权利"一词。参见 Whatling, *Screen Dreams*, 160。
3　Derrida, *Right of Inspection*; Derrida, *Droit de regards*, xxxvi. 我稍微修改了威尔斯（Wills）翻译的"各种审视的权利"（rights of inspection），因为这一译法试图弥合权利和法律之间的鸿沟，但我认为应该保持这一点。
4　有关此文本及其含义的深入讨论，请参见 Villarejo, *Lesbian Rule*, 55-82。关于看本身，请参见 Sturken and Cartwright, *Practices of Looking*。

常见，它可能是共同的，甚至是共有的，因为这里存在一种交换，却没有创造盈余。你或你所在的群体使他人得以了解你，与此同时，你也了解了他人和你自己。这意味着，想要主张看的权利，明辨是非，首先需要对他人进行认知。只有主张主体性才能获得自主权来处理可见与可述之间的关系。警察对我们说，"走开，这里没什么可看的"，[1]这时我们就与警察发生了看的权利之争。恰好有东西可看——我们了解这一点，他们也不例外。看的权利的对立面并非审查制度，而是"视觉性"，是那种命令我们走开的权威，那种可以看的独家声明。视觉性乃旧语，并非当今用来指代所有视觉图像和视觉工具总和的流行的理论用语，事实上它是19世纪早期的一个术语，意指历史的视觉化。[2]这种（视觉化）实践肯定是靠想象而不是靠感知，因为视觉化对象数量过多，无法被人一一看到，而且它们主要通过信息、图像以及思想等渠道产生。把视觉化组合起来的能力体现了视觉化者的权威。反过来，对权威的授权需要永久性地更新，使之被公认为是"合乎常理的"，或者说，它需要每日更新，因为它总是在遭受质疑。于是，看的权利所主张的自主权遭到了视觉性权威的反对。但是，看的权利是第一位的，我们不应该忘记这一点。[3]

如何利用视觉性和反视觉性进行思考呢？视觉性最初的领域是奴隶制种植园，庄园在监工的监视下运行，监工代行庄园主的主权。对奴隶的暴力惩罚进一步加强了这种主权监视，但这种监视维持了一种现代劳动分工制度。从18世纪后期开始，视觉化成为现代将领的特质，这是由于战争扩大，战况过于复杂，没有人能够一览整个战场。现代战事中的将领根据属下（subalterns）[4]（新设立的专门收集情报的最

1 Rancière, "Ten Theses on Politics." 该文最初以法语"政治十论"（Dix theses sur la politique）为题载于《政治的边缘》（Aux Bords de Politique, Paris: La Fabrique,1998）。

2 有关视觉性在视觉文化中的使用分析，参见我的文章"论视觉性"（On Visuality）。哈尔·福斯特（Hal Foster）在《视觉和视觉性》（Vision and Visuality）一书中广泛引用了该术语，但并未提及该词的早期历史。

3 请比较德里达坚持写作优先于演讲的主张（Of Grammatology, 14）。

4 "属下"一词在欧洲军队中主要指"次长、中尉、副官"等次级军衔。20世纪初，葛兰西在《狱中札记》中论述阶级斗争时，迫于政治压力，用了"属下"这个词汇来代替马克思的"无产阶级"的概念。在本书中，该词多指从属的、没有自主性的、没有权力的人群或阶级，因此在不同语境中分别译为"属下"或"属下阶层"。——译者注

低级别军官）提供的情报以及自己的想法和想象，负责对战场进行视觉化处理。这也正是卡尔·冯·克劳斯威茨（Karl von Clausewitz）所倡导和践行的。那时，即 1840 年，历史学家托马斯·卡莱尔（1795—1881 年）首次用英语的"视觉性"一词来指称他所谓的英雄式领导的传统，即对历史视觉化以维持独裁的权威。卡莱尔试图把**英雄**想象成一个神秘人物，一束"灿烂夺目的光源，使靠近者身心愉悦［……］一束上帝赐予的自然之光"。[1] 假如视觉性曾是种植园里的权威的补充，那么如今权威就是那束光源。光是神圣的。因此可以看到，权威影响事物的发展，并且给人一种合情合理的感觉：它是审美的。视觉性是权威的暴力和隔离的补充，它投入"历史"，构成了一种看似自然的"复合体"（complex）。因此，看的权利所主张的自主权与视觉性的权威形成对立。视觉化是视觉性的产物，意指权威所能感知到的"历史"过程的创造。视觉性力图表明"权威"是不言自明的，是一种"合理划分，统治权据此为视觉性的合法性强加了合理的证据"。[2] 无论这一过程被冠以何种名称，它并不单由身体意义上的视觉感知所构成，而是由一系列的关系组合所构成，这些关系将信息、想象力和洞察力整合成一个身体和心理空间。我并不是要为"视觉性"赋予能动性，而是要按照现在司空见惯的做法将其视作有实质影响力的话语实践，正如福柯的全景敞视主义、凝视或透视那样。视觉性的既定模式由一系列行为构成，它们主要归为三类。其一，视觉性通过命名、范畴化和下定义进行分类，福柯称这一过程为"对可见事物的命名"。[3] 视觉性形成于奴隶制种植园的实践——从种植园空间的映射到经济作物栽培技术的鉴定以及发展这些技术所需要的精细化劳动分工。其二，视觉性遵循社会的组织方式把不同群体分隔开来。视觉性对它的视觉化对象进行分离与隔离，避免他们凝聚成诸如工人、人民或（去殖民化的）民族之类的政治主体。其三，视觉性使这种分离式的分门别类看上去是合情合理的，因而也是审美的。正如去殖民化评论家弗

1　Carlyle, *On Heroes, Hero Worship and the Heroic in History*, 3-4.

2　Rancière, *Aux bords de la politique*, 17.

3　Foucault, *The Order of Things*, 132.

朗茨·法农（Frantz Fanon）所说，如此反复的体验会产生一种"尊重现状的审美"，这种审美恰如其分，关乎责任，让人感觉合情合理，因而赏心悦目，最终甚至美妙无比。[1]分类、隔离和审美化共同构成了我所说的"视觉性复合体"（complexes of visuality）。所有这些柏拉图主义都依赖于一个奴性阶级，无论他们是否为正式的动产奴隶（chattel slaves），其任务就是做该做的事，别无其他。[2]我们可能会参与做这些事所需的任何劳动——视觉上的或者其他劳动，但我们什么也看不到。

看的权利主张从这种权威中获得自主权，拒绝被隔离，而且自发地创造新形式。这种权利不是为了宣告或者倡导人权，而是为了主张作为民主政治之核心的真实权利。民主政治既不是救世主，也不会即刻降临，它拥有一个持续的谱系——从反对各种奴隶制到反殖民主义、反帝国主义和反法西斯主义政治，这个谱系就是本书要探讨的内容。主张看的权利已然意味着抛开这种自发的对立式消解方式，继而转向一种自主权，这种自主权基于它的一个首要原则，即"生存权"（the right to existence）。在与视觉性的对抗中产生的反视觉性的集合体试图与视觉性的各种复杂行动进行较量，并战胜它们。在此我将运用哲学家雅克·朗西埃（Jacques Rancière）的激进谱系对这些术语加以解释（他的研究对我们的研究内容非常关键），同时我也强调并坚持认为它们源于历史实践。分类的做法遭到了被视为解放的教育的抵制，也就是说，"即使一个人的意志服从于他人的意志，智力行为也只服从于自身"。[3]长期以来，从被奴役者奋力争取受教育权到 19 世纪的全民教育运动（这一运动［在美国］因最高法院受理的布朗诉托皮卡教育局案［*Brown v. Board of Education*，1954 年］而达到高潮），工人阶级和底层阶级将教育视为至高无上的解放之路。教育是摆脱被分配的工作的切实可行的途径。隔离遭到了民主的反对，民主不仅意味

4

1 Fanon, *The Wretched of the Earth*, 3.

2 Rancière, *The Philosopher and His Poor*.

3 Rancière, *The Ignorant Schoolmaster*, 13. 我要感谢克里斯汀·罗斯（Kristin Ross）在其著作中以及私下对朗西埃作品的精辟透彻的介绍。

着代表制选举，还意味着"无份之份"的权力地位。柏拉图指定了六类拥有权力的人：所有剩下的人——绝大多数人——都是无份者，都是无足轻重者。[1] 在此，看的权利与被看的权利紧密相连。通过把教育与民主结合起来，那些被归类为"只适合工作的人"重新确立了自己的身份和地位。权力的审美不仅在形式上，而且在情感和需求上与身体的审美相一致。这种审美并不是对美的分类，而是"一种位于政治核心的'审美'［……］因为先验形式的系统决定了呈现在感官体验中的东西"。[2] 在本书中，这些先验形式主要围绕生活资料和我所说的"饮食政治学"。"饮食政治学"是一个来自非洲话语和非洲"流散"话语的术语。如今这个词可以被描述为可持续性。或许这些反视觉性并不是视觉上的，我也没有说过它们是。我认为，无论是过去还是现在，它们都被视觉化为目标、策略以及个体和集体的想象形式。如果它们看起来并不"现实"，那么视觉性就向成功迈进了一步，"想象力"与"领导力"也就有了同一性。正是这种对真实、现实与现实主义的延伸感在视觉性与反视觉性的冲突中显得利害攸关。通过反视觉性的"现实主义"，人们试图了解从奴隶制种植园到法西斯主义和反恐战争期间，视觉性权威所创造的非真实性（尽管这种非真实性太过真实了），同时提出另一种真实性。它绝不是对生活经验的简单描述或拟态描述，而是对业已存在的现实的描述，用一种不同的现实主义与之对抗。总之，要么选择继续"走开"，授权给权威，要么声称有东西可看，使民主进一步民主化。

视觉性复合体

本章不仅介绍本书的其他章节（虽然这也是本章的目的之一），还探讨如何从去殖民化视角处理视觉性复合体内部以及视觉性复合体之间的视觉性与反视觉性的相互作用。这里的"复合体"既指构成特

1　Rancière, *Hatred of Democracy*.

2　Rancière, *Politics and Aesthetics*, 13.

定复合体的一系列社会组织和社会过程的产物，比如种植园复合体
（the plantation complex），还指个人的精神经济状况，比如俄狄浦
斯情结（the Oedipus complex）。个人心理和社会组织所产生的叠瓦
作用催生了对身体的视觉化利用以及对思想的训练，其目的在于维持
统治者和被统治者之间的身体隔离以及人们在心理上对这类安排的遵
从。由此出现的复合体既有容量又有实质内容，形成了一个既可以被
视觉化又可以居住的生活世界。我认为视觉化复合体明确表达了对权
威的主张，这种权威在去殖民化理论中被称为"殖民性"，意指"殖
民统治的无尽扩张及其在当代的持续影响"。[1]正如阿奇勒·姆班贝
（Achille Mbembe）所言，这种殖民性由"缠结"（entanglement）和"移
置"（displacement）模式构成，继而产生"相互叠加的间断、逆转、
惯性和摇摆"。[2]"这是一个分崩离析的时代"，这句由德里达引自《哈
姆雷特》的话逐渐被认作一种对全球化矛盾的表达。[3]弄清楚这些缠
结和移置时刻对界定视觉化的谱系和建构后面的章节内容十分重要。
此类关系网络也提醒我们，该谱系不可能面面俱到。姆班贝强调复合
体的暂时性，这进一步表明，一种视觉性形态并不是简单地被另一种
所取代，而是这样，它们的痕迹挥之不去，并能在意想不到的时刻复苏。
如今，我们正处于这样的时刻。由于奥巴马当政，种植园复合体的遗
留问题在美国再度变得活跃，而与军工复合体（the military-industrial
complex）息息相关的帝国之梦正在全球扬帆起航。视觉性的所有形
态骤然出现，这表明无论是对视觉性进行批判还是实现看的权利，这
一切都已然刻不容缓了。这种紧迫性的征兆恰恰表现为觉察视觉性危
机的能力，因而视觉性的可见性反而成了衡量视觉性危机的度量指标。

殖民化的权威一直要求视觉性对其力量部署进行适当的补充。视
觉性将权威与权力缝合在一起，并使这种联系变得"自然"。纳尔逊·马
尔多纳多·托雷斯（Nelson Maldonado Torres）认为，这种殖民暴力
形成了一种"战争的死亡伦理"，意指战争和相关社会实践的广泛存在，

6

1 Moraña, Dussel, and Jáuregui, "Colonialism and Its Replicants," 2.

2 Mbembe, *On the Postcolony*, 14.

3 Derrida, *Specters of Marx*, 3.

比如大规模监禁和死刑等，对此我还要加上奴隶制，它被认作源自"殖民性的构成特征和对人类差异的自然化，这种自然化与西方现代性的出现和演变紧密相关"。[1]这种去殖民化的谱系意味着，无论是在现在还是在不久前的过去，仅仅开始对视觉性进行批判是不够的，这种批判必须结合作为现代性的殖民性和奴隶制的形成。[2]正如恩里克·杜赛尔（Enrique Dussel）所言："事实上，现代性是一种欧洲现象，但它形成于与非欧洲的他异性的辩证关系中，而这种他异性正是现代性的最终内容。"[3]为了质疑这一历史的必然性及其构筑当下的霸权主义途径，一切过去或现在的参与了视觉性的行为都需要建立它的逆向历史。事实上，我认为视觉性的典型构成形式之一就是对"视觉性一直遭受着反对和斗争"的认识。套用一句老话，视觉性不是通过其他方式的战争：它就是战争。这场战争最初是由种植园奴隶制实践、视觉性的基本时刻以及看的权利所构成的。在古代，权威实际上是一种父权制的奴隶制形式。现代英雄的权威重申了权威作为奴隶主和信息解释者的古老根基，即现代视觉性"永恒"的另一半，用波德莱尔（Baudelaire）的话说，就是要保留的传统。

权威一词起源于拉丁文的 auctor。在罗马法律中，权威（the auctor）在某种程度上是家族"创始人"，也就是族长。因此在家族中，他也是（而且总是）有权贩卖各种财产——包括奴隶——的人，这一切形成了权威复合体。[4]权威可以说是一种凌驾于他人生命之上的权力，或者说生命权力（biopower），本质上它被视作凌驾于"奴隶"之上的权威。[5]然而，这个谱系引出了以下问题：究竟是何人何

1　Maldonado Torres, *Against War*, xii.

2　参见 Smith, Enwezor, and Condee, *Antinomies of Art and Culture*。

3　Enrique Dussel, quoted in Mignolo, "Delinking," 453.

4　Wagenvoort, *Roman Dynamism*, 17-23.

5　这种方法不同于乔治·阿甘本（Giorgio Agamben）在《神圣人》中提出的"赤裸生命"（bare life）和"社会生命"（social life）的区别：在这里，"赤裸生命"是"简单的生活事实"（1），其"政治化［……］构成了现代性的决定性事件"（4）。这种生命政治体的产生被视为获得主权权力的关键，尤其是在特定的社会景观制度之下，这种社会景观催生了现代民主国家和极权社会的融合（10）。从阿甘本的分析来看，奴隶制的缺失造成了一种奇怪而无法克服的缺陷，这正如埃娃·普洛诺夫斯卡·齐亚雷克在《罢工中的赤裸生命》中所指出的那样（Ewa Plonowksa Ziarek, "Bare Life on Strike," 94–98）。

物赋权给权威者去贩卖人类呢？根据罗马历史学家李维（Livy）的说法，在罗马建国时，生活在那里的本土居民屈从于伊万德（Evander），即赫耳墨斯（Hermes）之子的权威（auctoritas）。"与其说他通过权力（帝权［imperium］），不如说他依仗权威"来实施统治。这种权威源自伊万德作为众神使者之子所拥有的解释神迹的能力。正如朗西埃所言："权威（auctor）乃信息方面的专家。"[1] 这种在介质和信息中辨别意义的能力造就了视觉性的权威感。当它被进一步赋予权力（帝权），这种权威就成为指定谁是统治者、谁是服从者的能力。在1492年的多重冲击下（哥伦布发现美洲新大陆，西班牙女王驱逐境内的犹太人和穆斯林，哥白尼提出日心说体系，等等），欧洲人的世界观发生了剧烈的分化，这些确定性也就不复存在了。在现代初期，蒙田（Montaigne）已经意识到了他所说的"权威之神秘根基"——究竟何人何物赋予权威以权力——终究是一团迷雾。[2] 德里达认为："由于权威的起源、基础或根基以及法律的地位从定义上讲只取决于它们自身，所以它们本身就是一种没有根基的暴力。"[3] 权威假定的合法性起源实际上是一种力量，一种法律的强制力量，在此体现为人被商品化为强制劳动力，这种商品化就是奴隶制。这种权威的自我授权需要一种必要的补充，使之看起来是不证自明的，这就是我所说的视觉性。

古希腊历史学家希罗多德（Herodotus）告诉我们，斯基泰人（Scythians）将奴隶的眼睛弄瞎。由于斯基泰人是马背上的游牧民族，现代历史学家据此推断这是为了防止奴隶逃跑。[4] 这就不能不表明奴隶制剥夺了看的权利。弄瞎一个人的双眼而使之成为奴隶，这同时消除了他重新获得自由人地位的可能性。尽管动产奴隶制并未真正弄瞎奴隶的双眼，但其法律权威现在甚至对他们的想象力进行监督，因为他们的劳动需要被观看。例如，在英属殖民地牙买加，被奴役者被禁

1　Rancière, *Aux bords de la politique*, 31.

2　参见雅克·德里达那篇具有里程碑意义的文章《法律的力量》（Jacques Derrida, "Force of Law," 937–43）。

3　Jacques Derrida, "Force of Law," 937–43.

4　Timothy Taylor, "Believing the Ancients," 37–38.

止"想象任何一个白人的死亡"。[1] 相比之下，在 18 世纪 90 年代革命危机时期，宗主国的臣民们想象国王的死亡就是一种死罪。[2] 这些法律的不同之处表明了一个事实：任何一个种植园殖民地的白人都相当于其"母"国（"home" nation）的君主。这样的法律大行其道，因为权威担心奴隶或封建臣民或许会按这种想象行事，随时可能对种植园复合体发动革命。这种焦虑从种植园蔓延到了宗主国。在北美，根据《吉姆·克劳法》（Jim Crow），被划分为"有色人种"的人不得"粗鲁地打量"白人——尤其是白人女性或者权威者，哪怕是简单地看上一眼也不行。人们认为这种看本身而且自发地带有暴力和色情，这是视觉性监督的进一步增强。直到 1951 年，北卡罗来纳州仍有一个叫马特·英格拉姆（Matt Ingram）的农民因为侵犯一名白人女性而被判有罪，只因为她不满他从 65 英尺远的地方看着她的样子。[3] 这种看的监督仍存于美国的监狱系统中，比如在伊拉克战争的阿布格莱布监狱（2003—2004 年），在押人员被强行告知："不要盯着我看！"[4]

总之，复合体是复杂的。这些复合体首先被划分成与反视觉性相对的视觉性构型，然后被划分成与心理授权方式相互关联的、管理权威的物质系统。在追溯视觉性的去殖民化谱系时，我在本书中确定了视觉性与反视觉性的三个主要复合体：大西洋奴隶制的"种植园复合体"；为大英帝国的某些卫道士们所熟知的"帝国主义复合体"（the imperial complex）；如今仍然与我们息息相关的德怀特·艾森豪威尔总统的"军工复合体"。每一种复合体都回应并产生了各种形式的反视觉性。视觉性与反视觉性之间的冲突不仅产生了想象中的关系，还产生了物质化的视觉化形式，比如自然史、法律、政治等各种不同的意象。看的权利与视觉性之间不断扩大的交集创造了一种关于现代性

1　Kathleen Wilson, "The Performance of Freedom," 52.

2　Barrell, *Imagining the King's Death*.

3　Berry, " 'Reckless Eyeballing' ".

4　Greenberg and Dratel, *The Torture Papers*, 1214.

的"创造世界的视界"，于是"现代性作为一种西方现象而诞生"。[1]
在任何意义上，利害攸关的是真实、现实以及现实主义的形式。从此
处采用的去殖民化视角来看，只有当人们把视觉性的应用场所——种
植园、殖民地和反叛乱——转移回宗主国时，现代性才会表现出来。
这种看不是一种复制，更不是一个反切镜头，而是通过分类化、空间
化、审美化和军事化的跨国文化自身的现实影响构成的，这种文化形
式如今被称为"全球化"。事实上，在视觉性复合体中催生变化的矛
盾一直表现为：虽然权威声称自己在现代性面前保持不变，永远从其
解读信息的能力中获得权威，但权威自身所产生的阻抗已经将它推向
了根本性的转变。这种力量已经应用于视觉性和反视觉性，正如米歇
尔·福柯所说的"强度"，这种力量使二者"更经济、更有效"。[2]
在强化的压力之下，每一种视觉性形式都变得更为具体、更有技术性，
因此在每个复合体内部似乎同时存在一种标准形式和一种强化形式。
这就是卡莱尔所看到的悖论，历史和视觉化互相构建现代性的现实，
却无法对彼此作出完整解释。[3]正是这种意图与结果之间的空间使反
视觉性成为可能，这种反视觉性不仅仅是其形成过程中必然会发生的
与视觉性的对立。

因此，在很大程度上，这些视觉性模式都是具有实质性影响的精
神活动。从这个意义上讲，视觉化复合体产生了一系列精神层面的关
系，西格蒙德·弗洛伊德（Sigmund Freud）将其描述为"一组相互
依赖的概念化的情感因素"。[4]在弗洛伊德看来，复合体——尤其是
著名的俄狄浦斯情结（恋母情结）——最初指的是内心世界的"快乐
原则"与外部世界的"现实性原则"的调和过程。第一次世界大战催

1　关于创造世界的视界，参见 Appadurai, "Grassroots Globalization and the Research Imagination," 9。
　　关于"世界化"（worlding），参见 Spivak, *A Critique of Postcolonial Reason*, 114–15, 228。关于西
　　方现代性的产生，参见 Timothy Mitchell, "The Stage of Modernity," 15。

2　Foucault, *Discipline and Punish*, 207, quoted in Nealon, *Foucault beyond Foucault*, 32（关于这一概念
　　的更多细节，参见本书第32-53页）。

3　雷蒙·威廉斯（Raymond Williams）辩称，卡莱尔之流的维多利亚时代的作家提出了正确的问题，
　　但却提供了错误的答案（*Culture and Society*, 75–77）。

4　Freud, *Five Lectures on Psychoanalysis* (1910), in *The Standard Edition of the Works of Sigmund Freud*,
　　11:31.

生了"炮弹休克"（因战争或轰炸引起的疲劳症），此后弗洛伊德改变了自己的看法，将精神经济（psychic economy）视作快乐驱力与死亡驱力之间的冲突，这种冲突又导致了二者之间的加倍分裂。斯拉沃热·齐泽克（Slavoj Žižek）认为，正如雅克·拉康（Jacques Lacan）所描述的那样，当这种不足无法克服时，主体就会应运而生："精神经济中的'现实性'所处的位置代表着'过量'，代表着过剩，它扰乱并阻碍了精神器官独立的、自给自足的平衡——这种作为外界的不可或缺之物的'现实性'迫使精神器官摒弃'快乐原则'这一唯一准则，从而造成了内部的阻滞。"[1] 如果用图将这一过程视觉化，就是一个箭头绕圆圈一周，直到最后一刻受阻。快乐原则无法完全达到目的，因为外界的某种力量侵犯并阻碍了这一过程。拉康认为，该"力量"在俄狄浦斯情结中有所体现，父权制遏制了幼儿拥有母亲的欲望。于是权威与欲望发生对峙，并产生了一个有着自我意识的主体，该主体同时经历了内在欲望和作为"现实"的外在约束。在本书中，我把这种双重情结的存在看作历史的产物，与超历史的人类处境相对立。确切地说，我将它视为暴力（殖民权威借此大行其道）的产物。从海地革命（Haitian Revolution）和法国大革命的理想世界及其各种想象，到对"原始"心灵的帝国主义视角的考察以及法农对殖民心理学的解构，构建并探索精神复合体及其复杂性是视觉化工作的核心。毋庸置疑，如今视觉化也反过来成了分析工作的一部分。

种植园复合体：权威、奴隶制、现代性

种植园奴隶制及其对现实的秩序化形成了大西洋世界，在这个世界的运作中，视觉化技术发挥了重要作用。从 17 世纪到 19 世纪晚期，种植园复合体作为一个物质系统持续存在，它主要影响了世界上那些被称为"大西洋三角区"的地区：蓄奴的欧洲国家、中非与西非、加

1　Žižek, *Enjoy Your Symptom!*, 57.

勒比地区以及美洲的种植园殖民地。种植园复合体在经济作物种植园实行强制劳动制度，历史学家菲利普·科廷（Phillip Curtin）这样描述权威在种植园中的角色："奴隶主不仅在工作时间控制奴隶，而且他至少在事实上还拥有某种形式的合法管辖权。他的监工们充当非正式的警察。他们在惩罚大多数罪过较轻的罪犯和解决大多数争端时无须遵从更高的权威。"[1] 于是，君主权威转移到种植园中，通过视觉化的监督体制来实施。尽管监工总是遭遇大大小小的反抗，但是其权威被视觉化为君主的化身，因而是**绝对的**。管理殖民地奴隶种植园的监工具身体现了权威的视觉化技术，我统一称之为"监视"（oversight）。监视将自然史的分类与空间映射结合起来，前者将"奴隶"定义为一个物种，后者对奴隶空间和"自由"空间进行了分离和界定。法律力量使这些分离和区分成为可能，监工也获准去执行奴隶法令。我们可以说，这种管理体制建立于1661 年通过的《巴巴多斯奴隶法》（Barbados slave code）和 1685 年颁布的路易十四的《黑人法令》（Code Noir）之间。这种奴隶制的秩序与"事物的秩序"相互作用，而且众所周知，福柯认为后者是同一时期在欧洲出现的。一些特定的人被划分为可商品化的人，他们是强制劳动力的来源。在新的法律和社会规范之下，那些成为奴隶的人当然是同自由人隔离开来的——不仅在身体空间方面如此，在法律和自然史方面同样如此。这些方面一旦集合起来，种植园复合体就会被视为合情合理的。19 世纪，南方种植园主约翰·哈蒙德（John Hammond）在为奴隶制辩解时，把这种策略说成人类生存的公理："你会说一个人不能把另外一个人当作自己的财产，但答案是他可以，事实上他可以在全世界以各种形式这么做，而且他一直都是这么做的。"[2]

在种植园复合体之下，在其漫长的记忆阴影中的一个尚未过去的时刻，奴隶制既是字面意义上的，也是隐喻意义上的：它是动产奴隶

11

1　Curtin, *The Rise and Fall of the Plantation Complex*, 12.

2　John H. Hammond, quoted in Eudell, *Political Languages of Emancipation in the British Caribbean and the U.S. South*, 30.

制的实实在在的创伤，也是一种技术上的"自由的"社会关系的表达，这种关系在隐喻意义上被认为等同于奴隶制。因此，奴隶制的废除也同时具有字面意义和隐喻意义：它既表示奴隶获得解放的时刻，也意味着各种形式的奴隶制不再成为可能。早在 18 世纪中叶，被奴役者就想出了一些反对监视的对策。逃亡的黑奴或逃跑的奴隶在许多种植园殖民地建立了据点，有时还与殖民国家签订正式条约，重新划分殖民地。被奴役者对热带植物的了解是一个很大的优势，他们可以——或者说人们普遍认为他们可以——充分利用这方面的知识来给他们的主人下毒。最后，种植园复合体内的宗教融合产生了一种新的具身审美，这种审美的表征是被称为 garde-corps（字面意思是"护卫"）的祈愿者形象。1757 年，弗朗索瓦·麦坎达（François Makandal）在法属圣多明各，也就是今天的海地（Haiti）发动了一场起义，这场起义将这些不同的技术联合成了有效的、几乎推翻奴隶制的反视觉性。作为统治阶级的种植园主则通过加强奴隶制的方式做出回应。在 1791 年，革命前夕，圣多明各是西方世界里最大的（殖民）财富创造地。种植园主为了从城市获取岛屿自治权，也为了对经济作物（尤其是蔗糖）的生产实行自动化，大量的人被运到岛上充当强制劳动力。这种对奴隶制的强化反过来推动了海地革命 (1791—1804 年) 这一世界性历史事件的发生。这是首次成功的去殖民化解放运动，也是现代视觉性产生的关键转折点。随着反奴隶制的反视觉性的加强，革命英雄产生了，他们具身表现了监工所表征的最高殖民权威。著名英雄如杜桑·卢维杜尔（Toussaint L'Ouverture），他代表人民成为民主的化身，具身体现了一场充满意志力的解放运动，该运动的教育作用立竿见影，而且象征着一种变革的审美。关于"人民"的设想刚刚萌芽，革命英雄几乎立刻就受制于这场深化的革命。这种压力在革命内部撕开了一个裂口：如今到底应该优先考虑想象的民族国家共同体，还是地方层面上的可持续共同体？在本书所包含的事件中，从 1801 年杜桑颁布《海地宪法》（Constitution for Haiti）到 1877 年美国南部各州结束重建（Reconstruction），再到 1965 年阿尔及利亚发生军事政变，该

问题一直是以这种方式来解决的：用武力支持民族国家共同体。在每一次事件中，底层行动者都会宣扬共享式的生存经济，最为人熟知的就是美国南部各州的重建口号——"四十亩地和一头骡子"。这样的口号在当时就显得很天真，甚至保守，如今面临气候变暖所带来的灾难时亦如此。人们认为有必要重申国家的权威，这为拿破仑·波拿马之类的革命英雄建立帝制开辟了道路，他是卡莱尔心中的现代**英雄**的原型。

　　海地革命带来的阴影长期笼罩着 19 世纪，该世纪最后以去殖民化告终。1804 年，德萨林（Dessalines）推翻白人的统治，建国海地，甚至宣布"白人"在该岛拥有财产属于非法行为。米歇尔–罗尔夫·特鲁约（Michel-Rolph Trouillot）一针见血地用一个词来描述这些画面："难以想象。"海地曾经的被奴役者主张他们自己的自治权，实行"财产"的永久转移，迫使视觉性的重建成为一场永久的、视觉化为一张战地地图的战争。当各种力量阵营的二维表征彼此对抗，这些表征就变成了卡莱尔所设想的历史的视觉化。鉴于这种分化，我将从这点出发分别描述视觉性和反视觉性的形式。由于战争扩大，战况过于复杂，没有人能看到整个战场，于是从 18 世纪晚期开始视觉化成为现代将领的特质。正如卡尔·冯·克劳斯威茨所倡导和践行的那样，现代战事中的将领负责对战场进行视觉化，对副手（专门为此而新设立的最低级别的军官）提供的情报以及自己的观点、直觉和想象等事物进行加工。卡莱尔和其他权威拥护者攫取大西洋革命中的英雄形象，将之与军事视觉化相结合，创造了一种现代专制政治的新形象。虽然卡莱尔坚持认为视觉性是远古时代英雄的特质，但他首先受到了奴隶制的废除的困扰。在卡莱尔的历史巨著《法国大革命》（*The French Revolution*，1837 年）中，所有底层人民发起的革命都是"黑色的"，这是一种属于法国民间力量的黑色，1789 年攻占巴士底监狱时这种力量被描述成"黑色的无套裤汉"。然而，尤其对圣多明各而言，这种黑色"震颤着、扭曲着、陷入长时间的垂死挣扎，这是一种无药可救

13

的黑色，作为非洲海地（African Haiti），它对全世界是一种警示"。[1]
这种"黑色"正好与拿破仑最终否定的英雄主义形成对照。对卡莱尔
而言，变成"黑色"就意味着总是站在**无政府状态**和混乱的一边，脱
离现实，与英雄主义毫不沾边。那么，确切地来说，视觉性的逆向历
史理应关注"黑色"与奴隶制。对卡莱尔和其他信徒而言，从这些革
命中脱颖而出的**英雄**的主要作用就是成为领导，受到崇拜，继而终止
这些不确定性。英雄的视觉性是对种植园复合体的强化，它随着帝国
主义视觉性的产生而结束。

帝国主义复合体：传教士、文化与统治阶级

在奴隶解放运动的直接影响以及许多英国殖民地（在这些殖民地
中，作为属地的印度被视作一个例外）想要取得民族自决权的背景之
下，卡莱尔想在**英雄**身上体现视觉化权威的想法或许看起来有点边缘
化。然而，1856 年克里米亚战争（Crimean War）带来了多重冲击，
1857 年印度军队"起义"（mutiny）后恢复了中央集权帝国的统治，
从奥特亚罗瓦新西兰（Aotearoa New Zealand）到牙买加发生了反殖
民主义的抵抗行为，这一切使局势发生逆转。英帝国主义当局开始倾
向于在殖民地实行直接统治，民族解放与自治得不到认可，卡莱尔的
观点成了主流。在帝国主义统治危机之下，英国一部分受教育的中产
阶级也成为后来众所周知的"统治阶级"，该群体对大英帝国的统治
起到了重要作用。利顿·斯特雷奇（Lytton Strachey）在书中揭示的
那些"维多利亚名人"（eminent Victorians）就是这一阶级的象征，
正如他自己也是伦敦布卢姆斯伯里团体（Bloomsbury group）的一员
那样。爱德华·萨义德（Edward Said）曾指出，到 1914 年，全球约
85% 的地区会处于这个或那个帝国的控制之下。[2] 然而，帝国主义复
合体的表现就像是一种精神错乱。1833 年，历史学家 J. R. 西利（J. R.

14

1　Carlyle, *The French Revolution*, 2:222.

2　Said, *Orientalism*, 41.

Seeley）称大英帝国患上了一种"心不在焉的病症"。[1]"病症"这一术语十分引人注目，似乎"心不在焉"的心理状态更接近癫痫而非健忘。这一术语不久就成了政治用语。例如，1923年英国工党报纸《每日先驱报》（*Daily Herald*）引用西利的话辩驳道："只有当我们发现自己在世界各地占领了广袤的领土时，我们才会形成精神分析学家们所说的'帝国主义者情结'（Imperialist complex）。"[2]这种否认方式在殖民地产生了其对立面，正如法农在其著作《黑皮肤，白面具》（*Black Skin, White Masks*）的一个著名段落中谈到："通过呼吁人道，呼吁对尊严的信仰，呼吁爱和慈善，就能轻易证明或者赢得这样一种认可，即黑人与白人是平等的。但我的目的截然不同，我想要做的是帮助黑人把自身从殖民主义复合体的重围中解放出来。"[3]那么，视觉性与反视觉性之争不只是同一战场的一场简单的对战。一方力图维持"殖民地环境"，另一方则力图视觉化一种不同的现实，一种现代的但去殖民化的现实。

在视觉性的第二次联合中，出现了一种帝国主义复合体，它将中央集权与文明等级制度联系起来。在这种等级制度中，"有文化的人"必然会统治"原始人"。这个支配一切的分类既是一种思想的等级制度，也是一种生产方式。根据殖民者的视觉化图景，随着1859年查尔斯·达尔文（Charles Darwin）提出进化论，"文化"如今成为想象殖民地的中心与边缘的关系的关键。1869年，马修·阿诺德（Matthew Arnold）提出了著名的主张，将英国现代性划分为理想的文化和恐怖的无政府状态两种倾向，同时给予法律力量不容置疑的支持："当它们实施监管时，我们会始终如一、全心全意地支持它们镇压无政府混乱状态；因为若无秩序，则无社会，若无社会，则无完善。"[4]针对1866年发生在英国伦敦的政治暴力，阿诺德利用他从父亲那里获得的"世袭"权威来予以改进，也就是：即使理由正当（比如"废除奴隶

1 Seeley, *The Expansion of England*, 14.

2 *Daily Herald*, 13 August 1923, quoted by Dutt, "The British Empire".

3 Fanon, *Black Skin, White Masks*, 30.

4 Arnold, *Culture and Anarchy*, 135.

贸易"等），也要"鞭笞平民"。1869 年之前，废除奴隶制本身并不会优先于维持权威。对"文化"和"无政府状态"的分类已经成为一项隔离原则，其权威使得它自身变得合理，而且自发地变得合理。

在国内，文化的力量与无政府状态的力量之间的政治分歧主要体现在民族学家们所界定的不同文明层次之间的差别上。因此，当爱德华·泰勒（Edward Tylor）将文化定义为原始社会中的"知识、宗教、艺术、风俗一类事物的状况"时，他很清楚欧洲文明（如他所见）位居所有这些文明之上。[1] 这种将国家视为空间化的文化等级的戏剧性转变几乎在一夜之间发生：继阿诺德的《文化与无政府状态》（*Culture and Anarchy*，1869 年）出版之后，达尔文的《人类的由来》（*Descent of Man*）与泰勒的《原始文化》（*Primitive Culture*）也于 1871 年相继面世。泰勒认为达尔文对人类进化的描述是实际存在的，"原始人"与"文明人"仅仅在空间上被隔离开了。尽管卡莱尔笔下的英雄是一个真正神秘的人物，但如今能够视觉化的却是"文明"，而"原始"隐藏在人们有意忘记的几个世纪的遭遇所催生的"黑暗之心"中。这样，视觉性不仅变成三维空间，而且在空间上被复杂地隔离开来。按照这种观点，随着西方文明日趋"完善"，它被认为是审美的，它所产生的隔离也是合情合理的，尽管只有被泰勒称作"人类为数不多的少数群体"见到过这种文明。[2] 然而实际情况是，这个少数群体能够监管一个中央集权帝国，这一点是卡莱尔笔下的神秘英雄无法做到的。拉迪亚德·吉卜林（Rudyard Kipling）在诗中所描绘的"白人的负担"是一种与帝国主义网络之间的可以感受到的、有生命的而且可以想象的关系，如今它被视觉化为三维空间。其成功主要体现在把"原始"视觉化为现代的标志，从毕加索的《亚威农的姑娘》（*Desmoiselles d'Avignon*，1903 年）到近代法国总统弗朗索瓦·密特朗（François Mitterand）的帝国雄心的纪念，即巴黎凯布朗利博物馆（Musée du quai Branly）——一座有实无名的原始博物馆。

1　Tylor, *Primitive Culture*, 5.

2　Ibid., 12.

　　传播帝国主义视觉性的主力军是基督教传教士，他们将自己表征为卡莱尔式的**英雄**，借**上帝之言**为**黑暗**带去**光明**。帝国主义视觉性的一个显著特点就是强调语言的文化作用，或者更准确地说，强调对"原始"和"现代"所产生的"符号"进行阐释。正如 W. J. T. 米切尔一直以来所强调的那样，文字和图像如覆瓦般紧密相连，这种关系本身就构成了一个对了解现代主义而言十分关键的领域。[1]朗西埃把这理解成"句子—图像［……］此时其中某种'视界'消失了，述说（saying）和看见（seeing）进入了一个既无距离又无联系的公共空间。因此，一个人什么也看不见：一个人看不见另一个人看见后所述说的，也看不见另一个人通过述说想让对方看见的"。[2]这种"文明"的混乱是在对"原始"的挖掘中得到阐述的，它是了解现代性及其文明的资源。正因为种植园是秩序的基础，那么，我们可否将传教士视作福柯所谓的"牧领"的权力代理、统治术的典范呢？基督教牧领的足迹踏遍领土内外，他们执行着"一种权力，将救赎的问题纳入其普遍的主题，在这种全球性的普遍关系之中植入一种整体经济以及价值的流通、转移和逆转的技术"。[3]全世界的牧师通过特定的技术去关爱和塑造灵魂。然而在西方，首要任务是引导灵魂，帝国主义视觉性首先力图对"异教徒"的灵魂进行塑造。在此可能会产生一种与美洲帝国主义视觉性谱系的缠结，受卡莱尔所启发的传教士们从未想象过整个民族的皈依，而是通过有针对性的基督教化的形式来授权控制人口。在这个过程中，必须让被殖民者去感受和想象自己的不足或罪过。这种意识会引导他们信奉基督教，也会使他们产生对文明消费品的欲求，比如西式服装。只有这样，新生的"灵魂"才能受到规训，而这些灵魂的主体，即殖民者的效仿者，一直是殖民地中的少数人群。这些具有象征性的新生灵魂，尤其是神职人员，属于本土的受洗礼者。在以前的种植园复合体中，"黑人的灵魂"（借用 W. E. B. 杜波依斯的名言）受制于一种"双

16

1　W. J. T. Mitchell, *What Do Pictures Want?*, 84–85.

2　Rancière, *The Future of the Image*, 47.

3　Foucault, *Security, Territory, Population*, 183.

重意识"，跨越了 20 世纪划分与隔离的主要模式——种族界线。

在本书中，我会通过玛那 (mana)[1] 的概念对这些缠结进行探讨。从涂尔干到列维 – 斯特劳斯（Lévi-Strauss），他们关于"原始"的现代理论都与"玛那"的概念紧密相关。玛那的概念是传教士 R. H. 科德林顿（R. H. Codrington）于 1881 年向英国皇家人类学学会（Britain's Royal Anthropological Society）提出的。他以两名土著牧师为"本土知情人"（native informants），对玛那理论做了详细阐述，认为玛那通过精神力量发挥作用。这种威严和力量将自身依附于特定的个体，即现代英雄的前身之上。简言之，原始心灵被用作帝国主义统治的理论之源，并为之正名。由于均变论大行其道，玛那几乎立刻就成了关于全球的原始人的现代理论核心。然而，后来的研究证明玛那是动词，而不是名词，表达的是一种抽象状态，而不是一种精神媒介。帝国主义视觉性建立在一系列错误认知的基础之上，尽管如此，这些错误认知仍然维持并促成了统治。在 1968 年的一个经常被忽略的时刻，在激进学生的压力下，雅克·拉康承认，俄狄浦斯情结是殖民主义的强加物。俄狄浦斯情结是所有复合体的复合体，是将无意识建构为一种类似语言之物的鼓动者，它被重新打造为殖民统治的工具。正如法农和其他人曾经坚称的那样，这标志着帝国主义复合体的某种"终结"。

帝国主义视觉性对其领域的设想的视角首先集中体现在看待殖民地海岸线的船舷视角上，这种视角催生出千篇一律的炮舰外交——要解决帝国中的问题，就派遣一艘炮舰。这一观点以全景（panorama）的形式被表征，并以多重目的的旅行叙事方式被讲述。"原始"的理论家依赖传教士们提供的信息，而这些信息实际上只来自少数几个本土知情人。同样地，帝国主义视觉性将自身拉出历史的"战场"，而卡莱尔曾在这个"战场"上浪漫地刻画了他心目中的英雄。无论是字面意义上还是从比喻意义上，视觉化不断拉开自身与被观看的主体之间的距离，这种距离感最初通过航空摄影，最近又通过卫星进一步增

1　即魔力。——译者注

强，这是一种实施控制和监视的实用手段。[1] 至高无上的帝国主义世界观的一派安静祥和的景象在第一次世界大战中分崩离析。它非但没有被抛弃，反而通过用殖民技术去影响宗主国以及对战争的审美化得到了强化，这是先前各种不同的视觉性活动在强化压力下的融合。在此情况下，之前被抛弃的关于神秘的英雄领袖的观念重新成为法西斯政治的一个关键组成部分。但是，正如安东尼奥·葛兰西（Antonio Gramsci）所认为的那样，该领袖是中央集权的警察国家的产物，而非相反。在此背景下，法西斯主义被理解为一种警察政治，它视民族、政党和国家为一体，服从于英雄个人的领导，为种族化的逻辑所界定和隔离。审美化的领导权与种族隔离共同构建了一种现实，一种人们逐渐感觉它"合情合理"的现实。法西斯主义的视觉性所设想的历史面貌唯有法西斯领袖才看得清，就好像是通过用来准备和记录闪电战的标志性轰炸战役的航空摄影来看的一样。从曼彻斯特到米兰，法西斯主义者尊奉卡莱尔为先知和先驱，这和继弗朗茨·法农之后的去殖民化评论家将法西斯主义视为殖民统治技术在宗主国的运用是一个道理。

18

军工复合体：全球反叛乱与后全景视觉性

在西欧，尽管"二战"的结束标志着这种统治有所松动，但是殖民地的情况却并未有所改变。在 1945 年的欧洲胜利日（1945 年 5 月 8 日），阿尔及利亚的塞提夫镇（Sétif）发生了一起法国暴力镇压民族主义示威行动的事件。根据当时的阿拉伯媒体的报道，法国政府估计的伤亡人数为一千五百人，而法农认为伤亡人数达四万五千人。然而，随后爆发的独立战争（1954—1962 年）并不只是帝国主义的延续。对法国来说，阿尔及利亚不是一个殖民地，它就是法国的一部分。至于民族解放阵线（FLN）所领导的抵抗运动，其大部分精力都花在了努力博取联合国的同情上，其中包括被称为"阿尔及利亚之战"（"battle

1 参见 Parks, *Cultures in Orbit*。

of Algiers"）的传奇大罢工。阿尔及利亚事件表明，帝国主义的审美
未能使民众相信其统治是合理的。作为去殖民化浪潮的一部分，它
是导致"文明"与"原始"划分失败的一个关键时刻，这种划分被当
时的殖民心理学认定为一个客观事实。尽管法国人尽了最大的努力，
但他们还是无法维持殖民者与被殖民者之间的身心分离。阿尔及利亚
的反叛乱行动开始让那些被怀疑为叛乱提供了物质或非物质支持的人
"消失"，从阿根廷和智利到今天的恐怖嫌犯的"引渡"（将其引渡
到美国中央情报局［CIA］和其他美国政府机构称作黑窝点的地方），
令人遗憾的谱系也就开始了。然而，如今越来越多的纪念碑和碑文装
点着法国的城市和村庄，它们被用来纪念现在所谓的北非战争，它们
标志着全球反叛乱——作为西方视觉性的霸权主义复合体——得到了
进一步的巩固。

美国与苏联之间的冷战裂痕几乎立刻迫使宗主国和去殖民化政治
进入了一种模式，即反殖民化意味着同情共产主义，而支持殖民统治
则表明与亲西方国家同属一个阵营。[1]这种划分几乎在同一时间就变
成了隔离，而且立即被审美化为"自由"。1961年，冷战迅速演变为
一场全面冲突，甚至德怀特·艾森豪威尔总统也曾警告说要注意"军
工复合体"所带来的"全面影响——经济的、政治的甚至精神的"。[2]
胡安·博什（Juan Bosch）既是一位小说家，也是多明尼加共和国
（Dominican Republic）的前总统，他于1963年当政，7个月后就在
一场政变中下台。1969年，他告诫道："帝国主义已经被一种更强大
的力量所取代。帝国主义已经被五角大楼主义所取代。"[3]博什认为，
这种"五角大楼主义"与资本主义大相径庭，它是对列宁所持的"帝
国主义是资本主义的最后一个阶段"这一论断的发展。与情景主义者
一样，博什设想了宗主国的日常生活的军事化与殖民化。虽然如今人
们很难记起他的论述，但是自2001年以来，反叛乱覆盖全球，而且

19

1　Le Sueur, *Uncivil War*, 5–8.

2　Dwight D. Eisenhower, "Farewell Address" (1961), reprinted in Pursell, *The Military-Industrial Complex*, 206.

3　Bosch, "Pentagonism" (1969), reprinted in Pursell, *The Military-Industrial Complex*, 298.

在资本危机发生之时仍有扩张之势，这些都证实了他的观点。当下臭名昭著的美国联邦调查局（FBI）的反间谍计划或反情报计划（1956—1971 年）所运用的策略现已被全球化，成为军事变革（RMA）的操作系统。冷战结束时发起的军事变革最初被设想为高科技信息战争，但后来演变成了反叛乱，其目标无外乎促使"主体"文化积极认同新自由主义全球化。

反叛乱的缠结关系和暴力行为始于阿尔及利亚，在越南与拉丁美洲得以延续，如今已加剧成全球反叛乱战略，美国军方称之为格罗币（GCOIN），它将帝国主义战略的文化目标与我称作后全景视觉性（post-panoptic visuality）的电子和数字技术结合在一起。在这种情况下，任何地方都可能发生叛乱，因此每个地方都需要多方位的监视。冷战时期的不同"战线"引发了不同的争议"热点"，而如今整个地球都是潜在的叛乱场所，因此必须同样地被视觉化。由此，英国作为美国最亲密的盟友，也发生了源源不断的叛乱。尽管存在这种字面意义上的全球化，视觉化在反叛乱中仍然发挥着关键作用。《反叛乱战地手册》（*FM 3–24 Counterinsurgency*）是应美国陆军上将大卫·彼得雷乌斯（David Petraeus）的要求于 2006 年写成的，它告诉野战军官，战场上的成功取决于"指挥官的视觉化"的效果，指挥官对战区的视觉化将历史、文化和其他"不可见的"信息融入了战区的地形。这种在伊拉克或阿富汗作战的指挥官必须具备的视觉化能力在历史的洪流中应运而生，由过去的事件以及对未来可能性的意识所塑造而成。即使卡莱尔可能不懂数字化隐喻和数字化技术，他也可能完全了解这种视觉化。格罗币是 19 世纪的战略与 21 世纪的科技之间的一种缠结。该手册推荐反叛乱指挥官进一步阅读 T. E. 劳伦斯（T. E. Lawrence）（"阿拉伯"的劳伦斯）的作品（他撰写的第一次世界大战期间的英雄事迹成为帝国主义视觉性的巅峰）以及由 19 世纪英国上将撰写的《小型战争》（*Small Wars*）之类的作品。如今鼓励反叛乱人员将自己置身于从阿尔及利亚到（过去的）马来半岛再到拉丁美洲的战争连续体中，并且在认知上把自己看作始于 1789 年法国大革命的历史的一部分。

20

在与过去的视觉性战略的进一步融合中，将帝国主义复合体空间化的"文化"差异如今已成为冲突的关键地带。为了更好地阐释和理解当地文化，人类学家们在人文地带系统（Human Terrain Systems）这一口号的号召下加入战斗。（新的）被殖民者的"灵魂"正是随着军工复合体的反叛乱阶段完完全全地进入这一框架的。在这种冲突形式下，反叛乱人员寻求的不仅是军事上的统治，还有对他们所支持的政权之合法性的主动和被动认同，这意味着政权更迭只是文化变迁的前兆。所有人都渴望这种认同。正如卡莱尔可能希望过的那样，今日的世界英雄既想赢得胜利，又想获得他人的崇拜。

全球反叛乱的后全景视觉性产生了一种视觉化权威，该权威所处的位置不仅无法通过正在使用的视觉技术来确定，而且它本身可能就是不可见的。这个视点可以在图像集之间切换，借助数字或光学手段放大、缩小图像，并将这些图像与之前的图像数据库进行比较。[1]它能够使用卫星图像、红外线及其他技术打造以前无法想象的视觉化效果。在日常生活中，闭路电视（CCTV）监控的普及标志着向后全景视觉性的转换，通常由电脑监控的图像具有片段过剩、延时和低分辨率的特征，这些特征只会使观看的行为具有可见性。虽然闭路电视已经能够在事后追踪"9·11恐怖袭击事件"或"7·7达拉斯枪击事件"的恐怖分子，但它仍然无法像全景监狱想要做到的那样去阻止那些袭击，更不用说去改变那些所观察到的事件了。格罗币的信号军事科技就是无人机（UAV），它由电脑控制并装有导弹，操作员可以在任何地方对它进行操纵（通常是在美国的安全区域，而非临近战场的地方）。无人机的发展已经在格罗币理论家们那里引发了争议，比如戴维·基尔库伦（David Kilcullen）认为，这一战术破坏了赢取民众认同的战略目标。詹姆斯·德·代元（James der Derian）辩称："军事—工业—媒体—娱乐网络 (MIME-NET) 的崛起使国际关系日益虚拟化，这为虚拟战争奠定了基础。在虚拟战争中，历史、经验、直

21

1 "切换和缩放"这组词汇来自塔拉·麦克弗森对 2009 年 12 月 4 日至 5 日在布朗大学举行的动画档案会议的回应，感谢她允许我借用这组词汇。

觉和其他的人类特征均服从于脚本化的战略和技术手段，战争中最糟糕的局面也会产生他们自认为预测的未来。"[1] 具有讽刺意味的是，人们现在就这样宣布了这种利用来自历史和经验的文化认知去赢得认同的脚本已经出台。在 2010 年的阿富汗战役中，麦克里斯特尔上将（General McChrystal）宣布他打算提前攻占马尔贾（Marja）和坎大哈（Kandahar）地区，希望尽量减少平民伤亡，而这一战术同时也减轻了塔利班的伤亡。由此看来，现在尚不清楚谁才是地面战争的真正主宰。这意味着如今格罗币就像一个剧场，各种特技在那里争相上演，而观众是那些自认为总是有权力观看的人。美国军方内部正在激烈讨论哪种形式的格罗币将成为军事战略的未来。显然，袭击巴基斯坦和阿富汗的无人机导弹已经急剧增加。这些战术与以色列国防军（Israeli Defense Force）的战术越来越相似，其真正目的是维持一种永久的危机状态，而非取得一种虚幻的胜利。在战争被视觉化的游戏情境中，关键不是要赢，而是要一直玩下去，在最终的大型多人在线游戏环境中永远玩到下一关。

总之，军事革命已将叛乱与反叛乱之间的划分认定为军工视觉性强化阶段的关键。将要实施的隔离措施是，通过物理手段把叛乱分子和"东道主"国家的人口隔离开来，从把巴格达新指定的"什叶派"区和"逊尼派"区隔离开来的屏障，到被占领土内的以色列的防御屏障，再到墨西哥与美国之间的隔离墙（在美墨边境，边防人员如今使用的是反叛乱的准则）。随着 2009 年《拆弹部队》（*The Hurt Locker*，凯瑟琳·毕格罗［Kathryn Bigelow］执导，2008 年）成功获得各种电影奖项，反叛乱已成为一种"审美化"的形式。从这点来看，责任自行其道，履行责任令人愉悦，正如一个又一个的炸弹必须被拆除一样。"敌人"在很大程度上是不可见、没有动机而且完全邪恶的。在这部电影的最后一幕里，上士詹姆斯（杰瑞米·雷纳［Jeremy Renne］饰）并没有趁着日落大步离开，而是去拆除另一个炸弹，这开启了人们对永无休止的反叛乱的未来想象。《拆弹部队》对牺牲和责任予以审美

22

1　Derian, *Virtuous War*, 218.

化，这部电影虽然票房不高，但获得了人们的认可，而许多试图批判这场战争的电影却未曾获得过这种认可。这种反叛乱阵营是否比之前的更加稳固还有待定论。但很有可能，指定一种全球权力意志来进行反叛乱的重要计划会在相当长的一段时间内保持活跃，即使（在我完成这本书之时）它正受到 2011 年早期波及北非和中东的一种新型革命政治的挑战。[1]

反视觉性的概念化

卡莱尔提出视觉性是一种自然权威，同时他也意识到了大西洋革命中视觉性所遭受的反对以及根本性失败。然而，并非所有对视觉性的反对都被视为反视觉性，这一点将有助于我们了解所涉及的难点。鉴于 20 世纪末全球化的不断发展，阿尔君·阿帕杜莱注意到了全球化想象中的"分裂性"："一方面，现代公民正是在想象中并通过想象受到国家、市场以及其他强大利益集团的约束和控制。然而，也正是通过这种想象力才产生了集体异议模式和对集体生活的新设想。"[2] 在视觉性方面，我们要引入类似的区别。作为历史的一种话语组织，视觉性永远无法实现对历史的整体性的表征，因为"历史"本身作为一种历史政治形式，并非一个单一的整体，而是被结构为冲突。在研究马克思的资本理论时，迪佩什·查卡拉巴提（Dipesh Chakrabarty）描述了在资本主义制度下形成的两种历史模式。**历史 1** 是资本为自身预见的历史，作为其存在的"前提条件"；**历史 2** 是即使作为预想也无法被载入资本史的历史，所以必须被排除在外。[3] 查卡拉巴提试图恢复**历史 2**，但无论是把它作为新的历史主导模式还是作为**历史 1** 的辩证对立面，他都没有给予其特权。相反，他建议"最好把**历史 2** 视作这样一个类别，它具有持续打断**历史 1** 的整体推动力

1　更多有关 2011 年的几场革命和视觉性的信息，参见我的博客。

2　Appadurai, "Grassroots Globalization and the Research Imagination," 6.

3　Chakrabarty, *Provincializing Europe*, 63–64.

的功能"。这种双重互动提供了思考视觉性的模式，既包含视觉性在个人和集体层面的具身维度，也包含作为文化和政治表征的视觉性。

如此看来，**视觉性 1** 应该是这样一种叙事，它聚焦于连贯清晰的现代性图景，允许中央集权制和（或）独裁领导。它创造了一个井然有序的画面，维持产业分工，实行"可感性的划分"（division of the sensible）。从这个意义上讲，摄影对**视觉性 1** 作出了贡献，波德莱尔曾批评它为商业、科学和工业的工具。[1] 这种视觉性形式，这种资本所需的温顺的身体所特有的形式，发展了新的手段对视觉进行纪律化、正常化和秩序化，比如从 19 世纪 40 年代为产业工人引进的色盲测试，到国家资助的义务扫盲以及公共博物馆。因此，在泰勒制和福特制下达到巅峰的现代化生产工艺逐渐依赖于常规的手眼协调，这种协调通过运动而得到训练，通过发放矫正眼镜而得到管理，还通过视力测试而得到控制。[2] 在视觉表征中，其主导设备将变成电影，在乔纳森·L. 贝勒（Jonathan L. Beller）的"电影制作模式"的意义上理解，它通过吸引注意力来创造价值。[3] 其逻辑终点就是居伊·德波（Guy Debord）口中著名的"景观"，也就是说，"资本积累到了成为图像的程度。"[4] 那么，从这个意义上说，一部关于视觉性——或者至少关于**视觉性 1**——的历史已经成文，人们对它并不陌生。出于几个方面的原因，本书在此不做回顾。查卡拉巴提所描述的作为资本的前提条件的**历史**与被视觉性所视觉化的**历史**并非完全一致（当然，这并不是在批评查卡拉巴提，恰恰相反，这是在称赞他）。虽然说资本会不惜一切代价来保持并扩大其流通量（以至于碳排放现在也正在形成一个市场），但视觉性首先关注的是维护领导的权威。因此，尽管查卡拉巴提对资本主义制度之下的两种**历史**模式进行了历时性的二元划分，但我已经试着对视觉性和反视觉性的一系列共时性复合体——从奴隶制到帝国主义，再到全球反叛乱——进行了界定。

1 Baudelaire, "Salon de 1859," a222–24.

2 Terry Smith, *Making the Modern*.

3 Beller, *The Cinematic Mode of Production*.

4 Debord, *The Society of the Spectacle*, 35.

对于这种与分裂的视觉性相关的反视觉性，我们应该如何对它进行概念化和理论化并理解它呢？它不仅仅是**视觉性 2**。如果**视觉性 1**是权威的场域，那么**视觉性 2**就是对自我或集体的想象，这种想象超越或优先于对中央集权的服从。权威并非看不见**视觉性 2**，而是认为它是野蛮的、未开化的或者在现代意义上"原始的"。在帝国主义复合体中，一支自称"英雄"的传教士军队创建了一种认知机制来对它进行纪律化和秩序化，而宗主国中的"原始人"则将受制于新的凯撒帝王和他对图像的控制。按照等级顺序，这种"原始的"视觉性主要分为偶像崇拜、拜物教和图腾崇拜。[1] 这种对**视觉性 2** 的界定发生在殖民主义和帝国主义的场域，这些场域被康拉德（Conrad）称为"地图上的空白区域"，即视觉性的盲区。在宗主国，**视觉性 2** 的一种艺术形式表现为"非理性的现代主义［……］它逃脱了［……］专用逻辑"，比如达达主义和超现实主义，当然它们经常利用来自殖民场域的本土文化艺术的形式和思想。[2] 然而到如今，尤其是超现实主义已经完全被广告和音乐视频所利用，因为**视觉性 2** 并不一定具备政治上的激进性或先进性，它只是不属于权威的"生命进程"。**视觉性 2** 有多种形式，因为差异性"存在于从对立面到中立面的与［权威］相关的亲密多元关系中"。[3] 这两种视觉性模式在二元制中并不是对立的，而是作为一种时常被延缓的差异性关系在运行。因此，并非**视觉性 2** 的所有形式都是我所说的反视觉性，即试图将视觉性重新配置成一个整体。例如，许多宗教形式可能会利用**视觉性 2** 的某种模式，而不试图改变人们在信奉宗教中所感知到的真实。

反视觉性本身主张看的权利。它是对视觉性的异议，这意味着"一场涉及以下问题的争论：什么是可见的情景要素？哪些可见要素属于常见要素？主体是否具有确定这种常见要素并为之抗辩的能力？"[4] 在权利不存在的地方提出看的权利的述行性主张，这激发了反视觉性

1 W. J. T. Mitchell, *What Do Pictures Want?*, 156–65.

2 Jones, *Irrational Modernism*, 24.

3 改写自 Chakrabarty, *Provincializing Europe*, 66。

4 Rancière, "Introducing Disagreement," 6.

的作用。和视觉性一样，反视觉性连接"形式"层面与"历史"层面。看的权利中的"权利"坚持全体公民拥有不可剥夺的自主性，首要反对的就是把他人当作财产的"权利"。自主性意味着殖民主义环境中的启蒙运动的权利主张，强调主体权利和与贫穷抗争的权利。[1] 通过参与这样的讨论，我间接地反对阿甘本把摒弃权利作为一种生命政治策略的看法。[2] 没有任何"赤裸生命"存在于权利的范围之外。哈尔特（Hardt）和奈格里（Negri）专门引用斯宾诺莎的话来证明这一点："没有人能够把自己拥有的所有权利以及权力如此完全地转移到另一个人身上，从而使自己不再是一个真正意义上的人，也不会存在一种随心所欲的至高权力。"[3] 阿里拉·阿邹雷（Ariella Azoulay）曾经表示，革命的权利话语正是"斗争，它要求赤裸生命被视为值得活下去的生命"。[4] 阿邹雷看到自奥兰普·德·古热（Olympe de Gouges）发表《妇女和公民权利宣言》（*Declaration of the Rights of Woman and the Citizen*，1791 年）以来，这些要求正在女权运动中被付诸实践。朗西埃指出，德·古热坚持认为如果女性有被处死的"权利"，那么她们与男性在根本上是平等的，这也表明"赤裸生命本身是政治性的"。[5] 这样的论断同样适用于被奴役者，他们受制于规定了惩罚措施的法律法规。在遵循你们可能称之为"卡莱尔主义"（Carlyle-ism）（一种关于帝国专制的视觉化的话语模式）来建构此书的过程中，我最初担心他对英雄男性气质的强调会催生出类似的男权主义作品。然而，我注意到，我在此所做的所有反视觉性的描述都集中在女性和儿童身上，他们既作为单独的个体，也作为集体性的实体。个别女性和儿童（尤其是被奴役的女性和儿童）的行为甚至姓名，都必须从历史档案中找出来，而这些档案的目的不是保存它们，而且也没有一直这样做。

25

1　Casarino and Negri, *In Praise of the Common*, 86–88.

2　Agamben, *Homo Sacer*, 126–35. 阿甘本认为，"1789 年"，随着人权话语的形成，"生命"成了一个政治术语，奴隶制这个核心问题被搁置了。

3　Hardt and Negri, *Commonwealth*, 75.

4　Azoulay, *The Civil Contract of Photography*, 64. 也可参见 Docherty, *Aesthetic Democracy*。

5　Rancière, *Hatred of Democracy*, 60.

真实权利

　　主张自身的自主权进一步意味着对真实权利的主张。"自主运动"
（Autonomia）是一个活跃于 20 世纪 70 年代的意大利政治组织，它
将自主权定义为是"反等级制度的、反辩证法的和反表征的。它不仅
是一个政治项目，还是一场为生存而战的斗争。个人从来都不是自主
的：他们依靠外部的认可"。[1] 同样，看的权利从来不是个人的：我
的看的权利依靠你对我的认可，反之亦然。[2] 从形式上看，看的权利
试图构建一种自主的现实主义，这种现实主义不仅置身权威的发展过
程之外，而且还与之对立。反视觉性声明看的权利，向维持视觉性权
威的法律发起挑战，从而证明自己的"权利"是正当的。看的权利反
对权威最初以法律的形式，接着以审美的形式将其对可感性的解释与
权力缝合在一起。写到这种对合法化的拒绝行为时，奈格里指出："是
福柯再次奠定了这种批判经验的基础，更重要的是，他揭露了（在我
们的文明中）那种忽视真实权利和事件力量的古代柏拉图主义。"[3]
那么，看的权利就是对真实权利的主张。谱系学的调查使它为人所知，
而这种调查总是被重新定位为去殖民化批判。看的权利是视觉性的边
界，它的分离准则遭遇了作为集体形式的"非暴力语法"，即拒绝隔
离。面对这种理解真实和反对真实的双重要求（一种确实存在但不应
该拥有的真实，还有一种应该存在但过去一直没有实现的真实），反
视觉性围绕这些矛盾创造了各种"现实主义"形式。当然，19 世纪中
叶通常所指的"现实主义"是这些形式中的一种，战后意大利视觉文
化中的新现实主义也是如此，但是反视觉性的现实主义并不一定具有
拟态性。举一个有名的例子，毕加索的名画《格尔尼卡》（Guernica）
展现了德国空军疯狂轰炸西班牙小城格尔尼卡的真实事件，无论是过
去还是现在，它都对当代视觉性影响深远。此外，这幅画还全力抗议

26

1　Lotringer and Marazzi, "The Return of Politics," 8.

2　Oliver, "The Look of Love."

3　Negri, *Time for Revolution*, 142.

这场轰炸，因此 2002 年美国正准备发动伊拉克战争时，美国官员要求把摆放在联合国的这幅画的复制品遮住。

现实主义的真实权利强调"为生存而斗争"，这意味着一种主张生存权的谱系，它始于被奴役者，以 1871 年巴黎公社举起的"生命权"旗帜、艾梅·塞泽尔（Aimé Césaire）和弗朗茨·法农追寻的去殖民化的"新人文主义"为标志。在大西洋世界废除动产奴隶制的整个斗争期间，反视觉性努力构建我所称的"废除现实主义"，以示对杜波依斯的废奴民主观念的敬意，因为"废除现实主义"意味着不会有奴隶制度，这把看似无法想象的事情变成了"现实"。这种现实主义表现了"被奴役者"与"自由者"的同等地位，同时也表现了奴隶制在现实中的本来面目，这与卡莱尔之类的卫道士所呈现的父权制领导的美好图景完全相反。因此，从绘画到摄影再到关键时刻对视觉化权威的挑战，这种图景创造了各种现实主义表征形式并通过它们发挥作用。美国的重建以及巴黎公社的失败标志着现实中大西洋世界废除奴隶制的失败，种族主义的持续存在就表明了这一点。

自主权也表达了对自治或管理的原始愿望。在本书中，我把奥特亚罗瓦被划入新西兰国土（1820—1885 年）作为这一过程中的缠结和移置的关键点，因为詹姆斯·安东尼·弗劳德（卡莱尔的传记作者，继他之后的英国历史学家中的翘楚）认为，从这里一个新的"大洋国"将在此问世，这意味着将会出现一个全球化的英语（Anglophone）帝国。对于生活在奥特亚罗瓦的波利尼西亚人（Polynesian）来说，他们的想象共同体需要做出一系列的大幅调整，这是因为他们受到传教士和殖民者对他们是"土著"还是"异教徒"的质询。根据预言者和帕帕胡里希亚（Papahurihia，？— 1875 年）等战争领导人的说法，毛利人（Maori）认为自己是远古的土著人，是《圣经》里的犹太人，是古代权利的持有者，而不是"原始的"野蛮人。他们根据自己对《圣经》的解读，声称传教士们进行了错误的宣教。他们与英国分庭抗礼，而且想象自己置身于迦南（Canaan）乐土。1840 年，这个想象共同体迫使英国君主与之签订了一个土地共享协议，即《怀唐伊条

约》（Treaty of Waitangi）。尽管该协议在短短二十年后被法令废止，但事实证明它在把现代新西兰打造成双重文化国家的过程中起到了决定性作用。不管是在宗主国还是在殖民地环境下，主张被看见的权利（the right to be seen）的述行性行为把拒绝劳动视作主要策略之一——从把以色列人离开埃及视作总罢工的文字记录，到为争取"五一"劳动节而发起的运动，再到当代的政治罢工。虽然法国总工会在1906年通过了总罢工，而且同年罗莎·卢森堡（Rosa Luxemburg）在她那本著名的小册子中表达了支持，但是第二国际没能成功抵制对第一次世界大战的动员，从而使总罢工事实上可能成为21世纪的革命形式的希望就此破灭。这一时期欧洲变革的标志是，乔治·索雷尔（Georges Sorel）从曾经的无政府主义转向了反犹保皇主义，即马克·安特立夫（Mark Antliff）所谓的"原法西斯主义"（proto-fascism）。在其著作《论暴力》（*Reflections on Violence*，1906年）中，乔治·索雷尔曾经对总罢工的理论做了最详尽的阐述，认为总罢工是创建社会冲突的"普遍形象"的一种手段。[1]

20世纪30年代，在充分意识到了法西斯主义统治的情况下，W. E. B. 杜波依斯和安东尼奥·葛兰西都逐渐认识到需要一种新的观点，两人以不同的方式称之为"南方"（the "South"）。对杜波依斯来说，南方就是根据所谓的《吉姆·克劳法》实施种族隔离的美国南部地区，但对葛兰西来说"南方"是意大利的南部（mezzogiorno），一个由封建农村和那不勒斯（Naples）等不受管制的现代城市所组成的混合地区。当然，南方是激烈的争夺之地，而非想象中的自由之地，但对这两个思想家而言，任何成功的战略都离不开源自南方的自我想象。从这个意义上讲，佛朗哥（Franco）、皮诺切特（Pinochet）以及其他独裁者的名字证明了法西斯主义在1945年后仍未终结。因此，反法西斯主义不得不创造一种新现实主义，这种新现实主义可以抵制由镇压和隔离所产生的法西斯主义的秩序感。由于南方与北方对立，反法西斯主义必须在"南方"这么做。人们极难看见这种双重现实主义。

1　Antliff, "The Jew as Anti-Artist," 51.

在《阿尔及尔之战》（*The Battle of Algier*）一书中，反纳粹领袖本·哈密第（Ben H'midi）告诉阿里·拉·波因特（Ali la Pointe），如果抵抗行动很难开始并持续下去，那么胜利之后你才会迎来最艰难的时刻。

　　涉及"现实"和现实主义时，我们需要铭记贝托尔特·布莱希特（Bertolt Brecht）的警告："现实不仅是现在的一切，还是正在形成的一切。它是一个过程。它在矛盾中前行。如果我们不能感知它的矛盾本质，就会对它一无所知。"[1] 这种对现实的创造不同于文学和视觉艺术中通常定义的现实主义，它是一种感知效果。例如，现实主义画家居斯塔夫·库尔贝（Gustave Courbet）就曾说过，他只能画出自己的眼睛所能看到的东西，天使对他来说是无法下笔的。现实主义在很大程度上被理解为对外部现实的最清晰的、基于镜头的表征，从摄影到 35 毫米的胶片，再到最近的高清视频。在此我用之前提过的术语来表述它，那就是**视觉性 1** 的现实主义，也就是工业资本所要求的感官训练和标准化。反视觉性试图改变理解现实性的条件。巴特（Barthes）对此有过一个著名表述：如果所有的现实都是一种"结果"，那么这种结果可能发生改变。弗洛伊德认为，自我（ego）不断地进行现实检验。阿维塔尔·罗内尔（Avital Ronel）解释道，这种检验"本应在最理想的情况下，证实并确认我们的愿望得到了满足，但事实上它却把自体（the self）置于危险境地"。[2] 从这个意义上来说，所有的现实主义都是试图适应现代性的趋势，以免现代性针对生存条件所发动的永久革命会让它望尘莫及。诗人皮埃尔·保罗·帕索里尼（Pier Paolo Pasolini）后来谈到安东尼奥·葛兰西时说："或许我们应该谦虚而大胆地使用一个新词，姑且把现实称为'必须被理解的现实'吧。"[3] 这个例子表明，反视觉性并不只是视觉图像组合的问题，还是这种组合对某一特定时刻进行有意义的再现的依据。对视觉性和反视觉性的谱系的思考产生了如下两个问题：一是如何理解当今视觉化中利害攸

1　引自 Haug, "Philosophizing with Marx, Gramsci and Brecht," 153。

2　Ronel, *The Test Drive*, 69.

3　Viano, "The Left according to the Ashes of Gramsci," 59.

关的问题；二是如何避免被卷入权威总是抢占先机的无止境的游戏中。
本书主张那些反对专制权威的人们要采用一种不同形式的视觉化。这
种视觉化可能会采取行星视角，优先考虑权威持续存在下的生物圈以
及所有生命形式的生存。这个生物圈的意象就是对反恐"持久战"以
及永久紧急状态中的游击队员的一种反视觉性。"南方"的本土的反
视觉性集中在民主、可持续生产、教育以及对社会问题的集体解决方
式上，这是自 18 世纪 90 年代大西洋革命以来的一种不同的对不同文
化进行视觉化的模式。虽然长期以来左翼和右翼领导人谴责这种方法
不切实际，但它似乎就是最后剩下的选择了。2010 年海地地震之后，
当地的可持续发展农业最终成为该国的最佳解决方案。[1]尽管如此，"气
候安全"等政府战略的出现表明，这一立场并不能确保成功。在此，
我们会衡量视觉性的长期成功的问题。视觉性将战争视觉化，把不同
种族的人隔离开来，这一切似乎都是"自然的"，或至少是合理的。
本研究项目希望对这种设想提出质疑，让我们重新审视之前作出的一
些选择。

可能有人会这样回应我对看的权利的主张：那又怎样？换言之，
尽管这些问题可能很重要，但是我的主张又有什么意义？而且你有什
么理由去在意这些问题呢？考虑到许多读者基本上都在大学工作、学
习或者从事学术研究，我对上述问题的回答着眼于这一领域。2003 年
3 月，加利福尼亚大学伯克利分校的法学教授柳约翰（John Yoo），
时任美国司法部首席检察官副助理，写了一份关于所谓的敌方战斗人
员的审讯备忘录。根据他对"总统成功发动战争的权力"的解释，
柳臭名昭著地总结说，实际上对于（总统）可以做的事情没有任何
限制，他声称"制宪者们（Framers）了解《宪法》的最高统帅条款
赋予了总统最大范围的、属于军事指挥官的权力"。[2]就像视觉性源
于 18 世纪的将领，这种对权威的学术性解释导致了关塔那摩湾监狱
（Guantánamo）和阿布格莱布监狱的丑闻，犯罪嫌疑人被公开实施

1 Stoll, "Toward a Second Haitian Revolution."

2 Yoo, "Memorandum for William J. Haynes II, General Counsel for the Department of Defense," 2, 4–5.

酷刑，以及在更广泛意义上的总统权力的膨胀。2009 年夏天，在财政困难的状况下，加州大学董事会赋予了校长马克·尤多夫（Mark Yudof）前所未有的"紧急权力"，导致裁员、学费上涨、课程取消以及所有教职员工"休假"（这意味着无薪工作日），其中也包括人们期望看到的柳约翰，但他已经重返其学术岗位。1988 年，我碰巧到加州大学伯克利分校访问，当时的所见激励并引领了我的学术生涯，尤其是在美国的学术生涯。政府和大学里的专家学者对权威的新的部署和解释改变了我们生活和工作的世界。酝酿已久的网络正在迅速瓦解，而新的网络正在形成，这应当引起我们的重视。

章节安排

在引言部分的结尾，我简单介绍一下本书的章节安排。本书的头四章主要关于种植园复合体及其向帝国主义复合体的转变。第 1 章主要以绘图（mapping）、自然史和法律力量等为标题，描述奴隶制如何通过视觉技术和监督来实行秩序化。1660 年前后，在英属及法属加勒比地区，一场突如其来的革命创造了该政权诞生的可能性。在接下来的几代人里，被奴役者学会了如何反抗来自各个方面的监视。在第 1 章的后半部分，我首先描述了 1757 年弗朗索瓦·麦坎达在圣多明各带头发起的革命，接着描述了在法国大革命早期种植园主想要创建一个独立的奴隶制共和国的企图。这些相互矛盾的对自主性的主张开启了一个截然不同的革命想象空间，我在第 2 章探讨了这一点。我把受到法国革命挑战的、隐喻意义上的奴隶制与圣多明各反对奴隶制的革命进行了对比，这种对比贯穿了整个第 2 章的内容。我用五个瞬间来展现它们之间的这种相互影响，首先是流行版画对 1789 年法国大革命的"觉醒"以及《人权宣言》（Declaration of the Rights of Man and the Citizen）的视觉化。我强调了这一点，即《人权宣言》立刻宣称要终结"奴隶制"，而且从权利的范畴对种族排斥和性别排斥进行了

界定。这些排斥催生了对"生存权"的新主张，这一权利具身表现为英雄，即作为后君主制单一民族国家的"想象共同体"的领导人。海地的被奴役者在反抗中成功使用英雄战略来集中抵抗监视的权威。奴隶占有制主权所面临的是被赋予权威的人，而权威的赋予者正是那些它声称无所给予的人——人民、被奴役者和女性。革命期间，民族英雄，作为权威化身的**伟大人物**与我所说的本土英雄主义（其主要作用就是使奴役成为不可能）之间发生了进一步的纷争。这些不同的主张不可能也不会一致。在第 2 章的结尾部分，我主要探讨了杜桑·卢维杜尔与圣多明各的平民在土地问题上的激烈对抗。之前的被奴役者希望自给自足，而领导层则要求维持经济作物农业，为新兴的单一民族国家提供资金。与此同时，第一位堪称人类学家的法国人弗朗索瓦·佩龙（François Péron）与塔斯马尼亚岛的原住民进行接触，这预示着塑造帝国主义视觉性的"文化"等级的形成。我将这些章节与波多黎各画家荷西·坎佩奇（José Campeche）的绘画中对现实的双重视野的解读进行了对比，他可能是我们所知道的第一位从奴隶制中脱颖而出的艺术家。

19 世纪早期，激进分子们设想了新的策略以推进他们代表的国家的主张，比如五十年节（Jubilee）和国庆节（National Holiday）。对此，（1840 年由托马斯·卡莱尔所命名和使用的）视觉性采用将民族英雄视作领导人的革命战略，将改变的历史地域重新纳入了新的统治体系（第 3 章）。他采用的模式是现代将领对战场的视觉化（目的在于获得比实力相当的对手更多的战略优势，拿破仑就是典型代表）。正是通过将恢复的主权视觉化，人们才有可能像拿破仑颁布的法令那样再次拥有奴隶，或者才有可能像 1857 年印度民族起义（Indian Mutiny）之后的大英帝国那样重申中央集权的殖民化权威。为了阻止任何对权威的挑战，卡莱尔的视觉性主张英雄们拥有无限的统治权，并驳斥所有解放运动。结果，像索杰纳·特鲁思（Sojourner Truth）和 W. E. B. 杜波依斯这样的领导人以不同形式的英雄主义积极反对这种"英雄主义"。19 世纪经历了一场旷日持久的斗争，这场战争主要

围绕是否能够塑造以及如何塑造反奴隶制的现实进行。第4章主要讨论大西洋世界的宗主国和殖民地相互渗透的历史，从未来的印象派画家卡米耶·毕沙罗（Camille Pissarro）笔下的丹麦奴隶制的废除到美国的南北战争与重建以及1781年的巴黎公社。现代巴黎——本雅明眼中的19世纪的首都——的现实与现实主义一起被置于废除奴隶制的现实和现实主义的对立面。我首先研究"被解放"的种植园的视觉化监督，然后研究美国南北战争期间自由的视觉化。接着，我会考察被毕沙罗、马奈（Manet）和德加（Degas）的艺术所视觉化的1867年的现实主义和废除奴隶制之间的矛盾。在第4章的结尾部分，我试图对美国重建中的自主权以及巴黎公社时期的自主权的实施予以制度化。与这些章节内容相对应的观点可以在弗朗西斯科·奥勒（Francisco Oller）1895年的那幅杰作《守灵》（*El Velorio*，也称《觉醒》[*The Wake*]）中找到，我认为它表达了对废除奴隶制的期盼（这一期盼于1873年在波多黎各实现）以及对现实主义错失的机会的哀痛。

32

从这一点来看，"帝国主义复合体"早已成为视觉性的主导形式。在第5章中，我主要考察视觉性作为一种非个人形式的权力是如何成为帝国主义视觉性，且在由海军统治的英语国家的权力网络中得到普遍化和全球化的。在此，我将奥特亚罗瓦新西兰视作缠结的关键点。如上所述，这样做一是因为弗劳德已经将它视为自己的大洋国（全球的视觉性帝国）了；二是因为毛利人将自己认定为"犹太人"的反抗形式明显是在主张自主权。新西兰的主教区也是人种学"发现"玛那概念的地方，它被认作人们所说的权威的光环。这一思想在1880年被引入欧洲人类学，随即在人们的心中生根，并在最近关于例外状态（the state of exception）的讨论中持续发挥作用。这个帝国受制于一位新的凯撒，这更多是想象出来的，而不是实际存在的，但他具有通过图像控制大众的杰出能力。在帝国主义国家内部，激进运动同样试图通过提出他们所称的"古代下层人"（ancient lowly）（即古希腊罗马的工人）的谱系来挑战帝国资本的权威。斯巴达克斯那样的英雄被视为对现代主张的验证，也被视作为没有历史的人创造历史的手段。

这种反视觉性利用这类历史，通过劳动博物馆之类的新机构以及大罢工之类的新行动来获得社会的"全貌"。

第一次世界大战之后，新帝国主义的瓦解击垮了奥匈帝国、奥斯曼帝国以及沙俄帝国，并将凯撒主义从帝国主义领导理论转变为对法西斯主义英雄**领袖**的强烈推崇（第6章）。如上所述，反法西斯主义必须找到实施新现实主义的途径，使其能够抵抗法西斯主义的秩序化。在分析了葛兰西、杜波依斯以及其他知识分子提出的"南方"转向之后，我将选取长达五十年的阿尔及利亚去殖民化危机（1954年今至）作为个案，研究法西斯主义、帝国主义、冷战和去殖民化的遗留问题之间的缠结，重点关注这个时期针对阿尔及尔的几乎没有间断过的战争，主要涉及精神病学、电影、影像艺术和文学等领域。我将把传奇的新现实主义电影《阿尔及尔之战》（_The Battle of Algiers_，吉洛·彭特克沃［Gillo Pontecorvo］执导，1966年）置于阿尔及尔革命背景下的电影创新实践中，包括1961年制作的一部著名电影纪录短片，这部短片的灵感来自法农关于突尼斯的阿尔及利亚难民营的儿童的作品、流行电影的"流行电影"运动（"ciné pops" movement）以及在独立后的阿尔及利亚创作的第一批电影。自美国入侵伊拉克以来，法农在阿尔及利亚的经历在芬兰影像艺术家艾杰－利伊萨·阿赫蒂拉（Eije-Liese Ahtila）和非裔美国小说家约翰·埃德加·怀德曼（John Edgar Wideman）那里产生了新的视觉化反应，而阿尔及利亚革命在最近的多部电影中挥之不去，比如迈克尔·哈内克（Michael Haneke）执导的《隐藏摄像机》（_Caché_）。这部电影中的去殖民化和独立的缠结及其多种移置与电影《潘神的迷宫》（_Pan's Labyrinth_）形成了对比。后者是一部关于西班牙的电影，由一位墨西哥裔美国人执导，它郑重地告诫了它所描述的佛朗哥当政的法西斯主义时期，同样郑重地告诫了当下的时代。

1989年以来，视觉化成为美国军方所谓的军事变革（RMA）的主要战略（第7章）。军事变革加剧了冷战的进程，它使信息成为战争的主要工具，指挥官对信息进行视觉化以赢得对作战区的控制权。

军事变革援引了帝国主义时代的 T. E. 劳伦斯之类的英雄和游牧主义的后现代理论家，在伊拉克战争中达到了革命高潮。一种积极的新视觉性被奉为美国全球反叛乱战略的重要组成部分，得到了来自常青藤　34　大学、媒体和军事理论家的一整套话语体系的支持，其中大多数支持者都与奥巴马政府有着密切的关系。这种体系抵制关塔那摩湾监狱和其他类似的可见的惩罚方式，因为这些方式对赢得全面、永久的合作而言，不仅没有必要而且还会招来危害。新视觉性是一种通过对生活的各个领域进行永久性监视来维护权威的理论，是一种死亡政治学的整体艺术（Gesamtkunstwerk）。不用说，它不仅期望而且必须抵制这一点，即把地缘政治视觉化为一直潜存的恐怖主义。目前作为反叛乱的表现形式，新视觉性发展了一种新的激进主义，抵制来自军队内外的对其权威的挑战。矛盾的是，视觉化的信息战争越来越依赖于将可见的事物变得不可见，从而引发了视觉性本身的危机。一个简单的事实是，一部视觉性的逆向历史可以被书写，这表明视觉性已经失去了它作为"自然"权威的力量。一个令人心惊的时机业已来临，它需要我们抛开视觉性而获得看的权利，使民主民主化。或者，再次授权给权威。这取决于我们。

题外

对视觉性的视觉化：视觉指南

35 # 视觉性复合体

表 1　**视觉性 1 的复合体**

复合体类型	转喻人物	统治时期
种植园复合体	监工	1660—1860 年
帝国主义复合体	传教士	1860—1945 年
军工复合体	反叛乱人员	1945 年至今

表 2　**视觉性 2 的复合体**

	视觉性	反视觉性
种植园复合体 （标准型）	监视 （1660—1838 年）	革命现实主义 （约 1730—1838 年）
种植园复合体 （"强化"型）	视觉性 （1802—1865 年）	废奴现实主义 （1807—1871 年）
帝国主义复合体 （标准型）	帝国主义视觉性 （1805—1914 年）	本土反视觉性 （1801—1917 年）
帝国主义复合体 （"强化"型）	法西斯主义视觉性 （1918—1982 年）	反法西斯新现实主义 （1917 年至今）
军工复合体 （标准型）	航空视觉化 （1924 年至今）	去殖民化新现实主义 （1945 至今）
军工复合体 （"强化"型）	后全景视觉性 （1989 年至今）	行星视觉化 （1967 年至今）

视觉性的物质形式

1. 监视：监工的监督

> 监工的职责是监督园内的种植与耕作事宜，安排好任务并确保
> 任务按时完成。
>
> ——约翰·斯图尔特（John Stewart），牙买加种植园主，
> 《牙买加岛的过去与现在》（*A View of the Past and
> Present State of the Island of Jamaica*，1823 年）

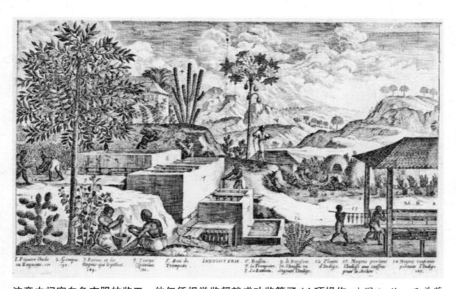

注意中间穿白色衣服的监工，他仅凭视觉监督就成功监管了 14 项操作。 | 图 2 让－巴普蒂斯特·杜特尔（Jean-Baptiste Du Tertre），《槐蓝种植地》，载《法属加勒比史》（*Histoire générale des antilles habitées par les François*，巴黎，1667 年）

37 ## 2. 视觉性：作战方案

战争[是]一种想象行为[……]像图片或地图一样铭刻在大脑中。

——卡尔·冯·克劳斯维茨,《论战争》（*On War*）

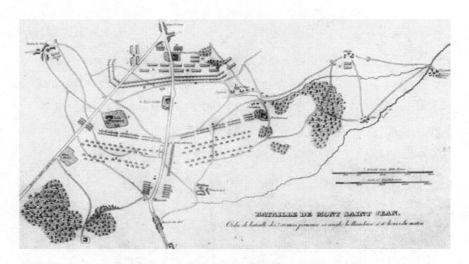

拿破仑在滑铁卢的失败，在此被视为结合了当地物质现实的对将军的"心灵之眼"的事后视觉化。一幅对历史的象征性的非透明绘图。| 图 3《滑铁卢之战的计划》（*Plan of the battle of Waterloo*）。图片来源：David Rumsey Map Collection

3. 帝国主义视觉性

我记得，有一次我们偶然遇到停泊在海岸边的一艘军舰，岸上连一个棚屋也没有，但它却在轰击一片丛林。大概是法国人正在附近什么地方打仗。船上的军旗像一块破布一样耷拉着。那几尊长长的六英寸口径的大炮的炮口从低低的船体上方伸出，油腻、黏糊的潮水慢悠悠地将军舰掀起又放下，船上细细的桅杆禁不住摇晃。在空旷寥落的大地、天空和海水间，这艘军舰正莫名其妙地向一片陆地发动轰击。砰！一尊六英寸口径的大炮轰鸣着，一小团火焰腾起又消失，一缕白烟飘散，一颗弹丸发出轻微的呼啸声——什么也没有发生。什么也不会发生。整个事件透着一种疯狂，眼前这一幕活像是一出令人啼笑皆非的滑稽剧。

——约瑟夫·康拉德，《黑暗之心》（*Heart of Darkness*, 1899 年）

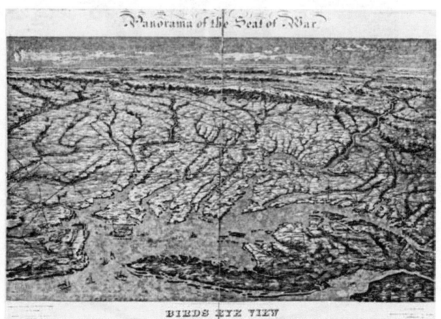

图 4　约翰·巴赫曼（John Bachmann），《战争策源地全貌：鸟瞰弗吉利亚、马里兰、特拉华和哥伦比亚特区》（*Panorama of the Seat of War: Bird's Eye View of Virginia, Maryland, Delaware and the District of Columbia*，1861 年）。图片来源：David Rumsey Map Collection

39 ## 4. 军工视觉性

通常，相机捕捉到的大规模的移动比肉眼看到的更加清晰。鸟瞰图可以捕捉无数的集合体。即使该视角对肉眼的有利程度并不亚于对相机的，但肉眼所形成的图像无法像照片那样被放大。也就是说，大规模的移动，尤其是战争，是特别适合相机捕捉的一种人类行为形式。

——瓦尔特·本雅明，《机械复制时代的艺术作品》

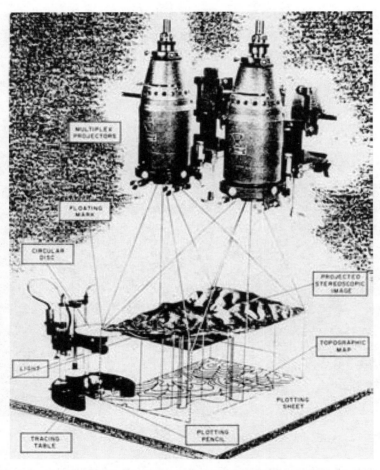

航空照片对闪电战的视角进行视觉化，由此人们可以从轰炸的视角看世界，不过这也是一个**政治视角**。| 图 5 《多元设置》，载 FM-30-21《航空照片：军事运用》（*Aeriaphotography: Military Applications*，华盛顿：陆军部，1944 年）

5. 后全景视觉性

> 　　指挥官的视觉化（Commander's visualization）是一种心理过程——一种深入了解态势、确定理想的最终状态，并设想如何用武力达到这一状态的心理过程。它从接收任务开始，一直贯穿所有的行动。指挥官的视觉化形式为行动的开展（计划、准备、执行与评估）奠定了基础。
>
> 　　　　　　　　　　　　——FM 3–24《反叛乱手册》第 7–7 部分

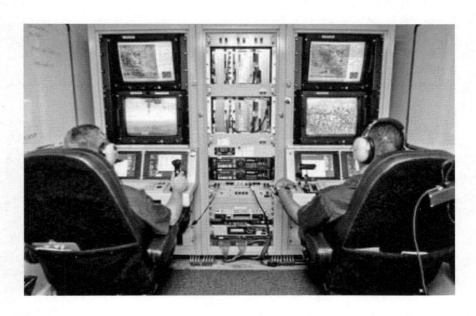

无人机提供了对美墨（墨西哥—美国）边境的远程监控，这一视角如今发自某个未知的位置，是视觉性的上帝视角。| 图 6　《无人机》（*Unmanned Aerial Vehicle*）。图片来源：美国空军部军士长史蒂夫·霍顿（Steve Horton）

⁴¹ 反视觉性

表 3　反视觉性

反视觉性	视觉化
革命现实主义（约 1730—1838 年）	**英雄** / 大众英雄
废奴现实主义 (1807—1871 年)	一种无奴隶制的真实
帝国主义反视觉性 (1801—1917 年)	大罢工
反法西斯新现实主义 (1917 年至今)	"南方"
种植园视觉化 (1967 年至今)	生物圈

1A. 英 雄

有一个著名的问句形式的表述："奥斯维辛纳粹集中营之后，还怎么可能思考呢？"［……］谁曾问过这个问题："圣多明各之后，还怎么可能思考呢？"
——路易·萨拉－莫林斯（Louis Sala-Molins），《光之暗面》（*Dark Side of the Light*）（萨拉－莫林斯在此指的是阿多诺那句常被［错误］引用的话，即在奥斯威辛纳粹集中营之后，再也不可能写抒情诗了。）

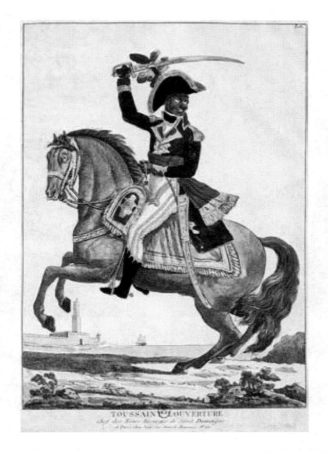

杜桑·卢维杜尔是海地革命（1791—1804 年）的英雄，他打败了殖民地的奴隶制度。| 图 7 匿名，《圣多明各起义领袖杜桑·卢维杜尔》（约 1800 年）。彩色版画。图片来源：Bulloz, Bibliothèque Nationale, Paris, France; Réunion des Musées Nationaux / Art resource, New York

43 1B. 本土英雄

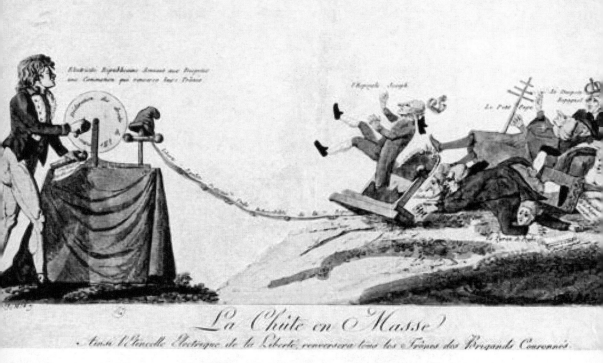

"共和制的电力电击专制君主，推翻他们的王权。" 本土英雄被视觉化为普通的无套裤汉，
他转动发动机来推翻欧洲的王室成员（1793 年）。| 图 8 迪皮伊（Dupuis），《集体摔倒》
（*la chute en masse*，巴黎，1793 年）。图片来源：Corbis Images

2. 废奴现实主义

这不仅仅是停止工作的愿望。这是一次广泛的针对工作条件的罢工。这是一次总罢工，最终直接涉及大约五十万人。

——W. E. B. 杜波依斯，《美国黑人的重建》
（*Black Reconstruction in America*，1935 年）

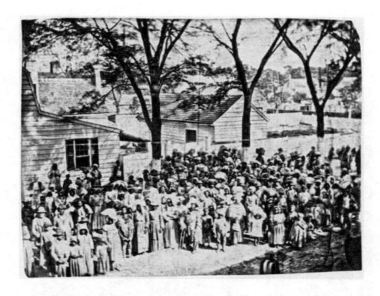

南卡罗来纳州的反奴隶制大罢工 | 图 9 蒂莫西·奥苏利文（Timothy O'sullivan），无题[奴隶们，J. J. 史密斯的种植园，靠近博福特，南卡罗来纳州]（1862 年）。蛋白银版照片，21.4 厘米 × 27.3 厘米。图片来源：J. Paul Getty Museum, Los Angeles

3A. 本土反视觉性：本土大罢工（见彩插 1）[1]

当时在**土著人**中有一股十字军东征（Crusade）的潮流，所以一切都处于**静止**状态；他们没有机会去做任何事情。这是由一种已然兴起的新的**宗教**引起的，这种宗教被称作帕帕胡里希亚。

——乔尔·波兰克（Joel Polack），引自《奉命调查新西兰群岛现状的上议院特别委员会的报告》（*Report of the Select Committee of the House of Lords Appointed to Inquire into the Present State of the Islands of New Zealand*，1838 年）

1 请在书末查阅本书所有彩插。——编者注

3B. 本土反视觉性：城市大罢工

　　［大罢工是］一种图像的配置，它能够自然而然地唤起所有情
感，这些情感与社会主义针对现代社会所发动的战争的各种表现相
对应。罢工激发了无产阶级最高尚、最深沉和最强烈的情感。大罢
工将他们全部组合成一个整体的统一的形象［……］因此，我们有
了对社会主义的直觉，这种直觉无法用语言清楚地描述——我们把
它当成一个可以立刻被感知的整体。

<div align="right">——乔治·索雷尔，《论暴力》（1906 年）</div>

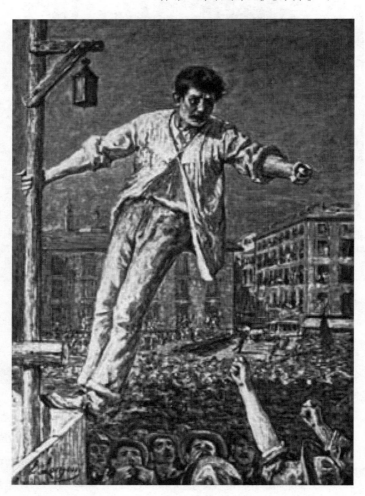

米兰第二国际所谓的五一假期大罢工 | 图 10　埃米利奥·隆戈尼（Emilio Longoni），《五月
一号》（*May 1*）或《大罢工的演说家》（*The Orator of the Strike*，1891 年）

4. 反法西斯新现实主义："南方"

> 南方［是］全球资本主义下的人类苦难的一种隐喻。
>
> ——恩里克·杜塞尔，引自瓦尔特·米尼奥罗
>
> （Walter Mignolo）的《知识的地缘政治》
>
> （The Geopolitcs of Knowledge）

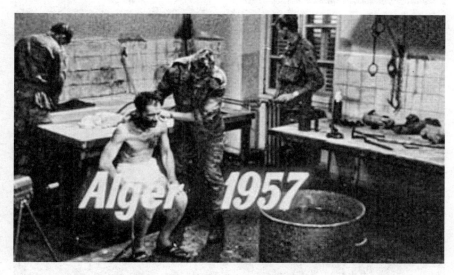

电影《阿尔及尔之战》的开场展现了本不应让人看到的酷刑室，这一幕与帝国的世界观形成了鲜明对比。| 图 11　电影《阿尔及尔之战》（吉洛·彭特克沃执导，1966 年）

47　5. 生物圈

"想象世界末日比想象资本主义末日要容易许多。"

——弗雷德里克·詹明信（Frederic Jameson）

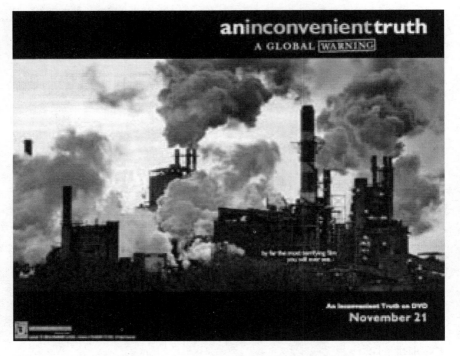

从 2010 年往前数的每一个十年里的每一年都是记录在案的最暖和的 11 个年份之一。尽管经济衰退，但全球二氧化碳及等效气体的排放量在 2010 年达到了历史新高，排放浓度高达 394ppm，而排放浓度的安全值为 350ppm。｜图 12　电影《难以忽视的真相》（*An Inconvenient Truth*，戴维斯·古根海姆［Davis Guggenheim］执导，2006 年）

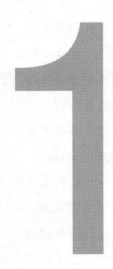

监视：奴隶制的秩序化

48 　　视觉性和视觉技术的部署——作为一种用来实现秩序化的西方社会技术——是由美国种植园奴隶制的经验所决定的，这种部署形成了视觉性的种植园复合体。[1]如果总认为现代性是奴隶制的产物，人们就不会注意到现代"观看方式"也出自这种关系。[2]17世纪中期，欧洲对可感性的划分发生了巨大变化，人们称作现代视觉文化的谱系也由此诞生了。它创造了福柯所说的"划分，这种划分对我们而言是不证自明的，它划分出我们所看到的、他人所观察到并传递下来的，以及他人所想象或天真地相信的事物，即观察（Observation）、记录（Document）和寓言（Fable）的三分法"。[3]在这种新的构成中，事物和话语之间存在一个鸿沟，一个可以通过看来逾越的鸿沟，这种看的形式决定了人们可以说什么。因为看先于命名，福柯所说的"对可见事物命名"[4]成为主要做法。他强调，这不是人们突然学着更认真或者更近距离地去观看的问题，而是一套新的附于感官感知的优先项。味觉和嗅觉变得不那么重要了——现在人们认为它们并不准确，道听途说被排除在外，而触觉仅适用于一系列二元区分，比如粗糙和光滑。

49 这种新的"事物的秩序"本身就是欧洲向外——尤其是在种植园殖民地——扩张并遭遇新事物的必然产物。W. J. T. 米切尔中肯地指出："一个帝国不仅需要大量的物，还需要福柯所说的'事物的秩序'，这是一个认知领域，它产生了对物体种类、物种形成逻辑以及分类法的认识。"[5]因此，帝国声称自己具有客观性。虽然有些直白，我们仍然坚持认为，被秩序化的主要"事物"是"奴隶"。[6]自然史创造了一个相关的"物种"形态，之后再通过映射将该物种与"自由"空间隔离开来，

1　有关奴隶制视觉文化的开创性著作，参见 Kriz, *Slavery, Sugar and the Culture of Refinement*；Kriz and Quilley, *An Economy of Colour*。

2　参见 Eric Williams, *Capitalism and Slavery*；Gilroy, *The Black Atlantic*；James, *The Black Jacobins*。

3　Foucault, *The Order of Things*, 129.

4　Foucault, *The Order of Things*, 132.

5　W. J. T. Mitchell, *What Do Pictures Want?*, 155.

6　关于对福柯对奴隶制度和种植业制度的叙述的各种历史性修订，参见 Paton, *No Bund but the Law*, 9-12。安·劳拉·斯托勒（Ann Laura Stoler）也在她的著作《种族与欲望的教育》（*Race and the Education of Desire*）中建议使用"殖民地的'事物的秩序'"的说法。

人们最初就是遵照自然史来划分"奴隶"的，而奴隶法典中体现的法律力量维持并强化了这种划分逻辑，以对抗对它的挑战，从而使之看上去是"正确的"，因而是审美的。

戴维·C. 斯科特（David C. Scott）清楚地总结了这种转变："奴隶制种植园可以被描述为建立关系，建立物质和认知机制，由此构成新的主体：新的欲望被注入，新的才能被塑造，新的性情被培养。"[1] 这种变化的关系在欧洲殖民国家中并不统一，但是在英国和法国的殖民空间，主要分别通过《巴巴多斯奴隶法》（1661 年）和《黑人法令》（1685 年）而得到实施。在西班牙的美洲殖民地（西属美洲），早在16 世纪就开始了一场暴力的视觉变革，这场变革试图将土著人的"神像"转变成"图像"。[2] 尽管这段历史在此绝非无关紧要（而且我确实会继续坚持将其纳入本书），但我没有能力让它贯穿始终，并在这本书的可控范围内保持其连贯性。在加勒比地区那些出产蔗糖的海岛上，殖民者们更关心奴隶而非土著。当 17 世纪的"蔗糖革命"将"种植园复合体"的重心由荷属巴西（Dutch Brazil）转移到加勒比地区的英法属地时，对土著的种族灭绝几乎已经完成。[3] 卡莱尔的视觉性话语的形成受到这些地方的影响并非偶然。因此，本书中讨论的奴隶制度并不是一种形而上学的奴役状态（像黑格尔著作中的那样），而是大西洋世界经济作物种植园中受法律管制和视觉控制的、极端暴力条件下的强制劳动。因此，其结果并不是福柯所称的古典表征秩序，这种秩序源自西班牙专制主义的伟大形象，即委拉斯凯兹（Velazquez）的画作《宫娥》（*Las Meninas*，1651 年）。[4] 奴隶制的秩序化是维持了新的殖民秩序的暴力行动和视觉化监督的结合。在此我称之为"监视"，意指对种植园内监工可见的一切的命名。

50

1　Scott, *Conscripts of Modernity*, 127.

2　参见 Gruzinski, *Images at War*, 30–61。

3　Curtin, *The Rise and Fall of the Plantation Complex*, 82–83.

4　Foucault, *The Order of Things*, 1–16.

对种植园的视觉化

监视是基督教普世化框架与主权相互作用的产物，其背景是 17 世纪的殖民扩张和种植园制度的开端所产生的"种族"和权利。它建立了分类、观察和执行的制度，以维持一个被称为"经济"的社会和政治的视觉化领域。它维持一个划定的空间，在这个空间里，所有的生活和劳动都从它的中心视点出发，因为殖民地经济作物的生产——尤其是蔗糖的生产——需要一种以监视为中心的严格管理，同时还依赖严厉甚至过度的体罚。虽然这看上去包含了传统的严厉惩罚与规训（福柯认为规训是传统惩罚的现代替代品）之间的矛盾，但监视的现代性恰恰是其执法与规训的结合。实际上，正如我们将会看到的那样，圣多明各的种植园主试图将种植园制度中的殖民地现代化。但是，此举并未成功，因为从自然史到绘图和法律，被奴役者建立了一个与监视和规训"相对抗的战场"。[1] 对种植园主和被奴役者而言，作为主权监视空间的当地种植园的框架被奴隶和种植园统治阶级（即种植园殖民地的统治阶级）的相互冲突的自治愿望所打破。被奴役者渴望自我管理，但种植园主同样如此，他们希望建立一个由奴隶制所支撑的殖民共和国。实际上，在革命爆发的前几年，圣多明各进口的奴隶和生产的货物比以往任何时候都多。[2]

在种植园复合体中，监工是君主的代理，他（有性别倾向）被赋予了凌驾于许多生命形式之上的权力。[3] 君主在加冕礼上受膏，这使得他（她）在某种意义上是神圣的，其地位高于平民乃至贵族。[4] 同样地，监工控制着那些被归为异类、流离失所、没有法律人格或地位的人。主权的权力最终表现为给予和剥夺生命的权力，在殖民地，这种权力作为一种制度由监工代为行使，这种制度被阿奇勒·姆班贝称为"戒律"

51

1　Kathleen Wilson, *The Island Race*, 155.

2　参见 Drescher, *Abolition*, 147。

3　关于代理，参见 Roach, *Cities of the Dead*, 2-3。

4　Kantorowicz, *The King's Two Bodies*.

（commandment，法语为 commandement）。戒律是一种"例外制度"（regime of exception），在这种制度中，奴隶主或殖民者拥有王权本身的属性和权利。[1] 此处的关键点是福柯所认为的中世纪以来的所有西方司法思想的原则："权利是指王室的命令权。"[2] 该命令并不总能到达新大陆。1651 年，一名愤慨的法国旅行者在巴西报道说："每个人都过着淫荡可耻的生活——犹太人、基督徒、葡萄牙人、荷兰人、英国人、德国人、黑人、巴西人、塔波约人（Tapoyos）、穆拉托人（Mulattos）、马穆鲁克人（Mamelukes）和克里奥尔人（Creoles），每个人都过着混乱的生活，更不用说乱伦和反自然的罪行了。"[3] 因此，在这之后不久出现的奴隶制的秩序化旨在限制种植园主和被奴役者。种植园主奢侈消费的程度只能与他们对被奴役者过度惩罚的程度相匹配。从某种意义上说，臭名昭著的奴隶制种植园暴力类似福柯所说的"壮观的"行刑和惩罚仪式。同时，凯瑟琳·威尔逊指出，"鉴于对被奴役者的惩罚性补救是通过表演和习俗而不是通过法规来传达，奴隶惩罚并没有制定出一个事先的法律，而就是被执行的法律。"[4] 在监视制度中，甚至法律的抽象性也变得可见和具有述行性。

在这一时期出版的种植园主实践指南中，殖民地事物的秩序被视觉化了。这类书籍不只是游记文学的一种形式，也不只是作为留在欧洲的人的一种娱乐，还是作为种植园和殖民地的实用手册。举一个将时间和空间最大化的例子。英国军官菲利普·格里德利·金（Philip Gridley King）曾致信住在伦敦的植物学家约瑟夫·班克斯爵士（Sir Joseph Banks），信中他描述了澳大利亚新殖民地于 1792 年在种植和植物学上取得的进展。他详细介绍了他在神父让 – 巴普蒂斯特·拉巴特（Jean-Baptiste Labat）的描述的指导下，于 1722 年在法属加勒比成功

1　Mbembe, *De la postcolonie*, 48. 关于"戒律"这一概念的完整论述，参见该书第 39-93 页。

2　Foucault, "*Society Must Be Defended*," 25.

3　Schorsch, *Jews and Blacks in the Early Modern World*, 222.

4　Kathleen Wilson, *The Island Race*, 152.

种植槐蓝的经历。[1]由此我们可以看到,监视在时间和空间上都是复杂的,它跨越了假象的鸿沟,比如大西洋与太平洋之间、英殖民地和法属殖民地之间以及不同类型的强制劳动之间的鸿沟。人们可能会(有所保留地)说,《宫娥》中的监视就是传教士让－巴普蒂斯特·杜特尔于1667年出版的那本法属加勒比历史书中的版画(见彩插2)。[2]这些图像成为该地区文化记忆的一部分,并在2004年被海地艺术家爱德华·杜瓦尔·卡里(Edouard Duval Carrié)纳入其作品《靛青色的房间》(*The Indigo Room*)。[3]实际上,《法属加勒比史》自然史卷的第一幅插图就展示了靛青的种植方式。[4]那幅图展示了十一个非洲奴隶在处理这个复杂的生产过程的各道工序,而正中间站着的是身着欧式礼服的白人监工(见图13)。他手执力安(lianne)———一种用来规训奴隶的棍子,但在此它就像是一根手杖或者拐杖。监工的手杖和人的拇指一般粗,英国植物学家汉斯·斯隆(Hans Sloane)称之为"枪木软鞭"。[5]具有讽刺意味的是,枪木原产于加勒比,却被用来惩罚那里的强制性移民。这一不协调的场景虽然描绘了每一个必要的工作流程和由此产生的劳动分工,但它并非对靛青生产的文字描述,而是一种图式表征,使靛青的生产过程以及维持该过程的权力变得可见。这是一出文化戏剧,也是以工作之名实施的教化,在法国殖民仅25年后它就被编入了法规条款。[6]虽然监工作为最终支撑劳动力的强制力的标志而存在,但他的手杖却处于无为状态,真正起监视作用的是他的眼睛。作为现场唯一的有偿劳动力,监工的工作就是维持生产流程。以能够施加惩罚的手杖为象征,监工的观看因此是一种劳动形式,迫使无偿劳动力从土地中创造利润。在杜特尔的视觉化中,监工是强制劳动中矛盾的关键点。

1 菲利普·格里德利·金致植物学家约瑟夫·班克斯爵士的信,卷号39. 004(1972年5月8日),新南威尔士州图书馆班克斯藏品(Banks Collection)、米切尔和迪克森藏品(Mitchell and Dixson Collection)。

2 Casid, *Sowing Empire*, 31.

3 Joel Weinstein, "Memory and Its Discontents," in Sullivan, *Continental Shifts*, 57–61.

4 Du Tertre, *Histoire générale des Antilles Habitées par les François*, 2:107.

5 Sloane, *A Voyage to the Islands*, 1: lvii.

6 Christopher L. Miller, *The French Atlantic Triangle*, 17–21.

先想想杜特尔对监工的表征，再看看范·戴克（Van Dyck）为查理一世（1635 年）这位英格兰专制君主绘制的画像，就会产生瞬间的认同感：范·戴克画笔下的这位冷静的贵族站在那里，一只手放在臀部，另一只手搭在手杖上（见图 14）。事实上，在查理一世身后，一艘船在海上抛锚的景象提醒观看者，君主的权力来源是英国的海军帝国。在 17 世纪的欧洲君王们的画像中，他们通常手执一根手杖、木棍甚至权杖，这就是这种统治象征的根源。在视觉表征和类似的种植园模式中，监工代为行使君主的权力。

就连这片土地的景观也证明了欧洲人的监视所带来的转变，杜特尔称当地的土地状况"一团混乱，毫无协调性"。[1] 之前，他的画中的背景是山脉和原始的荒野，如今变成了整齐有序的种植园。之后的殖民者称这种改变为"文明的进程"，但事实上它证明了种植园所引发

53

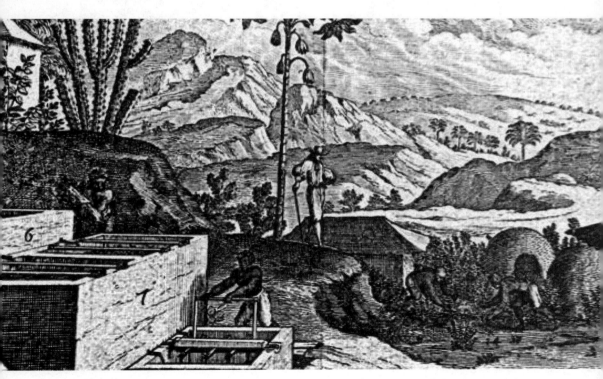

图 13 "监工"，杜特尔的《槐蓝种植地》一画的细节，载《法属加勒比史》（巴黎，1667 年）

1　Ibid., 419.

54

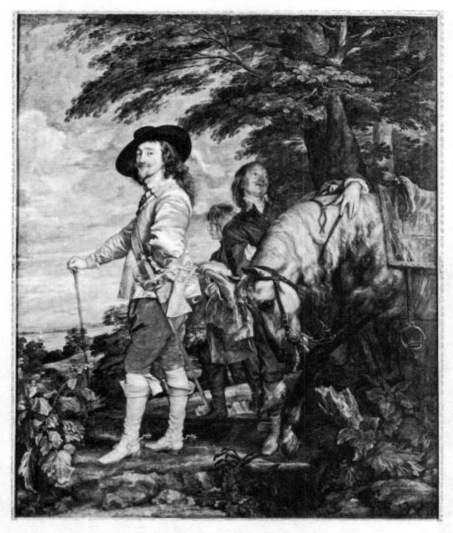

图 14 安东尼·范·戴克，《狩猎中的查理一世》（*Charles I at the Hunt*，约 1637 年）。布面油画，266 厘米 ×207 厘米。编号：1236。图片来源：C. Jean, louvre, Paris, France; Réunion des Musées Nationaux / Art Resource, New York

的环境危机。尤其是糖的制造需要大量木头来加热煮甘蔗汁的锅炉，以至于巴巴多斯岛等岛屿上的森林早在 1665 年就遭到了过度砍伐，进而导致了水土流失和水源枯竭。[1] 历史学家曼努埃尔·莫雷诺·弗拉格纳尔斯（Manuel Moreno Fraginals）语出惊人，他把种植园形容为一个"游牧实体"。[2] 以单一耕作的方式种植的甘蔗耗尽了肥沃的土壤，其消耗速度甚至比那个时期通过粪肥或其他施肥技术对土壤进行改良的速度快得多。由于制糖导致了土壤贫瘠和对森林的过度砍伐，据估计，当时一个地方制糖厂在当地自然资源耗尽之前最多能存在 40 年。通过追踪这种破坏情况，我们可以看出，尽管 1707 年汉斯·斯隆指出，在牙买加，"他们的农业规模很小，他们的土壤还很肥沃，不需要施肥"，但是到了 1740 年，查尔斯·莱斯利（Charles Leslie）说"要让土地保持自然的活力"，需要两倍的人手来施肥。[3] 到 1823 年，约翰·斯图尔特报告说，可利用土地上的"成材木几乎被伐光了"，因此不得不进口松木和煤炭作为制糖厂的燃料。[4] 种植园的实践破坏了它自身的可能性条件，迫使它进行物理和概念上的迁移，但这种迁移终究也是不可持续的。

55

对于负责监视的技术人员而言，监督以及对时间和劳动的管理是种植园实践的主要功能。牙买加的种植园主约翰·斯图尔特认为："监视者的职责在于监督庄园的种植或耕种事务，下达工作指令，并确保指令得到妥善执行。"[5] 借助这种秩序化的手段，监工把奴役当作一种劳动和价值创造的方式。这种方式始于植物种植，需要劳动力、运输和物资供应网络的互相协调，这彻底改变了其环境。在种植园经济中，艺术和文化是在不考虑其他因素的情况下增加经济作物的生物量的技术。因此，正如一位圣多明各种植园主所说的那样，监视者的当务之

1 Grove, *Green Imperialism*, 68 and 276.

2 Moreno Fraginals, *The Sugar Mill*, 20.

3 Sloane, *A Voyage to the Islands*, xlv. Charles Leslie, *A New and Exact Account of Jamaica*, quoted by J. H. Galloway, "Tradition and Innovation in the American Sugar Industry," 336.

4 Stewart, *A View of the Past and Present State of the Island of Jamaica*, 61.

5 Ibid., 187.

急就是"绝不让奴隶拥有片刻空闲；持续监视制糖过程，绝不离开糖厂片刻"。[1] 就其所有隐含的和实际的暴力而言，监工是一项进行时间管理和资产分配的复杂工作。种植园称得上并且也被定义为一个资本主义企业，由此也有了劳动力的分工，因为糖（或者咖啡、槐蓝或棉花）的生产是多阶段的操作，不可能由一个人实施或监督，正如博物学家帕特里克·布朗（Patrick Browne）在牙买加观察到的那样："勤劳的奴隶们常常赤身裸体，他们每天晚上都要轮流值守，白天还要一样精力充沛地劳动；而种植园主和监工则可以在午夜安然酣睡，迫不及待地要获得他们每年劳动的报酬。"[2] 请注意，当监工酣然入睡时，被奴役者（哪怕赤身裸体）也在勤劳地干活，即受到规训。尽管现代欧洲劳动者抵制时间管理，但种植园（至少理论上）处于永久生产状态。[3] 随着 18 世纪蔗糖需求量的增加，维持一个蔗糖种植园至少需要 200 名被奴役者，这成了种植园的标准配置，从而产生了对有能力的监工的大量需求。[4] 监视成了一项职业，向所有具有文化背景的人（即中产阶级及以上的人）开放。[5]

实际上，许多必要的监督被委派给了奴隶中的马车夫或监工助手，他们协助维持奴隶的规训和种植园的生产，以换取更好的衣食。主管监工并非总是欧洲人，他们有一众副手，史学家迈克尔·特德曼（Michael Tadman）称之为"奴隶头子"。这些人都受到奴役，但在庄园内发挥了重要作用，尤其是马车夫和家庭奴隶。蔗糖的制作包含专业的流程，比如将甘蔗汁煮沸、从糖浆中提取朗姆酒、将砂糖"装罐"倒入模子、箍桶等容器，每项流程都配有主管。[6] 奴隶头子享有物质、权力和优越感，因此他们不同于"马车夫"监督下的三类普通奴隶。用 C. L. R. 詹姆斯

56

1 Malenfant, *Des Colonies* (1814), quoted in Debien, *Les Esclaves aux Antilles Françaises*, 116.

2 [Browne], *The Natural History of Jamaica*, 25.

3 参见 E. P. 汤普森的经典文章《时间、工作纪律和工业资本主义》（E. P. Thompson, "Time, Work Discipline and Industrial Capitalism"）。

4 Bernard, *Mastery, Tyranny and Desire*, 45–47.

5 有关各个等级的监视的不同任务的详细信息，参见 Debien, *Les Esclaves aux Antilles Françaises*, 105；Bassett, *The Plantation Overseer*。

6 Craton and Walvin, *A Jamaican Plantation*, 105–6.

（C. L. R. James）的名言来说，这类田间工人"比当时所有阶层的工人群体更接近现代工人阶级"，他们生活在与现代工人阶级类似的被剥削的状态中。[1] 种植园主们敏锐地意识到，马车夫是他们控制这些田间工人的唯一手段，正如美国种植园主、政治家詹姆斯·H.哈蒙德（James H. Hammond）在《种植园手册》中指出的那样："车夫头子是种植园中最重要的黑人［……］与其他黑人相比，种植园主和监工更尊重他们。他们绝不会受到任何羞辱，因为这种羞辱虽然不会击垮他们，但是会让他们失去其他黑人的尊重。他们必须随时维持良好的纪律，确保黑人不会怠工或者在田间不好好干活，并当场对此类行为酌情进行惩罚。"[2] 因此，马车夫是监视的双重代理人，他们代表监工，而监工又代表种植园主。然而，当马车夫必须受到惩罚时，他就被"毁掉了"，即降级，同时其声誉也会受损。通过这种方式，种植园奴隶制将统治的心理弱点代入了奴隶自身，使种植园主得以维持特德曼所说的"积极、仁慈的自我形象"，这些形象在他们的著作中传播开来，并造就了种植园主"家长制统治"的神话。然而，许多被奴役者的反抗——如1776年发生在牙买加的汉诺威起义（the Hanover revolt）——正是由这些马车夫、工匠和佣人发起的，"他们之前从未参加任何**叛乱**，他们的**忠诚**一直深受（种植园主的）信赖"[3]。监视可能并最终会反其道而行之，尤其是在圣多明各。

监视技术

作为一种权力制度，监视依靠一整套组合在一起的技术，这套技术理论上由一个被称为"监工"的人来执行，但在实践中则由大庄园主阶级共同完成。我们可以将这些技术概括为：绘图、自然史和法律

57

1　第一类奴隶人数最多，承担的劳动最重，而第二类奴隶主要是妇女，第三类奴隶是儿童。James, *The Black Jacobins*, 86.

2　James H. Hammond, "Plantation Manual" [1844], quoted in Tadman, *Speculators and Slaves*, xxxvi.

3　Letter of 1776, quoted in Craton, *Testing the Chains*, 172. 关于汉诺威起义的更多细节，见该书第172-179页。

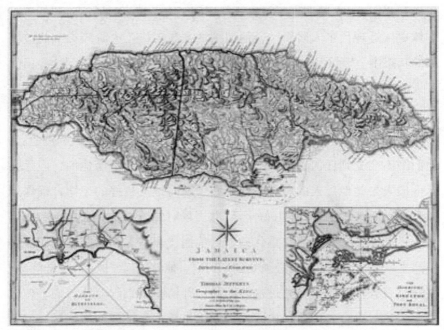

图 15　托马斯·杰弗里斯（Thomas Jeffreys），《牙买加地图》（*Map of Jamaica*，1794 年）。
图片来源：David Rumsey Map Collection

力量。绘图使地方层面的观察具体化，自然史对这些观察进行系统的
分类与划分，使之在法律力量下具有可持续性（见图 15）。这些创造
"自然"区别的手段在"自由"种植园主和殖民者中，尤其是在被奴
役者中受到了挑战和质疑。接下来，我会对绘图、自然史、法律力量
以及这每一种模式的对立面进行概述。然后，我将做出两大努力来重
构整个圣多明各的体制。我选择圣多明各，一是因为它是所有种植园
岛屿中最大的财富创造者；二是因为它是 1791 年大革命的战场。首先
我要讨论 1756—1758 年发生在圣多明各的早期奴隶起义，起义由弗朗
索瓦·麦坎达领导，以失败告终，但其影响深远。其次我要探讨那里
的大庄园主阶级如何着手形成一个独立的、自我调节的殖民地，并在
这个殖民地上自行组织种植园。这些不同自治愿望之间的紧张关系在
圣多明各岛上造成了一种革命局面。

绘　图

监视如何将权威视觉化呢？作为一种治理技术，视觉化统治被表征为绘图这一新兴技术，同时也被囊括其中。近代制图史清楚地表明，15 世纪初，地图在欧洲实际上是"不存在"的，但两个世纪之后它就成了"大多数职业和学科的基石"。[1]根据大卫·贝塞尔（David Buisseret）的说法，随着以调查国有和私有财产为目的的土地测绘技术的发展以及民族国家机器的巩固，我们可以在地图的形成过程中确定几个关键因素，它们将北欧艺术中现实主义的新模式与新视角结合在了一起。[2]汤姆·康利（Tom Conley）将所有这些发展与"自我"的形成和主体性的产生联系在了一起。克里斯蒂安·雅各布（Christian Jacob）进一步强调了地图的重要性，它"不是作为一个物体（object），而是作为一种交流的媒介（medium）"发挥作用，它是一种关于如何认识外部现实的主张。[3]和其他媒介一样，地图使人类感官延伸到其物理能力之外，并且，作为"一种扩展和提炼感官生产领域的技术假体，或者更确切地说，一个视觉与'心灵之眼'的交汇处"，它将自身与人类感官结合起来。[4]这一交叉点正是后来所称的视觉性。

随着种植园经济的发展，监督在地方一级对种植园进行定期绘图，使殖民空间成为一个单一的几何平面图。这种对空间的调节区分了"可耕"地和"空留"地，从而使定居点成为人们对感知进行管理和审美化的决定性原则。[5]土地调查对该原则进行了调整，它划定了一个特定的种植园的范围。[6]向形式表征的转变标志着监视作为一种统治方式已经在加勒比地区得到实施。比如，在巴巴多斯岛，直到 1670 年，种植

1　Conley, *The Self-Made Map*, 1. 也可参见 Jacob, *The Sovereign Map,* especially chapter 4, "The Cartographic Image," 269–360。

2　Buisseret, *Monarchs, Ministers and Maps.*

3　Jacob, *The Sovereign Map*, xv.

4　Ibid., 11.

5　关于澳洲殖民过程与其他类似殖民过程的比较，参见 Terry Smith, "Visual Regimes of Colonization"。

6　关于土地调查的发展，参见 Dubbini, *Geography of the Gaze*, 38–39。

园委员会才下令"为我们的每一个海外种植园绘制精确的地图或图表"，而此前一直没有界定种植园的边界。[1] 在帝国权力的运行系统内，通过对作为殖民地种植园土地进行抽象表征，监工的实际工作得到了补充。在牙买加，殖民者会被授予一张"呈现［了］一块土地的形状"的绘图，这张图赋予他（她）对土地的合法拥有权。这张图就是人们所称的"专利证书"，比如弗兰西斯·普莱斯（Francis Price）所拥有的牙买加庄园，即珍园（Worthy Park）的"专利证书"。[2] 这张 1670 年的专利证书中有一幅线条图，该图描绘了一块不规则的多面体土地，绘图依据是这块土地与邻土的边界以及它的自然特征。该图按比例绘制而成，并与指南针方向一致，但没有出现在更大的地图中。1681 年，牙买加议会（Jamaica Assembly）通过了一项法案，允许"任何个人或多个人对土地进行测量、重新测量、任意划分和为任何一块土地绘制地图"，其中的"个人"指作为自由人的白人殖民者。[3] 因此，对土地进行基本划分的监视权被授予了全体殖民者。土地测量是在有一定间隔的树上刻上标记，并记录每个边界转弯处的树木类型，以此来标明物理分界线。对当地自然史的精确了解对绘制种植园地图非常关键，奴隶制结束后，英国的一份调查发现，在牙买加，大约有 675 个"带有殖民色彩的"植物"名称"仍在使用。[4] 接着，人们会根据测量期间所做的田野记录按比例绘制"地图"，或者说平面图。地图的比例主要依据的是"链条"，一种长达 66 英尺的封建制下的测量工具，被奴役者在殖民者的监视之下完成具体的测量工作。这些平面图只是指导性的，而非精确描绘，但后续的相关调查却发现它们相当准确。[5] 殖民者的目的有二：一是使其土地所有权合法化；二是指导庄园的监工了解庄园的边界。人们往往能在监工的办公室里找到这样一份服务于此目的的"平面图"。[6] 但是，

1 引自 Zandvliet, *Mapping for Money*, 202。
2 重制于 Craton and Walvin, *A Jamaican Plantation*, 28。
3 引自 Higman, *Jamaica Surveyed*, 20。
4 Nathaniel Wilson, "Outline of the Flora of Jamaica."
5 Higman, *Jamaica Surveyed*, 49–59。
6 Ibid., 78.

测量中使用的指南针指的是磁北，而非真正的北或子午线北，随着时间的推移，这种指向会发生变化，因此在牙买加法庭上常常有大量边界争端。

牙买加悠久的殖民和征服历史、高峻的山脉和复杂的人口使得种植园不可避免地呈不规则的几何形状。在地势较为平坦、最近被殖民化的岛屿上，人们找到了更简单的解决办法。荷兰人把他们中世纪的"长条地"制度带到美洲，他们将美洲的土地分成约 1 000 英亩大小的抽象矩形，矩形土地的一边与河流接壤。1648 年，巴西的伊塔马拉卡岛由此被分为了 47 个这样的长条地，人们在长条地的长边上修建了一条路。由于没有考虑地面条件和现有建筑的布局，这一做法产生了各种实际问题。[1] 圣克罗伊岛（St. Croix）之于丹麦正如巴巴多斯岛之于英国——一台生产蔗糖的动力机，它在一个相对狭小的空间里创造了惊人的财富，这块土地被一条所谓的中心线剖开，这条中心线连接了两个主要的白人聚居区克里斯琴斯特德（Christiansted）与弗雷德里克斯特德（Frederiksted）。这条笔直的长线变成了一条通衢大道，为殖民者镇压 1733 年和 1848 年的大起义提供了便利的交通（见第 4 章）。圣克罗伊的新种植园被划分成了 4 000 英亩大小的长条地，这些地被绘制成矩形，排列在中心线两侧，位于由西印度几内亚公司（West India-Guinea Company）所创建的九个区域中的其中一个区域里。[2] 在这片富饶的土地上种植着殖民农作物，它们通常被种植成一个完美矩形的甘蔗地，类似那个时期欧洲士兵的"正方形"阵列。[3] 在甘蔗地里，甘蔗的种植还出现了另一种被称为"孔形"的几何状图形。田地被划分成多个正方形，每个正方形中都种有许多甘蔗"叶"，或称甘蔗插条，它们主要取自甘蔗开花的一端，因为那里的蓓蕾最为繁茂。这种秩序化的种植也是为了更好地监视被奴役者。[4] 如果说笛卡尔主义在理论上

60

1　Zandvliet, *Mapping for Money*, 203.

2　Hennigsen, *Dansk Vestindien I Gamle Billeder*.

3　Du Tertre, *Histoire générale des Antilles Habitées par les François*, 122.

4　Galloway, "Tradition and Innovation in the American Sugar Industry," 346.

对空间进行了数学化，那么甘蔗种植就将其付诸实施，为了获取最大的产量和利润，它创造了一种空间化的几何形状。事实上，甘蔗种植园作为一种数据管理方式赋予了表格物理形式，这种数据管理方式通常被视为该时期的象征。这种功能性的几何形状与壮观的大都市绘图形成了对比。1652 年，绘图师雅克·甘博思（Jacques Gamboust）绘制了一幅详细的巴黎地图，并将它献给了年轻的路易十四。甘博思称，这幅地图的用途之一就是"让那些身处最遥远的国度、认为对巴黎的表征凌驾于事实之上的人们可以欣赏巴黎的伟大和美丽"。[1] 该绘图是为了让远方的人们深刻感受到所表征的巴黎的现实，而种植园里绘制的地图则主要是针对当地人。这两种绘图形式都依赖于对地图中所描绘的可见事物的命名，而且最终依赖于将主权的不同方面联结起来的法律力量。

被奴役者绘制空间地图，这使得娱乐、商贸以及对奴隶制的彻底反抗成为可能。尽管存在很多无效的禁令，奴隶制下的非洲人仍然设法聚集在一起唱歌跳舞，开展宗教活动。被奴役者们坚持不懈地开展此类活动，因此一年中他们有一部分时间是在过"狂欢节"（carnival），种植园社会中的下层群体通过这一持续的传统在短暂的酒神节（bacchanalia）期间颠覆了社会秩序。狂欢节的服装通常由织物和其他物品制成，这些物品是用他们在奴隶们组织的周日市场上赚取的销售收入购买的，他们在那里交换自己"园子"里种植的农产品，以补充他们匮乏的饮食，并生产可供交换的农产品。殖民地的艺术家们经常浪漫地描绘这些市场景象，比如意大利画家阿戈斯蒂诺·布鲁尼亚斯（Agostino Brunias，1730—1796 年）创作了一系列 18 世纪 70 年代加勒比地区的生活场景，还有法国外交官格拉塞·德·圣-索维尔（Grasset de Saint-Sauveur，1757—1810 年）于 1805 年左右在马提尼克岛（Martinique）创作了一系列类似的画作。[2] 布鲁尼亚斯的作品绝

61

1 Marin, *The Portrait of the King*, 174.

2 对布鲁尼亚斯作品的完整描述，参见 Tobin, *Picturing Imperial Power*, 139–73。关于格拉塞·德·圣-索维尔，参见 Lise, *Droits de l'homme et Abolition d'esclavage*, 21 et seq.

非现实主义：在其画作《一个法国黑白混血女人从一个黑人小女孩那里购买水果》（*A French Mulatress Purchasing Fruit from a Negro Wench*，1770 年）中，画中的女人为了露出其胸部顺手脱去了自己的衣服。尽管布鲁尼亚斯描绘的是一系列商贸活动，从简单地出售园子里生产的农产品到为狂欢节提供服饰戏装的亚麻市场的复杂时尚，但是他记录了种植园底层经济的存在。虽然进入这些市场需要"通行证"，即得到监工或者种植园主的签字许可，但这些"通行证"很容易被伪造，或者被更改以供重复使用。

这种流动使奴隶们熟悉了地形，有利于他们进行彻底的抵抗或逃跑。因逃离奴隶制而闻名的马伦人（Maroons）出现在所有以奴隶为基础的经济中。在牙买加这样较大的殖民地，或是在苏里南（Surinam）这样的大陆殖民地，森林为逃亡的奴隶提供了庇护，马伦人群体长期生活在这些地方。事实上，马伦人对这两个殖民地的种植园发动了持续攻击，以至于英国人和荷兰人都与之达成了法律协议，分割了殖民地的空间。通过对可供马伦人或所谓的逃跑的奴隶生活的殖民地进行物理划分，麦坎达和后来的牙买加马伦人领袖南妮（Nanny）改变了绘图的理论与实践。事实上，圣多明各的内陆距离海岸沿线的种植园非常遥远，革命之后该地区才在地图上被标示出来，直到 1985 年它才正式出现在地图集上。这并不是说它是**未知的**，而是说它是由伏都教（Vodou）里的我们如今所谓的风俗（kustom）——口头和其他形式的本土标记法——绘制出来的。为了建立一个永久性的禁止奴隶制的区域，马伦人成功地重新绘制了殖民空间。[1] 在《印度群岛史》一书中（*Histoire des Deux Indes*），神父雷纳尔（Raynal）在一段常被人们视为海地革命的预言的话中指出了这种绘图的意义："已经有两块黑人逃犯［马伦人］殖民地通过条约和武力使自己不再受到侵犯。这些行动如同一道道闪电宣告了雷声的到来，黑人们只是需要一位领袖。"[2]

62

1　Kathleen Wilson, "The Performance of Freedom."

2　Raynal, *Histoire des Deux Indes*, quoted in Aravamudan, "Trop(icaliz)ing the Enlightenment," 54. 在引文段落中，这些文字通常会被删掉，阿拉瓦穆丹（Aravamudan）收录（并翻译）了这些重要的文字。

很多人已经明白了这里预言的领袖就是杜桑·卢维杜尔，也许杜桑本人也是这么认为的。

自然史

能否把视觉表征用作主导规训的关键，这取决于一门具有理论与实践形式的新科学，即自然史。根据吉尔·卡西德的开创性分析（groundbreaking analysis）（其意为双关）[1]，正是通过移植各种植物并使用机械来种植、加工它们，"殖民政府和种植园才得以在经济、政治和审美上将加勒比群岛重新塑造成混合型景观"。[2]事实上，正如她所强调的，从甘蔗到咖啡、槐蓝甚至椰树，加勒比岛上的所有植物都是进口的。种植园主还打算让被奴役者自产口粮，趁机向他们灌输种植的意识。就这样，人们开始将这两个空间称为"园子"：紧邻被奴役者房屋的"菜园"和紧邻种植园边缘的"供应地"。然而，种植园主时常不满被奴役者的做法，因为他们并不总是种植主要的块根作物以维持其基本生活，而是种植烟草来自用或者贩卖。[3]被奴役者的"种植园"常常被奴隶制的捍卫者们用作宣扬种植园制度的慷慨和仁慈的例证。[4]但实际情况有所不同。比如，在圣克罗伊，正式分配给奴隶们用作园子的空间只有大约 30 平方米，并不比一块地大多少。在牙买加，沃土都用来种植甘蔗，奴隶们获得的供应地通常位于比较难以耕作的偏远山区，或者干脆被忽略掉了。[5]在那些设置了供应地的牙买加种植园里，供应地在土地调查中被称为半"荒墟"，而且根据巴里·希格曼（Barry Higman）的估算，供应地距离庄园里的建筑至少一英里。[6]

1　"开创性"的双关意义：一指卡什德的分析具有创新性，二指种植园主对加勒比群岛的开发利用具有开创性。——译者注

2　Casid, *Sowing Empire*, 31.

3　[Browne], *A Natural History of Jamaica*, 167; Hughes, *The Natural History of Barbados*, 171.

4　参见 Casid, *Sowing Empire*, 198.

5　珍园于 1787 年接管了"科科雷偏远地区的 580 英亩土地"作为奴隶菜园（Craton and Walvin, *A Jamaican Plantation*, 105）。斯图尔特（Stewart）则指出，1787 年的法律"没有得到应有的严格遵守"（*A View of the Past and Present State of the Island of Jamaica*, 64）。

6　Higman, *Jamaica Surveyed*, 80–83. 关于个别的种植园，参见该书第 84 页。

除了这些实际情况，大西洋世界也是将自然史确立为一门以观察为中心的抽象科学的主要地区。虽然视觉变得尤为重要，但它同样是受限的。植物学家林奈（Linnaeus）规定："无论是在视觉还是触觉上，我们都应该拒绝［……］所有在植物中并不存在的偶然记录。"[1] 颜色就是这种偶然细节的一个例子，颜色的变化和微妙差异是为了逃避精确分类。结果，自然史依赖于福柯所描述的一种"摆脱了所有其他感官束缚的、受限于黑白的可见性"。[2] 在奴隶制背景下，正是在这一时期形成了一种可见的种族化，该区分不能不让我们有所忌惮。这表明，在这一时期，（既非被发明出来的，亦非由种族灭绝者所提供的）"种族"在新的自然史的强化下，通过黑白之间的二元区分变得视觉化了。虽然福柯对于从一个认识论框架到另一个认识论框架的转变通常都很谨慎，但在该例中他提供了一个非常精确的参考，即琼斯顿（Jonston）于 1657 年出版的《四足动物的自然史》（*Natural History of Quadrupeds*）。尽管有很多种可以对该说法进行甄别的方式，但这种从通史向自然史的转变是一个"大事件"，它见证了"在历史学（Historia）领域，两种知识秩序突然分离，此后人们认为二者各不相同"。[3] 历史已经成为后来被称作视觉性的领域。历史的标志就是可感性的划分，这种划分产生了新的奴隶法法典，绘制了种植园地图，造成了 1660 年前后**历史**本身的分裂。

鉴于琼斯顿的书是在阿姆斯特丹出版的，查理斯·福特（Charles Ford）的评论很是令人吃惊："第一本荷兰语的'种族主义'书籍（也许是所有语言中的第一本种族主义书籍）就是约翰·皮卡德（Johan Picardt）的《1660 年的科尔特·贝斯克里温格》（*Korte beschryvinge of 1660*）。"[4] 皮卡德创建了一个谱系，该谱系将族群的划分追溯至诺亚（Noah）以及那个变得臭名昭著的故事，即非洲人的"黑色"是对哈

1　Foucault, *The Order of Things*, 163n3.

2　Ibid., 133.

3　Ibid., 128–29.

4　Ford, "People as Property," 14.

姆（Ham）看了诺亚的裸体的惩罚。在这里，非法观看的行为受到了明显的惩罚。尽管几个世纪以来种族主义一直声称该故事起源于远古时代，但本杰明·布劳德（Benjamin Braude）最近表示，这实际上是现代早期对圣经的推断，在《创世记》中并没有依据。这个圣经故事非常符合自然史这个新范式，它足以引起人们的怀疑。伊丽莎白时代的作家乔治·贝斯特（George Best）认为非洲人的深色皮肤是传染病的结果，但 17 世纪的作家如乔治·桑迪斯（George Sandys）则坚持认为他们的肤色源自哈姆受到的诅咒。仔细阅读了一些深奥的文本之后，布劳德得出结论："奴隶制似乎是使桑迪斯的论点比贝斯特的更具说服力的新论据。"[1] 从正确的谱系学角度来看，我们可以得出结论：与其说现代的视觉化的种族主义从哈姆受惩罚的故事中得到启发，不如说该故事被用来为已经发生的转变辩护。或许没有什么比墨西哥的卡斯塔画（casta）更能体现这种转变，这些画始于 18 世纪早期，表现了新西班牙的非洲人、西班牙人和印地居民之间的不同形式的"异族通婚"。这些以表格形式排列的微型画使观看者能够追踪某一特定人群的发展。该表格也许还会对热带水果、蔬菜或者自然史中的其他奇异物品进行命名。卡斯塔画并未完全阐明"种族"的本质，在画中，一个西班牙人的"混血"孩子可以在两三代之后"做回"西班牙人，但反过来要想"脱离"非洲血统却不可能。人们之前从未见过这些画像，它们在 1810 年前就消失了，并未出现在自然史的年代。[2]

自然史为那些试图抵制监督的人提供了大量可供利用之物。那些被迫流散到加勒比地区的移民的植物学知识和不同的饮食口味在许多方面改变了种植园制度的发展。种植园里的非洲人知道某些树上——如黑心琴木——的浆果可以食用，而非洲渔民则以普通的海螃蟹为主食。[3] 他们尤其偏爱鳄梨，因此遍地种有鳄梨树。大蕉是被奴役者的主

<div style="margin-left:1em; font-size:0.85em">64</div>

1　Braude, "The Sons of Noah and the Construction of Ethnic and Geographical Identities in the Medieval and Early Modern Periods," 137–38.

2　关于卡斯塔画的更多信息，参见伊洛娜·卡策（Ilona Katzew）在《卡斯塔绘画：18 世纪墨西哥的种族图像》（*Casta Painting: Images of Race in Eighteenth Century Mexico*）中完整而富有趣味性的叙述。

3　[Browne], *The Natural History of Jamaica*, 265 and 421.

食之一，但后来也受到欧洲人的喜爱。[1]牙买加犹太人为异教徒们带去了他们不常食用的蔬菜与水果，比如"布朗－乔利"（Brown-Jolly，又名茄子，可腌煮代替绿叶蔬菜，虽然美洲的非犹太教徒并不食用它）、芝麻甚至番茄。[2]欧洲自然史与非洲种植业之间的矛盾互动在木薯上找到了交叉点。风干并磨碎后的木薯根部可制成一种面粉，它是被奴役者的主食，他们将这种非洲蔬菜带到了美洲。然而，据说木薯汁液含剧毒——虽然有人驳斥了这一说法——种植园主担心被奴役者会将其投入自己的食物。因此，种植园主普遍怀疑那些指甲偏长的被奴役者，认为他们可能会用指甲携带和传送木薯毒液。[3]很快，殖民者担心"在[他们的]殖民地里，几乎没有哪个奴隶[……]不了解哪些植物是有毒的"。[4]但是非洲人的医学知识对于移民者而言至关重要。比如，英国博物学家汉斯·斯隆回忆道，一名非洲奴隶曾治好一个长期受肢体肿胀折磨的病人。[5]此外，被奴役者们还用口头的方式记录并保存自己和他人的族谱信息。据休斯（Hughes）记录，在当时属于托马斯·塔珂斯（Thomas Tunckes）的一个巴巴多斯种植园里，一个奴隶家族知道自己是"来自几内亚的第一批黑人"的后裔。他们还记得，在如今的种植园所在的土地上，曾经森林繁茂，森林中有一个土著居民点，他们仍然称之称为"印第安池塘"。非洲人回忆说，这些印第安人激烈反抗休斯所说的"白人征服"（Subjection by the Whites），他们最终乘坐木筏离开了这个岛屿，始终未曾屈服。[6]人种学研究表明这些口述传统通常是相当准确的。还有一个更永久的记录。1804年，圣多明各的革命者赢得独立，他们将该岛命名为海地，以纪念土著居民，这是对第一次大西洋种族灭绝的永久纪念。

65

1　Long, *History of Jamaica*, 3: 120.

2　[Browne], *The Natural History of Jamaica*, 173, 175, and 270.

3　Long, *History of Jamaica*, 3: 779.

4　"Letter of 1758," quoted in Fick, *The Making of Haiti*, 67.

5　关于斯隆，参见 Kriz, "Curiosities, Commodities and Transplanted Bodies in Hans Sloane's 'Natural History of Jamaica'"。

6　Hughes, *The Natural History of Barbados*, 8.

法律的力量

地图和表格描绘了一个对可见事物进行命名的抽象领域，这个领域由被视为法律的力量所支撑，无论这种力量来自人类还是自然。法律虽不可见，却为人们能够以不同但可交换的形式对空间和物种进行表征奠定了基础。由于"自由"人（主要是"白人"）凌驾于被奴役者之上，因此后者毫无权利可言。正如所有"人"都可以测量土地一样，所有奴隶主在如何对待被奴役者的问题上也有广泛的酌处权。虽然不同殖民制度的法典在惩罚程度上有所不同，但它们都允许所有奴隶主施行某种程度的体罚，这使种植园制度中的"警察"的职能被种族化了。例如，圣多明各的殖民委员会（Colonial Council）在 1770 年宣布，"即使奴隶受罚至四肢残废，皇家检察官和法官都无权过问警察施刑的严重程度"。[1] 1661 年，第一部自然史出版短短几年后，巴巴多斯就通过了一部奴隶法典，该法典是 1660 年英国君主制复辟所涉及的主权重建的一部分。该法典影响了大西洋世界中那些讲英语的地方，后来牙买加、南卡罗来纳和安提瓜岛（Antigua）正式采用了这部法典。该法典宣称其目的是"更好地组织和管理黑人"。为了对非洲人进行隔离和区分，该法典将他们定义为"异教徒、野蛮人和无常的危险人种"，从而证明把他们当作"人类的另类商品和动产"是合理的。[2] 自然史几乎刚得到界定，就被用作了法律主体与其他形式的人之间的一种法律划分形式。

随着蔗糖贸易变得日益重要，路易十四于 1685 年颁布了《黑人法典》，以规范法国的奴隶贸易及其种植园。在天主教的普适前提下，法典的序言确立了显性规训的辩证法。路易十四要求黑人不仅要"服从"他本人，还要服从天主教会的"法则"，而他本人就是天主教会的卫士。该法典有意通过建立"我们的权力（权势［puissance］）范围"来克服种植园与城市之间的物理距离。路易·萨拉－莫林斯在评论该

1　引自 Pluchon, *Vaudou, sorciers, empoisonneurs de Saint-Domingue à Haïti*, 197。

2　引自 Richard Dunn, *Sugar and Slaves*, 239。

法典时指出，奴隶一词是在"未经司法论证、没有理论依据的情况下"被引入的。[1]事实上，正是法典的标题界定了法典的主题是"对法属美洲群岛上黑奴的规训和买卖"，这进一步将奴隶一词种族化了。[2]在由法典制定的种族化的天主教贸易法则中，"黑人"（nègre）是"宗教意义上的人，但'在法律上'他是一件商品"。[3]然而，"黑人"的定义不及"奴隶"（esclave）明确，它引起了一个唯有法律力量才能解决的困惑："奴隶"是被法律奴役的人，而"黑人"的情况则是若法律没有规定他是自由人，那么他就是被奴役的人。因此，该法典十分仔细地界定了跨越自由人与奴隶之间的鸿沟的婚姻所产生的法律后果。在一部1685年版的法典中，如果一个自由的男人遵循天主教的仪式娶了他的奴隶，那么后者就会因此被释放。1725年，这一规定被废止，"白人"（blanc）与"黑人"（Noir）之间禁止通婚。种植园主为了保持对人口繁殖的控制，规定所有被奴役者之间的婚姻必须获得其主人的批准，奴隶的身份仅沿母系血统传承。正如爱德华·格里桑（Edouard Glissant）所指出的那样，法律力量及其透明度比所有亲嗣关系问题都重要，它们避免了所有处于监视下的所谓的异族通婚的不透明的情况。[4]为了让法律条款保持效力，在这里，突发的、持续的非洲人和欧洲人之间的种族融合——无论是被迫的还是自愿的融合——都被故意忽略了。虽然人们多次观察到这样一个情况，即《黑人法典》以及其他所有奴隶法典很少（如果有的话）被仔细遵循，但这些法典的目的在于让那些行使法律力量的人在心目中将这种力量合法化。尽管奴隶法典有着种种昭然若揭的虚伪矫饰，但它是种植园制度的一个必要组成部分，其目的是维持其在生物和意识形态层面的再生产。

1　Sala-Molins, *Le Code Noir, ou le calvaire de Canaan*, 90. 该书收录了1685年和1725年版本的法典全文，并附有评注。

2　"Code Noir, ou Receuil d'Edits, Déclarations et Arrêts, Concernant la Discipline et le Commerce des Esclaves Nègres des Isles de l'Amérique Française" (1685)，重印于 *Le Code Noir et autres textes de lois sur l'esclavage*, 9. 序言和标题部分在爱德华·朗（Edward Long）的翻译中被省略了（*A History of Jamaica*, 3:921）。参见 Dayan, "Codes of Law and Bodies of Color," 285。

3　Sala-Molins, *Le Code Noir, ou le calvaire de Canaan*, 104.

4　Glissant, *Poetics of Relation*, 61 and 190–191.

那些处于自由边缘的人，比如犹太人、自由的有色人种，从殖民奴隶制建立之初，他们就试图利用殖民地的法律制度来维护自己的主张。1669 年，奴隶法典颁布仅九年后，安东尼奥·罗德里格斯－雷西奥（Antonio Rodrigues-Rezio）提出，巴巴多斯的犹太人应该被允许在《旧约》前宣誓，提供法律证词，他的诉求取得了成功。而被奴役者则不同，他们被禁止提供证词。[1]1711 年，自由非洲人约翰·威廉斯（John Williams）要求获得这种提供证词的权利。他的诉求遭拒后，"白人"与"黑人"之间的种族鸿沟进一步被拉开，"自由"一词的实质性意义被取消了。[2]也就是说，这些非洲人得到了解放，不再是奴隶，但他们在法律上仍然是未成年人，在法庭上无法像成人一样发言。1708 年，牙买加议会宣布："在该岛的任何议会成员选举中，犹太人、穆拉托人、黑人和印第安人不得享有投票权。"[3]与以往一样，这种禁令意味着有些人恰恰提出了这样的主张。随着 1740 年（即乔治二世在位的第 13 年）《种植园法案》（Plantation Act）的颁布，那些在英国殖民地居住满七年的犹太人可以在《旧约》前宣誓入籍。亚伯拉罕·桑切斯（Abraham Sanchez）是一名归入英国国籍的犹太人，他在 1750 年迈出了合乎逻辑的下一步，即要求获得选举权。在其要求遭到金斯敦（Kingston），圣约翰教区的一位选举监察官的拒绝后，他要求议会推翻这个决议。圣安德鲁教区和圣卡瑟琳教区反对这一请愿，议会裁定桑切斯败诉，并将决议印在了《牙买加公报》（Jamaica Courant）上。[4]正如殖民议会及报纸所表明的那样，公众利用种族化的舆论来压制合法的权利诉求。也就是说，首先，"公众"被定义为"白人"，即非"犹太人、穆拉托人、黑人和印第安人"。其次，当人们把档案馆里的这些蛛丝马迹和奴隶起义的悠久历史联系在一起时，就会发现，在大西洋世界始终存在权

1　Wilfred S. Samuel, *A Review of the Jewish Colonists in Barbados in the Year 1680*, 23.

2　Raynal, *A Philosophical and Political History of the Settlements and Trade of the Europeans in the East and West Indies*, 5:37.

3　引自 Judah, "The Jews Tribute in Jamaica: Extracted from the Journals of the House of Assembly in Jamaica," 153。

4　Cundall, *Governors of Jamaica in the First Half of the Eighteenth Century*, 198.

利主张的对应点，它先于革命时代（Age of Revolution）而出现，常常
被视为此类行动的推动者。

被奴役者的自治

我们可以用弗朗索瓦·麦坎达的传奇历史来说明绘图、自然史和
法律的力量这三者的反监视的交汇点。他患有残疾，信奉伊斯兰教，
私生活混乱，是种植园经济中的一名非洲起义领袖和传教士。麦坎达
曾是（且如今看来仍是）白人统治的梦魇的化身。[1] 他 12 岁成了非洲奴
隶，能够读写阿拉伯语，并且拥有丰富的医疗与军事植物学知识。在
马诺纳（Maronnage）地区的 18 年里，麦坎达在圣多明各（今海地）
创建了一个广泛的同伙网络，并建立了一个山区定居点，在那里进行
大量耕作。他传播了一种被称为卫士（garde-corps，其字面意义就是"保
镖"）的权力形象。这种权力形象包含各种元素，可以诱导死者的力
量来保护活人。这些权力形象是由刚果人（Kongolese）和丰族（Fon）[2]
的权力形象（恩基希［minkisi］和波［bo］）与被称为"伏都教"的殖
民模式共同作用而产生的。伏都教是认识和掌控空间、时间以及因果
关系的一种精神手段。1756 年，七年战争（the Seven Years War）[3] 爆发，
圣多明各遭到孤立，麦坎达建立了自己的关系网，发动了反抗殖民者
的起义。正如法国人逐步明白的那样，这个计划就是往殖民地首都勒
卡普（Le Cap）的所有殖民者住所的水里投毒，然后派遣叛乱分子前往
农村解放被奴役者。人们认为他打算杀死殖民地的所有白人。为了报复，
法国种植园主制造了一场真正的道德恐慌，他们利用麦坎达的关系网
中最脆弱的连接点，用火刑处死了数十人。麦坎达本人也意外被抓获，

1 菲克（Fick）总结了麦坎达的事业的细节（*The Making of Haiti*, 60–72）。许多与本案有关的文件
　重印于 Pierre Pluchon, *Vaudou, sorciers, empoissoniers de Saint-Domingue à Haïti*，尽管正如有些耸
　人听闻的标题所表明的那样，他的解释是值得怀疑的。
2 居住在西非达荷美，尤其是阿波美地区的一个黑人民族。——译者注
3 七年战争（1756—1763 年）是欧洲两大军事集团，英国 – 普鲁士同盟与法国 – 奥地利 – 俄国同
　盟之间为争夺殖民地和霸权而进行的一场大规模战争。——译者注

随后被处死。

在审讯中，麦坎达的妻子布里吉特（Brigitte）援引了一句用来唤起权力形象的魔语："愿慈悲的上帝将眼睛赐予那些寻求眼睛的人。"[1]这种形式的第二视觉与监视相对立。在刚果的宇宙学中，第二视觉只用于死者的空间，活人通常看不见。值得注意的是，麦坎达用了"慈悲的上帝"（bon Dieu）一词，海地伏都教认为它统治着无形的精神世界。[2]通过卫士的权力形象，麦坎达为他的追随者带去了这种第二视觉。唤起这些权力形象是为了提供服务，平息怨气，甚至伤害他人。法国法官库尔坦（Courtin）认为，"毫无疑问，这会伤害到你想要伤害的任何人"。也就是说，殖民大国承认恩基希麦坎达拥有权力，于是殖民地的权力平衡发生了变化。麦坎达象征性地促成了这一转变，并因此而闻名。他总是向岛上的原住民展示自己的权力。他从水中拿出一块橄榄色的布料，然后这块布料会在殖民者面前变成白色，最后又变成黑色，这表明未来该岛将由非洲人控制。

在麦坎达发动起义之前，圣多明各存在两种互相排斥的视觉化权力，即欧洲人的监视和加勒比人的第二视觉。麦坎达早已将该地区重新绘制成了一个亲信与商业的网络。凯洛林·菲克（Carolyn Fick）认为，麦坎达"知晓各个种植园中支持并参与起义的每个奴隶的名字"。[3]他的流动商人（pacotilleurs）从山区庇护所前往种植园，将法属殖民地改造成自己的领地。在他对监视提出的第三个质疑中，麦坎达直接挑战了殖民地法的效力，主张一种体现了看的权利的自由。所有行动皆表明麦坎达及其追随者寻求的是自由。从种植园主的角度来看，之所以发生叛乱，是因为被奴役者已经注意到了这一点，即奴隶主在遗嘱中表示死后将释放奴隶，以此彰显财富和文明。殖民当局认为投毒是为了加速这一过程。一名叫梅多尔（Médor）的男子因在拉沃（Lavaud）

1　雅克·库尔坦（Jacques Courtin）的报告（1758 年），引自 Pierre Pluchon, *Vaudou, sorciers, empoissoniers de Saint-Domingue à Haïti*, 210。

2　Métraux, *Haiti*, 60.

3　Fick, *The Making of Haiti*, 62.

种植园投毒被捕，他说，"如果奴隶们实施投毒行为，那么他们是为了获得自由"。当一个名叫阿萨姆（Assam）的反叛者在审问中被问到是否对其主人投毒时，他供认说，是一个名叫庞贝（Pompée）的自由非洲人怂恿她这么做的。最初她拒绝这么做时，庞贝断言道："好吧！既然你不想获得自由，你的处境就会更糟糕！"[1] 庞贝和许多其他自由非洲人参与了暴动，这表明他们所寻求的自由不仅仅是个人的自由，因为他们已经是自由的了，而是政治的自由。这就证明了一种观点，即他人缺乏自由会使自己丧失自由。1791 年，布瓦－凯曼（Bois-Caiman）的著名集会拉开了圣多明各革命的序幕，伏都教神父普克曼（Boukman）向圣多明各民众传达了自由的教义："倾听自由的声音，我们每个人都在内心召唤它。"[2] 此次集会的地点离麦坎达被奴役的诺曼德（Le Normand）种植园不远。

法国当局不遗余力地证明他们打败了麦坎达，向他的同伙展示他们抓获了他，并委托一位名叫 N. 杜邦（N. Dupont）的巴黎艺术家绘制了一幅肖像画（1765 年），仿佛是为了创造一个与他们自己相对立的权力形象。然而，他们并未成功执行死刑，行刑时麦坎达从柴堆中挣脱出来，摔到地上，冲人群大喊："麦坎达得救啦！"据莫罗·德·圣梅里（Moreau de St. Mery）描述，"情况极其恐怖，所有门都被锁住了"。虽然麦坎达被再次抓获并烧死，但"直至现在（1796 年），许多黑人仍然相信他并没有死于那场酷刑"。[3] 非洲民众可能真的认为麦坎达逃脱了，或者他们的意思可能是，尽管他已经死去，但他一直是生者的强大的精神力量。用革命时期的流行语来形容，麦坎达已经成为并将继续成为一名英雄。至今，他的革命事迹和魔力仍然是海地文化记忆的一部分。在海地，他的名字出现在流行歌曲中，走上了当

70

1　Ibid., 71 and 257.

2　James, *The Black Jacobins*, 87. 菲克引用了克里约尔（Kreyol）的话："听听自由的声音。"（*The Making of Haiti*, 93）

3　Moreau de St Mery, *Description topographique, physique, civile, politique et historique de la partie française de l'isle Saint-Domingue*, 2: 631.

今神坛。[1] 在爱德华·杜瓦尔·卡里那幅著名画像《无声者的声音》（*La Voix des Sans-Voix*，1904 年）中，麦坎达被描绘成革命万神殿中的一员，站在杜桑、德萨林和佩蒂翁（Pétion）的身边，一起注视着反阿里斯蒂德（Aristide）的政变。阿里斯蒂德是为"无声者"发声的一位最新代表人物，他为无份者，即广大人民发声。[2]

殖民地自治：重建监视

大西洋革命前夕，圣多明各的种植园主力图在一个较少依赖个人监督——无论是对自由人还是对被奴役者的监督——的结构内恢复监视的各个环节。在确定了殖民地边界后，种植园主打算通过权力地方化来增强法律力量，并且将蔗糖生产转变为自动化、大批量的生产过程。这一策略说明我称之为监视的监督机制已经崩溃。显而易见，大庄园主阶级设想了一种奴隶制统治下的但独立于君主制的政府、种植业以及公共领域的现代化。事实上，他们想象的是一个独立的圣多明各。在圣多明各，被奴役者的抵抗演变成了彻底的革命，他们的抵抗最初是反对新的生产过程所产生的新的劳动条件的罢工，后来发展为对整个生产方式的反抗。

种植园战略的关键就是詹姆斯·麦克莱伦（James McClellan）和弗朗索瓦·勒古尔（François Regourd）所谓的"殖民机器"的形成，这台机器竭力使监视变成一种由地方管理的自治形式。它是殖民地学会、植物园、农业委员会、医院、报纸和植物学家等"职能专家"互相作用下的产物。[3] 这一新形成的机器旨在改进它认为过时的一些涉及殖民地农业、植物学、工程和医学的方法，一切围绕国家权威而又独立于国家权威。虽然一直是有积极性的个人揽括了殖民地自然史的编

1　Dayan, *Haiti, History and the Gods*, 31.

2　Edouard Duval-Carrié, *La Voix des Sans-Voix* (private collection, 1994)，重印于 Consentino, *Sacred Arts of Haitian Vodou*, 262。

3　更多细节参见 McClellan and Regourd, "The Colonial Machine," 35。

撰活动，但如今植物学家正在指导建立专门的植物园，以提高殖民地经济作物的产量。与此同时，新的官僚机构——比如 1763 年在法国的所有岛屿建立的农业委员会（Chambre d'Agriculture）——管控起了农业。热带医学和疾病防治方面的首项工作举措令人瞩目，例如，从 1745 年开始在圣多明各进行的天花疫苗接种，包括 1774 年后对被奴役者进行的大规模接种疫苗，而这些疫苗接种远早于宗主国法国。[1] 所有这些活动引起了圣多明各那些自称"开明公众"的人——从大种植园主到有抱负的有识之士——的热议，这些人都是殖民地学会中为数不多但是联系紧密的成员，比如 1784 年成立的费城学会（Cercle de Philadelphes），即后来的皇家科学艺术学会（Société Royale des Sciences et Arts）。

　　1785 年和马伦人签订的和平协议推动了独立进程，这份协议界定了该岛上的西班牙和法国边界。这一新的绘图有望通过与马伦人合作，更好地控制逃亡黑奴，就跟过去牙买加的情况一样。现在，新的殖民机器可以致力于建立一种严格的、数字化的蔗糖生产模式，即"植物经济"。[2] 传统蔗糖生产依赖于少数指南手册，是一门技艺而非科学，是精炼工们代代相传的技术，有自身晦涩而专门的语言。1784 年，种植园主巴利德·圣维南（Barré de Saint-Venant）为宣扬自己的新式种植方法，安排了一名叫雅克 – 弗朗索瓦·杜特罗纳·拉古图尔（Jacques-François Dutrône la Couture，1794—1814 年）的年轻博物学家从马提尼克岛去到圣多明各。[3] 1791 年，也就是革命前夕，杜特罗纳出版了一本关于蔗糖的书。那时，他已经在六个种植园工作过，而且是皇家科学艺术学会的成员。[4] 过去，蔗糖工艺是通过触觉感知与口述传承的，杜特罗纳试图将之转变为视觉性的现代技术，从而使"一个非常普通的

1　McClellan, *Colonialism and Science*, 144–45.

2　Dutrône la Couture, *Précis sur la canne*.

3　Barré de Saint-Venant, *Des Colonies Modernes sous la Zone Torride et particulièrement de celle de Saint-Domingue*, 393.

4　Dutrône la Couture, *Précis sur la canne*, x and 152.

黑人也可以直接指导［生产］"。[1]简言之，他设想了植物经济的泰勒主义，通过这种模式，种植园可以作为一个无须专门技能的、通过数据进行视觉化和调控的自动化工厂而运作。

72　　首先，杜特罗纳对园内劳力进行了重组，监工通过表格一眼就能了解每月的工作模式、产量和天气状况（见图16）。表格纵列显示了每个奴隶的健康状况、工作细节以及状态（马伦人、逃离、生病等），并对甘蔗汁的总产量和不同形式的蔗糖进行了详细说明。该表甚至还记录了降雨量。监工甚至不用亲临现场工作，但监管得到了强化。这种视觉化的劳动统计表与弗朗斯瓦·魁奈（François Quesnay）提出的重农主义原则一致，魁奈赞成用图表来呈现话语无法呈现的"经济状

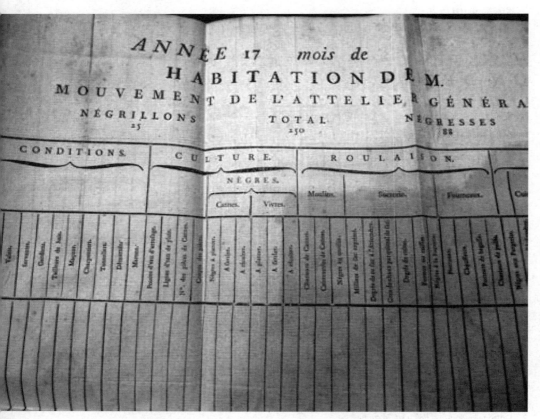

图16　"种植园图表"，载雅克－弗朗索瓦·杜特罗纳·拉古图尔，《甘蔗精要》（巴黎，1791 年）

1　Ibid., xxv.

况"。杜特罗纳的体制旨在通过规范蔗糖生产来进一步降低监视的监管难度。旧式铁锅和水泥池装置效率低，更适于加热、不会使糖水沸溢也不会被糖水腐蚀的铜器设备将会替代它们。既有的旧系统以精炼工的专业技术为依托，他们有一套晦涩难懂的手工艺术语来描述加热甘蔗汁的各个准备阶段：加热时需要连续五次将甘蔗汁从一个锅炉倒入另一个锅炉，直到最后一个准备阶段，手指和大拇指能够将糖水拉出丝状。[1] 现在的准备情况则只取决于温度。杜特罗纳认为，蔗糖在 83 列氏度时成形，在达到 110 度时，甘蔗汁中剩余的水分会完全蒸发。[2] 因此，新的"实验室"可以在其中一位奴隶车夫的监管下整夜运作，而在传统模式中，午夜到清晨这段时间是暂停运作的。[3] 总之，制糖远没有想象中的那么复杂，只需一个简单的监管程序人们就可以实现制糖。此外，杜特罗纳称，在德拉德巴特（de Ladebate）种植园实施这一策略后，获利惊人，蔗糖净产量提高了 80%。[4]

杜特罗纳的收益可能是因为种植的甘蔗发生了改变。加勒比种植的甘蔗是秀贵甘蔗（Saccharum officinarum）的品种之一，林奈所谓的"克里奥"（creole）甘蔗（见图 17）。它能长到六七英尺高，很容易磨碎，虽然甘蔗渣（bagasse）（英国人称之为"废渣"）相对较少，但可用作燃料。18 世纪末，加勒比地区的种植园主尝试种植他们称作"奥塔海特"（Otaheite，欧洲人对塔希提岛［Tahiti］的误称）的甘蔗。这种甘蔗比"克里奥"品种更高更粗，高至 13 英尺，直径粗达 6 英尺。1780 年左右，人们首次在古巴种植了这种甘蔗，关于这些问题的资料十分模糊。[5] 同时，人们开始广泛种植另一种叫作波旁（Bourbon）的甘蔗品种，这种甘蔗更为高大，据猜测它源自波旁岛（Ile de Bourbon）。牙买加种植园主约翰·斯图尔特称，大约在 1790 年，

73

1　这五个锅炉的名称分别是 Grande、Propre、Flambeau、Sirop 和 Batterie（ibid., 137–39）。糖的各个准备过程的名称分别是 perlé、lissé、à la plume、faire la Goutte 和 faire le fil（ibid., 177–79）。

2　Ibid., 177–83.

3　这里，在委派车夫（进行监管）方面，法国殖民地的惯例似乎不同于英国。

4　Ibid., 31.

5　例如，莫雷诺·弗拉格纳尔斯给出了两个首次种植的时间，1780 年和 1789 年，这两个日期分别出现在同一本书《糖厂》（The Sugar Mill）的第 35 页和第 160 页注释 63。

人们开始种植这种 15 英尺高、8 英寸粗的甘蔗，到 1823 年，他还在著书时，这种甘蔗就已成为主要品种。虽然圣多明各的人们并不使用这些甘蔗的名称，但他们显然在种植这些新品种。杜特罗纳称新品种为"粗"甘蔗，和之前的"细"甘蔗形成对比。这一区分十分合理，毕竟所有植物都是同一物种的变种。1799 年，一位博物学家在观察废弃种植园时发现有的甘蔗长了 5 英尺，而有的可达 14 英尺，这表明人们早就在种植不同品种的甘蔗了。[1] 起初，波旁甘蔗的产量远大于之前的品种，但它耗土快、需肥量大，因此需投入的劳动力也更多。[2] 假定波旁甘蔗的尺寸是之前的品种的三倍，那么甘蔗地里的劳动量也会翻三倍。从 1780 年开始，加勒比地区开始种植新品种的甘蔗，奴隶的工作量也随之激增，因此他们不断掀起反抗活动。

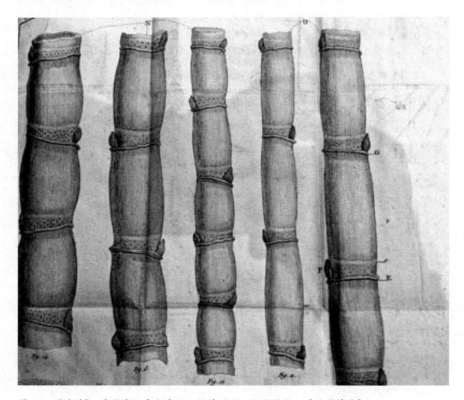

图 17　"甘蔗"，载雅克-弗朗索瓦·杜特罗纳·拉古图尔，《甘蔗精要》

1　Descourtilz, *Voyage d'un naturaliste en Haïti*, 54.

2　Stewart, *A View of the Past and Present State of the Island of Jamaica*, 65–67.

不过，这些改变并不只是为了改进蔗糖的种植。通过改造殖民机器，这些变化暗示了一种新的权力机制。艾默里奇·德·瓦特尔（Emmerich de Vattel）认为，种植不仅是政府的首要责任，而且是让北美成为殖民地的正当理由，因为那里的土地没有得到利用。[1] 杜特罗纳在描述种植园管理时暗示了类似的政府理论："**主人（Master）**，作为管理者和指挥者，必须时刻在场。管理**种植园**的**艺术**与种植艺术之间有着必然联系。因此，**主人必须是种植者**（Cultivator）。由于种植园内的事务繁重且成倍增加，因此他会找信得过的人——比如像他一样的白人自由人——一起分担这些事务，那些人负责传达他的命令，并确保这些命令得到执行。"[2] 坚持监视（戒律［commandement］）必须在场并参与种植，这无疑是在呼吁建立一个殖民共和国。

1789 年，这些暗中的改革浮出水面，当时种植园主向总议会（Estates-General）提出自己的不满，呼吁法国对所有这些地方关注的问题予以详解。虽然人们对这些代表的非法选举以及他们被总议会拒绝的事给予了高度关注，但他们的提案内容往往被忽视了。不过，随着提案内容在圣多明各出版，种植园主的计划在该岛公之于众。[3] 主要种植园主的目的是实现功能性独立，只允许君主政体在军事和外交事务中保留直接权力。他们要求实现产品和原材料的自由贸易，尤其是非洲奴隶劳动力。解放一名奴隶的成本提高了，甚至白人和非白人间的婚姻也受到严格限制。1785 年制订的规定给予了奴隶更多的"自由"时间，减少了工作日繁重的劳动，这些规定将被废除。每个行政区会配上一名新的处理犯罪与治安事宜的法官助理，他们在经济和治安问题上拥有更广泛的权力。复杂的法律制度将被重建，新的法条将被确立。种植园主设想了他们所谓的"**殖民地在其管理的各方面的完全复兴**"。[4] 在法国大革命的改革者中，复兴是一个特权用语，标志着对

75

1　Vattel, *Le Droit des Gens*, 36–37.

2　Dutrône la Couture, *Précis sur la canne*, 328.

3　Maurel, *Cahiers de Doléances de la colonie de Saint-Domingue pour les Etats-Généraux de 1789*, 11.

4　"Cahier des Doléances de la Colonie de Saint-Domingue, à présenter au Roy dans l'Assemblée des Etats-Généraux de la Nation, par MM. les députés de cette colonie" (1789)，重印于 Maurel, *Cahiers de Doléances de la colonie de Saint-Domingue pour les Etats-Généraux de 1789*, 263。细节参见概述第 263–82 页。

修复政治体制的现实需求的认识。殖民者强调"地方经验比最好的理论还可靠",因此,为了实现这种复兴,他们开始成立殖民地一级的和省一级的永久性地方议会。[1]正如后来所承认的那样,赋予议会权力的举动意味着"圣多明各不是法国的臣民,而是法国的盟友",这是引自1790年巴黎制宪会议(Constituent Assembly)上的讲话。[2]这些议会的首要职能是取代农业委员会并强化自身权力。议会的第一项任务就是绘制该岛的新地形图,并让测量员精准地测出领土的边界。[3]综合起来看,这些方案就是通过制作新地图并用法律力量来维持蔗糖的规范化生产,从而恢复地方监视。

在17世纪,种植园视觉性复合体的建立已经陷入危机,最初它受到了被奴役者的挑战,如今它面对的是大庄园主阶级。从麦坎达时期开始,被奴役者就已经制定了有效的策略来反抗殖民者在种植园殖民地形成的视觉化统治。面对反抗,大庄园主阶级并未让步,而是设法通过自动化生产、增加劳动力和加强对被奴役者的控制来强化他们的政权,正如他们声称要从宗主国手中获得该岛的自治权一样。他们对宗主国权威的两次挑战都发生在宗主国外患的时期:麦坎达利用七年战争的动荡发动了他的起义,而种植园主则利用了在法国大革命头几年里(1786—1790年)十分盛行的自由之声和各种反对君主制的不满之辞。监视试图在一个受特定监工监督的特定种植园范围内树立其地方权威。这种权威取代了君主无所不在的凝视,它的力量得到了增强。它被赋予一种特殊的自治权,不受审判程序的约束。到18世纪晚期,这种地方化的做法受到了内外挑战,其中包括马伦人、废奴主义者、反叛的奴隶以及种植园主自己。由于无法维持其现有形式,种植园复合体陷入一个危机时期,与一种新的视觉化的"自由"政权展开较量,与这种政权对应的将是视觉性。

1 "Plan Proposé par la Colonie pour la formation des Assemblées Coloniales, Assemblées Provinciales, et de comités intermédiaires permanens tant dans la colonie qu'à Paris"(1789),重印于 Maurel, *Cahiers de Doléances de la colonie de Saint-Domingue pour les Etats-Généraux de 1789*, 283。

2 Pétion, *Discours sur les Troubles de Saint-Domingue*, 16.

3 "Cahiers de Doléances de la Chambre d'Agriculture du Cap"(1789),重印于 Maurel, *Cahiers de Doléance de la colonie de Saint-Domingue pour les Etats-Généraux de 1789*, 305。

现代想象：反奴隶制革命与生存权

77　　　　法国大革命（1789—1799 年）和海地革命（1791—1804 年）挑战
并推翻了种植园制度的秩序，同时击溃了君主政体和奴隶制权威。[1] 虽
说推翻君主政体并非史无前例，但种植园奴隶制却从未被颠覆过。海
地曾是大西洋世界最富裕的种植园岛屿，它的独立标志着一个决定性
的转折点，让人们得以想象人民与权力之间的关系。这种革命性的地
理想象在过去和现在都是现代性的一部分，它十分重要，甚至不可或缺。
然而，当它突然演变成种植园制度时，却事与愿违，哪怕它的发生源
于一系列"进一步挑战西方本体论秩序和全球殖民主义秩序"的激进
措施，这也令人"难以想象"。殖民地和宗主国的新"自由"和旧"奴役"
之间的冲突导致了新旧秩序的交织。与单一权威控制的种植园想象不
同，这种视觉化革命围绕分裂而构建。正是这种现代形式的分歧构成
了政治，朗西埃称这种分歧"将两个世界置于同一个世界中"。[2] 在废
奴革命时期，对这种分歧的想象就是"权利"问题以及对错误的修正。
当并不拥有某项特定权利的人主张该权利，似乎他们已经拥有了该权

78 利，这时对权利分歧的决定性干预就出现了。这是一种述行性主张，
只有成功实施才能证实其有效性，这种主张被视觉化为我所说的"看
的权利"。对该权利的积极想象和视觉化产生了现代性，即权威与人
民之间的被视觉化了的权利竞争。这一主张是卡莱尔和其他君主政体
的拥护者完全"没有想到的"，以至于直到现在，人们才充分认识到，
应该在多大程度上把可持续性和普遍历史的概念之类的种种问题与
反奴隶制革命联系起来进行思考。现代想象绝非专家们的专属领域，
现代伟大的理论家们将其视为多样性的象征，现代想象的形成也正
源于此。

　　　　这个过程产生了一种可以被称为对想象本身的新想象。把对精神
经济的视觉化和认识与对政治经济的视觉化和认识等同起来，这造成
了海地革命所设想并实施的分裂和分歧。革命的最初时刻被看作一种

1　参见 James, *The Black Jacobins*；Trouillot, "An Unthinkable History"；Buck-Morss, "Hegel and Haiti"，
　　尤其参见第一本书。

2　Trouillot, "An Unthinkable History," 89.

"觉醒"，于是产生了后来瓦尔特·本雅明所说的"视觉无意识"（optical unconscious）的本土形式。从"睡眠"的空间，大众力量摆脱了字面意义和隐喻意义的奴隶制枷锁。在宗主国，这种觉醒催生了《人权宣言》（即《人权和公民权宣言》，1789年），该宣言旨在承认一定的革命成果（尤其是封建主义的终结），并防止新的让步。奴隶和城市激进分子进行了彻底的革命。借用非裔流散者的用语，我把这种新的秩序分配称为"饮食政治"（politics of eating），它既指粮食（主食和经济作物）的实际生产和分配，也指由此产生的权威。该政治是对那些奴隶制"大人物"的挑战，并在革命英雄和给英雄授权的"人民"中创造了具身对应。对圣多明各的普通民众而言，生存和可持续发展是关键，在法国，激进的无套裤汉将其称为"生存权"。与迄今为止所有版本的历史不同的是，被奴役者和他们的盟友不仅将自己视为历史的参与者，还认为自己创造了**历史**。英雄获得的是一种意志解放，奴隶制殖民地的无份者提出了要求被看见的主张，这种主张催生出一种具身审美。那些被指定为英雄的人们最终会选择维护民族国家，而不是维护那些无名之辈，这在革命中制造了一种不和谐，却造就了拿破仑这样的人物，重新塑造了大众的想象。正是因为这种自我塑造无比崇高，拿破仑后来成了卡莱尔的反革命、反解放**英雄**的原型。尽管如此，被奴役者把自己重新命名为人民，将自己归类为权利拥有者，并将他们以英雄身份和历史名义的转变审美化。这不仅仅是一种反抗行为，还是反奴隶制革命的开端。

由此产生的象征性形式既是革命进程的一种表征，也是其中的一个事件。这些象征形式的迅速传播使之"凝缩"，我的意思是（例如），三个"阶层"的平等性或者法国社会的秩序从完整的表征主体凝缩成了一个象征性的三角形。在这种颇具争议的新想象中，国家、民众与自由之间的关系得到了解决，并被视觉化。随着帝国的衰落，法国王室的审查制度也走向末路，革命事件以版画、雕刻甚或绘画的方式也被视觉化。从匿名的本土漫画到皇家画院（the Royal Academy

79

of Painting）的顶梁之作，卓越的艺术家们用一些最有趣的形象创作流行主题。[1] 此外还出现了新的革命分子，比如第三阶层（他们既非贵族也非神职人员）、无套裤汉（对工匠与其他中间阶层的本土化称谓），尤其还有曾经的被奴役者。到 1800 年，我们已经可以识别出参与了视觉化的奴隶后裔：圣多明各的剪影画家拉罗什夫人（Madame La Roche，活跃于 1800 年前后）和波多黎各的画家荷西·坎佩奇（1751—1809 年）。革命的地理想象蕴含了新的空间想象，比如"自由之地"——权利的所属空间。殖民主义人类学闯进了南太平洋，希望能找到这些权利的地形起源。讽刺的是，这些冒险成了帝国主义视觉性的开端，后者建立在"文明"与"原始"的区别之上。作为一个必然有争议的整体，这种想象并不是革命的全部，但它是一种革命形式。林恩·亨特（Lynn Hunt）和杰克·森瑟（Jack Censer）不久前表示："对事件和人物的艺术表征是法国大革命的意义之争的不可或缺的一部分。"[2] 如果"艺术"意味着最广泛意义上的视觉表征和想象，那么这一立场表明，视觉图像作为视觉化的表征推动了革命进程。视觉化的力量并不只是阐明一些决定性的事件，而是人们的认知工具之一，这些认知工具参与创造了大西洋革命的现实和现实主义的话语实践。虽然君主政体永垂不朽（先王亡矣，新王万代），但朝代更迭的巨大压力改变了视觉形式，由此产生了现代性的矛盾。为了更好地理解该想象的产生，我将重点描述反种植园奴隶制革命和反封建奴隶制革命之间的五个重要缠结，它们产生了我们在某些意义上仍然参与其中的新想象。因此，与其说第五幕是落幕，不如说它是革命权威的进一步强化，这种权威将拉开视觉性和帝国主义视觉性的序幕。

1　法国大革命期间流传的各种印刷物目前主要保存在法国国家图书馆、卡纳瓦莱博物馆以及其他一些机构；著名历史学家米歇尔·伏维尔（Michel Vovelle）将它们编为了五卷本的《法国大革命：图像与叙述，1789—1799》（*La revolution francaise: Images et recit 1789-1799*），该书目前已出版；同时也可在线上的印刷物数据库"想象法国大革命"（Imaging the French Revolution）中找到相关资料。

2　Censer and Hunt, "Imaging the French Revolution."

觉 醒

觉醒发生于 1789 年 8 月法国大革命初期。在一幅精湛的匿名版画中，一名国民自卫军正从燃烧的封建徽章的火堆里跑出来，这暗示了 1789 年 8 月 4 日封建制度的废除（见图 18）。画中描述的事件发生在封建领主权（droits de seigneur，庄园主的权利）废除之后，国会发表《人权与公民权利宣言》之前。画中的场景是一个低洼的殖民地岛屿，可以看到商船队正在出海。画面外的说明文字隔开了左边的"奴隶之地"与右边的"自由之地"，而右边则正是国民自卫军行进的方

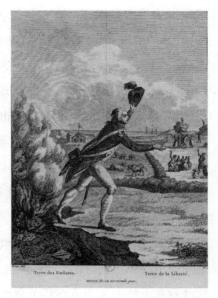

图 18 匿名，《奴隶之地——自由之地》（*Terre Des Esclaves—Terre De la liberté*），德万科藏品（Collection de Vinck），第 44 卷，编号 6032，法国国家图书馆，巴黎

向。在奴隶之地，可以看到，种植园的建筑上悬挂着旗帜，而在自由之地，阳光普照自由人（其中一些是有色人种），他们围着"自由"之树跳舞，举杯欢庆。没有人在干活。背景中的古希腊罗马神庙增强了树顶的弗里吉亚帽（Phrygian cap）（即众所周知的自由帽）的寓意。这种笨拙的头饰曾是罗马帝国的获释奴隶的象征。在 1776 年英属北美殖民地的革命中，它是自由的视觉象征，后来在法国大革命期间很多人也佩戴这种帽子。总的来说，此处的自由意指废除殖民奴隶制，首先为殖民地带去自由，然后为宗主国带去自由。该画塑造了一个奴隶制的普遍形象，意指殖民地与宗主国的暴行一旦被修正，就绝无恢复的可能。于是，殖民地的环境立刻使人想起了封建奴隶制和那场始于美洲而终于法国的革命。画的标题写着"一旦到达那里，就再也不会回去"，那里指的就是自由之地。这是对被视觉化为后奴隶制殖民空

81

间的革命的新想象。

　　这幅画生动形象，在内容和视觉上均为再现古代奴隶制下的生活情景提供了大量参考。在谈到奴隶制与法国大革命的关系时，让·饶勒斯（Jean Jaurès）曾说："奴隶贸易在波尔多和南特创造的财富给资产阶级带来了一种需要自由并促进人类解放的自豪感。"[1]这幅画捕捉到了让·饶勒斯所描述的这种矛盾心态（后来 C. L. R. 詹姆斯和克里斯托弗·L. 米勒［Christopher L. Miller］引用了这种心态）。这幅画对这种矛盾的视觉化明显区别于皇家画院或同时期的通俗版画画家的惯用手法。它捕捉到了变革的意义，同时期的报纸这样说道："最终，一场伟大的思想和物质革命已经到来，可以说，它将带我们走出奴隶制泥潭，进入自由的新国度［……］在新世界里，勇敢的费城人民树立了人民重获自由的榜样；法国会将自由带向世界其他国家。"[2]"从奴隶制经由美洲走向自由"已经被视觉化为"从奴隶制走向美洲的自由"。这种意义上的永久变革亦是革命性的政治审美，托马斯·潘恩（Thomas Paine）在他的经典著作《人的权利》（*Rights of Man*）中对此推崇备至。潘恩一直把君主制称为"奴隶制"，认为它无力抵抗自由的启示："心灵在发现真理时，其行为方式与眼睛发现物体的方式相同；一旦看见任何物体，大脑就不可能恢复到看见物体之前的状态。"[3]一旦看见，就再也回不去了。进一步来说，"不知道……知识，或不思考……想法"是不可能的。一旦看见自由，自由就不可能不被看见。18 世纪后期，奴隶制被委婉地称为"不自由"，成了无法恢复的"自由"。这种心灵想象在物质上保留了不可逆转的思想印迹，既预示了弗洛伊德关于无意识是书写板的观点，又回顾了启蒙运动的永久和平的目标。两者都不可逆转：无意识永远不会忘记，世界和平也不会受到阻碍。为了和革命想象的精神维度保持一致，这幅版画的视觉冲击力很大程度上取决于国民自卫军和画面背景之间的不协调的比例，似乎他有意显得

1　Christopher L. Miller, *The French Atlantic Triangle*, 58.

2　引自 Antoine de Baecque, "'Le choc des opinions'," in his *L'an 1 des droits de l'homme*, 14。

3　Paine, *The Rights of Man*, 130.

"真实"，而背景只是一个隐喻。鉴于背景显然是虚构的，而且那些象征也是高度凝缩的，因此它是一种梦的工作（dream-work）。必须以存档的形式对这些印象进行记录和描述；同时，存档也构成了某种视觉的无意识。[1]

　　这些视觉化似乎介于君主制的图像学和弗洛伊德的释梦之间。君主制在王室个人与王权（Majesty）的永恒荣耀之间保持着明显的区别，前者通常年老体弱、疲惫不堪，后者则被视觉化为太阳本身；这种荣耀有一系列象征物，从旗帜、钱币，再到权杖和王冠之类的王权用具。弗洛伊德认为，梦将复杂的心理动力凝缩成各种象征。在他看来，凝缩从一些相互冲突的元素中创造了"一个中间共同体"（intermediate common entity），而这些元素往往是多元决定的，也就是说，会与多种关联一起被反复使用。这种凝缩十分关键，它使梦的象征（dream-symbol）达到一定强度，继而脱离无意识而进入梦的工作。[2] 在革命图像中，这种凝缩通过所表征的社会冲突的激烈程度而得以实现，随后这些图像在大西洋世界传播。冲突与传播的结合产生了英雄的具身形式。这里的英雄与其说是有名有姓的个人，倒不如说是革命的视觉化具身。变革时期的国民自卫军就是这样一位虚构的英雄，就像突然从电话亭里冒出来的超人一样。也许 1789 年最著名的大众形象就是这种象征，即《第三阶层的觉醒》（*The Awakening of the Third Estate*）（见彩插 3）。当时，石版画是用于批量生产的新技术，在这幅相对简单的石版画中，一个代表第三阶层的人在巴士底监狱——这座曾在 7 月 14 日遭到袭击的臭名昭著的皇家监狱——的阴影下醒来。标题用通俗的隐语写道："这真是场骗局，我该醒醒了，这些枷锁的压迫让我做了一场可怕的噩梦。"当流行的版画媒介与方言相结合，一个本土形象就诞生了。第三阶层的人是本土英雄，而旧政权则是一场噩梦。英雄挣扎着想从噩梦中醒来，锁链束缚着他的全身，这创造出一种对古典奴隶制（chattel slavery）的

83

1　参见 Derrida, *Archive Fever*。

2　Freud, *The Interpretation of Dreams*, esp. 383–413（引文出自第 402 页；关于多元决定，参见第 389 页；对梦的工作的论述，参见第 753–54 页）。

多元决定的指涉。第三阶层的人醒来时，发现周身全是武器，站在旁边的神父和贵族惶恐不安。革命的转变过程被视觉化为英雄的苏醒，他摆脱了奴隶制的噩梦，获得了一种新的自由可能性。当然，另一种可能性是，"觉醒"本身就是梦的一部分，尚未实现。第三阶层是一种"中间体"（intermediate entity），其身份受到强烈质疑。西耶斯（Sieyès）神父对第三阶层的阐释广为人知，他认为，无须君主制也可有国家。这幅画正好是对这种情形的视觉化。[1]

如果君主制是太阳，它使其权力可见，那么在某种意义上，它也是盲目的，因为它看不到具体事件。正如福柯所强调的，君主权力是剥夺生命的权力。[2] 它通过对罪犯的身体施加报复性的暴力来修复政体，但它并没有看到犯罪的过程。攻占巴士底监狱成为挑战王权的永恒象征；民众采取了一种不同的方式来看见事件、伸张正义。这两种行为都被称为路灯（Lantern），其字面意义是 18 世纪 60 年代巴黎街头用于夜晚照明的街灯（révèrberes）。人们高呼"上路灯！"，即是呼吁立刻在坚固的金属灯柱上执行死刑。路灯的形象成为一种可见的大众正义的象征，它针对的是第一阶层，或者说贵族和王权的形而上学体制，旨在声明其照亮世界的主张。1789 年夏，卡米耶·德穆兰（Camille Desmoulins）提议创立新的国庆节："7 月 14 日庆祝逾越节。这一天是以色列人摆脱埃及的奴役的日子［……］这是路灯的伟大节日。"[3] 提议设立这一庆祝大众自由的节日是在提前欢庆奴隶制的终结，在此，指路迦南美地的新摩西就是人民自己，路灯就是其象征。路灯就是人民，也是一台为革命服务的活生生的机器，它随时准备着加速变革，消除障碍。7 月 14 日，路灯以自己的视角展现了这一情形（见图 19）。在人们的描述里，路灯身长翅膀，追赶敌人，或者，它像一台贴有"罪恶的第一复仇者"（First Avenger of Crimes）标签的行走的机

1　Foucault, "Society Must Be Defended," 218.

2　Foucault, *The History of Sexuality*, 135–37.

3　Reichardt, "Light against Darkness," 118.

器。这个复仇者标志着魔像（Golem）与终结者（Terminator）之间的历史中间点，成为自动化的大众英雄的形态。像路灯这样的本土形象，如今本身就成了政治代理人。例如，《人权与公民权利宣言》通过后，立即有人试图将选举权限制在富人身上，继而驳斥任何关于普遍性的主张。其中一个提议说道，只有缴税一银马克（marc d'argent）的人才有选举权。一银马克相当于 52 里弗或法镑，因此，这一提议几乎将所有民众排除在外。圣多明各也有一项类似提议，即对蓄奴者进行调查，只有蓄奴数达到二十的人才有选举权。[1] 孔多塞（Condorcet）指出，这条排他的规定以失败告终，因为"漫画已经让它变得可笑"。[2] 例如，在一幅题为"一银马克的适度平衡"（*Balance Eligible du Marc d'Argent*）的漫画中，路灯监督着一头沉重的公猪（象征贵族）和第三阶层之间的平衡，而前者比后者重。认为肥猪超过人民的看法足以让那些有关财产和责任的谨慎言辞显得荒谬。

革命的很多政治主张都通过直接行动得以实施，这些行动同样具有深刻的象征意义。幸存下来的版画与石版画是这部述行性戏剧的一部分。这里，殖民奴隶制的可见性与革命为所有人创造自由的说法背道而驰。1789 年 8 月，即《人权宣言》颁布的同一个月，一群被奴役者致信马提尼克岛总督："我们知道自己是自由的。"[3] 除非奴役契约解除，否则那些"奴隶"就不能说"我们是自由的"。后来奥兰普·德·古热同样主张女性拥有公民权，因为她们很容易受到法律惩罚。她认为，如果女性在遭到犯罪指控时是法律主体，那么任何时候她们都应该是多数制的法律主体。[4] 同样是在 1789 年那个炎热的夏天里，圣多明各富有的黑人种植园主兼革命者文森特·奥热（Vincent Ogé）在马西亚克酒店（Hotel Massiac）发表声明，要求加入岛上白人殖民者的国民议会。该声明否认了殖民地种族界线的存在，它本身就是对殖民地秩序的破

85

1 *Faits et idées sur Saint- Domingue, relativement à la revolution actuelle.*

2 Condorcet, "Fragment de Justification" (1793), in *Oeuvres*, 1:576.

3 Reinhardt, "French Caribbean Slaves Forge Their Own Ideal of Liberty in 1789," 29. 许多历史学家认为，这份匿名手稿出自莱卡特（Reinhardt）之手，但也有很多人认为它出自自由的黑人之手。

4 参见 Christopher L. Miller, *The French Atlantic Triangle*, 109–41。

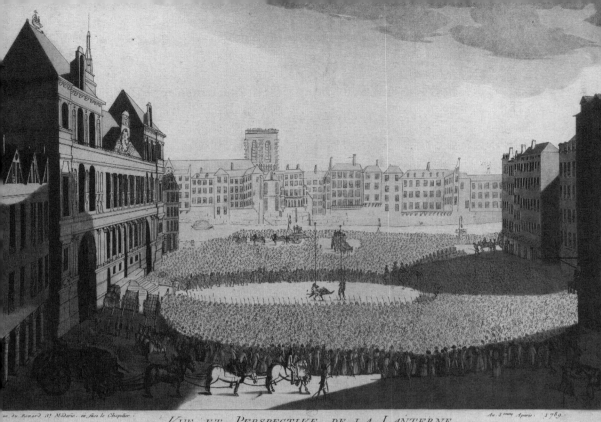

VUE ET PERSPECTIVE DE LA LANTERNE
À la journée du 14 Juillet jour de la prise de la Bastille.

图 19 《路灯看着 7 月 14 日》（*The Lantern Looks at 14 July*, 巴黎，1789 年），图片来源：法国国家图书馆

坏。奥热试图跨越种族界线，他宣称自由与理性的"结合""汇成同一条光束，它炽热而纯净，在启迪我们精神的同时，点燃了所有人的心灵"。[1] 通过切身行动，奥热证明了打破种族界线比遵守它更为光荣。在说到性繁殖的隐喻性语言时，他对殖民者来说变得"不可思议"，因此他们拒绝接受他加入议会。奥热声称，革命之光如此纯净，以至于所有都变成了色盲，这挑战了君主制的光辉以及奴隶制的种族化。遭到拒绝后，奥热秘密返回了圣多明各。1790 年 10 月，他在那里为那些"之前被冠以侮辱性绰号——'杂种'——的美洲殖民者们"发动了起义。[2]

86

1 "Motion Faite par M. Vincent Ogé, jeune, à l'Assemblee des COLONS, Habitans de S-Domingue, à l'Hôtel de Massiac, Place des Victoires," 2.

2 Vincent Ogé, "Letter" to the Provincial Assembly of the North, Sainte-Domingue, in Dubois and Garrigus, *Slave Revolution in the Caribbean*, 77.

由于无法为被奴役者提供支持，亦无法招募当地黑人入伍，他战败后逃离圣多明各，最后被遣返，遭受了车裂酷刑。并非所有的觉醒都实现了。一旦被看见，人们似乎仍然会回到过去。

权力之墙

1789 年 8 月，法国国会颁布《人权与公民权利宣言》，觉醒的可能性便产生于与之相关的实际的、具有代表性的政治主张。《宣言》（下文均使用该简称）提出了一个被视觉化了的问题——谁属于"普遍性"而谁不属于"普遍性"，从而限制了权利的范围。这种述行性表征必然会设置界限，正如透视图建构并引导人们的视野一样。在另一幅绘制于 1789 年的著名石版画中，第三阶层的形象再次出现，他将一叠标有"人权"的东西从代表自由的人物身上取下来，暗自说道："哈！等我们有了所有这些文件时，我会很高兴的。"在此，进步表现为向上的运动和立法通过，二者都是从地下走进阳光，在隐喻层面上，均从"可见"发展为"可述"。变革的梦想借用了文本的呈现形式以防止任何倒退。传统意义上，神秘的地下空间是地狱或坟墓，但在这里，它成了大众的空间，即人民的领地，虽然之前它一直被排除在外，但如今它正走进人们的视野。[1] 人民的领地可能之前也存在过，但未作用于政治，或者说，人们并未认识到它的政治作用。我们需要区分君主统治下的"人民"和霍布斯（Hobbes）一派的思想家所憎恶的反国家的民众力量。霍布斯区别了这两种意义："人民（the People），激起公民（Citizens）违抗国家（City），即诸众（Multitude）违抗人民。"[2] 在谈到法国大革命时，英国保守主义思想家埃德蒙·柏克（Edmund Burke）同样谴责了"粗鄙的诸众"。因此，这一形象或许也可以被视作诸众的梦境，从旧制度的噩梦中走向想象中的人权的未来。这种无

87

1　Ranciere, *Short Voyages to the Land of the People*.

2　Hobbes, *De Cive*, chap. 12, section 8, quoted in Virno, *A Grammar of the Multitude*, 23.

意识必定处于黑暗之中，不见太阳（君王）。问题在于，这些文件上到底会写些什么或者可以写些什么。因此，这些都是梦意象，是一种试图想象看似触手可及的不同未来的群体心理的形成。[1]

当真正的"文件"公之于世，《宣言》并没有提出基于人类天性的普遍性，而是在种族、性别和阶级的影响之下，支持一系列的国家主张和立场。在最终的文本中，奴隶制并未被废除；"普遍性"只局限于那些已获"自由"的人，即未被奴役的成年男性公民。这一立场并不是简单的遗漏，因为奴隶制早已备受热议。譬如，深受路易十六器重的大臣雅克·内克尔（Jacques Necker）在 1789 年抨击了奴隶制，他指出："这些人在思想上与我们相似，更重要的是，他们与我们一样感受悲伤和痛苦。"[2] 在为期五周的辩论中，议员们提出了很多草案，其中一个法条规定所有公民享有人权，因此奴隶制是非法的。事实上，在 1793 年，即 1794 年 2 月奴隶制废除之前，《公约》（Convention）中才加入了这一条款。1789 年，一份据称由农民撰写的议案将这一法条列为《宣言》的第一条，同时它也被包含在了其他几个议案中。[3] 贵族德·布瓦兰德里（de Boislandry）提出的另一项议案宣称："法国乃自由之邦，在这里，任何人都不能受到主宰，成为农奴或奴隶；生而自由就足够了。"[4] 事实上，在旧制度时期，受这些议案影响，法国法庭曾批准了许多奴隶的自由主张。如今，经过重塑的"自由之地"成了一如既往的、曾经的"法国"。1789 年辩论期间，自由派贵族德·卡

1　弗洛伊德观察到，他的同辈对大众充满敌意，例如古斯塔夫·勒庞（Gustave Le Bon）。弗洛伊德写道："革命团体的特征，尤其是法国大革命的特征，无疑对他们的描述产生了影响。"（*The Standard Edition of the Works of Sigmund Freud*, 26）

2　引自 Cesaire, *Toussaint L'Ouverture*, 171。

3　文件中写道："每个人都对他个人、他的肉身和智力、他在交往中拥有的一切以及随后所获得的东西拥有绝对的所有权。"载 *Project de déclaration des droits naturels civils et politiques de l'homme fondés sur des principes évidents et des vérités incontestables par un paysan*，重印于 Baecque, *L'an I des droits de l'homme*, 306。也可参见革命领袖西耶斯的提案，他指出，"每个人都是自身的所有者"（ibid., 72），塔吉特（Target）的提案则指出，要赋予每个人"他的生命、他的身体和他的自由"的所有权（ibid., 81）。

4　De Boislandry, *Divers articles proposés pour entrer dans la déclaration des droits* (Versailles, August 1789)，重印于 Baecque, *L'an I des droits de l'homme*, 285。

斯特拉伯爵（Comte de Castellane）提醒国民议会注意法国独有的权利平等："然而，先生们，如果你们肯把目光投向全世界，那么你们无疑会打个冷颤，几乎没有哪个国家能将我所说的全部权利保留下来，能保留下来的唯有一些自由的思想和自由的残余；我不必列举整个亚洲的情况，也不用提那些不幸的非洲人，他们发现这些海岛上的奴隶制比在自己国家经历的奴隶制还要严苛；我认为，不用离开欧洲，我们就可以看到这种情况，即整个民族视自己为某个领主的财产。"[1] 尽管最近有人声称，只需出生在世，《宣言》便会赋予他权利，但这些权利显然受到了限制，即使在欧洲也不具普遍性，其边界是由奴隶制和"东方世界"划定的。实际上，许多国会议员全力反对《宣言》，认为它的原则是不言而喻的，应该附上"义务"清单，或者将其推迟到宪法制定之后。所有这些举措或多或少都带有一个明确的目标，即阻止《宣言》的颁发。直到 1789 年 8 月 11 日，在权利条款中增加义务的提案以 570 票对 433 票的相对微弱优势被否决，《宣言》才得以通过。[2] 对许多议员而言，即使是法国，也更像义务之地，而非自由之地。

因此，不应该把《宣言》理解为一套精确的措辞，而应把它理解为一种象征，对《宣言》的诠释也应该因人、因地而异。1789 年，小克洛德·尼奎特（Claude Niquet）创作了一幅著名的版画，他将《宣言》的全文刻在一块石板上，石板靠着一棵棕榈树（影射《圣经》中的那棵象征着重生的树）（见图 20）。石板被摆放在可以晒到太阳的位置，太阳可以被理解为太阳王（the Sun King）传统中的君主制。画中，一名女人正向一个孩子展示石板上的文字，这体现了《宣言》的再生力量。阳光下，一群人围着自由之杆起舞；自由之杆是美国革命的象征（原本是荷兰新教［Dutch Protestant］的象征），暗指美国是"自由之地"。[3] 在这幅版画的阴影部分中，闪电击倒了封建制度，这既暗指摩西在西奈山（Mount Sinai）接受了刻有十诫的石板（Tablets of the Law），也

88

1 引自 Baecque, *L'an 1 des droits de l'homme*, 101。

2 Baecque, "'Le choc des opinions,'" 20。

3 Fisher, *Liberty and Freedom*, 42.

图 20 小克洛德·尼奎特，《人权宣言》（巴黎，1789 年）

象征着约柜（Ark of the Covenant）。[1] 长期以来，封建君主援引《圣经》故事为己所用，其中最有名的当属路易十四在凡尔赛的个人教堂，里面的装饰是诺亚方舟与神授十诫的浅浮雕。尼奎特的版画内含大量类似的引用，吸引的是受教之人，而非当地民众。它最终要表达的是，君主对《宣言》的支持像刺破阴影的光明，君主才是法国的救世主。法国是自由的，因为它服从君主制。君主制将权利作为礼物赋予了人民。

　　这些隐晦复杂的寓意凝缩成了十诫石板这种中间形式。皇家美术与雕塑学院（Royal Academy of Painting and Sculpture）的历史题材画家让 – 雅克 – 弗朗索瓦·勒巴比尔（Jean-Jacques-François Le Barbier，1738—1836 年）创作的这幅画作则变成了对《宣言》的支配，后来皮埃尔·洛朗（Pierre Laurent，1739—1809 年）将该画制成了版画（见图 21）。[2] 勒巴比尔从御前画家迅速转型为革命题材画家，之后重操旧业。1789 年 8 月，这幅版画在学院自营的巴黎画铺中售出，售价高达四里弗，

1　Claude Niquet Le Jeune, "Declaration des droits de l'homme et du citoyen" (1789, musée Carnavalet, Paris)，重印于 Vovelle, *La révolution française*, 2: 299。

2　在 1789 年沙龙上，勒巴比尔展示了一幅哈恩（Harne）的画像，哈恩是最早袭击巴士底狱的人之一，他逮捕了州长德·洛奈（de Launay），是新的本土英雄的榜样。Pupil, "Le dévouement du chevalier Desilles et l'affaire de Nancy en 1790," 83.

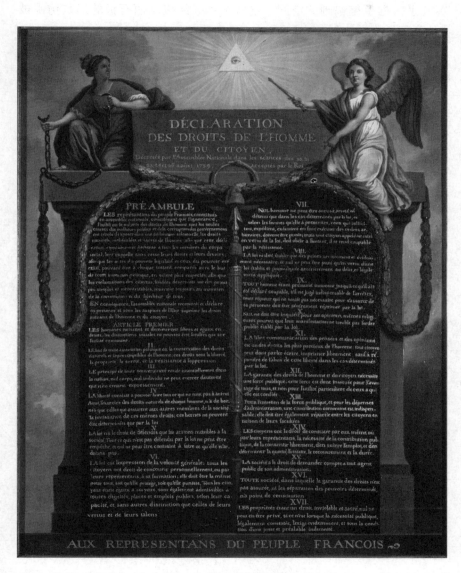

图 21 雅克－弗朗索瓦·勒巴比尔，《人权宣言》（巴黎，1789 年）

后来这幅画在全国流传开来。[1] 因此，勒巴比尔的画是在旧的政权机构中完成并传播开来的，确实含有一些激进的解读。《宣言》的文字内容几乎占据了整幅画的空间，这些文字描绘以摩西石板的形状仿佛被刻在了石头上。正如学院所期望的那样，画中出现了新古典主义的意象，比如束棒与象征革命的自由帽。石板与纪念碑一般大小，立成了一堵墙，标志着有权利之人和无权利之人的界线，仿佛尼奎特的石板上升到了支配整个表征空间的地位。18 世纪来自巴洛克教堂的市民可能对这种带有影射性和戏剧性的画面并不陌生。这种手法将古典的、"犹太教的"以及天主教的意象融合成权利的象征，并赋予它视觉上的权威与权力。

墙的功能是阻隔，里面的出不去，外面的也进不来。在延续的君主秩序中，权利之"墙"旨在重塑阻隔的模式。《宣言》就是这样一堵墙，它确保私人财产不受过去的封建主义和未来的任何平等主义的侵犯，从而使得人们可以持续拥有并不断增加私人财产。墙的阻隔功能亦是边界和界线问题，画中坐在墙头的两个女性象征人物足以为证。左边的人物代表法国，她手握如今被强行破坏的封建奴隶制的枷锁，坐在右边的天使代表**法律**（Law）。三角形的**理性之眼**（Eye of Reason）位于上方，散发着光芒。三角形高度概括了三边平衡理念，这成了国民议会中的三个阶层统一的象征。图中的眼睛喻指**理性**（Reason）的人物形象，她随身携带权杖，这根权杖很快凝缩成了理性的表征，就像在这里一样。[2] 一个统一的法国的新地形被投射在这幅图像中，维系这幅图像的是《宣言》中的"自由、谨慎和政府的智慧"，而非国王的身体。它是国民议会的一项法令，具有法律的力量，它对自由的原则进行了分类。该图像旨在结束争论，将《宣言》的潜在激进性与此类本土形象融合成殖民君主制框架之内的可辨识的形式。《宣言》在法国广泛传播，至今仍受人们认可，它作为一堵法律之墙，对有限的权

91

1　Collection Henin, vol. 119, no. 10428, Bibliotheque Nationale, Paris.

2　Demange, *Images de la Révolution*, 9.

利进行了分类，隔开了有权利之人与无权利之人，并对由此而产生的法国新形式的视觉化进行审美化，使其成为一个想象共同体。

这种隔离在很大程度上是针对法属殖民地和种植园，在那里，革命使人们期望剧烈变革，导致图像和文本以前所未有的、更有力的新方式进行传播。例如，1790 年 5 月 28 日，位于圣多明各的圣马克（Saint-Marc）的殖民大会宣称，《宣言》赋予殖民者管理殖民地所有内部事务的权利，这意味着首先他们继续拥有把人作为财产的"权利"。[1]与此同时，殖民者害怕被奴役者"觉醒"，总是声称这是由"外因"激发的，却无视一个世纪以来正好与此相反的事实。[2]1791 年 8 月，在圣多明各革命的头几天里，一位种植园主自称抓获了一名叛乱的被奴役者，他随身携带"在法国印刷的［关于］《人权宣言》的小册子［……］他的胸前有一个小袋子，里面装满了头发、香草和骨片，他们称之为物神（fetish）"。[3]对"物神"的描述与政要们早期争取自由的主张是一致的，他们把《宣言》当作另一个"原始"物神。另一位种植园主费利克斯·卡托（Félix Carteau）后来竟然争辩道，是书和视觉图像激发了革命，尤其是版画，因为被奴役者可以看版画，"聆听人们对主题的解读，而且这种解读会口口相传"。[4]与此同时，哪怕《宣言》没有创造自由的观念，它也对被奴役者及其主张给予了支持。1791 年底，在圣多明各首都海地角（Le Cap），一名叫多多·拉普莱纳（Dodo Laplaine）的"穆拉托"女性因向被奴役者诵读《宣言》而遭受了鞭刑与烙刑。[5]革命经验本身并未让法国认识到《宣言》的中心地位。1793 年 8 月，法国派驻殖民地的专员桑通纳克斯（Sonthonax）宣布废除奴隶制时，他颁布的《自由法令》（Decree of General Liberty）的第一条

92

1　Maurel, *Cahiers de doléance*, 63.

2　1791 年 11 月 3 日圣多明各代表在国民议会上的演讲，翻译出自 *A Particular Account of the Commencement and Progress of the Insurrection of the Negroes in St. Domingo* (London: J. Sewell, 1792), 20.

3　引自 Fick, *The Making of Haiti*, 111。

4　Felix Carteau, *Soirées bermudiennes* (1802)，引自 Dubois, *A Colony of Citizens*, 105。

5　Benot, *La révolution francaise et la fin des colonies 1789–1794*, 39.

就规定《宣言》可以在"任何需要的地方"出版和展示。[1] 但是，显而易见，《宣言》并不是要给予被奴役者自由，1804 年海地的《独立宣言》也并没有提到它。[2]

　　如果人们普遍认为权利的文化限制了权威，那么，正如圣多明各种植园主所言，并不一定要反对动产奴隶制。权利总是关乎边界和界限，即它们声称的普遍现实。为庆祝法国颁布第一部宪法，1791 年 9 月 14 日的庆典结束后，一幅重要的画作在巴黎诞生了，它对这些界限进行了视觉化。这幅画描绘了一个喻指国家的人物，他以代表立法权的权杖为凿子，正在石板上雕刻《宣言》和《宪法》的内容（见图 22）。过去常用墙暗指《宣言》，但在这里，墙凝缩了，画面空间内的边界变得清晰可见。现在可以看到与"自由之地"接壤的"奴隶之地"。画面最右边是米拉波（Mirabeau）的坟墓，他是不久前溘然长逝的 1789 年法国大革命的英雄，这让人想起他的主张——《宣言》本应该废除奴隶制："区分有色人种是在摧毁平等权"。[3] 画面最左边的"亚洲独裁者"看起来十分恐惧，这一讽刺画像的资料来源多种多样，如孟德斯鸠（Montesquie）的著作《波斯人信札》（*Lettres Persanes*）和基督教的反伊斯兰教信条。有趣的是，配文说这位独裁者是一名"富有的亚洲奴隶，他不知道这一切意味着什么：可怜的家伙，他的国家甚至还没有出现自由这个词"（见图 22a）。在 1789 年获得权利的多数法国人坚持认为，"普遍的"自由只适用于本国领土，这种属地主义（ius soli，即土壤法）不可能为亚洲人或者非洲人所接受，也无法向他们解释，因为他们同样没有自由。觉醒和对人民之地的视觉化撞上了法国边界所象征的墙和界限。统治者想要遏制围墙的爆破，到头来只会加速其坍塌。

1　Sonthonax, "Decree of General Liberty" (1793), in Dubois and Garrigus, *Slave Revolution in the Caribbea*n, 123.

2　Dahomay, "L' Esclave et le droit," 40.

3　Dorigny and Gainot, *La Société des Amis des Noirs*, 243n43.

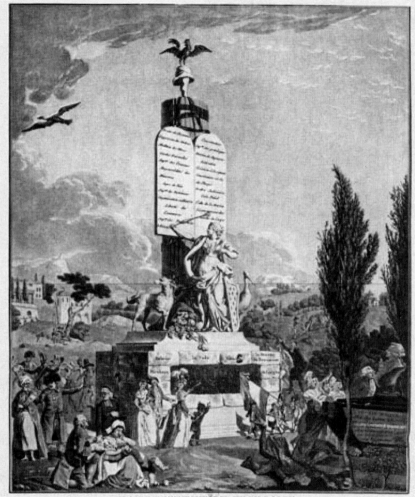

图 22 匿名，《法国宪法》（*La Constitution Francaise*，1791 年），载米歇尔·伏维尔编，《法国大革命：图像与叙述》（*La révolution française: Images et recit*）第 2 卷，第 307 页

94

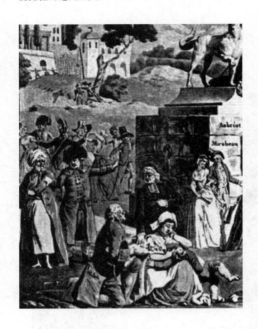

图 22a　"亚洲独裁者",画作《法国宪法》细节

饮食政治

　　如果权利已成为一种界限,那么就必须重新调整"纠错工作"。[1]
以"自由之地"为中心的毫无退路的想象结果只是人们期望的觉醒。
这些期望可以归结为废除奴隶制,建立新的"饮食"秩序。在西非、
刚果及其流散地,"饮食政治"表达的是一种社会秩序的理念:[2]"在
一个秩序化的社会里,字面意义和比喻意义上的'饮食'都会得到合
理分配。"[3]统治者应享受饕餮盛宴,但他必须保障所有人的温饱,
这就涉及与需要"喂养"的神灵和吃人的恩多克(ndoki)(女巫)
进行协商。如此一来,饮食就是可感性的分配(the distribution of the
sensible),是由此而产生的维持自身的秩序。在圣多明各革命中,底
层群体最关心的是在奴隶制外创造可持续的地方经济。虽然圣多明各

95

1　Spivak, "Righting Wrongs," 525.

2　Bayart, *The State in Africa*, xvii., 我要向那些担心无政府状态的人特别指出拜亚特(Bayart)的结论,
他认为,保罗·布瓦斯(Paul Bois)对法国大革命中的农民的研究,即《西方的农民》(*Paysans
de l'Ouest*)堪称经典,是"研究非洲的极佳的方法指南"(第 265 页)。反之亦然。

3　MacGaffey, "Aesthetics and Politics of Violence in Central Africa," 70.

是最大的殖民财富生产地，但对于被奴役者而言，这里的物资极度匮乏，人口无法进行自我再生产这一点便足以为证。18世纪期间，虽有80多万非洲奴隶流入该殖民地，但到了1788年，该地的居住人口只有40多万；人口流失与暴力有一部分关系，但很大程度是因为残酷的剥削。同样，群众之所以在法国发起革命动乱，也是因为国王不再保障他们的粮食供应，而这本应是王权最基本的职能所在。借此诉求，巴黎激进的无套裤汉制订了一个他们称之为"生存权"的政治方案。[1]巴黎民众的食物供应与殖民地的生产情况密切相关，两种饮食形态由此联系在一起。在革命危机中，一种述行性的饮食图像探讨了权力、纠错以及物质资料的分配，以创造一种现代性的想象。

横跨大西洋世界的奴隶贸易产生了一种掠夺成性、嗜血如命的现代性，而且这种现代性一直存续到现在。[2]生存权试图纠正这一错误。罗莎琳德·肖（Rosalind Shaw）曾对非洲塞拉利昂（Sierra Leone）的泰姆奈人（Temne）的巫术做出了精彩的解释。她认为，"巫术"是由奴隶贸易产生的，同时"巫术"作为一种权力经济又强化了奴隶贸易。奴隶制出现以前，人们祈求神灵来应对灾祸，欧洲人称这些神灵为"神像"。奴隶制的罪恶导致泰姆奈人将自己的错误直接归咎于"女巫"的个人行为，因为"女巫"的灵媒可能被揭穿。寻巫行动使那些被发现的女巫沦为奴隶，这是对她们自己假定的"吃"他人的行为的惩处。这种占卜产生了"一种'饮食'，在这种'饮食'中，新财富的出现和积累缘于人民消失在遗忘之中"。[3]据称女巫有四只眼，两只用来看精神世界，另外两只用来看物质空间。同样，寻巫者声称拥有预见与释卜的特殊能力。这一象征性秩序将错误归因到具体的个人，继而予以纠正，这些人包括女巫、术士、魔法师、愚弄民众之人——或叛徒、（反）革命分子，以及革命中的任何一类犯错者。这类人可能被奴役。衡量饮食政治的一个标准是其本义与喻义的范围大小。"大人物"可

1　Soboul, *The Parisian Sans-Culottes and the French Revolution*, 55–66.

2　Shaw, *Memories of the Slave Trade*, 211.

3　Ibid., 223.

96　能与人民一起共同对抗女巫，也可能利用女巫的占卜术奴役人民。理应记得，在 17 世纪欧洲和北美的女巫审判之后，出现了现代流通机制，其具体体现就是给人冠以女巫的名号并将其售卖为奴隶。在革命中，人民应支持他们的捍卫者，即那些成为"英雄"或"伟人"的人（法语的 grand homme 可以是"大人物"也可以是"伟人"的意思）。与非洲领袖一样，奴隶贩子也是"大人物"，因为二者都"吃"人。[1] 根据社会和经济地位，欧洲人在圣多明各被分为"大白人"或"小白人"。法国在 1791 年革命期间建造了一座先贤祠，纪念那些伟人，伏尔泰的骨灰被放在最前面，他曾从事奴隶贸易，甚至有一艘以他的名字命名的奴隶船，然而在其他场合，他曾强烈谴责这一制度。[2] 在巴黎和圣多明各，现代性都受到了挑战。

　　例如，卡莱尔撰写的法国革命史和狄更斯的小说《双城记》都体现了这种想象：1789 年 6 月 22 日，法国大革命早期，民众憎恨的政府大臣约瑟夫·富隆（Joseph Foullon）曾让饥民们食草为生，后来，民众把他绞死在了巴黎市政厅广场前的路灯上，场面相当壮观，如同 40 年前达米安（Damiens）因弑君而被处以极刑。路灯在先前君主制复辟的地方为人民向君主复仇。人们将富隆斩首，在他嘴里塞满干草，提着他的头游街示众，这是一种试图改变民众命运的行为。[3] 艺术家安妮－路易·吉罗代（Anne-Louis Girodet）——后来为来自圣多明各的国民议会的非洲代表让－巴蒂斯特·贝利（Jean-Baptiste Belley）绘制了肖像画的画家——当时就在现场；当时，他创作了一些"后自然"的素描，或者更确切地说，勾画了革命所创造的新现实。[4] 在新现实主义中，画家描绘了富隆头部的正面与背面，表现了他嘴巴里的、从胡子下散开的干草，尽管这种表现形式有些骇人，但十分滑稽（见图 23）。在这幅头颅素描中，干草叉穿过德·洛奈侯爵（marquis de Launay）的

1　Rediker, *The Slave Ship*, 82 and 97.

2　Christopher L. Miller, *The French Atlantic Triangle*, 77.

3　参见 Roberts, "Images of Popular Violence in the French Revolution"。

4　达西·格里马尔多·格里斯比（Darcy Grimaldo Grigsby）对此有详细研究，参加 *Extremities*, 9–63。也可参见 Crow, *Emulation*, 119。

图 23　安妮－路易·吉罗代，无题［《后自然素描》（*Sketches after Nature*）］（1789 年）

首级，这位巴士底监狱长一脸惊讶。此外，矛头上悬挂着巴黎督察官（intendant）贝蒂埃·德·索维尼（Bertier de Sauvigny）血肉模糊的头颅和心脏。最后一位是富隆的女婿，两人在同一天被处死，这是因为人们视女巫的亲戚为其同类。这一仪式象征着权力从亲属关系转向人民主权，贝蒂埃与富隆的头颅悬挂在矛上，人民高呼"亲吻爸爸"（Baise papa）。[1] 贝蒂埃的心脏是战利品，被放在了他的头颅旁边，因此，他自己象征着"食物"。虽然画家早就想借鉴古典雕塑创作展现个人痛苦，不过这些画作实则一种试图紧跟时事的、新的革命现实主义的明证。这不是我们所称的自然主义，也不是一种尽可能准确描绘外部现实的尝试。在法语中，静物是 nature morte，即无生命的自然。革命中的死刑引发了人们对生命终结、对斩首后的犯人头颅是否会短暂"存活"的争论。因此，这些都是对不死本质的研究，是对革命所制造的间质性的神奇地带的探索。革命并未创造嗜血性的饮食，但见证了那些嗜血者的行为。实际上，斩首的威胁进入了法国人的梦的工作，这种威胁并非作为当下标准的弗洛伊德公式"斩首＝阉割"，而是作为

1　Janes, "Beheadings," 25.

斩首本身——对死刑的恐惧（和渴望）——进入梦的工作的。[1] 梦与精神错乱探索了新的想象，并暴露了其局限性。在比塞特（Bicêtre）医院，精神错乱的患者被关押在地牢，菲利普·德·皮内尔（Philippe de Pinel）解开了他们身上的铁链，成了闻名于世的解放者，在转喻层面上，这一广受赞誉的"解放"是对革命本身的重现。皮内尔把他口中的"疯人院"里的旧体制比作"专制政府"中的管理体制，在这种体制中，患者是"无法驯服之人，他们应被套上铁链、孤立地囚禁起来，或被施以酷刑"。[2] 尽管这段言论似乎会让人想到奴隶制，但皮内尔强调，一视同仁"荒谬至极"："法国人虽有教养，但脾气暴躁，显然，不能用管理他们的准则去管理俄国农民或牙买加奴隶。"[3] 带有种族与阶级色彩的"教养"一词似乎战胜了疯狂。此外，福柯强调，皮内尔对精神错乱者的解放为精神病院带去了一种新的"奴役"。[4] 他强调："疯狂的概念，就像 19 世纪存在的那样，是在历史意识中形成的。"[5] 皮内尔认为，正如法国革命进程所体现的那样，奴隶制存在于历史"之外"。相比之下，在他的精神病院里，革命无处不在。在那里，人们可以发现这样一位钟表匠，他相信自己曾被送上断头台受到处决，但在判决被推翻后给他送回来的却是别人的首级。还有人认为自己将受死刑，还有人活在自己可能会受到审判的永久恐惧中。[6] 没有人能够说服这些人改变想法，即使在最后一个病人——裁缝普桑（Poussin）——的案例中亦是如此，皮内尔甚至为他举行了一次模拟审判，并当场宣判他无罪。这些精神创伤是由历史造成的，皮内尔视之为想象的错乱；过度的想象是造成贯穿 18 世纪的疯狂的主要原因。[7] 革命加剧了想象，想象反过来又引爆了疯狂。

1　引自 "Notes on Medusa's Head," in Freud, *Standard Edition of the Complete Psychological Works of Sigmund Freud*, 18: 273–74。

2　Pinel, *A Treatise on Insanity*, 82 and 89.

3　Ibid., 66.

4　Foucault, *A History of Madness*, 460.

5　Ibid., 378.

6　Pinel, *A Treatise on Insanity*, 69, 144, 226–28.

7　Ibid., 73; Foucault, *A History of Madness*, 436.

对弗洛伊德来说，正如福柯所言，疯狂是道德和社会问题，是"社会的隐藏面孔"。尽管如此，革命的斩首不一定象征着阉割。在弗洛伊德对梦的研究中，有这样一个例子，法国医生莫里（Maury）曾梦到自己受到审判，定罪后被送上断头台，他感觉自己的"头与身体分离了"。[1] 其实，莫里的床顶有块木头掉下来了，砸到了他的脖子，该位置正是刀落之处。弗洛伊德探讨了在瞬时刺激下，从审判到行刑这段梦的非同寻常的长度。他的结论是，梦是"早已储存在记忆中的幻想"，脖子的痛感让莫里进入了梦境。弗洛伊德热衷于重现这一幻想，包括刑台上贵族的英勇和智慧，"向一位女士告别——亲吻她的手，毫无畏惧地登上绞刑台"。或许胸中的抱负才是关键，"把自己想象成吉伦特派（Girondists）的一员或英雄丹东（Danton）"。[2] 在此我们不必探究上述所有幻想带来的性别化的后果，即距视觉性形成之初一个世纪之久的将自己想象为英雄的情趣。这场革命造成了精神损害，因为它过度刺激了莫里／弗洛伊德和无数卡莱尔、狄更斯、阿纳托尔·法朗士（Anatole France）的读者，以及19世纪创作革命场面的剧作家的想象力。值得注意的是，在所有梦的工作、狂躁和幻想中，有一种认同是不存在的，或至少是不可接受的，即对革命的认同。革命是带来普遍暴政统治的"无效自由"，与"有效自由"相对立，后者为有教养的疯子解开锁链，把他们与罪犯和其他被囚禁者区分开来，然后将他们纳入精神病院的体制。[3] 现代性的整体想象都被凝缩在了限制、幻想、排斥、过度、欲望和梦想的规则中。

在欧洲人的梦想世界之外的圣多明各，始于1791年8月的革命斩断了（蔗糖）生产，这场革命的领导人是被奴役者中的佼佼者，例如车夫，其中最有名的是布雷达（Bréda）种植园的杜桑·卢维杜尔（姓氏卢维杜尔［L'Ouverture］有开端之意）。监工的代理们倾向于使生产自动化，反抗新的监督形式。1791年的革命模式表明，再也不能通过财富生产来"吞噬"被奴役者了。革命者摧毁蔗糖厂，烧掉甘蔗地，

99

1　Freud, *The Interpretation of Dreams*, 88.

2　Ibid., 638.

3　Foucault, *A History of Madness*, 480.

杀死他们能找到的监工和种植园主，与"传统"的反抗相比，这里存在一种显著的变化。"传统"的反抗是焚毁废物间，那里存放着可以用作燃料的干甘蔗杆。为了防止大规模的庄园种植再次出现，革命者灌水淹没了田地。[1]1791 年 11 月，革命先驱、马车夫杜提·普克曼（Dutty Boukman）被捕。他被斩首示众，由此，他战无不胜的神话被瓦解。剩下的领导者——比如让‑弗朗索瓦（Jean-François）和乔治·比亚索（Georges Biassou）——从现在开始寻求解决方案。他们提议赦免所有革命者；在种植园内禁止鞭刑、牢狱或监禁；释放四百个革命领导者；罢黜所有律师和簿记员。[2] 总之，即使奴隶制未被废除，使种植园主再生的劳动等级制度也会被废除。历史学家 C. L. R. 詹姆斯认为，这些提议完全是"可恶的背叛"，这种背叛最近被罗宾·布莱伯恩（Robin Blackburn）指责为"奴性工会主义"（servile trade unionism）。[3] 这些论断听似苛刻，但也表明，现代性的悠久历史被凝缩在了这种最初的革命交流中。然而，除了马伦人成功分割了殖民地之外，还没有任何一次被奴役者的反抗能够取得永久性胜利。事实上，1791 年颁布的《勒沙普里安法》（Le Chapelier law）宣布法国的工会是非法的，这对 19世纪的法国劳工运动产生了长期的负面影响。最终，任何通过协商达成的解决方案都需要承认被奴役者是理性的人，这本身就是一个重要成果。对 20 世纪的作家而言，这些成果永远不足以抹杀革命可能性，这种可能性在他们那个时代似乎仍然存在。

革命武装力量并未意识到革命的到来，他们最关心的是如何赢得"三日假期"以保障"生存权"（在这三天里他们不用在种植园干活，可以自己耕种）。这些属下阶层和他们的领导人正在构想 1791 年之前似乎是"异想天开"的事情：本土民众索要主权。[4] 种植园主拒绝了这一临时提议，这进一步激怒了武装的被奴役者，他们的口号变成了"消灭白人"（bout à blancs）。[5] 为了防止种植园死灰复燃，属下阶层想出

1　Descourtilz, *Voyage d'un naturaliste en Haiti*, 55.

2　让‑弗朗索瓦提出的要求（参见 Fick, *The Making of Haiti*, 114）。

3　James, *The Black Jacobins*, 106. Blackburn, *The Overthrow of Colonial Slavery*, 194.

4　Trouillot, "An Unthinkable History."

5　Fick, *The Making of Haiti*, 116；她将"bout à blancs"翻译成"an end to the whites"（消灭白人）。

了一个策略，他们设想通过平均分配小块可耕地实现普遍的自给自足，同时建立地方市场经济，售卖非必需品和消遣品，交换盈余。在此之前，在海地角的周末食品市场上，"奴隶菜园"已经为圣多明各的被奴役者创造了大量收益。属下阶层则通过夺取"奴隶菜园"的产权、扩展"奴隶菜园"的方式主张获得饮食的权利。他们以物换物，或用甘蔗进行交易，甘蔗成了被奴役者的货币形式（一种复古的货币形式）。[1] 通过比较两项对牙买加"黑人菜园"的调查，我们可以了解后奴隶制的种植情况。1811 年，奴隶制正处于鼎盛时期，当年的调查显示，每人都获得了一小块（约半英亩）严格按照几何图形划分的土地。到 1837 年"学徒制"期间，每一块地的面积都比先前大得多，有的甚至多达 16 英亩，而且由男女老幼共同耕种（见图 24），学徒制最终导致了 1838 年奴隶制的废除。种植物包括甘薯、木薯和大蕉之类的主食，也包括甘蔗和几内亚草之类的经济作物。[2] 似乎有理由认为，这种差异并没有反映出

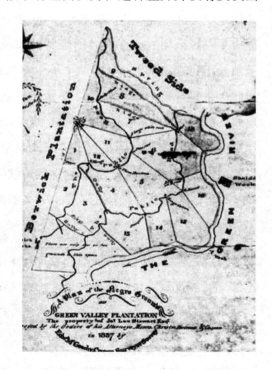

图 24　爱德华·M. 盖奇（Edward M. Geachy），《黑人土地计划，绿谷种植园》（*A Plan of the Negro Grounds, Green Valley Plantation*，1837 年），载巴里·希格曼编，《调查牙买加》（*Jamaica Surveyed*）

101

1　Moreau de Saint Mery, *Description topographique de l'isle de Saint-Domingue*, 1:433–36.

2　Higman, *Jamaica Surveyed*, 269–76.

种植者的态度，而是反映出了曾经的被奴役者对未来的设想。这种种植方式必然能保证粮食充足，还能产生盈余，供当地交换。甚至敌对的殖民者也注意到了当地各种各样的市场，其产品类型包括帽子、雕刻葫芦、鱼、水果和野味。[1] 奴隶制时期的市场、奴隶制之后的"菜园"以及与之相关的经济社会结构，在各方面体现了圣多明各的饮食政治。

圣多明各革命的成功在法国造成了蔗糖、咖啡等殖民地产品的短缺和涨价，引发了民怨，甚至骚乱，民族和社会革命间的矛盾日渐尖锐。对巴黎工人阶级而言，加糖咖啡是必需品，尤其是早餐的必需品，这在今天也一样。这些商品价格上涨，供不应求，商人们解释说，这种变化是市场对 1791 年革命的回应，但大众可不买账。看到库存充足的仓储场所，他们会直接进行干预，以确保价格合理。商人认为应该根据"消费者喜好"，即消费需求来定价，甚至政府官员都说这不过是一种"诡辩"。[2] 如今，市场现实主义几乎是毋庸置疑的，但当时它必须对现实进行定义。支撑革命领导的财产权之"墙"似乎濒临崩溃，造成了种植园主在圣多明各所经历的那种对无政府状态的恐惧。这种干预的正当理由是保护"穷人"，即贫穷的象征性的本土人物形象。[3]如此一来，社会的运行就可以确保赤贫之人的温饱，而不是市场所体现的"平等"价值。在这种紧张的社会环境中，出现了新的大众话语。1793 年 2 月，警方特别报告了这起民众干预蔗糖库的事件，事件始于一名孕妇，她尖叫道："我必须给我的孩子吃糖！"[4]

军火库的官员详细描述了另一起类似事件。

有一个长相俊俏的女人，我不认识她，但大家都觉得她堪称完美［……］她 30 岁了，身高大约 155 厘米，一头金发，皮肤白皙，眼睛微微发红。她头戴小圆帽，系着玫瑰色丝带，遮住了头发；身着剪裁标准的蓝色亚麻便服。她戴着黑色塔夫绸织成的披风，胸前

1　Descourtilz, *Voyage d'un naturaliste en Haiti*, 125.

2　Charles-A. Alexandre, "Parisian Women Protest via Taxation Populaire in February, 1792," 115.

3　Mathiez, *La Vie Chère et le mouvement social sous la Terreur*, 32.

4　"Police Reports on the Journees of February, 1793," 134.

的金属链子上挂着一块金表［……］这个女人竭尽全力地参与暴动。她一直在检查［蔗糖库］。他们一回来，她就把肥皂的价格设定为了每磅 12 苏，蔗糖每磅 18 苏。[1]

这段文章证明了警方的观察力，对细节的描写使这段文字读起来像现实主义小说，字字句句都为其增添了"真实效果"。文中这名参与暴动的女性形象引人入胜，她衣着时髦，充满波西米亚风情，将蔗糖价格从每磅 60 苏降到 18 苏，甚至比预测的 25 苏还要低。宗主国采取的平均主义的价格管制措施应对圣多明各的属下阶层所实行的土地共享政治；殖民地产品理应引发反对意见。殖民地商品、市场中的民众机构、政治化为母亲或消费者的女性角色以及警方的观察组合成一个辩证的形象，革命的平等主义和本土化力量瞬间得以显现。

103

对这场激进运动中的工匠、店主和工人而言，1793 年革新版的《人权宣言》表明，"生存权"凌驾于"财产权"之上。[2] 他们谴责"那些用自由和财产所有权作借口的人，认为那些人要从挨饿的可怜人身上榨干最后一滴血"。[3] 从饮食政治的角度来看，人们可将这一立场概括为"不再有剥削者！"或用更通俗的话来说，不再有"吸血鬼"。在雅各宾专政的两年期间（1793—1794 年），激进派颁布了"最高限价法令"，控制主要粮食的最高价格，将这场运动推向了高潮。事实上，直到 1978 年，政府才对面包进行定价，这也是这场民众斗争遗留下来的影响之一。《宣言》第四条指出，自由在于不伤害他人，第六条认为，人无权伤害他人的自由；为了实施价格管制，巴黎公社直接引用了这两条。公社的反对者则坚持认为，"神圣的财产权"至高无上，超越所有其他权利。[4] 反对者的担心很快成为现实，激进的思想家认为土地所有权应受到限制，有人提议私人土地应小于 20 英亩。[5]1804 年，独立后的海地禁止"白人"获得任何财产权，退伍军人则迫切要求分

1　Ibid., 139.

2　Albert Soboul, *The Parisian Sans-Culottes and the French Revolution*, 55–66.

3　Ibid., 56.

4　Mathiez, *La vie chère et le mouvement social sous la Terreur*, 40–42.

5　Soboul, *The Parisian Sans-Culottes and the French Revolution*, 67.

割独立之前的殖民财产（1809—1819 年）。[1]

　　生存权逐渐发展成了对全民教育的需求。米歇尔·勒佩勒捷（Michel Le Peletier，雅克－路易斯·大卫［Jacques-Louis David］的画作让他的革命殉道者形象深入人心）认为教育是"穷人的**革命**，但它是一场温和平静的革命"，通过"让公民参加民间协会、剧院表演、民间竞赛、军事发展以及国家与地方节日集会"来发展教育。[2]与可持续经济相结合，这种述行性的、最广义的集体教育是本土英雄主义想象的核心。教育是"可见的"，因为它面向全民，可以公开讨论，而且是由表演、体育和军事训练所塑造的，就像在 19 世纪吸收了它的形式并取代了它的规训社会一样。19 世纪早期的激进派教育家约瑟夫·雅科托（Joseph Jacotot）强调，任何不使学生屈从于校长的教育都是一种解放。[3]因此，独立后的海地高度重视教育也在意料之中。对教育的重视始于海地共和国总统亚历山大·佩蒂翁（Alexandre Pétion，1770—1818 年），1806 年，他在这个现代国家的南部开创了教育。佩蒂翁不仅将小块农用地分配给退伍士兵，还兴办教育，男女皆可入学。西蒙·玻利瓦尔（Simón Bolívar）是拉丁美洲的解放者，为了赢得他对废奴运动的支持，佩蒂翁资助了玻利瓦尔领导的起义军，同时，佩蒂翁政权（1806—1818 年）还竭力实现饮食政治所隐含的解放的全部意义。一种围绕民主（这里指的是人民在这个国家拥有身份地位）、可持续性和教育的想象已经在海地建立起来，但是由于法国在 1825 年向它失去的这个殖民地征收巨额"赔款"，该想象最终被打乱。

英雄及其不满

　　领袖和英雄人物逐渐成为纠正上述错误的具象形式，他们变成了

1　Lacerte, "The Evolution of Land and Labor in the Haitian Revolution," 458–59.

2　分别引自 Bourdon, *Rapport de Leonard Bourdon au nom de la commission d'Instruction Publique*, 8；迈克尔·J. 西德娜姆（Michael J. Sydenham）的引用和翻译（*Léonard Bourdon*, 223）。关于大卫的画作，参见 Clark, "Painting in the Year Two"。

3　Ranciere, *The Ignorant Schoolmaster*, 17.

以维护国家权威为己任的革命形象。英雄拥有路灯的复仇力量，并承担饮食政治的责任。英雄起初是民众运动的缩影，比如让－保尔·马拉（Jean-Paul Marat）或者杜桑·卢维杜尔这样的人物，后来又成为遏制英雄的手段，比如拿破仑·波拿马，卡莱尔心目中的英雄典范。对英雄的权力赋予划分了两种互相冲突的想象中的未来，它们分别具有"本土性"和"民族性"的特点。革命运动中的核心矛盾就是实现革命的方式，这一矛盾将一直回响在漫长的 19 世纪。早在 1793 年，乔治·比亚索就宣称，圣多明各革命将是"世界伟大壮举中不可磨灭的一段"。[1] 杜桑、克里斯托夫（Christophe）、德萨林、佩蒂翁等圣多明各领袖们的画像和雕塑在大西洋世界广为流传，非洲英雄形象就此诞生，这带来了一种新的革命记忆，并赋予了全世界被奴役者一种新的武器。正如想象中的第三阶层或无套裤汉一样，这种具身英雄主义能够掀起一场社会运动。

　　1793 年，莱昂纳多·布尔东（Léonard Bourdon）（勒佩勒捷的追随者）领导的公共教育委员会在法国以小册子和海报的形式公布了一份大众英雄名录。它是"人权、宪法与英雄或美德行为名录"的一部分，后者现在是新公立学校 6 至 8 岁儿童的必修内容。[2] 布尔东的英雄名录在机械印刷时代仅有 5 个版本，但 1794 年其印刷量就达到了 15 万本。他提倡写实风格，"作者必须完全消失，读者看到的只有行为者"。这些"纯粹的"文字图片将取代之前"让孩子们了解奴隶制"的教义问答。[3] 在这些故事里，普通士兵的英雄事迹被神圣化了，其中包括大卫画笔下的鼓手约瑟夫·巴拉（Joseph Barra）和一些有趣的日常生活片段。书中有位叫皮埃尔·戈弗雷（Pierre Godefroi）的园丁，他从水磨坊的水道里救起了溺水的小女孩戈约（Goyot），还有一位来自梅里（Mery）的女人巴尔比（Barbier），她发现没有马匹可以运走粮食，于是喊道："好了，姐妹们，让我们把粮食装进麻袋，自己背到巴黎的兄弟们那里去

105

1　引自 Geggus, *The Impact of the Haitian Revolution in the Atlantic World*, x。

2　Sydenham, *Léonard Bourdon*, 224，更多细节参见第 223-233 页。

3　Bourdon, *Recueil des action héroïques et civiques des Republicains Francais*, 3 and 6.

吧。"所有这些故事都是"新共和社会中无套裤汉"的行为。[1] 其他的历史开始浮出水面，比如，朱利安·亨利（Julian Henri）作战阵亡之后，他的妻子罗斯·布永（Rose Bouillon）加入军队并像"男人一样"战斗了 6 个月，随后她要求退伍。[2] 这些无套裤汉的政治活动在殖民地引起了回响。1793 年，在革命实行废奴制的基础上，法属殖民地特派专员桑通纳克斯在法律上废除奴隶制，他证明这种做法是合理的，因为他认为："黑人是殖民地真正的无套裤汉，他们是唯一能够保卫国家的人民。"[3] 这些说法在大西洋世界利害攸关，因为曾经被马拉称为庶民（le menu peuple）的小人物转变为革命的主体，实现了革命。[4] "小人物"已经变成"大人物"。

人民的想象以视觉化的形式出现，成为《宣言》的新主体。迪皮伊有一幅著名的版画，题为"集体摔倒"（巴黎，国家图书馆［1793 年］），图中一名理想化的无套裤汉正在转动发电机的轮轴，轮轴上面写着"人权宣言"（见图 8），这幅画让他一举成名。画中人物强健的肌肉表明，革命的再生力量作用于人的身体，把第三阶层转变成了无套裤汉。《宣言》发电机的柱子上装饰着一项自由帽，一根电线通向一连串被冠上了不讨喜的绰号的欧洲君主，如教皇、约瑟夫大帝（Emperor Joseph）和乔治三世。他们受到电击，趴在地上，配文这样写道："共和主义电击了独裁者，推翻了王权。"这种电力源自人民，他们利用人权的力量发电，这种电力穿过导电线，传递了一种所向披靡的理念："自由、平等、博爱、团结一致、共和国不可分割。"[5] 奴隶制的枷锁已成为自由的导电体。这个隐喻把潘恩那理性的、不可逆转的思想上的"印象"转变成一种具有身体和政治力量的视觉化媒介。在无套裤汉出身的版画家路易－让·阿莱（Louis-Jean Allais，1762—1833 年）对《宣言》的表征中，在那部如同划破黑暗的闪电一般的 1793 年宪法中，电子《人

1　Bourdon, *Recueil des action héroïques et civiques des Republicains Francais*, no. 3.

2　Thibaudeau, *Recueil des action héroïques et civiques des Republicains Francais*, no 5.

3　Sonthonax (19 August 1794)，杜波伊斯引用了这句话，参见 Dubois, *A Colony of Citizens*, 167。

4　Vovelle, *Marat*, 210–24.

5　重印于 Vovelle, *La révolution française*, 2: 296。

权宣言》的图像进一步凝缩成了通电的刻有十诫的石板的复合符号。[1]

　　这个过渡时期不仅产生了新的表征方式，还产生了创建视觉图像的新的集体手段。包括绘画学院在内的皇家学院于 1793 年被废除，共和国艺术协会（Société Populaire et Républicaine des Arts）随之成立。[2]协会存在的时间虽短，却引发了一次轰动，主要是因为那些受邀参与艺术评判的人，其中还包括鞋匠——柏拉图口中除了做鞋外不应参与其他任何事务的工匠的象征。还有一项改革同样引人注目，即艾蒂安 – 尼古拉斯·卡隆（Etienne-Nicolas Calon）将军指挥下的军事和殖民地办事处的地图办公室的改组。1794 年 6 月 8 日，公共安全委员会成立了新的地图机构，将陆军和海军的地图合并在一起，还从私人，即贵族手中接管了大量地图。卡隆认识到"地图是对人民之间的交流最有用的科学"，他辞退了办公室的"贵族"艺术家，以"爱国者"取而代之，这些"爱国者"包括航海画家热尼永（Genillon）、酒商马卡伊雷（Macaire）、士兵、文书以及许多地理工程师的儿子。他邀请了天文学家、雕刻家、数学教授和绘图教授来指导这个不可思议的团队，这个团队将为卢浮宫的地理、军事地形和水文博物馆作出贡献。[3]雅各宾派倒台后，这种激进的变革被迅速逆转了，但它为拿破仑统治下的军事地图的变革奠定了基础，因此，具有讽刺意味的是，它也为大众英雄主义的溃败和取代了大众英雄主义的民族英雄主义奠定了基础。

　　圣多明各的革命领袖充分认识到了英雄视觉图象的重要性。德萨林只是杜桑手下的一名将军，但在他征用的房子里，却有一幅与他真人同比例的肖像画，画中，军队伴其左右。[4]1804 年，德萨林接管政权后，象征性地剪掉了法国三色旗的白色部分，做出了新的国旗，并将

107

1　Reichardt, "Light against Darkness," 124. 索博尔（Soboul）至少记录了 52 名巴黎地区从事艺术工作的民间委员会成员（*The Parisian Sans- Culottes and the French Revolution*, 46）。关于阿莱，参见 Roux, *Inventaire du Fonds Francais*, 117-51。

2　Detournelle, *Journal de la Société Populaire et Républicaine des Arts*, 1-4. 参见 Mirzoeff, "Revolution, Representation, Equality"。

3　Berthaut, *Les ingenieurs géographes militaires*, 1: 126-38.

4　Descourtilz, *Voyage d'un naturaliste en Haiti*, 166.

国家改名为海地，以纪念印第安祖先。[1]1791 年前后，海地角的视觉文化十分繁荣，因为新秩序即将来临。在奴隶制时期，圣多明各的市场上涌现出各种流派的画作，其中还包括一幅据称是大师米开朗基罗的作品。常驻艺术家包括巴黎皇家画院的获奖者诺埃尔·查尔斯（Noël Challes），而朱博（Jubault）和瓦兰夫人（Madame de Vaaland）等艺术家分别可以为男性和女性提供艺术教育。[2]英国人马库斯·瑞斯福德（Marcus Rainsford）作为见证者，对革命深表同情，他指出，剧院"在圣多明各一直如此盛行"，如今它"以比以往更强大、更适当的方式"继续存在。[3]虽然剧院里也有法国演员，但剧本大多由"黑人演员"表演，他们表演莫里哀（Molière）的戏剧，也表演《非洲英雄》（*The African Hero*, 1797 年）这一新剧本。[4]这部三幕哑剧的背景设在刚果，除此以外，我们对它一无所知。西比尔·菲舍尔（Sibylle Fischer）认为，这部剧是对 1787 年间在海地角上演的《美国英雄》（*The American Hero*）的蓄意反击。法国演员路易－弗朗索瓦·里比（Louis-François Ribié）出演了《美国英雄》，他后来成为革命分子。[5]当然，1797 年作品的标题在很大程度上暗示了 1791 年后革命领导人的战略，即从以前被征服的被奴役者和有色人种中创造非洲英雄。

有一幅常见的杜桑画像，画中他身处热带，身着全套军服，骑在马背上，剑指上空（见图 7）。在这幅画里，杜桑被描述成了一位已经掌握了一些非洲人所不具备的行为规则的人：身骑前脚腾空的马匹，身着象征高等级的欧式服装，佩戴骑兵军刀而且实际指挥训练有素的士兵。欧洲人认为，这种骑马的姿势曾在大卫的骑马图《跨越阿尔卑斯山圣伯纳隘道的拿破仑》（*Napoleon at the St. Bernard Pass*，1799 年）中出现过。在这幅图中，拿破仑骑在马上，即将征服意大利，马匹前脚腾空（见图 25）。拿破仑脚下的石块上刻着查理曼大帝（Charlemagne）

1　Joan Dayan, *Haiti, History and the Gods*, 3.

2　Jean Fouchard, *Plaisirs de Saint- Domingue*, 43.

3　Rainsford, *An Historical Account of the Black Empire of Hayti*, 222.

4　Joan Dayan, *Haiti, History and the Gods*, 186.

5　Fischer, *Modernity Disavowed*, 210-12.

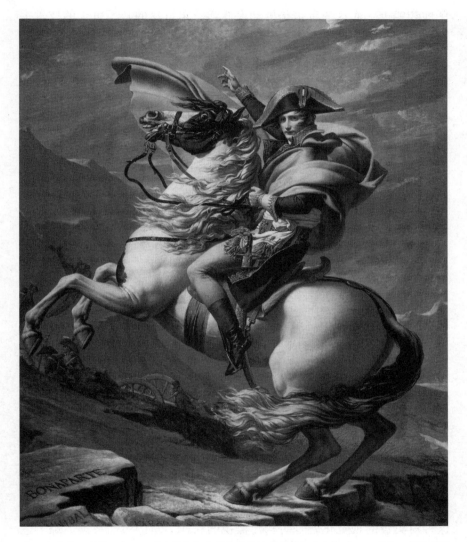

图 25　雅克－路易·大卫，《跨越阿尔卑斯山圣伯纳隘道的拿破仑》（1800 年），藏于德国柏林，夏洛滕堡城堡，柏林－勃兰登堡普鲁士宫殿园林基金会（Stiftung Preussische Schlösser Und Gärten Berlin-Brandenburg）。图片来源：Bildarchiv Preussischer Kulturbesitz/Art Resource, New York

和汉尼拔大帅（Hannibal）的名字，大卫以此表现拿破仑对历史的征服。
君主骑马塑像在法国大革命早期被毁，该画又唤起了人们的记忆。如
果从这个角度解读杜桑的画像，那么我们会发现，他的马同时踩在殖
民地和船上，而这两者正是推动大西洋三角贸易的必不可少的技术手
段。杜桑被视觉化为控制殖民主义和奴隶制的权威，与白人废奴主义
者的顺从形象形成了鲜明对比。"难道我不是一个人，一个兄弟吗？"
这句告白表现了一名寻求解放的贫贱的非洲人的形象。相比之下，杜
桑是为自由而战。两幅图的视觉相似性在两位领袖之间产生了一种联
系，拿破仑决心消灭对手，于 1802 年率领法军远征圣多明各，杜桑则
客死他乡。

 斯里尼瓦斯·阿拉瓦穆丹（Srinivas Aravamudan）指出，这些图
像也可以从伏都教的角度来理解："法语的法律（loi）一词是克里奥
语中的附身神灵罗瓦（lwa）一词的谐音，后者属于宗教灵媒用语，
罗瓦附身于奇瓦尔（chwal，克里奥语中意指"马"），这是骑手骑在
马身上的类比。这种解释也许可以让人更好地理解杜桑的骑马图。"[1]
如此一来，杜桑就是罗瓦，他的人民化身法律，成为他的坐骑。该图
并非泛泛地借用典故，而是表现了神明在视觉上特定的相似性：它
在海地克里奥语里叫森·杰克（Sen Jak），在英语里叫圣詹姆斯（St
James），在西班牙语里叫圣地亚哥（Santiago），法语里叫圣雅克（Saint
Jacques），它们常以马背戎装的形象出现。1480 年，葡萄牙传教士将
圣者的形象引入了刚果。大西洋奴隶制之前，圣者在非洲是十分重要
的文化融合的人物。在伏都教中，森·杰克化身奥古（Ogou）家庭的
一员，为正义而战，现今的画作十分巧妙地将他与杜桑融合在一起。[2]
这种对英雄的视觉化就是对构建监视的法律力量的最后反击。琼·达
杨（Joan Dayan）曾强调这种附身的重要性："在自己身上设想神灵的
形象会被附身。这是一种最为严重的设想行为。在设想神灵的形象的

1 Aravamudan, *Tropicopolitans*, 322.

2 杜桑的画像重制于 Consentino "It's All for You, Sen Jak!," 252。

过程中，思想得以自我实现。"[1] 想象的这种述行性行为允许他人附身于自己，这是被他人称作被附身的人的一种自愿服从。"舞者"不受精神控制，反而会将它表现出来，通过身体里的他我来发现新的"自我"，而在此之前，无论出于何种目的，他都没有自由地释放这个"自我"。这种想象虽然具有很强的心理性和述行性，但没有留下任何表征的痕迹，只是恍惚状态的产物而已。在这种述行性行为中产生的神灵的具身形象就是属下英雄。

110

　　为了再次进行解读，我有必要说明这幅画像可能是在圣多明各制作完成的，或者至少有人在圣多明各看到过它。阿拉瓦穆丹用一种他所说的反事实的方式推测，一个女人可能看过这些画像，他称她为杜桑的儿媳妇。更有趣的可能性是，这些画像也许出自一个女人之手，或者她至少画了类似的东西。瑞斯福德曾见过杜桑，他注意到，在 1800 年左右，"从最近一些样本来看，绘画似乎得到了推崇，这项技能被培养为一种成就"。在后一句里，他指出，在教导下，绘画是妇女们追求的"得体"活动，他下面的话暗示了这一点："一名年轻的黑人小姐，名叫拉·罗什，她身边有很多人（其中有作家），她几分钟内就能根据他们的样子精准地描绘出他们的轮廓。"[2] 他描述的是当时流行的用一种特制的机器制作肖像轮廓方法，这种特制机器可以在黑纸上剪出人脸的轮廓。由此，我们知道的第一位非裔女性画家便是肖像画家拉·罗什。她的作品让我们想到了费城的查尔斯·威尔逊·皮尔（Charles Wilson Peale）博物馆里的被奴役的肖像画家——摩西·威廉姆斯（Moses Williams）。[3] 据我们所知，尽管威廉姆斯每年画 8 000 多幅肖像，但其中仅有一幅是非裔美国人。[4] 显然，拉·罗什描绘的都是海地角的革命社会，这与威廉姆斯大为不同，后者用所赚的钱赎买人身自由。富有同情心的人甚至会发现，杜桑的骑马图在形式上有一

1　Joan Dayan, *Haiti, History and the Gods*, 77；她同时还比较了"罗瓦"与"法律"。

2　Rainsford, *An Historical Account of the Black Empire of Hayti*, 223.

3　Lillian B. Miller, *The Selected Papers of Charles Willson Peale and His Family*, 5:321.

4　Brigham, *Public Culture in the Early Republic*, 71; Peale, "Letter"（17 December 1805）, in Lillian B. Miller, *The Selected Papers of Charles Willson Peale and His Family*, 2: 916.

种"水平"感,而法国的版本似乎是由剪影改编的。虽然这种联系无从查证,但事实是,自由的圣多明各岛,即后来的海地,为自己的文化想象创造了一种英雄形象,其中包含了有色人种女性的努力。

危机:革命可感性的划分

1801 年,革命想象危机重重,它从内部发生了分裂,其目的也不明确。虽然 1799 年拿破仑的胜利通常标志着这一转折点,但我会从殖民视角对圣多明各的危机与法国彻底改造南太平洋的自由土地的企图进行对比,以此确定革命可感性的划分。这种对比的结果只是不和谐,而不是分歧或者文化转移。从他投身公共事业之初,杜桑就断言,要建立一个现代民族国家,圣多明各的革命就必须平衡自由与责任,前者指摆脱奴隶制,后者指在众多经济作物种植园继续投入农业劳动力。[1] 他的目标是将革命想象变成一个由工人和领导者组成的"想象共同体",这个想象体由军队控制,遵循天主教教义。出于同样的原因,从 1791 年的"三日"运动开始,属下阶层一直将可持续性设想为主要目标。如今,杜桑注意到,工人群体正联合起来,"购买几英亩土地,放弃使用中的种植园,去未开垦的土地上定居"。[2] 因此,他在 1801 年的宪法中规定,凡是有劳动能力的人必须在土地上工作,除非他们另有职业。除了有色人种,所有人都被禁止购买小于 150 英亩的土地。其目标首先是创造出口,满足 1798 年与美国签订的条约的需要,同时巩固国家和军队的地位。[3] 也许直至最近,人们才可能会想象到,地方的、可持续的农业可能更适合"现代"国家,而且这种讨论在今天仍然存在争议。1801 年,工人们不再是奴隶,但他们仍然被束缚在种植园中,受到杜

1 "Toussaint L'Ouverture to his Brothers and Sisters in Varettes" (22 March 1795), in Nesbitt, *Toussaint L'Ouverture*, 13-15.

2 引自 Césaire, *Toussaint L'Ouverture*, 268。

3 Fick, *The Making of Haiti*, 207–8. 关于 18 世纪的国家战争的中心,参见 Brewer, *The Sinews of Power*;Kathleen Wilson, *The Sense of the People*, 180–204。

桑创建的新的警察机构和警察总署（police générale）的监管。[1] 如果奴隶制已经结束，那么现在看来，种植园复合体似乎仍然存在，属下阶层担心的正是这种倒退。

这些新条例引发了属下阶层的起义，他们曾于 1801 年 10 月参与殖民地北部的革命。他们的领袖（无论是通过鼓掌表决产生的还是有意上台的）是以前遭受奴役的莫伊斯将军（General Moïse），他不仅是杜桑的助手，还是其侄子和养子。作为北方的农业督察员，莫伊斯了解工人们的愿望，支持将种植园划分给下级军官（实际上就是属下阶层）和士兵。[2] 当时的一些传言说杜桑正在重新推行全民奴隶制，虽然这些传言有失偏颇，但是他的确效仿了法国人在瓜德罗普岛（Guadeloupe）的做法，把非洲"进口"的工人（那些不可能自愿前来的工人）的权利合法化了。在革命想象中，属下阶层的本土英雄主义与民族英雄之间的冲突昭然若揭。在军队的支持下，杜桑打败了莫伊斯，并立即将他处决。在他下令主日弥撒后宣读的一份特别公告中，杜桑抨击了全体民众，称后奴隶制时期的民众是"不良公民、流浪汉、小偷。如果她们是女孩子，那么她们就是妓女"。[3] 史学家洛朗·杜布瓦（Laurent Dubois）把这种谩骂行为，以及随后实施的安全通行证和其他监控技术称为"谵妄"。[4] 皮内尔或许也会同意：他认为谵妄是由强烈而愤怒的情绪所激发的狂躁，比如那些"源于狂热或妄想"的情绪。[5] 杜桑的妄想是什么呢？他相信可以通过自己的人格创造出所谓的"平等自由"（合为一体的平等与自由）。简而言之，这是英雄的妄想。英雄不利于民众运动，时间早已证明这一点，C. L. R. 詹姆斯也认为杜桑与卡斯特罗（Castro）足以为证，而如今，也许奥巴马也证明了这一点。同样

112

1　完整的宪法重印于 Madiou, *Histoire d'Haiti*, 11: 539–55。

2　Madiou, *Histoire d'Haiti*, 144–46. 詹姆斯（James）曾语出惊人，"杜桑偏爱白种人，讨厌黑白混血"（*The Black Jacobins*, 277），这句评论极具煽动性，推进了马迪奥（Madiou）相对温和的评论——"杜桑想要黑人与白人殖民者团结起来，借此实现［海地］独立"（*Histoire d'Haiti*, 144）。参见 Paul B. Miller, "Enlightened Hesitations"。

3　Toussaint L'Ouverture, "Proclamation" (25 November 1801), in Nesbitt, *Toussaint L'Ouverture*, 66–67.

4　Dubois, *Avengers of the New World*, 248.

5　Pinel, *A Treatise on Insanity*, 157.

地，1801 年 11 月那场分散而又不成熟的起义表明，民众运动不可预知，难以控制，而且持续使用超强暴力可能会使它遭遇失败。

这个时刻已经引发了广泛的讨论。从本书的研究来看，这个时刻开启了反革命视觉性，讽刺的是，这种视觉性体现在杜桑的征服者拿破仑身上。詹姆斯和后来的艾梅·塞泽尔认为，这是革命的悲剧，一个跳出了历史的辩证形象。两位作家都将杜桑的处境与 1917 年十月革命后的列宁面临的情况进行了比较，后者处于新经济政策时期，必须振兴沙俄政府与资产阶级经济，以拯救新生政权。虽然詹姆斯将杜桑与莫伊斯间的冲突归咎于种族与帝国主义，而非政治经济，但他承认了该危机的严重性："为了白人的利益而杀死黑人莫伊斯，这不仅是一个错误，而且是一种犯罪。这就好比列宁站在无产阶级一边，但为了对抗资产阶级，处死了托洛茨基。"[1]更不用说——詹姆斯也未提到——仅仅怀疑部下的士兵对莫伊斯抱有同情，就大肆或随意将他们处死的行为。詹姆斯认为，杜桑的这些行为越过了一条不可改变的界线，但他提出的对运动的解释和动员方案难以令人信服：自 1791 年以来，这些建议已经向武装的属下阶层提出，但是他们一直持反对态度。戴维·斯科特对詹姆斯的立场表达了异议，他认为，杜桑及其同类人都是"现代性的应征者"，都是被迫参与现代性方案的。[2]在这场讨论中，海地的去殖民化史学家似乎在这一刻看到了一种现代性的整个范围。该谱系包括海地革命和法国大革命以及 1917 年的十月革命，可能止于 1989 年。但是，正如戴安娜·泰勒在另一篇文章中说到的那样，为什么不能从杜桑的角度进行比较呢？[3]可能有人认为，罗瓦/法律（lwa/loi）这匹"马"曾经搭载杜桑经历革命，但是他再也不能驾驭它了。如果这匹马是人民，那么他们已经将他摔了下来。如今的精神控制言论强调，当骑手精神消散，他就会精疲力竭。[4]人民不再将他们自己想象成杜桑，

1 James, *The Black Jacobins*, 284, 276–88; Césaire, *Toussaint L'Ouverture*, 273–75.

2 Scott, *Conscripts of Modernity*，有关哈姆雷特，参见第 162-65 页，有关莫伊斯，参见第 203-6 页。

3 Diana Taylor, *The Archive and the Repertoire*, 14–15.

4 参见这篇精彩的论摄影的文章，Claire Garoutte and Anneke Wambaugh, *Crossing the Water: A Photographic Path to the Afro-Cuban Spirit World*, esp. fig. 99, pp. 113–14。

反过来，杜桑也无法再想象人民到底需要什么。

1799 年，法国人似乎接受了大西洋革命走向衰弱的事实，于是他们启航去寻找关于历史、权利和表征方式的新的叙事。在具有决定性意义的 1801 年，尼古拉斯·鲍丁（Nicolas Baudin，1754—1803 年）率领督政府赞助的探险队远征澳大利亚，到达了范迪门之地（Van Diemen's Land，今塔斯马尼亚岛）。在巴黎人类观察协会（Society for the Observation of Man）的组织下，鲍丁开始真正探索人权的起源，这是一项利用来自南太平洋的知识复兴法国大革命的使命。[1] 登上这艘探险船的还有 25 岁的弗朗索瓦·佩龙（1775—1810 年），他是人类观察协会的会员，堪称第一位人类学家——当然他并没有获得这一头衔（他是以动物学家的身份被派出探险的）。这次探险融合了大西洋世界的奴隶制、法国大革命和对太平洋的发现。鲍丁曾在加勒比地区任职，还曾是莫桑比克（Mozambique）的一名奴隶贩子。在那里，他学习了当地语言，后来去范迪门之地时他也尝试过使用这种语言。[2] 革命废除了军队的封建特权，他得以晋升为上尉，因此，他坚定地拥护革命。同样，此次探险中随行的博物学家和画家都出生于革命年代，习惯按照革命的原则行事。虽然监督已成为一种通常会忽略细节的常规监视，但为了寻求差异，鲍丁之行细察、编录并收集沿途见闻。[3] 他收集了超过 10 万种动物标本，包括被运回欧洲的活的袋鼠和其他物种。画家查尔斯 – 亚历山大·勒絮尔（Charles-Alexandre Lesueur，1778—1846 年）与尼古拉 – 马丁·珀蒂（Nicolas-Martin Petit，1777—1805 年）将这些物种描绘得丝丝入微，几乎可以以假乱真。此次探险试图将哲学想象与实际观察相结合，这是一种注重细节的哲学分类法。

此次探险的一个关键问题是：土著是否处于自然状态，是否处于卢梭所说的"人生而自由"的自由状态，而法国人已经成为卢梭这句话的后半句，即"却无往不在枷锁之中"的对象。佩龙驶出靠近范迪

114

1　更多细节参见 Mirzoeff，"Aboriginality"。

2　Horner, *The French Reconaissance*, 24–25.

3　Carter, "Looking for Baudin," 18.

门之地的玛丽亚岛（Maria Island）后，看见一个围着火堆的小型集会。他见到的土著很可能是牡蛎湾（Oyster Bay）的蒂雷德梅（Tyreddeme）人。[1] 蒂雷德梅人邀请他们入座，并表示这是一次友好集会，别的土著会来这里与他们交换商品，有时还有少数欧洲旅行者加入。在人类观察协会制订的计划下，佩龙开始了第一次人类学田野调查。协会秘书长若弗雷（Jauffret）拟定的这份文件的 9 个小标题强调了"差异"和"在事物的生命尺度中的位置"是此次观察的关键。[2] 佩龙试图用他在巴黎新建的聋哑人机构学到的一些手语进行交流，但是直到蒂雷德梅人为一个年轻水手检查生殖器并使他勃起后，交流才由此开始。佩龙用夹杂波西尼亚语的语言和土著沟通，企图用测力计测出他们的力气，但未能如愿，因为土著依然不理解他的意思。

与早期对南太平洋的见闻的描述不同，佩龙与古典主义或欧洲绘画并无相似之处。在笔记中，他扮演起哲学家的角色，以土著人为媒介，利用和他们相遇的机会来想象自己。佩龙致力于养成"观察的习惯"，他采用了一种投向蒂雷德梅人的现代凝视，通过与他所谓的"文明的零点"进行调解来验证自我。这种观察性的凝视倾向于从外部描绘，它试图抑制自我，以支持从外部进行描绘，同时又对自己优越的文化状态充满信心。这后来发展成了帝国主义视觉性，它与英雄的视觉性和看的权利的视觉性同时期出现。佩龙感觉自己成了蒂雷德梅人凝视的对象，这种感觉扰乱了他对这种相遇的感知，恢复了他的自我意识："他们试图解读我们的表情。他们仔细观察我们。我们所做的任何事，他们都认为很神秘，而且他们对我们的怀疑总是不利的。"佩龙对差异的观察禁止参与对象回头看，因为这种行为是一种暴力威胁。显然，矛盾的是，他还说这种自然人（Natural Man）是"人类基本权利的忠实受托人，他们把这些权利保存得完好无损［……］正是

1　Ryan, *The Aboriginal Tasmanians*, 16–17.

2　L- F Jauffret, "Considerations to serve in the choice of objects that may assist in the formation of the Special Museum of the *Société des Observateurs de l'Homme*, requested of the Society by Captain Baudin," appendix 8, in Baudin, *The Journals of Post-Captain Nicolas Baudin*, 594–96.

在这些人身上，我们才能找到我们在民族间的动荡和文明的进程中所丧失的那些宝贵权利"。[1]佩龙利用历史的层级化和阶段化来构建权利，其中自然权利是可以观察到的，但却失去了。不确定性比比皆是；他想知道是否"今天如此推崇的自然状态真的代表着天真、美德和幸福"。或许，正如英国殖民者后来断定的那样，塔斯马尼亚就是无主之地（terra nullius），继而导致了对土著人的种族灭绝。

对革命的描述未能成立。我发现自己被三个画面所困扰，这三个画面都是关于卡莱尔的原型英雄，我想象它们同时放映，就像阿贝尔·冈斯（Abel Gance）的无声电影《拿破仑》（*Napoléon*，1927 年）。左边是莫伊斯，这位非洲将军遭到非洲军队的射杀："他去世时和活着的时候一样。他站在行刑地，面对守卫军，用沉着的声音对他们说'开枪吧，朋友们，开枪吧'。"[2]中间的画面有点滑稽，佩龙正拿着毛瑟枪指着一位想用自己的马甲换点东西的土著，喊道"mata"，在波西尼亚语中，这个词指"死亡"。右边是年轻的炮兵波拿马，他开炮横扫了 1795 年巴黎街头的激进分子，这一幕让他得到了卡莱尔的喜爱。在 1789 年，人们绝不会想到这些真实的、可能发生的暴力场景。一名非洲将领不可能身处君主等级制度中，这位科西嘉炮兵亦是如此。虽然 1774 年康德就开始发表关于人类学的演讲了，但他讲的是"人类本性"，而非佩龙那种人类的实证研究，因此有些事情已经彻底改变了。然而，自由之地的永久和平并未到来，法国的奴隶制即将恢复，而英国和美国的奴隶制还有几十年的路要走。把暴力革命性地用作社会行为者，这在路灯中得到了体现，人们曾以为这是一个单一事件或基本事件，就像焚烧封建徽章一样。但艾伦·费尔德曼（Allen Feldman）表示，"暴力本身既加速社会的发展，也反映出社会尚未完全建成，需要继续改造"。[3]在此，我们可以把这个"社会"理解为现代想象的可能性本身。革命时代和革命的失败首次产生了将种植园复合体转变成现代

1　Plomley, *The Baudin Expedition*, 89.

2　James, *The Black Jacobins*, 277.

3　Feldman, *Formations of Violence*, 5.

116 想象的可能性。现代想象乃是英雄为人民创造的，人民要求获得生存权，主张饮食政治。这个时刻以失败告终，这样的失败不是第一次，也不是最后一次。对于卡莱尔所说的"视觉性"与帝国主义视觉性而言，两者的前景都畅通无阻，前者以持久的冲突来阻止持久的和平，后者则主张结束不列颠治世（Pax Britannica）中的冲突。然而，不论是在过去还是现在，这种现代的视觉化都一直受到其他难以想象的视觉化的困扰。接下来的三章将追溯自大西洋革命以来视觉性的动态演变。第 3 章将讨论卡莱尔如何运用英雄的革命策略来达到反对解放的目的，这一策略引发了关于英雄的激烈争论。第 4 章将描述这场争论如何随着美国奴隶制的废除和大西洋世界的最后一场革命（即巴黎公社）的相互缠结而进入白热化阶段。第五章则将表明帝国主义视觉性如何将文化用作一种抽象的生命权力，并加以全球化和制度化。

题外

波多黎各对比（一）：
荷西·坎佩奇·约旦

117 在波多黎各杰出的艺术家荷西·坎佩奇（José Campeche，1751—1809 年）的绘画作品中，我们可以看到奴隶制、种植园复合体与革命挑战之间的种种缠结。坎佩奇也许是加勒比地区第一位摆脱奴隶制的著名画家。他的父亲托马斯·德·里瓦弗雷查·坎佩奇（Tómas de Rivafrecha Campeche）是一名被奴役的镀金工人、油漆匠和画家，他赎买了自己的自由民身份（coartación）。[1] 因为他的父亲是非洲裔，母亲被视为西班牙人，所以在当时精确的种族歧视分类表上，坎佩奇属于"穆拉托人"。坎佩奇接受的训练一部分可能来自父亲，一部分来自书籍和版画，一部分来自被奴役者中的非洲裔艺术家，还有一部分来自西班牙的流亡画家路易斯·帕瑞特（Luis Paret）——这位画家在 1775—1776 年偶然旅居于波多黎各。[2] 坎佩奇最早存留下来的作品显然直接得益于帕瑞特的洛可可风格，尽管帕瑞特在波多黎各期间还画了一幅十分引人注目的他自己身着吉巴罗（jibaro，西班牙语，即农民）服装的自画像，此外他还画过一些被奴役者的画像。已知的几乎所有的坎佩奇的作品都是教会和殖民国家委托绘制的，因此，他的创作必然会受到明确的约束。尽管如此，坎佩奇还是能够在一系列细致精美的作品中将监视的运作以及其他监视方式视觉化，这些作品体现了殖民地的双重视野。

118 就在圣多明各革命爆发后，坎佩奇受命为波多黎各的新总督画像（见图 26）。坎佩奇的中型油画表现了革命时期的新总督所能实施的全方位的监视。作为国王在殖民地的副手，总督拥有主权，这种权力在画中具体表现为他那高贵的服饰、佩剑和权杖。他的书桌上有两张图：一张是圣胡安市（San Juan）的平面图，这张图显示出殖民国家最近的扩张；另一张为一座教堂建筑的立面图，它将教会和国家联系了起来，这是一种将空间视觉化的手段。总督的另一边摆放着书籍，这些书的

1　Hartup, with Benítez, "The 'Grand Manner' in Puerto Rican Painting," 5. 关于自由民身份（coartacion），参见 Figueroa, *Sugar, Slavery and Freedom in Nineteenth Century Puerto Rico*, 84–85 and 226–27n8.

2　西比尔·菲舍尔（Sibile Fischer）指出，1791 年，哈瓦那报纸《新闻报》的一名记者将教堂壁画的缺陷归咎于"一些黑人［……］最近从安哥拉来的"（引自 Fischer, *Modernity Disavowed*, 61）。

摆放更像是供人观赏，而不是供人阅读，这是另一种象征权力的工具。在他身后和上方，坎佩奇描绘了殖民地空间的三种不同模式。在画的右边，如我们所见，是一幅田园风光画，画上有一座为圣胡安设计的桥，它仿佛跨过了一片浪漫的荒野。在这波涛般的浓烟上方，象征主权的帷幔上绘制着褶皱和绳索，这种戏剧性的、反现实主义的空间造型标志着权力的存在。也许人们最常评论的是这幅画左侧的窗外风景，当然，这风景也可能是另一幅画。在这一部分，坎佩奇描绘了圣胡安的理想场景：在巨大的现代城市里，高大的双层建筑拔地而起。街上有许多活动已在进行中。几个女性小贩正在贩卖装在宽大帽子里的商品。一场葬礼正沿街举行，几人抬着棺材。一位监工正在指挥由被奴役的非洲人和合同佣工组成的工作队修路。监工就像总督一样，也拿着他的手杖，所以被这幅画所视觉化的是由上帝到国王、国王到总督、总督到种植园主、种植园主到监工、监工到被奴役者的权力链。

与总督肖像同时出现的还有另一幅波多黎各主教的肖像画，《奥比斯波·唐·弗朗西斯科·德拉库尔达·加西亚主教》（*Obispo Don Francisco de la Cuerda y Garcia*，藏于波多黎各圣胡安大主教辖区，1791—1792 年）。不知是出于巧合，还是画家有意为之，这幅肖像画比总督的肖像画大得多，但其绘制技巧却与前者不在同一水平，这表明，这一作品大部分由坎佩奇的工作室助理们完成。从某种意义上说，这幅画未展现出的那一部分很有意思。尽管画中的主教和他的办公室都很气派，但他是詹森主义者（Jansenist）[1]，更喜欢住在圣胡安郊外桑图尔奇（Santurce）的甘格里克（Cangrejos）区，当时像坎佩奇父亲这样的已获解放的奴隶也住在该地。[2] 这里似乎暗示，比起皇室权威，坎佩奇更加赞同（短暂的）反奴隶制教会。当然，他能够为不同的观众传达同一事件的不同版本。1797 年，西班牙人击退了英军的进攻，坎佩奇作为民兵参与了这次反击，他创作了两幅不同的纪念画。其中

1　詹森主义（Jansenism）17 世纪的一场天主教神学运动，其理论强调原罪、人类的全然败坏、恩典的必要和宿命论。——译者注

2　René Taylor, *José Campeche y su tiempo*, 160 and 160n1.

119

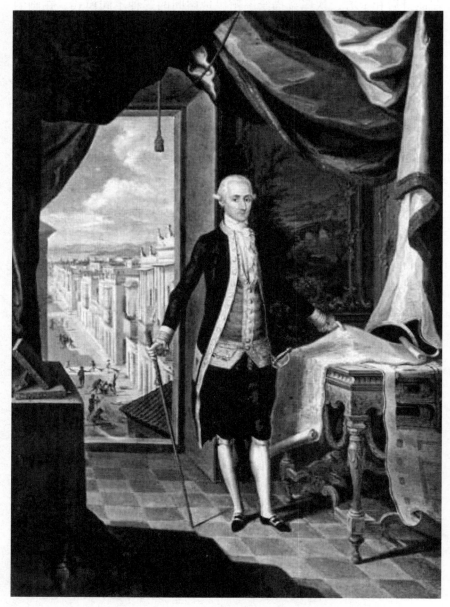

图 26　荷西·坎佩奇，《唐·米格尔·安东尼奥·德乌斯塔里兹》（*Don Miguel Antonio de Ustáriz*，约 1792 年），国家美术馆，圣胡安，波多黎各

一幅是当时的总督的肖像画，《唐·罗曼·德卡斯特罗》（*Don Roman de Castro*，藏于圣胡安博物馆，约 1800 年），画中总督身着制服，俯瞰着正在修建中的圣克里斯托瓦尔堡（Fort San Cristobal）的防御工程。这幅肖像画描绘了这一时期的军事和殖民地官员的传统形象，几乎没有体现任何个人特征。

另一幅纪念图是坎佩奇主动为教堂绘制的，《英国人围攻圣胡安的祭品》（*Ex-voto of the Siege of San Juan by the English*，藏于波多黎各圣胡安的大主教辖区，约 1798 年），这幅画在风格和目的上都与上一幅截然不同。它的视角自上而下，仿佛是从要塞的城垛上往下俯瞰，画家以一种天真的方式描绘了这座被围困的城市。它表现了交战中的军事行动过程，而不是其中的某一瞬间。图下的文字将这座小镇的安全稳固归功于多米尼加修道院（the Dominican convent）里的一幅 16 世纪的佛兰芒绘画——《伯利恒圣母》（*Virgin of Bethlehem*），而不是这项耗时长达 25 年的防御工程。坎佩奇引用"这座高贵岛屿上虔诚基督教居民的普遍看法"，在画的底部写道，英国人撤退是因为"信徒们不断地为他们爱戴的圣母像祈祷"。换句话说，这里的监视是神授的，不是人为的，它为响应人民的意愿而生，并受权威人物指挥。人们在波多黎各各地都发现了桑托斯（santos）这种民间物品，也就是圣人木雕。教堂里的圣人画像可以接受供奉与祈祷，而桑托斯则被放在家里，人们期望它能直接为家人代祷。如果桑托斯没起作用，人们可能就会将它们转向墙壁作为惩罚，让它们无法看到日常生活。[1] 这些人物形象的灵感来自刚果人，他们通常表现的是非洲博学之士梅尔希奥（Melchior），他是见证了基督诞生的三博士（Three Wise Men）[2] 之一。在一些现存的 19 世纪的版本中——例如在佐伊洛·卡吉加斯·索托马约尔（Zoilo Cajigas Sotomayor，1875—1962 年）的绘画中，这三个国王（即

1　参见 Sullivan，"The Black Hand"。

2　即东方三博士，又称东方三贤士、东方三王、三智者，等等。据《马太福音》记载，耶稣出生时，三位博士在东方看见伯利恒方向的天空上有一颗大星，于是便跟着它到了耶稣基督的出生地。因为他们带来黄金、乳香、没药，所以有人称他们为"东方三博士"。有人认为三博士的名字分别是卡斯帕（Caspar）、上文提到的梅尔希奥，以及巴尔塔萨（Balthasar）。——译者注

上文的三博士）代表了加勒比海地区人种的多样性，即"白色人种"、"棕色人种"和"黑色人种"，这表明他们是融合性的象征（国家美术馆，圣胡安）。当然，坎佩奇的画作表现了对监视的双重反应，如同麦坎达的第二视觉一样，他创造的图像将世界描绘成受制于殖民者的主权凝视、供他们消费的世界，但他同时也描绘了一种流行的融合性视觉，即被造物[1]是被压迫者的强有力的主体。这第二种视觉化模式必然是含蓄的，就像美洲所有融合性的双重图像一样，而不是字面上的描述。因此，西班牙的帝国政策愈发怀疑土著人和非欧洲人对图像的崇拜，于是在 1794 年，西班牙历史学院（Spanish Academy of History）甚至谴责对瓜达卢佩圣母的崇拜是"狂热主义"。[2]在这种情况下，坎佩奇对《伯利恒圣母》的颂扬无疑会引发人们的一系列解读。

几年后，坎佩奇在他那幅非同寻常的肖像画《小男孩胡安·潘塔莱翁·德·阿维利斯·德卢纳》（*El Niño Juan Pantaleón de Avilés de Luna*，藏于波多黎各文化学院，1808 年）中进一步视觉化了这种在大西洋世界的双重观看意识（见彩插 4）。坎佩奇画中的人物是一个 21 个月大的孩子，他出生时就没有胳膊，双腿也特别小。在绘画时，坎佩奇模仿婴儿耶稣的样子，赋予了这个孩子非凡的尊严。在绘画下的文字中，坎佩奇写下了孩子及其父母的名字，他的双亲分别叫作路易斯·德·阿维利斯（Luis de Avilés）和玛蒂娜·德卢纳·阿尔瓦拉多（Martina de Luna Alvarado），这让胡安·阿维利斯（即画中的小男孩）成了种植园制度中为数不多的属下阶层中既有可识别的形象，又有家族谱系的人。被奴役者不享有这项权利，但坎佩奇通过残疾儿童的身体，将之视觉化了，并通过文字，为这个小孩贴上了（字面意义上的）工人阶级出身的标签。[3]大多数研究认为，画家创作这幅画是出于科学上的

1　即上文的绘画以及其他形式的艺术作品。——译者注

2　Gruzinski, *Images at War*, 211.

3　油画下写着："胡安·潘塔莱翁，路易斯·德·阿维利斯和玛蒂娜·德卢娜·阿尔瓦拉多的婚生子，这两位是波多黎各的圣胡安岛浸信会下辖的科莫村的农民。胡安·潘塔莱翁生于 1806 年 7 月 2 日，1808 年 4 月 6 日被父母带到首都，胡安·阿莱霍·德阿里斯门迪主教为他主持了圣礼中的按手礼。这幅画是遵主教之命创作的副本。荷西·坎佩奇。"

好奇心，并且这幅画可能暗示了波多黎各的民族主义。[1]然而，它是彩色绘画而非线条画，再加上它的巨大尺寸，这些都表明，它还受到了其他力量的作用。《胡安·阿维利斯》作为一幅描绘殖民地属下阶层的残疾儿童并赋予了其姓名的画，它的存在本身就是一个强有力的融合形象。这幅画画的是一个权力人物，一个处于革命时代而非革命状态中的地方英雄。我想做出一种对于那个时代的观众而言可能更合乎情理的解释。尽管在 1760 年以前，波多黎各并不是重要的产糖殖民地，但随着圣多明各糖业的衰落，波多黎各的种植园业得到了极大的推动，在 1800 年以后尤其如此。到 1815 年，在坎佩奇创作这幅作品后不久，波多黎各约有一万八千名被奴役的非洲人，其中大多数来自达荷美和刚果。[2]坎佩奇反常地把胡安·阿维利斯画成了奴隶殖民地的工人阶级的"白人"儿童，这同时表明，这幅画的目的不在于描摹。在伏都教中，每一个残疾儿童都是名为托霍苏（tohosu）的伏都教精灵，人类学家梅尔维尔·赫斯科维茨（Melville Herskovits）这样描述他们的力量："托霍苏一出生就能说话，为了使他们的力量足以对抗巨人、巫师和国王，他们可以随意变成任何年龄的人。"[3]在这种视角下，问题就成了开放式问题。胡安·阿维利斯将头侧向右边，他在看什么？他想要什么？是奴隶制的终结，还是君主制的终结，或仅仅是存在的权利，还有看与被看的权利？

122

　　在坎佩奇创作这幅画之后不久，古巴当局惊讶地发现了一部有约 60 幅描绘宗教、历史和政治主题的图片的集子，这些图片都属于一位名叫何塞·安东尼奥·阿庞特（José Antonio Aponte）的自由黑人（moreno，非洲人）。此外，其他不少被逮捕的人也看过他的这些图片，他们都是被奴役者，是准叛乱分子。[4]阿庞特在 1812 年受到处决，据他的判决书所说，他的书"企图推翻古老的、确立已久的农奴的服

1　Taylor, *José Campeche*, 211.

2　Moreno Vega, "Espiritismo in the Puerto Rican Community."

3　引自 Houlberg, "Magique Marasa," 269。托霍苏都是水精灵，在西非，人们对它们的崇拜延续至今。关于被称为托霍苏的残疾儿童，见 Blier, "Vodun," 64。

4　更多细节参见 Childs, " 'A Black French General Arrived to Conquer the Island' "。

从"。[1] 人们认为，书中的一些图片是在描述圣多明各革命，一些是对
非洲的表征，还有一个破碎的王冠形象，阿庞特说这些图片是他在法
国大革命的时候获得的。尽管阿庞特承认，他曾为杜桑、德萨琳和让－
弗朗索瓦绘制过肖像，但他声称，这些肖像都是对哈瓦那港（Havana's
harbor）那里流传的图像的复制，其中还有作为皇帝的克里斯托夫的肖
像。庭审中的证人描述了这些图像在叛军——无论是自由民还是被奴
役者——中有多么流行。随着叛乱计划的开展，非洲民众中传出了"'黑
人将军'将从海地前来释放他们"的消息。西比尔·菲舍尔在讨论阿
庞特的审判和他的书时说道："真实性的问题变成了生与死的问题。"[2]
如果我们把圣多明各的视觉作品、坎佩奇的艺术以及这些流行图像的
流通联系起来，就会清楚地看到，在加勒比地区存在大量革命现实主义。
我们还可以更进一步。作为对引发幻觉的奴隶占有制主权等级制度的
回应，现实主义是革命性的。

1 引于 Fischer, *Modernity Disavowed*, 61。

2 Ibid., 43.

视觉性：权威与战争

123　　　　奴隶占有制主权由监工代理，这种主权的组织构想是其绝对的视觉化统治，被表征为光。反革命视觉性将这一原则用于其版本的英雄，根本区别在于它现在意识到自己正遭到永久性反对。这种反革命视觉性将权威视觉化，将现代的混乱凝聚在一起。视觉性是一场永久的战争，其敌人在努力将革命合法化和废除奴隶制的过程中威胁到了权威所推崇的"现实"。视觉性所视觉化的这场战争的战场就是我们所称的历史。视觉性从实际的战场向外扩展自己的主张，声称自己本身就是一种表征，或者说"秩序"。视觉性的理论家托马斯·卡莱尔所推崇的**英雄**便是这条准则的具身表现和典型。**英雄**是民族思想的具身化，通过**传统**克服劳动的离心力。用卡莱尔的话来说，**英雄**即**传统**，他不仅能视觉化视觉性，还自带**权威**，能够领导人民。**英雄**神秘莫测，难以归类；他与众不同，能视觉化历史发展，从而获得审美的权威。通过这一系列操作，种植园制度得以维持，但无论是字面意义还是比喻意义的被

124　　奴役的属下阶层，都会永久地反抗它。如此一来，一种新的反视觉性宣称，表征在任何意义上都是人民的劳动、真正的民族英雄力量、传统，当然还有劳动力。这种反视觉性调动了自己的无政府权威形式，如五十年节和国庆节（后来人们熟悉的大罢工的早期雏形）。可是激进派与废奴主义者们不愿放弃成功的策略，继续用英雄与英雄主义来引发变革。革命、反革命、废奴制、复辟、革新与传统纷繁登场——或许不难理解为什么人们认为现代社会遥不可及，更不用说将它视觉化了。

战　争

　　视觉性即战争，这种感觉很具体，并不抽象。它有两种含义。第一，现代将领有必要对无法从单视点看尽的战场进行视觉化，正如现代战争理论家卡尔·冯·克劳斯威茨（1780—1831年）所论述的那样。[1]

1　Carlyle, *The French Revolution*, 3: 319.

第二，现代将领有必要复兴军事绘画，从将领的视角出发，建构战争场景。在这两种情况中，具有推动力的"英雄"都是拿破仑——卡莱尔口中的"青铜炮兵军官"，他的战术和表现手段改变了现代战争。在克劳斯威茨的理论中，战役是复杂的进程，不可能立即终结。如今，战争需要人们具备掌控地形的能力，这是"一种想象行为［……］它像图片或地图一样印在脑海里"。[1] 总指挥官必须记住整个省或国家的"清晰形象"，而下属们要记住的地方则小得多。每个地方都是战争上演的"舞台"，演员们身在其中而不自知，将领则将一切洞察于心。克劳斯威茨强调"军事天赋"的必要性，画家与诗人也需要天赋，但在战争中，天赋即决断力，通过调动"判断力，做到明察秋毫，轻而易举地理解、否定各种不相干的可能性，这要是普通人来做，不仅耗时耗力，还会精神崩溃"。[2] 在现代战争中，交战双方在武器上势均力敌，在训练上大同小异，胜利的关键不在于参战人数，而主要在于领导能力，若领导不济，则失败随之而来。克劳斯威茨称领导力为"至尊天赋"，它汇集了想象力与绝对的君主权威。[3] 进一步说，决断力是领导者的显著标志："智慧控制着果敢——英雄的标志。"[4] 克劳斯威茨笔下的英雄领袖是普鲁士君主腓特烈大帝（Frederick the Great），卡莱尔还曾为他写过一部长篇传记。

125

卡莱尔（在一定程度上）简要概括了该原则，他将战斗扩展到了现代生活的方方面面，且唯有**英雄**能赢得胜利。克劳斯威茨死后，他的著作《论战争》出版，8 年后，即 1840 年，卡莱尔提出了视觉化（visualize）和视觉性（visuality）的概念，借此描述**英雄**对**历史**的统治视角。[5] 克劳斯威茨提出的军事战略要求领导者把战场印在脑海里，卡

1　Clausewitz, *On War*, 109.

2　Ibid.

3　Ibid., 112.

4　Ibid., 192.

5　卡莱尔后来如此评价克劳斯威茨："一个真正有能力的人，判断能力强，表达清晰——他是形而上的（经常在定义和理论的分裂中迷失）；他明显是一个康德的同时代人。除劳埃德（Lloyd）外；除拿破仑和全盛时期的腓特烈大帝外，在战争方面，他是我听说过的最聪明的人"（letter to Lord Ashburton, 23 January 1856, *The Carlyle Letters Online*）。

莱尔则将**历史**的视觉化概括为命令与控制**历史**的方式。克劳斯威茨曾言："战争无非是通过另一种手段的政治的延续。"米歇尔·福柯却认为"政治是通过另一种手段的战争的延续"。[1] 这样一来，卡莱尔的做法正好体现了福柯对克劳斯威茨的那句众所周知的箴言的颠覆。如果说起初杰出的视觉能力和想象力被定义为一种战争策略，那么卡莱尔则反其道而行之，将其定义为一种治理模式。在他看来，视觉性战争的推动者是**英雄**。他从法国大革命和海地革命中发展了这一策略（这也是他对所有现代性问题的概括），然后将它重新利用起来，为反革命服务。这条策略的核心是权威，卡莱尔在这个问题上并没有什么独创性。启蒙运动开始后，权威的延续陷入了困境，甚至连君主都不再主张绝对权威，许多启蒙运动和后启蒙运动思想家绞尽脑汁，想要解决这一困境，卡莱尔只不过是其中一员罢了。在《何为启蒙？》（What Is Enlightenment?）一文中，康德着力强调，不可将知识的解放带给"无思想的大众"。因此，他告诫那些践行公共理性的人将其限制在"私人"范围内，即国家机关和国家事务内。在此，人们必须服从义务，比如交税，以避开大众，于是就有了康德的名言："尽管去争辩，争辩什么都可以，但是必须服从！"[2] 无独有偶，1835 年，亚历克西·德·托克维尔（Alexis de Tocqueville）担心美国的人民主权发展过于泛滥从而导致"自身之外再无其他权威"，而在法国，"人民鄙视权威，却畏惧权威"。[3] 这导致了"异常的混乱"，因为旧秩序似乎正不可阻挡地走向平等与民主。[4] 在法国，就连支持王朝复辟的极端分子也接受了向人民主权的过渡。卡莱尔决心阻止英国发生类似的主权革命，于是他把革命手段与作为英雄视觉性的革命对立起来。

126 　　拿破仑会成为这种英雄视觉性的典型代表，这不仅是因为众所周知的他的政治宣传，还因为他将视觉性官僚化，用作帝国政府的工具。

1　Clausewitz, *On War*, 87. Foucault, "*Society Must Be Defended*," 48.

2　Immanuel Kant, "What Is Enlightening?"（1784），重印于 Eliot and Stern, *The Age of Enlightenment*, 250–55.

3　Tocqueville, *Democracy in America*, 60 and 15.

4　Foucault, "*Society Must Be Defended*," 229–32.

图 27　朱塞佩·巴格蒂，《洛迪之战》（*Bataille au Pont de lodi*，1796 年）

在旧体制下，国家制图机构已经发展为一种殖民资源，而革命废除了
这些机构。作为最高领导人的拿破仑的最重要的决断之一便是重新引
入地理工程师（ingenieurs géographes），不断稳固他们的地位，同时
还引入了一个新的门类——艺术工程师（ingenieurs artistes）。这些技
师负责从领导人的视角绘制作为军事资源的战争图像。[1] 在意大利战役
期间，拿破仑已经见证了这些图像的军事和政治价值。意大利画家朱
塞佩·巴格蒂（Giuseppe Bagetti，1764—1831 年）曾绘制了一幅大型水
彩画（50 厘米 × 80 厘米），描绘了各种交战场景；为了让观众理解图
像所表征的内容，他还附了一张略图（见图 27）。这张略图可以让观
看者感受到将领在战场上所展现的视觉性。[2] 法国战争档案库（Dépôt
de la Guerre）对艺术家们采用的视角（point de vue）做出了精确说明，
因此，巴格蒂在描绘著名的阿尔科拉（Arcola）战役时将视点设定在了
河对岸 140 米处。画家要尽可能远地描绘战场，用官方指示上的话来说，

127

1　Berthaut, *Les ingenieurs géographes militaires*, 1: 124.

2　Ibid., 1: 286. 参见 Godlweska, "Resisting the Cartographic Imperative"。

就是要"按照指挥部队的将领在战斗中实际看到的地形进行表征；因此，画面中不能有太多等距视角"。[1] 若要采用这种视角，画家应在画布上标出光学角度。战斗中的主要人物至少要有四厘米高，或者至少要有两厘米高。[2] 在那个时期，这些官方指示背后存在一种可以理解为对现实主义的信仰的"意识形态"力量。后来，这些场景被一并画入《波拿巴的意大利战役总图》（*General Map of Bonaparte's Campaign in Italy*），并卖出了 140 法郎的高价。拿破仑上台后，这些卓有成效的策略得到了制度化。1800 年的马伦戈战役（Battle of Marengo）后，他成立了自己的地图测绘机构；到他执政结束时，他约有 70 000 份私人地图，位居世界之首。[3] 也许这一帝国绘图事业中意义最为重大的一项工程就是绘制古代埃及和现代埃及地图，这项计划始于拿破仑遭遇最终失败后，直到滑铁卢战役结束后很久才完成。正如苏珊·洛克·齐格菲（Susan Locke Seigfried）所指出的那样，1801 年的沙龙展见证了大规模军事绘画的回归，这表明军事绘图必然会在艺术中复兴。[4] 这些绘画——比如格罗斯（Gros）爵士的作品——为观众展示了拿破仑战争期间纷繁涌现的战斗景象。

英格兰问题的状况

在种植园制度中，视觉性标志着一个十字路口。纵观整个大西洋世界，十字路口都是危险之地。在许多非洲宗教里，擅长骗术的约鲁巴神（Yoruba）——比如埃舒（Eshu）——会在十字路口守候粗心之人。在英国，绞刑架立在十字路口，臭名昭著的伦敦死刑场（Tyburn Tree）也呈十字形，不仅如此，为了防止受刑者的冤魂回来报仇，他们的尸体也被埋在此处。威廉·布莱克（William Blake）是这一视觉性十

1　Berthaut, *Les ingenieurs geographes*, 1: 125.

2　Ibid., 1: 292.

3　Ibid., 1:281–85.

4　Siegfried, "Naked History."

图 28　威廉·布莱克，《四天神》，载《米尔顿》（*Milton*）

字路口的神灵、一位真正的魔法师。他创造的世界与法属圣多明各大相径庭；这个世界有着不局限于视觉的错综复杂的视野，充满了备受争议的强大精神力量。商品资本主义的理性自以为是、僵硬死板。布莱克的四天神（Four Zoas）是英国版的罗瓦神，这些天神或神灵对这种理性提出了异议（见图 28）。他以辩证的手法描绘了时间和空间，以首都伦敦为中心，把它作为支持和反对帝国的战场。[1]1804 年，海地宣布独立，一年后，拿破仑登基称帝，同年，布莱克为苏格兰官员托马斯·巴特（Tomas Butts）创作了一系列《圣经》插图。布莱克知晓过去之事，能够预测本会发生之事以及未来可能发生的不幸之事。为了迎接即将来临的视觉化时代，他找出了《人的权利》中的一张图片，对其进行了修改，取名为《上帝在约板上书写》（*God Writing on the Tablets of the Covenant*，藏于苏格兰国家美术馆，1805 年）（见彩插 5）。画中，上帝站在石板前，开始书写**法律**，**他**的手指刻画出第一个希伯来文字，人类的原始数字文化（ur-digital culture）从此开始。鉴于上帝还未写出第二戒条（Second Commandment），因此布莱克对上帝的描绘并未违背神的**法律**。画中有一簇簇熊熊燃烧的火焰，火焰中是在传唱**法律**的天使和撒拉弗（seraphim）。[2]上帝就是光明，无需颜色，无需阴影，**他**本身就是光源。虽然整幅画呈紫黑色，但画中没有阴影，因为没有投射阴影的物质。最后，人们会注意到，在上帝脚下，西奈山顶，摩西匍匐在地，几乎无法被看见，这表明，在**法律**制度下，看的权利无从谈起。

在布莱克的预言里，**法律**的化身是乌里森（Urizen）[3]，W. J. T. 米切尔认为，"对秩序、系统、统治和法律的狂怒"毁灭了他。[4]注意，"狂怒"、秩序和法律都是和平的反义词。这种狂怒会吞噬卡莱尔这

1　Makdisi, *Romantic Imperialism*, 156–72.

2　撒拉弗是在《旧约圣经》中提到的六翼天使，是神的使者中最高位者，天使之首炽天使，爱和想象力的精灵，做歌颂神。——译者注

3　乌里森是英国诗人、作家、艺术家威廉·布莱克的虚构神话体系中的一个代表理性与律法的人物。——译者注

4　W. J. T. Mitchell, "Chaosthetics," 453.

一类人。这种狂怒自称"秩序之党"（Party of Order），但它却导致了1871 年对巴黎公社的大屠杀，造成两万五千多人丧命。布莱克描述了乌里森如何在"**永恒的铜之书**"上书写"一种诅咒，一种重量，一种尺度 / 一个**国王**，一个**上帝**，一种**法律**"。布莱克知道**法律**如同在种植园的皮鞭暴力下产出的糖一样，是肉眼可见的。他也知道，法律坚持不懈地要求去除多元、消解矛盾，这恰好表明了它的统治地位。历史学家 E. P. 汤普森认为，布莱克的诗文不仅意指巴特版《圣经》（Butts Bible），还令人回忆起 17 世纪英国激进派"掘地派"（Diggers）和"激进者"（Ranters）对治理权的质疑。[1]1649 年查理一世被处刑后，掘地派首领杰拉德·温斯坦利（Gerrard Winstanley）质问军队指挥官费尔法克斯（Fairfax）将军："如果所有法律不是建立在理性和平等之上，不能保证所有人享有自由，而只是尊重个别人，难道不应该把它们和查理一世一样处以死刑吗？我们坚定地认为，应该这么做。"[2]温斯坦利是典型的激进派，他坚守第一原则（first principles）；所有这些原则可以归结为他的第一本宣传册里的第一句话（写于他的团体开始开垦萨里郡的圣乔治山［St George's Hill, Surrey］的公地和荒地之时）："创世之初，伟大的造物主理性将地球变成了一个共同的宝库。"[3]神性表现为理性，它存在于每个人身上，人必须协调自己的神性潜能与"贪婪"的破坏性影响，后者的能动性来自身体的感官。与这些力量相对的是"视觉、声音和启示"，是一种合理化的、内在化的理解的三位一体，推动了土地种植这一直接行动。[4]漫长的奴隶制可以追溯到人类的堕落（Fall of Man），如今，它将被一个新的正义时代所颠覆。[5]温斯坦利的目标是恢复堕落之前的正义，这意味着要废除摩西时代才成文的法律。布莱克的绘画是终结这种可能性的开始，因为历史始于已经成文的法律

130

1　Thompson, *Witness against the Beast*, 225.

2　Gerrard Winstanley, "A Letter to the Lord Fairfax" (1649)，重印于 Sabine, *The Works of Gerrard Winstanley*, 190。相关讨论参见 Hill, *Winstanley*, 35–42。

3　Winstanley, "The True Leveller's Standard Advanced" (1649)，重印于 Hill, *Winstanley*, 77。

4　Ibid., 84.

5　Hill, *The World Turned Upside Down*, 106.

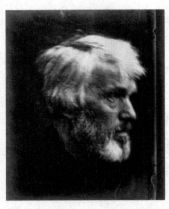

图 29　朱莉娅·玛格丽特·卡梅伦（Julia Margarte Cameron），《托马斯·卡莱尔》（1867 年）

的第一性质。堕落以后，人们开始屈从于法律。风开始从天堂吹向人间。它抓住了历史天使（Angel of History）的翅膀，把他推向未来，但是他无法展开自己的翅膀，于是看见了第一个大灾难——成文的法律。

在萨里·马克迪西（Saree Makdisi）所说的"浪漫的帝国主义"方面，布莱克的黑暗孪生兄弟——用他自己的话说，他的幽灵（Spectre）——就是神秘的、教条式的历史的记录者托马斯·卡莱尔（见图 29）。卡莱尔自身矛盾十足；1952 年，英国共产党历史小组（British Communist Party Group）成员创立了《过去与现在》（*Past and Present*）杂志，刊名便取自卡莱尔的同名书籍；卡莱尔也是希特勒在柏林地堡中最爱的作家。卡莱尔认为，1820 年以来，扰乱英国的宪章运动、卢德运动、斯温大尉（Captain Swing）等社会运动大同小异：它们都是法国大革命的英国版本，都是工人阶级在表达不满。与埃德蒙·柏克不同，卡莱尔承认法国大革命确实清除了腐败，为最好的未来开辟了道路。然而，这绝不意味着民主，毕竟，"在所有'人权'中，有这样一条'毫无争议'的人权，即聪明之人需引导无知之人，无知之人要允许自己或温和或强制地受到聪明人的支配"。[1] 卡莱尔认为，英国未来的问题就是英雄式领导的问题，精英们需要"异常清醒"，从而帮助大众摆脱他所说的"那种莫名其妙遭到夸大和曲解的模糊图像"。[2] 大众缺乏阳刚之气，活在幻想之中，而**英雄**或**大人物**（the Great Man）则能从人群的阴柔之气中脱身，同时，他和大众英雄——比如"庸医"马拉——也不一样。对普通人而言，历史是不可见的。在对法国大革命历史的开篇叙述中，卡莱尔描绘了1774 年路易十五去世时法国的全景："**历史**的眼睛可以看到路易国王

131

1　Thomas Carlyle, "Chartism" (1839), in Carlyle, *Critical and Miscellaneous Essays* 4, 157.

2　Ibid., 122–23.

病房中的一切，而这一切对于他的侍臣们却是不可见的。"[1] 叙述者，乃至读者则可以了解更多。视觉性向前迈进了一步，它可以通过现在解读"未来"（Futurity）。在卡莱尔对法国大革命的阐述中，巴士底监狱刚刚被攻陷，大众力量就在这个截然不同的历史时刻被描述成"无套裤汉主义"（Sansculottism）——在革命期间，这个词语有四年没有流传了。对于**历史之眼**（Eye of History）而言，**革命**一开始，未来就变成了现在："毫无拘束的**无政府状态**对腐败陈旧的**权威**的公开暴力**反抗和胜利**。"[2] 英雄主义视觉性的目标就是遏制无政府状态，恢复**权威**，让它成为"天才的主权之眼"。大人物之所以伟大，是因为他们能够视觉化**历史**，并在此过程中，将自己变成**英雄**。鉴于这些人都是男人，或具有男性气质，于是所有的反视觉性都被看作是女性的。19 世纪 40 年代，英国所有的政治趋势——不论是宪政运动，还是贵族统治——在制定战略时，都采用了卡莱尔的视觉化的**英雄主义**（Heroism）论述。[3] **英雄式**领导和它所采用的视觉性的关键问题在于：领导的权威是如何传达下去的？**英雄**是国家本身吗？是它的人民吗？是具体某一群个体领袖，抑或是个人**英雄**？换言之，视觉性的出现根本无关视觉，它是关于权力和权力表征的论述，只是如今在视觉化的术语中，它被构想成了一种新的感官分类的一部分。

　　卡莱尔在《宪章运动》（*Chartism*）和《论英雄》（*On Hero*）中的论述总体上和宪章的民主原则相悖，不仅如此，他尤其反对威廉·本鲍（William Benbow）激进的国庆节理论。宪章呼吁全民选举权、不记名投票和选区平等，同时要求废除对国会议员资格的财产要求，给议员发工资，近来，宪章还要求每年改选议会。这些要求中的一部分——比如最后一项——直接来自 17 世纪的激进分子。激进组织伦敦通讯协会（London Corresponding Society）的主席本鲍和托马斯·哈代（Thomas Hardy）都以制鞋为生；他们正是《理想国》里苏格拉底提到的"应该

132

1　Carlyle, *The French Revolution*, 1:15.

2　Ibid., 1:211.

3　Morris, "Heroes and Hero- Worship in Charlotte Bronte's *Shirley*," 287.

恪守本分，专心制鞋"的工匠。在谈到这种看似特定的坚持时，雅克·朗西埃解释道："如果庄园秩序要与话语秩序共存，那么鞋匠就只是一个离开自己应该在的位置的人的通称。"[1] 待在自己的位置，服从领导，专心做自己的本职工作，这就是卡莱尔对当时鞋匠们的激进主义的回应。在《大国庆节与生产阶层的议会》（*Grand National Holiday and Congress of the Productive Classes*，1832 年）一书中，本鲍对传统的阶级思想提出挑战；他强烈指责那些认为自己"位高权重"的人，这些人实际上不过是"小偷、强盗、毫无同情心的柏克派（Burkers）"——其中最后一项指的是埃蒙德·柏克对法国大革命和权利文化的敌意，这些人声称自己拥有"对几乎每一个人施加淫威的荒诞权利"。[2] 现代日常生活的核心是权威，为了工资人们不得不工作，本鲍质疑这种绝对的强制性，由此对权威发出挑战。他呼吁工人们给自己放假一个月，去追求"轻松、快乐、愉悦和幸福"；杰斐逊在《独立宣言》中认为追求"幸福"是一项人权，本鲍则将其扩展成了享受生活的人权纲领。从本鲍的话来看，其策略就是简单而（可能）有效地从雇佣劳动和消费的市场经济中撤退。这种对工作的拒绝就是要摧毁商业经济，建立公平的薪酬和劳动体系——这是由"平等权利、平等自由、平等享受、平等劳动、平等尊重及平等生产分配"[3] 所组成的平等生活的一部分。本鲍的公平经济的设想吸取了无套裤汉的价格"最大化"战略，是一种商品主导型社会的政治，它试图平衡新兴的资本主义政治经济，而不是土地所有权。

国庆节，和布莱克的图像一样，都是大西洋世界长期反抗奴隶制权威的产物。英国革命（English Revolution）期间，温斯坦利呼吁"所有工人，或者所谓的穷人"不要"拿钱就任人使唤"，停止为地主和大农场主工作。虽然他不提倡剥夺富人的财产，但他鼓励工人们拒绝

1　Rancière, *The Philosopher and His Poor*, 25 and 48.

2　Benbow, *Grand National Holiday and Congress of the Productive Classes*, 3–4. 也可参见 Rüter, "William Benbow's Grand National Holiday and Congress of the Productive Classes"。此处保留了本鲍的小册子的原始页码。

3　Benbow, "William Benbow's Grand National Holiday and Congress of the Productive Classes," 8.

为富人干活，这样就一定会导致大型农场和种植园倒闭。历史学家克里斯托弗·希尔（Christopher Hill）指出，通过反复"呼吁不要为了赚钱给地主工作；温斯坦利其实在提倡大罢工"。[1] 和后来的大罢工一样，掘地派行动（the Digger action）强烈反对雇佣劳动，旨在掀起一场始于英国的大型全球运动。1655 年，前五金店商人约翰·桑德斯（John Sanders）衣衫褴褛地出现在伯明翰的大街上，呼吁所有制钉人都"团结起来，在未来两周或一个月里相互扶持，停止工作"，[2] 此刻，他的身份降为了底层的制钉人。这些看法如此准确地预示了本鲍的国庆节理论，因此，这不免让人怀疑，在其间的一个半世纪里，这种理论一直流传于一种口头传统之中。若真如此，那么从字面意义上来说，这是一种民间策略。本鲍直接承认，他从犹太教传统中的七年安息年（the seven-year Sabbatical）或释放时间，还有五十年节那里获得了灵感。每逢五十年节，所有仆人和奴隶都会获得自由，所有欠款也将一笔勾销。五十年节席卷了大西洋国家，它是一个废奴的激进形象，如今也是拒绝雇佣劳动的政治经济———一种正在取代个人劳动的政治经济———的代表。[3]19 世纪初，在纽卡斯尔的激进派托马斯·斯宾斯（Thomas Spence）的倡导下，结合了雅各宾主义（Jacobinism）与千禧年说的五十年节思想在英国大行其道。[4]

废奴者罗伯特·韦德伯恩（Robert Wedderburn，牙买加庄园主詹姆斯·韦德伯恩［James Wedderburn］与和他的黑奴罗赞娜［Rosanna］的儿子）认为，五十年节也适用于英国在加勒比海的殖民地。[5] 韦德伯恩最开始是水手，18 世纪 90 年代加入激进组织伦敦通讯协会，最后成了一名卫斯理宗（Wesleyan）的牧师，他非常猛烈地抨击了奴隶制和对奴隶的压迫。1817 年，他开始发行激进派的报纸传单《放置在树根上

1　Hill, *Winstanley*, 41. 希尔（Hill）长期以来都在讨论这个概念（参见 Manning, *The Far Left in the English Revolution 1640–1660*, 63–93）。

2　引于 Manning, *The Far Left in the English Revolution 1640–1660*, 65–66。

3　Linebaugh and Rediker, *The Many-Headed Hydra*, 290–300.

4　有关斯宾斯，参见 Chase, *The People's Farm*, chaps. 2–3。

5　Robert Wedderburn, "The Horrors of Slavery" (1822), in Wedderburn, *The Horrors of Slavery and Other Writings by Robert Wedderburn*, 44–45.

的斧头》（*The Axe Laid to the Root*），详细地介绍、阐释了如何在蓄奴岛屿上庆祝五十年节："我建议你们在指定的某一天，假装比规定的起床干活的时间晚起一个小时；提前一年指定好这一天；在市场和马路上谈论此事。你们通通睡觉，不进行抵抗，这会让奴隶主心生恐惧。那一个小时结束后，你们就安静地去干活；每年重演一次，直到获得自由。"[1]这种不抵抗的抵抗策略是即将发生的大罢工的标志，也是过去圣多明各的奴隶们对新的种植园劳动条件的拒绝的标志。韦德伯恩明说："准备逃走吧，你们这些庄园主，圣多明各的命运在等着你们。"[2]在韦德伯恩声称通过他的姐姐、马伦人弗朗西丝·坎贝尔（Frances Campbell）在牙买加散播的那些情绪中，侵占财产的威胁紧随五十年节。她在《放置在树根上的斧头》上发表的一封信里说，她皈依五十年节，并且试图解放自己的那些被奴役的工人。[3]不管这封信是否发自牙买加，韦德伯恩自身就是已注入大国庆节的五十年节的跨国话语的证明。大国庆节将不同的激进话语汇集在了一起，从《旧约》中对解放的呼吁到反奴隶制运动，以及在英国、法国和圣多明各的革命实践，成为反对雇佣经济的集体行动，这种雇佣经济被视觉化为种植园复合体的延伸，也被视觉化为与种植园复合体的相互作用。

对于五十年节的具体实施，本鲍只有初步计划，不过宪章派呼吁在 1839 年 8 月 12 日开始庆祝五十年节，但这一计划在最后一刻被取消了。[4]然而在 1842 年的七八月，这一节日终于得到了实施，当时，从邓迪到克伦威尔，有五十万工人罢工，这一系列行动比广为人知的 1926 年英国大罢工更旷日持久。[5]一个位于格拉斯哥的组织认为，这是由于工人们想要"停止劳动，全力维权；法律赋予了工人**权利**，这些权利使他们成为不同于**奴隶**的**自由人**；因此，在没有得到这些**权利**之

1　Wedderburn, "The Axe Laid to the Root" (1817), in Wedderburn, *The Horrors of Slavery and Other Writings by Robert Wedderburn*, 81–82.

2　Ibid., 86.

3　Ibid., 105–8.

4　Rüter, "William Benbow's Grand National Holiday and Congress of the Productive Classes," 225. 也可参见 Prothero, "William Benbow and the Concept of the 'General Strike'"。

5　Jenkins, *The General Strike of 1842*, 21.

前，每个人都有义务不开始工作"。[1] 于是，这种普遍停止工作的思想将权利、劳动、自由和奴隶制联系在一起，成为一种代表性思想。同样，1839 年 7 月，托马斯·阿特伍德（Thomas Attwood）在上交第一份宪章运动请愿书时宣称："他们会证明伯明翰人也曾是英格兰人。"[2] 换言之，宪章运动者和其他激进分子声称，他们的政治游行清楚地代表了他们的目的和诉求，政治团体必须对此做出回应，因为宪章运动者代表的是国家。这里有一种政治审美在发挥作用，在这种审美中，表征与它应该描绘的事物完全一致，就像新的摄影技术必须做到的那样。简言之，它就是现实主义。1845 年，弗里德里希·恩格斯认为，罢工和宪章运动者的其他策略会推翻议会的"虚伪存在"。"真实的整体民意"这一说法很快导致"整个国家"为议会所代表。一旦英国激进主义（可以追溯到 17 世纪的平等派［Levellers］）的这一古老目标得以实现，恩格斯认为，"君主和贵族的最后一丝光辉必将消失殆尽"，人们会迎来新的耶路撒冷。[3] 恩格斯运用了反幻想的（anti-illusionist）表征理论，在该理论中，国家由人民的血肉，而非世袭君主的思想组成。在恩格斯所处的时代中存在一种明显的乐观主义，他认为，卡莱尔"比任何一个英国资产阶级都更加深刻地揭示了社会混乱，而且他还要求成立劳工组织。卡莱尔已经找到了正确的道路，我希望他能走下去"。[4] 恩格斯以一种类似晚期布莱克的风格写道："在任何地方都不可能像在英国那样容易预言［……］革命必须到来。"[5]

　　然而革命并未到来，这在某种程度上是因为卡莱尔，他的反资本主义并不是激进主义。卡莱尔明白，他口中的维多利亚时期的资本主义"金钱关系"创造了社会凝聚力，这使革命的发生成为可能，就像在法国已经发生的那样。在本鲍提议庆祝五十年节和该提议被否决的

1 Ibid., 32.

2 Plotz, "Crowd Power," 88.

3 Friedrich Engels, "The Condition of the Working Class in England" (1845), in Marx and Engels, *Marx and Engels 1844–1845*, 518.

4 Ibid., 578n.

5 Ibid., 581. 关于卡莱尔对马克思和恩格斯的影响，参见 Stedman Jones, "The Redemptive Power of Violence？"。

那一年，卡莱尔很快撰写了《宪章运动》一书，并在书中谴责所有这些变革。卡莱尔追求的是恢复**英雄主义**的"王权"，而非革命。他声称，参加宪章运动示威游行的人群"沉默寡言"，表现出一种他们无以言状的欲望，这正是他的著名说法"英国状况"中的"疾病"的症状。[1] 这种状况是精神上的，而不是身体上的，是对他所谓的"事件的混乱状态"的检验。[2] 人民和现代社会已然疯狂，正如皮内尔曾认为法国大革命加速了这种疯狂一样。卡莱尔认识到，人们拥有无意识的动机和欲望，依此看，他是现代人。但即使如此，他仍然认为，工人们无法自己表征，因为他们的状况必须由另一个人"诊断"。在柏拉图传统中，任何表征都不符合**理想**。卡莱尔讽刺性地反驳了宪章运动的"流动性"概念，认为表征问题的政治解决方案就是让工人阶级移民到殖民地，使帝国成为治愈英国疾病的良药。[3] 他认识到这个问题是经济和政府方面的自由放任所造成的，但是"离开了政府，离开了实际的引导和统治，工人阶级将难以为继"。[4] 他的解决方案就是回归由"**最好的人、最勇敢的人**"组成的"真正的贵族"，而不是控制英国社会的世袭贵族。[5] 作为腓特烈大帝的崇拜者，卡莱尔设想的是一种开明专制，而不是民主。因为在征服了世界之后，正如卡莱尔所说，"**世界历史**上的英国人"接下来的任务就是如何分享"上述征服的成果"。

"选举权、投票箱和代表大会"这样的"边沁主义"（即功利主义）无法实现上述目标。[6] 福柯的《规训与惩罚》（*Discipline and Punish*）出版后，人们将边沁的全景监狱（Panopticon）理解为这一时期的规训监督的缩影。然而，全景敞视主义（panopticism）不仅受到左翼，也受到帝国主义右翼的质疑。人们可能会认为，对工厂劳动的监督工作不过是把种植园监工的工作搬到了工厂里。差异不在于监视本身，而

136

1　引于 Plotz, "Crowd Power," 97。

2　Carlyle, "Model Prisons," 2.

3　Carlyle, "Chartism" (1839), in Carlyle, *Critical and Miscellaneous Essays* 4, 234–38.

4　Ibid., 197.

5　Ibid., 201.

6　Ibid., 214.

在于边沁支持的改革伦理。开始是拥有劳动力，后来是调控劳动力，以实现产量最大化；为了配合这种转变，全景敞视主义试图把主体转变为福柯所说的"温顺的身体"——一个接受并具身体现制度目标的人。我们可以将这种生产方式视为工人与雇主之间的妥协——为换取适当强度的工作量和暴力程度更低的工作条件。1801—1871 年期间，这种契约——不论是真实存在的还是虚拟假想的——并不常见；哪怕是在工厂和军营这种全面监视的典型代表那里，这种契约也并不多见，更不用说在殖民地了。卡莱尔赞同人们有服从的义务，不认为**英雄**和大众之间存在任何契约形式的协定，同时，他认为所有此类改革都注定会失败。他认为罪犯是和**魔鬼**同一战线的军团"，不应在国内处置他们。称职的狱长"会迅速把他们赶到类似诺福克岛（Norfolk Island）[1] 的地方、专门的囚犯殖民地（Convict Colony）、国内荒远的高沼地（Moorland）或某个高墙环绕的沉默制（Silent System）[2] 监禁地"。[3] 诺福克岛位于新南威尔士沿岸，是罪犯流放地中的罪犯流放地。自 1825 年起，那里就开始使用相当严酷的手段去规训那些冥顽不化的罪犯。

佩龙曾希望这个澳大利亚岛屿成为人权的发源地，可事与愿违，如今它变成了惩罚罪犯的中心。19 世纪出现的"沉默制"强制要求监狱里保持安静，边沁曾极力反对这种制度："这种惩罚［……］会毁灭思想的力量，产生不可治愈的阴郁。"[4] 边沁认为这只是一种偶尔使用的惩罚措施，后来这却成了一种制度，得到了卡莱尔和其他保守派人士的支持。因此，卡莱尔的视觉性反对全景敞视主义，认为它既是一种视觉秩序模式，也是一种控制惩罚的具体制度。卡莱尔的视觉性对宪章运动、自由放任经济、社会改革和解放持敌对态度，提供了一

137

1　1774 年由英国库克船长发现并命名。1788 年成为英属澳大利亚新南威尔士殖民地的一部分，为英国流放罪犯的殖民地（1856 年废止）。——译者注

2　"沉默制"，亦称"奥本制"、"宽和分房制"，是西方的一种监狱管理制度，因首创于美国奥本市而得名。监狱允许犯人在同一工场劳动及同一处所放风，但严禁他们互相交谈，且每晚必须实行隔离就寝，以避免他们互相沾染犯罪恶习。——译者注

3　Carlyle, "Model Prisons," 14.

4　Semple, *Bentham's Prison*, 132.

种描绘历史的现代模式，这种模式在整个 19 世纪与全景敞视主义和自由主义展开了斗争，并产生了理论和实践上的影响。

英雄的胜利

福柯曾言："在 19 世纪，哲学栖息在历史和**历史**、事件和**起源**、进化和最初分裂以及遗忘和**再现**的间隙中。"[1]在这种背景下，当时的**历史**处于新的中心地位。历史是事件编年史，**历史**却涉及**起源**、因果和客观力量。**历史**的本质同样暗示着它和今天的历史学家的工作之间存在的差异。法国大革命后的许多改革派和立宪派认为，表征不再像过去那样对其他表征进行表征，而是必须被置于**历史**中（其特点反映在许多新近的巨大努力中）。1827 年，尼塞福尔·涅普斯（Nicéphore Nièpce）首次成功地在感光片上印上了一张光敏图像。同年，奥古斯丁·梯叶里（Augustin Thierry）宣称，他的志向是撰写"一部法国历史，忠实地再现一群人的思想、情感和习俗，因为他们赋予了我们姓名，他们的命运奠基了我们的命运"。[2]这部历史要求他用手中那些各色零散的资料去"真实地"激发一种民族情感，从而把**历史**变成**真实**的科学（science of the Real）。如果说监视掌控了种植园复合体中的物质领域，那么视觉性则精心安排了自己在时间上的位置。

蒂埃里认为，在 19 世纪 20 年代，所有法国历史都被分成了高卢罗马史和德国史："我们相信我们是一个民族，但其实我们是同一片土地上的两个民族，这两个民族相互敌对，因为它们的历史不同，它们的目标也有分歧，其中一个曾经征服了另一个。"[3]贵族是胜利的德国人的后代，而大部分第三阶层是中世纪公社的农奴的后代。卡莱尔把法国大革命描述成一场人人相互对战的普遍战争，而蒂埃里则将其

1 Foucault, *The Order of Things*, 219.

2 Thierry, *Lettres sur l'histoire de France*, 10.

3 Thierry, "Sur l'antipathie de race qui divise la nation francaise" (1820)), in Thierry, *Lettres sur l'histoire de France*, 483；引于 Foucault, "*Society Must Be Defended*," 226。

视为两个交战的"种族"之间的和解，它消除了所有不平等，比如"主人和奴隶"之间的不平等，但它依旧忽视了种植园奴隶制。实际上，他认为后来的 1848 年革命（这场革命确实废除了奴隶制）是场"大灾难"，导致他放弃了自己多年的研究。[1]1866 年，蒂埃里回顾过去时声称，他从 1817 年开始从事研究，希望能促进宪政，根本没有考虑物质方面，但手稿和档案研究使他产生了单纯想要了解过去的愿望，当他"在生活的某一瞬间或在某一种风土人情中"意识到这一点时，他"感受到一种不由自主的激情"。[2]他的历史旨在再现这种身体力行的对国家的热爱，这对创造一个单一"民族"国家是不可或缺的。1827 年，蒂埃里警告读者，"无论怎么说，仅仅能对所谓的**英雄**产生互相敬佩还远远不够；必须要有一种更宏大的感情和判断"，这种感情和判断中蕴含着对"普罗大众"的同情。[3]如果说他的警告反对的是革命**英雄**，而不是卡莱尔构想的贵族**英雄**，那么这个话题依然是很中肯的。对于蒂埃里来说，"现代国家"的"想象共同体"需要全民参与，因此，即使人们屈服于英雄，奴隶制也不可能存在。而卡莱尔认为，唯有服从**英雄**才可确保不产生混乱。

有人尝试将历史事件戏剧化地重构为**历史**的形而上学叙事，这些尝试中既包括新的技术流程，也包括源于德国浪漫主义的新文风，卡莱尔的作品便是这种重构的一部分。[4]卡莱尔没有追随他的那些同时代人的脚步——比如利奥波德·冯·兰克（Leopold von Ranke），尽管兰克的作品具有明显的"德意志民族"[5]倾向，但他仍大张旗鼓地宣称自己要撰写"展现真实发生的事件"的历史。实际上，卡莱尔在《宪章运动》中娴熟运用的戏剧性手法就是改写诺曼征服（Norman Conquest）的历史，在改写后的历史中，诺曼人（Normans）的到来并不意味着法国人统治了撒克逊人，而是意味着讲法语的条顿人（Teutons）

139

1　Thierry, *Essai sur l'histoire de la formation et des progrès du Tiers Etat*, 4.

2　Thierry, *Lettres sur l'histoire de France*, 2.

3　Ibid., 11.

4　Stedman Jones, "The Redemptive Power of Violence?," 8–9.

5　本段中对兰克的引用出自 Docker and Curthoys, *Is History Fiction?*, 56–57。

壮大了已定居在那里的具有条顿血统的撒克逊人（Teutonic Saxons）。唯一的差别在于，诺曼人"具有治理能力"，而撒克逊人没有。[1] 卡莱尔立马驳斥了蒂埃里的**历史**理论，反驳了广为接受的激进言论之一——诺曼轭（the Norman Yoke），即诺曼人对撒克逊人的自由的压迫。无论诺曼人和撒克逊人之间有何不同，正如卡莱尔所言，这种改变一定是"相当可容忍的"，否则这种情况不可能一直延续下去。卡莱尔的言辞策略表明，他同样拒绝使用兰克提出的新的历史研究方法——比如使用文献档案，甚至查阅图书馆，他认为这些都是"无聊先生"才会做的事。[2]

卡莱尔认为，**历史**远不止是事实的累积，历史学家本身也常常令人质疑，因为他们将事件描述为"连续发生的，但事情往往是同时发生的"。[3] 为了捕捉这种同时发生性，卡莱尔想通过展现所谓的"一连串生动的图片"来传达"整体的理念"。[4] 和宪章派的表征不同，卡莱尔的视觉性是一种反幻影（counter-phantasmagoria），它把现代性想象成柏拉图式的理念影院，在时间的流逝中来回穿梭。[5] 相比之下，兰克拒绝创造错误的统一感，他想要描绘历史的"多姿多彩"，哪怕这意味着历史会变得如他所说的"脱节"。卡莱尔的同辈认识到了他的文风与众不同。1837 年，他的朋友拉尔夫·沃尔多·爱默生写信称赞他的风格："我觉得你看历史像是看图片一样。"[6] 爱默森的评论表明，除了像看图片一样看历史，其他的方法都行不通，这意味着看到一系列不连贯的图像和印象，比如那些佩龙曾希望能解放人权的图片。在某种意义上，这种图像化的视觉就是**历史**绘画，即首要的绘画体裁——这种体裁因其能在单一框架里延续一种叙事而广为流传，到 19 世纪，它发展到了巅峰，成了官方艺术。类似地，视觉性用简单易懂的视觉

1　Simmons, *Reversing the Conquest*, 94–95.

2　Carlyle, *Past and Present*. 也可参见 Rigney, "The Untenanted Places of the Past"；Schoch, "'We Do Nothing but Enact History'"。

3　Schoch, "'We Do Nothing but Enact History,'" 29.

4　Ibid., 38. 关于全部的观点，参见 Rigney, "The Untenanted Places of the Past," 344。

5　参见 Doane, *The Emergence of Cinematic Time*。

6　Lavally, *Carlyle and the Idea of the Modern*, 12.

方式把现代生活的混乱事件叙述和编排成了不断移动的图片。正是在依赖于可见性的自然史转变为生物学的那一刻，基于福柯所说的"有机组织的［……］内在原则"，**历史**出现了我们现在所说的视觉转向。[1]因此，卡莱尔明确反对新的视觉生理学，在后者那里，理解和看见成了同一个过程。[2]比如，1832 年，英国科学家大卫·布儒斯特（David Brewster）解释道："'心灵的眼睛'实际上是身体的眼睛，两种类型的印象都被绘制在视网膜这个共同的平板上，而且通过它，在相同的光学定律下获得自身的视觉存在。"[3]相比之下，**英雄**则不局限于这种外部印象，"仿佛不再有**现实**存在，而只有现实的**幻象**"。[4]**英雄**的特点在于，他能够轻而易举地将感官数据、其他信息和直觉组合成一幅内心之眼或精神之眼可以看见的图像，内心之眼或精神之眼一旦打开，观察者就成为"**先知**"（Seer）。[5]"看见者"（see-er）和"**先知**"同形异义，卡莱尔想通过这样的区分强调某种由精神驱动的**历史**的视觉，这种视觉与统治了英国启蒙主义话语的视觉和**理性**的结合体截然不同。监工现在就是**先知**：他是预言家、**英雄**和国王。

这种视觉化的历史与"**幻象**和盛行一时的**幽灵现实**（Spectral Realities）"形成鲜明对比，后者支配了大众对历史的理解，并将它锁定在看不见的当下。[6]最开始，幻术是菲利多尔（Philidor）发明的鬼怪上身术，是一种娱乐方式。1797 年，艾蒂安·加斯帕德·罗伯逊（Etienne Gaspard Robertson）开始在巴黎表演幻术，幻术由此声名大噪。罗伯逊创作了一系列浮夸的哥特风格的演出，他根据观众的喜好，用魔术幻灯片、声效与放大的舞台效果使各种"幽影"死而复生，从革命英雄马拉到维吉尔（Virgil），再到著名的逝去的爱人。很快，幻术成了现代生活阴郁不堪的代名词。布莱克曾让他的伦敦布满**幽灵**，马克思

140

1　Foucault, *The Order of Things*, 227. 关于历史的视觉转向，参见 W. J. T. Mitchell, *Picture Theory*, 20。

2　Crary, "Modernizing Vision." 也可参见 Crary, *Techniques of the Observer*。

3　引于 Smajic, "The Trouble with Ghost- seeing," 1115。

4　Carlyle, *The French Revolution*, 1: 212.

5　Smajic, "The Trouble with Ghost- seeing," 1118.

6　Carlyle, *The French Revolution*, 1: 189.

认为商品拜物教不过是一种幻觉，而本雅明则将它作为他的拱廊计划
（Arcades Project）的一个特征，即使到了今天，斯拉沃热·齐泽克依
然告诫我们要警惕"对真实的幻想"。简而言之，现代的批评家们达
成了一些共识：现代的形式是幻觉，一种取代了真实的光和声的幻觉。
对卡莱尔而言，现代被"大声咆哮的时令之环（Loom of Time）及其所
有的法国革命和犹太启示录"所支配，它创造了一种幻觉，掩盖了**传
统和先知**。[1]与普通人的这种幽灵般的本土现实以及他们作为**革命**而融
合的永久趋势相对应的是，卡莱尔创造了一种由**英雄**主导的**历史**的视
觉化形式。

 继对宪章运动进行反驳之后，卡莱尔在他广受称赞的系列讲座《论
英雄和英雄崇拜》（*On Heroes and Hero Worship*）中继续发展了他关于
视觉化的力量的思想，该书于 1840 年付梓，次年出版。在这一系列的
讲座中，卡莱尔忽视了所有反对意见，描述了从挪威诸神、穆罕默德、
但丁、克伦威尔再到拿破仑的这一英雄传统，仿佛这一切完全是他的
原创。卡莱尔加强了自己的**历史**理论，并将其具身化为**英雄**；在他看来，
英雄可以看见**历史**的发展，而解放的幽灵和幻象蒙蔽了普通人的双眼，
因此他们看不到这一点。[2]**英雄**伫立在现代生活的黑暗浪潮中，像"一
簇美妙宜人、诱人靠近的光源。这束光照亮了，并且在之前就已经照
亮了世界的黑暗：它不只是亮起的灯笼，更是因造物主的庇护而天生
熠熠生辉的人物；他发自内心的对世界的洞察深刻而新颖，他不断散
发光芒，拥有男子气概和英雄的高尚品质；在他的光芒中，所有灵魂
都能与他怡然共处"（2-3）。**英雄**是视觉性的一种投射，而不是视觉
性本身。伦敦传道会（London Missionary Society）的传教士、卡莱尔
的同辈，约翰·威廉姆斯（John Williams）曾把自己在南太平洋的传教
工作誉为"一束光源，一股股救赎之光从这里流向散布在广阔海洋中

141

1 Carlyle, "Goethe."

2 Carlyle, *On Heroes, Hero-Worship and the Heroic in History.* 后文中相关引用均为本书页码。

的无数岛屿和群岛"。[1]卡莱尔提出的光源散射理论与威廉姆斯的比喻相互契合，或许卡莱尔正是从后者那里发展出了自己的理念。在这两个例子中，视觉性工作的对象都是"灵魂"，后者需要领导或者教化。视觉化的**英雄**是光和启迪的真正来源，他的洞察力来自一种准神性的高贵品质，因此，服从它是美妙的，会产生审美感。视觉性无疑是但丁的基督教英雄主义（Christian Heroism）的一部分。卡莱尔认为，《神曲》（Divine Comedy）是一首**颂乐**，它的"每一个部分都无比虔诚，被演绎成了真实、清晰的视觉性"，最后变成了一幅"图画"（79）。卡莱尔坚称，"但丁的诗文不仅具有画面感，而且简洁明快、真实贴切、生动形象，如同黑暗中的烈火"（80）。有趣的是，从卡莱尔对视觉性的定义来看，它是一个多媒体的术语，融合了艺术、文学和音乐。但丁的这种语言形式提供了强大的视觉隐喻，哪怕它的意义是模糊不清，甚至不可知的。卡莱尔创造了视觉的柏拉图主义，根据这种说法，所有人类都能看到洞穴中的阴影，但那些阴影不过是他们的错觉罢了。

　　英雄既是视觉性，又存于其中；愉悦来源于**英雄**与"权威之神秘根基"的结合。**英雄**拥有权威，因为他不仅能够认识视觉性，还能通过一种神秘的方法让自己成为光源。他的任务是"建立**秩序**"（175）。这个秩序就是卡莱尔口中的"新教"，一种向已经三次得到实现的**现实**的回归。第一次是路德实行宗教改革，推翻了对天主教的错误崇拜时。奥利弗·克伦威尔（Oliver Cromwell）是第二位实现**现实**的英雄，他是"当时英国唯一的**权威**"，将英国从无政府状态中拯救了出来（199）。第三次是拿破仑实现了**现实**：他重复了法国大革命的任务，但另外履行了必要的职能，即废除君权神授，"使各行各业向所有人开放"（205），建立了一个非**无政府状态**的**民主**国家。在上面的每一种场合中，权威都重申了自己的力量。卡莱尔认为，这是一部三幕剧，其中法国大革命的失败标志着最终的"向现实的回归［……］因为没有人会比野蛮的无套裤汉主义者更加残暴"（203）。在现代社会中，英雄的凝视是

142

1　John Williams, *A Narrative of Missionary Enterprises in the South Sea Islands*, 2，引于 Hilliard, *God's Gentlemen*, 2。

一种美杜莎效应（Medusa effect），它将现代性的转变固化成可辨识的社会关系。这种趋势的凝视矛盾地遍布在世界各处，它会影响到所有男男女女，只有具备视觉性能力的英雄除外。毫无疑问，**大人物**是"男子气概"的产物，它与殖民主义特有的男性气质一致，反对女性化的群众，反对卡莱尔常说的乌合之众。[1] 法国大革命重建了承载权利的政体，不过，体现视觉性的是**英雄**而非这种政体，不仅如此，**英雄式的男性躯体**值得崇拜。现在，只有**英雄**反对"**民主、自由和公平**的呐喊，我不知道为何如此——反正那些解释都靠不住"（12）因为在人民表征的拟态现实主义中，并没有建立权威的真正手段，这就导致了无法表征的混乱。这种观点的潜台词与**英雄**和历史学家如出一辙；鉴于**历史**是**英雄**的历史，因此它们都在抵抗现代社会的混乱。[2] 尽管卡莱尔把**英雄**和**英雄崇拜**说成"现代革命史上一个不可动摇的基点"（15），但他还是赋予了这个基点双重意义，它既代表**英雄**，也代表崇拜他、为他写编年史的历史学家，这使得**英雄**的视角错综复杂，甚至自相矛盾。视觉性也有其双重视野。

卡莱尔支持征服的**传统**，抹去了复杂的权利时间，创造了一种反革命的过去时间感。不过他继续从视觉角度构建他的历史概念。路易·达盖尔（Louis Daguerre）和威廉·亨利·福克斯·塔伯特（William Henry Fox Talbot）宣布成功发明拍照设备后不久，卡莱尔写道："**传统**是多么伟大的暗箱（camera-obscura）放大镜啊！［……］即使我们在最远的地方，它也足以让我们看到闪耀在巨大的暗箱图像中心的微弱的真实光线；让我们辨别出它的中心不是荒诞和虚无，而是合情合理的事物。"（23）**革命**依赖于视觉符号的凝缩，而**传统**却从单一光点出发对视觉领域——一个法律和武力共同建立权威的地方——进行扩展。在视觉性中，未来总是屈服于过去，而过去则局限在**传统**中。虽然暗箱是过时的生理学模型，但是它还是揭示了卡莱尔称之为**传统**

143

1　Kathleen Wilson, *The Island Race*. 也可参见 Levine, *Prostitution, Race and Politics*, 258–59。

2　Rigney, "The Untenanted Places of the Past," 351.

的那些**时间**中固有的真相。[1]这种**历史**无法被理论化，不遵从时间原则，它是心怀保护理智的希望，穿破黑暗的相机的光芒，换言之，这种认知证实了一种实际存在的现实，它不只是一种幻想。如果我们用米切尔的话来问"视觉性想要什么"，那么卡莱尔的回答必定是"秩序"（175）。和乌里森一样，卡莱尔反对无政府主义，他认为**秩序**是人类生活的必然趋势，这种趋势是现代性的必然结果，他坚称这种趋势是趋向秩序而非混乱的。

混乱、文化与解放

卡莱尔关于**英雄主义**的著作广受欢迎，他的影响力也在持续增长，这使他"长久地（基本上没有人注意到）传承了反动思想"。[2]随着年龄的增长，他逐渐意识到，法国大革命可能不是最后一次新教行动，因此他变得更加悲观。因为世界可能还会陷入无政府状态，换言之，被奴役者的解放可能会导致大英帝国解体。如果说卡莱尔对视觉性的最初思考始自法国大革命的记忆，那么在以 1848 年革命告终的宪章运动结束十来年后，在一系列文章中，他把关注点转向了解放后的大英帝国的状况，这些文章于 1855 年以《后来的小册子》（*Latter-Day Pamphlets*）为名集结出版。文中呈现的现代性的悲剧结构体现了书名的末世论主题；这些文章为对帝国主义的设想奠定了基调，认为帝国主义不是剥削，而是"宇宙、上帝和**人类美德**"的力量与"混乱"的力量之间的激烈斗争。[3]卡莱尔否定了变革和解放发生的可能："没错，我的朋友，恶棍永远是恶棍，这是不变的事实。"[4]正是奴隶解放中的关键问题，特别是那些涉及以前的被奴役者的问题，让卡莱尔的立场逐渐获得了更多人的支持。在他那篇臭名昭著的题为《偶谈黑人问题》

1　Crary, *Techniques of the Observer.*

2　Plotz, "Crowd Power," 95.

3　Carlyle, "Model Prisons," 16.

4　Ibid., 42.

（Occasion Discourse on the Nigger Question）（发表于《弗雷泽杂志》
［*Fraser's Magazine*］，后来在小册子中重印）的文章中，他重申，解
放奴隶是不可能的事。[1] 文章中的一些令人反感的描述被广为引用：牙
买加获得自由的黑奴整天虚度光阴，"他们美丽的嘴角被南瓜塞得满
满的"[2]。被殖民者一边拒绝劳动，一边又到处寻找食物，这就是卡莱
尔口中的"解放原则"（"Emancipation-principle"）的典型失败，是
所有无套裤汉主义中最低级的那一种。简而言之，卡莱尔认为，被解
放的人拒绝出售自己的劳动力，宁愿种植自己的"园子"。国民经济
和地方生存之间的辩证关系构成了圣多明各革命，在英国废除奴隶制
前后的争论中发挥了核心作用。[3] 熟悉这些争论的人应该可以立即识破
卡莱尔的拙劣效仿，它使越来越多人达成共识，即被奴役者未能成为
工人。也就是说，种植园复合体不能被改造，必须被加强。从这个角
度看，废奴反而让"西印度变成了黑色爱尔兰"，即一个人们没有正
常地进行工作的地方。[4] 和当时的很多评论家一样，卡莱尔认定，解放
并没有在加勒比海产生黑人工人阶级，反而让很多人变得懒惰、放荡。
它是宪章运动的另一面，这种失败类似于民众挑战领导的失败。从牙
买加种植园的败落到 1823 年德梅拉拉（Demerara）被奴役者的反抗，
卡莱尔总结道："除了**主仆**关系，很难想象还有什么可以脱离**暴政**与
奴隶制。**宇宙**不是**混沌**，单凭这一性质就说明宇宙是被治理的。凡智
慧能够，甚至大约能够设法治理的地方，一切都是正确的，或者一直
在努力变得正确；凡愚蠢得到'解放'，并且很快会治理的地方，一
切都是错误的。"[5] 秩序需要被治理，治理需要大人物，大人物将历史
视觉化为其唯一的行动者。

　　《偶论》（*Occasional Discourse*）标志着英国公共舆论的转变，正

1　Carlyle, "Occasional Discourse on the Nigger Question."

2　Carlyle, "Occasional Discourse on the Nigger Question," 295.

3　参见 Holt, *The Problem of Freedom*。

4　Ibid., 298.

5　Carlyle, "Occasional Discourse on the Nigger Question," 306. 关于德梅拉拉起义，参见 da Costa,
Crowns of Glory, Tears of Blood。

如凯瑟琳·霍尔（Catherine Hall）所言，"主流舆论都反对废奴主义的真相"。[1]1857 年，所谓的印度民族起义或第一次印度独立战争（First War of Indian Independence）的余波标志着在南亚次大陆直接进行殖民统治的设想，这表明不能把秩序独自留在市场中，东印度公司便是典例。秩序需要政府维持。在 1865 年牙买加的莫兰特湾起义（the Morant Bay uprising）之后，这种反废奴亲殖民的转向产生了重大政治影响："地方法官的裁定不得人心，持续数月的黑人与白人在土地、劳工和法律问题上的冲突终于爆发，这引发了一场游行示威，许多人被蓄意逮捕。"[2]在随后的暴力事件中，18 名官员和民兵被杀，总督爱德华·约翰·艾尔（Edward John Eyre）只得召来军队。400 多人被处死，另有 600 多人受到鞭刑，1 000 多所房子被毁。动荡还在持续，英国成立了保护艾尔委员会（Eyre Defence Committee），卡莱尔还有查尔斯·狄更斯、阿尔弗雷德·丁尼生男爵（Alfred Lord Tennyson）和特纳（Turner）画作的忠实拥趸约翰·拉斯金（John Ruskin）等文化领军人物都加入了该委员会。委员会的运作十分顺利，因此艾尔从未被起诉，并且为了方便英国直接统治牙买加，他还废除了牙买加的自治权。他解释道："黑人很容易激动、冲动，任何煽动性或反叛性的行动都会被他们利用和扩大。"他相信殖民当局无法用对待"欧洲农民"的方式去"处理"牙买加人。科学家约瑟夫·胡克（Joseph Hooker）对这个观点进行了补充。他强调，"我们认为英国人和牙买加黑奴并不是同义的词汇"，这一点不证自明。[3]废奴主义者曾佯装成被奴役者问道："难道我不是一个人，不是上帝的子民吗？"1865 年的时候，答案是"不是"。卡莱尔认为统治权是必须的，这绝不是一个无足轻重的看法，而是当时的帝国政策。为了维持不同英国臣民之间的不平等，宪章派的总体表征的目标被彻底搁置了。

1 Catherine Hall, *Civilizing Subjects*, 353. 也可参见她对种族与殖民主义的男性气质之间的相互作用的分析，*Occasional Discourse*, 347–53。

2 Hall, *Civilizing Subjects*, 23.

3 Holt, *The Problem of Freedom*, 305–6.

　　这种视觉性内的区分集中体现在对殖民者和被殖民者进行区分和隔离，是将视觉性变成帝国主义统治的实际战略的举措。卡莱尔构想了社会的战场，在这个战场中，"文化"的加入为视觉性增加了一个维度。1660 年前后，某种融合让监视成了绘图、自然史和法律力量的结合。同样地，1870 年，文化的概念也很快流传开来。马修·阿诺德的作品为文化奠定了基础，文化意味着"努力完善自己"，其反面是"无政府状态"，即"随心所欲"。文化创造了光明，而光明又让人们能够"去喜爱正确的理性所规定的事物，去遵循她的权威，这样我们就从文化中获得了实际的好处"。"扩张的时代"（意指工业发展、人口增长和帝国主义扩张）亟需这种视觉化的指挥链。如果说这种解释模式让人回想起卡莱尔对权威的看法和解放的弊病，这也并不奇怪，因为它来自阿诺德修正卡莱尔观点的一段话，这段话要表明的是贵族并不仅仅靠与生俱来的权利获得特权："我们所寻求的防御无政府状态的权威的原则正是正确的理性、思想和光明。"[1] 阿诺德的这些原则是 1840 年前后卡莱尔思想的核心，但卡莱尔后期的作品总是满含怒气，这在某种程度上遮蔽了他的光芒。这里的关键在于，文化等于权威。因此，文化变成了人种志研究者爱德华·伯内特·泰勒（Edward Burnet Taylor）口中的"复杂的文明网络"。[2] 该网络在不同的地区不尽相同，在全球层面，它表现为"发展"排行榜。泰勒宣称，"一个英国农夫和一个中非黑人几乎毫无差别"，这完善了胡克（Hooker）拒绝依据阶级区别对待牙买加人和英国人的观点。这两个农民劳工阶级之间虽有差异，但十分细微；相较之下，英国精英和牙买加人之间的差异则大到无法衡量。从这个前提出发，泰勒得出了这样的推论：如果真有法律的话，那么它会是普遍的，但它"实际存在于不同等级的人类中"；"个人和社会的更高层的组织使人类实现了普遍的提升"，这种提升就是不同等级的评定标准。[3] 这一观点认为，人类的进步是一

1　Arnold, *Culture and Anarchy*, 55–57.

2　Tylor, *Primitive Culture*, 16.

3　Ibid., 22–23.

种从野蛮到文明的统一进步，而不是今天标志着从原始文化状态衰退的"野蛮"。达尔文在同年出版的《人类的由来》（*Descent of Man*）一书中参考了泰勒的研究，认可了这一观点。[1]不论是卡莱尔的观点、阿盖尔公爵（Duke of Argyll）对"权利"的论述、阿诺德的温和派立场，还是泰勒和达尔文的"自由"主义，它们共同组成了朗西埃口中的共识，即多元观点的统一，而非单一的视角。在这种情况下，大家一致认为，文化是存在于真实的时空中的时间等级制度，在这种制度中，少数人优于多数人，因而他们有权进行选择和区分。这种随着时间变化的文化等级制度的视觉化，使文化作为实际存在的分类和隔离手段，具有了深度和空间维度。简而言之，文化授权给帝国。

反英雄

我们会在第 5 章讨论这种帝国主义视觉性，不过我们不应被卡莱尔的花言巧语所迷惑。在他关于秩序化现实的计划中，解放和帝国主义危机是不应该发生的。也就是说，如果宗教改革、英国革命和法国大革命，与所有的表象相反，是**视觉性 1** 的一部分，是视觉性生命进程的一部分，那么，被奴役者和被殖民者的自我解放则不是。任何这种构想都被认为是疯狂的。废奴和去殖民化都不受**视觉性 1** 的现实效果的影响，因此，它们创造了多种现实主义。**视觉性 2** 由将现实秩序化的其他方式组成，它们都不倾向于支持单一权威。于是，在视觉性的谱系中，现实主义无法被限制在资本早期发展的某个时期。正是因为废奴现实主义没有出现在关于现代性的标准叙述中，我们将在下一章专门讨论这些问题。在此，我想首先讨论在整个 19 世纪参与了卡莱尔视觉性的废奴主义和去殖民化实践，主要针对处于美洲尚存的种植园复合体的核心的英雄主义。提倡英雄主义暗示反对废奴，这一点在最开始的时候尚不明确。1840 年 9 月，一个美国妇女代表团认为《论

147

1　Darwin, *The Descent of Man*, 181–84.

英雄》的作者肯定会支持她们的事业，于是邀请卡莱尔参加世界废奴大会，然而卡莱尔回绝了她们，在这一刻，上述暗示昭然若揭。[1]他认定这场大会与他无关，解放也不过是一场失败罢了。随着宪章运动和1848年革命蔓延到整个欧洲，法国和丹麦殖民地的奴隶制也终于被废除了，上述警告逐渐主导了卡莱尔对现代幻象的理解。在这一时期，卡莱尔的视觉化的英雄主义有着举足轻重的地位，即使是那些坚决反对他的体系的人也不得不直面它。接下来我将谈到一些废奴"英雄"的代表，他们的性别、性倾向和种族都为卡莱尔所不齿。

在美国，索杰纳·特鲁斯把自己展现为废奴英雄，这对英雄主义必然是男性化的这种性别分类发起了挑战。[2]内尔·欧文·潘特（Nell Irvin Painter）指出，特鲁斯是唯一在解放运动中积极发挥作用的被奴役妇女（哈莉特·塔布曼［Harriet Tubman］的努力与她的性质不同）。[3]作为废奴演说家，特鲁斯的部分力量来源于她的视觉存在，正如奥利弗·吉尔伯特（Olive Gilbert）在名篇《故事》（*Narrative*）中强调的那样："当听众为崇高或深沉的情感所动容时，伊丽莎白（Isabella）所给予他们的印象则是无法用文字（或者他人的话语）表述的，直到达盖尔摄影法的出现，我们才能够把她的表情、姿势与口吻传达出来，同时感受到她说话过程中有趣而恰当的表情和激动人心的活力。"[4]1843年，特鲁斯弃用其奴隶主取的名字伊莎贝拉·范·瓦格纳（Isabella van Wagenen），改名为索杰纳·特鲁斯，吉尔伯特却坚持用前者而非大众熟悉的后者来称呼她。不过，吉尔伯特对特鲁斯的英雄主义的感悟催生出她对电影的渴望，她希望通过电影把特鲁斯的"模样"传递给其他人。特鲁斯本人很擅长利用她的"模样"来证明自己看与被看的权利，她利用自己的照片为活动筹集资金。她充分利用了早在19世纪50年代就已经非常成熟的姿势修辞学，摆出一系列精心设计的姿势（见

148

1 Heffer, *Moral Desperado*, 208.

2 参见 Morris, "Heroes and Hero-Worship in Charlotte Bronte's *Shirley*," 285–307。

3 Painter, *Sojourner Truth*, 1–3.

4 Gilbert, *The Narrative of Sojourner Truth*, 31.

图 30）。在最广为人知的一张照片里，她身穿得体的中产阶级套装，摆出仿佛正在做针线活的姿势。她得体的女性举止，再加上衣着、眼镜与打开的书本，使她显得富有思想与学识。她给卡片题的词表明她意识到了摄影的矛盾性："我售卖影子，获得实物。"摄影仅仅被表征成了影子，而不是作为主体的特鲁斯本人，即实物。这位被解放的女性用她的照片作为金钱的交换对象，照片代替了实物，即曾经被出售过的她整个人。售卖照片的实质用途是废除对人的所有权，这成了照片商品化的正当理由。与此同时，通过坚持自己对资金流通的控制，特鲁斯主张一种"被解放者"尚未完全拥有的正当自由。[1]肯内特·S.格林伯格（Kenneth S. Greenberg）认为，"主人赠予的解放只能算是部分的解放"，因为赠予总是隐含义务。[2]正因如此，W. E. B. 杜波依斯坚称，是被奴役者自己解放了自己。特鲁斯向全世界售卖照片的理由也如出一辙，她宣称，自己不仅拥有了身体的主权，还拥有了承载着权利的自由的实物。

在 1858 年印第安纳州举办的废奴主义者大会上，特鲁斯被看的权利遭到了直接挑战，她也因此展现了这种自由。有男性观众宣称特鲁斯是个男人，要求检查她的胸部。也就是说，他们认可她代表**英雄**，但断定英雄必须是男性。当时现场有位支持奴隶制的观众斯特兰医生（Dr. Strain），他直接体现了奴隶主支配性的凝视。[3]根据当时的波士顿《解放者报》（Liberator）的描述，听到那些支持怀疑者的呼声之后，"特鲁斯告诉他们，她的胸脯养育了许多白人婴儿，却唯独没有养育过自己的孩子；这些白人小孩有的已长大成人，虽然他们的乳母是一个黑人，但在她看来，他们要比他们（她的迫害者们）更具男子气概；她平静地问他们，如果解开衣襟，他们是否早已迫不及待想要吮吸乳汁！"[4]特鲁斯主张作为人的被看的权利，拒绝奴隶贩子的凝视。她进

1　Hartman, *Scenes of Subjection*, 115–24.

2　Greenberg, *Honor and Slavery*, 66.

3　Brooks, *Bodies in Dissent*, 158–60.

4　Painter, *Sojourner Truth*, 139.

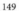

149

图 30　匿名，《索杰纳·特鲁思》，格莱斯顿藏品（Gladstone Collection），版画和照片部，国会图书馆（Library of Congress）

一步把自己的身体归类为朱迪斯·霍伯斯坦（Judith Halberstam）在另一文本中所提出的"女性阳刚"（female mascunility），"女性阳刚"支持两种身份认同。[1]特鲁斯声称她的身体当然是女性的身体，但是她比周围那些男性更有男子气概，他们吮吸过自己的乳汁，在她看来，他们都不过是婴儿。这种对身体的运用进一步质疑了人类学的一些观点，这些观点认为乳房可能代表着种族差异、白人的美的观念，以及革命的自由女神（Liberty）象征性地袒露的乳房。[2]自由女神用她具有象征意义的乳房哺育了美国，而特鲁斯却揭示了虽广为人知，但人们不愿提起的真相：实际上，被奴役的非洲妇女哺育了将来会变成奴隶主的白人男婴。尽管非洲妇女的乳房是堕落和丑陋的象征，但她宣称，自己哺育的男人变得比那些诋毁自己的人更有"男子气概"了。当特鲁斯要求获得自己的看与被看的权利时，她以一种最直接的方式创建了他者。

永远在四处奔走、追求解放的特鲁斯创造了区别于同时代的陈词滥调的视觉性，这种视觉性错综复杂，甚至有些混乱不堪。正如达芙妮·布鲁克斯（Daphne Brooks）所言："在她创造的虚无黑暗里，太多**真理**得到了验证。"[3]这是对卡莱尔的英雄主义的倒置，是一种英雄的反视觉性。尽管卡莱尔的传统的暗箱放大了单一光点，但特鲁斯有效地利用了一系列图像来探索影子与具身化的劳动、生殖和表征的物质之间的冲突。问题的关键在于维持这种复杂性，因为单是将卡莱尔的**英雄主义**女性化就会产生迥然不同的效果。比如，加亚特里·斯皮瓦克（Gayatri Spivak）表示，在同一时期，印度有一种叫作萨蒂（sati）的行为，即寡妇殉夫，它表现为一种英雄主义的形式，这种英雄主义使人们对某位评论家所说的"印度女性冷静而坚定的勇气"产生了钦佩。如果说帝国主义让女性成了斯皮瓦克口中的"需要保护的女性对象"，

1 Halberstam, *Female Masculinity*.

2 关于种族差异，参见 Kathleen Wilson, *The Island Race*, 177–89。关于白人的美的观念，参见 Dyer, *White*。关于自由女神的革命形象，参见 Pointon, *Naked Authority*。

3 Brooks, *Bodies in Dissent*, 160.

那么它也让她们成了拒绝这种保护的英雄。[1] 正如全景监狱提供的可见性一样，反英雄主义既是一个陷阱也是某种资源，它调动了整个 19 世纪的性别谱系。我们可以通过一个明显不那么英雄主义的例子——美利坚联盟国（the Confederate States of America）总统杰弗逊·戴维斯（Jefferson Davis）的形象，来探索这些经过重塑的英雄视觉性的模式在美洲的影响。1865 年，卡莱尔打算写一份小册子为戴维斯的**英雄**形象辩护，但他一度推翻了这个想法，认为这样做太离谱了。[2] 但奥斯卡·王尔德（Oscar Wilde）和杜波依斯却走上了这段未竟的旅程，分别用不同的方式赋予了反帝国主义的英雄主义和反种族歧视的英雄主义权威。当然，光是卡莱尔或爱默森的**英雄**理论不足以让我们完全理解这些复杂的人物；但如果我们把它们当作一种探究的路径的话，还是有很多可以讨论的地方。据 W. B. 叶芝（ W. B. Yeats ）所言，对那些"（ 19 世纪 ）八九十年代自学成才的人来说"，卡莱尔是"他们主要的启发者"，这些人中甚至还包括文森特·梵高（Vincent van Gogh）（即使听上去不太可能）；梵高认为，《论英雄》是"一部非常优美的小册子"。[3] 在英国，王尔德是此类有志艺术家的发起者，1874 年他结识了卡莱尔，深受后者的"激愤言辞"吸引，还买下他的写字台自用。王尔德可以背诵《法国大革命》中的许多段落，其作品也深受卡莱尔的影响。[4]

1882 年，王尔德访美。从纳波莱昂·萨罗尼（ Napoleon Sarony ）拍摄的照片来看，他更像伊丽莎白时期的唯美主义者，这是对英雄审美的直接挑战。他摆出"曾经的欧洲最高贵的种族"（即爱尔兰人）的姿势。[5] 王尔德认为，他的阶级会让他永远像个英雄，同时免除所有批评。但人们认为他是娘娘腔，他的这种阴柔气质产生了一种明显的性别差异感和性差异感。然而，在美国，这种差异往往会发生偏移，

1 Spivak, *A Critique of Colonial Reason*, 290–91 and 294.

2 Harris, *Carlyle and Emerson*, 186n60.

3 W. B. Yeats, *Autobiographies* (1927), and Vincent van Gogh, *Letters to His Brother* (1883)，引于 Carlyle, *On Heroes*, lxiv.

4 如需全文，参见 Mirzoeff, "Disorientalism"。

5 Lewis and Smith, *Oscar Wilde Discovers America*, 225.

成为"种族"差异———一种最为有效的分类与隔离方式。1882 年 1 月
22 日，《华盛顿邮报》让读者思考这样一个问题："这种形式到这种
形式之间的差异有多大？"还配上了两张图，一张是传说中的婆罗洲
野人（Wild Man of Borneo），另一张是手执太阳花的王尔德。一周之
后，这种所谓的逆向进化的伪达尔文式的恐惧被《哈珀周刊》（Harper's
Weekly）凝缩成了一种综合性的视觉象征，即猴子欣赏太阳花。[1] 王尔
德的唯美主义绝非**英雄主义**，而是被视作一种颠倒或反转的女性气质，
被认为是种族退化。同样，在纽约州罗切斯特市，学生们雇人扮成黑
面游吟诗人来嘲弄王尔德，这似乎暗示了他的女性气质遮蔽了他的白
人身份。[2] 这种讽刺伴随了他的一生，在佩莱格里诺（Pellegrino）的讽
刺漫画中，他是《猿人》（"The Ape"，1884 年）；在一幅《笨拙杂志》
的漫画中，他被描绘成了生活在《无足轻重的女人》（A Woman of No
Importance）时期的《无足轻重的黑面游吟诗人》（Christy Minstrel of
No Importance，1893 年）。[3] 王尔德发现，当差异问题被提出来时，身
为殖民地的子民并没有使他成为一个"英国白人"。王尔德似乎想将
他自己塑造成第二个卡莱尔。1882 年 6 月，他拜访了杰弗逊·戴维斯。
他把爱尔兰人在大英帝国内争取独立的斗争与美国南部联邦的斗争进
行了比较："我们在爱尔兰反对君权，争取自治；反对中央集权，争
取独立；我们为美国南方为之斗争的原则而斗争。"[4] 这种争取自主权
的反视觉主张和卡莱尔的新教现实南辕北辙，尽管它原本想要达到的
效果并非如此。如果王尔德的爱尔兰身份因为人们觉察到的这种具体
差异而使他不能被当作**英雄**贵族来看待，那么他把这种差异重新定位
为一种对暴政的**英雄式**抵抗，但这种抵抗却支持已然分裂的大英帝国
继续存在。他大概不知道，之前由前联邦总统的兄弟遗赠给非裔美国
人戴维斯的种植园，如今已经被收回。尽管如此，王尔德还是声称，

152

1 Blanchard, *Oscar Wilde's America*, 33.

2 Lewis and Smith, *Oscar Wilde Discovers America*, 157.

3 O'Toole, "Venus in Blue Jeans", 80.

4 Lewis and Smith, *Oscar Wilde Discovers America*, 372.

奴隶主的位置是"看到爱尔兰人获得自由"的地方，这是对这一点的一种指定和强调："主人"的位置处于他在别处所说的"黑格尔的对立面"。

杜波依斯认为，必须要弱化而非挪用卡莱尔的视觉化的英雄理论。在菲斯克大学（Fisk University）求学期间，卡莱尔的作品，尤其是《法国大革命》深深吸引了他，其文体对他漫长的写作生涯影响深远。《先驱报》（*Herald*）是菲斯克大学的学生报纸，杜波依斯在那里做编辑时，不仅呼吁读者接受卡莱尔的观点，还让他们把俾斯麦（Bismarck）当作他们的**英雄**。[1] 在菲斯克求学期间，杜波依斯听说了菲斯克禧年歌手（the Fisk Jubilee Singers），他们致力于表演美国黑人灵歌和其他歌颂五十年节的地方音乐，并用表演收入资助大学建设。后来，杜波依斯在其撰写的《黑人的灵魂》（*The Souls of Black Folk*）一书中，还引用了这些歌的歌词作为章节标题，并在书中感伤地谈论了菲斯克禧年歌手的历史。[2] 从他成年开始，杜波依斯就对卡莱尔的**英雄**和五十年节进行了对比，有了一些经历和思考。1888 年在哈佛大学时，他进一步了解了威廉·詹姆斯（William James）对卡莱尔的**英雄**观的拥护。1890 年，他不仅写了一篇关于卡莱尔的文章，还在哈佛大学做了一篇题为《作为文明代表的杰弗逊·戴维斯》（Jefferson Davis as a Representative of Civilization）的毕业演讲。[3] 杜波依斯在这里参考了爱默森的书名：1850 年，爱默森把自己关于卡莱尔的系列讲座进行修改后出版了题为《代表人物》一书。如果说爱默森反对奴隶制，那么他并不质疑"撒克逊民族"至上论。[4] 在此背景下，杜波依斯提到，戴维斯的军国主义和他热爱冒险的精神使他成为"典型的条顿**英雄**"。他认为，作为"一种文明"，戴维斯对"强人"（Strong Man）的构想最终走向了"荒谬，因为他支持某个民族可以为了自由去牺牲另一个民族的自由"。因此，

153

1 Zamir, *Dark Voices*, 23–67。也可参见 David Levering Lewis, *W. E. B. Du Bois: Biography of a Race*, 115–16。

2 Gilroy, *The Black Atlantic*, 87–93.

3 Du Bois, *W. E. B. Du Bois*, 811–14.

4 Emerson, *Representative Men*, 13.

与王尔德观点不同，杜波依斯把戴维斯当作失败**英雄**，而不是胜利**英雄**。八年前的王尔德并没有看到这点，这也让杜波依斯开始重新思考整个**英雄**体系。戴维斯，甚至整个亲奴隶制的文化都在扮演**英雄**，他们"自鸣得意，忽视他人"。从历史的角度来看，其后果就是条顿民族征服了黑人。他认为，黑人的作用不仅在于为世界历史的磨坊提供谷物，还在于用以黑人为典例的"**服从的人**"（Submissive Man）的论点来挑战强人的论点。其结果可能是"强人的力量服从于所有人的进步"，这是一种更完美的个人主义，它肯定了"最弱小民族"对人类文明的贡献。这种相互作用将防止专制主义和奴隶制这样的灾难性极端情况的发生。这不是对卡莱尔的简单反驳，而是杜波依斯试图将《衣裳哲学》（*Sartor Resartus*）中对"我"和"你"的讨论与《论英雄》中的**大人物**融合在一起。沙穆·扎米尔（Shamoon Zamir）指出，杜波依斯在同年关于卡莱尔的演讲中，"不仅拥护俾斯麦的崇拜者和《英雄崇拜》的作者，还拥护工业化的批评家和道德文化的倡导者"。[1] 后来，他放下了这种最终互相矛盾的理论，转而支持更激进的英雄主义论战。

　　从卡莱尔那里，杜波依斯感到了过去与现在之间的必然缠结，但是他对这种缠结有着迥然不同的看法。在《黑人的灵魂》中，他称其为"**新与旧**"的缠结，这让他"高兴，十分高兴，可是——"。[2] 正是在破折号的停顿处，人们看到，杜波依斯在运用语法逻辑进行思考，一方面，他并没有完全准备好否认**英雄主义**，但另一方面他也不愿意接受它的独裁形式。为了解决对非裔美国人的代表人物的需求，杜波依斯呼吁让"有才能的十分之一"（"The Talented Tenth"）的人来领导，这一观点影响深远。按照爱默森对"代表人物"的定义，杜波依斯认为，"天资聪慧、秉性优良的贵族"应该代表他们的同伴采取必要的行动："和所有种族一样，黑人种族也将被其种族中的杰出之人所拯救。"[3] 这种方案在很大程度上是从卡莱尔和爱默森的**英雄**理论衍生出来的，即使

1　Zamir, *Dark Voices*, 65.

2　Du Bois, *W. E. B. Du Bois*, 412.

3　Ibid., 847 and 842.

卡莱尔至少可能会拒绝如此应用他的理论。[1] 通过在"种族"的框架下重新思考**英雄**，杜波依斯在关于杰弗逊·戴维斯的演讲中重申了个人与集体之间的矛盾，不过现在是作为自己社群的一种交流。对卡莱尔而言，**英雄**的概念本身总是与种族化的和隐喻意义上的"**黑色**"相对立（只要它们可以被区分开来）。王尔德、特鲁斯和杜波依斯分别用各自不同的方式重新视觉化了英雄的场域，使之成为一个包容的空间。在每一种情况下，反视觉英雄都具身化为关键人物，但他们都在持续的种族化分类和隔离前黯然失色，因此，杜波依斯的著名结论应运而生，"一个人总是感觉到自己的双重性——美国人、黑人；两个灵魂、两种思想、两种不可调和的斗争"。[2] 视觉性主宰或者教化了灵魂，而反视觉性则发现自己拥有双重视觉、两个灵魂。另一种选择是采用反奴隶制和废奴所设想的视觉性，并试图将其衍生出来的统一现实主义具体化。

1　Zamir, *Dark Voices*, 65.

2　Du Bois, *The Souls of Black Folk*, 5.

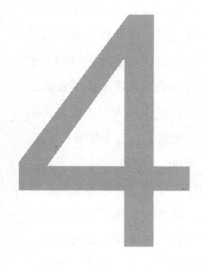

废奴现实主义：

现实、现实主义与革命

155 　　现代性并未轻易地终结种植园复合体，今天的美国足以为证。从罗德尼·金（Rodney King）到巴拉克·奥巴马，种族争议似乎一直存在。无论是在殖民地还是在宗主国，监督式的种植园复合体不断加强，这种强化一直贯穿了自我标榜的现代性的形成过程。监督式的种植园是在废奴令正式结束奴隶制之后出现的，它与应急状态下的巴黎的重建相互作用。作为回应，废奴、殖民化与革命的动态系统形成了新的现实主义，它与杜波依斯的废奴民主息息相关，我称其为"废奴现实主义"。为了抵制奴隶制，废奴现实主义融合了大罢工与五十年节。因此，废奴变得肉眼可见，具有表征性和持续性。因此，十分重要的一点是，对旁人和参与建立它的人而言，其"真实性"必须是清晰可见的。废奴现实主义塑造并参与了现实主义的视觉表征方式，视觉表征是该时期的绘画与摄影的核心。从种植园的角度来看，1848 年革命开始后，殖民宗主国与种植园相互渗透，产生了两种现实主义。在这一章中，我将描绘由于宗主国和种植园的相互渗透而产生的不同的现实主义之间的对抗：从种植园视角的 1848 年革命年，到美国废除奴隶制，再到1867 年二者之间的缠结点（1871 年的巴黎公社解决了这一缠结点）。

156 简而言之，我将对比两种现实与现实主义，一种是现代巴黎、19 世纪的传奇大都市的现实与现实主义，另一种则是美洲与加勒比地区的废奴（本义与喻义的奴隶制）的现实与现实主义。

　　在《拱廊计划》简介部分的开头，瓦尔特·本雅明引用了越南诗人阮仲合（Trong Hiep Nguyen）的《巴黎，法国首都》（*Paris, capitale de la France*，1897 年）一书（现在鲜有人知道这本书），他这么做似乎是在暗示，他所创造的传奇书名——《巴黎，19 世纪的首都》——正出自此书。[1] 巴黎是 19 世纪的首都，这并不是因为它控制了经济或政治，而是因为它对想象力的殖民，这也使得越南诗人将它视为"散步漫游"之地。摩洛哥广场（Place du Maroc）位于贝尔维尔区（Belleville）的中央，巴黎公社的激烈反抗就是在这里达到高潮的。在《拱廊计划》

1　Benjamin, "Paris, the Capital of the Nineteenth Century," 32. 阮仲合的书保存在法国国家图书馆，本雅明一定在那里读过它，但我在线上书籍检索目录中没找到这本书。

中，本雅明回归了"散步漫游"主题，沉思摩洛哥广场是如何成为"殖民帝国主义纪念碑"的。他得出结论说，"此处起决定作用的不是联想，而是图像的渗透"。[1] 如果现代想象诞生于大西洋革命的严酷考验之中，那么现代性的意象则形成于一个充满争议的过程——种植园、殖民地以及商业城市在紧急状态下的互相对峙、互相构建、互相否认甚至互相取代。在 1935 年的一篇论文中，本雅明援引了另一篇文章，他（不太准确地）认为，那篇文章曾发表在 1831 年的《论坛杂志》（*Journal des Debats*）上。该文章表示，资本主义统治具有不稳定性："工厂主在工厂里的地位就像能够任意驱使奴隶的种植园主一样。"实际上，这话出自记者圣 – 马克·吉拉尔丹（Saint-Marc Girardin）对里昂纺织工人暴动的后果的总结（1832 年）："我们不要再装糊涂了；沉默和逃避将一事无成。里昂起义揭露出一个重大秘密，即这场内乱发生在有产阶级与无产阶级之间［……］你会惊讶于这种不均衡——工厂主在工厂里的地位就像能够任意驱使奴隶的种植园主一样，他们以一驱百；除此之外，里昂起义与圣多明各暴动有诸多可比之处。"[2] 从这一观点来看，在法国，对阶级斗争的"现实的"视觉化并不把这场工人暴动理解为 1789 年革命或 1793 年革命的复兴，而是将其理解为圣多明各革命——首次反殖民的无产阶级革命——的复兴。在 18 世纪，这场革命鲜为人知，而如今它却众所周知。詹姆斯·安东尼·弗劳德是卡莱尔的传承者，也是其传记作者，他注意到，关于海地，资本所关注的不仅仅是该岛屿的独立，还有 1804 年的宪法，该宪法禁止白人拥有土地所有权。[3] 欧洲"种植园主"不仅会面临反抗，还会面临财产革命。这种担忧无须掩饰，它是"现实的生存境况"。

为了描绘这种互相渗透的现代性的视觉化过程，我将对丹麦在加勒比的殖民地进行考量。在 1848 年革命期间，宗主国与种植园之间的

157

1 Benjamin, *The Arcades Project*, 518.

2 引于 Hulme, *Colonial Encounters*, 266，引文由休姆（Hulme）翻译。人们可能会问，本雅明省略这篇文章的最后一句话是因为版面问题，还是因为 1917 年俄国十月革命后，欧洲马克思主义不再采用这种殖民模式了？

3 Froude, *The British in the West Indies*, 89.

缠结在圣托马斯岛（St Thomas）与圣克洛伊岛之间体现出来，监督式种植园也应运而生。在 1848 年革命的余波里，巴黎被重构为帝国殖民大都市，这种互相渗透在重构中发挥了重要作用。革命过后，1852 年，拿破仑一世的侄子路易·拿破仑通过政变称帝，成为拿破仑三世。丹麦所属的加勒比殖民地与法国首都之间的隐喻性联系体现在卡米耶·毕沙罗身上，他见证了奴隶们在圣托马斯发起的 1848 年革命。毕沙罗成长于圣托马斯，1856 年去了巴黎，后来成为颇具传奇色彩的印象派成员之一，他们以视觉化奥斯曼（Haussmann）的现代巴黎而闻名。美国的被奴役者的解放激化了废奴运动，当战后的南方重建调动了以民主、教育和可持续性为中心的社会想象——看的权利——的时候，尤其如此。受到这种激化，巴黎现代性的紧张局面在帝国末日和短暂的公社革命的交替中达到了巅峰。

1848 年：监督式种植园 / 隔离的宗主国

> 女孩们必须携手共进，
> 克里斯蒂安国王（King Christian）早已赋予我们自由，
> 总督斯科尔顿（Governor Sholten）［原文如此］支持我们，
> 克里斯蒂安国王早已庇佑普罗大众；
> 我们签署了自由协议［……］
> 噢！噢！万岁！万岁！
> 女孩们必须携手共进。
>
> ——丹麦维京群岛圣克洛伊岛上的元旦夜曲，1845 年，
> 即克里斯蒂安国王宣布用学徒制取代奴隶制的两年前。[1]

1848 年，圣托马斯岛是一个繁华的港埠，从大不列颠至加勒比的所有皇家邮轮都在此停靠。它的首都夏洛特阿马利亚（Charlotte Amalia），人口 3.2 万，是丹麦领土和殖民地中仅次于哥本哈根的第

1　引于 Hall, *Slave Society in the Danish West Indies*, 119。

二大城市，算得上是一个殖民大都市。[1] 然而，截至 1846 年，岛上仍有 3 500 个奴隶种植园；1848 年废奴运动前夕，岛上发生了许多奴隶逃跑事件，这些事件对海地的独立"意义深远"。[2] 靠近南部的圣克洛伊岛是一个甘蔗种植岛，尽管丹麦自 1792 年开始逐渐废除奴隶贸易，但直到 1848 年，岛上仍有 2.1 万名奴隶。[3] 事实上，因为种植园主瞄准了蔗糖市场的机会，丹麦的奴隶制在海地革命后得到了进一步强化。[4] 因此，在两座岛屿上都形成了现代化的种植园复合体。虽然审查制度十分严格，但由于英语是商业通用语，英语报纸仍在两岛的报业中占据着主流位置，这些报纸迎合了那些以城市"知识中产阶级"自居的群体。在 1848 年动乱高潮时，这一群体渴望实现所谓的"宪法制度与社会进步"，即今天我们所熟知的想象共同体。[5] 该群体成员包括卡米耶的父亲弗雷德里克·毕沙罗（Frederick Pissarro），他是一名犹太纺织商人，自称达乐梅达与康普宁（Dalmevda and Company）公司的地产代理人。[6] 尽管欧洲与两岛相隔甚远，但来自欧洲的消息——从爱尔兰饥荒到英国宪章运动——占据着报纸版面。当地人民渴望文化发展，从小提琴独奏会、访问剧团的戏剧表演到艺术展，人们热切地报道了这些事情。那些展览之中还包含了各种现实主义风格的作品，从纽约摄影师亨利·库斯汀（Henry Custin）拍摄、陈列的银版摄影法（daguerreotypes），到用放大的全景图展示巴黎、哈瓦那和维也纳景象的"西洋镜"（Cosmorama）。1847 年间，英国地理学家与艺术家詹姆斯·盖伊·索金斯（James Gay Sawkins）旅居夏洛特阿马利亚数月，在那里售卖风景画并教授美术课程。索金斯描绘的墨西哥风景让当地人印象深刻："他画中独有的精致质感在西印度群岛极其罕见。"[7] 索金斯绘画有一种细腻的人类学风格，这在其现存于古巴和澳大利亚的

1 Paiewonsky, "Special Edition," 12.

2 Hall, *Slave Society in the Danish West Indies*, 5 and 133.

3 Hansen, *Islands of Slaves*, 429.

4 Drescher, *Abolition*, 169.

5 *St. Thomae Tidende*, 20 November 1848.

6 *St. Thomae Tidende*, 17 May 1848.

7 *St. Thomae Tidende*, 26 June 1847.

作品中可见一斑。这种风格专注于观察而非进行道德评论（见彩插 6）。

一份正式严谨的分析认为，索金斯的作品影响了刚从法国的学校回到岛上的年轻的毕沙罗。不久后，毕沙罗开始为当地非洲人画像，画作明显模仿了索金斯的风格。毕沙罗的观察展现了后奴隶时代的想象，他详细描绘了洗衣妇、煤商和商务旅行者，这些人后来要么成了工人，要么成了革命者。他也记录了当地丰饶的自然景观，它可以为人们提供一种免费的自给自足的生存途径。大家都知道，奴隶制就要终结了。欧洲人认为，需要让即将获得解放的奴隶适应雇佣劳动原则。在圣托马斯岛，J. P. 诺克斯牧师大人（Rev. J. P. Knox）等人成立了储蓄银行，目的是"提升工业阶级群体节省并积累剩余劳动利润的欲望"。到 1847 年夏，按当地的货币单位（rijksdallers）计算，该行资产仅有 114 元，而银行家 S. 罗斯柴尔德（S. Rothschild）管理的圣托马斯商业银行的资产达 120 万元，前者相形见绌。[1] 一名报社记者讽刺了这种勤俭节约的美德，他指出，工人阶级和即将获得自由的奴隶要想得到小额存款那 3% 的利息，得等上数十载。紧接着，当局出台了有关工作道德与优良习惯之重要性的严厉禁令。1847 年 9 月，总督凡·斯科尔顿（Van Scholten）从丹麦带回消息，奴隶制已被废除，取而代之的是十二年制的学徒制，"英属西印度群岛几年前就仓促地实施了这个政策，但结果充分证明了它的必要性"。[2] 尽管"海地"带给大众的恐惧依然存在，但大众也充分理解了卡莱尔关于无法从曾经的被奴役者中产生劳动阶级的非难。

1848 年的法国二月革命促使瓜德罗普岛和马提尼克岛在 3 月废除了奴隶制，这场革命阻碍了这些将要逐步实施的计划。虽然丹麦王室面临着石勒苏益格 – 荷尔斯泰因州（Schleswig-Holstein）的公开暴动和与德国的战争，但圣托马斯仍然开放了所有商船业务，商业凌驾于爱国主义之上。圣克洛伊岛的被奴役者失去了耐心。在戈特利布·布尔多（Gottlieb Bourdeaux，亦称佛陀［Buddho］）的领导下，他们在

1　*St. Thomae Tidende*, 17 July and 28 August 1847.

2　*St. Thomae Tidende*, 25 September 1847.

1848 年 7 月 3 日发起了一场反奴隶制大罢工。[1] 之所以称这是一场大罢工，是因为除了反对继续受到奴役外，这是被奴役者第一次没有使用暴力进行的反抗。当时公布的唯一的目击证人的发言尽管非常反对那些罢工者，但同时强调，当罢工一开始在弗雷德里克斯特德（圣克洛伊岛的两个小镇之一）进行时，"首领们劝导并命令他们，绝对不要出现流血事件"。[2] 因此，他们唱道：

> 我们只要自由
> 不要血腥杀戮
> 扫清道路
> 好让奴隶通过。[3]

160

那天晚些时候，总督斯科尔顿下令彻底废止没有学徒制的奴隶制。第二天一早，尼利上校（Colonel de Nully）手下的一支分队碰到了一群"解放了的农奴［……］他们的首领（后被射杀）拿着步枪"。首领的死亡使罢工演变为革命。数小时后，无数全副武装的叛乱者涌向弗雷德里克斯特德，用甘蔗地里的"垃圾"在镇上纵火，"他们排成宽阔整齐、行军般的阵列，吹响贝壳，发出其他令人难忘的声音，奏响托克辛（Toksin）[4] 之声［原文如此］"。[5] 一支六百多人的西班牙军队支援了丹麦派遣队，他们接到总督德·雷乌斯（de Reus）的命令，从波多黎各登上英国皇家邮轮"雄鹰号"前去支援丹麦。[6] 为了用军事化的通讯手段维持国际殖民秩序，欧洲列国之间暂时放下了竞争。西班牙军队在处于军事管制中的圣克洛伊岛一直驻扎到 1848 年 11 月 26 日。至少有 17 名革命首领被当众处以绞刑，其他民间报复行动也时有发生。丹麦"天鹅绒般的"废奴神话原来是一场被暴力镇压的革命的伪饰。[7]

1 Hansen, *Islands of Slaves*, 370.

2 *Saint Croix Avis*,18 July 1848.

3 Paiewonsky, "Special Edition," 14.

4 托克辛，亦称为迪基奇扬（Dikiciyan），意指"音速混乱"。

5 Ibid.

6 *St. Thomae Tidende*, 5 August 1848.

7 参见 Drescher, *Abolition*, 280。

这一跨国行动实施后，丹麦总督皮特·汉森（Peter Hansen）在官方致谢中提到，"这是为了防止黑鬼（Negroe）［原文如此］成功暴动而引发恐慌。"[1] 其目的不在于保留原有的奴隶制，而在于在例外状态下利用高度受限的雇佣劳动，维持种植园殖民地的现代模式，从而避免类似圣多明各的革命在欧洲出现。

汉森在短期内建立了一个维持殖民统治的机构。他废除了市民议会这种殖民代表大会，直接行使权力，创造了一种殖民的例外状态。1849 年上半年，汉森颁布了 16 条田间劳作义务法令以管控国家，他规定只有那些有资格从事技术性工作的人可以免于田间劳动，这与杜桑在 1801 年的做法如出一辙。奴隶制中的许多规定——包括工作地点、工作日时长、收获期的强制加班，甚至奴隶耕种地（provisions grounds）——都仍然有效。工人每日工资为 15 分，若当天提供餐食或鲱鱼——岛上几乎没有丹麦人吃这个，则扣除 5 分。最值得一提的是，权力从监工转移到了警察身上。如今 84 平方英里的岛屿被分成了 4 个管辖区，从批准船只许可、签发田间工人的婚姻证明到遣散田间团伙的肇事者，一切都在警察的管治范围之内。[2] 所有种植园和镇上工人都要在警局登记，田间工人要经过批准才能进城。和奴隶制时期一样，这种例外状态不再局限于种植园，而是在警察（而非随意监管的监工）的监督之下，合规合法地推行到了全国。这预示着全景式规训的种植园监视的功能直接转移到了警察手中，却毫不掩饰其进行道德改革的意图。监管并不依赖于个体，而是去个人化的、官僚制的，它用奥斯曼规训巴黎的方式预先阻止了暴动。尽管当地报刊的编辑指出，丹麦已经建立了君主立宪制，实现了新闻自由，但在殖民地仍然存在审查制度。结果，1849 年 1 月至 5 月，圣克洛伊岛出口的 1 000 多万英镑的蔗糖几乎全部流入丹麦。[3] 人们满怀信心地在欧洲发起了 1848 年革命，

161

1　*St. Thomae Tidende*, 21 September 1848.

2　"Provisional Act to regulate the relations between the proprietors of landed estates and the rural population of free laborers," *Saint Croix Avis*, 29 January 1849. 也可参见 1849 年 1 月 2 日、4 日和 29 日出版的法规。

3　*Saint Croix Avis*, 14 June 1849.

但革命却以工人阶级的挫败而告终，殖民地的反抗结果亦是如此，除了工人阶级的生存自由外，其他状况均未改变。圣托马斯的商业岛颁布了同样的制度，但大多数田间工人早已离开种植园去了夏洛特阿马利亚，在那里的码头、轮船上，或者在他们能找到的最好地方，日复一日地工作。已资本化的、贸易发达的圣托马斯及其新兴的城市流氓无产阶级（lumpenproletariat）与圣克洛伊岛的受到高度监管的种植园相互联系，又相互冲突。二者的对立反映出马克思在1852年提出的模式，即在镇压了1848年革命之后，帝国主义秩序受到军队、牧师和边缘城市群体的支持，他们与农民阶级针锋相对。[1] 马克思认为，在法国，一部分农民是革命者，另一部分幻想自己受益于第二帝国，而殖民地农民因受到更大的胁迫，很少有幻想。监督式的种植园一直维持着经济作物的殖民政策，直到1878年革命前夕，甜菜和印第安甘蔗的产量变得充足，革命才最终结束了债役劳动制。1917年，美国买下了这些岛屿，它们成了后来的美属维尔京群岛（Virgin Islands）。

直到1852年，毕沙罗离开该岛之前，他的绘画主要描绘圣托马斯岛上新近获得自由的黑奴以及他们的生活。最近的学术研究证实，许多人们之前认为出自丹麦艺术家弗里茨·梅尔比（Fritz Melbye）之手的画作其实是毕沙罗的作品，1852至1853年，毕沙罗曾同弗里茨·梅尔比一道前往委内瑞拉。假如人们接受这些尚具争议的说法，那么这就意味着毕沙罗曾在圣克洛伊岛的克里斯琴斯特德以及与海地同在伊斯帕尼奥拉岛（Hispaniola）上的圣多明各作画。毕沙罗对海地极为熟悉，因为他的母亲（和姑母：他的父亲娶了他哥哥的遗孀）蕾切尔·蒙桑托·波米（Rachel Monsanto Pomié）就来自圣多明各，但1796年，她全家人匆匆逃离了那里。[2] 当时蕾切尔带着两名曾是奴隶的仆人，后来他们随她一同去了法国。因此，毕沙罗一定知道有关废奴与奴隶革命的消息，而且他在夏洛特阿马利亚的一个城区中长大，那儿的非

1 Karl Marx, *The Eighteenth Brumaire of Louis Bonaparte*，关于农民阶级，特别参见第125–32页，关于流氓无产阶级，特别参见第73–76页。

2 Cohen, *Through the Sands of Time*, 12–13, 38.

洲人与犹太人一样多。1832 年，爱德华·威尔莫特·布莱登（Edward Wilmot Blyden）就出生于这个街区，他后来成了利比里亚政治家、研究非洲离散的理论家。他回忆道："多年来，我父母的邻居是犹太人。我和犹太男孩一道玩耍，我们都盼望着过年节、上教堂。"[1] 布莱登一直认为非洲人与犹太人关系密切，甚至提议离散到欧洲的犹太人应该重返非洲，用他们在流亡期间获得的经验与文化素养发展非洲大陆。

相比之下，对于毕沙罗关于加勒比地区的画作和他后来绘制的废奴后生活的画作，人们刻意不加评论——无论是同情的还是敌意的评论，一概没有——这引发了各方争论。近日，一位美国评论家批评这些作品"本质上是殖民主义的"，而委内瑞拉的一位馆长则表示，毕沙罗"描绘了安的列斯群岛（Antilles）的社会赤贫阶层，他并不想通过文化差异来展现异国风貌"。[2] 艺术家们则认为两种观点都说得通，正如诗人德里克·沃尔科特（Derek Walcott）所言：

> 展现在描绘圣托马斯的画作之上的
> 是共谋的时间之污点，旧时的奴隶之懒散
>
> 还有和蔼的种植园主，痛苦变得古怪离奇
> 正如，波浪单调起伏的丹麦海港。[3]

163 以毕沙罗创作的《两个女人在海边聊天》为例（见图 31），这幅画是毕沙罗在他到达巴黎的那一年画的。第一眼看过去，这是一幅宁静的田园风光图。前景中是两名半路停下来聊天的非洲女性，背景中还有其他站在水边的女性。对圣托马斯居民而言，这些人显然位于夏洛特阿马利亚城外，因此我们可以说这幅画的视角是城市。在这里，殖民大都市注视着刚获得解放的（流氓）无产阶级，在 1848 年奴隶革命的余波中创造出各种可能的意义。夏洛特阿马利亚有 2 000 多名非洲女性，

1 Blyden, "The Jewish Question (1898)," 209.

2 分别参见 Brettell and Zukowski, *Camille Pissarro in the Caribbean*, 16；Carlos Ledezma, "Chronological Reading of Camille Pissarro's Political Landscape," 26。

3 Walcott, *Tiepolo's Hound*, 16.

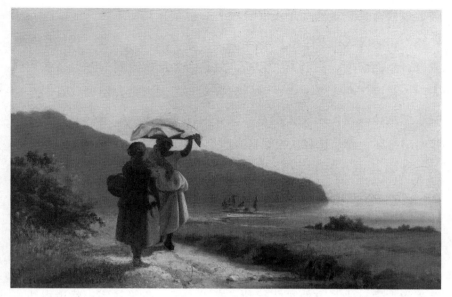

图 31　卡米耶·毕沙罗，《两个女人在海边聊天》（*Two Women Chatting by the Sea*，1856 年），保罗·梅伦夫妇藏品（Collection of Mr. and Mrs. Paul Mellon）。图片来源：华盛顿国家美术馆

数量远多于男性。她们大多是家奴，但也会给港口的轮船卸货、加煤。在毕沙罗的画中，前景中的女性是商务旅行者，不论是在奴隶制之前还是之后，她们都是非洲人中行动最为自由的群体。[1] 人们普遍认为，实际上正是她们在 1848 年 7 月散布了暴动指令。总督凡·斯科尔顿写道："女人［……］做着和男人一样的工作，但她们的体质和体型令其在战斗中成了强大的对手。在整场骚乱中，她们比男人更具侵略性，其报复心更重，而且整体上比男人更暴力。"[2] 巴黎民众刚刚经历了 1848 年革命，革命成就之一便是奴隶制的废除，我们可以认为，毕沙罗的画作向巴黎民众展示了成功领导奴隶反抗的领袖们。从此意义上讲，这些女人是反视觉性的英雄。同样，毕沙罗代表了对后革命的监督式种植园的冷静客观的监控。可以肯定的是，该画作与当时十分普遍的种族歧视或性别歧视漫画无关。相反，毕沙罗运用索金斯的人类学视角，拉开了自身与绘画的距离，让观众自己去判定他们所认为的这幅

164

1　Matos- Rodriguez, "Street Vendors, Pedlars, Shop-Owners and Domestics."

2　引于 Hall, *Slave Society in the Danish West Indies*, 226，引文由霍尔翻译。

画表现的对象。虽然几乎没有法国人知道圣托马斯事件，但欧洲人却熟知与非洲现状和人性相关的争论。这些女人难道只喜欢下班休息吗？或者，她们虚度光阴、不去劳动，只是因为反奴隶制的呼声已在非洲人中流传开了吗？又或者，她们甚至参与了谋划推翻殖民奴隶制？这幅小型画作表现出殖民大都市在废奴问题上的矛盾心理，但它并未直接给出答案，而是让观众根据自身所见去做决定。

　　这幅画诞生于巴黎，而非加勒比地区，这一点十分重要。因此，其假定的观众便是法兰西第二帝国（1852—1870年）的民众，而非丹麦殖民地居民或获得解放的奴隶。该画不仅作为东方主义（Orientalism），还作为新的帝国状况的一种表达引起了共鸣。奥斯曼对巴黎进行了改造：将之前狭窄拥挤的城市中心街道改建为长长的笔直的大道；为了方便军队行动，搬走了工人阶级住宅；建造火线；取缔传统路障。巴黎的新面貌令人想起种植园房屋附近被打扫得干干净净的空地和日常生活的殖民军事化。本雅明重申了奥斯曼的观点，认为他的成功之处在于"将巴黎置于战时警备制度之下"。[1] 奥斯曼架空了巴黎市政府以防止有人反对他的激进改建计划，他还将劳动人口从城中心迁移到了郊外，由此创造了当时所谓的"隔离"——尽管其分界线是阶级分界线，而不是种族分界线。奴隶制的监管与隔离的政治如今已渗透到了大都市。据称，路易·拿破仑，即后来称帝的拿破仑三世（有些人认为他是受到了卡莱尔的英雄观念的启发），于1842年在狱中完成了《蔗糖问题分析》。[2] 出于他自己对蔗糖的看法——其"拿破仑思想"的关键，他大力支持种植甜菜，"维护奴隶制［……］我们在宣告解放的同时，也要减少种植甘蔗"。[3]1848年，奴隶解放宣言废除了奴隶制，然而，路易·拿破仑依然借助例外状态的措施获取了绝对主权。拿破仑一世曾规定"只要情况需要"，就可以封锁城市，

1　Benjamin, *Arcades*, 128. 原文出自奥斯曼 1864 年发表的一篇演讲。

2　参见报刊评论 Comte de Ludre, *Le Correspondant*, 25 June 1883，以及 Carey Taylor, *Carlyle et la pensee latine*, 8: 119–21。

3　Napoleon, *Analysis of the Sugar Question*, 2: 82–83.

拿破仑三世于 1852 年 1 月废止了这一权力。[1]实际上，例外状态主要与空间及其管理相关，奥斯曼化（Haussmannization）就是这种行为的同义词。在这种情况下，宗主国的"内部"与殖民地的"外部"相互渗透，因此维护秩序变得与生产蔗糖同等重要，路易·拿破仑这样说道："我管理并教化劳工。"[2]在帝国资本的框架下，种植园的秩序与规训制度的改革目标是相互连结的。这种模糊性让人产生幻觉，马克思、卡莱尔、本雅明和杜波依斯等人将这种幻觉效应视为现代的缩影。于是，现代性就是殖民地和帝国资本之间真正地相互渗透的产物，而这正是现实主义的描绘手段努力去表征的事物。

废奴与看的权利

现代主义者试图描绘现代资本所创造的真实世界，但一直未能如愿。罗马法谚有云："情出无奈，罪可赦免"，"紧急状态"下，权威可用免罚与模糊惩罚的方式赦免罪责，现代主义的现实主义竭力表征这种模糊的惩罚，同时又尽力提出某种形式的替代方案，毕沙罗的加勒比绘画就是其例证。恰恰就在这时，马克思将革命性变革的困境归结为"对尚不存在的事物的创造"。[3]就本书的讨论而言，这种创造有两种形式：首先要为正在创造的事物命名，然后赋予其可视觉化的、可识别的形式。简言之，这需要想象力。南北战争一爆发，美国的被奴役者便立即参与了这种表征。作战行动一开始，南卡罗来纳州的海洋诸岛（the Sea Islands）就在 1861 年被联邦军队迅速占领了，种植园主们趁乱逃走。这时距离《解放黑人奴隶宣言》（Emancipation Proclamation）的颁布还有两年，非洲黑人奴隶的身份问题尚未解决，他们处于法律上的无人区或者过渡时期。许多非洲裔美国人都很清楚，这种自由聊胜于无，来自萨凡纳（Savannah）或其他地方的非洲黑奴

166

1　Agamben, *State of Exception*, 4 and 12.

2　Napoleon, *Analysis of the Sugar Question*, 88.

3　Karl Marx, *The Eighteenth Brumaire of Louis Bonaparte*, 146.

在联邦阵线（the Union lines）的后方继续逃亡。护士苏西·金·泰勒（Susie King Taylor）描述了自己、叔叔及他的一家七口还有其他 20 人的逃亡经历。1862 年 6 月，流传着这样一则谣言：战争已经被平定，联邦阵营的非洲人将被送往利比里亚（Liberia）。金对一名牧师说，比起回到萨凡纳，她宁愿流放国外。[1]1935 年，杜波依斯写道，金的话表明，这种大规模迁移并非一种偶然行动，而是被奴役者的大罢工，是结束强制劳动的决定性举措："这不仅仅是停止劳动的愿望。这是一次大范围的、抗议工作条件的罢工。这是一次大罢工，最终可能有五十万人直接卷入其中。"[2]时至今日，我们仍能看到有历史记载称，自 1776 年起，废奴已成必然，因为这是《独立宣言》的合乎逻辑的终点。相反，金、杜波依斯等许多其他人则坚持认为，是奴隶自己结束了奴隶制。

作为波托马克军队（the Army of the Potomac）的官方摄影师，蒂莫西·奥沙利文捕捉到了反奴隶制"大罢工"的一些画面，后来他因拍摄美国西部的照片而闻名于世。[3]在博福特的旧福特种植园（the Old Fort Plantation，Beaufort）里，他为一百多名非洲裔美国人拍摄了合影（见图 9，原文第 44 页）。[4]这群人代表了那些在战争中四处奔波的人和那些在原来的所在地遭遇了战争突袭的人，其中有在联邦军队（the Union army）做非法志愿兵的非洲裔美国人，即"走私兵"（contrabands）。他们头戴士兵圆帽（图 9 第三排左起第一位最明显）。"走私兵"这个词是法律上的虚构，允许士兵们实际上充当战利品，这强化了一个悖论：这些士兵本是为自由而战，却无自由身，他们自己是"偷"来的。在奥沙利文的照片中，许多人带着小包个人财产，那是他们当奴隶时攒下的所有东西。为了将每个人都收入镜头，相机被摆放在高处，似乎被放置在旧时奴隶小屋的屋顶上，明亮的闪光灯使照片产生了强

1 Susie King Taylor, *Reminiscences of My Life in Camp* (Boston, 1902)，重印于 *Collected Black Women's Narratives*, 12。

2 W. E. B. Du Bois, *Black Reconstruction in America*, 67.

3 Horan, *Timothy O' Sullivan*, 34—35.

4 J. Paul Getty Museum, Los Angeles, catalogue number 84.XM.484.39，重印于 Jackie Napolean Wilson, *Hidden Witness*, n.p.

烈对比，有的面孔"一片白"，而有的则黑得看不清。还有人在拍照那一刻移动了一下，因此照片左侧出现了"虚影"和模糊的表情。曝光时间很长，因此无人摆出庆祝的姿势，但这张照片本身表明，所有参与者都明白此刻的历史意义。没有领袖在场，也没有任何等级制度的迹象。男人、女人和孩子聚在一起，集体宣示了他们看的权利以及由此而来的被看的权利。奴隶制禁止奴隶"盯着"白人看，该禁令贯穿了整个种族隔离时期，且在如今的监狱制度中仍然有效。所以，直视相机镜头拍照的简单行为构成了一种涉及感官体验的主体性的权利诉求。因此，我们可以认为这张照片是在描绘民主，那种令柏拉图和卡莱尔感到恐惧的民主，那种统治权力的不在场。根据罗马法，过渡时期是一种例外状态，需要任命一位临时执政者（interrex），即过渡时期的国王。在奥沙利文的照片中，我们可以看到过渡时期的平民（interplebs）。在海洋诸岛上，不同政权之间的空间变成了没有政权的空间，也就是民主。

　　新罕布什尔州的摄影师亨利·P.摩尔（Henry P. Moore）将这一空间进一步视觉化。在这一过渡时期，他曾随新罕布什尔第三志愿兵前往海洋诸岛。在其摄影作品《反叛将军 T. F. 达瑞统之屋，希尔顿黑德，南卡罗来纳》（*Rebel General T. F. Drayton's House , Hilton Head, S.C.*，1862—1863 年）中，种植园房屋的大门原先不允许农场工人进入，如今却敞开着，大门右边是一名身穿制服的联邦军士兵，左边是一名非洲裔美国妇女，她头戴非洲人的头巾，身着农场工人那种典型的结实衣服。[1] 新英格兰士兵与旧时的奴隶妇女这对风马牛不相及的组合开启了未来的大门，即使看起来他们尽力想和对方保持距离。毫无疑问，这幅场景吸引了台阶上的另外两名非洲妇女的注意，她们也许以前是这"家"的奴隶，也许是好奇的外来者。房屋看起来冷冰冰的，前门紧闭，花园末端的树篱似乎故意遮住了大部分墙面。在其另一张引人注目的照片《J. F. 西布鲁克的花园，埃迪斯托岛，南卡罗来纳》（*J. F.*

167

1　参见 Bolster, "Strange Familiarity"。

Seabrook's Flower Garden, Edisto Island, S.C.，1862 年 4 月）中，摩尔借用了种植园主的隐秘视角，藏身于"大房子"之中（见图 32）。摩尔的照片是从已故的西布鲁克（Seabrook）的宅邸楼上的窗户边拍摄的，它展示了一个被翻转的世界，但并非南方军预想的那种陷入混沌或骚乱的世界。照片中可以看到平静有序的转变，种植园经济体被置入背景，在那里，奴隶区和种植园的开阔地清晰可见。事实上，这张照片充分展示了种植园的设计是如何让种植园主将园中一切尽收眼底的。在照片的前景中，我们可以看到设计精巧的花园，花园小径上站着各种士兵（包括抱臂立于右边最显眼位置的指挥官伊诺克·Q. 费诺斯［Enoch Q. Fellows］上校）、前奴隶和走私兵。在一个可能是用来放置新古典主

图 32　亨利·P. 摩尔，《J. F. 西布鲁克的花园，埃迪斯托岛》（1862 年）

义雕像的基座上，站着一名非洲裔美国男孩，他朝旁边的一名军官行礼致敬，那名军官也精心摆着姿势。几周前，这种具有讽刺性的对种植园主的府邸的顺从姿态还不存在，现在这种姿态却与相机展现的对自由武装的尊重混杂在了一起。马克思认为，奴隶制是雇佣劳动的基础，巴特也曾分析过另一位阿尔及利亚解放斗争中的行礼的年轻非洲士兵（见第6章）；而该图与马克思对奴隶制的描述和巴特的著名分析中蕴含的预测不谋而合。在这些照片中，男人、女人、儿童、尚未解放的奴隶、走私兵和联邦军都意识到了摄影姿势的修辞艺术以及他们自身的可能性。

169

摩尔也拍摄那种编排好的奴隶生活的照片，死气沉沉的静物画面如《番薯种植》（*Sweet Potato Planting*），以及有着游吟诗人风格标题的照片《去田里》（*G'wine to de Field*，均摄于1862年4—5月）。后者成了他最著名的摄影作品，尽管——或者因为——照片呈现了一种空洞感，而且特别留意不让任何士兵（不管是白人士兵还是走私兵）入镜（见图33）。这张照片中有十个非洲裔美国人，我们可以从肤色推测出他们以前是奴隶；他们围着一辆二轮运货马车，马车由一匹矮种马拉着，车夫是个孩子。在当时看来，这幅照片具有轰动效应，因

图33 亨利·P.摩尔，《去田里》（1862年）

为它表征的是一种历史性的转变。1865 年，该照片刊登于《费城摄影师》（*Philadelphia Photographer*），配文如下："我们在此呈现的是一张永远不可能拍第二次的照片。照片拍摄之时，他们是奴隶；如今他们是自由人。"[1] 按照这种观点，废奴现实主义是单一的、永远不会重复的时刻，而不是一种可感性的划分。与废奴的照片不同，谢尔曼将军（General Sherman）于 1865 年 1 月 16 日发布了第 15 号特殊野战命令（Special Field Order no. 15），设想推行所谓的战后重建。在定居点和种植园的督察萨克斯顿将军（General Saxton）的指挥下，这些岛屿将成为流离失所的自由人的专门安置点。当有 3 户及以上的家庭想要定居时，督察萨克斯顿将军将为每组家庭分配整整 40 英亩的可耕地。在此，监视和监督式种植园颠倒了过来，于是，正如被奴役者长期以来期望的那样，如今警察负责将土地按小份额分配给以前的奴隶。自 1861 年皇家港口（Port Royal）沦陷后，谢尔曼对革命性变革做出响应，将重建程序制度化和官僚化，为战后的南方开创了截然不同的可能性。

获得解放的奴隶迅速作出回应，创建了新的政治、财政与教育网络，表现了大西洋革命中的大众英雄主义。就像在圣多明各和法国那样，没有大量资产的民众也获得了普选权；国家创建了新的教育体系；之前被视为商品的奴隶被纳入了资本主义的流通手段。在此我将引用杜波依斯的研究结果，不仅因为这些信息真实有效，而且可以证明他策略性地使用了这些信息。他强调了 1868 年南卡罗来纳州制宪会议（South Carolina Constitutional Convention）实施的改革；有人曾对这一制宪会议提出非议："百分之二十三的白人和百分之五十六的黑人［代表］什么税都没交。"[2] 杜波依斯认为，这"完全是那些充分体现了贫穷的选民们的功劳"（391）。在 1869 年的国家劳动大会上，工人们要求要么获得一半的农作物，要么日薪 70 美分到 1 美元（按工作性质来定）。教育是自由民的核心诉求。杜波依斯强调，"南方黑人的愿景是，全民能够免费获得公共教育"（637）。皇家港口刚沦陷就开设了一所

1　引于 Bolster and Anderson, *Soldiers, Sailors, Slaves and Ships*, 81。

2　W. E. B. Du Bois, *Black Reconstruction in America*, 390.；后文引用的页码均标于正文。

学校，接着在 1862 年 1 月，博福特和希尔顿黑德岛也分别开办了学校（642）。在南卡罗来纳，1868 年新的州宪法规定，为 6 至 16 岁的儿童提供普及教育，同时开办残疾人学校。到 1876 年重建结束时，大约有 12 万 3 千名学生入学（649-50）。在经济领域，查尔斯顿（Charleston）及南卡罗来纳的弗里德曼银行（Freedmen's Bank）在 1873 年已吸纳 5 500 名储户，存款金额超过 35 万美元，这表明工人阶级对银行至关重要（416）。综合考虑了田产、雇佣劳动率和投票权后，南卡罗来纳州颁布了另一项激进制度，用以权利为中心的民主制取代了奴隶劳动。这些废奴民主的形式与美国主流观念中的表征和现实主义是如此矛盾，以至于时至今日，这些民主形式听上去仍然十分"不现实"，无法实现，甚至难以想象。某种程度上，这种困难是 D. W. 格里菲斯（D. W. Griffith）的电影《一个国家诞生》（*Birth of a Nation*，1918 年）所遗留下来的，这部电影用相当粗俗而又令人难忘的手法表现了南卡罗来纳州的立法机构，使它的形象对历史叙述产生了多重作用。

171

尽管谢尔曼发布了野战命令，但它仍是一种分成制，这种分成制变成了战后南方的"标准"劳动形式，让多数非洲裔美国人陷入贫穷。分成制指一群人在给定的土地上劳作，用劳作换取一定比例的作物，种植园主通常获利更多。而佃农到年底才能获得作物分成，信贷制度应运而生，这让佃农很难拿到钱，更不用提积累资本了。[1] 杜波依斯将这种倒退称为第二次内战，它"决意让黑人劳工陷入无限的被剥削的状态，并在此基础上建立一个新的资本阶级"（670）。**重建**期间，农场工人组织起来，试图改善这种生活状况，原先他们的作物分成从十分之一到三分之一不等，日薪从未超过 50 美分，这种状况引发了 1876 年的农场罢工（417）。然而，弗里德曼公司（Bureau of Freedmen）要求他们签署为期一年的劳动合同，这使他们陷入不利境地，而且**重建**结束后也没有其他任何补偿措施。棉花最适合分成制，到 1870 年，棉花已遍布南方各地。因此，当温斯洛·霍默（Winslow Homer）绘制《摘

1 Foner, *Reconstruction*, 106–8, 164–74, 402–9.

棉花的妇女》（*The Cotton Pickers*，洛杉矶郡立艺术博物馆，1876 年）时，毫无疑问，劳工遭受了不公正的待遇。霍默用一种疏离和抽象的手法描绘了标题所指的非洲裔美国妇女正在帮工的情景，艺术史家凯瑟琳·曼桑（Katherine Manthorne）将《摘棉花的妇女》与霍默的另一幅作品《新田中的老兵》（*The Veteran in a New Field*，纽约大都会博物馆，1865 年）作了比较，在后一幅画中，一名前马萨诸塞州联邦军（白人）士兵正在收割麦子——一种暗示他是这块土地的主人的作物。相反，摘棉工却被淹没在大片棉田中，突出了曼桑所说的"种植园悖论：丰收的画面通常意味着安居乐业、拥有土地，但种植园的情况完全相反"。[1]这是因为新的种植园拒绝给予自由的奴隶他们想要的土地所有权，以创造一个新的全球经济作物生产者阶层，而这些生产者将是工业依赖的对象。虽然霍默画中的摘棉工是"自由人"，但他们肯定没有自主权，也没有表现出看的权利。

1867 年：废奴缠结点

1867 年，美国的重建刚刚开始。同年，波德莱尔过世，这标志着巴黎一个时代的结束。在一系列互相渗透的文化和政治冲击中，美国的动荡不安又成了 19 世纪的"中心"。这一年，爱德华·马奈（Edouard Manet）开始创作一系列描绘法兰西帝国在墨西哥留下的痕迹的油画；毕沙罗与波多黎各的反奴隶制画家弗朗西斯科·奥勒展开了对话，开创了一种新的"革命性的"绘画风格；马克思终于出版了《资本论》（*Capital*）的第一卷。这些事件并非巧合。相反，用阿奇勒·姆班贝的话来说，种植园与欧洲现代性有着理不清的"瓜葛"。[2]如果你参观过由菲利克斯·纳达（Félix Nadar）的摄影作品所开创的、该时期真正的先锋派人像摄影（1874 年的第一次印象派画展就是在纳达的工作室

1 Manthorne, "Plantation Pictures in the Americas," 345.

2 Achille Mbembe, *On the Postcolony*, 14.

举办的），便会发现，许多人与城市和
种植园的相互渗透有着直接的关联。首
先是查尔斯·波德莱尔——瓦尔特·本
雅明所谓的现代诗人——因为他将现代
性嵌入了自己体内，如同相机的底片
一样。[1] 他的伴侣珍妮·杜瓦尔（Jeanne
Duval）则是完全不同的形象，人们一
般称她为波德莱尔的"情妇"——这是
一个对于一名女性奴隶的外孙女而言有
点奇怪的名头，波德莱尔则称她为性工
作者。接着是法国废奴领袖维克多·舍
尔歇（Victor Schoelcher，1804—1893年），
以及颁布了废奴法令的阿尔方斯·拉马
丁（Alphonse Lamartine）。无论人们

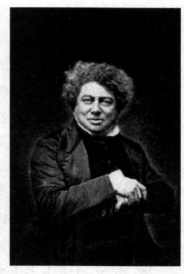

图34 菲利克斯·纳达，《亚历
山大·安托万·达维·德·拉·巴
叶特里，又称大仲马》（*Alexandre
Antoine Davy de la Pailleterie, Called
Aleandre Dumas, père*），照片，图
片来源：Adoc-photos / Art Resource,
New York。大仲马（1802—1870年），
著名法国文豪

认为这是否相关，大仲马也明显是非洲
裔后代，他的母亲来自圣多明各（见图34）。诗人查尔斯·克罗（Charles
Cros，1842—1888年）是超现实主义的先驱，若人们看过他的照片，
就不难理解，为什么很多人认为他是非洲裔后代。其他还有一些和上
述渗透的联系没那么紧密的人，其中包括在1832年创作了法国侵占
阿尔及利亚的绘画的德拉克洛瓦（Delacroix）和无政府主义者蒲鲁东
（Proudhon）。马奈也位列其中，他曾参与反奴隶制的激进主义行动。

到了1867年，毕沙罗成了一群努力得到人们的认可的年轻艺术家
中的一员，他们后来成为著名的印象派，与此同时，毕沙罗继续与加
勒比的熟人交往和共事，比如他的堂兄小说家朱尔斯·卡多佐（Jules
Cardoze）和波多黎各艺术家弗朗西斯科·奥勒·赛斯特罗（Francisco
Oller Cestero）。[2] 毕沙罗和奥勒这两位艺术家的思想都十分独特。毕

173

1　参见 Jennings, "On the Banks of a New Lethe"。

2　卡多佐的小说《琳达，一个真实的故事》（*Lina, histoire vraie*）出版于1860年。关于奥勒，参
见 Lloyd, "Camille Pissarro and Francisco Oller"。

沙罗终其一生都为丹麦公民，后来他借此免除了儿子路西恩的法国兵役。他虽然与丹麦艺术家大卫·雅各布森（David Jacobsen）共事，但从未去过丹麦，对丹麦国籍所带来的便利也了无兴趣，除了自己的名字，他认为自己是一名彻头彻尾的"法国人"。相比之下，奥勒对独立的后奴隶制时代的波多黎各满怀希冀。他模仿荷西·坎佩奇的自画像（虽然人们并不确定坎佩奇的肤色，但在自画像中这位艺术家通常有着深色皮肤），同时对这位前辈产生了清晰而且强烈的认同感，后来甚至住到了他的房子里。这种对过去的跨种族的认同带有民族主义与去殖民化的特征。虽然奥勒在法国与西班牙待过很长一段时间，但他主要在波多黎各生活和教学，这让他的欧洲艺术家朋友们都十分不解。1867 年后，这两位艺术家只见过一面，但他们之间的对比再次引起了关于奴隶制、废奴和（国家）政治表征的讨论。

奥勒似乎从 1859 年起就与毕沙罗相识了，当时他们一道在巴黎上课，同学中还有信奉中庸之道（juste-milieu）的艺术家托马·库蒂尔（Thomas Couture）和风景画家柯罗（Corot）。少量留存下来的信件向人们零星地展现了这些新兴艺术家之间友好亲密的交流。1865 年 12 月，毕沙罗回复奥勒从波多黎各寄来的信件，他表示，知道奥勒的下落后，自己如释重负，还开玩笑说自己和吉耶梅（Guillemet）原先还担心他是不是"和哪个美人一起消失在巴黎的某个角落了"。[1] 尽管毕沙罗知道奥勒得挣钱糊口，但还是警告他不要为政府，特别是教堂服务，因为奥勒曾把他那幅描绘耶稣受难的画作《黑暗》（Les Tenebres）（这幅画于 1864 年在沙龙展出）赠送给了耶稣会。[2] 令人震惊的是，毕沙罗鼓励奥勒去"研究一位黑白混血的女士"，这一建议明显不切实际。然而，这两位艺术家都曾于 1861 年在瑞士学院（Académie Suisse）结交了保罗·塞尚（Paul Cézanne）。根据塞尚的代理人安布鲁瓦兹·沃拉尔（Ambroise Vollard）的说法，塞尚正是在 1865 年绘制了其习作《黑人

1　Pissarro to Oller, 14 December 1865, 重印于 Venegas, *Francisco Oller*, 224。若无特别说明，信件内容均为作者翻译，这封信没有收录在毕沙罗通信集中，而是收录在了奥勒的信件集中。

2　Ibid., 126.

西皮奥》（*The Negro Scipio*）——瑞士学院[1]的典范之作（见图 35）。[2]
这幅曾为莫奈所有的巨幅肖像画在艺术史上常常被人忽视，但在当时
的废奴争论中却备受推崇。画中，西皮奥仅穿一条工装蓝裤，趴坐在
一团白色的物体上。塞尚故意拉长了他的背部，使得这幅画与饱受争
议的照片《被鞭打的背》（*The Scourged Back*，1863 年）十分相似。照
片中的男子名叫戈登（Gordon），是一名逃亡的奴隶，在投奔联邦军
的途中被捕，在 1862 年圣诞节那天受到鞭刑。因此，他的背部伤痕累
累，这些伤痕成了照片的主题。1863 年 7 月 4 日，《哈勃周刊》转刊
了这张照片。这日期意义重大：耶稣在被钉上十字架前，曾遭受鞭刑，
照片的标题便出自这一典故，而在独立日刊载该照片，无疑是在提醒
读者，联邦军是正义之师。塞尚这幅画有着丰富的表面纹理，清晰可
见的红色暗示着流血，似乎意指戈登的伤疤。与马奈的画作《奥林匹亚》
（*Olympia*，同样创作于 1865 年）中的模特的名字"珍妮"（Jeanne）
相比，西皮奥这个名字未必经典，但它暗示着他出生于美国奴隶制时期，
因为这种取名方式在那时相当常见。如此一来，我们可以把那团白色
的物体解读为一包棉花，它强调了画面的美国元素。无论塞尚日后的
政治立场如何，《黑人西皮奥》都是一幅值得在大西洋世界的废奴背
景下探讨的画作。

175

　　当然，与毕沙罗所表现的加勒比地区的矛盾性相比，奥勒创作的
画更符合废奴现实主义。1867 年的沙龙（Salon）展出了奥勒的画作《自
由的女黑人乞丐》（*Negresse libre et mendiante*，现已遗失），通过标题
可推断，该画描绘的对象不是"穆拉托女性"，而是一位自由的非洲
妇女，她被迫以乞讨为生。这种景象被认为是对仍然在波多黎各生效

1　瑞士学院创立于 1815 年，创立者为马丁·弗朗西斯·瑞士（Martin-François Suisse，1781—1859
　　年），号称"瑞士之父"。在那里，只需支付极少的费用，就能雇模特画写生。许多新兴艺术
　　家在那里创作了他们的第一幅画，其中包括著名艺术家保罗·塞尚、爱德华·马奈、卡米尔·毕
　　沙罗等。——译者注

2　Vollard, *Paul Cézanne*, 28. 由于塞尚自 1865 年起就开始使用调色刀，并且由于人们称这里的画法
　　与画作《强奸》（*The Rape*，1867 年）中的"昏暗的诱奸者"相似，艺术史学家出于艺术形式
　　上的原因，对画家作画的日期争论不休。对我来说，几乎看不出这幅画与《强奸》的相似之处，
　　即使真的存在相似性，它似乎也没有决定权。参见 Gowing et al., *Cézanne*, 130。

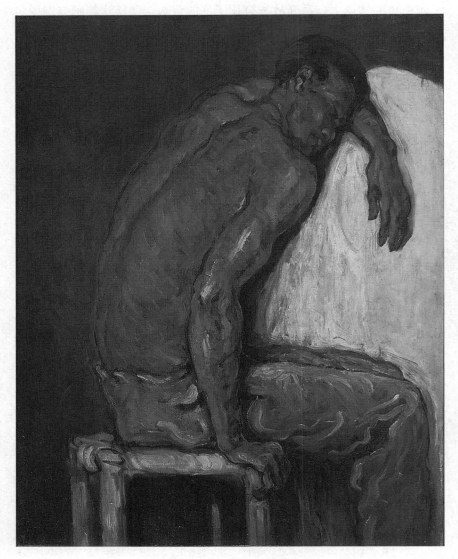

图 35　保罗·塞尚，《黑人西皮奥》（1865 年），圣保罗艺术博物馆。图片来源：
Bridgeman-Garaudon / Art Resource, New York

的奴隶制的控诉。事实上，在毕沙罗的建议下，另一位画家安东尼·吉耶梅（Antoine Guillemet）在 1866 年 9 月致信奥勒，对这幅废奴现实主义绘画进行了异乎寻常的详尽的批判。虽然这幅画"很有特色"，吉耶梅告诉奥勒，但是"你笔下的两个人物和背景不合，你喜欢马奈的作品，你会明白这一点的。这些人物的造型很好，但缺乏合适的色块（tâches）填充"。[1]这番话暗示，画中的黑人妇女带着一个肤色可能浅一点的孩子，是借此表现奴隶制下常见的异族通婚丑闻。色块或色斑（patch）是新式绘画的核心理念，其表现形式主要通过颜色，而不是线条。吉耶梅希望奥勒改变整体风格，"以处理风景的方式来处理[人物]"。他批评该画"用野蛮的红色当背景，为何不在户外作画呢"，这里他指的是 19 世纪 60 年代的一群画家们的绘画准则，即著名的露天（plein air）绘画。他还担心非洲妇女的形象在背景中不够突出。在信的另一段里，吉耶梅的话有点矛盾："你的绘画技巧很棒，要知道，我们才不会管其他的呢。在色斑面前，绘画技巧不值一提，色彩（pâte）和精确度（justesse）才是我们的追求。"吉耶梅认为，"精准的色块（tâche juste）比什么都重要"，它融合了"justesse"一词表示的"精确"与"justice"（公平）一词的内涵，仿佛恰当地看到并描绘颜色，本身就蕴含公正，这是一种契合题材又足具技巧的废奴现实主义。

　　人们强烈感觉到如今凭借形式上的视觉手段就能够实现激进的目标，因此人们的关注点从图像的内容转向图像风格的激进性。库尔贝声称，作为一名现实主义者，他只能画眼见之物，而视觉性这样的世界观则认为，视觉感知和理解是一个整体。如今，库贝尔的著名论断正在被分解成看的组成单位，是对上述世界观的一种巧妙回击。小说家、记者埃米尔·左拉（Emile Zola）明确表示，激进政治与新的审美之间存在联系，这种联系即所谓的身体无政府状态。在评论 1866 年的沙龙时，左拉称赞毕沙罗是激进的革命家，认为他的画作令人想起 1793 雅

1　引于 Joachim Pissarro, *Pioneering Modern Painting*, 37，引文由约阿希姆·毕沙罗（Joachim Pissarro）翻译；所有对这封信的内容的引用均出自此处。

177　各宾派所主张的美德："作品简朴庄重；对真理与准确性极其关注，具有坚强的意志。"[1]无论绘画主题为何，这种现实主义本身就很激进。与帝国的英雄主义相反，左拉主张个人主义，他称之为"个人思想的自由表现——而蒲鲁东则称之为无序"。[2]左拉非但不向英雄视觉性让步，还描述了个人感觉——除非作为学院的陈腐滞后的产物，否则这种个人感觉不会融入一个宏大的愿景——的特殊性："正是流汗的躯体使工作变得魅力十足。我们的身体会随气候和风俗的变化而变化，人体的分泌亦随之改变。"[3]这种对英雄主义帝国实行个体化并将其拆解的愿望并没有料到，社会秩序在未来会得到重建。只有站在帝国的对立面上，民族国家统一体的审美才可以维持下去，而这一幻想早在巴黎公社运动到来之前就破灭了。

在吉耶梅写给奥勒的（未加标点的）信中，他在结尾处不太连贯地阐明了这种通过形式手段进行个体反叛的政治审美。

库尔贝已成经典。他的画作超凡脱俗，成了一种传统，马奈传承了他，接着塞尚又传承了马奈。话说回来。只有在巴黎，你才能向你的嫂子借钱并拿到钱——该死，你想在波多黎各［原文如此］做毕沙罗在圣托马斯、我在中国做的事？我们在火山上绘画，1793年的绘画将敲响丧钟，卢浮宫博物馆将被烧毁，经典作品将消失殆尽，正如蒲鲁东所言，新的艺术只会诞生于旧文明的灰烬中。我们胸中燃起火焰；今天与明天之间相隔一个世纪。今日之神也非明日之神，武装起来，用炽热的手掌握住暴动之刀，推翻吧，建造吧——此外，**exegi momumentum aere perennius**［"我立了一座纪念碑，它比青铜更坚牢"，贺拉斯］。[4]

1　引于 DeLue, "Pissarro, Landscape, Vision, and Tradition," 720，引文由德鲁（DeLue）翻译。德鲁特别强调了左拉对毕沙罗的阐释，我从中获益不少。

2　引于 Athanassoglou-Kalmyer, "An Artistic and Political Manifesto for Cézanne," 485，引文由阿塔纳梭格鲁－卡尔梅尔翻译。

3　引于 DeLue, "Pissarro, Landscape, Vision, and Tradition," 726，引文由德鲁翻译。

4　引于 Joachim Pissarro, *Pioneering Modern Painting*, 37，引文由约阿希姆·毕沙罗翻译。

吉耶梅将自身所处的时代视作 1793 年雅各宾卷土重来的时刻，只不过如今是绘画方面的而非政治方面的，因此是无政府状态的社会重建，是左拉将雅各宾派的紧缩政策与蒲鲁东的个人主义混合在一起的产物。巴黎是所有革命与动乱的中心，然而无论是亚洲还是加勒比地区的殖民地都未受其影响。一切都源于色块，源于"如其所是地"去看颜色，源于将身体视作一种风景和艺术的源泉。这场革命的先驱是毕沙罗，他"创造杰作［……］甚至大胆地将部分现实主义生活展现在了世界博览会上"。[1]

178

那么，所有这些现实主义革命究竟是怎样的呢？毕沙罗的画作《彭退斯偏僻住户》（*The Hermitage at Pontoise*，古根海姆博物馆，纽约，1867 年）是他尝试过的最大幅的油画作品。这表明，作者力图将吉耶梅所描绘的雄伟工程视觉化（见彩插 7）。画作以历史画的大格局展现了看似十分不值一提的场景。画中，山野间村庄稀疏，人影寥寥。他对之前绘制的圣托马斯的两名妇女交谈的场景进行了再创作，将其缩小并放在了这幅画的前景中。T. J. 克拉克（T. J. Clark）大胆地分析到，画中人物的相遇似乎预示着他数十年后的画作的内容。[2] 画中，一个女人和一个孩子站在一起，女人看上去颇有权势，她用遮阳伞遮住她的脸，很明显，她不在室外劳作。她正在跟一个皮肤较黑的女人讲话，后者刚放下田间的活，双手恭敬地放在背后，俯身向前，似乎在听她的指示。两个不同阶级的妇女在此相遇，画家通过肤色的小"色块"表现了阶级差异。然而吉耶梅意在向读者展示风景，因为用画风景的方式画人物必然会导致人物融入风景——莫奈后来就是这么做的。就像人们欣赏毕沙罗的风景画一样，他的画表征的不是某个单独的人物，而是一种可感性的划分。在画布的左侧，一片小农舍挤在一起，高高的阁楼上开着一扇窗。画布右侧是更密集的建筑物群，我们可以假设里面住着地主或当地官员，他们从这一排排窗户望出去能够俯瞰整个村庄。尽管天气闷热，主屋里却还生着火——或许正在煮饭——但是在工作

1　Ibid.

2　T. J. Clark, "We Field-Women."

日的中午，农舍大门紧闭，一派安宁平和。画面右侧的土地是农牧区，或用作菜园、荒地或果林。画面左侧是耕地，但坡度很大。画中三个田间工人和两个村童走在靠"他们的"村舍那侧的、坑坑洼洼的小道上。两个区域之间有一块过渡带，被涂成深棕色的"小色斑"，这或许代表墙壁，但它确实只是颜料而已。它是田野之色，是农民的肤色。画上的颜料一层未干又叠加一层，形成了漩涡与凹陷，这个色块暗示我们，农村的阶级斗争对顺从的社会产生了巨大影响，虽然很少有人明说，但这种威胁始终存在。该画本身并不是要阐明这种差异，因为过渡带被置于画面后方，正好远离被白色房屋占据的中心位置。如果毕沙罗"画的是 1793 年"，那么过渡带被移置到这里是因为巴黎当时处于紧急状态之中，这种紧急状态使这里变成了吉拉尔丹所唤起的种植园，一种对可能即将发生，也可能永远不会发生的农民叛乱的警惕的等待。我们必须仔细观察，才能发现画中的这种差异，这表明毕沙罗一直在犹豫是否要将其间接地或者明确地表现出来。这一点，再加上吉耶梅的热情，或许就可以解释塞尚之前的隐晦评论：如果毕沙罗"延续了他 1870 年的风格，他就已经是我们之中的大师了"。[1] 这种风格的确没有持续多久。同年，吉耶梅致信左拉："我［和塞尚］在艾克斯（Aix）那种以暴制暴的做法是行不通的。那是绘画的无政府状态，如果可以这么说的话。"[2] 在巴黎公社使这些联系变成真正的危险之前，1867 年的那些曾经引以为豪的主张就已经被放弃了。

短暂的身体无政府状态的审美与新的监督式种植园的规训体制相对立。这种对立与 1867 年的激进艺术相去不远，因为这一年马奈开始创作《枪决皇帝马克西米连》（*The Execution of Maximilian*）的系列画作（见图 36）。[3] 为了实现他的英雄帝国主义计划，路易·拿破仑将马

1　引于 Joachim Pissarro, *Pioneering Modern Painting*, 38，引文由约阿希姆·毕沙罗翻译。这里存在一个问题，塞尚的"1870 年"的具体含义是指"直到 1870 年"、"特别是在 1870 年前后"，还是"整个 19 世纪 70 年代"？这一点目前尚不明确。我倾向于采用第一种含义，因为在法国历史上，1871 年代表了一个如此巨大的断裂，以至于任何在它之前的日期都应该指的是前一个时代。

2　引于 Peter Mitchell, *Jean Baptiste Antoine Guillemet 1841–1918*, 11，引文由米切尔（Mitchell）翻译。

3　更多细节，参见 Elderfield, *Manet and the Execution of Maximilian*。

克西米连（Maximilian）作为傀儡安插在了墨西哥，但他很快就被打败，遭到处决。马奈画了他的处刑时刻，从图像学上讲，马奈的画源自戈雅（Goya）的《1808 年 5 月 3 日》（*The Third of May, 1808*）；人们认为这些画是在批判路易·拿破仑，在其中的一幅画中，拿破仑甚至被描绘成了行刑队员的一员。[1]在这些作品中，马克西米连被默认为英雄，他为帝国愚蠢而冒进的行动付出了代价。其他人对此并没有深刻的印象。在同年出版的《资本论》中，马克思写道：在墨西哥，"奴隶制隐藏在抵债劳役的形式中［……］华雷斯（Juarez）废除了抵债劳役制度，但是所谓的马克西米连皇帝却下令恢复该制度，华盛顿的众议院适时谴责了该法令，说它企图将奴隶制重新引入墨西哥"。[2]因此，在马奈的第三版画作（今藏于曼海姆［Mannheim］）中，劳工们趴在墙边看马克西米连的处决，这一故意表现出来的中立性产生了不同的反响。[3]马奈知道这一点吗？他应该是知情的。马奈年轻时曾去过巴西，亲眼见识了奴隶制，看到了奴隶市场那"令人作呕的景象"。[4]他仔细研究了报纸对马克西米连死刑的报道，调整画作的细节，以便更精确地描绘事实。1864 年，他完成了名作《奇尔沙治号与阿拉巴马号之战》（*Battle of the Kearsage and Alabama*），该画描绘了发生在法国海岸附近的美国内战中的海战场景，此外，为突出对联邦军的支持，他还研究了停靠在布伦海港的奇尔沙治号，但这份研究并不出名。[5]人们认为，他的作品总体上与奴隶史有关。例如，他在 1867 年的世界博览会个人展上展出了饱受争议的《奥林匹亚》（1865 年）的漫画版，画中一名非洲仆人正在用海地克里奥尔语与一名白人妓女说话，仿佛将两名女性放在一起已成为废奴运动或革命的某种形式。[6]无论如何，这些画作本身就是证据。因为，如果马奈没有意识到自己的早期版本有根本性错误，

180

1　Elderfield, *Manet and the Execution of Maximilian*, 104–5.

2　Karl Marx, *Capital*, 271n3.

3　Elderfield, *Manet and the Execution of Maximilian*, 137.

4　Manet, Letter dated February 1849, *Lettres du Siège de Paris, précédés des Lettres de voyage à Rio de Janeiro*, 23.

5　参见 Wilson-Bareau with Degener, *Manet and the American Civil War*，但是此书没有提到奴隶制。

6　G. Randon in *Le Journal Amusante*, 29 June 1867，重印于 Armstrong, *Manet Manette*, 12。

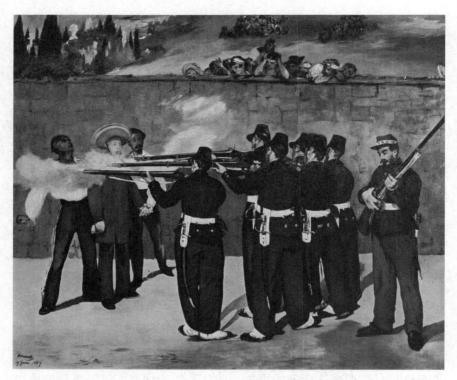

图 36　马奈，《枪决皇帝马克西米连》（1867 年 6 月 19 日）。油画，藏于曼海姆艺术馆，曼海姆，德国。图片来源：Erich Lessing / Art Resource, New York

那他为什么要用三种截然不同的方式来重复此场景？难道不是他的这种认识——马克西米连即使遭到处决也不是英雄，贫苦劳众才是真正的受难者——让他意识到了错误吗？直到他找到办法将二者都纳入其画作，他才最终搁置了这一主题。毫无疑问，毕沙罗和吉耶梅都知道——因此奥勒也知道——这些争论，因为在 1868 年马奈曾将吉耶梅抽烟的样子画入了现代生活的经典画作《阳台》（*The Balcony*）。

　　奥勒拒绝了巴黎的金钱诱惑，留在了坎佩奇在波多黎各的住所，他通过绘画反对奴隶制，说它是"侮辱人性的制度"。[1] 在这种观点下，奴隶制扰乱了那种锻炼了左拉的身体的劳作。奥勒费时六年完成了一系列反奴隶制的作品，如今人们只知道这些作品的名字：《受鞭刑的

181

[1]　引于 Delgado Mercado, "The Drama of Style in the Work of Francisco Oller," 69，引文由德尔加多·梅尔卡多（Delgado Mercado）翻译。

奴隶》（*A Slave Flogged*）、《奴隶母亲》（*A Slave Mother*）、《对恋爱的奴隶的惩罚》（*The Punishment of a Slave in Love*）、《乞丐》（*A Beggar*）、《石匠》（*Stonecutter*）、《富人的午餐，穷人的午餐》（*Rich Man's Lunch, Poor Man's Lunch*）、《自由的女黑人乞丐》，等等。作为波多黎各绘画学院（Puerto Rico's Academy of Drawing and Painting）的创始人与老师，奥勒有 8 位学生，这些学生有男有女，他决定用自己的作品和艺术支持废奴行动主义（abolitionist activism）。[1] 在 19 世纪的波多黎各，被奴役的人口增加了两倍，产量增长了百分之一千以上。1870 年，西班牙政府下令逐步废除奴隶制，解放了 60 岁以上的奴隶和所有的新生儿。以外交部长堂·赛吉斯蒙多·莫雷·彭德格斯特（Don Segismundo Moret y Pendergast）名字命名的《莫雷法》（Moret Law）让自由人进入了一种学徒制，即保护人（patronato）制度。同时，1849 年革命时期的强制劳动法规被恢复。被奴役者对此做出的反应被英国领事称为"奴隶的爆发，或至少他们拒绝工作"。大罢工在阿马利亚大庄园（Hacienda Amelia）达到高潮，罢工领袖因违背《莫雷法》而在此受到鞭刑。[2] 因此，奥勒接下来向巴黎沙龙提交了他的画作《被鞭打的奴隶》（*Flogged Slave*，1872—1873 年，现已遗失），以示抗议。我们只能通过一幅普通的印刷画来了解这幅画，它突出了一个痛苦的非洲人的性别特征，然而它想要坚持强调的是，真实存在的是奴隶制的暴力，而非这一"色块"。虽然人们通常认为它表现的是一种普遍的抗议，但它其实描绘了发生在阿马利亚大庄园的一幕：监工把叛乱者绑在地上，对其施以鞭刑，边上还有其他黑奴和一个反抗的白人女性。在其对真实的拼装中，这种身体现实主义并不坚持视觉和身体感知的分离，包括痛苦，尤其是以利益之名强加给他人的痛苦。有人可能会说，没有什么比正在经历的痛苦更为真实，但我们无法对其进行

1　Haydee Venegas, "Oller Chronology," 133.

2　参见 Luis A. Figueroa, *Sugar, Slavery, and Freedom in Nineteenth-Century Puerto Rico*，图片参见第 48-49 页，关于莫雷法参见第 113-117 页，此处引文参见第 115 页。

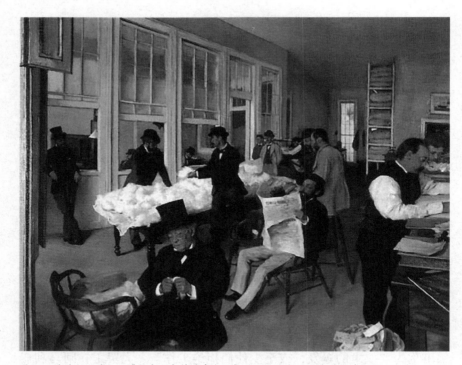

图 37　埃德加·德加，《新奥尔良棉花事务所》（1837 年），波城美术博物馆，波城，法国。
照片来源：Réunion des Musées Nationaux / Art

表征。[1] 奥勒的画作被巴黎沙龙拒绝，在 1875 年的落选者沙龙（Salon des Refusés）的展览中也被媒体忽视，直到两年后，波多黎各彻底废除了殖民奴隶制，这幅画才最终在那里展出。米拉博（Mirabeau）在沙龙目录册上为该画题写了说明："除了容忍犯罪之外，还能延迟什么呢？"[2] 这里的延迟可能是指西班牙政府最初提出的学徒制，也可能是指奥勒的画作展出的延迟。如此一来，在大多数西方的现代主义绘画评论中，奥勒被视为毕沙罗历史上的一个注脚。

随着美国被奴役者的解放，现代性和现代主义的近代史宣告了奴隶制的结束，而且在不断追求新制度的过程中继续前进。在此期间，事态并不明朗。埃德加·德加（Edgar Degas）的画作《新奥尔良棉花事务所》（*A Cotton Buyer's Office in New Orleans*）可能是一个例证（见

1　Elaine Scarry, *The Body in Pain*.
2　参见重印于《落选者沙龙》的重印目录（*Salons of the Refusés*［London: Garland, 1981］, n.p.）。

图 37）。[1] 画中，一群白人男子在新奥尔良检查棉花样品，有人在读《皮卡尤恩日报》（*Daily Picayune*），有人在研究账目，有人只是在观察各个流程。根据本尼迪克特·安德森（Benedict Anderson）的著名分析，报纸对 19 世纪印刷文化的"想象共同体"至关重要。在这里，读报纸的是德加的哥哥勒内·德加（René Degas），当时庞大的德加家族正处于危机之中。画中所描绘的棉花生意濒临衰落，这是因为（位于画面左前方、正在检查棉花的）迈克尔·米松（Michael Musson）出于意识形态的原因，斥巨资投资南方邦联的战争债券，如今这些债券惨遭拖欠。新奥尔良是重建期间最受争议的地方之一。非洲裔美国人从战争一开始就在政治上组织起来，他们在 1866 年的新奥尔良暴乱期间遭遇暴力，导致 34 名非洲裔美国人和 3 名参加新召开的制宪会议的白人议员遇难。[2] 德加的叔叔是新月城白人联盟（Crescent City White League）的主要成员，在 1874 年 9 月新奥尔良的一场公开战役中，该联盟击败了共和军和警察。[3] 两年后，德加的画作在第二届印象派画展上展出，备受好评。生产棉花的非洲裔美国劳工是新奥尔良的大多数人口，或者实际上是德加家族的"混血"亲属，而在画中，他们的身影再次消失了。人们已经忘记西皮奥布满伤疤的后背与柔软、洁白的棉花之间的废奴对立了。因为，如果当年的前卫艺术家们，即如今的印象派，参加了反拿破仑帝国、反奴隶制的废奴政治活动，那么他们就会早在巴黎公社的激进人民革命之前，将废奴政治抛诸脑后，转而支持形式上的实验。

巴黎公社（1871 年）：废奴现实

"Travailler maintenant, jamais, jamais; je suis en grève"

1　Brown, "Degas and *A Cotton Office in New Orleans*."

2　Foner, *Reconstruction*, 262–64.

3　Ibid., 551; Lemann, *Redemption*, 76–78.

[现在工作，绝不，绝不。我在罢工]

——阿蒂尔·兰波（Arthur Rimbaud），1871 年 5 月 13 日[1]

巴黎公社是国家战败后经历的一个去中心化的公社权威的时刻，是一场反对现实的大罢工。这是大西洋革命的最后一次，它始于被奴役者的起义，引发了海地革命和法国大革命，最终以罢工浪潮告终，这波浪潮与美国的废奴、1865 年牙买加的莫兰特湾起义以及加勒比地区的其他废奴之后的起义相关联。简要概括一下这段老生常谈的历史：普法战争肆虐大地，拿破仑最后在色当（Sedan）战败，1870 年 9 月 4 日，法兰西第三共和国宣布成立。卡莱尔致信《泰晤士报》，支持普鲁士，谴责法国，这封信十分出名，人们认为它削弱了英国对法国的同情。

然而，和平并没有到来。在 1870—1871 年的整个冬天，普鲁士包围了巴黎，拿破仑三世和奥斯曼宣布的象征性戒严状态变成了实际冲突。巴黎几乎弹尽粮绝，但在 1871 年 1 月 28 日前一直拒绝投降。在凡尔赛的国家政府企图夺取大炮失败后，1871 年 3 月 18 日，巴黎公社宣布成立，20 多万国民自卫军与武装市民充当保卫。接下来几周里，在欧洲最大的城市之一——巴黎——开展了一场独一无二的公社自治的实验，它激励了后面一个多世纪里的激进者与革命者。然而，在 5 月"流血周"中，公社遭到了严厉的报复，约 2 万 5 千人遇害，公社就此结束。

尽管巴黎公社的存续时间不长，但不论是支持者还是反对者，都一直在研究它，极力想要辨别它所表征的政治时刻。虽然大部分讨论都集中在它与布尔什维克革命之间的关系，但在当时，大洋两岸关于公社和美国内战的相似性的讨论不绝于耳。[2]1869 年，约翰·布朗（John Brown）袭击哈伯斯渡口（Harper's Ferry）后遭处决，维克托·雨果（Victor Hugo）谴责了这一处刑，后来的巴黎公社社员皮埃尔·维丝尼尔（Pierre Vesinier）写了一本书，将布朗列入了革命烈士的谱系，其中还包括圣

184

1　引于 Ross, *The Emergence of Social Space*, 59，引文由罗斯（Ross）翻译。

2　参见 Katz, *From Appomattox to Montmartre*, esp. 85–117。

多明各的文森特·奥热。[1] 在提交给共产国际的报告中，马克思称巴黎公社为"被奴役者反抗奴役者的战争，是历史上唯一的正义的战争"。[2] 文中，马克思不断重复奴隶制的隐喻，用道德的语言谴责自我标榜的秩序党。巴黎公社失败后，许多幸存的社员——比如激进分子路易斯·米歇尔（Louise Michel）——都被流放到了位于南太平洋的新喀里多尼亚（Nouvelle Caledonie），回到了真正的奴隶制。对于那些反对公社的人而言，这意味着莱昂·都德（Léon Daudet）所说的"巴黎落入了黑人之手"。[3] 这个教训并没有被遗忘。在贝托尔特·布莱希特（Bertolt Brecht）的戏剧《巴黎公社的日子》（*The Days of the Commune*，1956 年）中，他要求在布景上贴满横幅标语，借此提醒人们标语在巴黎公社的意识形态斗争中的关键地位。第一条标语写着"生存的权利"，意指一种自治权，一种存在于字面意义和比喻意义上的奴隶制之外的生活。[4]

巴黎公社表征的是反对奴隶制，这个说法表明，公社实施了一种不同形式的权威，而不是被视觉性所视觉化的神秘的法律之根基。在组建公社的斗争中，新的政治团体出现了，比如成立于共和国建立后的 20 区共和党中央委员会（Central Republican Committee of the 20 Arrondissements）。1870 年 9 月 9 日，共和党中央委员会宣布将权威重新定义为自治权："公民们，祖国大难当前，权威与集权原则着实无能为力，我们只能寄希望于法国公社的爱国精神，借助事件的力量，变得**自由**、**自治**，并**拥有主权**。"[5] 人们通常援引必要性原则来加强绝对的国家权威，为了建立一个自主的权力下放机制，人们重构了该原则，将其称作"事件的力量"。当 1871 年 3 月 18 日的事件需要响应时，这种力量便来自另一个新的组织——国民自卫军中央委员会（Central Committee of the National Guard，下文简称"中央委员会"）。中央委

185

1 Drescher, "Servile Insurrection and John Brown's Body in Europe," 522–23. 德雷舍全文都拼错了维丝尼尔的名字。

2 Marx and Lenin, *The Civil War in France*, 77.

3 "Paris au pouvoir des nègres"，引于 Ross, *The Emergence of Social Space*, 149。

4 Brecht, *The Days of the Commune*, ii.

5 引于 Lefebvre, *La Proclamation de la Commune*, 188。

员会是由迄今为止在法国乃至巴黎的公共生活中岌岌无名的人组成的，正如公社成员普罗斯珀·利沙加勒（Prosper Lissagaray）在他的历史研究中所言，中央委员会是明确表达大众对公共权威的要求的唯一组织。中央委员会组织选举，然后下台交权，委员会宣称："你们已经解放了自己。几天前，我们岌岌无名，但无名的我们将重回你们的行列。"[1]在这片无名之地，他们看到了"最为宏伟壮观的场景，身心饱受震撼［……］巴黎翻开了历史崭新的一页，并将自己响亮的名字载入史册"。[2]巴黎公社弃用英雄视觉性，借无名之师而起，开启了眩目的景象；它试图以巴黎的自治行动，以各色巴黎人的集体之名，而非以伟人传记来改写历史。在此，"巴黎"更新了早期革命中的本土英雄，如第三阶层与无套裤汉，但它是在对本土英雄谱系有强烈意识的情况下这样做的。

巴黎公社有着自发的分权倾向，就此而言，巴黎公社与加勒比地区的反奴隶制革命和美国的反奴隶制"大罢工"有着密切联系。无论是在加勒比地区之前的奴隶耕种地上，在美国的"40 英亩土地"上，还是在巴黎公社的作坊里，所有这些民众运动都设想了由小生产者组成的社群。值得注意的是，就像 1791 年的圣多明各革命一样，公社的矛头最初指向工作环境，比如夜班的规定、公民的生存环境，以及人们最关心的租金问题。正如许多人所说的那样，巴黎公社的经历就是一个假日或节日。它是本鲍的大国庆节或大罢工在大都市里的实施。

186 还有一段可能出自维利耶·德·利尔·阿达姆（Villiers de l'Isle Adam）的著名评论："有人进来，有人离开，有人流散，有人聚集［……］曾经只有哲学家们谈论这些问题，如今第一次听到工人们对此互相交换意见。没有监工的身影；也没有警察挡住街道，不让行人通过。"[3]因此，朗西埃认为，这是一种不同的可感性的划分，在这种划分中，信息流通确实促进了某种政治主体的形成，这与朱尔·克拉勒蒂（Jules

1　Lissagaray, *History of the Paris Commune of 1871*, 83.

2　Lefebvre, *La Proclamation de la Commune*, 362.

3　巴迪欧引用了这段话，参见 Badiou, "The Paris Commune," 261。

Claretie）所说的"本质上是艺术人的典型气质"如出一辙。[1] 他们的实践对象是克里斯汀·罗丝所说的"日常生活的转变"，即来自国家权力的自主权。[2] 普鲁士军队入侵巴黎之时，巴黎街道插着黑色旗帜，喷泉干涸，灯火熄灭。相比之下，巴黎公社选举后的日子，

> 20万"可怜人"来到市政厅，支持他们选出的代表，军鼓雷动，自由帽顶上贴着标语，步枪上拴着红穗 [……] 在市政厅的中央，靠着中央大门架着一个大平台。平台上耸立着一尊象征共和国的半身像，上面挂着一条红围巾。巨大的红色旗帜拍打着建筑正面和钟塔，如火舌一般向法国宣告好消息。广场上聚集了一百个营 [……] 平台前布满了标语，其中有三色旗，这些三色旗都有红色流苏，象征着人民的崛起。广场上聚满了人，歌声迸发，乐队演奏着《马赛曲》（Marseillaise）和《出征曲》（Chant du depart），冲锋号响起，旧公社的大炮在码头轰隆作响。[3]

人们对 1792—1793 年的巴黎公社运动做出的这些有意识的回应，清楚地表明了一种新型"人民"文化政治正在实行，而且受到认可。阿兰·巴迪欧（Alain Badiou）声称，"巴黎公社第一次，也是唯一一次打破了大众和工人政治运动的议会命运"，它适时唤起了公社成员曾经经历过的明显的断裂与挣扎（如果说它忘了很久之前曾倡导过分权政体的掘地派和圣多明各激进者，那就太奇怪了）。[4]

对议会命运的打破意味着成为历史的参与者，而不仅是视觉性所称的简单的追随者。在公社成员的集体照中，可以看到他们渴望作为事件的一部分被看见并被认可，在这个事件中，生存权唤起了看的权利。照片里，通常是一群国民自卫军在平民的陪同下，在路障上站成一排，对着相机摆着姿势，这个画面令人想起奥沙利文在海洋诸岛拍摄的照

187

1　Jules Claretie, *Histoire de la révolution* (1872)，列斐伏尔引用了这段话，参见 Lefebvre, *La Proclamation de la Commune*, 25。

2　Ross, *The Emergence of Social Space*, 38.

3　Lissagaray, *History of the Paris Commune of 1871*，关于普鲁士入侵，参见第 55 页，关于选举，参见第 105 页。

4　Badiou, "The Paris Commune," 272.

片。在圣塞巴斯蒂安大街的路障上，有个小孩在吹号角，街上还有一个男人扶着他的小婴儿，让他看上去是站着的。[1] 在另一些照片里，可以看到公社军队出现在市政厅或美术学院（Ecole des Beaux-Arts）的院子里，而这些地方通常都是不会看到"人民"的。公社还有许多饱受非议的照片，从旺多姆圆柱（Vendôme column）遭到的阶段性破坏，到展现公社"暴行"的蒙太奇照片（比如刺杀法国大主教，他曾被扣为人质以抵御政府的攻击），最后到凡尔赛人袭击后巴黎一片废墟的景象。但让我难以忘记的是，这些集体肖像精心摆拍的程度与婚礼或节日照片不相上下，而且通常是由不知名的摄影师拍摄的。精心布置的石头路障不可能抵御现代大炮，尤其是在奥斯曼划定了明确的火线之后，这一点他们一定很清楚。不管短期内发生什么，历史总是站在自己这一边，这种信念与那些摆拍的人所预示和选择的死亡相比，在此似乎不可逆转。我厌倦哀悼。我想知道，如此积极地与历史而不是死亡打交道，会是什么感受呢？在西方，难道不存在这样一种可怕的普遍怀疑吗？这种怀疑在很大程度上阻止了历史的发展，以至于对死亡的蔑视已经转移到了那些被赋予神性而非历史性的人身上。

1　Dittmar, *Iconographie de la Commune de Paris de 1871*, 357. 迪特玛（Dittmar）并没有标明照片出处。

题外

波多黎各对比（二）：
哀悼废奴现实主义

188 　　波多黎各废除奴隶制后，弗朗西斯科·奥勒完成了两个系列的作品，它们相互联系、互为辩证（见彩插 8）。第一个系列的作品描绘了后奴隶制下的种植园，这些画作似乎既不支持也不批判农业。[1] 相反，他描绘了一系列当地种植的水果和植物，如菠萝、大蕉和香蕉，似乎在暗示，可持续性农业的实现无须依赖国际经济作物市场，仅需依靠这些作物。1891 年，他为马埃斯特罗·拉斐尔·科尔德罗（Maestro Raphael Cordero）创作了一幅巨幅油画；科尔德罗以前是黑奴，也是烟草工，曾在圣胡安市创办学校，为来自各阶层、各种族的学生提供教育。这段民族主义兴起的时期里，改革派与保守派的一致推崇科尔德罗，称他是民族英雄的典范，因此，奥勒的画作在保守派的艾腾尼奥俱乐部（Ateneo Club）展出。[2] 奥勒一直在探索帮扶属下阶层的教育与可持续农业计划，这为他的画作开辟了新的方向。1895 年，他带着巨幅油画《守灵》重返国际展览，这幅画最先在波多黎各亮相，接着去了哈瓦那和古巴，最后运到了法国。

189 　　奥勒曾带着这幅画四处巡展，他曾在工作室里向塞尚展示了这幅画，也给毕沙罗看过照片。[3] 两位艺术家都不喜欢这幅新作，但他仍将之送往 1895 年的巴黎沙龙，沙龙接收了它。但在那儿，该画仍然无人问津，甚至连沙龙评审员也认为，大机器画（grande machine painting）只会被某个机构收藏，从此它销声匿迹，无人欣赏。[4] 仿佛已经预料到会遭到忽视一般，这幅画成了一幅政治、艺术上的幻灭与哀悼之作。该画在讲英语的国家的现代主义的历史中分量不重，但它为波多黎各的艺术、文学乃至民众认同奠定了基础。[5] 所有讨论废奴后的表征的人都应该看看这幅画。如果就某段时期的特定风格而言，这幅画不算先锋派，但无论如何，它反映了高级绘画是如何从视觉性与废

1　参见 Katherine Manthorne, "Plantation Pictures in the Americas"。

2　Cubano Iguina, *Rituals of Violence in Nineteenth-Century Puerto Rico*, 136–37.

3　Cézanne, *Letters*, 242–43.

4　Roger Marx, "Salon de 1895."

5　目前波多黎各正经受着预算危机，画作使用权受到限制，因此我无法将新的图片用到这本书中，对此我感到十分遗憾。

奴现实主义的对比中分离出来的。事实上，《守灵》正在悼念的是失败的废奴计划和它们本应描绘的现主义。如果这幅画"不合时宜"，正如尼采或本雅明可能会说的那样，这便构成了它成败的理由。

　　这幅画尺寸巨大（约 13 英尺 ×7 英尺），而且描绘的事件太多了，以至于它的主题都被掩盖了。它描绘了为一位孩子守灵的场景，这个场景的古怪设置显示了画作的分离性。这种仪式叫喜丧（baquine），它融合了刚果的宗教和天主教信仰——已故的无罪的儿童将独自一人前往灵界或天堂，人们不应为他哀悼，因为这会阻碍他的行程。奥勒准确地描绘了这种刚果的仪式，铺着白布的桌子被用作祭坛，奠酒台上摆着食物酒水，人们奏曲帮助灵魂上路。[1] 这同时也是一种天主教纪念小天使（angelito）去世后直接上天堂的仪式，在西班牙被称为花葬（florón）。因此，已故儿童身着白衣，身边放满鲜花。人们对该仪式的接受表明，这个小孩即使很小，但也已经受洗了，这在视觉上让人想到荷西·坎佩奇的肖像画《胡安·阿维利斯》。

　　迄今为止，没有任何人将这幅画解读为宗教仪式的融合，因为所有权威都转移到了 1895 年沙龙展的配图文字中。

> 　　在波多黎各乡村，人们对这一习俗仍存非议，这着实令人吃惊，但牧师对它推崇备至。当天，家人朋友整夜为死去的孩子守夜，桌上铺着蕾丝桌布，放着鲜花。母亲［……］没有哭泣，生怕眼泪会打湿正飞往天堂的小天使的翅膀。她开怀大笑，给牧师倒酒，牧师热切地盯着烤乳猪，人们都很期待这道菜。这间房子是按当地风格建造的，房间里，孩子们在玩耍，狗在嬉戏，恋人相拥，乐师酩酊大醉。这是一场打着卑劣迷信的幌子的野蛮的食欲的狂欢。[2]

190

这段由奥勒本人撰写的文字批判了喜丧，说那是牧师发起的狂欢。许多学者也赞同该看法，都注意到了左侧前景中"正拽着彼此的热恋中

1　Moreno Vega, "Espiritismo in the Puerto Rican Community," 348–50.

2　引于 Delgado Mercado, "The Drama of Style in the Work of Francisco Oller," 50，引文由德尔加多·梅尔卡多翻译。

的夫妇"。[1]但事实并非如此（见图 38）。任何看过真实画作的人都明白，这对夫妇正沉浸在悲伤中。画中的女人用手臂遮住眼睛，伸出另一只手挡开即将端上来的祭祀猪，站在她身后的男人抱着她以示安慰。还有一名男子将空瓶举过他们的头顶，对他们的悲痛熟视无睹。无论在何种情况下，这种视觉监督都出于同一种原因。无论在法国撰写该沙龙条目的人是谁——显然不会是艺术家——那个人无疑是依据照片来撰写的，就像见到照片后毫不犹豫批评它是"平庸之作"的毕沙罗一样。在照片中，画作的暗区变模糊了，如果不仔细看，这对夫妇可能看起来就像在拥抱一样。这幅画作并不简单，它带来一系列的对比、视觉影射、观察迟疑与戏剧性场面。

这幅画的空间构造了一系列偏离画面中心的、互动的人群，画面布局明显是偏斜的，使用了金字塔与斜线的经典构图法。左侧的乐师、烤乳猪和主持的牧师连成金字塔，左边正在欢呼的男子与最右边的挥刀的男子被牧师吸引住了。从左下角开始，死去的孩

图 38 "夫妇"，奥勒《守灵》细节

1 Soto-Crespo, "'The Pains of Memory,'" 450. 这篇文章有很多优点，我之所以引用它，是因为它是一篇最近发表的，且发表在一份核心期刊上的文章。

子与画中其他的孩子连成了一条对角线。我们可以看到，左侧角落里有两个摔倒的和一个站着的小孩，他们的肤色分别是白、棕、黑，一条无形的线将三人引向了死去的孩子。墙洞里发出的一束光，照亮了他（她），我们能看到一位戴帽子的男人站在中间，由此，房间里笼上了一层神圣的氛围，孩子的皮肤也越发显白。这对哀悼的夫妇和两名身着农民衣裳的男子连在一块，他们在画作的右手边，其中一人在向夫妇俩打手势。在画面中心，站着一位年迈的非洲男子，他注视着死去的孩子（见图39）。最后，这幅画的右侧前景部分有一块空白区，它暗示观看者的视角由此得到了建构。观众仿佛躺在地上，或是一个小孩，他的视角很低，位于中间偏左的小狗与站在右边的女人的目光交汇处。在同情非洲男子与送葬者的同时，空白区将我们的注意力集中在死去的孩子身上，随着烤乳猪被端上来，我们不由得谴责起这场正在进行的庆祝活动。混乱的活动将我们的注意力从图中真正的权威身上移开了，他就是消失在画面上的地主，我们可以在左手边的窗外看到他，尽管奴隶制已正式结束，但他仍然保有权力（见图40）。该

191

192

图39　"长者"，奥勒《守灵》细节　　　　图40　"地主"，奥勒《守灵》细节

193 画描绘了服丧的场景，但也是在哀悼艺术家那无法实现的未来愿景，即废奴的未来，这一点在孩子身上得到了体现。在这幅现实主义绘画中，奥勒试图视觉化波多黎各的一个跨种族社会，结果却与乡村生活的贫穷和权力的不变现实发生了碰撞。

在此背景下，死去的孩子与年迈的非洲男子间的对抗最为尖锐。无论这位老者当前的身份地位是什么，他应该出生于波多黎各的奴隶制时期，被打上了种族化的印记。不按种族来划分社会是未来的愿景，1873 年，人们尚能乐观地想象这种愿景，但之后，它不再可行了——它如死去的孩子一样沉寂。假设画中其他孩子是过世小孩的兄弟姐妹，那么非洲老者可能是其祖父或其他亲戚。当然，他的确在场；但如幽灵一般让人忽视了。他直盯着小孩，没有去看那些欢宴者和哀悼者。活人与死人间的目光的强度跨越了废奴的不可见的、暂时的分裂，也跨越了（显然存在的）肤色界线，这种目光的强度是"不合时宜的"，因为理应黑发人送白发人，但事实却反过来了。并且，纵然存在哀悼的理由，奴隶制时代也不应哀悼现代性。正因如此，该画构造了一个不寻常的视角。观众要么是一个倒在地上、没能完成其应做之事的成年人，要么是一个小孩，他（她）眼前一片混乱，脑子里正琢磨着大家的行为。结合起来看，这些视角来自一位尚无法律人格的成年人，因此，来自一位未成年人。

更具暗示性的是，画中有一系列对现实主义风格的视觉习惯的指示。从左向右看：左边哀悼的女人出自库尔贝画作中的农民形象，如《簸谷的人》（*The Winnowers*）（见图 41）。画中的服丧者伸出手臂，画面中心留有空白，以及过世小孩旁边的罗马风格的椅子皆让人想到大卫（David）的《布鲁特斯》（*Brutus*）（见图 42）。

大卫的作品以私人需求、悲痛与公共需求的冲突为核心，1789 年首次展出即被视为革命性的画作。他在描绘最右边的椅子时，巧妙地使用了透视缩短的技法，这令人想起卡拉瓦乔（Caravaggio）在一幅与复活节有关的画《在伊默斯的晚餐》（*The Supper at Emmaus*）中所运

图41　居斯塔夫·库尔贝，《簸谷的人》（1854年），131厘米×167厘米。编号：874。图片来源：G. Blot. Musée des Beaux-Arts, Nantes, France; Réunion des Musées Nationaux / Art Resource, New York

图42　雅克–路易·大卫，《侍从搬来布鲁特斯儿子的尸体》（*The Lictors Bearing the Bodies of the Dead Sons of the Roman Consul Brutus*，1785年）。布面油画，323厘米×422厘米，图片来源：G. Blot and C. Jean, Louvre Paris; Réunion des Musées Nationaux / Art Resource, New York

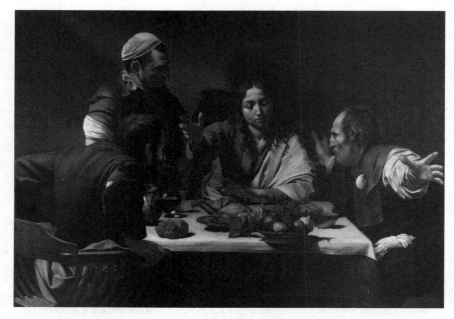

图 43　米开朗基罗·梅里西·达·卡拉瓦乔（Michelangelo Merisi da Caravaggio），《在伊默斯的晚餐》（1601 年），藏于布雷拉画廊（Pinacoteca di Brera），米兰，意大利。图片来源：Scala / Art Resource, New York

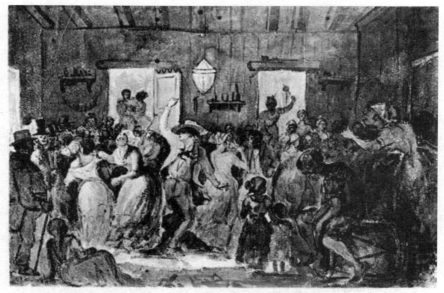

图 44　卡米耶·毕沙罗，《委内瑞拉狂欢节期间一个酒馆的夜晚舞会［原文如此］》（*Evening Ball in A Posada during the Carnival in Venezuela* [sic]，约 1852—1854 年），棕褐色水彩纸本，36.4 厘米 ×53 厘米。藏于委内瑞拉中央银行，加拉加斯，委内瑞拉。图片来源：Snark / Art Resource, New York

用的类似的（可能更戏剧化的）技巧（见图 43）。卡拉瓦乔的画中的门徒们惊慌之余，一脸不敢相信不可能之事变成了现实的神情，天主教堂使幻想成真，这两个场景在 19 世纪晚期并不常见。最后，有一份几乎是私人的参考资料中提到，奥勒的整幅画作都暗指毕沙罗在 1853 年开始其绘画生涯之初在委内瑞拉创作的作品《酒馆的舞会》（*Dance at the Inn*），尽管奥勒在此的暗指可以理解为一种类似的觉醒（见图 44）。

毕沙罗画作的主要内容也是两个孩子正在安慰一名悲伤的非洲男子。其相对较大的画幅表明毕沙罗当时考虑将它创作为巨幅油画，后来他转向"法国"主题（如《偏僻住户》）而放弃了这一念头。可以说，奥勒在加勒比地区的另一个地方，在一个截然不同的时刻，为他完成了这一工作。这些话隐含指责，不仅是对一件未完成的画作的反思，而且是对未走之路的暗示，因为毕沙罗宣称要走激进主义道路。此外，还存在对此处所展现的不同视觉性的衡量。当毕沙罗拿起画笔，委内瑞拉即将废除奴隶制，这意味着"父亲"的哀悼是为了一个无法体验自由的孩子。当奥勒作画时，美国即将在 1898 年入侵波多黎各，开始对其一个多世纪的占领。虽然他无法预见这一戏剧性事件，但他的作品哀悼的是自由与看的权利，前者无法实现，后者没能作为废奴现实主义而发挥作用。尽管发生了 1848 年大罢工、废奴以及巴黎公社，视觉性还是成功地变成了帝国主义视觉性。

5

帝国主义视觉性与反视觉性，
古代与现代

196　　　　从某种意义上说，所有的视觉性都曾是且依然是帝国主义视觉性；帝国主义列强则认为，视觉性塑造了现代性。本章探讨在殖民当局摆弄"文明"和"原始"的等级划分时，帝国主义视觉性在殖民地和宗主国的形成。虽然视觉性是个体**英雄**的特权，但帝国主义视觉性是用来建立秩序的抽象的、强化版的生命权力。帝国主义视觉性认为，要在时间内外构建历史，这意味着"文明"处于时间的前沿，而与之相对的"原始"，尽管和它同时存在，却存在于过去。这一等级制度划分了空间的秩序，并设置了可能之事的范畴边界，有意使商业成为在基督教组织范围内的、在文明的权威下的人类的主要活动。帝国主义视觉性设想了一种超越历史的权威谱系，其特征是"土著"和"文明"之间的不可调和的断裂，无论这种断裂是随着罗马人的崛起而出现在古意大利的断裂，还是仍然存在于太平洋岛国殖民地的那种断裂。因此，视觉性宣称自身拥有一种权威——一种类似它（误）认为的美拉尼西亚和波利尼西亚领袖所拥有的玛那（权力或威望）光环的权威。卡莱尔的传记作者兼继任人詹姆斯·安东尼·弗劳德（1818—1894年）呼吁新的现代的凯撒主义（Caesarism），这一始于"原始"思想的普

197　遍权威支持了他的要求。地方传教士努力促成并加强了这些抽象的权威模式，他们试图用宗教训诫来弥合认知中的古今鸿沟。对与"原始"和"文明"的分类有所重叠的古代和现代的分类标示出一种时空分离，这种时空分离又为欧洲现代主义所美化了。尽管这些规则看似武断，但它们最终有效地将权威与新近的集权制帝国主义势力结合了起来。为了应对第一次世界大战后的权威危机，在某些地方，法西斯独裁形式的卡里斯玛领袖（charismatic leadership）[1]又卷土重来了。

　　　　正如同视觉性本身就是对革命策略的对抗一样，殖民地原住民采取的新策略要求新的视觉性，帝国主义视觉性则正是这种视觉性的加强版本。我将描绘这个过程在奥特亚罗瓦新西兰的展开，这既是因为

1　又称"魅力型领导"，卡里斯玛式的领袖不需要从任何外在的地方获取权力来源，他既是权力的赋予者，也是权力的执行者。——译者注

弗劳德把新西兰想象成在帝国中重生的英国，也是因为玛那的理论化
依赖于传教士及其代理人在新西兰扩展的教区开展的田野工作。毛利
人挪用了基督教经文，将其运用到一场复兴运动中，在这场运动中，
他们把自己塑造成了基督教传教士眼中的"犹太人"。这种对权威的
主张比基督教更古老，比毛利人所公认的信仰更现代，它既能把以前
敌对的团体凝聚成一股反殖民力量，又能破坏传教士的公信力。这一
策略迫使英国王室在 1840 年的《怀唐伊条约》中直接提出了对主权的
要求，由于该条约需要毛利领袖的批准，因此它赋予他们法律人格，
进而赋予他们权威。这些挑战导致帝国主义权威进一步被强化了。历
史的视觉化过程被弗劳德描绘成了"大洋国"，它将特定的神圣概念
投射到广义、抽象的"死亡政治"中，并将其划分为两个区域。其一
是帝国主义权威下由新兴的统计科学设定的、用来描述生死模式的"正
常"区域。其二是帝国之外的区域，在这个区域里，所有被排除在正
常区域之外的人——被殖民者和受到种族歧视的人——都要服从特殊
的权威；帝国主义剥夺殖民地人民生命的权利便是这一区域的缩影。
或者，更直白一点说，杀害他们的权利。帝国主义列强"发现"，玛
那是（如今表现为凯撒主义的）英雄主义的"最初"来源，这一"发
现"赋予了权威合法性。宗主国的帝国主义视觉性受到了一种来自"古
代底层"或古代无产阶级的反谱系权威的内部挑战。古代的反帝国"罢
工"——以斯巴达克斯这一英雄形象为代表——创造出另一种谱系以
授予现代劳工运动权威。这些视觉化过程不像废奴主义那样依赖于现
实主义的视觉媒介，它们转向了新的视觉化形式——比如劳动工博物
馆（the Museum of Labor）、红旗和"五一"劳动节运动，最后得出结
论认为大罢工是另一种描绘社会整体的方式。在激进运动和 1917 年后
帝国主义的分崩离析共同导致的权威危机中，凯撒主义成了新的独裁
式的"英雄主义"。

198

传教士和"犹太人"：新西兰的统治和殖民

> 地母神　为世界做点什么吧！
>
> 仙女　这世界在翻转
>
> 来吧
>
> ——肯德里克·史密塞曼（Kendrick
> Smithyman），《世界上下颠倒了》

　　基督教福音派计划将自己推向全球，正是这一计划依照卡莱尔的模式实际参与了帝国主义视觉化的建构。[1] 若卡莱尔和弗劳德是视觉性的理论家，那么视觉性的主力军便是遍布全球的传教士大军。他们热衷于推倒神像，将其送往西方国家首都的博物馆，并在视觉化的监督下，建立私有财产神圣不可侵犯的规章制度。"现代性在 19 到 20 世纪改变了西方和非西方国家"；倘若传教士曾被贬低为帝国主义的"走狗"，最近的许多研究则试图在"逐渐全球化的现代性的背景下理解他们；换言之，传教士是在非西方社会传播现代性的代理人，也是新兴霸权的产物"。[2] 最能说明问题的一点是，帝国主义视觉性是正在逐渐全球化的资本主义现代性的媒介和产物。传教士设想自己通过一系列精神和肉体层面的暴力手段为黑暗带去光明，把戴维·利文斯通（David Livingstone）的名言"基督教、商贸、文明"写在"地图空白处"（后来约瑟夫·康拉德对这些空白之处如痴如醉）。利文斯通之言可谓一针见血：先引入基督教，激发人们对商贸的渴望，文明便会应运而生。

　　传教士们热切地将自己视作卡莱尔式的英雄人物。吉恩·科马罗夫和约翰·科马罗夫（Jean and John Comaroff）的观点深刻明晰，传教士"是现代'作为传记的历史'的原型主体，他们造就了一系列英雄文本。这些文本的线性发展过程足以对人类的动机、行为和后果做

199

1　显然，这里意味着我们需要考虑与此处相关且与此处形成对比的天主教传教士的工作，尤其是在南美的传教工作，因为天主教的整合性的视觉工作会指向不同的结果，这一点十分有趣。

2　Dunch, "Beyond Cultural Imperialism," 31. 也可参见 van der Veer, *Conversion to Modernities*。

出充分阐释"。[1] 例如，1837 年，英国传教士约翰·威廉姆斯出版了他的南太平洋旅行见闻，这本畅销书最引人注目的部分是他对拉罗汤加岛（Rarotonga，今属库克群岛 [Cook Islands]）上的"偶像"（或称提基神 [tiki]）的破坏。提基神是没有具体形象的偶像，人们将他仔细包裹起来，以防止其玛那逃逸或伤害路人。威廉姆斯毁掉了所有神像，只保留了一尊样本，并将其送回了伦敦，该神像现藏于大英博物馆。在一幅卷首的木版画插图中，威廉姆斯以一种不折不扣的英雄形象坐在公众面前，接受拉罗汤加岛领袖的公开进贡——后者现已完全失势。消除了本土的视觉性后，威廉姆斯接下来颁布了一部以财产权为基础的法律。[2] 英雄的传教士已为黑暗带去了光明，他们强迫当地人承认光明的存在并皈依光明。皈依发生于"灵魂"深处；在现代性那里，"灵魂是肉身的监狱"，新的规训制度试图将现代性常态化，而灵魂正是它的目标。[3]

在此我将以奥特亚罗瓦（长白云之乡）为例，说明在它变成新西兰皇家殖民地——弗劳德的理想殖民地——期间，帝国主义视觉性及本土反视觉性的形成。长白云之乡也曾是毛利人联合起来反抗殖民主义的地方，这种反抗促进了一种本土反视觉性的形成。这种反视觉性试图质疑帝国主义视觉性的谱系和它的象征形式，并视觉化其自身的权力模式。1814 年，英国传教士就到达奥特亚罗瓦了，但到 19 世纪 30 年代，他们才第一次成功地令人改信基督教。比如，根据传教士记载，1834 年，一位部落首领驳斥了基督教——"这一教义 [……] 可能对奴隶和欧洲人有用，但对像纳普希族（Ngapuhi）这样自由而高贵的人民却行不通"，这意味着北岛上的各部族结成了统治同盟。[4] 从这一点上看，土著居民仍对他们在人口和思想上的优势充满自信。传教士们认真地对待了这些言论，向毛利人社会中的奴隶和其他边缘人群

1 Comaroff and Comaroff, *Of Revelation and Revolution*, 1: 35；关于卡莱尔的部分，参见 1:52–53。

2 John Williams, *A Narrative of Missionary Enterprises in the South Sea Islands*, 30–34.

3 Foucault, *Discipline and Punish*, 30.

4 H. Williams, "Diary," 514.

传教。1830 年前后，随着白人（Pakeha，欧洲人）数量的增加，再加上战争和疾病导致毛利人的死亡率升高，基督教的信仰水平开始急剧上升。[1] 学者们认为，基督教取得这一进展有诸多原因：传教士在地区冲突中发挥了调解人的作用；1827 年本地语言的印刷文本问世之后，殖民者的文字素养带来了明显的好处；欧洲商业提供了物质商品，如毯子、火枪；以及外来疾病对土著的毁灭性打击。所有这些都有意无意地抹杀了毛利人所谓的"原始"共产主义，取而代之的是基于财产的关系。[2] 首先，土著居民被迫了解了他们的原始主义的缺陷。一位重要的传教士威廉·亚特（William Yate）发现毛利人的最大的缺陷就是缺乏对自身不足之处的认识。1829 年，他向英国海外传道会（Church Mission Society）宣称："只有在罪恶和撒旦（satan［原文如此］）的枷锁使灵魂受苦之后，人们才会皈依基督。"[3] 他承认禁忌（tapu，毛利语，相当于波利尼西亚语中的 taboo 一词）引起的强烈"恐惧"感，但声称禁忌的短暂性以及人类的形态让它成为次要的服从形式。亚特花钱和年轻毛利人做爱，很快便被逐出教会，因此他的罪恶感可能更加强烈。尽管如此，在 1835 年出版的新西兰游记中，亚特欣喜地注意到，毛利人的"真实和想象的欲望"增加了，因此，"发展工业、完善法律的趋势以及改善其居住地、习惯和风俗的愿望都正在增长"。[4] 毛利人把这一过程称为"成为新教毛利人（mihanere）"，这是"传教士"（missionary）的同音词。[5] 传教士培养出了先前从未有过的需求感，这便是约翰·科马罗夫和吉恩·科马罗夫口中的传教士的"意识殖民"的体现。[6]

在与决意定居的白人打交道的过程中，土著居民发现，他们遇到的这群人将所有不同的毛利部落（iwi，民族）统称为"毛利人"，并

1　鉴于长白云之乡新西兰是一个二元文化社会，一般来说不需要将毛利语单词变为斜体。（译按：一般在英语写作中，作者会将外语词汇标为斜体以示区分。）

2　参见 Binney, "Christianity and the Maoris to 1840"。

3　引于 Binney, "Whatever Happened to Poor Mr Yate?," 113。

4　Yate, *An Account of New Zealand*, 247.

5　引于 Binney, "Christianity and the Maoris to 1840," 158。这篇文章清晰地勾勒出了这里描述的过程。

6　Comaroff and Comaroff, *Of Revelation and Revolution*, 1: 8 and passim.

已对他们最基本的文化资源，即土地本身，进行了划分。巫师（tohunga）
帕帕胡里希亚创造出有关炽烈之神（Te Atua Wera）——火神（the
Red God）——的预言作为回应，并联合"毛利人"对抗白人（见图
45）。帕帕胡里希亚回应了他对教义和基督教经文的理解，声称毛利
人是犹太人（Hurai），这赋予了他们"古老的"权威，他们不比白人
低级。他根据《旧约》的记载，在星期六（而非基督教传统的星期日）
庆祝安息日，并举起一面具有象征意味的旗帜为自身的行为作证。[1] 通
过将安息日移到星期六，帕帕胡里希亚及其追随者收回了塑造时间的
权利；这种权利是传教士在新西兰定居下来的手段之一，也是他们的
主要的福音派主张的组成部分。人们庆祝安息日是传教士衡量他们取
得的进展的定量指标，因此，亨利·威廉姆斯谴责那些接受过传教的
叛徒，称他们"和以前相比，更像恶魔之子了"。[2] 传教士们表示，毛
利人可能是以色列失落的部落之一，他们具有"犹太"特征，例如，
贪婪的性格、经商的偏好。[3] 因此，毛利人既清楚为何犹太人在白人宗
教中举重若轻，也明白他们是如何成为系统性的种族堕落的对象的。

201

图 45　匿名，"炽烈之神［帕帕胡里希亚］"，载弗雷德里克·曼宁
（Frederick Maning），《旧新西兰》（*Old New Zealand*，伦敦：1863 年）

1　参见 Ormond Wilson，"Papahurihia: First Maori Prophet"。

2　引于 Elsmore, *Mana from Heaven*, 40。

3　Binney, "Papahurihia," 325.

人们很难不去怀疑，毛利人之所以选择认同犹太人，是因为他们清楚，这会让白人感到不快。弗劳德写道，"卡莱尔憎恨犹太人"，他还把迪斯雷利（Disraeli）描述为"最伟大的希伯来魔术师"（引于弗劳德的小说《比肯斯菲尔德伯爵》［*The Earl of Beaconsfield*］），这与传教士威廉·伍恩（William Woon）对帕帕胡里希亚的令人疑惑的描述一致："帕帕胡里希亚屈尊与一些犹太人混在一起，学会了杂耍等伎俩，因此，他是个了不起的人。"[1]英国人无法相信帕帕胡里希亚可能发起了这场运动，他们认为他已被"希伯来旅人"腐化了，"帕帕胡里希亚摇身一变，成了一名船长，并且掌握了杂耍和口技"。[2]这并不是完全不可能的，因为霍基昂加（Hokianga）居住着许多犹太商人。[3]当然，许多作家认为毛利巫师使用了口技。至于他们为什么表演杂耍，就不得而知了。当时，达尔文用"把戏"指代他在南美洲使用的技术，因此，帕帕胡里希亚很可能已经掌握了一些西方技术。[4]他致力于建立一个理想社会，他既是新西兰的本土英雄，也是民族英雄。从表面上看，他的运动基于一种被翻译为本土语言的、与新教教义的"格格不入的"解读，但他的政治目的却是创造一个毛利"民族"。因此，他对土著和犹太民族的双重负面隐含义的挪用印证了史蒂芬·特纳（Stephen Turner）所说的"本土讽刺"（native irony），即"对某种'官方'现实的歪曲，在土著或本土居民的感情意识的介入下，人们已经知晓、预期并以约定俗成的方式阐释了这种'官方'现实"。[5]帕帕胡里希亚的运动充斥着挪用、悖论和述行性展示，而且似乎总是充满后现代性；肯德里克·史密塞曼的著名解构主义诗集《炽烈之神》（*Atua Wera*，1997年）的主题正是这种后现代性。帕帕胡里希亚声称自己是犹太人，后来特·瓦·豪梅尼（Te Ua Haumene，约1820—1866年）和特·库提·阿

1　马库斯（Markus）引用了弗劳德，参见 Markus, *J. Anthony Froude*, 268；奥蒙德·威尔逊（Ormond Wilson）引用了伍恩（1836），参见 Ormond Wilson, "Papahurihia," 477。

2　引于 Eric Ramsden, *Marsden and the Missions*, 160。

3　参见 Rosenthal, *Not Strictly Kosher*, 16。Gluckman, *Identity and Involvement*, 75–76.

4　Darwin, *The Voyage of the Beagle*, 38.

5　Turner, "Sovereignty, or the Art of Being Native," 87.

里科伦革·特·图鲁基（Te Kooti Arikirangi Te Turuki，约 1814—1891 年）
等人在领导复兴运动时也重复了这一点，这些复兴运动至今仍有许多
支持者。[1] 特·瓦声称自己是雅各的 12 个儿子的后裔，特·库提则在
1868 年戏剧性地从查塔姆群岛（Chatham Islands）的监狱越狱，逃往内地，
他将自己的历程比作摩西出埃及去往应许之地的旅程。这种是一种具
有预言性的、矛盾的、富于想象的、视觉化的民族主义。

若帕帕胡里希亚声称自己作为一个"犹太人"而拥有古代权威，
那么他在综合传统和时局的时候则是一个现代人。就像巫师一直做的
那样，他召唤死者的灵魂，让他们发声、为处于新环境中的人们提供
建议，但是现在他却提到了毒蛇（Te Nakahi），这条蛇融合了《创世
记》中的蛇、摩西手杖上的火蛇和长久以来的毛利蜥蜴的精神。[2] 他在
犹太安息日升起一面旗帜，就像英国人在基督教礼拜天所做的那样。
传教士会用各种各样的旗帜代表他们的布道团，这些旗帜上通常还有
一段毛利语文本。1835 年，英国人约翰·巴斯比（John Busby）在一场
朗加蒂拉（rangatira，意为领导人或酋长）的聚会上悬挂了一面"新西
兰"旗帜，于是之后所有的复兴运动都使用这面旗帜。[3] 虽然现在尚不
清楚帕帕胡里希亚的旗帜，但后来特·瓦和特·库提使用的旗帜表明，
它由符号、颜色，可能还有文字组成。特·瓦有一面写着"迦南"（Kenana）
旗子，他以此表明自己是犹太人。特·库提也有一面旗子，上面的新
月图案代表新世界，十字架和字母"WI"指代他的安息日。在他的
另一面旗子上，英国的联合杰克旗（the Union Jack）的四个部分被涂
成了绿色和棕色（而不是白色和蓝色），代表着像星星一样的新西兰
的四个岛屿。[4] 特·库提似乎幻想过一种后殖民的权力共享模式，这种
模式结合了殖民主义的形式和土著居民的内容。[5]1845 年，霍恩·赫克

203

1 参见 Binney, *Redemption Songs*。

2 参见 Elsmore, *Mana from Heaven*, 37–49；Binney, "Papahurihia, Penetana"。

3 参见 "Flags" and "Untitled," in Smithyman, *Atua Wera*, 45–46。

4 人们可以在蒂帕帕国立博物馆——奥特亚罗瓦新西兰的国家博物馆——中看到这些旗帜。遗憾
的是，我无法从相关的毛利部落那里取得复制许可。

5 Binney, *Redemption Songs*，见该书第 198 页后的彩插。

图 46　艾农（Anon），"科罗拉瑞卡［拉塞尔］"，载弗雷德里克·曼宁，《旧新西兰》（伦敦：1863 年）

（Hone Heke）对白人殖民者发动了战争，战争期间，帕帕胡里希亚成了战酋；这场战争源于毛利人对科罗拉瑞卡（Kororareka，今天的拉塞尔［Russell］）的旗杆的反复破坏（见图 46）。旗帜本质上是军事化实体，帕帕胡里希亚与其他毛利领袖知晓这点，他们试图利用旗帜行使主权。人们用旗帜将某块领土标记为新的国家财产，并象征性地指明制旗人的文化历史，旗帜从而成为主权存在的象征和指引。只有在土著居民接受了这些潜在目的的情况下，悬挂旗帜等举动才能起到如此效果。摄影师威廉·劳斯（William Lawes）——当时伦敦传道会驻巴布亚新几内亚（Papua New Guinea）使者——在 1888 年参加了一次他所谓的"英国主权宣示"的活动："没有太多国旗展示。也幸亏没有过多的国旗展示，因为当地人肯定认为升国旗是白人的消遣罢了。（11 月）4 日的会议是我在新几内亚出席的第十次会议。它们变得越来越枯燥了。"[1]也许殖民欲望的指数是对这种无聊仪式忍耐限度。

帝国主义象征符号单调乏味，毛利人善用隐喻、典故，为了迎合

1　引于 Moore, *New Guinea*, 133。

204

毛利人的习惯，帕帕胡里希亚运用了一种复杂的视觉化修辞。法国传教士路易·凯瑟林（Louis Catherin）（又名凯瑟林·萨万特［Catherin Savant］）提供了一幅他在《怀唐伊条约》签订前后使用的图像。

> 塔纳基（Tanakhi）［Te Nakahi，蛇］将宗教异端分子比作奥特亚树（aotea）——这棵树笔直挺拔，另一棵从笔直的树的根部长出的树则歪歪扭扭。这种树被称为审判之树。在那棵弯曲的树下，异教传教士正在祷告：他们所走的道路通向魔鬼的烈火，他们启程了［……］塔纳基（新的上帝）出现在那棵长歪的树下，然后启程去点燃了永恒的火焰，随后，他出现在那棵直耸入云的树上；异教徒也试图爬上那棵树，但当他们以为自己到达了天堂时，天堂轰然消失，继而，他们坠入深渊。[1]

无论基督教关于异教和天堂的语言是怎样的，帕帕胡里希亚的视觉隐喻清晰明了：虽然传教士误以为找到了通往救赎的道路，但只有复兴运动才能真正帮人们指明道路。帕帕胡里希亚借用当地植物的意象提出了找寻方向的问题，这必定引起了土著的共鸣，他们也注意到了，两个种族之间存在差异：他们熟知 600 多种植物，而白人对植物一无所知。毛利人和基督教之间的关系本来就十分松散，这场运动更是令其雪上加霜；许多人放弃了基督教，站到了殖民者的对立面上。传教士指责船长们让毛利人相信他们的"目的只是占有这片土地：当毛利人成为基督徒时，我们就会奴役他们"。[2]如果正如毛利人理解的那样——奴隶制意味着手无寸土，那么这条预言确实准确无误。[3]在毛利语（te reo）中，土著居民通常称自己为 tangata whenua，即"土地的主人"。传教士亚特在一系列毛利人皈依者的信件中记录道，皈依会带来一些双重意识的痛苦。洪伊（Hongi）——"一位和克拉克（Clark）先生住在一起的已婚男子"——写信说他有时会这么想："'哈！上帝之类的事情对我来说意味着什么呢？我只是一个新西兰人，对白人和博学者

1　Servant, *Customs and Habits of the New Zealanders 1838–42*, 56–57.

2　William Williams, "Diary," 515, entry for 17 March.

3　参见 Rosenfeld, *The Island Broken in Two Halves,* 51–52。

而言，这些事情大有助益，但对于我们而言呢——！'"许多其他的
信件也都证实了这种内心冲突，即亨利·瓦汉加（Henry Wahanga）所
称的"本心"与"新心"之间的冲突。[1] 据写信人所言，他们知道亚特
205 想知道他们与罪恶作斗争的意识，因此，这些困境必须是听起来十分
严重的困境。当传教士还在谈论魔鬼的影响、安息日出勤率下降之时，
（恰好是犹太人的）水手乔尔·波拉克向英国上议院证明了一个更彻
底的转变："土著人当时发动了一场十字军东征式革命，因此一切都停
滞不前了；他们没有任何机会继续任何事情。这种情况由一种突然出
现的新宗教引起，它的名字是帕帕胡里希亚。"[2] 劳动力处于闲置状态，
这意味着一场打着宗教旗号的反殖民大罢工，它必定和同时代的宪章
派庆祝的国庆节如出一辙。

主权或管辖权

帕帕胡里希亚叛乱期间，1840 年 2 月 6 日，英国代表和毛利首领
签署了《怀唐伊条约》，根据该条约，长白云之乡正式成为英国王室
殖民地新西兰。次年，英国宣布成立了一个基督教教区，并任命了一
名英国圣公会主教。[3] 帕帕胡里希亚发动的叛乱以及《怀唐伊条约》都
是土著居民对殖民定居者的回应。叛乱迫使英国王室为了捍卫其统治，
承认了土著的权威。1838 年，波拉克向上议院汇报道，"土著人又回归了，
真是令人吃惊"，换言之，土著人放弃了基督教，又信奉起了土著宗教。[4]
对帕帕胡里希亚和他的追随者来说，"回归"是对帝国主义未来的挑战，
不仅如此，他似乎已经正确地将其视觉化了。通常的说法是，该条约
遵循了新西兰协会（New Zealand Association）（后来的新西兰殖民公
司［New Zealand Company］）在 1838 年提出并得到上议院审议的殖

1 Letters published in Yate, *An Account of New Zealand*, 253 and 259. 更多此类描述参见第 249–281 页。

2 *Report for the Select Committee of the House of Lords*, 87.

3 *Annals of the Diocese of New Zealand.*

4 *Report for the Select Committee of the House of Lords*, 88.

民提案；不过需要补充的是，这些听证会清楚地表明了英国的权威并非不容置疑。[1] 该协会认为"应该像对待儿童一样治理野蛮人"，换言之，他们是法律意义上的未成年人，没有权利，应受到保护。[2] 但英国海外传道会提出了反对意见，认为这种指示没有法律依据，因为英国"不拥有任何主权或管辖权"。只要情况允许，传教士们就争相购买土地，当这一行为受到质疑时，他们却指出，这种交易并不宣示主权。[3]《怀唐伊条约》旨在结束所有这类争端，并为英国的扩张奠定基础。同时，该条约寻求土著居民的同意并假装赋予大多数土著合法身份，这意味着英国承认土著居民也享有主权，拥有一定程度的权威。

206

主权是《怀唐伊条约》及其后续历史中的关键问题。该条约是用英文和毛利语起草的，毛利首领在毛利语版本上签名或做了标记（见图 47）。然而，二者天差地别。英文版的第一条写道："将所有主权的权力和权利绝对、毫无保留地割让给英国女王陛下。"根据兰吉纽伊·沃克（Ranganui Walker）的英文译本，毛利语版的第一条则是这样的："同盟酋长和所有非同盟酋长毫无保留地将他们所有土地的管辖权（Governorship）永久割让给英国女王。"[4] 主权这一关键词被历史学家鲁斯·罗斯（Ruth Ross）恰当地称作"毛利传教士"，该词在毛利语中的表述是 kawanatanga；这个新造词是由传教士一词 kawana（总督［Governor］的音译）加上后缀 tanga（意为"与之有关的事物"），用以表示管辖权。[5] 当时毛利人还没有"管辖权"的概念，因此签署者不可能明白他们放弃了什么。詹姆斯·巴斯比（James Busby）早期与小部分酋长打过交道，制定好了所谓的《独立宣言》（Declaration of Independence, 1835 年），那时他就已经使用了玛那这个重要术语了。沃克得出一个结论，倘若条约中使用了"mana whenua"（土地玛那）

1　Orange, *The Treaty of Waitangi*, 25–26.

2　*Report for the Select Committee of the House of Lords*, 133.

3　Ibid., 243 and 263.

4　Walker, *Nga Pepa A Ranginui*, 52–53.

5　参见 Durie, *Te Mana te Kawanatanga*, 1–2。

207

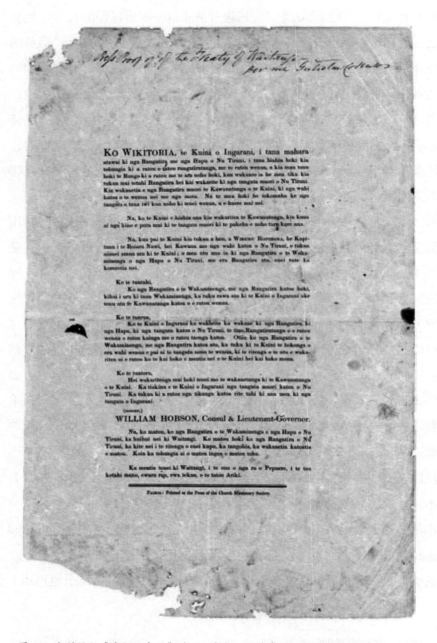

图 47　毛利语版《唐怀伊条约》（1840 年）。图片来源：Alexander Turnbull Library,
Wellington, Aotearoa, New Zealand

这一重要短语，那么"他们（酋长们）很可能不会签署这份条约"。[1]
在毛利语版的《新约》和《公祷书》（Book of Common Prayer）中，
kawanatanga 往往指上帝的权威，这表明，条约签署人很可能认为他
们是在精神上与基督教达成了妥协。[2] 从法律角度来看，在解释条约
时，应遵循不利解释原则（contra preferentem），即反对条约制定者
的观点，这种方法意味着不应将条约解释为放弃主权。其他人也承认
kawanatanga 的概念模糊不清，但英国王室的管理权却被割让了。[3] 讽刺
的是，kawanatanga 一词现在被用来表示"自决"。[4] 无论如何，学者们
现在认为，由于条约明确保留了毛利"酋长对其人民的传统权威"（te
tino rangatiratanga），因此签署人会假定他们的传统权威仍完好无损。
法律学者保罗·麦克休（Paul McHugh）强调 rangatiratanga 是一个无
法在白人语言中找到简单对等物的概念。因为"它是一个整体概念，
与个人和［……］集体的玛那紧密相连"。[5] 换言之，无论是偶然还是
有意为之，《怀唐伊条约》的英译本宣称英国王室拥有毛利人的玛那，
这都是一种由帝国原则锻造的帝国主义"灵魂"。条约将所有"权利
和权力"殖民化，预设了帝国对玛那本身的侵占。

　　没过多久，条约就被完全搁置了。1862 年的《原住民土地法》（The
Native Land Act of 1862）废除了英国法律中所谓的"土著权利"，旨在
让毛利人与殖民定居者间的交易合法化，这破坏了土地的集体所有权。
随之而来的土地掠夺导致了新西兰土地战争（the New Zaland Wars，以
前被称为毛利人战争）的爆发，这场战争旷日持久，战况严峻。再加
上后解放时代的其他殖民经验，如所谓的印度民族起义（1857 年）、
澳大利亚土著居民收容所的建立（1860 年）和牙买加莫兰特湾起义（1865
年），战争导致英国重塑了与土著和被统治民族相对的自我表征。在
殖民地解放期间，对于那些英国本应与之通过协商和签订条约解决英

208

1　Walker, *Nga Pepa A Ranginui*, 53.

2　Brookfield, *Waitangi and Indigenous Rights*, 103.

3　参见 ibid., 99–106，该书提供了另一种观点的总结。

4　Durie, *Te Mana Te Kawanatanga*, 1–6.

5　McHugh, *The Maori Magna Carta*, 9.

国定居点或殖民地问题的社会，英国采取了相对开明的态度。然而，在维·帕拉塔诉惠灵顿主教案（*Wi Parata v. The Bishop of Wellington*，1877 年）一案中，首席大法官普伦德加斯特（Prendergast）将《怀唐伊条约》贬斥为所谓的"无效法"（lex nullius）［一条虚无的法律］："实际上，该条约意在割让主权［……］我只能视它为无效之法。没有任何一个国家能够割让自己的主权，这种事本身也不可能存在。"[1] 按照这种说法，毛利人的"文明"程度还没有达到足以与英国建立法律关系的程度。因此，处理与毛利人的关系是英国政府的内部事务，在接下来一个世纪里，法院不能也未进行干涉。普伦德加斯特是在恢复大英帝国统治爱尔兰时所依据的法律拟制（legal fictions），并且他使这些拟制变得更加严苛。1608 年，爱德华·科克（Edward Coke）发表了一些臭名昭著的言论，他宣称非基督教民族是"法律上的永远的敌人（perpetui inimici）（因为法律的压力不会使他们改变信仰，这几乎不可能发生［remota potentia］）。他们就像魔鬼的臣民一般，永远与基督教徒对立，无法和平共存"。[2] 普伦德加斯特重申了这条法则，为卡莱尔的担忧——殖民地会成为"黑色爱尔兰"的新形式——提供了法律支持。简而言之，"皈依"是不可能的，永久的视觉性战争不得不辅以永久的宗教分歧，即原始与文明、异教徒与基督徒之间的分歧。

209　　　　法官曼斯菲尔德勋爵（Lord Mansfield）曾宣称英国土地上的奴隶制是非法的，他还认为，科克的观点是"司法外的"。如今，普伦德加斯特正在恢复原住民永久例外的学说——即使皈依基督教他们也无法得到救赎。因为毛利人的复兴运动已经让新西兰的英国当局相信，这种皈依是不可信的，毛利人一直站在魔鬼那一边。因此，殖民地议会取代了协商主权，它建立了一位现代法学学者所说的一种"高强制性的没收土地、重批土地和军事解决机制［……］与 17 世纪英国政府在爱尔兰实行的政策相似"，当时的批评家们也注意到了这种相似性。[3]

1　引于 McHugh, "Tales of Constitutional Origin and Crown Sovereignty in New Zealand," 77。

2　引于 McHugh, *The Maori Magna Carta*, 88。

3　Boast, "Recognising Multi-textualism," 556.

这条事实上已被忽略的条约现在不具备法律效力。1885 年，弗劳德访问新西兰时，他甚至都没有提到该条约，更不用说贬斥它了。该条约第 3 条规定，毛利人享有英国国籍的权利，这条规定也被维·帕拉塔搁置了，这使得毛利人被永久置于例外状态之中，换言之，毛利人必须服从英国王室的统治，不具备可以质疑该权威的法律地位。尽管传教士们已经开始对原住民的意识进行殖民，但帝国主义当局却将原住民界定为法律意义上的儿童，他们既不能改变信仰，也无法拥有财产。在这种新的灵魂等级制度下，人们现在可以想象一种新的帝国形式了。

大洋国

卡莱尔的传记作者兼继任人詹姆斯·安东尼·弗劳德开始自封激进派，后来变成了凯撒主义的帝国主义者；我将谈论他的这一转变，借此介绍帝国主义视觉性的出现，但这并不是说这种情况是由他造成的。虽然现在我们不愿把这种话语实践的重大变化归咎于一位历史学家，但 20 世纪许多既反对又支持帝国主义的人却这样做了。[1] 和卡莱尔一样，我认为弗劳德是典型的权力话语阐释者（当然这一判断受到了个人因素的影响），但更重要的是，他还代表了帝国主义支持者所理解的循环模式。1849 年，弗劳德因为他那本看似无神论的小说《信仰的复仇女神》（*The Nemesis of Faith*）被牛津大学开除。受卡莱尔《论英雄》的影响，他很快放弃了自己年少时期（19 世纪 40 年代）的激进观点："卡莱尔说，自然是超自然的；超自然的就是自然的；［……］他向世人展示了天才们如何引导了世界的伟大进程，他们能够看到这个真相，敢于同它对话，并将它付诸实践；他们能感知到神的存在和神圣的现实［……］众神的统治在一个或者多个时间段变得明显、易

210

1　Evans, *The Victorian Age*, 360; Newton, *A Hundred Years of the British Empire*, 206–7; Trevelyan, *British History in the Nineteenth Century and After*, 410. 威利引用了这些文献，参见 Willy, "The Call to Imperialism in Conrad's 'Youth,'" 40n3。

于识别。"[1] 弗劳德在大英帝国的历史中寻找这种联系，并为英国都铎王朝（Tudor England）著史，这部史书空前绝后，于 1856—1870 年出版，他因此声名大噪。在超过 12 卷的篇幅中，他详细讲述了英国是如何崛起成为海上强国的（尤其是在美洲），全书以英国击败西班牙无敌舰队收尾。这种新的权力既要归功于新教带来的好处（它兑现了 1538 年亨利八世对国家的承诺），也要归功于英国军队的优良品格和较高的军事素养。尽管饱受其他专职历史学家的批评，弗劳德的《英格兰史》（*History of England*）仍大受欢迎。这本书帮助重构了英国都铎 – 斯图亚特（Tudor-Stuart）时期的通俗历史（尽管如此，似乎每年仍有一部关于伊丽莎白的、通常由凯特·布兰切特［Cate Blanchett］主演的新电影上映）。

现在，以大英帝国为中介的视觉性变成了与神关联的**历史**。就此意义而言，弗劳德的历史就是一部《旧约》全书，预言了当时英国海上帝国的诞生，卡莱尔和他则是时代的先知。事实上，在完成了《英格兰史》一书之后，他开始在自己编辑的《弗雷泽杂志》（*Fraser's*）上发表一些文章，鼓吹一个由那些"属于我们的一部分"的殖民地（加拿大、澳大利亚、南非和新西兰）与英国组成的更大的联邦。[2]1874 年保守党政府重新上台后，弗劳德对南非进行了外交访问，他趁机在政府内部推行联邦制。在随后的两篇远征南太平洋（1886 年）和加勒比海（1888 年）的游记中，他向更多人描述了帝国主义的全球政策，更新了卡莱尔的观点，使之适应于高度帝国主义时代。在第一本阐述此类观点的书《大洋国》（*Oceana*）中，弗劳德探讨了卡莱尔式的英雄主义如何日落西山，又如何在全球英语帝国中找到继任者。弗劳德声称，他回忆起自己曾幻想在"1848 年动乱发生前的革命时期"移民新西兰，他认为自己的未来是在土地上工作，而不是做绅士做的学问——事实上，他曾在范迪门之地（Van Diemen's Land）的霍巴特镇（Hobart

1　引于 Waldo Hilary Dunn, *James Anthony Froude*, 1: 73。

2　Froude, *The British in the West Indies*, 3. 有关支持弗劳德的论述，参见 Waldo Hilary Dunn, *James Anthony Froude*, 1: 251–60。

Town）（现塔斯马尼亚州，无论是当时还是现在，该地都隶属澳大利亚）当过老师。[1] 他觉得新西兰是英格兰的翻版，过去如此，现在也理应如此："英国再一次摆脱了空间的限制。"他的认知移置应该来源于此。[2] 这里的空间是在不依靠奴隶制的情况下维持文化等级的关键因素。视觉性的美杜莎效应（Medusa effect）就此铺展开来，它试图禁锢所有推进现代化的尝试，以期在时空上推动某个国家进行第二次英雄主义的尝试。

211

在旅途中，弗劳德遇到了一些正在推动澳大利亚复兴的人，这些人让他得出一个结论——"按人口比例来算，殖民地拥有比我们更多的杰出人物"，即卡莱尔所呼唤的**英雄**。[3] 然而，不久后，他又捡起了那令人厌恶的种族主义，并写道，加勒比地区没有英雄，"除非爱护黑人的热情能让某个杜桑脱颖而出"。[4] 讽刺的是，虽然弗劳德在描述解放后的加勒比地区时充满敌意，但这创造出了一种影响全球的地方英雄传统。特立尼达学校的校长约翰·雅各布·托马斯（John Jacob Thomas，1840—1889 年）对弗劳德的作品感到非常愤怒，他撰写并在伦敦发表了一篇反驳文章，这篇名为《弗劳德倾向》（*Froudacity*）的文章标题诙谐，内容翔实。托马斯在奴隶制度刚废除后出生于一个工人阶级家庭，在特立尼达教会学校和区办教育体系中接受了教育，1884 年，他与一位天主教神父发生争执，并骄傲地宣称："我，出生于人民，也属于人民，我比任何外来人士都有机会更好地了解他们的感受和需求。"[5] 托马斯是一位地方英雄，他编纂了一本颇有影响力的克里奥尔语研究著作《克里奥尔语法》（*The Creole Grammar*），这本书既为这种语言正名，又对它的使用提出了有趣的见解。例如，据他记载，在寓言故事中，"蟑螂"（ravette）指被奴役的人，而"鸡"（poule）

1　Froude, *Oceana*, 241. 与弗劳德对海上生活的幻想不同，他在发表小说《信仰的复仇女神》后备受争议，失去了工作（Waldo Hilary Dunn, *James Anthony Froude*, 1: 131 and 1:137）。

2　Froude, *Oceana*, 86. 参见 Young, *The Idea of British Ethnicity*, 215–19。

3　Froude, *Oceana*, 180.

4　Froude, *The British in the West Indies*, 347.

5　引于 Faith Smith, *Creole Recitations*, x。有关托马斯所受的教育以及处处可见的有关他的作品的知识背景，参见第 38-40 页。

指奴隶主。[1]同时，英国让巴巴多斯的"流氓"在特立尼达岛上当警察，这种策略实际上破坏了英国所谓的"公平竞争"，这从托马斯对弗劳德的批评中可见一斑。[2]托马斯鼓舞了他的特立尼达同胞，例如闻名世界的 C. L. R. 詹姆斯，后者在 1968 年重新解读了前者，并得出结论："从杜桑·卢维杜尔到菲德尔·卡斯特罗（Fidel Castro），所有曾经书写过历史的人民，无论他们是谁，也无论他们曾有过何种头衔，都是西印度群岛人，都是一种特殊的社会产物。"[3]人们一贯认为，解放后，欧洲的价值观和模式仍是加勒比地区的驱动力，而詹姆斯的评论、他所列举的个人英雄的例子则表明，在加勒比地区，地方英雄和民族英雄合二为一了，他们一同反驳了上述观点。[4]

让我们回到弗劳德关于英国在南太平洋的复兴幻想。我们发现，弗劳德拜访了在 1845—1853 年和 1861—1868 年两次出任新西兰总督的乔治·格雷（George Grey）爵士，后者如今正扮演着帝国主义灰衣主教（Éminence grise）的角色。在卡沃岛（Kawau）上，弗劳德坐在格雷的书房里，四周满是中世纪的彩绘手稿、克伦威尔时期英联邦出版的文本和其他晦涩难懂的文稿，他们两人梦想着建立全球性的英语帝国，让美国重新与英国、澳大利亚结成联邦。[5]然而马丁（Martin）和格雷均已退休，知道他们的时代已经过去了；尽管弗劳德对卡莱尔的观点倾注了大量心血，但后者所倡导的**英雄**时代同样已日暮西山。弗劳德对澳大利亚和新西兰的盎格鲁－撒克逊生活充满热情，却对后解放时期的加勒比地区的状况感到遗憾；他认为，加勒比地区有可能陷入爱尔兰之于英帝国模式下、海地之于加勒比地区模式下的"无政府状态"。[6]与此相对，弗劳德声称，他发现南半球有一种既存的、已复兴的英国性。在殖民地的经历使他倡导建立一个中央集权帝国，这个

212

1 Ibid., 99.

2 John Jacob Thomas, *Froudacity*, 96–97.

3 James, "The West Indian Intellectual," 27.

4 尽管本章没有采纳这种思路，但完全可以将这段简短的段落扩写为详细的解释，以说明这里所描述的帝国主义视觉性和反视觉性在加勒比海地区与南太平洋地区具有的相似模式。

5 Froude, *Oceana*, 312.

6 Froude, *The British in the West Indies*, 360.

帝国将建立在他的新的历史英雄尤利乌斯·凯撒（Julius Caesar）的模式上，而不是建立在哪怕是有限民主的模式上。[1]他谨慎地表示，帝国的原动力就是寻求空间，让劳动人口恢复农业活动和健康生活，维持"我们气质中的民族活力"。[2]虽然卡莱尔认为帝国会处理英国的多余和病态部分，但弗劳德却赋予了扩张一种富有活力的色彩，同时他宣称英国人具有本土地位。他的书名取自 17 世纪詹姆斯·哈林顿的宪法理论著作，通过此举，他明确表示，自己正在提议建立海洋帝国。也就是说，他希望看到殖民地和宗主国被视作"一个可以抵抗命运风暴的伟大有机体"（15）。这样，弗劳德用现代的生命权力重塑了帝国的传统概念（正如他所看到的那样）。戈登（Gordon）在喀土穆（Khartoum）去世后，英帝国随即陷入了帝国主义危机，弗劳德认识到，"错误不在于个别部长，而在于整个议会制度"（151），他用严谨的措辞为如今被称作推诿责任的行为辩护，同时还期盼着一位"新凯撒"的到来（152）。他认为卡莱尔的观点是这样的：1832 年的《改革法案》（Reform Act of 1832）实行以来，英国一直处于"魔咒"之下，整个国家成为"奴隶国"，也就是说，对真正的被奴役者的解放使奴隶主变成了奴隶。现在，卡莱尔梦寐以求的"海洋帝国"就在眼前（153），在那里，"管理国家如同管理战舰"（183）。比起把帝国划分为拥有独立海军力量且相对自治的国家，大洋国将再次成为拥有统一指挥、按照军事纪律运作的国家。卡莱尔的神秘**英雄**不会莫名获得权力，但国家之舰将服从其舰长——新凯撒——的指挥。

213

玛那与生命权力

新的帝国恺撒从某种权威中获得权力，该权威是"原始的"玛那理论的现代对等物。《怀唐伊条约》签订后，英国传教士罗伯特·亨

1　Froude, *Julius Caesar.*
2　Froude, *Oceana*, 9. 后文引用的页码均标于正文。

利·科德林顿（1830—1922 年）在伊顿公学兼剑桥大学老师乔治·奥古斯都·塞尔文（George Augustus Selwyn）的带领下，用西方视角将美拉尼西亚的玛那理论转化为了新西兰圣公会教区传教实践的一部分。塞尔文受到了纽曼（Newman）的牛津运动（Oxford Movement）的启发；他与青年弗劳德一样，设想让南太平洋群岛的英国贵族传教士去重新构建早期（基督教建立的前 300 年）的教会准则。[1] 这种想象的帝国社会利用的是基督教而非资本主义的同时性概念。根据这一观点，预想或预言的事件会与未来任何将要实现的事情同时发生，这是卡莱尔认为的视觉化者所具有的能力之一。[2] 1861 年，殖民部（Colonial Office）允许英国圣公会将教区扩展至英国主权范围外的地方，从而直接扩大了英帝国的势力范围，塞尔文的梦想由此得以实现。当时，传教士确实已成为帝国主义的步兵。另一名伊顿公学校友 J. C. 帕特森（J. C. Patteson，1827—1871 年）在前流放地诺福克岛上建立了一所名为圣巴拿巴（St Barnabas）的宣教站，在他的指导下，新美拉尼西亚主教区成立了。机缘巧合的是，邦蒂号（Bounty）上反对布莱船长（Captain Bligh）的叛变者从庇特凯恩岛（Pitcairn Island）的避难所出逃，他们的后裔也去了这座岛。帕特森在岛上建立了一个典型的规训机构，制定了严格的生活时间表，并在规定时间打铃。宣教站旨在向美拉尼西亚人传播基督教，然后把他们作为传教士派往他们出身的岛屿——皈依甚至也是一个等级化的过程。宣教站里没有区别对待，所有人都要参加某种形式的体力劳动，这符合塞尔文的传教士英雄主义。19 世纪后期的圣巴拿巴的摄影作品（质量太差，无法复制）表明，那里复刻了牛津剑桥的大学餐厅，不仅有哥特式的拱顶，高处还挂着阴郁的油画（因为挂得太高，画面细节看不清楚）。根据公立学校的理念，不论天气如何，体育锻炼全年都在室外进行。科德林顿于 1863 年到达宣教站，在那里待了 20 年。这些岛屿虽然位置偏远，却并没有被排除在全球劳工进程之外。1868 年，昆士兰州议会通过了《波利尼西

1　有关美拉尼西亚传教的详细情况，参见 Hilliard, *God's Gentlemen*。

2　参见 Anderson, *Imagined Communities*, 24。

亚劳工法案》（Polynesian Labourers Act），允许种植园的劳工"招募者"造访这些岛屿；1871 年，这些"招募者"仅在恩格拉岛（island of Nggela）就带走了 50 多人，杀害了超过 18 人。同年 9 月，帕特森主教在努卡普岛（island of Nukapu）遇害，这很可能是因为当地人仇视"使这些岛屿变得荒芜的奴隶贸易"——科德林顿的描述可谓十分准确。[1]随后，英国为了报复，派出炮艇攻击了这座小岛，整个事件变成了极端帝国主义的代名词。

科德林顿重新到圣巴拿巴的传教士那里学习了美拉尼西亚的语言和文化。不过他表示，他的大部分知识来自班克斯群岛（Banks Islands）的莫塔拉瓦岛（island of Mota Lava），以及位于莫塔拉瓦岛以北 15 公里处的面积更小的拉岛（islet of Ra）。[2]这些岛屿都在当地支持下成立了基督教传教团。撒拉威（Sarawia）是首位本土基督教牧师，传教士们都叫他乔治（George），1869 年，他在莫塔岛成功组建了一个拥有完善的教堂、花园和"寄宿学校"的传教团。科德林顿曾在 1870 年造访此地，他恼怒地评论道："他们向我保证过，他们已经开化，并且摒弃了所有的不良习惯，变得和我们一样了。"[3]事实上，科德林顿发现，当地一名男子（这人在昆士兰工作一段时间后，也开始穿起西装、叼起烟斗）讽刺了他劝人皈依的工作。在他大量的摄影作品中，科德林顿小心翼翼地将所有这些有污染性的现代性的证据排除在外。不出所料，他得出的结论是："这项工作的一切都取决于能否找到一个土著人来影响其他人。"[4]然而，1873 年，一场飓风导致粮食短缺，流行病爆发，这些灾祸都被归咎于新宗教的传播，因此，新的传教活动逐渐衰落，到 1875 年，新西兰又倒退为一个英国军官口中的"比萨摩亚（Samoa）或斐济（Fiji）更肮脏"的国家了。[5]他们只在拉岛上留

1　Hilliard, *God's Gentlemen*, 68. 完整论述参见第 65–68 页。

2　Codrington, "Religious Beliefs and Practices in Melanesia," 266–67.

3　科德林顿，1870 年 9 月 11 日的手稿信，英国沃特福德的美拉尼西亚传教会所有；在新南威尔士州州立大学米切尔图书馆阅览的缩微胶片。

4　科德林顿，1871 年 9 月 15 日的手稿信，英国沃特福德的美拉尼西亚传教会所有；在新南威尔士州州立大学米切尔图书馆阅览的缩微胶片。

5　Hilliard, God's Gentlemen, 61. 完整论述参见第 59–61 页。

下了一个小宣教站，由亨利·塔加拉德（Henry Tagalad）掌管；1876 年，一份传教声明宣称，那儿钟声如旧，一切都继续"安静而有序地进行着"。如此一来，西方与其原始祖先交流的地方几乎已经消失殆尽。

215　　　我们要把科德林顿的理论理解为某种形式的大英帝国主义的产物，而不是现代人类学的实践工作——就像过去 25 年人类学中的修正主义史学（revisionist historiography）让我们相信的那样。[1] 平心而论，在他的第一篇文章中（尽管在大多数人提到过的他后来那些书中，这种情况要少见得多），科德林顿意识到了建立与土著信仰相关的交流的困难："岛上的年轻人对老年人的信仰知之甚少，也很少看到他们举行迷信仪式。年长者自然不会就基督教皈依者身上一些带有耻辱感的话题进行自由交流，而那些异教徒在谈论存有神性的东西时也会有所保留。"[2] 同时，他对宗教的理论性的理解非常适用于人类学。他相信没有一个宗教是毫无价值的，在人类中间"有一个共同的基础［……］这存在于人性本身，它为建立福音的上层建筑做好了准备"。[3]

1881 年，科德林顿首次向英国皇家人类学学会（Royal Anthropological Society）提交了关于玛那的发现，这一研究随后发表在了他的著作《美拉尼西亚人》（*The Melanesians*，1891 年）中。在书中，他将玛那定义为"能够影响普通自然进程、普通人类力量之外的一切事物的力量；它存在于生命的氛围中，依附于人和事物，只能表现在使用它所造成的后果中"。[4] 因此，玛那是生命的动力，它指引生命前进的方向。适当加以利用，它将成为现代生命权力的重要媒介，因为这种媒介维持着一个生长于其中的生物文化。科德林顿在伦敦介绍了他的理论后，听众立即依据泰勒（Tylor）的观点——法则普世皆相同——扩展了他的推论；听众对玛那与非洲、澳大利亚、古巴比伦和埃及的

1　Knauft, *From Primitive to Postcolonial in Melanesia and Anthropology*.

2　Codrington, "Religious Beliefs and Practices in Melanesia," 262.

3　Ibid., 312.

4　Codrington, *The Melanesians*, 118. 人类学家认为毛利人信仰一个至高的存在，关于此等类似案例，参见 Simpson, "Io as Supreme Being"。

宗教信仰进行了比较。有人认为，这是一种"古代的盲目崇拜"。[1] 如今在帝国主义世界观中，存在一个民族志的时间等级，在这个等级中，人，无论生死，都被分配到了文明的阶梯之上。倘若在这个阶梯上每个人都有指定的位置，这也并不意味着所有人都能够攀爬这一阶梯，而是说现在**历史**是分配和组织可感性的手段。排斥和容纳的领域跨越并分割了地理和政治边界，因此，与帝国主义的精英们相比，宗主国的工人阶级或者欧洲**"南方"**（比如意大利南部地区或者整个希腊）的居民，都更接近南太平洋现存的"原始人"，因为他们依然过着倒退的集体生活。**历史**的视觉化过程是在极端帝国主义时期被制定出来的，如今，它在某些地方得到了重新审视，它将具体的神圣的概念投射到一种广义的、等级化的、抽象的"生命权力"之中。玛那成了权威和力量，因为传教士赋予了它们一种强烈的、正是由这些超自然力量所塑造的**历史**感。

216

　　两种社会、文化和治理的分类模式让这些抽象概念变得具体。第一种是"规范"的概念，以及由所谓的"统计思维的兴起"而引发的对社会法规的预测。[2] 统计学，作为一种观察形式，最初被应用于保险公司的精算预测。比利时科学家阿道夫·凯特勒（Adolphe Quetelet）将这一概率论应用到了他所谓的"社会力学"（social mechanics）中，从而创造了他的普通人（l'homme moyen）的概念。正如伦纳德·J. 戴维斯（Lennard J. Davis）所指出的那样，凯特勒推崇的平均值非常契合路易–菲利普（Louis-Philippe）的中庸君主制策略，但优生学家弗朗西斯·高尔顿（Francis Galton）将其修正成了所谓的按等级排列的正态分布。这种列表方式可以让预期的特征——如身高或智力——趋于稳定，而非趋于平均水平。[3] 结果按四分位进行排列，这种方式让人们可以明确区分高于或低于平均水平的数据。有一份统计报告宣称，"人类被视为一本德国回忆录，也就是卡莱尔所描述的那种，而它所

1　Codrington, "Religious Beliefs and Practices in Melanesia," 315–16.

2　Porter, *The Rise of Statistical Thinking*.

3　Lennard J. Davis, "Constructing Normalcy," 23–49.

需要的只是一个索引"，这一结论并非毫无道理。[1] 高尔顿认为，他的统计方法可以提供这种索引；他试图证明天才都是天生的，而且仅限于极少数人，每百万人中约有 250 人。他研究了各种人群的区别，从法官到赛艇选手以及（奇怪的）世袭贵族，并且得出了卡莱尔式的结论——任何"熟悉历史英雄传记的人，都不能怀疑伟人的存在，他们本性高尚，生来就是王者"。[2] 英雄现在成了一种标准偏差。1900 年，杜波依斯将基于文明等级制的第二种划分制度命名为"肤色线"（the color line）。正如玛丽琳·莱克（Marilyn Lake）和亨利·雷诺兹（Henry Reynolds）最近强调的那样，肤色线遍及全球——从美洲延伸到亚洲、非洲和南太平洋地区，它是一条深浅肤色之间的制度性的分界线。在一篇名为《白人的灵魂》（The Souls of White Folk，1910 年）的文章中，杜波依斯强调了这种划分背后的物质优势。[3] 无须多言，这两种划分模式往往相互重叠，因此，高尔顿主张，要排除所谓的不受欢迎的人，维持肤色线，从而阻止"种族"间的社会互动和通婚带来的血统提升。

217

从 20 世纪初到第一次世界大战爆发，这种等级制度形成了一种话语结构，它支持帝国主义的可感性，将传教活动和人类学与古典学术联系在一起。1910 年，第一次世界宣教会议（World Missionary Conference）在爱丁堡（Edinburgh）举行，大多数人认为，"各种泛灵宗教"（animistic religions）与基督教具有某些"联系点"，并不是全然错误的。[4] 科德林顿和他的贵族传教士们把卡莱尔的英雄主义构想发展成了一种逐渐累积的**真理**，一种在某些方面为北欧传说和伊斯兰教所熟知的**真理**。现在，人们认为，这种累积发生在同一时间处于（往往被界定为原始和文明的两种）不同**历史**发展水平的各个地方。作为这些文化区域之间的连接形式，（与美拉尼西亚人对玛那的理解截然不同的）科德林顿的玛那概念十分重要；从马塞尔·莫斯（Marcel

1 引于 Porter, *The Rise of Statistical Thinking*, 16。

2 Galton, *Hereditary Genius*, 24.

3 引于 Lake and Reynolds, *Drawing the Global Color Line*, 2。

4 Hilliard, *God's Gentlemen*, 191.

Mauss）到埃米尔·涂尔干（Emile Durkheim）、西格蒙德·弗洛伊德以及克洛德·列维-斯特劳斯，玛那在构建关于原始文化的现代理论中起到了核心作用。在一系列的知识的强化中，这些思想找到了解释罗马帝国权力的方式，并由此发展出了各种有关例外状态的理论。近来，吉奥乔·阿甘本发现，这种玛那感对于法律和权威的"不可定义性"而言至关重要："法律的悬置似乎释放了一种力量或神秘元素，像一种法律玛那（瓦根沃特［Wagenvoort］用来描述罗马权威的表达方式）。"[1] 在阿甘本看来，现代对玛那一词的使用增强并传播了古代奴隶制的权威概念，即统治奴隶的权力，并被加以信息的阐释。

虽然我们的确可以做这种类比，但这里应该考虑到科德林顿极不寻常的研究环境，以及由此导致的研究结论中的错误。玛那的概念并不是"原始"思想的普遍比喻，而是高教圣公会（High Church Anglicanism）的帝国主义谱系，这种谱系源自传教士所认定的美拉尼西亚人初始的原始性。玛那这个概念是由帝国主义例外状态所塑造的，所以它似乎与后者相似也就不足为奇了。阿甘本的历史哲学版的生命权力忽略了关键的谱系知识，因果倒置。必须强调的一点是，人类学家罗杰·基辛（Roger Keesing）现在已经确定，玛那是一个"状态动词而不是名词"。因此，"玛那的事物就是灵验的、有力的、成功的、真实的、可履行的、可实现的事物：它们可以'起作用'。玛那性（Mana-ness）是一种灵验、成功、真实、力量、祝福、幸运和实现的状态——是一种抽象的状态或品质，而不是不可见的精神物质或媒介"。[2] 在这种情况下，由于例外状态是一种治理危机，那么一种可被玛那促成的例外状态就讲不通了。正因为"术语是思维的富有诗意的时刻"，所以这些问题才至关重要。[3] 现在有人要求我们接受"神圣性是当代政治中仍然存在的一条航线"，这种观点原本与此处讨论的传教士和帝国管理者十分契合。当然，这并不是说在理解当今政治时，宗教没有

218

1　Agamben, *State of Exception*, 51.

2　Keesing, "Rethinking Mana," 138.

3　Agamben, State of Exception, 4.

一席之地，而是说不存在一种可以被称作那种宗教的持久、一致、跨历史的权力话语。"9·11 事件"后，美国前总统布什声称拥有广泛的权力，其根据就是美国宪法第 2 条。

此等意义上的玛那是跨历史的权威的来源，但它在现代思想中仍起着关键作用，这种现代思想正产生于它与原始之间差异。在 1912 年埃米尔·涂尔干提出的宗教理论中，玛那是被转化为权威、武力和**英雄**的宗教原则："权威思想的本质是宗教。"他的例子取自在美拉尼西亚广受崇拜的"灵魂们"，或称廷达洛（tindalo）："并非每个廷达洛都是这些仪式活动的对象。只有在有生之年被公认为具有特殊美德之人才能获此殊荣，美拉尼西亚人把这种美德称为玛那。"[1] 之后，涂尔干引用了科德林顿对玛那的全部定义，借此完善他对所谓的原始**英雄**的定义，这种英雄产生于生命权力，同时拥有生命权力。涂尔干认为，图腾崇拜代表着从植物和动物中获取的所有非实体的力的虚构形式，这些力蕴含在玛那的"分散、无人知晓的力量"之中，涂尔干的这一观点深化了玛那的概念。他反问道："难道一个人不会在狩猎或战争中胜过竞争对手吗？这是因为他有更多的奥伦达（orenda）"，奥伦达是涂尔干提出的一个易洛魁语（Iroquois）中的玛那的同义词。[2]马塞尔·莫斯的理论认为，所有魔力都是玛那，涂尔干不仅发展了他的理论，还认为对玛那的社会化利用也体现在现代历史事件中，例如十字军东征或法国大革命，因此玛那跨越了原始与现代之间的鸿沟。[3]

219　**英雄**的观念驱使传教士去到南太平洋，把他们的福音塑造成投射到早期历史空间中的光芒，这种在卡莱尔对大革命时期的法国的狂热研究中初见端倪的**英雄**观念现已广为流传了。

罗伯特·R. 马雷特（Robert R. Marett，1866—1943 年）认为原始与现代之间存在可观察到的"过渡现象"，福柯所称的具有治理术的学者和管理者对这一点产生了兴趣。这一观点认为，"人类文化的类

1　Durkheim, *The Elementary Forms of Religious Life*, 58–59.

2　Ibid., 196. 对法国人类学中的这些观点的详细阐述，参见 Levy-Bruhl, *The "Soul" of the Primitive*, 16–20。

3　Durkheim, *The Elementary Forms of Religious Life*, 212–13.

型实际上可简化为两种"。一种是人类学，马雷特于1908年在牛津大学创立了该学位；另一种是人文学科，这些学科"源于希腊和罗马的文学"。因此，人类学可以帮助古典学学者解释有拉丁文本记载之前的古希腊罗马的根基。作为一名古典学学者，马雷特撰写了大量关于玛那和澳大利亚土著的文章（尽管他只在1914年短暂访问过澳大利亚）。因为，他和泰勒一样假定"图书馆里的民族志学者有时可能会自作主张，他们不仅会判定某个探险家是否是精明诚实的观察者，而且会判定该探险家的报告是否符合一般的文明规则"。[1] 为了确定这些规则，马特雷于1908年在牛津大学组织了一次关于"人类学与古典学"的系列讲座，参与者包括像沃德·福勒（Warde Fowler，1847—1921年）这样的学者，后者的神圣人（homo sacer）理论最近重新成为人们关注的焦点。[2] 马雷特对波利尼西亚和美拉尼西亚做了直接类比，福勒对"原始意大利"的调查便是以上述类比为基础的。尽管马雷特从未去过南太平洋地区的任何地方，但福勒还是满怀赞许地引用了马雷特的论题，即神圣（sacer）最初是一种禁忌。[3] 在H. J. 罗斯（H. J. Rose）的引领下，英国古典学术界直到第二次世界大战后都在继续密切关注科德林顿的玛那观，第二次世界大战后，它已成为大众读物的一个元素。[4] 牛津大学中发生的这一变化不仅是一次古文物研究的转向，还是帝国主义话语模式的转变——从所谓"独立的领域"，即"野蛮"与"文明"的截然二分，转变为连续体；在意大利"土著"受到希腊影响，开始成为"罗马人"之时，该连续体便从原始延伸至现代，跨越了无形但起着决定性作用的鸿沟。在这个人类学模型中，帝国主义视觉性"冻结"

1　Tylor, *Primitive Culture*, 9.

2　Marett, *Anthropology and the Classics*. Fowler, "The Original Meaning of the Word *Sacer*." 神圣人虽然神圣，但人们可以杀死他且不用负责，但不可献祭他。阿甘本比较了神圣人与纳粹集中营的犹太人，他的分析影响深远。他的类比和推理方法直接来自本文所讨论的经典与人类学的交叉。他描述了列维－斯特劳斯对玛那的描述，后者认为玛那的能指功能超过了所指，阿甘本继续写道："可以参考1890—1940年社会科学话语中的神圣和禁忌这两个概念的使用和功能，对这二者进行类比。"（Agamben, *Homo Sacer*, 80）

3　Fowler, "The Original Meaning of the Word *Sacer*," 22，该文献参考了 Marett, *The Threshold of Religion*, 90–92.

4　参见 Jennings Rose, *Ancient Roman Religion*, 12–14，该文献作者大量引用了科德林顿的作品。

220 了人类社会持续发展的潜在可能性，使之成为永久的分裂。

1950 年，有学者开始批评波利尼西亚人和古罗马人之间的这种相似性，人类学家克洛德·列维－斯特劳斯便是其中之一。列维－斯特劳斯断言，玛那的"神话化"模糊了它作为"能指和所指之间的［……］不对等关系"的表达的一般条件。对于列维－斯特劳斯来说，玛那的功能与法语中通称的东西（truc）相似，换言之，它表示一个人"有某种东西"，如同在"一个女人有'吸引力'（oomph）"这一表述中那样。[1]他费心费力，将玛那表现为一种"普遍、永久的思想形式"，这种形式非但没有被历史分割，实际上还完全独立于**历史**之外。尽管这种反种族主义的形式确实更为可取，但选择一个性别歧视的例子是不恰当的，但也许他只是为了给人启发。"吸引力"一词的含义绝不是无法表达的，只是它可能会违反（性别歧视的）上流社会的惯例。在宗教概念中，玛那是神圣的，列维－斯特劳斯摒弃了这种看法，用一种先验的所指取代了它，这种所指必须与任何能指处于一种"不充分的"关系中。[2]当人们意识到玛那不是一个"东西"（truc），而是一个动词时，这一策略就黯然失色了——因此它不可能是一个"漂浮的能指"或者具有"零符号价值"，因为它是一个关于行动的术语。即便是列维-施特劳斯的介入也没能把这个理论置于古典历史之中。讽刺的是，有观点认为，玛那是理解早期罗马宗教的关键，乔治·杜梅吉尔（Georges Dumézil）最后在质疑这个观点时，用另一个神话替代了这个神话，他的神话有关印欧人的完美延续，即"成为罗马人的印欧人，完整地保留着迁徙之前便已形成的观念，这种观念在世界各地都有体现，而且从可以看见历史曙光的那一刻起就一直存在"，换言之，它就是上帝的观念。[3]近年来，"印欧人"的概念已经不受欢迎了，但是这种跨历史的泛论自有其生命力。因此，即便关于古罗马宗教的所谓的"保守"性的辩论现在已经完全是学术性质的辩论了，尽管那些具有影响力的

1　Levi-Strauss, *Introduction to the Work of Marcel Mauss*, 55–56.

2　Ibid., 62.

3　Dumezil, *Archaic Roman Religion*, 31.

学者现在认为历史过程要复杂得多，但阿甘本和其他人在围绕当前的"例外状态"的论述中仍使用了玛那，他们的这一做法持续地推动了这个议题的当代化。[1] 阿甘本用传统意义上的玛那一词表示一种从现代"原始人"那里演绎出的古代"西方"特质，从而假设了一种"例外状态"的历史，这种历史必然会有自己的例外——所有那些不符合罗马法及其假设的普世性的国家和法律制度。此外，尽管他发现其中可赞扬之处少之又少，但还是必须把"西方现代性"视为超越其"原始"起源的进步状态。讽刺的是，论述例外状态就是在强化西方例外论的思想。

221

无产阶级反视觉性

相比之下，19 世纪的工人阶级和激进的知识分子创造了一个古典时代的去殖民化谱系，该谱系影响并授权了对现代帝国主义的抵抗，这种抵抗是古代阶级斗争的延续。这些激进主义学者利用现代学术展示了对古典历史的另一种理解，这种理解将罗马人描绘为受到无产阶级领导强烈抵制的奴隶主贵族。正如毛利人在英国基督徒面前故意把自己标榜为犹太人一样，欧洲的激进分子也把自己标榜为罗马奴隶的后裔，借此持续抵抗贵族的阶级化。按照这种观点，古罗马的无产者（proles）催生了工业化的欧洲的无产阶级，这是一种自下而上的**传统**，与卡莱尔式的**英雄传统**背道而驰。它的主要策略是"大罢工"，该策略往回可追溯至宪章运动和巴黎公社运动，往前可预见即将到来的 20 世纪革命。它被置入一个谱系，这个谱系从摩西和以色列人出走埃及开始，一直延续到以斯巴达（Spartacus）为代表的**古代**奴隶起义，并且作为现代无产阶级解放的最终手段而复兴。作为帝国主义视觉性的等级制的对立面，大罢工是一种策略，它通过创造社会的普遍形象，来视觉化当代社会。受爱德华·吉本（Edward Gibbon）《罗马帝国衰亡史》（*Decline and Fall of the Roman Empire*）的启发，这些论述把基督

1　Beard, *The Roman Triumph*.

教描绘成一种消极的破坏性力量，而非文明的缩影。在回顾了这些努力之后，历史学家拉斐尔·塞缪尔（Raphael Samuel）提出，"**古代的阶级斗争**［……］可以说是历史唯物主义主张产生的主要依据"。[1] 这种另类的谱系产生了"五一"劳动节、1906 年乔治·索雷尔的大罢工理论、1918 年德国的斯巴达克斯主义者以及 20 世纪早期英国激进的平民同盟（Plebs League）。不能简单地将这里的"大罢工"理解为停工，而应该理解为看的权利：在某个历史时刻，能够互相地看与被看，了解情况如何。

宪章派领袖詹姆斯·奥布莱恩（James O'Brien，又称布朗特雷·奥布莱恩［Bronterre O'Brien］，于 1864 年去世），他的文集是把古代和现代阶级斗争相联系的一个早期典范，该文集在他去世大约 20 年后，即 1885 年，才出版，名为《人类奴隶制度的起源、发展以及阶段》（*The Rise, Progress and Phases of Human Slavery*）。奥布莱恩为世人提供了一部简洁明了、扣人心弦的世界历史，他认为"所谓的'工人阶级'是文明国家的奴隶人口"。此外，这个新的奴隶谱系可直接追溯到古代世界的奴隶，因为古罗马无产阶级是"手工业奴隶的后代"，除了自己的孩子（无产者）外他们没有任何财产。这些获得解放的奴隶成了古代世界的雇佣劳工队伍、乞丐、小偷和妓女，而他们的标志性象征便是所谓的弗里吉亚帽——现代社会变革与平等的象征。在奥布莱恩看来，近代社会见证了"无产阶级的发展和进步，这是打破旧奴隶制度后的产物，它在每个时代都不断积蓄力量，直到进入我们这个时代，它让每一个文明国家的四分之三的人民成了无产阶级"。[2] 古代和现代奴隶制结合起来产生了无产阶级——西方历史上的一个由来已久的阶级的新名字。

在所有这些出版的著作中，最有影响力的是 C. 奥斯本·沃德（C. Osbourne Ward，1834—1902 年）的两卷本史书《古代的下层人》（*The Ancient Lowly*，1888 年）；它最初由私人出版社印刷、发行，后来在

222

1　Raphael Samuel, "British Marxist Historians," 5.

2　O'Brien, *The Rise, Progress and Phases of Human Slavery*, 307–10.

1907 年由 "1 600 个社会主义俱乐部和个人社会主义者所有的合作出版社" 再版。[1]19 世纪 70 年代，沃德在纽约加入了劳工党（Working Men's Party），1874 年，该党变为了人民党（People's Party）。[2]从 1885 年直至去世，他一直在美国劳工部担任翻译。[3]受富有传奇色彩的德国古典学学者特奥多尔·蒙森（Theodor Mommsen）的启发，沃德对古代阶级冲突的历史进行了深入研究，他的成果与当代最新的学术步调一致。他收集、阅读并翻译了大量铭文，同时他不仅阅读了现代人类学书籍，而且从百科全书和词典中收集了大量信息。他从语文学的角度关注和探索某些古代仪式和习俗的起源，在最近批判理论中的经典化热潮过去后，他的研究散发出一种奇怪的熟悉感。同时，沃德将他的书标榜为学术社会学和大众 "新闻"，他的书提供了激励当今读者的信息。书里强调，像攸努斯（Eunus）、阿凯夫斯（Achaeus）和克里昂（Cleon）这样的人物只会短暂存在；公元前 140 年，他们领导的西西里奴隶起义军最多达到了 200 000 人。根据沃德的说法，公元前 143—133 年，在攸努斯自创的君主制下，奴隶们统治了该地区，并在多场交战中击败了罗马军队。[4]他结合古今权威，着力描述了革命人物角斗士奴隶斯巴达克斯的起义取得的胜利，与一般的敌对不同，他的这一举动旨在大力支持反叛者。

　　尽管如此，即使在斯巴达克斯起义事件中，沃德也强调古代所有的 "大罢工" 最终都遭遇了暴力镇压和大规模屠杀的悲惨命运，这也是他 "对现代无政府主义者的暗示"。[5]这也是对古代历史的 "新" 描述，因此，古代的学院（collegii）被描述为 "工会"，而非 "行会" 或任何类似的中性术语，同时， "奴隶主贵族" 拥有审查权，这解释了历史记录中古代大罢工的缺失。此外，沃德断言，19 世纪的社会主义者

223

1　Charles Kerr, "Publisher's Note," in Osborne, *The Ancient Lowly*, 1: iii.

2　"Working Men's Party: Their Platform," *New York Times*, 9 October 1871. "City and Suburban News," *New York Times*, 25 January 1874.

3　"Obituary: C. Osbourne Ward," *New York Times*, 21 March 1902.

4　Ward, *The Ancient Lowly*, 1: 151–204.

5　Ward, *The Ancient Lowly*, 1: ix.

所采用的红旗源于古代的军旗，它激起了"严格意义上的无产阶级阶对美丽而又年代久远的红色旗帜的无法抹杀的热爱"，这一言论尤其让少数关注他作品的专业学者恼怒。[1] 为了证明这一论断，沃德引用了泰勒《原始文化》（*Primitive Culture*）中有关习惯的力量的论述，就像凯撒主义者用玛那来证明他们论点一样。简而言之，就像在他之后的詹姆斯一样，沃德用他那个时代的阶级斗争的语言和概念，从当时统治阶级所声称的文化遗产的核心出发，提出了关于冲突的历史谱系。这段自下而上的历史认识到，自身的任务是为（可能的）革命者创造另一种历史认同模式，包括创造反视觉性。1912 年，英国无政府工团主义者 J. H. 哈雷（J. H. Harley）甚至声称这种政治有着同样的起源："伟大的作家托马斯·卡莱尔认为，19 世纪本质上是革命的世纪，他是第一个捕捉到该世纪的工团主义精神的人。"[2] 革命者必须用卡莱尔设定的术语进行自我表达，1909 年，由英国矿工和铁路工人组成的平民同盟在宣言中宣称："罗马帝国没落是因为他们未能认识到阶级分裂。不要让 20 世纪的平民受到如此蒙骗。只有清楚地看到战场，我们才能不干蠢事，免遭妥协的悲剧。"[3]

在这一宣言发表之前的二十多年里，欧洲劳工运动中的艺术家和活动家们一直试图获得这种"清晰的视野"。当时的激进政治团体试图创造反视觉性，开始利用与传统艺术作品不同的工具，在形式和内容上进行试验。从 19 世纪 80 年代末开始，无政府主义者创办的报纸、杂志和期刊对艺术进行了广泛的讨论和辩论。然而，在现代社会危机的背景下，作家们往往对艺术或审美的意义感到困惑，更有力地对当时的艺术体系进行了谴责。1891 年，工团主义活动家、作家费尔南·佩鲁迪埃（Fernand Pelloutier, 1867—1901 年）创办了一本名为《社会艺术》（*L'Art Social*）的杂志，"为面包的共产主义增添艺术愉悦的共产主义"，面包的共产主义意指约瑟夫·托特里尔（Joseph Tortellier）在工人阶级

224

1　Ward, *The Ancient Lowly*, 1: 427.

2　Harley, *Syndicalism*, 14.

3　引于 Raphael Samuel, "British Marxist Historians," 6。

所在地区免费分发面包一事。[1]佩鲁迪埃和其他一些人此时已确信：第一，在工业资本的制度下，人权永远得不到保障；第二，1789—1871年的城市起义在面对现代军队时，毫无成功的可能。1898年，佩鲁迪埃到巴黎的工人阶级片区参加反德雷福斯（anti-Dreyfusard）会议时，听到人们高呼"国王万岁！打倒犹太人！"，这让他感到不安。这段经历让他萌生了建立劳工博物馆以消除偏见的想法。当时，针对在劳工交易所（Bourse du travail）找工作的人的培训课程已经开设，图书馆也已经建立，艺术评论家古斯塔夫·格夫罗伊（Gustave Geffroy）提出建立启发工业设计的"晚间博物馆"，佩鲁迪埃的想法便是在这之后萌生的。他所设想的劳工博物馆应该像当地工会那样设置许多展区，展示劳工的历史，以及"资本家和工人的对比"；佩鲁迪埃认为，这样做比发表更多演讲要有效得多。[2]与其他博物馆不同的是，劳工博物馆的展览是无声的雄辩，它让人们了解阶级斗争，让当下变得可见，"因为在这个全然疯狂的世纪，文字本身已失去意义"。[3]通过对比，对劳工力量的视觉展示将抵消专制统治的玛那。

像圆形监狱一样，劳工博物馆实际上并没有建成，但另一场斗争将其展演式地创造了出来，这场斗争就是在5月1日设立国际劳动节（即现在的"五一"劳动节）的斗争；在激进运动中，人们普遍将"五一"劳动节理解为改变社会的大罢工的第一步。罗莎·卢森堡认为，"五一"劳动节"作为在群众斗争的支持下的第一次大型示威活动，自然而然地上升到了荣耀的高度"。[4]在19世纪，人们为了维护八小时工作制，呼吁"五一"劳动节"假期"或大规模停工。早在1856年，维多利亚殖民地（现属澳大利亚联邦）的白人工团主义者就首次提出了八小时工作制。[5]1886年5月1日，为争取更短的工作时长，芝加哥的激进分子

225

1 Pelloutier, *L'Art et la Révolte*, 5.

2 Fernand Pelloutier, "La musee du travail"（1898），重印于 Juillard, *Fernand Pelloutier et les origines du syndicalisme d'action directe*, 92–97。

3 Pelloutier, L'Art et la Révolte, 18.

4 Luxemburg, *The Mass Strike*, 47.

5 Rae, "The Eight Hours' Day in Australia," 528.

进行了示威游行，遭到了警察暴力镇压，并在几天后遭到警察报复——所谓的干草市场事件（Haymarket Affair）。受美国影响，1889 年的第二国际工人协会（the Second International Working Men's Association）在第一次会议上呼吁次年在全球范围内庆祝"五一"节。同一天，恩格斯为《共产党宣言》（Communist Manifesto）写了第四篇序言，他说："我们现在所看到的景象，将使全世界的资本家和地主认识到，今天全世界的无产阶级实际上是团结在一起的。要是马克思和我一起亲眼看到就好了！"[1] 和大罢工一样，"五一"劳动节的游行示威是为了展现无产阶级的力量，将阶级斗争视觉化。

在米兰，劳工在一周要工作约 63 小时，那里的劳工组织发动了一次大罢工，以此支持"五一"劳动节。[2] 意大利军队充分意识到了危险所在，于是攻击了示威者。意大利艺术家埃米利奥·隆戈尼绘制了包括军队袭击在内的场景，他的画作于 1891 年在第一届布雷拉三年展（Brera Triennale）上首次展出，名为《五月一日》，该画以其后来的题名《罢工演说家》（The Orator of the Strike）而为人所知。[3] 这幅画的主体是一个穿着工作服的泥瓦匠，他站在高悬、松垮的脚手架上，向人群发表演讲。隆戈尼在脚手架的一角放置了一盏红色的灯，隐射法国大革命的路灯意象（革命敌人被绞死在了这些路灯上）。虽然灯盏暗示着 1789 年大革命，隆戈尼却把它画成了红色——现代社会主义的颜色。灯盏重塑了远离画布边缘的空间，人群主体和军队入侵的景象模糊不清。尽管当时他正在尝试分色主义的画法，即与修拉（Seurat）和西涅克（Signac）相关的"点"技术，但《五月一日》却是以其不寻常的图画空间而闻名的。演讲者的身体从人群上方倾斜伸出，他仅靠右手抓着脚手架，而脚则不稳定地支撑在栅栏顶部。他的左拳朝着观众；尽管只有前排的人是清晰可见的，但人群中依然有另外两个紧握的拳头

1　Engels, "Preface to the Communist Manifesto, May 1, 1890"，全文见马克思主义文库（Marxist Internet Archive）。

2　Huberman and Minns, "The Times They Are Not Changin,'" 545, table 1.

3　参见 Gines, "Divisionism, Neo-Impressionism, Socialism."

伸向他。隆戈尼所调用的绘画上的创新自相矛盾地削弱了对罢工这种集体行动的"清晰认识"。此外，隆戈尼重新命名了这幅画，将人们的注意力转向了作为绘画主体的演说家，而非罢工的集体行为。隆戈尼引用了古罗马参议院和法国大革命中的经典的演说实践传统，将工人命名为演说家。如果说《五月一日》是一幅技艺非凡的画作，再现了 1789—1891 年的连续性，那么它本身却没有创造出反帝国主义视觉性的手段。1896 年的一本监狱印制的早期小册子称"五一"劳动节为"全体劳工的节日"，列宁认为，这是庞大的示威活动本身的作用。离开令人窒息的工厂，他们高举旗帜，伴随着音乐的旋律，沿着城市的主要街道游行，向资本家们展示他们不断增长的权力。[1] 对罗莎·卢森堡这样的活动家来说，"五一"劳动节是国际主义、反帝国主义和反战策略，它表明全世界的劳工永远不会互相开战，但这种幻想在 1914 年破灭了。

226

　　在这个即将具有可见性的时刻，无产阶级反视觉性采取了大罢工的策略，创造了阶级斗争状态的"普遍形象"。自宪章派国庆节（Chartist National Holiday）以来，大罢工在现代武装力量面前一直表现为两种状态：一方面对革命充满期望，另一方面希望在未来出现救世主。即将上任的政府部长阿里斯蒂德·白里安（Aristide Briand）在 1899 年的社会党（Social Party）大会上发表演说时指出，大罢工可以在把 1789 年的《人权宣言》从理想变为现实的同时避免暴力冲突。[2] 激进宣传的一贯作风是主张通过罢工恢复权利。因此，大罢工经常被描述为乌托邦式的革命，这一界定在不同的时期受到了革命者的反对或支持。1894 年，即使是在工团主义的报纸《大罢工》（La Grève Générale）上，也有人认为，大罢工只是一个"梦想"，因为穷困的工人没有足够的食物来度过罢工的那几个星期甚至几个月。[3] 埃米尔·左拉在他那本同名小说中描述的矿工罢工便以此告终。与此同时，一首流行的无政府主义歌

1　Alexander Trachtenberg, *The History of May Day* (1932)，全文见马克思主义文库。

2　Briand, *La Grève Générale et la Révolution.*

3　*La Grève Générale*, 13 January 1894.

曲为罢工欢呼："那儿，那儿，那儿是我的梦想！"这一传统预示了1968 年的口号——"把梦想变为现实"。[1]

在"五一"劳动节的成功鼓动下，大罢工似乎已成为法国工人实现具体目标的可行战略。1906 年，法国的主要工会团体总工会（Conféderation Générale de Travail）将罢工用作其政治战略。罗莎·卢森堡认为，1905 年的俄国革命是对大罢工的实施，它展现了"整个革命运动的逻辑发展的典型图景，同时也展现了整个革命运动的未来"。[2] 无论群众罢工是否实现了社会关系的全面转变，作为"游行示威"的关键策略，它可以用来"视觉化"无产阶级和阶级运动。[3] 她提到的罢工通常是一些本地的自发行动，这些行动有时紧随某种由君主葬礼或加冕典礼的假日所导致的"例外状态"而来。这些罢工之所以是"普遍的"，并不是因为每个人都参加了，而是因为其目标是全面转变和否定统治。其作用是将政党活动灌输的"理论上的、潜在的"阶级意识转化为她口中的"政治战场"上的"务实、积极的"战略。[4] 大罢工将潜在的理解视觉化，被喻为"梦工作"；历史则一直被认作视觉化了的冲突。在这里，她将两者混为一谈了。

退休公务员、政治理论家乔治·索雷尔在1905—1907 年撰写了一系列文章，将所有流派的行动主义及其理论整合在了一起，这些文章于1908 年集结成《论暴力》一书出版。索雷尔赞同把大罢工视为纯粹的反抗——以无私的个人战争这一希腊模式实行的反抗，而不是以纪律严明、嗜血好斗的现代军队的模式实行的反抗。荷马时代的英雄或法国革命战争中的步兵都进行个体作战，这与克劳斯威茨理论化的由将军们指挥的现代战争形成了鲜明对比。孤胆**英雄**能将现代战场视觉化，与此相对，对工人的集体视觉化则使他们能够把现代生活理解为战争。支持者们认为，大罢工是转移到社会领域的战争，是对将社会视觉化为战场的视觉性的挑战。爱德华·伯斯（Edouard Berth）引用

1　*La Grève Générale*, 3d annee no. 1, 1 March 1899.

2　Luxemburg, *The Mass Strike*, 42.

3　Ibid., 66.

4　Ibid., 67.

了普鲁东对战争的定义来定义大罢工："大罢工是天才、勇敢、诗意、激情、至高无上的正义以及悲剧英雄主义的混合体——它们的权威令我们震慄。"[1] 在索雷尔看来，大罢工是"反叛群众中的个人主义力量"的表现；于是，"我们将艺术视为最高形式生产的一个预期结果"，这种想法已在今天的艺术家和创意工作者那里得到了实现。[2] 因此，由一系列类似艺术家的选择的个人选择组成的大罢工完整地展现了当时的历史全貌。索雷尔认为，这幅历史画卷体现了各种人权宣言中固有的大众的"权力意志"，因此，它也描述了一部长达几个世纪的大众史。[3] 尽管激进主义者认为，如今人们忽略了《人权宣言》，但这种视觉化过程是恢复其影响的有效途径。索雷尔指出，大罢工是激进分子可利用的最有效的工具，因为它"囊括了社会主义的一切；也就是说［……］（它是）对各种图像的组织和整理，这些图像能够本能地唤起所有契合由社会主义发动的反现代社会的战争中的各种宣言的情感。罢工激发了无产阶级最高尚、最深刻、最强烈的情感；大罢工赋予了他们一个普遍一致的形象［……］因此，我们获得了无法用语言完全表达清楚的社会主义直觉——也获得了一个可以立刻被感知的整体"。[4] 遵循柏格森（Bergson）的"现实直觉"的概念，索雷尔认为，正是通过罢工所产生的普遍形象，罢工运动才形成了在其他情况下缺乏的集体自我意识（尽管只有那么一瞬间）。[5] 在索雷尔看来（引用柏格森的话），"我们认识真我的时刻十分罕见，这就是为什么我们很少拥有自由"。[6] 简而言之，大罢工创造了反视觉性，一个让人看到事物的本来面目、看清支持者和反对者——就像卡莱尔宣称**英雄**可以做到的那样——的短暂机会。如果视觉性是将军发起的视觉化，那么，反视觉性就是现代大罢工主张的看的权利所产生的集体图景。

228

1　Berth, *Les Nouveaux aspects du Socialisme*, 60–61.

2　Sorel, *Reflections on Violence*, 238–44.

3　Ibid., 25–29.

4　Ibid., 118.

5　Ibid., 121.

6　Bergson, *Essai sur les données immédiates de la conscience* (Paris, 1889), 引于 Sorel, *Reflections on Violence*, 26.

　　然而，就在索雷尔提出大罢工的视觉化理论之后几年，他加入了墨索里尼的行列，寻找新的凯撒主义。与许多人一样，索雷尔受到古斯塔夫·勒庞（Gustave Le Bon）的著作《乌合之众：大众心理研究》（*The Psychology of Crowds*，1895 年）的影响，这本书重新定义了群体社会和群体组织时代的视觉性。[1] 勒庞的著作受到了弗洛伊德的强烈批评，但该书在 1954 年被誉为"可能是社会心理学领域有史以来最具影响力的一本书"。[2] 这本书确实抓住了本章试图阐述的视觉性和反视觉性之间的平衡。勒庞把当时在场（the then present）视作一个历史的关键转折点，而这个转折点的出现是因为大众阶层进入了政治领域。在书中，他不仅思考了争取普选权的运动，还研究了工团主义运动和工会运动，这些运动的高潮是"五一"国际劳动节以及大罢工的政治活动。与卡莱尔一样，勒庞担心这样的运动"会将所有的经济规律抛诸脑后，而倾向于调节劳动条件和工资水平［……］这无异于决心彻底摧毁现有的社会，并借此回归原始共产主义，即所有人类群体在文明曙光出现前的一般状态"。[3] 他将这两者相提并论：第二国际及工团主义团体提出的社会平均主义和广泛存在于南太平洋地区那些不发达社会中的"原始共产主义"。只有完全理解群体的心理和特征的现代"世界主宰者"才能与新的"群体神权"相抗衡。这些新英雄会为群体提供形象，因为"群体依靠形象来思考，而形象本身会立即唤起一系列与第一种形象毫无逻辑联系的其他形象"。[4] 这种非理性的思维模式导致群体只尊重某种英雄展现出的"力量"："受到群体青睐的那一类英雄总是有着独裁者的外表"。[5] 在勒庞看来，群体与"野蛮人"、孩童和妇女一样，依靠形象来思考。只有一个拥有足够权力或玛那的领导者，即独裁者，才能抵制群体回归原始共产主义的渴望，改变其潜意识的欲望。勒庞

229

1　参见 Thiec，"Gustave Le Bon, prophète de l'irrationalisme de masse"。

2　语出戈登·W. 奥尔波特（Gordon W. Allport），罗伯特·K. 莫顿（Robert K. Merton）在《乌合之众》第五版的导言中引用了这句话。勒庞这本书的法语书名为《群众心理学》（*Psychologie des Foules*），在英语世界却以《乌合之众》（*The Crowd*）而为人所知。

3　Le Bon, *The Crowd*, 16–17.

4　Ibid., 41.

5　Ibid., 55.

似乎立刻想象出了意大利法西斯的凯撒主义（个别的例子）和盛行于20世纪的卡里斯玛式的独裁统治（普遍的例子），同时他似乎还立刻产生了对二者的渴望。在弗劳德看来，这一单一有机实体背后的联合力量是共同的"世系"，即分散在全球的4 500万"盎格鲁－撒克逊人"形成的"种族"。勒庞也强调了"种族这一基本概念，它支配着人类所有的情感和思想"。[1] 现在，视觉性是内在于一个等级分明的文明概念的对全球种族化的想象。第一次世界大战后，帝国主义的时代瓦解了，种族等级制度即将成为法西斯主义统治下的种族化的战争。

元首式英雄

法西斯主义创造出一种更接近卡莱尔，而非弗劳德的视觉性，即一种对领袖的审美上的赞颂。[2] 没有任何时刻比现在更明确地把领袖奉为能力超群的英雄。法西斯领袖的追随者有两个作用：第一，创造一个让领袖的才华能被看见的基础；第二，成为领袖创作的原材料，就好像他是一位艺术家似的，同时也煽动仇恨，激发法西斯主义暴力。从领导者和大众之间的距离开始，法西斯主义将隔离及身体在物理空间中的隔离审美化了。苏珊·巴克－莫尔斯（Susan Buck-Morss）曾提出"自主、自我驱动的主体的主题，该主体毫无知觉，因此是一个拥有男子气概的缔造者，一个拥有高度自制力的人"，法西斯主义便是这种主题的巅峰。[3] 那个时期的许多人认为，这个想法源于卡莱尔对英雄的大力颂扬。法国反犹主义理论家爱德华·德鲁蒙（Edouard Drumont）同意卡莱尔的观点，在他那本有关现代反动的关键著作《犹太法国》（*La France Juive*，1886年）中，他引述了卡莱尔的说法，后来反德雷福斯的作家兼政治家莫里斯·巴雷斯（Maurice Barrès）对这

1　Ibid., 54.

2　关于德国的部分，参见 Buck-Morss, "Aesthetics and Anaesthetics," 38；关于意大利的部分，参见 Falasca-Zamponi, *Fascist Spectacle*。

3　Buck-Morss, "Aesthetics and Anaesthetics," 10.

230 一观点进行了扩充。[1] 这种联系让人们认为，卡莱尔总体上预言了法西斯主义，尤其是墨索里尼的法西斯主义。随着法西斯主义在意大利大行其道，吉多·福尔内利（Guido Fornelli）教授在 1921 年出版了卡莱尔的短篇传记，并指出："卡莱尔对社会问题有着更为客观的看法，他了解社会问题各个方面的复杂性和不稳定性，或许在不久的将来，我们会发现，他并非在空谈。"[2] 1922 年，法西斯主义政权建立之后，利洽尔代利（Licciardelli）教授发表了一份类似的卡莱尔和墨索里尼的比较研究，并称卡莱尔是"新社会秩序的预言家，在一个世纪之后，该秩序使贝尼托·墨索里尼拥有了坚实的立足点，为实现伟大的英国唯心主义者所构想的作品铺平了道路"。[3] 这样的观点在英语世界中也很普遍。英国文学教授赫伯特·格里尔森（Herbert Grierson）发表了一篇名为《卡莱尔与希特勒》（*Carlyle and Hitler*）的演讲，题目一语道尽其内容。一位美国学者也加入了这一行列，在报纸上发表了一篇类似文章，标题是《卡莱尔统治帝国》（Carlyle Rules the Reich），该文旨在向英语读者表明，"希特勒提出的荒诞哲学"实际上与"卡莱尔提出的工业文明弊端的解决之道"非常相似。[4] 这些思想本身在德国并没有被忽视，在刚刚经过洗涤的德国大学体系中，学者们把卡莱尔誉为"元首思想"的先驱。[5]

尽管如此，法西斯领袖与**英雄**完全不同。法西斯领袖要求普通民众承认其独立性。因此，民众必须成为法西斯的艺术家式领袖的作品对象，这使得领袖既需要他们，又厌恶他们，正如墨索里尼在 1932 年承认的那样："民众信任我，在我感觉我掌控了民众，或在与他们交往时，他们几乎快要征服我了，然后，我感觉自己是民众的一员。但同时我也会有些反感［……］雕塑家有时会出于愤怒把大理石打碎，

1 Drumont, *La France Juive*, 436 and 529. 关于巴雷斯和卡莱尔，参见 Carey Taylor, *Carlyle et la pensée latine*, 330–32。

2 Fornelli, *Tommaso Carlyle*, 19.

3 Licciardelli, *Benito Mussolini e Tommasso Carlyle*, 32.

4 James Ellis Baker, "Carlyle Rules the Reich," *Saturday Review of Literature*, 25 November 1933, 291.

5 Liselott Eckloff, *Bild und Wirklichkeit bei Thomas Carlyle* (Konigsberg and Berlin: Ost-Europa-Verlag, 1936).

不正是因为他不能根据设想在大理石上完成雕塑吗？［……］要像艺术家一样统领大众，一切都取决于此。"[1]

　　法西斯想要的是被人看到，但要以一种完全被动的方式被人看到。倘若我们把看当作一种积极的、批判性的感知，那么法西斯领袖想要的是在没有任何人看的情况下被看到，相对而言，边沁则希望狱卒在不被人看见的情况下看到他人。在由建筑师阿尔伯特·施佩尔（Albert Speer）设计的纽伦堡党代会（Nuremburg rallies）会场（建筑师将其打造成了一座光的教堂）上，民众必须出席以创造能让元首被看到的适当的环境。这绝不是让群众行使看的权利，而是对其的完全否定。施佩尔创造的光柱似乎为英雄的概念提供了物质形式，就像卡莱尔所说的"光源"一样，英雄的追随者们则形成了物质阴影，使英雄得以凸现。在将黑暗筑成官僚政策的一部分的过程中，法西斯恐怖分子试图使种族屠杀正常化。就法西斯主义的视觉性而言，如果说群众的在场创造了必要的阴影，使领袖变得清晰可见，那么种族屠杀的受害者就是法西斯主义视觉性借以视觉化自身的不可见性。种族屠杀就是把那些被认为理应不可见的人变得超可见，用这种手段使他们最终完全隐形。诸如 1934 年的《纽伦堡法案》（Nuremberg Laws）、臭名昭著的黄星（及其他）星标、在 1938 年水晶之夜（Kristallnacht）达到高潮的街头暴力，以及对犹太人的种族隔离，等等，这些手段让被种族化的他者变得超可见。众所周知，纳粹竭尽全力掩盖自身的罪行，使其不为人知。在那些幸存者那里，无论他们是否"知道"，犹太人和其他他者的这种不可见性——正如设想的那样——由于以前的超可见性而变得高度可见了。这种不可见性在可见和不可见这两种意义上都是"不可言说的"，它难以名状，令人厌恶，却依然存在。种族化通过空间隔离以及协同的分散、传播和汇聚秘密的庞大官僚机构等方式表现出来，这些种族化的表现正是法西斯主义视觉性工作的缩影，后者的目的在于创造凸显**领袖**的基础。

231

1　引于 Falasca-Zamponi, *Fascist Spectacle*, 21。

反法西斯新现实主义：

南北方和永久的阿尔及尔战争

232 面对 20 世纪（如今还包括 21 世纪）的灾难，反法西斯主义要完
成两个任务。第一，以忠实反映现实而非创作艺术作品的手法描绘法
西斯主义的暴行。第二，法西斯主义者主张"只有领袖人物才可以解
决现代社会问题"。因此，反法西斯主义者亟需构建能与此观点相抗
衡的另一种真实存在的可能性。这意味着人民要在天地间占据能俯察
仰观的一席之地——也就是拥有看的权利——而不是只能注视着领袖
的一举一动。20 世纪 30 年代的作家 W. E. B. 杜波依斯和安东尼奥·葛
兰西将这一席之地称为"南方"。在他们的理解中，"南方"是一个
扑朔迷离、艰险重重之地，抵抗必然由此诞生，并且它代表着一个即
将到来的未来。在这种观点下，反法西斯左派所犯的错误乃是忽视了
作为一种奴隶关系的原始遗迹的"南方"，没有意识到这种关系与重
工业一样，是现代性的一部分。法西斯主义本身可以被定位为殖民政
权的南北流动（South-North flow），这个概念有时能很直白地从字面
上理解，譬如弗朗西斯科·佛朗哥（Francisco Franco）[1] 在西班牙动用
摩洛哥的军队，但更多时候，它是警察国家的政权建立过程中的一种
隐喻，尤其是在德国。直到第二次世界大战结束之后，反法西斯主义
才完全成功地从"南方"创造出了一种现实主义形式——而弗朗兹·法
农在他关于阿尔及利亚的文章中明确指出，这绝不代表着法西斯主义
的终结。确实，在思考法西斯的视觉性如何成为帝国主义复合体的强
化形式时，我曾反复回想起阿尔及利亚在这一问题中占据的地位，以

233 及发生于独立战争时期（1954—1962 年）和之后的阿尔及尔战争。对
欧洲和第三世界的知识分子来说，阿尔及利亚战争（Algerian War）是
一个关键的转折点，而对于目前的新帝国主义危机和 2011 年的革命来
说，它是一个再次出现的断裂点。20 世纪 90 年代，独立的阿尔及利亚
又成了第二次灾难性的内战爆发地，内战双方是 1962 年革命的捍卫军
和正在进行中的所谓的"全球伊斯兰"部队。这个国家、这座城市曾
是——现在仍是——南北边界上的关键地点，是一个其身份在"去地

1 弗朗西斯科·佛朗哥（1892—1975 年），西班牙法西斯独裁者，在西班牙内战（1936—1939 年）
 中领导国民军推翻了西班牙民主共和国的将军和领导人。——译者注

域化的全球城市"和"再地域化的后殖民地"之间摇摆不定的地方。因此，"阿尔及利亚"已然成了人们在建立新现实主义过程中所遇到的困难的一种转喻，从"南方"的角度来看，这种新现实主义可以抵抗法西斯主义。

　　大量文献表明，法西斯主义的视觉性是为了维持冲突。就像高度强化的殖民主义一样，法西斯主义是一种"死亡政治"，一种决定谁可以指定、划分和分配死亡的政治。在殖民主义法西斯的死亡政治中，总是存在着种族屠杀的可能性，这种可能性代表着帝国主义复合体的强化。1936 年，瓦尔特·本雅明的著名分析认为这些策略是"将法西斯主义所实行的政治体制审美化。共产主义则通过艺术的政治化予以反击"。[1] 虽然本雅明的文章试图阐述"艺术政治中的革命要求"，但他并没有再次就早先在《暴力批判》（Critique of Violence，1921 年）中对大罢工的公开支持进行讨论。本雅明对索雷尔和由卢森堡的斯巴达克斯主义者领导的 1919 年的德国革命表示认可。同时，他站在群众一边，用（当时的）"罢工权"这一形式对例外状态进行了驳斥，"从与国家视角相对的劳工视角出发，罢工权是为达到某些目的而使用武力的权利"[2]。及至 1936 年，由于法西斯主义完全压制了有组织的劳动人民，这些权利消失殆尽，因此，劳动人民亟需一种反视觉性的新形式。从去殖民化的视角来看，反法西斯主义首先拒绝接受"英雄式领导"的概念，而是将其描述成一种警察职能的形式，然后将"南方"命名为一个可观看的地方，拒绝屈从于法西斯主义。从这个观点出发，或许就能够界定一种新的现实主义，它既描述了法西斯主义的本质，又预设了对真实进行想象的另一种可能性。本雅明通过解读电影的影响力而得出了他关于法西斯主义的见解，我亦将思考阿尔及利亚的一系列反殖民主义电影——从真实的游击队纪录片到意大利新现实主义风格的《阿尔及尔之战》（吉洛·彭特克沃执导，1966 年）和阿尔及利亚独立后的专题影片——是如何探索现实主义的可能性的。在本书

234

1　Benjamin, "The Work of Art in the Age of its Technological Reproducibility," 122.

2　Benjamin, "Critique of Violence," 243.

写作期间，革命运动曾席卷这个地区。革命的结果在本人落笔之时尚未揭晓，但推动革命的力量的确是由本书所描述的过程所决定的。

"南方"和反法西斯主义

杜波依斯和葛兰西均提出了用以抗衡法西斯主义的新现实主义。杜波依斯的《美国黑人的重建》（*Black Reconstruction*）和葛兰西在狱中写下的文本对他们的历史性时刻进行了翔实的档案式描述。杜波伊斯对南方重建的重构与修正主义者所阐述的南部邦联的历史相反。修正主义者把奴隶描绘成对自己的主人忠心耿耿的仆人；在他们口中，南方重建最多只是一场灾难而已，或往坏里说，是赤裸裸的犯罪。[1] 因此，杜波伊斯注重尽可能多地传达历史行动者的话语，然后将这些话语和当时的"学术"叙述进行对比，那些叙述今天读来仍然令人震惊。[2] 和杜波依斯注重历史行动者的话语一样，葛兰西也同样注重从他所谓的"属下阶层"的历史时期的文化中还原"属下阶层的历史"，而后者正是"现代独裁政权"极力想抹除的。尽管如此，他所谓的"民俗"的现象仍然存在，流行文纸、报纸、八卦、神话，均属此类。在这些层面上，属下阶层是毫无存在感的存在，他们可以发起一场不可预测的"自发性"行动，这种"自发性"与法西斯主义对秩序的狂热追求格格不入。对葛兰西来说，这种"分裂精神，即一个人历史身份意识的逐步获得"是反法西斯主义可以积极利用的事物。[3] 相较之下，法西斯凯撒主义则认为，属下阶层并不具有区别于领袖的历史身份。

1918 年，布尔什维克革命后不久，葛兰西见证了历史编纂学在卡莱尔对英雄的保守呼唤和资产阶级的历史感之间建立了一种辩证模式，并把它作为衡量进步的标准。葛兰西把这一标准与赫伯特·斯宾塞

1　有关这一历史编纂的简要总结，参见 Lewis, *W. E. B. Du Bois: The Fight for Equality and the American Century*, 352–56。

2　特别参见 Du Bois, *Black Reconstruction in America*, 711–29。

3　Gramsci, *The Antonio Gramsci Reader*, 37.

（Herbert Spencer）联系了起来。他把卡莱尔的"神话综合"（mystical synthesis）和斯宾塞的"无生命的抽象"（inanimate abstraction）与马克思关于"思想如何变成现实"的观念进行了对比。不出数年，法西斯主义流露的迹象表明，"英雄式领导"的问题不能被轻易地搁置在一边。葛兰西强调，法西斯主义缺少"本质"。更确切地说，法西斯主义应被理解为"一种特定的力量关系系统"，它"成功地缔造了一个小资产阶级的群众组织"。[1] 考虑到意大利法西斯主义的罗马化，他把这个组织称为"凯撒主义"，它"可以说代表了冲突中的力量以灾难性的方式相互平衡的一种局面"。[2] 凯撒主义只能控制，但无法解决每次社会危机中蕴藏的相互毁灭的可能性。虽说传统上凯撒主义向来是像拿破仑这样的"伟大'英雄人物'"的专属，但它已然沦为了一种官僚制度，拉姆齐·麦克唐纳（Ramsey MacDonald）的英国联合政府与独裁统治均能佐证这一点。十分关键的一点是，葛兰西明白"与其说现代凯撒主义是军事制度，不如说它是警察制度"。[3] 当警察在他们所看到的和我们所看到的之间创造边界，并将其延伸至整个社会时，法西斯主义就产生了。不是凯撒（元首［Führer］、领袖［Duce］）创造了警察，相反，是警察创造并维持了凯撒的存在。类似地，W. E. B. 杜波依斯也搁置了他"天才的十分之一"的理论，把重心转向他在《美国黑人的重建》一书中对整个"黑人种族"的辩护。他指出，过去伪造的历史催生了"如今（1935 年）的民主理论［……］在普及教育、实现收入公平、培养出民众的坚强品格之前，独裁专政不过是权宜之计。但用权宜之计去实现狭隘的目标永远是一种诱惑，因为对大多数人而言，智慧、节俭和善良似乎遥不可及。我们利用军人集团实施统治；我们之所以会变成法西斯主义者，是因为我们不相信人类"。[4] 在 20 世纪 30 年代美国有限的种族化民主制度下，"法西斯主义"是一系列临时监管措

235

1 Gramsci, *Selections from Political Writings*, 260.

2 Gramsci, *The Antonio Gramsci Reader*, 269.

3 Ibid., 272.

4 Du Bois, *Black Reconstruction in America*, 382.

施所产生的潜在后果，这些措施成了控制空间的永久性手段。

葛兰西认为，有必要从一个新视角，即他所称的"属下阶层"的视角，来建立并修复这个新现实，这体现了军事术语在民众日常生活中的新应用。[1] "属下"是19世纪引入欧洲军队的初级军官军衔，在军队中的作用是向普通士兵传达领导者的命令。有人或许会认为，"属下"是视觉性的化身，体现了将领对战场居高临下的视觉化。在葛兰西看来，第一次世界大战已经表明，如今的军队依赖于这些联系，它们正如思想（将领）和身体（士兵）之间的接口，使"属下"成为笛卡尔所称的"身心混合体"的传播媒介。[2] 在一般的社会背景下，视觉性就是这种媒介。葛兰西仅仅保留了"属下"这个军事术语的名称，完全改变了这个术语的含义，使它成为调解社会本身的"战争"的另一种方式。葛兰西把属下阶层理解为所有被排斥在权力之外的阶级，以产业工人为中心，也包括农民、妇女和其他边缘群体。他认为，与此相反，缔造了意大利国家的复兴运动（Risorgimento，1814—1861年）则倒退回到拿破仑时代之前，把人民视为可有可无的步兵单位，而不是在竞争中可以发挥积极作用的"有思想的人"。[3] 在先进的社会里，人民对"阶级斗争"的理解必须从"机动战"——按克劳斯威茨的说法，即鏖战——转变为"阵地战"：一种以文化形式衡量战果的更为谨慎的长期交战。启发了卡莱尔、让他提出"视觉性"概念的机动战是18世纪末普鲁士将领发动的运动战，那场战争导致了1870年普法战争中路易·拿破仑的落败，并催生出纳粹时代的"闪电战"的概念。和许多激进分子一样，葛兰西认识到，在帝国主义官僚制国家里，传统的起义没办法打赢现代机械化战争。相较之下，就像古典悲剧需要强烈的情感宣泄一样，阵地战亦复如是。对于葛兰西而言，这意味着"一场奋力追求新文化的斗争，即追求一种新的道德生活，它必须与新的生活直觉紧密相连，直到它蜕变成一种新的感受现实、看待现实的方式"。[4] 杜波伊斯将这

1 Gramsci, *Selections from Political Writings*, 15.
2 Urbinati, "The Souths of Antonio Gramsci and the Concept of Hegemony," 140–41.
3 Gramsci, *Selections from Political Writings*, 88.
4 Gramsci, *Selections from Political Writings*, 98.

个"反视觉性"概念拓展成"一个清晰的世界。在这个世界里，没有过度的个人财富，没有牟利的资本，只有靠工作量来衡量的收入。[这]不仅是美国的出路，也是人类的出路。穿过这条路，便会踏上炎之剑[1]守护下的'南方'"。[2]他在此处重申，人们付出了长期努力，设想出了旨在实现可持续发展而非压榨劳动力的生命政治学。

为了利用属下阶层这一媒介对抗凯撒主义的警察官僚机构，人们必须界定一个可以发出声音、传播思想的地方。对于杜波依斯和葛兰西而言，无论是在帝国主义民族国家之内还是之外，这个复杂的多重决定的空间就是"南方"。"南方"并非一个确切的地理位置，而是恩里克·杜塞尔所说的"全球资本主义下人类苦难的隐喻"。[3]"南方"的概念源于后奴隶制时代的大西洋世界，是一种思考种植园奴隶制遗留下来的历史问题、展望另一种未来的手段。在佩蒂翁[4]的海地共和国，其教育顾问科伦贝尔（Colombel）曾大张旗鼓地宣传在新的佩蒂翁高中成功举办的考试："海地人，你们是已知世界中的三分之二的人类的希望。"[5]1837 年，为了研究海地的特殊性，一些从佩蒂翁毕业的知识分子创立了《共和国报》（Le Républicain，后更名为《联合报》[L'Union]）。[6]在这些知识分子作家中，历史学家和政治家博韦·莱斯皮纳斯（Beauvais Lespinasse）认为，通过强调非洲共同的过去并设想未来是全球"南方"的一部分，可以实现海地的领导作用。根据社会进化理论，莱斯皮纳斯进行了一些思考：

237

> 非洲和南美洲，这两块形状几乎完全相同，视彼此为孪生姐妹的伟大土地［……］正等待着它们的命运。这两块南方大陆、加勒比海以及太平洋的无数岛屿将继承北方文明的工作［……］南方种

1　炎之剑（Flaming Sword），《圣经》中智天使（Cherubim）守护伊甸园东边时所用的圣剑。——译者注

2　Du Bois, *Black Reconstruction in America*, 707.

3　Mignolo, "The Geopolitics of Knowledge and the Colonial Difference," 66.

4　这里指亚历山大·萨贝·佩蒂翁（Alexandre Sabès Pétion，1770—1818 年），海地解放者，海地南部共和国的总统。——译者注

5　引于 Logan, "Education in Haiti," 414。

6　Bellegarde, *Ecrivains Haitiens*, 38–39.

族的时代还没有到来，但那里的人们坚信，他们会为现代文明世界
带去他们的著作、他们的商品货物，以及令欧洲气候逐年柔和的巨
大热气流。[1]

杜波依斯很可能对这些思想有所耳闻。自 1915 年美军占领海地以来，
有关该岛的国家事务已成为参与美国非裔政治的一个关键点。杜波依
斯在 1925 年的一次泛非会议上会见了海地前教育部部长、作家唐太
斯·贝莱加德（Dantès Bellegarde），后来杜波依斯在《族群》（*Phylon*）[2]
上发表了他的论文。杜波依斯本人撰文总结了贝莱加德关于"自主的"
海地文学的发展的演讲，在文中引用了莱斯皮纳斯的话，并将文章发
表在了《族群》上。[3]

　　杜波依斯和葛兰西都在 19 世纪提出了这样的愿望，即"南方"或
许会成为全球解放的推动者，而要达成这个愿望，则需要研究"南方"
如何在成为全球解放的推动者的同时保持其主要反抗阵地的地位。尽
管意大利和美国的南北统治模式之间存在非常显著的差异，但重点思
考两者的相似之处或许会更有成效。当然，倘若美国不被法西斯政党
统治，那它的"南方"就会产生明显的种族化和分离的模式，即所谓
的种族隔离。杜波依斯强有力地指出，这种暴力的统治模式在本地和
全球范围内都限制了民主。尽管美国南部没有出现过专制的领导者，
但拥护种族隔离的理论家们曾天真且长篇大论地阐述过反工业贵族的
原则，这些原则是他们从卡莱尔那类英国保守派那里得来的。[4] 在《美
国黑人的重建》（1935 年）的结尾，杜波依斯围绕白种人、监狱和分
成制这三个概念的交汇点勾勒出了"南方"重建后的话语形态。这些
规训机构非常高效地将"南方"的工人阶级分离开来，甚至让这种区
分显得十分"自然"。葛兰西用非常类似的话概括了意大利北部对"南
方"的看法："'南方'人在生理上便低人一等，不是半野蛮人就是

1　Lespinasse, *Histoire des affranchis de Saint- Domingue*, 20–21.

2　1940 年 W. E. B. 杜波依斯创立的同行评审期刊。——译者注

3　Du Bois, "A Chronicle of Race Relations."

4　John Crowe Ransom, "Reconstructed but Unregenerate" (1930), in [Ransom et al.], *I'll Take My Stand*, 15.

彻头彻尾的天生野蛮人。如果'南方'贫穷落后，那么这不是资本主义制度的错，也不是任何其他历史原因造成的。真正的错，是导致'南方'人懒惰、无能、犯罪和野蛮的本性。"[1]回顾意大利被法西斯主义统治的历史，那段即便在墨索里尼的政党首次统领议会时都曾令人难以置信的历史，葛兰西开始把南北的分歧看作整个民族解放的关键，因为"南方"已经成为一个内部殖民地："北方资产阶级征服了意大利南部和那些岛屿，并让它们沦为有利可图的殖民地。"[2]于是，"南方"便陷入了这样一种境地：它所能想象的唯一抵抗就是"全面'瓦解'（反抗）"[3]。然而，正是这种抵抗精神的自发性，才使政治文化可能转变成一种令凯撒主义下的种族隔离无法维持下去的形式。

我把这些变革方法称作"新现实主义"，这样做的目的是唤起以此为名的意大利战后的电影及摄影作品，同时又不想只是简单地对这种手法本身进行重述。尽管新现实主义属于反法西斯主义，但导演皮埃尔·保罗·帕索里尼曾回忆道："我仍然要批评新现实主义中所残留的主观性和抒情性，因为这两者都是**反抗运动**前的文化时代的又一特征。因此，新现实主义在内容和信息的层面上都是**反抗运动**的产物，但在风格上仍然和**反抗运动**前的文化藕断丝连。"[4]如果说意大利新现实主义是抵抗法西斯主义的产物，那么这种风格上的失败表明，我们不应该仍用新现实主义去定义它。现在新现实主义的"内容"已经不存在争议，因为欧洲的独裁政权，还有吉姆·克劳主义下的"南方"，如今都非常合理地成了人们口诛笔伐的政治政权。事实上，在今天的文化工作中，这些政权的存在更多是为了表达一种进步感和旧政权不可重现的感觉。与这一令人欣慰的共识相反，反法西斯新现实主义认识到被警察的行动所管控的冲突的现实的矛盾本质。它希望将持续的种族隔离的现实——空间政治和种族政治的结合体——变得可见，并

1 Gramsci, *The Southern Question*, 33.

2 Ibid., 71.

3 Ibid., 59.

4 Sillanpoa, "Pasolini's Gramsci," 133n34.

通过构想一种新现实来战胜种族隔离。

为阿尔及尔而战

我决定不把 20 世纪 30 年代的法西斯主义纳入问题的讨论范围。20 世纪 30 年代的法西斯主义既有大量文献记载，也受到了人们的猛烈抨击，这导致它几乎不再具有实质性的现代意义。人们指控 2009—2010 年的美国医疗保健提案是当代法西斯或当代纳粹，这一点便是明证。相反，我想把有关阿尔及利亚的去殖民化过程以及这个过程中出现的仍有争议的、持续进行的斗争作为一个试验案例来讨论。从德拉克洛瓦（Delacroix）的《阿尔及尔的女人》（*Women of Algiers*）到弗朗兹·法农和阿西娅·杰巴尔（Assia Djebar）的作品，阿尔及尔曾经是、现在也是这个网络中的一个关键节点，即一个试图使真实世界去殖民化、挑战种族隔离并构想新现实的网络。它和历史上的阿尔及尔（Alger，亦称贾扎伊尔［Al-Djazaïr］）并不完全一样，但它对南北边界的视觉化让人想起吉奥乔·阿甘本对法西斯紧急状态的定义，即"一个内部与外部并不互相排斥，而是相互模糊的无差别的区域"。由阿尔及利亚民族解放阵线（Front de Libération Nationale［FLN］，简称"民阵"）领导的阿尔及利亚去殖民化运动以及 1954—1962 年爆发的阿尔及利亚民族解放战争，特别是 1957 年发起的对阿尔及利亚首都阿尔及尔的控制权的争夺战，这些事件使一代欧洲知识分子变得激进，并因加勒比地区出身的理论家弗朗兹·法农的参与而闻名。[1] 法农从维希政府控制下的马提尼克岛逃出来，加入了自由法国军队（Free French Army），后来他在其去殖民化经典著作《全世界受苦的人》（*The Wretched of the Earth*）中提出了一个问题："在传统殖民主义国家的核心中，什么是除却殖民主义的法西斯主义呢？"[2] 法农对殖民主义的再思考预示着最

1　参见 Shepard, *The Invention of Decolonization* 和 Le Sueur, *Uncivil War*。

2　Fanon, *The Wretched of the Earth*, 48n7.

近人们开始将殖民性理解为权力本身的存在。通过将阿尔及利亚视为反法西斯新现实主义的阵地，我将延续推动我整个研究项目的去殖民化谱系。阿尔及利亚战争成为 2003 年开始的伊拉克战争以及之后的美国全球反叛乱战略的一个测试案例，因此，仍然值得关注阿尔及尔从第二次世界大战结束至今在精神病学、电影、影像视频以及文学领域的各种斗争。最终，当突尼斯和埃及的独裁政权在 2011 年被民众革命推翻后，北非去殖民化过程中许多悬而未决的问题重新引起了全球的密切关注。去殖民化的想象和后殖民时代的帝国强权自始至终是其中的关键问题。去殖民化到底是人民夺取的胜利，还是上天赐予的礼物？叛军到底是恐怖分子还是民族主义者？至于法国，在阿尔及利亚的去殖民化问题上，它到底是第二次世界大战道义上的胜利者、人权的发明者，还是又一个疲惫不堪却仍试图维持其统治能力的欧洲大国？

阿尔及利亚在 1832 年曾被法国殖民，在法国特殊的殖民模式下，阿尔及利亚并不独立或区别于法国，而是被视为法国的一个"部门"。法国人认为，从任何意义上讲阿尔及利亚都是法国的一部分，但阿尔及利亚本土居民却主张独立；在某种程度上，独立战争无外乎以上两个观点之间存在的一个简单矛盾。不论是当时还是现在，很明显，没有解决这种对峙的办法：一方必须占主导地位。然而，阿尔及利亚的国土完全是由法国殖民者控制的，他们背后还有军队的支持。及至 1950 年，9 个阿尔及利亚的穆斯林教徒中便有 1 个失业，2% 的（白人）人口占据了 25% 的土地，尽管有 900 万穆斯林人口，但他们生产的粮食仅够供应 200 万 ~300 万人。[1] 阿尔及尔战争指发生于 1957 年的一系列斗争，1954 年，曾积极开展游击解放战争的民阵呼吁阿尔及尔的民众发起大罢工。民阵在其宪章（1954 年）中将人权定义为"任何人，不论其种族或宗教，都享有平等的权利与义务"，并在进行武装斗争的同时追求人权。民阵希望联合国能以其名义出面干预，并依据法国的宪法为他们的行动正名。在臭名昭著的雅克·马絮（Jacques Massu）

240

1 Horne, *A Savage War of Peace*, 62.

将军的领导下，法国空降兵使用了大量酷刑手段对反抗者进行刑讯逼供，由此镇压了罢工运动和民阵。尽管如此，阿尔及尔战争已然成为独立战争的一个转折点，后者终于在 1962 年获得胜利。曾被法国军队宣告"失踪"并被折磨的共产主义活动家、记者亨利·阿莱格（Henri Alleg）在回首 40 年前的日子时，重构了曾经发生的一切："事实上，根本没有什么战争；不过是一次异常野蛮的、违反所有法律的超大规模的警察行动。"[1] 正如葛兰西将法西斯凯撒主义理解为警察国家的产物一样，帝国总统也是由军事管制下的殖民治安产生并维持的。这段历史的强烈回响在 2011 年突尼斯和埃及的革命中体现得淋漓尽致，当革命民众在争夺警察的权威时，两国的军队都选择了袖手旁观。从这个意义上说，2011 年 3 月埃及秘密警察大楼及其档案馆被民众接管的时刻，标志着前总统穆巴拉克的独裁警察国家的"瓦解"。

　　在这一时期，阿尔及尔之战在艺术、电影、电视、文学和批评性文章中反复出现，继而成为战争、民族主义、移民、酷刑、殖民主义及其遗留问题的象征，这一切都表明，当时所谓的"阿尔及利亚问题"仍未得到解决。阿尔及尔在哪？在非洲、欧洲，还是马格里布？我们还应该问：这个所谓的哪里，到底是哪里？我们讨论的这个阿尔及尔，又是属于谁的阿尔及尔？阿尔及尔是如何在时间和空间上被分隔开的？这场战斗为何还要继续？在本书写作之时，始于 2011 年 1 月的阿尔及利亚抗议食品价格上涨的革命浪潮结束了这个国家长达 19 年的紧急状态，但统治政权并没有因此而改变。在法国、芬兰、意大利、美国，当然还有阿尔及利亚本国开展的阿尔及尔文化工作中浮现出的也正是这些问题。与此密切相关的是人民获得"看的权利"的可能性，是对视觉性的反抗，对警察及其"这里没什么可看的"的说辞的驳斥。至于之后会发生什么，这个问题尚不明晰。在吉洛·彭特克沃执导的电影《阿尔及尔之战》（1966 年）中，抵抗运动领袖本·哈密第告诉阿里·拉·波因特，革命在胜利之后才会迎来它最艰难的时刻。倘若

241

1　引于 Le Sueur, *Uncivil War,* 300。

真如阿尔伯特·梅米（Albert Memmi）所说，殖民意味着被殖民者"在历史之外，在城市之外"，那么当人们再次持有这种观点时，它会是怎样的呢？[1] 以西方殖民法的语言为框架的看的权利，如何能够持续作为历史之内和城市之内的去殖民化场所呢，而且不管这个城市是阿尔及尔、巴黎、开罗、纽约，还是文明的城市（civis）本身？正如阿尔及利亚本身的情况所表明的那样，这些问题，无论在哪里，都尚未产生可持续发展的解决方案。用法农的名言来说，民族主义的解决方案将创造出一种"新人类"，他们将伊斯兰问题视作属于过去的问题。如果说这个"新人类"是去殖民化的形象，那么投入一个新的想象共同体（即独立的后殖民主义共和国）会让人们认为能够解决关于后殖民想象的各种问题。[2] 反法西斯主义致力于培养人民的"自发性"，这其实是一把双刃剑。一方面，"自发性"有助于规避，甚至战胜最严厉的镇压，这一点法国人付出了代价之后才明白。但与此同时，"自发性"并没有被投入机构的建立中，于是在 1962 年，法国人刚离开，民阵的边防军便掌控了"被剥夺的独立"——此乃作家费尔哈特·阿巴斯（Ferhat Abbas）的名言。[3] 更糟糕的是，众所周知，伊斯兰拯救阵线（Islamic Salvation Front）在 1991 年的选举中获胜，当时执政的民阵和军队宣布这场选举无效，结果引发了一场内战，造成约 16 万人死亡，其中约 7000 人被政府宣告"失踪"。这种让反政府活动者"失踪"的做法——将他们秘密杀害然后掩埋——是由法国人在大革命期间开创的，后来这种做法被法国人带去了拉丁美洲，尤其是阿根廷和智利。[4] 这种做法非但没有构建去殖民化的视觉性，反而体现了警察暗自将可见的事物与必须宣布为不可见的事物区分开来。

 法农曾经准确地定义过殖民时期的阿尔及利亚的这种情况。为了对抗他眼中的殖民法西斯主义，他把殖民主义视觉性的去殖民化想象

242

1 Albert Memmi, *Portrait du colonisé* (1957)，引于 Ramdani，"L'Algérie, un différend，" 10。

2 我用后 - 殖民（post-colonial）指代"结束殖民后的时期"，用后殖民主义（postcolonial）指代"对殖民主义的反思"。

3 Abbas, *L'indépendance confisquée*.

4 Le Sueur, *Uncivil War*, 299 and 320.

成一个过程："把一个被压迫到无足轻重的观众转变成一个享有特权的演员，然后以一种近乎宏大的方式把他置于**历史**的聚光灯下。"[1]对"历史是**英雄**的玩物"这种历史观的回应，就是把观众从法西斯主义统治下的被动旁观者转变为视觉化的积极参与者，这其中所需要的改变，既有身体层面上的，也有精神层面上的。法农把殖民地理解为"一个一分为二的世界。中间的分界线，即边界，便是军营和警察局"。[2]当然，这些是创造凯撒主义的制度，而那条边界便是"没什么可看的"的界线。这些划分已远远超出了"殖民地原住民"与"欧洲殖民者"各自的活动范围的物理隔离，产生了一种"尊重现状的审美"。[3]这种审美让人感觉是恰当的、正常的、可以毫无疑问地去体验的。在阅读这段文字时，阿奇勒·姆班贝强调，重视警察和军队意味着这种空间划分的背后隐藏着一种"暴力精神"。[4]殖民地的空间隔离因此被"原住民"视为暴力行径，但却被"欧洲人"视为显然正确的生活方式。在美国，这种隔离的遗留问题在正式去殖民化、废除法定的隔离政策后仍残存了下来，因为正如姆班贝所说的那样，隔离政策创造了一个"巨大的文化想象库。这些想象赋予了'在同一空间内出于不同目的为不同类别的人制定不同权利的行为'意义；简言之，就是主权的行使。因此，空间是主权及其所带来的暴力的原材料"。[5]反法西斯新现实主义试图去描述、界定和解构的正是这种被审美化的隔离。

　　法农在《全世界受苦的人》中强调，这种审美是一种"纯暴力的语言"，它催生出这样一种感受，即"殖民地原住民"区域是"多余的"，因此"被殖民者投向殖民者区域的目光饱含欲望和嫉妒"（5）。性化的欲望被转移到了对空间的欲望上，因为空间在任何意义上都代表着"占有"。暴力的隔离产生了一种对暴力的镜像欲望："把殖民世界炸成碎片，从此让每一个殖民主体都能掌握和想象这个清晰的图像"

1　Fanon, *The Wretched of the Earth*, 2.

2　Ibid., 4.

3　Ibid., 3.

4　Mbembe, *On the Postcolony*, 175.

5　Mbembe, "Necropolitics," 26.

（6）。虽然大多数的讨论都集中在暴力问题上，但我想继续就法农关于想象的概念进行讨论，因为这是一种想象中的毁灭。在此他特意使用了拉康的凝视理论的语言，正如他在《黑皮肤，白面具》（1953 年）中所做的那样。他把《黑皮肤，白面具》描绘成一面"有着进步根基的镜子，在这面镜子中，黑人可以在去异化的道路上找回自己"。[1] 正如萨特坚持认为是反犹分子成就了犹太人以及波伏娃声称"女人不是天生的，而是后天形成的"一样，法农并不认为身份是仅由私人或家庭的动态关系塑造的。相反，这三位参与社会事务的批评家都认同波伏娃的假设："只有别人的介入行为，才能令个人的他者身份建立起来。"[2] 法农对精神分析的使用经常受到批评，批评人士敦促他多阅读拉康的其他文章，多注重阉割理论。[3] 然而，在 1968 年革命的冲击下，除了拉康本人，没有人承认被殖民者的"无意识［……］在被唤作帝国主义的资本主义面前，连同殖民法这种来自异国的、倒退的控制者的话语形式，一并被卖给了他们"。[4] 也就是说，存在一种殖民主义的俄狄浦斯情结以及相关的现象，譬如凝视，但它们都是被殖民统治浇灌出来的。[5] 拉康在文森大学举行过研讨会（那些研讨会时常被人打断），人们被会上的数学符号淹没，几乎没人注意到一个令人惊讶的反转，那就是，拉康开始赞同法农和波伏娃的文化建构论，后者的目标是理解不平等的构成，而不是理解永恒不变的无意识的构成。[6]

法农认为，考虑到殖民文化中的理想身体必然是"白人"，而属下阶层从定义上讲不可能是白人，因此，拉康所理论化的镜像阶段的投射意象根本不适用于被殖民的主体。事实上，许多虚构和自传体的叙述文本反复将有着"混合血统"背景的属下阶层民众表征为凝视着镜子的形象，试图辨别这种混合血统是否可见。在种族化的语境下，

243

1　引于 Vergès, "Creole Skin, Black Mask," 580，引文由韦尔热（Vergès）翻译。

2　Beauvoir, *The Second Sex*, 281.

3　Vergès, "Creole Skin, Black Mask," 589–90.

4　Lacan, *The Other Side of Psychoanalysis*, 92. 也可参见 Cherki, *Frantz Fanon*, 21。

5　参见 Bulhan, *Frantz Fanon and the Psychology of Oppression*, 71–73。

6　参见 Clemens and Grigg, *Jacques Lacan and the Other Side of Psychoanalysis*。

这种看的表情意味着，那个时代的人们根据刻板印象，以凝视镜子的方式来辨别自己身上的非洲、印度或犹太人的血统是否"可见"。这种镜像焦虑并不局限于属下阶层。考虑到大西洋世界中普遍存在的异族通婚现象，几乎没有"白人"能独善其身。从这个意义上说，这面镜子展示的是殖民流散的场景，而不是身份认同。此外，法农坚持认为，奴隶制和殖民主义破坏了俄狄浦斯式的归依感这种殖民手段，甚或让这一手段变得彻底不可行。因为，正如德勒兹（Deleuze）和伽塔利（Guattari）后来所言："从某种程度上来看，俄狄浦斯化的存在源于殖民化。"[1] 也就是说，分裂的自我，或者说缺陷的"构成"，不是一种超验的人类状态，而是一种由历史产生的可感性的划分。法农和其他人所寻找的是一种过渡方式，即从这种可感性的划分过渡到另一种与自我和他人接触的可能模式，这不是为了完成某种不可能的整体的构成，而是为了寻求平等的可能性。因此，法农的"看"的概念是过渡性的，而非基本性的，是一种暴力的解决手段。它不得不承认，对属下阶层之间的平等的渴望就是对相同性的渴望，而俄狄浦斯式的政权将这种渴望视为离经叛道。格雷格·托马斯（Greg Thomas）强调，这种渴望会使法农脱离国家的框架，转而支持泛非起义，仿佛——纵使民族主义革命还在进行中——他也意识到了它的局限性。[2] 许多事件表明，本应有助于解决殖民统治的暴力行为，早已因军队在独立的阿尔及利亚的统治地位的确定而制度化了。这里涉及一个衔接问题，即所谓的——按照恩古齐·瓦·提安哥（Ngũgĩ wa Thiong'o）的说法——想象的去殖民化。[3] 虽说恩古齐专注于使用土著语言的做法在阿尔及利亚的多语言环境下（包括法语、阿拉伯语、柏柏尔语和其他土著语言）仍然充满争议，但同样重要的图像政治却没有受到重视。

244

1　Deleuze and Guattari, *Anti-Oedipus*, 169.

2　特别参见 Greg Thomas, *The Sexual Demon of Colonial Power*, 76–103.

3　Ngũgĩ wa Thiong'o, *Decolonizing the Mind*.

殖民神话，游击队纪录片

1955 年 4 月，法国宣布阿尔及利亚进入紧急状态，其第一步行动便是宣称有权"采取一切措施，对各类新闻和各种出版物，以及无线电传输、电影放映和戏剧表演实施完全的控制"。[1] 在 2005 年法国郊区（banlieux）的暴乱和示威活动中，这项法律被再次执行，这说明欧洲某处仍存在着一个民众要为之奋战的阿尔及利亚。这种主动的审查制度让那个时期的法国文化工作沾染上了模糊的成分。例如，评论家罗兰·巴特于 1957 年发表了如今被视为经典的文章《今日神话》（Myth Today），而他的写作本意便是要尝试打破他所谓的媒体想象的"自然性"。在那项法律刚刚通过没多久的一天，巴特正在一家理发店等候，碰巧看到了一本 1955 年 6 月出版的《巴黎竞赛》（Paris-Match）（见彩插 9）。"封面上，一个身穿法军制服的年轻黑人正在敬礼，目光朝上，或许正注视着一面三色旗的褶皱。画面上的一切都符合这幅画的涵义。但是，不管天真与否，我很清楚地看到了这幅画的深层意味：法国是一个伟大的帝国，所有子民，无论什么肤色，都忠实地效力于她的旗下。对于所谓的殖民主义的批评者而言，画中的黑人在服务于压迫者时表现出的热情便是再好不过的回应。"[2] 巴特算是有一定胆量的人，敢用这个法兰西帝国的象征来展示他的意指理论——即"所见之物"、"字面上所描绘之物"以及"所暗示之物"三者的效果的结合。当时的《巴黎竞赛》是一本相对较新的刊物（1949 年创刊），专靠丑闻和博人眼球的照片来吸引读者。在这个案例中，敬礼的年轻士兵看起来确实很年轻，还没达到征兵的最低年龄标准，正如标题"军队之夜"所暗示的那样。此外，倘若他是一名士兵，那么他很有可能就是臭名昭著的法国轻步兵军一员。法国轻步兵军是驻扎在非洲的军队，曾在阿尔及利亚和其他法国殖民地执行过许多极端暴力的任务。

巴特没有理会这些涵义，而是继续展开分析，以展现他所谓的"神

245

1 Stora, *Algeria 1830–2000*, 52.

2 Barthes, *Mythologies*, 116.

话"如何冻结信息的历史意义，抹去信息的立场，使之变成所谓的"去政治化的演说"。他认为，神话自然属于右翼，阿尔及利亚已经成为右翼的伟大事业，而反殖民主义的阐释将终结这一意象的神话地位。尽管这一意指十分复杂，但他对该意象的使用也含有一个反殖民的意指。他在一条脚注中提到："如今正是被殖民的人民完全符合马克思所描述的无产阶级具备的道德条件和政治条件。"[1] 倘若连法国共产党（PCF）和其他左派团体都不一定会同意这个观点，那么右翼分子肯定得说它无异于叛国言论了。此外，这幅图传达了一种难以言喻的共鸣。民阵的人杀死撒哈拉沙漠以南的非洲士兵之后，有时会把尸体摆成敬礼的姿势，然后固定起来。[2] 民阵知道，法国政府正在象征性地（或者如巴特所说，神话般地）使用非洲军队，并遭到了自己的象征性的反击。虽然巴特的反帝国主义符号学已经被无数学术文献所引用，但是民阵对同一"信息"的反作用却被遗忘了。在一些西方非政府组织发表的反对政治暴力的话语中，一个反复出现的主题是：暴力是丧心病狂、毫无意义、无的放矢的。与此相反，艾伦·费尔德曼在北爱尔兰这一不同语境中指出，"针对肉体的暴力行为构成了一个物质载体，这个载体被用来建构记忆，并将自我嵌入社会性记忆和制度性记忆"。[3] 暴力在视觉性的去殖民化过程中无疑处境困难，但并它不是一种毫无意义的话语。

246　　　　巴特所讨论的这类殖民神话被电影积极传播。在阿尔及利亚，1911—1954 年共诞生了 24 部故事片，后来哈拉·萨尔马内（Hala Salmane）将这些电影的功能定义为："第一，为了向西方舆论证明殖民政策的正当性而歪曲被殖民者的形象，因此，必须把当地人描绘成下等人；第二，让'殖民地原住民'相信将他们的殖民'母亲'正在保护他们免受自身野蛮行径的伤害。"[4] 正如法农在《黑皮肤，白面具》

1　Ibid., 148n25.

2　Horne, *A Savage War of Peace*, 135.

3　Feldman, "Political Terror and the Technologies of Memory," 60.

4　卡纳（Khanna）引用了这句话，参见 Khanna, *Algeria Cuts*, 107。有关 1911—1954 年诞生的更多电影，参见 Kenz, *L'Odysée des Cinémathèques*, 73。

里描述的那样，这些虚构的影视作品——例如背景设定在"非洲"的
《人猿泰山》（*Tarzan*），还有那些出于好意去揭示贫穷、论述疾病的
纪录片——都为殖民地的电影业做出了贡献，该产业的目的是让殖民
地和宗主国的人们都投入隔离的审美。萨尔马内主张从扭曲的殖民形
象中恢复非洲的身份。1957 年，作为朝着这个方向迈出的第一步，民
阵成立了一个电影部门，该部门最初由法国纪录片制片人、前抵抗战
士雷内·沃蒂尔（René Vautier）和阿尔及利亚人切里夫·泽纳提（Chérif
Zenati）领导。[1] 根据当时仍然有效的维希政府的法律，沃蒂尔在法国
殖民下的非洲拍的第一部电影让他受到了指控，并被判刑，但他依然
全情投入终结并记录殖民主义的事业。在阿尔及利亚战争期间，沃蒂
尔化名"法里德"（Farid），秘密担任电影制作人，培训了一批阿尔
及利亚电影人，其中包括切里夫·泽纳提和阿布德·哈米德·莫克达
德（Abd el Hamid Mokdad）。[2] 共有九位电影制作人在这场冲突中殉命。
从《烈火中的阿尔及利亚》（*Algérie en flames*，1957 年）开始，沃蒂尔
拍摄的 16 毫米短纪录片广泛上映于阿拉伯世界和东方各国。这部记录
片中出现了实战中拍摄的镜头，使其成为首部去殖民化的战争纪录片。
法农在这个时期认识了沃蒂尔，可他甚至反对后者在北非工作，因为
他是法国人，而且还是个共产党员。[3] 事实上，这名电影制作人后来因
涉嫌间谍罪，遭到了阿尔及利亚抵抗军的监禁。尽管如此，他在获释
后仍继续与他们合作，参与创作了一部最终没有上映的《全世界受苦
的人》的剧本。[4]

　　这些项目孕育了一部名为《我今年八岁》（*J'ai huit ans*）的创意短片。
此片正式归莫里斯·奥丹委员会（Maurice Audin Committee）所有（委
员会成员包括电影制作人奥尔加·波利亚科夫［Olga Poliakoff］和扬·勒
梅森［Yann Le Mason］），旨在纪念一位被法国占领军折磨致死的年

1　*The Cinema in Algeria*, 9–14. Kenz, *L'Odysée des Cinémathèques*, 79.

2　Vautier, *Camera citoyenne*, 142.

3　Cherki, *Frantz Fanon*, 103. Vautier, *Camera citoyenne*, 146–147.

4　Mohamed Bensalah, "Tébessa: Premiers journées cinématographiques," El Watan, 17 April 2008.

轻法国数学家。人们普遍认为，虽然弗朗兹·法农和 R. 沃蒂尔早先有分歧，但这部影片是"在两人的共同合作下完成的"。[1] 这是一种新的视觉化治疗策略的成果，法农实验了这种策略，把它应用到了援助突尼斯的阿尔及利亚难民的临床工作中。这些病人中最著名的一位或许是作家布哈特姆·法雷斯（Boukhatem Farès），他后来成了一名艺术家，在突尼斯医院创作了一系列作品，名为《夜晚的尖叫》（Screams in the Night）。[2] 法雷斯后来回忆道，法农曾让他把困扰自己的事情"视觉化"，并送给他一本关于梵高的书，帮助他培养艺术思想。到 1961 年电影拍摄时，突尼斯有 17.5 万名阿尔及利亚难民，摩洛哥有 12 万名，大部分难民都非常年轻。在突尼斯的儿童之家，法农让难民们通过写作、演讲、绘画等方式来阐释他们的经历。他给难民儿童们分发纸和蜡笔，让他们描绘、记录了大量农村地区的战争场面。孩子们的描绘涵盖了从空袭、地面战争到酷刑的各种场面，应有尽有（见图 48a-e），后来，富有同情心的意大利富人乔瓦尼·皮雷利（Giovanni Pirelli）将孩子们所表达的东西整理成册、出版，并翻译成了意大利语。[3] 如，米利·穆罕默德（Mili Mohammed）的一幅线条画展示了一名法国士兵鞭打一名手臂被绑住无法动弹的男子的场景。艾哈迈德·阿基里（Ahmed Achiri）绘制了一幅细节丰富的画，画上的士兵们正在攻击一个村庄，他们把男人活活烧死，围捕妇女和儿童。虽说并不是所有画都能找到作者，但至少有两幅作品是由女孩创作的，她们分别是法蒂玛·布奇蒂（Fatima Bouchiti）和米卢达·布奇蒂（Milouda Bouchiti），画的内容是带着孩子的戴面纱的妇女。几幅匿名的剪贴画描绘了一名男子被枪击，另一名男子被鞭打的场景。还有一幅画描绘了骑兵的马驮着一个男人的尸体穿过村庄。因此，如果说战争中的酷刑和暴力在某种意义上是法国的一个"秘密"——尽管这个秘密是靠无数否认包裹起来的，本身并

1　*The Cinema in Algeria*, 13. Vautier, *Camera citoyenne*, 165–66.

2　Macey, *Frantz Fanon*, 321.

3　参见 *Racconti di bambini d'Algeria*。在克尔基（Cherki）讨论了这本书，参见 Cherki, *Frantz Fanon*, 128。原版据说存于突尼斯红新月会（Red Crescent）。其中有提到法语译本，但本人未能找到。

不是什么"秘密"——但是对阿尔及利亚的年轻人而言，这却是众所周知的。一个 16 岁的孩子说法国想要阿尔及利亚的石油，而一个 11 岁的孩子则能说出从革命爆发到 1945 年——他出生前六年——塞蒂夫（Sétif）大屠杀的时间。另一个 11 岁的孤儿说，他的理想是回到一个独立的阿尔及利亚。[1] 所有这些文件构成了一份档案，正如我们将会看到那样，人们应对照这份档案，去评判《全世界受苦的人》中的那起两个阿尔及利亚人杀害了一个法国孩子的著名案例。

在这一时期，法农或其他人似乎意识到了这些叙述的巨大潜力，从而促成了相关图书的出版和这部电影的发行。根据其中某一个版本的标题，雷内·沃蒂负责了电影的图像收集工作。《我今年八岁》是在民阵打响解放战争的八周年之际拍摄的，因此意在纪念战争及影片中出现的儿童。影片开头是一个一分钟的镜头，画面是几个八岁的孩子注视着镜头，聆听着打击乐般的炮火声，特写给到了他们的头和肩膀。[2] 下一个镜头立刻切到了黑白的暴力画面，这令人惊讶，甚至震惊，而越来越快的炮火声则加强了这种感觉。画外音来自一个讲阿尔及利亚法语的孩子，他故意用听似平淡的语调叙述了法国军队对村庄的袭击，以及后来民阵军队对一些孩子发起的营救。制作者还用了一系列图画对这一片段加以说明，其中许多图画都以特写镜头的方式呈现。画面精确地描绘了坦克和机关枪。一名法国士兵出现，后面跟着一个盯梢的。其中一幅画署名"哈迪姆"（Hadim），另一幅署名"马吉德"（Madjid）。随着电影推进，观众会听到各种各样的表现冲突和失落主题的声音和故事。一个孩子说，她躲在一块大石头下面，看到一架飞机"盯着我"，接着飞机就着火了。插曲响起。民阵的游击队把他们带到了边境，砍断栅栏，然后他们找到了避难所——一个孩子甚至在途中和父母重逢。随着赞颂阿尔及利亚独立的赞歌响起，切合时宜地出现了快乐的画面。这些对战争中隐藏的现实的视觉化成了一种指

248

249

1　《阿尔及利亚儿童故事》（*Racconti di bambini d'Algeria*），图片选自该书第 10-14 页，证词节选自第 47-55 页。

2　参见 Boudjedra, *Naissance du cinéma algérien*, 40。

图 48A—E 《我今年八岁》剧照（1961 年，雷内·沃蒂尔执导）

控形式，就像左拉的"我控诉"一样。

　　尽管这部影片很短，但它包含了一系列潜在的反殖民主义视觉性的画面，这些画面在殖民语境中是不允许表达的。从影片开头孩子面对镜头的第一个画面开始，画面的中心一直是孩子的面孔，而孩子的面孔在这样的语境下往往容易被忽略。如今的我们早已习惯不发达国家反复展示贫困儿童的形象，以至于人们反倒对这样的形象熟视无睹。而在当时，这样的画面既令人震惊，又反驳了这是一场为文明而发动的战争的观点。孩子们的故事让人看到了那些宁愿永不为世人所见的法国士兵们，也让人看到了官方一直否认其存在的、直到 2002 年在一名前将军承认后官方才改口的酷刑室。当时，人们把被带去刑讯室接受审问的人称为"被失踪者"，这证明"不可见"既是实施酷刑的重要条件，也是酷刑中的一种重要手段。孩子们的绘画让这些画面变得清晰可见，这些图画既是孩子们阐述自身创伤经历的一种手段，也是——就其作者身份而言——法国人实施暴力的一个无可指摘的明证。最后，与直觉相悖的是，我们可以说，这场战争本身用电影宣告了一个时代的落幕，并宣示了自己被看的权利。通过强调战争冲突的持续时间之久，这部影片提醒了那些可能一直试图遗忘战争的大都市观众，战争仍在继续；对于阿尔及利亚人及其盟友来说，影片告诉他们，纵使殖民政权动用了全部力量，最终还是败给了抵抗军。这部电影明面上的宣扬人道主义的内容其实也是在讲述一场战争的历史。法国警方意识到了这一点，因此多年以来将这部电影至少封禁了 17 次。作为回应，法国政府在 1957 年 9 月联合国就阿尔及利亚问题进行辩论后的短短六个月内，便在诸如扶轮社一类的机构等场所安排了约 7 500 场宣传片放映。[1] 直到 1973 年，《我今年八岁》这部电影才在法国宣告解禁，随后该片荣获了当年的最佳短片奖。

　　法农和沃蒂尔这次鲜为人知的合作是激进精神病学和激进主义电影之间的一次意义重大的领域交叉。法农成立了一家诊所，诊所员

250

1　Connelly, *A Diplomatic Revolution*, 138–39.

工与病人一同努力解决病人内心的矛盾与冲突，跟病人一起吃饭、交往，摒弃了和病人保持临床距离的传统。这种如今已广为人知的策略汲取了法农的教授，即西班牙反法西斯主义者弗朗索瓦·托斯奎列斯（François Tosquelles）的教导，诞生于当时的殖民语境中——当时的殖民心理学曾宣称所有阿尔及利亚人仍处于幼稚状态。[1] 甚至在 1952 年，阿尔及利亚医学院（Algerian School of Medicine）还在其医生手册中宣称："这些原始人不能也不应该从欧洲文明的进步中获益。"[2] 诞生于 19 世纪末的空间化的、等级森严的文化制度还在继续为这种所谓的临床判断提供依据。此等宣言使我们更容易理解为什么折磨阿尔及利亚人的过程中有精神科医生的参与。事实上，革命期间，阿尔及利亚学派创始人安托万·波罗（Antoine Porot）和一位他的追随者将起义归咎于"反对成为从属于占领种族的臣民"的阿尔及利亚人的一种病态"仇外心理"（xenophobia）。[3] 因此，在他们看来，正如皮内尔在 1789 年法国大革命后立即提出的那样，革命行动是"疯狂"的一种表现形式。法农富有创意地提出了民族心理学，拒绝接受这种成见，并致力于创造与文化相适应的治疗方法，包括为病人筹建咖啡馆、清真寺，为病人提供报纸。法农努力在日间诊所治疗他的病人，这意味着他们晚上会回家，有些甚至会继续工作。这种方法要求那些接受治疗的人在日常生活中、在诊所里应对他们的症状。

在 1959 年和 1960 年，法农在突尼斯大学开展了一系列讲座，为他的去殖民化精神病学搭建起了一个理论框架。他把精神错乱者重新描述为"社会的'陌生人'"。法农先于福柯意识到了社会对这些"无政府主义分子"的拘禁不啻为一种惩戒措施，这种措施让精神病学家变成了"警察的辅助者，社会的保护者"。[4] 欧洲人和阿尔及利亚本土居民之间的隔离促使法农走向了革命政治，而殖民精神病学则复制并

251

1 Macey, *Frantz Fanon*, 146–52.

2 *Manuel alphabétique de psychiatrie* (1952)，引于 Cherki, *Frantz Fanon*, 65。

3 Keller, *Colonial Madness*, 152.

4 20 世纪 60 年代，福柯曾在突尼斯工作过，因此他听说过法农的著作也并非不可能。

再造了这种隔离。在强调殖民主义带来的去人性的影响之后，法农没有选择将病人隔离起来，而是寻求实现病人的"再社会化"。[1]不过法农的问题是，病人应该被"再社会化"到哪个群体中？而且，"规范的标准是什么呢"？他的回答是，创造一个"医院中的社会，这就是社会治疗法（sociotherapy）"。[2]法农接着讨论了神经科学和精神分析的方法，包括拉康的镜像阶段，而后转向了对时间规训和监视带来的心理影响的探讨。他思考了时钟对工厂工人、闭路电视对美国大型企业店员，以及语音监测对电话接线员的心理影响。[3]人们假定被殖民者是懒惰的，法农将这种"懒惰"视为一种对他们不能失业（因为被殖民者的职能就是根据需要并按照要求工作）的看法的抵制，以此完成了逻辑闭环。因此，殖民体制将其殖民地的臣民视觉化为完美的柏拉图式的工匠，他们的职能就是做他们需要做的事情，别无其他。在这种语境下，法农把孩童视为社会行动者和阿尔及利亚革命的表征，法农和他们接触，这标志着他致力于培养不受纪律或殖民统治约束的"新人类"。乐观地看，如果他活得更久一些，法农或许会放弃他一再强调的男性气概，转而设想革命后的新的性别认同模式，并将其视作对种族化的规训社会的分析的一部分，许多激进的美国黑人女权主义者都曾尝试过建立这种联系，包括安吉拉·戴维斯（Angela Davis）、托尼·凯德·班巴拉（Toni Cade Bambara）和贝尔·胡克斯（bell hooks）。[4]

在这方面，一些较早的后独立时期的阿尔及利亚电影值得注意，如明显受法农作品影响的《如此未成熟的和平》（*Une si jeune paix*，雅克·沙比［Jacques Charby］执导，1964 年），还有多人共同执导的《十岁时的地狱》（*L'enfer à dix ans*，古蒂·本杜切［Ghaouti Bendeddouche］等人执导，1968 年）（这部电影以革命时期的儿童为主题，由非专业的演员和编剧参与拍摄制作）。阿尔及利亚独立时，

1　Fanon, *Rencontre de la société et de la psychiatrie*, 2. 参见 Keller, *Colonial Madness*, 171。

2　Fanon, *Rencontre de la société et de la psychiatrie,* 3.

3　Ibid., 8–9. Macey, *Frantz Fanon*, 326.

4　Greg Thomas, *The Sexual Demon of Colonial Power*, 77.

依旧有 86% 的男性和 95% 的女性是文盲，于是电影成了该国的一种重要宣传手段。殖民当局在这里留下了约 330 家影院，这些影院能够放映用 135 胶卷 [1] 拍摄的电影。现在，这些影院既播放独立政府制作的新电影，也播放好莱坞电影。沃蒂尔则采取了一种不同的方法，他与艾哈迈德·拉希迪（Ahmed Rachedi）合作，于 1962 年创建了视听中心（CAV）。该中心在电影俱乐部传统的基础上之上，发起了所谓的"流行电影"运动（ciné-pops），法农在卜拉达（Blida）工作时曾参与此项工作。[2] 沃蒂尔在后来的一次采访中回忆说，他们组织"流行电影"运动的目的是"通过从语义上对与这种社会经济组织形式相适应的几类问题进行阐释，引导人们欣赏具有进步性的电影，从而激励他们向社会主义迈进。因此，我们一直坚持侧重于电影的战斗性和政治性，而非其人性价值"。[3] 这场宣传活动令人回想起了苏联早期的电影宣传，前六个月，该运动就动用两辆从原法军心理服务部收缴的投影车，在 220 个地点组织了 1 200 次放映。这些电影包括一些中国的电影作品，如《红色娘子军》（*The Red Detachment of Women*，谢晋［Xie Jin］执导，1962 年），该片专门面向卡斯巴哈（Casbah）城外的一个纯女性群体放映；阿尔及尔的码头工人们则观看了艾森斯坦（Eisenstein）执导的电影《战舰波将金号》（*Battleship Potemkin*），片中著名的"敖德萨阶梯"场景 [4] 直接激起了大家的共鸣与认同，因为这一建筑结构与他们的城市异曲同工；他们也播放一些当地制作的短片，如《我今年八岁》。战后的阿尔及利亚电影都是配有旁白的无声蒙太奇，这成了电影《长征中的民族》（*Peuple en marche*，雷内·沃蒂尔执导，1963 年）的基础。《长征中的民族》是一部关于新阿尔及利亚的纪录片，在阿尔及尔的首次民阵后独立会议上放映过。[5] 尽管"流行电影"已招募了约 6 万名成员，

252

1　135 胶卷，又称 35 毫米胶卷。原是 1889 年生产的宽度为 35 毫米的电影胶片。——译者注

2　Cherki, *Frantz Fanon*, 56.

3　引于 Kenz, *L'Odysée des Cinémathèques*, 146。

4　"敖德萨阶梯"是电影《战舰波将金号》中的一个场景，该场景表现了人群在石阶上向水兵致意，沙皇军队赶来向手无寸铁的市民开枪射击，血肉横飞，舰上水兵向总参谋部开炮，轰毁正门。——译者注

5　Vautier, *Cinema citoyenne*, 179–88.

但因政府从革命政治中脱离并独立了出来，视听中心于 1964 年关闭，该运动也随之瓦解。作为去殖民化治理的一部分，发展激进电影和精神病学的尝试虽然没有成功，但它们依旧存在于人们对后规训社会的视觉化中。

与此相反，民阵干部、前商人亚塞夫·萨阿迪（Yacef Saadi）在 1962 年创作了卡斯巴哈系列电影（Casbah Films），后来又与彭特克沃合作拍摄了《阿尔及尔之战》。[1] 彭特克沃本人是意大利抵抗运动青年部（编剧弗兰科·索利纳斯［Franco Solinas］也是其中一员）的领导人，因而这部电影也成了反殖民主义和反法西斯抵抗运动战士之间的合作。阿尔及利亚人资助了这部电影 45% 的费用，萨阿迪则帮助彭特克沃确定了每一事件在卡斯巴哈发生的确切地点。例如，他们原样重建了被称为阿里·拉·波因特的反政府阵线领导人阿马尔·阿里（Amar Ali）去世的房子，只为能拍出爆炸的效果。为了真实地还原历史，除了扮演空降兵上校马修（Colonel Mathieu）的演员外，所有演员都是在阿尔及尔招募的业余演员。萨阿迪以"贾法尔"（Djafar）为名本色出演，而阿里·拉·波因特则由一位名叫布拉希姆·哈贾杰（Brahim Hadjadj）的街头骗子扮演，他随后还出演了许多阿尔及利亚电影。萨阿迪希望能制作一部"客观、均衡的电影，它不是对一个民族或一个国家的审判，而是对殖民主义、暴力和战争的发自内心的谴责"。[2] 事实上，彭特克沃并不接受萨阿迪最初对电影的处理手段，认为此中宣传鼓吹的意味太过明显。反之，他与索利纳斯合作，想在他所谓的"对真理实施专政"的政权下制作一部新现实主义电影。彭特克沃用低成本胶片拍摄了这部电影，以增强带有颗粒感的新闻片质感，同时，该片采用了意大利新现实主义风格，黑白对比非常强烈。

因此，观众可以对《阿尔及尔之战》这部电影拥有不同的解读。它旗帜鲜明地反对殖民主义，但也反对战争，同时，鉴于法国殖民政策的不妥协态度，它也主张武装冲突的必然性。影片描述了围绕 1957

253

1　Khanna, *Algeria Cuts*, 107.

2　Ibid., 108.

年阿尔及尔控制权的故事。在影片的开头，一名解放阵线特工遭到了严刑拷打，因为他揭露了民族解放阵线领导人阿里·拉·波因特的藏身之处。从法国刑讯室的片头开始，观众就陷入了冲突。毋庸置疑，酷刑是一种放不上台面、简直不堪入目的行为。即使在当今这个官方声称采用所谓严酷技术的时代，面对一具饱受折磨的身体也是一种视觉冲击。就像最近的电影《反恐疑云》（*Rendition*，加文·胡德［Gavin Hood］执导，2007 年）一样，彭特克沃在影片开场而不是高潮时刻制造出这种震撼的效果，是一种将酷刑"正常化"的手段。阿尔及尔的法国共产主义报纸编辑亨利·阿莱格曾遭受过空降兵的折磨，他形容这是为年轻的法国义务兵和志愿者开设的"变态学校"。[1]曾在《阿尔及尔之战》中扮演受刑者的演员因盗窃罪在臭名昭著的巴伯鲁斯（Barberousse）监狱服刑，他因出演这一角色而被释放，这使他在戏内带上了一种迷茫的气质。出于同样的原因，影片字幕后的戏剧性场景描绘了阿里·拉·波因特在同一座监狱里的激进主义，拍摄了一名民阵活动家被处决的情景，这是 1956 年冲突激化的导火索。和萨阿迪本人一样，这位演员曾被法国人判处死刑，但事实上未被处决。彭特克沃进一步暗示了观众对民阵的隐含观点。马修上校（让·马丁［Jean Martin］）是以马雷尔·马里斯·比格尔德将军（General Marel Marice Bigeard）为原型虚构的人物。马修上校在向同事们解释他的情报策略时，展示了在法国检查站拍摄的底片，指出阿尔及利亚活动分子在他们眼皮子底下成功躲过了检查站。[2]当时，一名我们都知道她必须去安置炸弹的妇女途经此地，这创造出了苏联导演谢尔盖·艾森斯坦（Sergei Eisenstein）称作蒙太奇的效果。这种效果能使观众领会影片隐含的信息。

254　　　马修向他的手下介绍了一种通过将"人"转化为"信息"以弥补他们的监管缺陷的方法。他演示的那套方法被萨阿迪称为"金字塔"计划，即组织中的每个人只认识另外两个人。法国人为了接触到最高

1　Alleg, *La Question*, 65.

2　Le Sueur, *Uncivil War*, 293.

254

图 49　信息"金字塔"结构，
《阿尔及尔之战》（1966 年）

级别的指挥官，就必须获取一些信息，使他们能够用名字将"金字塔"
具体化（见图 49）。这种"方法"是马修对酷刑的委婉说法，其借口
是为了在该组织改组其结构之前有 24 小时的时间采取行动。现在，这
种言辞就是被称为"定时炸弹"的对酷刑的合理化。与当今的政治家
不同，马修并不在紧要关头回避现实问题。他坚决表示，如果人们希
望阿尔及利亚仍是法国的领土，那么这就是实现这一目标的方法。他
提醒记者们，即使是法国共产主义报纸《人道报》（L'Humanité）也应
坚持法属阿尔及利亚的理念。因为共和党的言辞坚持认为，这个国家
是"统一、不可分割的"，不像美国那样的联邦国家，似乎总有几个
州在考虑脱离联邦。在采访中，萨阿迪认为，马修这一角色必须由专
业演员扮演，这样对"金字塔"体制的解释才能令观众信服。事实上，
有人认为，正是这种官僚制度的专业化将民阵的激进主义局限在了民
族主义起义上，没有成为社会主义革命或者自我导向的革命。法国的
策略是将受虐者的尸体转化成数据，掩盖产生它的暴力的色情。作为
信息流的一部分，这一方法在当时被理解为"控制论"。正如 N. 凯瑟
琳·海尔斯（N. Katherine Hayles）总结的那样，诺伯特·维纳（Norbert
Weiner）将信息"解构为一个概率函数，它表示从一系列可能的信息
中选择一条信息"。[1] 因此，空降兵通过跟踪信息系统周围的"信息"
寻找该组织（即民阵）的领导人。这种将信息转换成二进制代码的做法，

255

1　Hayles, *How We Became Post-Human*, 89.

正是殖民当局现在试图在其主体民族身上寻找的现实，即在抽象出他们的个人身份的同时确保信息的自由流动。这类信息大部分是通过电流获得的，而电刑是阿尔及利亚最主要的酷刑手段。

也许这并不奇怪，在这部电影以及其他战争电影的表现中，在现实主义的经验方面，欧洲人和阿尔及利亚人之间存在鸿沟。在后来的采访中，扮演马修的法国演员让·马丁描述了他与亲历革命的阿尔及利亚人合作时所受到的巨大影响。马丁曾在《等待戈多》（*Waiting for Godot*，1953 年）中扮演一个叫幸运儿（Lucky）的流浪汉，这部话剧由萨缪尔·贝克特（Samuel Beckett）执导，于巴黎首演。讽刺的是，他也曾支持民阵，在著名的 121 人反对战争的请愿书上签名，因而被法国列入了黑名单，《阿尔及尔之战》这部电影则在法国被禁，到1971 年才解禁。对马丁来说，电影的戏剧性来自"人们对真实事件的再体验"，因而观众在电影中看到那些"法国"检查哨岗时，会有真实的情感起伏，因为现实中他们经常看到它们。然而，对于萨阿迪来说，与现实相比，拍摄这部电影只是一场"游戏"。彭特克沃似乎明白他选择的非专业演员鲜少体会到真实的威胁，因而经验匮乏，即使是很短的镜头他也得重复拍摄，这使演员们变得疲惫且沮丧。最终，这种折磨人的真实体验在演员那里产生出了一种恐惧、疲惫又愤怒的"真实"效果。多年来，尽管该片制片人希望营造纪录片或新闻短片的感觉，但这部电影开场便声明没有使用任何纪录片或新闻短片。我们可以在一系列拍摄阿尔及利亚战争的电影中找到这种新现实主义的去殖民化辩证法。例如，让-吕克·戈达尔（Jean-Luc Godard）执导的电影《小兵》（*Le Petit Soldat*，1960 年）就是遵循"摄影是真相，电影就是每秒二十四帧的真相！"[1]的箴言去处理战争中的暴力情节的。但是，阿尔及利亚小说家拉希德·布杰德拉（Rachid Boudjedra）在他于 1971 年撰写的第一部阿尔及利亚电影史中写道，戈达尔的电影只不过是一部带有"新法西斯主义倾向的电影"，因为它的一系列镜头展示了民阵在高呼革命口号的同时，还采用酷刑。[2]

1 参见 Stora, *Imaginaires de guerre*, 135。

2 Boudjedra, *Naissance du cinema algérien*, 25.

就行动而言，女性角色在《阿尔及尔之战》中占有重要地位，但她们的台词却相对较少。在戏剧场景中，影片借助发型、服装、妆容等手段，把即将在法国占领区安放炸弹的那位女性伪

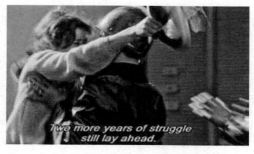

图 50　起舞的女子，《阿尔及尔之战》（1966 年）

装成一位"现代"的、法国风格的女性，而快节奏的鼓点取代了原本的对话（这一处理手法起初让编剧弗兰科·索利纳斯感到震惊）。[1] 根据对彭特克沃的采访，索利纳斯后来对最后的版本表示了赞同，因为他承认之前的对话表现力很弱。此外，彭特克沃还强调，即使在他拍摄这部电影期间，阿尔及利亚女性的生存状况依旧在明显下降，这一点促使他不断重申她们在解放斗争中的重要地位。在影片的最后一幕中，阿尔及利亚实现了独立，妇女们为之欢呼雀跃、喜极而泣，而这种声音对于许多西方人来说可能是陌生的，就像最近某些地区对伊斯兰教的祈祷呼吁的刻板印象一样。这也被认作埃尼奥·莫里康内（Ennio Morricone）为这部电影制作的富有感染力的配乐的关键，即彭特克沃所说的"音乐图像"。电影最后的镜头是一位翩翩起舞的女子的特写，她穿着传统服装，但未着面纱——彭特克沃打算借此情景用艾森斯坦的方式来象征革命（见图 50）。不幸的是，性别隔离的进程仍在继续发展，正如阿尔及利亚作家阿西娅·杰巴尔（Assia Djebar）所言，阿尔及利亚妇女的"声音得到了短暂恢复，但沉重的沉默卷土重来，再次结束了这种声音"，她将这种声音称作"被割断的声音"（severed sound）。[2] 这种沉默还伴随着她所称的女性的"被禁止的凝视"（forbidden gaze），这种凝视隐藏在家的墙壁和重新戴上的面纱后面。无论是在过去还是现在，视觉和声音都与去殖民化的视觉性有着千丝万缕的联系，就像它们在形塑此概念的过程中的互相作用一样。

1　Khanna, *Algeria Cuts*, 132.

2　Djebar, *The Women of Algiers*, 151.

257 真正的幽灵

阿尔及利亚独立后不久，欧洲的阿尔及利亚问题就再也翻不起一点声浪了。例如，克里斯汀·罗斯就曾强调，这种抹杀扭曲了对"五月风暴"的理解，她认为应当将其理解为"反阿尔及利亚战争的总动员"的开始。[1] 因为，尽管有一系列看似无穷无尽的书籍、文章和电影介绍阿尔及利亚革命，但它的真正主题——殖民统治的根本性错误——却被长久地置之不理。事实上，最近许多之前定居在阿尔及利亚的法国人都在力图建立有关法属阿尔及利亚"文化"的纪念馆和博物馆，他们试图把"文化"与"政治"分开，将此举视作去殖民化。帝国主义的政治自然意义非凡，在过去的十年里，它又重新与我们都相当熟悉的新帝国主义紧密相连，并呼吁重新建立新的现实主义。2003 年，美国在五角大楼放映了《阿尔及尔之战》，这是一次广受诟病的放映活动，美国将其宣传为一次弄懂"如何赢得反恐战争，如何输掉思想斗争"的机会。虽然观影者实际从中吸取了什么教训尚不清楚，但是这次放映可以表明，新的视觉性已开始将自己的反叛乱谱系追溯到阿尔及利亚了。在 20 世纪七八十年代，臭名昭著的美洲学校（School of the Americas）[2] 向拉丁美洲独裁政权散播了法国人在阿尔及利亚使用的审讯和酷刑。自 2001 年起，美国又恢复使用这种刑罚。近年来，"阿尔及利亚人"逐渐成为非西方移民在欧洲的代名词，起初他们为欧洲人所需要，现在却遭到谩骂，这导致了欧洲法西斯政党的死灰复燃。在澳大利亚、英国和美国，也出现了反移民、反难民的情绪。在欧洲，法国、意大利与奥地利极右翼党派分别于 2002 年、2007 年和 2008 年赢得了选举，2000—2008 年美国的布什—切尼政府（Bush-Cheney administration）也以镇压叛乱为幌子侵占权力，因此，反法西斯新现实主义的必要性也重新凸显了出来。从法国到西班牙、芬兰、美国、

1　Ross, *May '68 and Its Afterlives*, 26.

2　美洲学校，其前身为"美国陆军加勒比海训练中心"。第二次世界大战结束后，美国政府和军方为了在拉美和加勒比地区培植自己的势力而组建的军事训练中心，20 世纪 60 年代，美国军方将该训练中心迁往了美国本土的本宁堡军事基地，并正式更名为"美洲学校"。——译者注

墨西哥和阿尔及利亚本身，在全球电影界的框架内，这些问题越来越趋同，这表明对于当下的新视觉性而言，作为南北交界线的"阿尔及利亚"占据中心地位。最近有一系列电影回归了法农的叙事视角——内战心理学和法西斯主义心理学——和儿童的视角。

在西方，这些电影中最著名的一部也许是奥地利导演迈克尔·哈内克拍摄的《隐藏摄像机》（2005 年），该片探讨了阿尔及利亚战争在法国留下的有争议的问题。影片以乔治·罗朗（Georges Laurent，丹尼尔·奥特伊［Daniel Auteuil］饰）和他的妻子安娜（Anne，朱丽叶·比诺什［Juliette Binoche］饰）为中心，这两位自称巴黎的"波波人"（即中产阶级的波希米亚人），在电视和出版行业工作。但有一天，他们与儿子皮埃罗（Pierrot，莱斯特·马科东斯基［Lester Makedonsky］饰）的舒适生活被一系列匿名录像带打破了。录像带显示他们的公寓处于监视之下，并附有一个孩子呕血或屠宰一只鸡的暴力画面。随着这些神秘的录像带接踵而至，这群人逐渐意识到这些画面源自乔治在农村度过的童年时期的场景。当时，乔治的父母雇了两名阿尔及利亚帮工，他们和他们的儿子玛吉德（Majid）一起住在农场里。但这两名工人自从参加了 1961 年 10 月 17 日巴黎的那场臭名昭著的示威游行后就音讯全无了。民阵呼吁身在法国的阿尔及利亚人支持祖国独立，然而在前维希政府警察局长莫里斯·帕彭（Maurice Papon）的领导下，示威游行遭到了最残酷的镇压，成百上千人惨遭屠杀，尸体被扔进塞纳河，这是一个似乎在法国被一再遗忘又被重新记起的时刻。在此之后，玛吉德和乔治的家人住在一起，为了让大人们把玛吉德送走，六岁的乔治开始笨拙地使一些诡计，他哄骗玛吉德去宰杀公鸡，结果成功了。这些场景被记录在了视频图画里，并被送到了乔治的家中。乔治愤怒地追查到了玛吉德（莫里斯·贝尼舒［Maurice Bénichou］饰）头上，后者却否认录音带与他有关，他的儿子哈希姆（瓦利德·阿夫基尔［Walid Afkir］饰）也矢口否认。尽管如此，录像带仍源源不断地被送来，玛吉德始终不承认自己是录制录音带的人，并为此在乔治面前割喉自杀，

而这一事件又再次被录了下来并散播了出去。

　　尽管《隐藏摄像机》这部电影立意超群，但它体现出瓦尔特·米尼奥罗所说的"欧洲中心主义对欧洲中心主义的批判"。[1] 事实上，关于这部电影的大部分讨论都集中在它本应清晰体现，实际却含糊其辞的"普世"价值观上。就电影《隐藏摄像机》来说，阿尔及利亚对法国人生活和思想的影响相当重要。创作者还没有将作为电影角色的玛吉德塑造得完善到可以代表移民受害者；同样，哈希姆也无法代表愤怒的第二代法国人。玛吉德的自杀这一情节毫无逻辑，制片人只是将其作为一个震惊（西方）观影者的手段。从开始部分的乔治和安妮公寓的镜头到结束部分的皮埃罗学校的镜头，影片中的所有录像视频都使用了相同的视角。摄像机被放置在距离被观察事件中间偏右的位置。在影片中，这个位置被认作儿童时期的乔治看着玛吉德被带到孤儿院时所站的位置。这就是有关（殖民主义）罪行、背叛以及之后的镇压的视点。我们需要论证这种"知识"，因为它就像我们对乔治和玛吉德之间的童年情节的所有视觉理解一样，出自乔治的梦。尽管显而易见，这些梦的序列是被构造出来，但这种构造是由电影制作人制定的，他们非常清楚形成梦境意象的凝缩和替代机制。迈克尔·哈内克认为，他设计整部电影的目的是探索西方的"集体无意识"，将戈达尔的箴言从《小兵》中的"电影就是每秒二十四帧的真相"改为"电影就是每秒二十四帧谎言"。[2] 也就是说，《隐藏摄像机》试图在不借助乔治在删减一个关于兰波的节目时轻蔑地称作"理论"的东西的情况下，破坏电影界的共识——所见即真实。这里可能"隐晦地"指兰波的隽永词句"我即他者"：对于乔治来说，没有他者，我即一切。有些人觉得电影中的图画会让人想起《我今年八岁》，但在这里，这些电影中的图画的目的和意义是隐晦的，它们也是暴力的推动者，而不仅仅是暴力的记录。[3]

259

1　Mignolo, "The Geopolitics of Knowledge and the Colonial Difference," 63.

2　Porton, "Collective Guilt and Individual Responsibility," 50–51.

3　Austin, "Drawing Trauma."

这种对阿尔及利亚的构建遭到了法农的强烈抨击。比如，1957 年，乔治·马特（Georges Mattéi）在《现代》杂志（*Les Temps Modernes*）上发表了一篇文章，认为征召法国青年到阿尔及利亚服役是在教他们本能的种族主义和暴力行为：“今天在阿尔及利亚发生的事意在全方位泯灭法国青年的人性。”法农反驳说：“这样的态度值得思考。排斥阿尔及利亚人，对遭受酷刑的男子或被屠杀的家庭的一无所知，这构成了一种全新的现象。它与以自我为中心、以社会为中心的思维方式有关，这已成为法国人的特征。”[1] 更典型的是，《隐藏摄像机》聚焦于对男性自我的探索。为方便起见，哈希姆的母亲和乔治的父亲都没有出现在影片中，由此这部影片得以围绕男性的自我冲突展开，并最终在两个儿子相遇的梦境 / 监视中达到高潮。安娜这一人物的设置则有着推动情节的作用，她让观众了解了乔治为人多疑，并在皮埃罗怀疑她有外遇时，激起了他俄狄浦斯式的叛逆。《隐藏摄像机》把解释权交给了观众，让他们判断这些录像带是玛吉德还是哈希姆制作的，乔治是否从客观上背叛了玛吉德，安娜是否有外遇，以及两个儿子是否通同一气。就像弗洛伊德一样，也像法农一样，尽管存在诸多对立的复杂性，但《隐藏摄像机》不能问剧中的女人们自己可能做过什么或者自己想要什么。尽管它将法国塑造成了 1961 年的警察行动所破坏的样子，但它不能赋予人们看的权利，而是提供了一种不同形式的（自我）监管。[2]

260

法农把一段对两个杀害了自己的法国朋友的阿尔及利亚少年的采访摘录进了他的著作《全世界受苦的人》，这是全书最晦涩的章节。最近，人们基于该章节，创造出了两种艺术形式，我想对这两种形式进行对比，借此进一步阐述这些主题。这两个少年的杀人行为是为了报复 1956 年法国民兵在里韦特（Rivet）对阿尔及利亚人发动的先发制人的屠杀，其中一名阿尔及利亚男孩在这场屠杀中失去了两名亲属。[3]

1　引于 Macey, *Frantz Fanon*, 351，引文由马赛（Macey）翻译。

2　参见 Gilroy, "Shooting Crabs in a Barrel"。

3　Fanon, *The Wretched of the Earth*, 199–201.

当三个男孩像往常一样出去玩时，两个年轻的阿尔及利亚人用刀杀死了他们的朋友，而这两人都没有表示悔恨，"因为他们想杀了我们"，而且，尽管每天都有阿尔及利亚人被杀害，但却没有法国人因此被送进监狱。法农没有对笔录作任何评论，他试图向两位少年强调，他们的朋友并没有做错任何事。他们对此没有异议，但当他说那个男孩本不该死时，他们却坚决否认。简言之，男孩们的行为是出于集体责任，就此而言，年轻并不是护身符，就像观众在《我今年八岁》中看到的那样，孩子们被卷入法国的袭击。正如法农所说："正是战争，这场殖民战争，往往表现出了真正的种族灭绝的一面，这场战争从根本上扰乱、破坏了世界，这实际上是一个会触发强烈情绪反应的情景。"[1]虽然人们认为这种具体的暴力行为是无可辩白的，但政治大环境使之看上去似乎是男孩们唯一可以采取的行动。因为正如他们自己所说，他们无法制服一个成年人，而且年纪太小，不能参加抵抗。为了应对1991年后阿尔及利亚内战的灾难，联合国儿童基金会（UNICEF）为"诸如绘画、集体游戏、戏剧表演和体育锻炼等"儿童活动提供了资金赞助。[2]虽然这些活动不乏其价值，但从本质上讲，它们并不能为孩子们提供被视为政治主体的权利——正如法农的病人们以一种错位的甚至可能精神错乱的方式所声称的那样。相反，他们的行为只吸引了警察及其助手——精神病医生——的目光，这是一种渴望得到认可的去人性化的形式。

2007 年，芬兰影像艺术家艾佳·丽莎·阿提拉（Eije Liisa Ahtila）创作了一个带六个屏幕的现代雕塑装置，名为《哪儿是哪儿？》（*Where is where?*）。她将法农的文字改编成一部 53 分钟的电影。雕塑上的四块屏幕播放着这部改编的戏剧，而另外两块被放在房间外面的屏幕则播放着法国进行屠杀（就像在里韦特发生的那样）的新闻短片。因此，人们不可能同时看到整部"电影"，也许，《哪儿是哪儿？》可以被看作数字视频时代对"电影"概念的挑战。阿提拉描述了自己完成该

1　Ibid., 183.

2　Austin, "Drawing Trauma." 135.

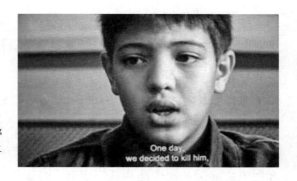

图 51 "有一天，我们决定杀了他"，艾佳·丽莎·阿提拉，《哪儿是哪儿？》，玛丽安·古德曼画廊，纽约

作品的过程，关于她是如何开始这项工作的：将法农的文字融入一部富有诗意的剧目，并让这部剧目围绕她所说的"文字、死亡、空间和时间"展开。[1] 语言意味着消弭了时空的死亡，它通过话语相对于时间和地点的特殊性而得以恢复。在这幅作品的四个主屏幕空间里，有一位被称为**诗人**的芬兰妇女与戴着传统的黑色头巾、手持镰刀的**死神**频频会面。然后，她发现阿尔及利亚从她舒适的赫尔辛基的公寓——一个寓言性质的死亡空间——的墙壁中穿过。这些场景中的那些相当刻奇的魔幻现实主义以及死亡阴影笼罩下的神话般的"阿尔及利亚"，与后面一些出自法农的案例研究的场景中的电影现实主义形成了对比（见图 51）。从某种意义上说，赫尔辛基的场景让观众为即将到来的一切做好了准备，这主导了他们的体验。在**诗人**废弃的游泳池中，两个阿尔及利亚男孩坐在小船上，这一画面让空间和时间的重叠达到了顶点。这些男孩看起来彷徨无依、形单影只，这样的形象成了阿尔及利亚移民，成了移民、难民和寻求庇护者的代表，他们的存在正挑战着欧洲白人的同质性。放映空间光线暗淡，但参观者不能像剧院里的观众那样自由移动。当你从一个屏幕转到另一个屏幕去看人物的行动时，你就变成了一个警惕的士兵，然后意识到，你所看到的超出了你的监控能力。因此，这暗示我们隐含的观看者是欧洲人或处于欧洲人的位置上。于是，游客并不享有看的权利，更不用说对电影观众的传统统治权。如果有这样一个位置，那只能是艺术家的位置。不过考虑

1 Durand, "Eija-Liisa Ahtila," 24.

到《哪儿是哪儿？》的长度，它不仅仅是一个有意接近经典影院提供的身临其境体验的视频装置。如果叙事电影模拟了做梦的经历，那么阿提拉的作品更接近于噩梦或幻觉。

有趣的是，这种想象中的现实主义冲突与非裔美国小说家约翰·埃德加·怀德曼最近的小说《法农》（*Fanon*，2008 年）正好相反。该小说的中心场景也是这两个阿尔及利亚男孩，其灵感源于怀德曼的母亲和法农之间的一次偶然相遇。当时，怀德曼的母亲是马里兰州德贝塞斯达一家医院的护士，而法农正因白血病在那里接受治疗——此病最终夺走了他的生命。怀德曼的小说是一篇复杂的作品，他刻意写得令人难以理解。他在小说中写了一个名叫约翰·埃德加·怀德曼的人物，还有他因谋杀而被监禁的兄弟——和作者现实中的兄弟一样。此外，书中的怀德曼也有位侄子，那是他狱中兄弟的儿子，他在 15 岁时死于谋杀，这也与现实中怀德曼的情况一样。此外，小说中还有一个人物叫托马斯，在怀德曼的某一本书中，这个人物正在写一本关于法农的书。作者的声音经历的这些复杂变化将他与法农的接触置于一个“面具”后面，这明显是对《黑皮肤，白面具》一书的模仿。[1] 这样的写作手法显得怀德曼无法直接接近法农，而这正是因为占据霸权地位的现实主义叙事模式不会允许这种“不太可能”的偶遇发生。然而，无论《法农》中的人物是否是“白人”，他们都是使用身份面具的非裔美国人。事实上，怀德曼在法国有一栋乡村别墅，他强调乡村在现代想象中处于主导地位，同时这也是一种被解读为“具有白人意味”的做法。而即使是一处在巴黎的住所也可能会被解读为“具有黑人意味”，因为非裔流散者长期驻扎在这座城市。怀德曼的思考仍在继续：“很明显，法农并不想后退，站到一旁去分析和指导他人，而是想与他人产生共鸣。”[2]

接着，托马斯的态度发生了剧烈变化，他把自己的小说改编成了一部以匹兹堡的非裔美国人社区为背景的电影剧本，他用一种独特的

1　Fanon, *Black Skin, White Masks*, 36.

2　Wideman, *Fanon*, 99，后续引文页码注于正文中。

"黑人"嗓音向让－吕克·戈达尔详细地介绍了这个剧本。在小说里，作者想象戈达尔反驳说："图像是奴隶，是囚犯。图像被绑架、复制、存档、克隆。财产。"（80）尽管如此，怀德曼还是对《全世界受苦的人》中的一个被阿提拉视觉化的场景进行了再创作：杀害法国儿童。只有在这种情况下，它才会与匹兹堡的霍姆伍德（Homewood）——一个贫困的非裔美国人社区——相对应。这部想象中的电影以鸟瞰法兰克斯敦（Frankstown）和霍姆伍德的一角的画面作为开场，法农所写的文字也在银幕上缓慢浮现，这是一种对电影场景的再创作（113-114）。场景回到霍姆伍德，一位和怀德曼被杀侄子奥马尔同岁的少年正盯着梅森的酒吧，而怀德曼年迈的母亲也从自己的老年公寓里看着他，将他作为下面的街道"网格"上的一个"标志"。这名少年等待着似乎不太可能出现的父母，他被安置在街上并非因为革命，而是因为崩溃的社会秩序。剩下唯一能照料这个孩子——以及其他虽饱受诟病，但毕竟年岁尚幼的青少年——的是一个上了年纪的残疾人。她虽然心怀慈爱，但力有不足。在这里，断裂的"看"既没有得到保护，也没有受到阻止。在这种情况下，怀德曼想知道，"如果有人认为你死了，你会去哪儿？"（116），这与阿提拉的问题异曲同工——"当你死了，你在哪儿？而哪儿是哪儿呢？"电影中有一个用星号表示的停顿，这表明少年已被射杀（120）。怀德曼的母亲对这一地区的衰落的长期回忆在她对谋杀案的叙述中达到高潮，她听说过这起谋杀案，但没有亲眼看到，她只是目睹了警察和家人到达现场。死亡消弭了赫尔辛基和匹兹堡之间的差异，但"阿尔及利亚"的殖民差异恢复了时间和地点。总之，视频片段和小说都把在阿尔及利亚发生的事作为一种直接的干预手段呈现在他们截然不同的当下体验中——一种是在舒适的赫尔辛基，另一种是在后工业时代的匹兹堡郊区。阿提拉发现阿尔及利亚的历史漂浮在白得整齐划一的赫尔辛基的水池上，韦德曼则看到了殖民国家阿尔及利亚与在种族隔离的霍姆伍德发生的事情之间的相似之处——霍姆伍德96%的居民为非裔美国人。上述两者都将"阿尔及

263

利亚"视作某种标志：前者标志着欧洲空间和移民空间的边界；后者则标志着美国的黑人空间与白人空间的边界。阿提拉声称，死亡带走了时间，只留下了空间。剩下的只是鬼魂或幽灵。对于阿尔及利亚人雅克·德里达来说，鬼魂看得见我们，但我们看不见它们："现在仍是傍晚，在一个古老的战争期间的欧洲的'城墙'边缘，天色总是黄昏。与他人一起，与自己一起。"[1] 这些城墙是丹麦埃尔西诺（Elsinore）的城墙，此地关于穆罕默德的简化漫画表现了一种对旧欧洲权利的主张。对大西洋两岸的旧冷战联盟来说，阿尔及利亚是一个无法摆脱的名字，一个反复出现的空间。

264　　　对阿尔及利亚自身而言，内战与民阵反击法国的战争之间有着诡异的相似之处，亚米娜·巴希尔（Yamina Bachir）的电影《拉齐达》（*Rachida*，2002 年）就体现了这一点。巴希尔曾就读于阿尔及尔国家电影学校，该校最初由沃蒂尔创办。《拉齐达》是巴希尔的第一部电影，是为 1991 年大选后她所谓的阿尔及利亚"电影产业的解体"而拍摄的。该电影借一位名为拉齐达（朱瓦迪·伊布蒂斯姆［Djouadi Ibtissem］饰）的年轻女教师的故事，表现了阿尔及利亚公民社会的崩溃（见图52）。巴希尔拍摄该电影的灵感源于一个真实的恶性事件——反政府武装分子试图强迫一名教师携炸弹进学校，这位教师拒绝他们之后，遭到了枪击，就像电影中的拉齐达一样。接着，影片想象了接下来会发生的事情：拉齐达幸免于难，因害怕袭击她的人会回头来杀害她，她藏在了乡下。起初，可以理解的是，拉齐达感到很沮丧，但在她返回教学岗位后出席一场婚礼时，当地版的恐怖分子（电影中使用的词）袭击并摧毁了社区。巴希尔塑造了她称为"完美受害者"的拉齐达——她的抗议的核心，这部电影也在某种程度上受这种理想主义的影响而稍显逊色。同时，这部电影的拍摄也受到了审查制度的影响：例如，一名年轻女子在村里被强奸，士兵前来调查时，她却非常痛苦——因为强奸她的人也穿着军装。这是该片唯一一处暗示了军队（同时也是

1　Derrida, *Specters of Marx*, 14.

"恐怖分子"）所犯下的暴
行的片段。比起先行者《阿
尔及尔之战》，《拉齐达》
这部电影更富质感。在《拉
齐达》开头，电视新闻节目
播报了"一人于卡巴斯遭恐
怖分子袭击"的消息，这一
事件在 20 世纪 50 年代的法
国被大肆宣传，就像片中的

图 52　拉齐达（朱瓦迪·伊布蒂·斯姆饰），《阿
奇达》（2002 年）

265

一个制造炸弹的场景会让人们想起《阿尔及尔之战》中与此相似的民
阵的活动一样。不过，在《拉齐达》中，那名妇女被迫携带炸弹，而
在《阿尔及尔之战》中，许多人自愿携带炸弹。在电影的另一个场景中，
拉齐达在新闻中看到几名僧侣被谋杀，这一事件最近被拍成了一部法
国流行电影《人与神》（*Des hommes et des dieux*，泽维尔·布瓦［Xavier
Beauvois］执导，2010 年）。与前者相比，电影《法外之徒》（*Hors la
loi*，拉契得·波查拉［Rachid Bouchareb］执导，2010 年上映）则广受
争议，这部电影讲述了 1945 年，兄弟三人目睹塞蒂夫大屠杀并以不同
方式被卷入革命斗争的故事。从某种程度上说，反思殖民行为相当不易，
因而有人甚至质疑塞蒂夫是否真的经历了一场大屠杀——这体现出法
国对待阿尔及利亚战争的修正主义态度。

　　虽然法国仍拒绝反思其在阿尔及利亚的殖民行为，但巴希尔试图
唤起她在影片中反复提到的相互的"仇恨文化"，这种文化充斥在这
个国家的方方面面。拉齐达需要躲避的不是殖民地军队，而是与她比
邻的同胞，这让她产生了严重焦虑，觉得自己快要疯了。村里的一位
当地女医生为她下的诊断是"创伤后精神病"，但她补充说："整个
国家都在遭受这种病的折磨。"后来，拉齐达梦到她将会在村庄里被
恐怖分子暗杀，这一梦境非常真实，这是她之前所受创伤的余波。《拉
齐达》表现了阿尔及利亚人民受到的持续且巨大的精神损伤，这加强

了法农在《全世界受苦的人》中的案例研究在怀德曼和阿提拉的项目中回归的重要性和必要性。事实上，在2003年法国首届精神病学会议上，与会的罗伯特·凯勒（Robert Keller）将这些案例描述为与50年前的法农作品"极为相似的复制品"[1]。法农在卜拉达的诊所现位于一个伊斯兰武装集团的中心，原来的设施已成废墟，病房则沦为"尸体仓库"。在2011年的革命中，突尼斯和埃及的人们一再提及他们失去了恐惧感，这一点不容忽视。只有抛开这种恐惧，才有可能去设想一个完全不同的未来。但阿尔及利亚的人民似乎仍然无法，或不愿将这种恐惧抛诸脑后，这是内战最具破坏性的后果之一。公平地说，在"9·11事件"中，美国的伤亡人数尚在3 000以下，但这依旧对美国人造成了不小的创伤；阿尔及利亚比美国小得多，但内战死亡的人数却远超"9·11事件"。所以，阿尔及利亚的人民不愿意抛开恐惧，再承担一次这样的风险，这也许就并不奇怪了。

巴希尔电影中所描述的乡村生活比阿提拉所描绘的质朴的农民情节更有质感。例如，在巴希尔的电影中，一位名叫卡莱德（Khaled）的年轻人经常使用村里的公共电话。他爱上了一位叫阿贾尔（Hadjar）的姑娘，但因为卡莱德太穷了，姑娘的父亲哈森（Hassen）不允许他们在一起。这部电影以阿贾尔的包办婚姻告终，这与《阿尔及尔之战》中的自由恋爱形成了对比。在彭特克沃的电影中，民阵的官员为这个简单的仪式道歉，但他唤起了拉齐达所说的未来转变的可能性，虽然这一转变还没有到来。该电影的暴力场面是用手持摄像机拍摄的，给人带来一种彭特克沃首创的"现实主义的"颠簸感，但在女性的独立空间中——从庭院到浴室——则有很长的幕间间歇。在这里，阿提拉对阿尔及利亚的抒情描绘完美契合了无花果的香味所唤起的遐想。但巴希尔则将我们带回现实，在接下来的一个场景中，一个当地男人骚扰拉齐达，他拿着一根胡萝卜比画着，说他能嗅到女人的气味。影片中只有两个片段脱离了恐惧所支撑的现实主义。拉齐达在村里教书时，

266

1　Keller, *Colonial Madness*, 223–26.

她看到自己头上漂浮着一个泡泡。她转过身来，看到班上所有的孩子都在向她吹泡泡（见彩插 10）。电影结束时，这一场景再次出现，巴希尔称它为布莱希特式的一刻——拉齐达穿着阿尔及尔衣服，披散头发，穿过被摧毁的村庄，前往学校教书。几个孩子不知从哪儿冒出来，坐在一间被破坏的教室里上课。开始上课时，拉齐达让学生们拿出石板，（对于西方观众来说）这一场景令人吃惊，因为石板这种工具让生活在富裕地区的人想起遥远的过去。虽然她在黑板上用阿拉伯语写下了"今天的课"，但没有说明具体的主题。自 18 世纪大西洋革命以来，工人阶级和下层阶级的教育一直是巩固"看的权利"的核心。虽然《拉齐达》没有提出任何解决方案，但它的结局设想了另一种现实，在那种现实中，今天的教训总是有待商榷，总是即将开始，而且尚未结束。

　　虽然这或许是个令人满意的结论，但它会忽略许多更复杂的现实。阿尔及利亚的学校向来在阿尔及利亚国内颇受争议。首先，这些争议落在伊斯兰教和阿拉伯语上，然后又绕回包括法语和科学在内的课程上。然而，据 2008 年的新闻估测显示，尽管阿尔及利亚的识字率达70%（未对"识字率"下定义），但只有 20% 的符合条件的儿童上了高中，大多数儿童则因为经济、政治或宗教原因辍学。鉴于阿尔及利亚已经独立了 40 年之久，这些数据似乎低得离谱。在革命时期，法农指出，民阵未给予农民（或他所谓的"流氓无产阶级"）足够的关注。这些人指被剥夺财产的城市人口——"皮条客、流氓、失业者和所有的小罪犯，但只要找到他们，他们也会为解放斗争奉献全部"。[1]《阿尔及尔之战》中的一些人物就完美契合这种描述。和葛兰西一样，法农也看到了革命依赖于这个群体的"自发性"，但领导政党并没有考虑独立后，这些力量该如何为阿尔及利亚所用。简单地说，民阵重视阿尔及利亚境内的"北方"分子，例如城市小无产阶级，而没有发展出一种整合"南方"分子——农民和被剥夺财产者——的理论或实践。法农自己对革命所创造的"新人"的信仰更多来自法国大革命的复兴理论，而不是现代政治，他未能考虑到这种转型是否现实，只是单纯希望民

267

1　Fanon, *The Wretched of the Earth*, 82.

族主义（或后来的泛非主义［pan-Africanism］）能够实现这些目标。阿尔及利亚独立后第一段艰难且多灾多难的历史可以被视作对这一失败——民阵领导层与以革命之名行事的人之间的内部矛盾——的一种解决手段。

出于同样的原因，2002 年，也就是《拉齐达》上映那年，法国的选举政治走进了死胡同。在第一轮总统选举中，让－玛丽·勒庞（Jean-Marie Le Pen）——他自称种族主义者，也是阿尔及利亚战争期间的酷刑犯——战胜了社会主义者利昂内尔·若斯潘（Lionel Jospin），进入了第二轮选举。正如激进小说家维吉妮·德庞特（Virginie Despentes）所言，现在人们只能在"右翼极端"和"极端右翼"之间做选择。[1] 对"法国精神病"的诊断可以和上面提及的阿尔及利亚"创伤后精神病"放在一起讨论。迈赫迪·本哈·卡桑（Mehdi Belhaj Kacem）更进一步，把这种情况称为"法西斯式的民主"，因为当权者不允许人民批评民主制度本身。卡桑认为，任何对民主的适当承诺都会导致候选人拒绝参加第二轮选举，会让法兰西第五共和国走向末路，就像第四共和国在阿尔及利亚崩溃一样。他得出结论说，在目前情况下，"极右才是真实的"。[2] 他认为，2005 年 12 月的骚乱是法国郊区心怀不满的少数族裔青年惹出的事情。这些青年逐渐明白，他们的生活禁锢于他们所谓的"班房"（place of the ban）中（在英文中，"ban"是"禁止"的意思，而"lieux"意为"场所"，此处的"班房"为双关语）。[3] 与这一分析相吻合的是，尼古拉·萨科齐（Nicolas Sarkozy）于 2007 年当选法国总统，他将骚乱者描述为"暴徒"，这一举动让他崭露头角。不久之后，他在达喀尔宣布非洲"尚未完全进入历史"。[4] 至少，对黑格尔的这种模仿有利于开启并扩展去殖民化和后殖民理论的学术讨论的范围。更准确地说，虽然尚未被西方接受，但它可以说是一段能用现代性解释非洲的历史。目前困扰视觉性的危机的一个关键因素就是，

268

1　引于 Kacem, *La psychose française*, 13。

2　Ibid., 15 and 56–62.

3　Ibid., 16–19.

4　引于 Coquery-Vidrovitch, *Enjeux politiques de l'histoire coloniale*, 11。

拒绝承认帝国主义视觉性以"正常的"、被强化的（法西斯主义的）形式持续存在。时间被视觉性视觉化为**历史**，它是脱节的。恢复视觉性的努力已经扩展至全球，在全球反叛乱的模式中，民族国家只是众多因素之一。

后记：2011 年 3 月 18 日

　　截至成书时，埃及和突尼斯的独裁政权已经倒台，利比亚和巴林的独裁者对人民发动了公开战争，而也门似乎将成为 2011 年一系列非同寻常的事件的下一个"热点"。在我撰写本书的时候，联合国安理会通过了一项决议，授权对利比亚进行干预。那么，我们可以肯定地说，战事远未结束。[1] 当你读到这里的时候，你会知道未来发生了什么，无论是 2011 年一、二月的戏剧性事件随着全球化资本的恢复而被遗忘，还是新的治理形式和行动主义不断涌现。尽管如此，无论结果如何，无论如何界定"成功"，由谁界定"成功"，本章所阐述的半个世纪的去殖民化、全球化、新殖民主义和反叛乱的缠结显然对该地区的专制国家产生了异乎寻常的挑战。西方受众通常"看不见"这些，因为它们很少出现在新闻和媒体报道中，尽管如此，对于新自由主义地缘政治而言，生产、保护石油的独裁者们是不可或缺的。这些政权的运作形成了一种典型的帝国形象。他们的分类很简单：支持或反对政权，而如何划分家庭关系、宗教、种族或政治忠诚的问题，则没那么重要。法农认为种族隔离是通过军营和警察局这类传统方式实现的。在突尼斯，本·阿里（Ben Ali）倒台时，每 40 名公民中就有一名警察。埃及军队则有超过 45 万人。尽管如此，他们都没能保住自己的政权。法农所描述的"尊重现状的审美"早已消失，在年轻一代心目中——人们常说，该地区 70% 的人口都在 30 岁以下，他们通过全球化的媒体与贫穷的农村和城市的下层阶级建立联系——没有什么比此类政权的延续

269

1　关于对这些局势发展的持续思考，参见我的博客。

更糟糕的了。

该地区的口号是"人民要求政权倒台"。人民内部没有分类，只有人民和政权之间的区分。"人民"的表现构成了一个新的政治主体，除非当权者辞职或政权倒台，否则这一新主体就对政权充耳不闻。突尼斯动员军队反抗警察，埃及民众反抗警察，巴林人民争夺珍珠广场（Pearl Square），这些事件最终导致利比亚为维持独裁者的权威，对其人民发动战争。即使在利比亚，也没有人相信现状。它不再是正确的；它不再需要得到同意。政权可以强制执行这种现状，但要再次无形地将其"正常化"还需要很长时间。安全国家（security states）监视着臣民，守护着独裁者。现在革命就在眼前。也就是说，革命在观看我们，我们也在观看革命。我还要说，观看之中也存在一定的革命，虽然在这样的背景下，随意使用"革命"现在已不那么令人信服了。然而，尽管存在所有与此相对的禁令，观看仍然是一种行动方式。2011 年的革命正在重新配置政治和日常生活的场所。这是一种需要看和被看的观看。它形成了新的可感性的分配，继而出现了一种新的政治主体、一种其特征不断更新的流动性。与私人和公共相关的一些属性，比如和平、安全、归属感和无惧感，从根本上得到了重新配置。

这种新的可感性的分配的地点一直是"广场"，其中最重要的广场是开罗的解放广场（Tahrir Square）。该广场从三十年的紧急状态下的一个平庸的"公共"空间变成了革命的发生地。事实上，"广场"并不是正方形的。它由一个多面体组成，它的形状像斧头，中间有个圆，还有大片集会空间。革命者的入口是卡斯尔·阿奈尔（Kasr al-Nil）桥上的检查站，他们在 2011 年 1 月 29 日与警察的战斗中赢得了这座桥。在 1 月 25 日的运动中，参与者称这个广场为"自由埃及"，高呼"这里是埃及人民"。食物、医疗和礼仪都有人提供。穷人、赤贫者、中产者、学者、律师和电影制作人济济一堂，彼此认可。卫兵们戴着用厨房里的碗做成的贴有"革命政府"字样的临时头盔，向这个新兴的开罗公社的每一位新成员致意，仿佛在效仿 1871 年的巴黎公社。解放

270

广场成了城市内部的一个替代城市，成为民族国家的一个敌对来源。人们住在那里，把它当作一个归属地。在大众话语中，人们要求临时政府对"我们知道通往解放广场的路"这一口号负责，这句话的力量足以在 2011 年 3 月 3 日赶走穆巴拉克政府的留任总理艾哈迈德·沙菲克。无论是在真实的还是虚拟的"广场"，人们都在清醒地进行观看：这是一种积极的形式，人们完全清醒，全神贯注，而且有意识地保持警觉。人们不再受制于警察，他们四处走动、交流，很清楚这里有什么值得看的东西。人们读报、聊天、休息，但最重要的是他们在这里：活着，活在当下，活得明明白白，并拒绝离开。人们只是感觉到了一些东西多年来第一次变成了焦点。这种观看是活生生的，它属于当下，但这个当下是一个延伸的当下；在此当下，某些时刻——不是作为幽灵或回声，而是作为这个新网络中的行动者——再次变得鲜活。我们将永远认得去解放广场的路，即使我们尚未完全抵达那里。

题外

墨西哥—西班牙对比：

《潘神的迷宫》

271 如何用艺术来展现当下的反法西斯新现实主义呢？尤其擅长将西班牙元素融入其作品的墨西哥电影导演吉尔莫·德尔·托罗（Gillermo del Toro）为此问题献上了最佳答案。[1] 在其 2006 年的佳片《潘神的迷宫》（西语片名 *El Laberinto del Fauno*）中，托罗以反法西斯抵抗运动为背景，以童话为范型，并佐以恐怖奇幻电影中常见的数码特效，箭头直指当下的霸权暴力，颇有些无心插柳柳成荫的味道。虽说该片的制作与叙事走的是国际化路线，但它绝非一部反法西斯主义的样板戏，而是其表现形式之一。《潘神的迷宫》重述了一段往往遭人遗忘的历史，即 1944—1948 年针对佛朗哥的抵抗运动。1944 年法国全线解放前夕，二战盟军攻下意大利，成功于诺曼底登陆，这极大地鼓舞了西班牙反抗军。他们希望借盟军攻势，推翻佛朗哥暴政。影片开头，小女孩奥菲利亚（伊万娜·巴克尔洛［Ivana Baquero］饰）倒在迷宫中央，奄奄一息（见彩插 11）。此时，时光倒流，鲜血流回她的身体，镜头定格于女孩的眼眸。正是那只眼，能够看见影片中的两种不同的现实（见图 53），一种是法西斯国家，一种是地下王国，两者即刻产生了对立。随着镜头转白淡出，这种对立被视觉化。综观影史，此镜头不难让人联想到路易斯·布努埃尔（Luis Buñuel）1929 年的短片《一条安达鲁狗》（*Un Chien andalou*），片中用剃刀割开女人眼球的画面可谓惊世骇俗。

272 然而，无论是身处机械复制时代，还是数码光影流行的当下，我们都会想起"眼"并非"视觉性"的代名词。在《潘神的迷宫》中，盲点一闪而过，画面瞬间被剪辑至贝尔奇特（Belchite）小镇的断壁残垣，那片废墟满载着历史。时值 1937 年西班牙内战（Spanish Civil War）期间，共和军（the Republican Army）在东线发动反攻，企图夺回萨拉戈萨（Zaragoza），并牵制驻军北线的佛朗哥。贝尔奇特便成了这场反攻战的据点。诗人兰斯顿·休斯（Langston Hughes）在为巴尔的摩（Baltimore）一家报纸撰稿时写道，除了西班牙共和军，林肯营（Abraham Lincoln Brigade）的成员也加入了战斗，其中不乏多名非裔美国士兵。

1 Paul Julian Smith, "Pan's Labyrinth."

贝尔奇特先被共和军收复，后又失守，终被连绵的炮火炸成了一堆废墟。佛朗哥甚至借机谴责共和军的暴力行径。而断壁无语，存留至今。

图 53 奥菲利亚之眼，《潘神的迷宫》（2006 年）

贝尔奇特成了诸多电影的取景地，比如特里·吉列姆（Terry Gilliam）1987 年的《终极天将》（*Adventures of Baron Munchausen*）。1989 年，西班牙艺术家弗兰切斯克·托雷斯（Francesc Torres）完成了其颇具争议的装置作品《贝尔奇特/南布朗克斯》（*Belchite/South Bronx*），这件装置作品融汇了这两个地方的破败的建成环境和社会结构（尽管这两段历史相隔近 50 年）。如今，南布朗克斯已历经翻新，而贝尔奇特的"一战"中的死难者却无人问津。直到在托雷斯近期制作的纪录片中，极富争议的贝尔奇特万人坑的挖掘场面才被曝光。而托罗在《潘神的迷宫》一片中，淋漓尽致地展现了佛朗哥所谓的西班牙"东征"（Crusade），甚至引人联想到西班牙历史上有名的收复失地运动（Reconquest）与宗教裁判所（Inquisition）。若将该片置于 1989 年欧洲旧制度分崩离析的当口，它显然会更具考古意义。当然，影片故事就此展开，也可算作对历史现实的探索。

在暴力与纷争交织的现实世界外，小女孩奥菲利亚发现了一处幻境。显然，"奥菲利亚"一名便极具暗示，这也是莎士比亚笔下的疯女人——哈姆雷特的梦中情人——的名字。而影片中，奥菲利亚的"疯狂"绝非个人的，而是政治的。奥菲利亚的母亲（阿里亚德娜·希尔［Ariadna Gil］饰）是位寡妇，这对孤女寡母一起进山去见她的新继父（塞吉·洛佩兹［Sergi López］饰）——一名镇压共和势力的佛朗哥军队上校。奥菲利亚热爱童话故事，在一只小虫（实为魔法精灵）的引导下，她发现了一座古老的雕像。一眼看去，这雕像极似维克多·埃里斯（Victor

273

图54　农牧神，《潘神的迷宫》（2006 年）

Erice）1973 年影片《蜂巢幽灵》（*Spirit of the Beehive*）中的经典形象。《蜂巢幽灵》的背景设在 1940 年内战后的西班牙。七岁小女孩安娜（安娜·托伦特 [Ana Torent] 饰）迷上了《科学怪人》（*Frankenstein*），开始创造自己的奇幻世界。在托罗导演眼中，电影即当代神话，含义非凡、政治气息浓厚的当代神话。奥菲利亚发现了一个地下王国，若想抵达那里，就必须穿过一座迷宫（即片名中的"迷宫"）。迷宫中的农牧神（道格·琼斯 [Doug Jones] 饰）告诉她，她是地下王国的莫阿娜公主，后来为体验凡人世界离家出走，颇似希腊神话中的珀尔塞福涅（Persephone）。若想重回地下王国，她必须通过一系列考验（见图 54）。这位农牧神即片名中的"潘神"，希腊神话中的牧羊神，也是英文单词 panic（意为"惊慌"）的词源。panic 初指对空旷之处的恐惧，后衍生出"道德恐慌"（moral panics）之意，以描述现代独裁政权。电子动画技术为身着戏服的真人演员加上电脑特效，制作出了潘神这一形象。现代观众应该不难"觉察"出其中的人机互动。总体而言，《迷宫》蕴含三层相互竞争的指涉：其一，特定历史；其二，神话与原型；其三，经典电影。无论观众是否能够全然领悟，以上繁复的指涉便是该片吸引观众眼球的亮点之一。

　　举个例子，就叙事角度而言，地下王国显然既不具备"真实"之质，也与法西斯横行的现实世界大相径庭，但是它并非纯粹的幻想。地下王国中的事件与法西斯统治下的世界中所经历的事件相辅相成，甚至对后者产生了本质上的影响。奥菲利亚的母亲身怀六甲，疾病缠身。农牧神便将一株曼德拉草（mandrake）赠予小女孩，令其置之于母亲床下。如此一来，母亲竟退了烧，日渐痊愈，令医生也大为惊讶。不料，上校发现了奥菲利亚的所作所为，大肆谴责她因阅读书籍而迷信魔法，这和不少启蒙运动思想家认为小说会败坏女子道德的论调如出一辙。

274

曼德拉草被丢入柴堆，因火烤而枯萎。我们尚不清楚除奥菲利亚外，影片中的其他角色是否看得到曼德拉草被焚烧的惨状，但观众无疑看得一清二楚，并为之动容。很快，曼德拉草的死亡也昭示了奥菲利亚的母亲因难产而死。此类原型叙事加剧了影片人物间的冲突，比如上校与军营女仆梅塞德斯（玛丽维尔·贝尔杜［Maribel Verdú］饰）——她私下实为反抗军的联络人——的冲突、上校与奥菲利亚的矛盾。即便后来梅赛德斯的真实身份被曝光，她仍不忘对上校大加奚落。梅赛德斯之所以能在上校眼皮子底下多次将物资与情报送出军营，正是因为其（拜法西斯统治下的性别隔离所赐）近乎"隐形"的女人身份。片中的上校则一错再错，在准备折磨梅赛德斯时支走了卫兵，随即被后者用事先藏好的尖刀刺伤。此类"正义"暴力制伏"邪恶"暴力的桥段，在好莱坞已屡见不鲜。但托罗技高一筹，在片中加入了军医拒绝折磨反抗军的细节。这一举动自然让上校大感不解，再三质问其为何不服从。军医只淡淡地说："服从——像你这类人就只知道服从。"显然，权威已不被认可，失去了效力。1944年，法西斯主义大势将去，却不肯善罢甘休，致使成千上万的人死于其手。片中，虽然上校遵循他自身的逻辑射杀了军医，但地下王国的道义经济已在法西斯现实世界初显端倪，随时准备规整恶性的暴力秩序。至此，观众在目睹了地下王国中实体化的一切之后，正翘首期盼这种正义的幻境。

　　《潘神的迷宫》中最引人深思的画面当属最后一个镜头（亦是影片第一个镜头）：奥菲利亚之死。奥菲利亚无疑是当代的安提戈涅，虽无力反抗上校——相当于索福克勒斯悲剧中的克瑞翁——所代表的强权，却不忍心活埋胞弟，救了他一命。在法西斯统治下，奥菲利亚是个两度被边缘化的形象。然而，集孩童与女人角色为一身的她，却既在权威前做出了选择，又代表了她自己。她的牺牲将以上两类反法西斯话语体现得淋漓尽致。当然，熟识历史的观众都知道，尽管片中的法西斯前哨军遭遇重创，佛朗哥却并未就此倒台，他仍将统治西班牙三十余年。影片结局绝非皆大欢喜，奥菲利亚死于非命，而未来之

275

路也并非全然光明。另外，哪怕奥菲利亚真的回到了地下王国，她也付出了双重代价：其一，在现实世界中死去；其二，对父权制的抵抗宣告失败。[1]说到底，地下王国依旧是她的国王父亲的地盘。无论角色本身是否意识到了这一点：奥菲利亚在现实世界对继父百般反抗，到头来还是得活在父权制的地下王国中。有人因此表示，影片的结局令人失望，甚至是一种倒退。不过，也有观点认为，这或许是反法西斯现实主义的必然结果。葛兰西指出，属下阶层之所以无法完全被统治霸权支配，并具有挑起革命的潜力，是因为其民俗。在国家政权中，民俗一直被视为"不稳定的波动因素"，是起义的导火索，即"强大的'解构'力量"。[2]民俗能启发有机知识分子（organic intellectual），激励后者解决南北方的"隔离"问题："幻想叙事应当对每个人进行真实的刻画，描绘他们每日如何生活、如何工作，表现他们的忧伤，以及无法改变生活的彷徨。"[3]《潘神的迷宫》一片，大概就是将葛兰西的悲剧现实主义置于幻想叙事的框架。不过，葛兰西也认为，民俗往往离不开父权制的迷思。在此，不得不提到被视作魔幻思维之典范的弗洛伊德在《图腾与禁忌》（*Totem and Taboo*）中的奇特幻想——社会的起点即对"原初父亲"（primal father）的谋杀。弗洛伊德指出，当图腾动物代表了父亲这一形象时，所谓的对魔幻的原始笃信便在现代儿童身上再现。如果你想的话，你可以遵循这一思路解读《迷宫》。我更倾向于认为，无论是原初父亲幻想、原始儿童建构，还是男性凝视下的屈服，都是真正存在的时刻，它们本身受制于可感性的划分，这种划分维系着视觉性作为权力系统的可能性。

276

 总的来说，《潘神的迷宫》生动地展现了看的权利与凝视法则之间的冲突。属下阶层的起义极易演化为葛兰西笔下的现代君主制，或中央集权、等级分明的政党（即某种实为凯撒主义的维稳机制）。若

1 Kim Edwards, "Alice's Little Sister: Exploring *Pan's Labyrinth*."

2 分别引于 Urbinati, "The Souths of Antonio Gramsci and the Concept of Hegemony," 142 和 Gramsci, *The Southern Question*, 59。

3 Urbinati, "The Souths of Antonio Gramsci and the Concept of Hegemony," 145.

我们靠民俗或流行文化（任你怎么称呼它）解构视觉性，即**英雄**的统治，那么最终的解构，即民俗要想存在就必须远离的那种解构，就只剩下解构本身而已。对解构的恐惧一直是视觉性的最大驱动力。它始于将曾经的圣多明各解构成如今的海地的被奴役者的反抗。此举迫使英国为了避免帝国权威的根基遭到摧毁，废除了奴隶制。为消解解构的潜力，哲学家卡莱尔一再强调作为视觉性的神秘主义，这多半还是因为牙买加解放运动与英国宪章运动的阴影挥之不去。在没有提出最后的建议的情况下，正如几代参与激进运动的人知道并继而否认的那样，第一个解构的必须是国家的框架，该框架是如此有效地支撑了警察的统治。总之，魔幻能够解构视觉性的神秘统治，前提是魔幻接下来必须解构自身。

全球反叛乱与视觉性危机

277

"政治家和军事统帅首先要做的判断就是要正确、全面地了解他所发动的战争，这个判断意义重大，具有决定性。他不应把不符合当时情况的战争当成他应该发动的战争，也不应让没有爆发的战争，成为真正的战争。"

——丹尼尔·S. 罗珀（Daniel S. Roper），"全球反叛乱"，

引自卡尔·冯·克劳斯威茨，《论战争》（1832 年）

"政治是战争的另一种延续。"

——米歇尔·福柯，《必须保卫社会》

"蛇卷要比鼹鼠的洞穴更为复杂。"

——吉尔·德勒兹，《控制社会后记》

　　视觉性既是发动战争的技术，又是用来证明权威是历史虚构的一种方式。人们本期望 1989 年冷战的终结可以创造后视觉性时代，可事与愿违，全球军事变革（Revolution in Military Affairs）使用了数字技术去追求 19 世纪的战略目标，延伸并改变了视觉性。与反抗其他殖民国家军队的战争相比，帝国主义内部叛乱的"小型战争"在数码技术
278 的加持下演变成了国际动乱，这些"小型战争"需要一套与之匹配的全球反叛乱策略。从去殖民化角度来看，不论是阿尔及利亚、印度支那、拉丁美洲，还是现在的中东地区，可以说，冷战一直都是一套反叛乱策略。克劳斯威茨强调，明确矛盾是领导人的首要任务，因此也是视觉性的第一步。克劳斯威茨的文章为视觉性理论的初代版本与目前的强化版本（即全球反叛乱策略）的互动提供了一份索引。2007 年，英国首相托尼·布莱尔（Tony Blair）曾断言，赢得全球反叛乱战争的第一步是去定义这场战争。美国海陆军反叛乱中心指挥官丹尼尔·S. 罗珀上校在评论布莱尔的观点时，引用了克劳斯威茨的文章。罗珀的策略是将反叛乱定义为一场生存斗争，并肯定地提出，若"我们"想要生存，"他们"就必须死。这场"实力悬殊的战争"被构想成了达尔文提出的"生存斗争"，或者，用罗珀的话来说，它的作用是"保留和提升自由的生活，确保法治社会包容开放，击败极端恐怖主义，

并最终创造对极端主义零容忍的全球环境"。[1] 福柯曾宣称，政治即战争，如今，在另一层面上，它成了一项政策。这项政策意味着将人口控制变成一种军事策略。反叛乱处置的是人口，而不是作为个体的人，它是一种"以人口为中心的策略，并不需要关注，或者说根本不关注反叛分子"。[2] 阿奇勒·姆班贝认为，战争背景下的人口控制应该被视为"死亡政治"，即谁生谁死的问题，它意味着"对人类生存实行普遍的工具化以及从实质上毁灭人类身体和人口。"[3] 姆班贝从免受惩罚且不按规则行事的奴隶制和殖民帝国主义中获取了"掌握生死的君权"的谱系。用如今的军事形式去表达，这就成了反叛乱的真言："清除、控制和建设。"先用致命手段"清除"某地的反叛分子，再用实际方法，比如筑造隔离墙，"控制"和排挤他们，最后，在已经掌控的区域中"建设"新自由主义的统治。反叛乱通过武力进行分类和隔离，以此产生一种自证权威的帝国主义统治方式，之所以说它"自证权威"，是因为它被认为是"正确的"、先验的，因此是审美的。我把这种统治方式称为"隔离的死亡政治体制"。

这种统治方式的目标既不是培养纪律严明、言听计从的傀儡，也不是管理德勒兹口中的"控制社会"。用反叛乱战略的话来说，它的目标是"文化"，反叛乱人员有时甚至用后结构主义者和文化研究理论家——包括德勒兹——的观点去定义和描述"文化"。这种后全景监视的想象实行了一种控制，它谋求将"宿主人群"和"叛乱分子"隔开，这样做的目的似乎是防止后者如疾病一般感染前者。对于叛乱分子而言，这种死亡政治是隐形的，因为它并不期望去改变或者规训这个人，因此人们感觉它是后全景监视的。因为边沁设计全景监狱的目的首先是改造和提升囚犯、学生或工厂工人，而后全景监视视觉性主要关注人口控制。全球反叛乱策略在伊拉克经过精心设计后，大获成功，而且似乎在 2010 年伊拉克大选失败后一路无阻。即便如此，在

279

1 Roper, "Global Counterinsurgency," 101.

2 Sewall, "A Radical Field Manual," XXV.

3 Mbembe, "Necropolitics," 14.

阿富汗、巴基斯坦、也门这些关键地区，这项策略步履维艰，既难以实施基本服务，也无法保证公众安全。这些量化的缺点或许证明，反叛乱策略实践无非就是划分和隔离反叛分子，人们无法超出这一点而定性地去定义它。这恰好是因为，这是一个以国际移民和电子媒体为特点的全球化时代，叛乱分子与宿主人群之间的数字化"边界"无法掌握。在由此引发的视觉性危机中，反叛乱试图维持的模式变得模棱两可：是创造一个集权制国家，还是附庸国，还是全球市场？美国军方在国家建设的说辞中强调道德，但是其反叛乱的实际操作已经转变为用无人机、特种兵以及私人保镖去定点清除叛乱分子，由此完成危机管理。讽刺的是，或许奥巴马的死亡政治学已经取代了布什时期对阿富汗等地区的治理术。在奥巴马时代，反叛乱的首要任务就是杀死敌人的首领，其典型代表就是奥萨马·本·拉登（Osama bin Laden）之死。

　　长期以来，从军事化视觉性的角度来定义社会现实的方案受到了各种刻意的干扰。今天的科技手段让视觉化者（如果真的有视觉化者的话）在视觉化过程中隐匿于无形。去看巴格蒂为拿破仑创作的画像，以及其他类似的克劳斯威茨时代的对战场的视觉化，我们便会发现，要想精准地绘制地图，统帅的视角至关重要。与此相反，卫星和无人机拍摄的照片则将想视觉化的人完全隐去。美杜莎效应（Medusa effect）（我把它归因于卡莱尔的视觉性概念）以一种不可思议的方式，找到了一种技术的类比。这里提到美杜莎效应是为了说明，视觉性政治将独裁者和被统治者永远隔开了，这种区分似乎已嵌入磐石、不可更改。现在人们发明了一种新的军事设备，叫"戈尔贡凝视"广域监视传感器系统（Gorgon Stare），这个系统在一架无人机上装备 12 个独立视点，可以监视方圆 4 平方千米的范围。这 12 个视点既可以单独使用，也可以一起使用。虽然这些视点的分辨率不高，但可用来监视某个特定目标的一举一动，能力惊人。[1] 神秘的戈尔贡（Gorgon）盯人一

<table>
<tr><td>280</td><td></td></tr>
</table>

1　Michael Hoffman, "New Reaper Sensors Offer Bigger Picture," 16 February 2009，全文见《空军时报》网站。

眼，便会使他石化，杀伤力巨大，这台设备便以戈尔贡命名。设计这台设备的部分目的就是恐吓反叛分子：他们的所作所为都逃不过它的"法眼"。一切非人化的武器不免让人望而生畏，正如托马斯·品钦（Thomas Pynchon）所言，这种武器会引发"划破天际的尖叫"。[1]2010年，时代广场爆炸袭击未遂后，巴基斯坦的无人机袭击事件变多了，仅仅几天里，就有18架无人机在空中盘旋，相关的新闻报道也流露出了类似的愤怒。然而，这种无人机攻击正好启发了一些人把纽约当成首要攻击对象，形成了一个熟悉却失衡的反馈环：越来越多的远程攻击在愈加成熟的同时却使用了非军事化、临时拼凑的材料，比如烟花，这些攻击不断袭击美国平民。任何这种攻击都会引起双方进一步的报复行为。除此之外，后全景监视的视觉性造成的混乱成了它存在的条件。尽管卡莱尔认为，**英雄**及其视觉化是对抗混乱的唯一措施，但当今的反叛乱却需要混乱，或至少需要混乱发生的可能，并把混乱当作全方位实现权威化的方式。一些危机需要反叛乱，但民主制度既无权威性，又无解决上述危机的想象力，这便是反叛乱的开场白。结果，由此产生的治理方式与反叛乱治理实践渐行渐远，隔离的死亡政体随之而来。

正是在美国及欧盟的边界，失衡的叛乱与反叛乱策略开始在国内生根发芽。这一强化调动了隔离和区分的其他形式，比如种族分界线，因为这些形式早就存在了。例如，美墨边界就是一种种族化的区分，就像在西班牙南部海岸和岛屿上的"欧洲"与"非洲"之间的区分一样。国内的隔离与全球反叛乱相互作用，关系复杂。同样，它将自己的任务视觉化为"清除"和"约束"，换言之，将居民划分成叛乱/非法分子和"合法"居民，并使用物理手段将他们隔开。美国对卡特里娜飓风（Hurricane Katrina）的回应便是反叛乱策略在国内应用的最好例证。2005年9月2日，《陆军时报》（Army Times）曾刊登过一篇文章（现已删除），文中，路易斯安那州国民警卫队联合特遣部队（the Louisiana National Guard's Joint Task Force）的指挥官、陆军准将盖里·琼

1 Pynchon, *Gravity's Rainbow*, 1.

281　斯（Gary Jones）宣称："这个地方看上去将会像小索马里［……］我们将出警收回这座城市。这将是一场收回城市控制权的战争。"记者对这句话的理解是国民警卫队将和"城市里的一场暴乱"作斗争。[1] 史派克·李将这件事拍成了一部震撼的纪录片《决堤之时：四幕安魂曲》，片中好几组镜头展现了这种可感性的划分所带来的实际后果。我们还看到，路易斯安那州州长凯瑟琳·布兰科（Kathleen Blanco）宣布要调动国民护卫队，并表示这些军人刚从伊拉克战场上归来，会开枪杀人。英国广播公司（BBC）的记者通常是最有风度的，然而我们看到其中一名记者勃然大怒，被这些士兵气得浑身发抖。当时，在超级巨蛋体育馆（Superdome）附近，有几十人正艰难地通过被污染的水域，无人提供帮助，而这些士兵却围着一名被控抢劫的男子。我们还看到，2005 年 9 月 2 日，周五，中将拉塞尔·奥诺雷（Russel Honore）到达新奥尔良，要求士兵们"放下武器"——可是他们明显不愿意这么做（见图 55）。我们意识到，在过去四天里，美国军队像他们在战场上

图 55 　《决堤之时：四幕安魂曲》（*When the Levees Broke: A Requiem in Four Acts*，史派克·李·［Spike Lee］执导，2006 年）剧照

1　引于《军队开始在新奥尔良作战》（"Troops Begin Combat Operations in New Orleans," *Army Times*, 2 September 2005），2005 年 9 月 3 日，色尼·雅尔丹（Xeni Jardin）在波音波音网上发表的文章《与印第安人作战？〈军事时报〉称新奥尔良飓风受害者为'叛乱分子'》（"Al-Cajun? *Army Times* calls NOLA Katrina Victims 'the Insurgency'"）再次引用了这句话。

常做的那样，把枪指向平民。历史学家道格拉斯·布林克利（Douglas Brinkley）参与了李的电影，他讽刺地说道，因为要进行彻底的背景调查，恐怖主义的安全装置拖慢了美国国土安全局对事件的响应。[1] 自此，将反叛乱策略应用到国内政治事务中变得十分流行。在美国，同性婚姻反对者将同性伴侣视为"国内恐怖分子"。贫民区的高中校长认为他们的工作是"典型的反叛乱"。亚利桑那州诺加利斯市（Nogales）边境巡警执行移民法的准则便是反叛乱的真言："清除，控制，建设"。2010 年 4 月，亚利桑那州通过了一条明显不符合宪法的州法，要求警方追捕那些可疑的非法移民，并将所有没有准入许可证的移民都定为罪犯。虽然这项法律很可能会失效，但人们普遍认为，它的设立是出于该州内部的一些政治原因，其目的是强化美国公民和无准入许可证的移民工人之间的种族划分，制造出一个流动边界。每当"公民"看到被怀疑是移民的人时，这道边界就会被具体化。事实上，无人机现在广泛应用于边界巡逻，最开始它们只是在边界盘旋，最近干脆直接飞到了墨西哥。[2] 英国警察也早有在国内巡逻中大量使用无人机的计划。[3] 2010 年 2 月，在利物浦试飞时，无人机首次抓到了罪犯，但因为没有准飞许可，它们最终还是被民用航空管理局停飞了。[4]

这些经典的人口管理话语涉及性、教育和移民，在强度不高、分布散乱的城市内乱的情况下，它不仅造成了视觉性危机，而且也是这场危机的产物。德勒兹在 1990 年强调，福柯只能察觉到规训社会的局限，因为随着控制社会取代规训社会，这些局限都将会消失。现在，可以管控而不是规训人口了。由此看来，如今的视觉性在强化点上变得"可见"，在这种强化中，它再也不能完全包揽自己试图视觉化的东西了。换言之，混乱现在不是视觉性的选择，而是视觉性的必要条件。那么，1989 年以来，所谓人文学科的视觉转向首先是对冷战结束后全球军事

<div style="text-align: right">282</div>

1　Brinkley, *The Great Deluge*, 412.

2　Ginger Thompson and Mark Mazzetti, "U.S. Drones Fight Mexican Drug Trade," *New York Times*, 16 March 2011.

3　Paul Lewis, "CCTV in the Sky: Police Plan to Use Military- Style Spy Drones," *Guardian*, 23 January 2010.

4　Joseph L. Flatley, "UK Police Drone Grounded for Flying Without a License," 16 February 2010.

变革带来的新视觉性的回应，接着是对当下被强化的视觉性危机的回应。用朗西埃那句公理来说就是"走开，这里没什么可看的"。在叛乱（或者反叛乱）的背景下，所有人都知道事实并非如此。在伊拉克和阿富汗，反叛分子和自杀式炸弹袭击者经常穿着军装或警服，这进一步扰乱了视觉性的种种关系。当路边的爆炸装置和商场的自杀式爆炸成为首选策略，人口流动本身就会变得很危险。经济危机已经告诉我们，流动并不一直有效可行，也并不永远是未来行动的指南。如果流动意味着驾车流动，就像法语中的流动（circulation）一词意味着"交通"一样，那么流动也会加剧气候变化的灾难。人们陷入汽车相撞、汽车爆炸以及化石燃料造成的气候危机，似乎不知道何去何从。

军事变革

难以形成循环周期是当前危机的一个标志。有观点认为，全世界都充满了叛乱的可能，需要反叛乱力量与之抗衡，这表明，有人试图升级和加强冷战。因此，如果全球化已经再次变成了"全球内战"（global civil war），即冷战的全球互联版本，或创造了一种新的"永久战争"的状态，那么战争就是全球政治。[1] 设计军工体系是为了防止美国倒退至奴隶制殖民地时期，同时也是为了捍卫今日的"自由"。美国国家安全委员会认为，"奴隶制国家想消除自由带来的挑战，这是不可饶恕的"。[2] 因此，不论何时，不论何地，只要那些说辞要求人们不惜任何代价，不畏任何险阻，必须让事情完好如初，上述矛盾便立即跃然纸上。在核战的威胁下，如唐纳德·皮斯（Donald Pease）所言："广岛已经把整个美国的象征系统变成了一幅共同期待的灾难景象的后象（afterimage）。"[3] 鉴于尚未爆发任何核战争（相对于广岛的单次爆炸

1　关于全球内战，参见 Arendt, *On Revolution*。关于新的永久战争状态，参见 Retort, *Afflicted Powers*, 78。

2　保罗·爱德华（Paul Edward）引用了国家安全委员会第 68 号决议，参见 Paul Edward, *The Closed World*, 12；详细论述参见第 10-12 页。

3　Pease, "Hiroshima, the Vietnam Veterans War Memorial, and the Gulf War," 563.

及后来的试验），目前这幅景象依然是一种矛盾的设想，虽然它存在后象：一场未来将会发生的战争。关于这场战争——它注定将是一场核战——的讨论永无止境，但它永远只存在于未来。对于德里达来说，核战争的状态就像"神话般的文本"，它滋生了"旧词文化，文明［……］和'现实'"的状态。[1] 这个"现实"是二元的、结构性的，也是暴力的。将来要发生或从未发生的事情具有镜面性，但同时也具有文本性，其产生的众多副作用之一便是 20 世纪 80 年代的"读图"时代。

冷战结束后，反叛乱理论以全球军事变革的形式付诸实践，其实它早已开始，且一直被视觉化为文化的一部分。它的学术产物叫视觉文化。按照视觉性的谱系，军事理论家把"信息战"看作自拿破仑以来的一系列军事变革中的第十二个。这是第一秩序缔造的神话，它对实际的历史经验的利用（但这种利用置身于一套长期致力于让"历史"讲述西方故事的框架之内）使它具有了现实性的意味。人们不是随意使用变革（revolution）一词的；毕竟，从北美殖民地的法国印第安人战争（French and Indian Wars）到毛泽东和萨帕塔民族解放军（Zapatistas），军队一直是革命和游击战理论的忠实读者。不可否认，军事变革最先是在苏联以"科技革命"的名义开展的。通常，只有游击队和革命团体才有惊人的速度，做到出其不意，而军事变革则致力于将这两项特质赋予军队。据说，新型战争最后拥有了"分散的陆军"，这使以往"常规的地面战争变得类似高强度的游击战了"。[2] 当然，游击战越高效，敌人对它的行动了解得就越少。这种新型隐形战争致力于在命令、控制、通讯、智能（command, control, communications, intelligence，简称 C3I）和信息方面建立永久的掌控权，从而确保军事霸权。美国军事规划师们构想了一系列新型武器，比如"精准导向弹药、无弹药 / 燃料的作战工具、尚未发明的从站台发射定向能武器、次声波武器以及电脑病毒"。[3]1999 年，国防部的预算比较有限，为 2 630 亿美

1　Derrida, "No Apocalypse, Not Now (Full Speed Ahead, Seven Missiles, Seven Missives)," 23.

2　Vickers, "The Revolution in Military Affairs and Military Capabilities," 30.

3　Williams and Lind, "Can We Afford a Revolution in Military Affairs?" 2.

元，其中竟有 500 亿美元花在了这些新型武器上，超过了当时俄国所有的军事支出，分析家们质疑这笔支出是否真的有必要或者负担得起。另一方的观点认为，在 C3I 领域拥有掌控权实际上会减少陆军和其他项目的支出。今天，国防支出 6 800 亿美元，这还不包括在伊拉克和阿富汗战争中的支出（在 2010 年大约就有 1 490 亿美元的"额外"支出），在这样一个时代，此等担忧似乎十分奇怪。[1]

军事变革以上述形式呈现出来，它意味着使用新型武器、广泛使用信息技术去控制和瓦解对手。[2] 军工视觉性的加强最终带来了一场革命。它的重点不再是反大型（核）战争，或用空中航拍技术进行记录和区分，而是转向了信息和虚假信息。殖民主义反叛乱的首要战略是大量收集信息，现在它还将这一战略运用到了尚未发生但预计很快会到来的全球数字战争中。信息战略发展成了"赛博战"（cyberwar）和"网络战"（netwar）的互补策略。两位声名远扬的信息战理论家，约翰·阿奎拉（John Arquilla）和大卫·郎斐德（David Ronfeldt）认为，"赛博战"包括"用来瓦解对手的信息化军事行动"，而"网络战"是一种"低强度冲突"，位于战争"谱系中的末端"，与它相对的另一端是战场冲突。[3] 网络形式的战争包括但不局限于互联网上的冲突，它创造了无首领或有多首领的敌人，很难用传统的方法与之斗争："网络战更多与哈马斯（Hamas）而不是巴基斯坦解放组织（the PLO）有关，更多与墨西哥的萨帕塔民族解放军而不是古巴的卡斯特罗主义者（Fidelistas）有关［……］更像芝加哥黑帮，而不是阿尔·卡彭黑帮（Al Capone Gang）。"[4] 如果这听起来更像一篇文化研究论文（记住那是1996 年）而非出自军队智囊团之手，那么它应该就是如此。

实际上，军事变革的最高目标是把军事策略变成一项文化工程。1997 年，《海军公报》（Marine Corps Gazette）发表了一篇文章，一位

1 参见 U.S. Department of Defense, "DoD Releases Fiscal 2010 Budget Proposal," news release no. 304-09, 7 May 2009, 全文见美国国防部官网。

2 参见 Pantelogiannis, "RMA"。

3 Arquilla and Ronfeldt, *The Advent of Netwar*, vii.

4 Ibid., 5.

将军在文中说道："海军陆战队仅仅'反映'出他们所保卫的社会已经远远不够，他们必须在文化上，而非政治上领导它，因为它就是我们正在保卫的文化。"[1] 视觉性在文化战争中有着举足轻重的地位，这场战争已经把"文化"看成了战争的方式、领域和目标。乔治·奥威尔（George Orwell）在其经典小说《一九八四》中提出了"战争就是和平"的口号，这预示了后来的多次维和任务、外科手术式打击、防火墙以及意愿联盟（coalitions of the willing），这些都是 20 世纪最后十年的主要标志。自 2000 年的阿克萨群众起义（al-Aqsa intifada）以来，以色列国防部门大量运用后结构主义思想家德勒兹和伽塔利、情境主义学者居伊·德波或者解构主义建筑师伯纳德·屈米（Bernard Tschumi）的理论去构想城市反叛乱的作战方式，这一点令人吃惊。[2] 若最后人们开始"穿墙而过"，即字面意义上的在建造的墙上挖洞，将此视作一种奇异的游牧形式以增加出其不意的效果，那么对于熟悉批判理论的读者来说，运筹学研究机构（Operational Theory Research Institute）的说辞就会显得熟悉而令人不安。

286

布什—拉姆斯菲尔德主义（2001—2006 年）将这些反叛乱的模式强化为全面的先发制人的战争，将它们视作它们所宣称的"全球反恐战争"的一部分。这场所谓的反恐借用了冷战的说辞，依赖反叛乱策略以及军事变革的信息战争战略，创造出了一个新的混合体系。这一信条幻想在战斗以及思想上彻底击败敌人，W. J. T. 米切尔口中的"图像战争"便是其核心部分。新技术不仅将战场视觉化，同时还深入其中，通过展示优势来打击对手，类似"外科手术式"打击，利用计算机引导的武器（computer-guided weapons）来视觉化目标。这是军事变革的高潮时刻，确切地说，是它掌控恐惧的时刻。布什和罗伯斯庇尔（Robespierre）持同样的观点，他认为，所有的敌人都是不可容忍的，为了保卫公众安全，人们可以无所不用其极。国防部部长唐纳德·拉姆斯菲尔德（Donald Rumsfeld）在 2003 年执行了入侵伊拉克的战略。

1 Murphy, *Are We Rome?*, 83.

2 Weizman, *Hollow Land*, 187–200.

这项战略使用高新科技、高速而致命的武器，仅需很少的人力，便可完成重大侵略目标。它不仅大量使用"智能"武器，还将地面军队分散，广泛使用信息战。它应该是军事改革的巅峰了。除此之外，这种"拉姆斯菲尔德主义"还把图像用作战略武器，为这场战争增添了一个额外的组成部分。我在《观看巴比伦》（*Watching Babylon*）一书中对此做过详细分析，在伊拉克战争的前三年（2003—2005 年），图像被当作武器，用来镇压国内的异见者和地面反抗。这些对图像武器的运用是一代英美信息战的高潮部分，它始于 1982 年的马岛战争（Falklands/Malvinas War），在这场战争中，国家部门严格、仔细地控制了图像和信息。在伊拉克，派遣记者进驻军队的策略使他们对一起工作的人产生了认同，同时也让他们能够控制可能会看见的事物。由联盟驻伊拉克临时管理当局（Coalition Provisional Authority）在 2003 年创立的伊拉克媒体网（Iraqi Media Network）便是信息战政策的一个例证。在侵略发生前，科学应用国际公司（Science Applications International Corporation ［SAIC］）本来得到了一份 1 500 万美元的无投标的初始合同，合同要求他们生产电视机和收音机，并在每周六、周日发行报纸。尽管困难重重，改名后的伊拉克公共服务广播公司（the Iraqi Public Service Broadcaster）还是开播了，并以一段来自《古兰经》的经文作为节目开场白。美国很快取消了这档节目，并强迫他们每天播放一档时长一小时的节目———一档由英国政府制作、名为《走向自由》（*Towards Freedom*）的节目。不出所料，战争结束六个月后，一项国务院民意调查显示，有 63% 的伊拉克人民收看半岛电视台或阿拉伯卫星电视台，而只有 12% 的居民收看政府电视台。结果，作为一家没有电视生产经验的通讯设备制造商，哈里斯公司（the Harris Cooperation）获得了一份 9 500 万美元的无投标合同。[1]

287

1 Chandarasekaran, *Imperial Life in the Emerald City*, 133–36.

萨达姆效应

作为伊拉克图像战争的代名词，我想在这里阐述一下有关萨达姆·侯赛因的一组图像。这场战争始于数起令人震惊胆战的爆炸案，电视对这些案件进行了直播。据伊拉克方面的消息，人们本希望可以一举解决萨达姆，但鲜有人记得这点。若这次袭击实现了原先的目标，那么战争很有可能以另一种方式展开。事实上，关于萨达姆之死的言论虽被反复提起，但很快就遭到否认，或被人忘却，因此，人们必须找到一个替代品。2003 年 4 月，世界各地的报纸和电视新闻都在着力报道巴格达地区的萨达姆雕像被摧毁事件。漫长的历史中从不乏摧毁帝王像之类的大事。美国人或许会想起，在独立战争期间，他们推翻了位于纽约的英王乔治三世的雕像。这种嘲弄似的处决似乎囊括了美国的胜利的象征力量，且将这场胜利归入了一系列大众起义。上述主意出自一位匿名的美国海军上校和他的心理战团队，一年后，军队夸赞这群人"反应迅速"。即使在当时，这一事件似乎也显得有点过于有序了，而且对于这样一个象征性的事件而言，"群众"也似乎太渺小。当人们清楚地意识到摧毁雕像曾是一场信息战时，叛乱已经开始夺去应有的胜利的光环。

军事情报部门意识到事件进展得还不够快，2003 年底，为了找到萨达姆的藏身之处，他们面临着巨大压力。找到萨达姆本人的这一必然需求促使美军进一步加强了在伊拉克监狱中的审讯，这一举动被称作"关塔那摩化"（Gitmo-izing），也就是说，他们把伊拉克监狱变成了关塔那摩湾监狱。他们急需找到"可行动的"线索，这直接导致了现在统称为"阿布格莱布监狱"的一系列丑闻，这些丑闻已得到了广泛的分析。换言之，在找到情报流的压力之下，为加速寻找进程，美军在伊拉克虐待了战俘（就像法国在阿尔及利亚所做的那样）。这样一来，俘获萨达姆被认为是一场成功的信息战，在抓捕他的过程中，美军还使用了布莱恩·J. 瑞德（Brian J. Reed）上校的多层次社会关系

网进行分析。[1] 不管在社会科学中这条策略的名称是什么，它在很大程度上和法国在阿尔及利亚的所作所为如出一辙：从社会网络的外围开始，逐步递进，最后抵达核心——在抓捕萨达姆这一案例中，这个核心就是他的一个司机。最初，这次抓捕行动的影响是巨大的，一位CNN 的主持人发问："伊拉克还剩下什么可谈的呢？"此话不假，成功抓获萨达姆如同宣布"任务完成"，和推倒他的雕像一样，这意味着马克·丹纳（Mark Danner）所说的"想象力之战"（the war of the imagination）[2] 的终结。在拉姆斯菲尔德主义中，这场战争被设想成了一部好莱坞大片，其最终结局必然是充满戏剧性和英雄主义的。[3] 在过去的电影里，约翰·韦恩（John Wayne）扮演的角色总是恰如其分地指责邪恶，鼓舞人心，现在的故事情节似乎变了，它塑造出自我指涉的、独立的人物形象，其所有意料之中的结局均会开启一段新的故事。战争的支持者过去曾预测过一场"民主海啸"（democratic tsunami），萨达姆被抓后，这场海啸终于爆发出来了，且不必担心独裁统治会卷土重来。人们还认为，失去了领导人的反联盟抵抗运动将很快分崩离析。但我们知道，这些预测的运动一个也没有发生。事实上，自那以后暴乱活动愈演愈烈，人们期盼已久的对美国的热情也从未出现。在一个重复播放了无数遍的视频里，一位美国医生正在为萨达姆检查身体，这一视频把美国塑造成了友好大国，即使面对不共戴天的敌人，也会关注他的身体健康。那位医生也可能是在搜查毒药或者隐藏的信息。更准确地说，这则视频展现了现代生命权力，即用权力去维系生命，尤其是在国家要抹杀那条生命时。

2006 年 12 月 30 号，这一刻不可避免地到来了，萨达姆的绞刑如期而至（见图 56）。让全世界震惊的是，人们不仅听到了，更目睹了他的处刑。这则手机拍摄的视频是在未经官方允许（说明官方知道它

1　参见维多利亚·霍哈姆（Victoria Hougham）撰写的报道《抓捕萨达姆·侯赛因过程中用到的社会学技术》（Sociological Skills Used in the Capture of Saddam Hussein），全文见美国社会学协会的线上杂志《脚注》（Footnotes, July–August 2005）。

2　Danner, "Iraq."

3　Gregory, The Colonial Present, 211–13.

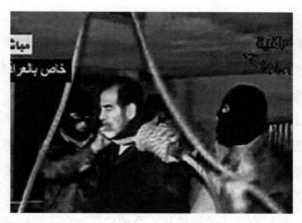

图 56 萨达姆·侯赛因的处刑视频截图

的存在）的情况下"偶然"泄露出来的，不过还有一份没有声轨的官方版本。因此，萨达姆之死不像那些"计划好的"标准西方行刑，它本来就是要被人们看见的，正如世界各国媒体曝光了萨达姆儿子们的尸体一样。毫无疑问，在这个风起云涌、谣言漫天的占领时期，获得某些形式的证据似乎极为重要。很有说服力的一点是，这份视频文件最先是在支持占领的福克斯新闻（Fox News）有线频道播出的，该频道一直以报道官方批准泄露的"泄露消息"而闻名。然而，网上各种理论认为，被吊死的那个人是萨达姆的替身，还有理论认为，在某一张拍到了萨达姆所谓的老鼠洞的照片里，椰枣尚未成熟，这证明早在六个月前他就落网了，不是三月份被抓捕的，类似推论不胜枚举，总之，这份视频不太可能成为一份证据。这里有一种更为古老的冲动在作怪：那些侵占主权的人想要证明它并不依附于被罢黜的主权者的活体。从1649年查理一世受刑到1793年路易十四之死，再到无数奴隶主和种植园管理者遇刺，新的权力想要证明，权威已经从死去的帝王手中流传了下来，它现在依靠的是执行人，不是皇室继承人。执行人（executor）一词的双重含义——其现代意义上的"法律执行人"已经取代了过去意义上的"行刑人"——暗示了一种法律花招，它不啻于行刑人的致命一击，而且受刑人的遗愿和遗言会被权力意志所改写。在那个令人毛骨悚然的处刑的瞬间，维系权威的社会契约变得可见了（而这一点

是危险的），福柯提醒我们，公开行刑永远是把双刃剑，很可能招致暴乱和革命。美国政府与那些被其判处注射死刑的人之间的接触少得可怜，在这一点的麻痹之下，占领军没有想到去对自己的警察进行监督，以为他们会遵守其规则。

实际上，这份拍下了行刑场面的手机视频是一种可感的恐怖，是对准司法程序的现实的数字化再现。萨达姆的守卫们虐待他，还哼唱"穆克塔达！穆克塔达！"（Moqtada! Moqtada!）（指什叶派牧师穆克塔达·萨德尔［Moqtada al-Sadr］）。有人曾试图厘清真相，提醒在场观众，这是一场行刑，是依法撤销生命权的行为。讽刺的是，骚乱似乎让这位被罢黜的独裁者摆脱了恐惧，他轻蔑地指责人群，并开始了自己最后的祷告。行刑人似乎察觉到这场精彩的表演偏离了计划，便在他完成祷告前打开了绞刑架的地板活门。没有什么能够缓解刑场上的所见所闻带来的冲击。当然，这并不会让人们宽恕或免除萨达姆的罪过，虽然全球的左派都指责他权力过大，但英美国家那些密谋操控伊朗的人还是很喜欢他的。不管这场处刑如何，它既没有达到纽伦堡审判（the Nuremberg trails）的力度，也没有让新政体合法化或者给阿拉伯复兴主义（Baathism）蒙上一层阴影，总之，它的主要目标都未能实现。

从作为电影的战争到数字化战争

萨达姆行刑视频的传播是军事变革的电影时代的高潮，是战争参与者对战争的记录（这份记录本应只有这些参与者和他们信任的人才能看到）。在互联网通讯时代，警察再也不可能把一些图片藏起来，并告诉圈外人，"走开，这里没什么可看的"。事实上，我们可以说，如果一张照片最想要的是让人看见，那么电子图片想要的是流通，不管是通过复印、链接还是转发。这种不稳定的状态，在从伊拉克战争中流传出来的大部分军事视频和照片中可见一斑。TIFF格式的图片原件不需要任何背景信息，便可以四处流通；未经编辑的日常军事活动

录像因暴力事件的爆发而被打断，这令人震惊。无论是在美国还是自称叛军的人的视频里，都很少有解释、背景或后果。[1] 一个臭名昭著的例子：伊拉克战争中的电子图片竟然被用来换取一家业余色情网站的"入场券"。网站拥有者克里斯·威尔逊（Chris Wilson）意识到，士兵们在服役期间不能使用信用卡支付，因为他们的公司将他们的位置标记为可疑。于是他和他们做了一个交易，只要士兵上传有关战争的照片，无论是将其上传在普通动态中，还是将其放入耸人听闻的"血腥暴力"一栏下，就可以观看网站上的黄色影片。截至 2004 年网站被关闭，弗罗里达的警探们对网站上的黄色淫秽视频进行了彻查，网站上一共有 1700 张照片，其中包括 200 张"血腥暴力"照片。[2] 鉴于网上的色情影片数不胜数，对那些士兵来说，在网站上看到这样一组特别的黄色影片不足挂齿。士兵们更可能是想将自己的行动展示给更多的观众，让他们看见军官们可怕又可敬的哲学，同时证明自己不仅有看和展示的权利，也同样有类似被看见和被展示的权利。

同样，Flickr 图片网站和 YouTube 视频网站上累积了大量想要"迅速走红"（go viral）的电子图片。"迅速走红"一词出自感染病学，意味着某样东西像病毒一样迅速扩散，用这个词来形容目前的生命政治相当合适。甚至军方也试图参与其中，他们创建了伊拉克多国部队（Multi-National Force Iraq）的 YouTube 频道，不过，不出所料，观众寥寥无几。[3] 为了让数字图像成为一种文化病毒，就必须通过复制、链接或者转发等各种方式，尽快让它快速、疯狂地流传。但是，对每一个"奥巴马女孩"（她 2008 年自制的名为"我暗恋奥巴马"的歌曲视

291

1　如需加注的军事视频选集，参见詹妮弗·泰瑞（Jennifer Terry）拍摄、雷根·凯莉（Raegan Kelly）设计的《杀手娱乐》（Killer Entertainments），视频见线上杂志《矢量》（Vectors）。叛乱视频见互联网档案馆（Internet Archive），在"伊拉克战争：非英语视频"（Iraq War: Non-English Language Videos）一栏中可以找到这些视频，比如一份标题为《萨迈拉简易爆炸装置袭击 [原文如此]》（IED Attack in Samara [sic]）的视频，该视频旨在记录美国部队在萨迈拉遭到的袭击，但其实这种视频很容易造假。

2　参见格伦·J. 霍尔（Karen J. Hall）2006 年在温哥华电影与媒体研究学会年会上发表的论文《照片换取入场券：战争色情和美国权力实践》（Photos for Access: War Pornography and U.S. Practices of Power）。十分感谢霍尔教授与我分享她的文章。

3　Payne, "Waging Communication War."

频获得了上百万点击）来说，YouTube 网站上有上千条无人问津的视频，并且我们还无法预测为何有些视频走红了，它们又是如何走红的。视觉性总是充满暴力和剥夺。因此，在 21 世纪的视觉文化最臭名昭著的几个时刻中（包括且不限于 "9·11 事件"、威慑与恐吓策略［Shock and Awe］、阿布格莱布监狱、丹麦漫画争议、卡特里娜飓风等），不同暴力场面的支配地位具有某种程度的同质性。但是，有一点很重要，我们需要重申这一点，视觉性的暴力与生俱来，与内容无关。在一张照片里，一个美国士兵站在一个伊拉克孩童身边，竖起大拇指，在另一张照片里面，他站在一具尸体旁，摆出同样的姿势，虽然两张照片之间可能存在差异，但是这两个场景都代表着暴力。这一点在埃洛·莫里斯（Errol Morris）记录虐待战俘的纪录片《标准操作程序》（*Standard Operating Procedures*）里得到了最为清晰的呈现。在这部影片里，现已臭名昭著的前美军士兵琳迪·英格兰（Lynndie England）宣称，虽有照片拍到她用皮带牵着犯人，但她只是接过了递给她的皮带，并没有亲自把犯人牵出牢房。同样，人们还看见另一位士兵萨布丽娜·哈曼（Sabrina Harman）在一具冻在冰块里的尸体旁摆姿势，她竖着大拇指，笑得阳光灿烂，但她却狡辩说这是自己面对相机时的自然反应。虽然这些听起来像狡辩之词，但在影片末尾，军队自己的调查人员布伦特·派克（Brent Pack）宣称，这些反复出现的照片表明虐待战俘事件中的犯人处于一种所谓的压力状态，不管他们是否头戴女性内裤或者黑色头罩，这些事情都不是折磨，而是相同的操作程序罢了。

　　暴力是视觉性的标准操作程序。我无意区分视觉性的图像何时是恰当的，何时是过分的，但在律师和非政府组织的工作人员眼里，这些区分可以减少对人们的伤害，我当然很赞赏他们的工作。至于视觉性，如反叛乱人员所言，其暴力自相矛盾地激发了视觉化的实际过程本身。这或许是视觉性暴力的最终强化，它试图将可见的事物变得隐形，它甚至在那些有权看见的人的范围内这么做——或者至少试图将可见的事物变得十分不明确，以至于人们无法确定到底看见了什么。这里没

292

有什么可以看的，因为可以看见的东西变得悬而未决，或在某种程度上不存在了。拉姆斯菲尔德的军事变革策略就是试图制造无数的图片和视觉性，从而使其中的任何一种都变得无法确定，以达到一种悬而未决性。视觉化者的主权换了根基，因此，忽略一直混乱纷扰的图片，坚守一种超越、高于单纯数据的"理念"，才是目前的权威性的来源。侵略伊拉克的合法性立足于萨达姆声称的"大规模破坏武器"，尽管到 2003 年，已经明显地证明萨达姆并没有这些武器，但上述观点还是站住了脚。2004 年，朗·萨斯金德（Ron Suskind）在《纽约时报杂志》（The New York Times Magazine）上发表了一篇文章，这一态度便随着这篇文章发生了转变，变成了对布什的一位"高级顾问"提出的所谓基于现实的社区（reality-based community）这一说法的蔑视。[1] 鲜有人记得，在那句引文中还有要继续"创建其他新现实"的承诺，一项已被奉为死亡政治治理术的反叛乱教义的政策。

反叛乱

2006 年，拉姆斯菲尔德下台，但这并不意味着军事变革的终结，正如 1794 年雅各宾党的败落并不代表着法国大革命的结束一样。1795 年，法国督政府（French Executive Directory）严厉指责了 1793 年的恐怖统治，但他们同时宣称会继续进行革命，类似地，在这个全新的时刻，我们也会习惯性地蔑视过去对全球反恐的过度关注。[2] 反叛乱（军事缩略语为 COIN）被重新定义为一场"长久战争"，但它丝毫没有削弱自己的雄心。反叛乱的主要理论家约翰·纳格尔（John Nagl）认为，在国防部之外，国务院、财政部和农业部也需要从反叛乱的角度来考虑问题。[3] 经过重新包装后，这个项目成了"全球反叛乱"（GCOIN），

293

1　Suskind, "Faith, Certainty and the Presidency of George W. Bush."

2　参见 Arquilla, "The End of War as We Knew It?"。这篇文章代表了阿奎拉（Arquilla）这样的著名信息战理论家依据自己的模型重塑反叛乱所做出的努力。

3　McElvey, "The Cult of Counterinsurgency," 21.

它的范围和雄心像过去一样宏大。[1] 这个项目的前提是，如果叛乱是全球性的，那么反叛乱也必须是全球性的，整个世界都是它的"操作范围"。2006 年 12 月，美国海军陆战队（U.S. Army and Marine Corps）共同发布了《反叛乱战地手册》，这本战地手册概括了新的反叛乱主义（"主义"在这里是兵法术语），是自越南战争后美国的首份对反叛乱的陈述。在大卫·彼得雷乌斯将军的推动下，从 2005 年 12 月第一次构思开始，这本战地手册仅在一年内就匆匆成书，其唯一的目的就是让反叛乱成为军队的首要职责，成为政治与文化任务。这个项目将生命政治对人口的管控转变成一项军事任务，也就是现在人们熟知的以人口为中心的反叛乱。此项目势在必行，它不仅为自己的成功划好了时间线，还规划了反叛乱在未来五十年里的应用。在这里，反叛乱显然是一场政治和文化战争，它不仅在美国爆发，也在伊拉克或者世界其他地方爆发。2007 年，这份战地手册的互联网下载量超过 200 万次，它成了全球畅销的电子书，这件事凸显了其重要性。很快，芝加哥大学出版社再版发行了这本书的精装版，标价 25 美元，哈佛大学教授莎拉·休厄尔（Sarah Sewall）为该书撰写了导言，她是克林顿执政期间负责维和事务的前国防部副助理部长，也是哈佛大学卡尔人权政策研究中心（Carr Center for Human Rights）主任，现任奥巴马政府国家安全顾问。[2]

在休厄尔的宣言里，她说反叛乱是"打破范式的"，因为反叛乱要冒很大的风险才能成功，这场持久战需要"平民的领导和支持"。她的观点和拉姆斯菲尔德多少有些继承关系，她还称，反叛乱比她所说的"温伯格—鲍威尔主义（Weinberger-Powell）"要更为高级，因为后者是"侵犯性力量，具有决定性和压制性"。[3] 主义（doctrine）这个词在这里有特殊意义：作为军事术语，它是一条宗旨，控制着"战争如何打"、"什么时候打"这样的关键问题。克林·鲍威尔（Colin

1　Kilcullen, "Countering Global Insurgency."

2　*Field Manual 3–24: Counterinsurgency* (Washington: Headquarters Department of the Army, 2006)）；重印于 *The U.S. Army Marine Corps Counterinsurgency Field Manual*。

3　休厄尔是"奥巴马—拜登过渡项目的机构审查工作组成员，负责国家安全机构"（参见"Working Group Members" for the National Security Policy Working Group）。

Powell）的理论并不局限于压制性武力。1991年，众人纷纷向布什总统献策，建议他根据所谓的陶瓷仓规则（Pottery Barn principle）——你打破了它，就必须拥有它——不要占领巴格达，鲍威尔便是其中一员。然而，布什—拉姆斯菲尔德主义支持极端军事变革策略，无视他们的警告，反叛乱策略因此成了新的需求。和任何革命策略一样，军事变革将伊拉克战争的急迫性视为机遇。新型反叛乱战略不仅是为了战略筹划，也是为了日常野战中实操，它的出版既是军事变革的一次策略转型，又是它的战略的延续。因此，彼得雷乌斯将军成了军事变革中的拿破仑，成了一位英雄人物，他所说的话不容置疑，直到这项任务在阿富汗栽了跟头（这可能是他的滑铁卢之战）。

指挥视觉化与视觉化的信息战

反叛乱变成了数字化的帝国主义技术，它旨在生产合法性。它坚持认为，"指挥官的视觉化"是反叛乱斗争取得成功的关键，但"矛盾的是"，在这种视觉化中，传统意义上的视觉内容较少。反叛乱关注某个特定地方的文化和历史因素，将其设想为数字化框架下的一个网络，也通过这种方式接触它们。这种自相矛盾的视觉化旨在通过人口控制来产生合法性，将帝国主义战略与发达国家的治理术融为一体。其宗旨是，回归战争的文化政治，将战争视作文化。[1]经数字化技术加持，军事把监视和信息技术视作首要工具，它套用帝国主义政体的领导模式，借用互联网，让其对被领导者隐身，最终控制文化。和全景监狱、种植园一样，这种受到监视的地方不仅是不可见的，甚至是不为人知的，它是人们可能会称作保密位置的地方。[2]这就是新时代的后全景视觉性，它不仅是视觉性古老传统的一部分，而且在全球数字技术的加持下，成了一种新的视觉性。在《战地手册》的扉页，叛乱

1 Sarah Sewall, "A Radical Field Manual," xxv.

2 Gray, *Recognizing and Understanding Revolutionary Change in Warfare*, 19–23.

被定义为 1789 年法国大革命的现存延续，它和"政变"（coup d'état）分别是两个"极端"。现在看来，拿破仑之后的许多人物都可以是反叛乱人员，这不是巧合，卡莱尔应该会十分喜欢这个版本的历史。反叛乱设想自己能够平息所有现代暴乱——不论是法国大革命还是军事政变，它认为自己就是法律。它将任何挑战权力的行为视为叛乱，因此，它不仅要消除叛乱，还要创造一种顺从的国家文化。它不仅使用压迫的手段，还打着专横的"必须保卫文化"的口号，逐步采用各种技术，让人们认同它。《战地手册》对权力的定义至关重要，它认为权力是"在社会中掌控团体利益的关键之匙"（3-55，这里表示手册第 3 章第 55 段，下同）。单是权力还不够："当百姓认同政府的合法性，绝不以任何方式支持叛乱，便可取得胜利"（1-14）。统治必须伴随一种一致同意的霸权，这种霸权产生了思想和行为上的反叛乱的合法性。即使那些策略已经指向对敌方人口的死亡政治管理，这种意识形态上的理想主义依然是战争在政治上的合法理由。

虽然反叛乱希望被框定为一个英雄主义的叙事——一个战胜反抗的故事——但它最好被分析成一套相关的技术。反叛乱是建立在视觉化基础上的军事策略，它通过数字技术得以实现；它试图以自己的形象呈现一种文化，这种文化将积极服从帝国主义生命政治的统治。视觉化是核心领导策略，它将反叛乱的各个成分组合起来，拼凑成所谓的"视觉化信息战"。根据那份反叛乱手册，它确实是一项政策，其中，"指挥官的视觉化是实施［……］行动的基础"（A-20）。在写给军官的那部分手册里，视觉性要求他们将地图牢记于心，要能够随时把自己放进地图里。在本书所描述的视觉性的历史遗留问题中，没有一处比这些作战指导所描述的更为清晰。媒体和图像不是视觉化的基础，而是它的组成部分。例如，据军方所言，"媒体活动"可能是叛乱的首要活动，而"图像信息"——不管是静态图还是动图——对反叛乱至关重要（3-97）。视觉化要求指挥官了解"他们的行动区域的人口、地形地貌、经济、历史和文化"（7-7）。反叛乱策略因此将陌生地域

变成了游戏中的"上帝视角"下的虚拟成像，由此让自己的策略优势变成了战略掌控。[1] 反叛乱促进了视觉上的不可见性，由此为数字化的监视和指挥机构提供支持。其常用策略包括"凭空消失"、非常规引渡、"隐形"监狱、禁飞名单、禁飞区、电子监视及无须担负责任的审讯员，即其他政府部门（Other Government Agency）人员。当反叛乱作为视觉化领域展开时，它主要通过表征来进行，在这种表征中，观察之地变得隐形或者模糊，因为例外状态是非场所（non-place），就像卡莱尔的**英雄**一样神秘莫测。后全景空间由电子图片、卫星照片、夜视仪和基于地图的辅助干预组成，它创造出一种 3D 版的反叛乱图景，这种图景与反叛乱的空间坐标能力相互呼应，只有现代**英雄**——"指挥官们"——可以看见这些事情。用卡莱尔的话说，这些能力全部加在一起形成了"指挥官的视觉化"，不过，现在该视觉化由肉眼看不见的数据和图像组成。

在新视觉性的混乱空间里，反叛乱可以故意或碰巧让人们看见被禁止之事。因此，虽无人知晓关塔那摩湾拘押中心，却有人故意"揭示"那里使用的逼供策略，从而在真正和潜在的反叛分子那里制造恐慌，让他们知道，一旦入狱，有什么事情在等着他们。不过，军队虽然没有事先警告防止照片外泄，但阿布格莱布监狱的照片明显是碰巧被泄露出来的。照片"泄露"后，监狱禁止工作人员使用相机，但此事既没有阻碍反叛乱扩张，亦没有防止酷刑的泛化。这种暧昧的态度造成了很多矛盾，当前地图在反叛乱中的地位便是很好的例子。几个世纪以来，殖民国家一直把绘图当作一种视觉性技术，而最近的新殖民主义侵略——比如对以色列 / 巴勒斯坦被占领土或伊拉克被占领土的侵略——使绘图成了一种对立的做法。[2] 反叛乱的愿景是一个总体性的视野，而对已知或未知事物的漠不关心成了这种愿景的优势之一。任何反视觉化都无法阻止它对总体性的主张。《战地手册》包含一种完全独立的视觉性："士兵和海军陆战队必须在整个作战区域都感受

1　Alexander Galloway, *Gaming*, 63.

2　Weizman, *Hollow Land*, 262.

到指挥官在场，尤其是在一些关键时刻。整个部队必须清楚地了解作战的目的和指挥官的意图"（7-18）。视觉化战争被设想成完美的信噪比（signal-to-noise ratio），信息丝毫不差地从领袖流向战区，然后实时返回。20世纪90年代，有一个叫作"全面控制"的军事变革术语，指挥视觉化便是它的现实版本，是我们这个时代的新视觉性，它主要基于对"进攻、防御、稳定和支持"的控制。[1]因此，反叛乱是合法的，因为它仅凭自身力量就能将某个特定区域的不同文化力量视觉化，并制定策略来调和它们。

　　士兵经常把军事行动比喻成电子游戏，在现实中，这可不是比喻。反叛乱人员将陌生生活的方方面面变成了一则故事，并感觉自己如同电子游戏里面的第一人称射击者一般，已控制了局势。游戏玩家玩得正兴起，感觉自己"身临其境"，指挥官们也感觉自己正身处地图中。这种体验相当真实，毕竟现在电子游戏还是一种行为疗法，被用于治疗心灵受到创伤的士兵。无数美国士兵的自述证明了这点：他们在作战时很是疑惑，不知道自己身处何处，也不知道要去向哪里；这或许是退役老兵频繁自杀、患上抑郁症和创伤后应激障碍的一个原因。有一款名为《全光谱战士》（Full Spectrum Warrior）流行电子游戏，玩家在玩的过程中需要戴上虚拟现实头盔，这款游戏现已成为这类创伤后应激障碍的有效疗法。在治疗过程中，经过修改的游戏版本将士兵放回与她／他受到创伤时类似的场景中，将这种场景用作一种使士兵恢复常态的行为工具。这款游戏虽然设计得很好，但在正常情况下，你不会把它误认为现实。然而，参与过视觉化信息战的士兵很容易把游戏内容当成在暴乱环境中经历过的画面。对于那些身患"炮弹休克"的病人们来说，不断再现战争画面可以帮助他们恢复平静的心理状态。普通画质的3D数字电子游戏的体验和反叛乱的"现实"变得无法区分。

　　反叛乱对文化的阐释退回了文化等级模式下的帝国主义统治："文化知识［……］对成功发动的反叛乱至关重要。并不是所有人都

1　Ricks, *Fiasco*, 152.

认可美国人眼中的'正常'和'理性'的事物"（1-80）。文化等级
直接产生于 19 世纪的帝国主义实践。在英帝国主义的巅峰时期，查尔
斯·爱德华·卡尔韦尔（Charles Edward Callwell）出版了《小型战争：
帝国主义士兵战略手册》（*Small Wars: A Tactical Handbook for Imperial
Soldiers*，1890 年）；反叛乱人员竟然建议《战地手册》的读者去参考
这种明显不现实的作品。美国军方并不要求士兵们接受差异，而是要
求他们理解伊拉克人不可能像美国人一样。反叛乱人员认为伊拉克和
阿富汗战争只是"小型战争"，这种说法破坏了公众关于这些战争在
道义层面等同于第二次世界大战的看法。尽管如此，这些观念仍将反
叛乱重塑为新型帝国主义统治的技术管理。这种技术管理准确地将这
些战争定义为帝国主义统治的技术，而非人类的生存斗争。《战地手
册》还将自己和 T. E. 劳伦斯在"阿拉伯"的经历画上了等号，在第 1
章末尾，它引用了劳伦斯的名言"阿拉伯人都比你做得更好更完美"
（1-155），将其视作"打破范式的"的矛盾之一。劳伦斯不顾历史教训，
表明他那"二十七篇"讨论阿拉伯军队的文章只是写给和贝都因人（Bedu
〔ouin〕）有交集的人的，毕竟，他自己也提倡阿拉伯反帝国主义斗争。
同时，他还提议要借个奴隶当男仆。除此之外，虽然劳伦斯在塑造"自
以为是"的阿拉伯人时态度偏激，但他坚称，未来的阿拉伯联盟必须"说
阿拉伯自己的方言"。[1] 相比之下，自 2007 年起，美国军方开始向士兵
们分发小册子，上面大约有 200 个标明了发音的阿拉伯语词汇和短语。
文化是反叛乱的基础，在这种矛盾的情况下，它是一个总体性的系统，
掌控着所有的行动和思想，在维多利亚时期的人类学和第一人称的射
击游戏之间摇摆。在《原始文化》（*Primitive Culture*）一书中，人类学
家爱德华·泰勒（Edward Taylor）认为："文化或文明，就其最广泛
的民俗学意义来讲，是一个复合体，包括知识、信仰、艺术、道德、
法律、习俗以及人类所习得的其他一切能力和习惯。"[2] 反叛乱战略也
同样视文化为一张"意义之网"或"对某一整群人有效的'操作性的

298

1　Lawrence, *Secret Despatches from Arabia*, 153–60.

2　Tylor, *Primitive Culture*, 1.

符码'"，某一特定社会或群体的所有成员通过"濡化"（enculturation）来习得文化 (3-37)。根据这本手册，文化仿佛是一套规则，它决定了人们采取行动、辨别是非以及划分优先级的原因和方式（3-38）。

隔离的死亡政治体制

反叛乱直接关系到统治和生命的维持。目前仍在发行流通的《小型战争手册》（*Small Wars Manual*）认为："小型战争指在另一个国家的事务中，军事力量与外交压力相结合而采取的作战行动，该国政府因不稳定、不完善或不能令人满意地保护生命和维护我国外交政策所决定的利益。"[1] 这里，军事干预再次成了军事化的死亡政治：依据外交政策所决定的利益来保护生命。进一步来说，根据反叛乱人员做出的判断，为了保护某些生命，可能会使用致命的武力。因此，指挥视觉化不仅通过军事行动，还通过军事化的治理术来取得合法性，正如图中所总结的那样（见图 57）。

2005 年，时任少将的彼得·奇亚雷利提出了视觉化的构想，以说明"赢取和平"的理念，这种视觉化把安全想象成必要的"信息作战行动"之一，这些行动结合起来产生"合法性"。[2] 控制的目标已经从一般的**历史**变成了人口，在伊拉克作战行动中，这个目标就是控制伊拉克的人口。美军使用了一系列协调措施来确保人口安全，包括推行新自由主义经济、重建基础服务、按照反叛乱的范式重新训练安保力量等。人们想象其结果是"合法性"，或我所说的"权威"，也就是人们认可政府的合法权威而服从它的时刻。获得合法性后，该理论还认为，这场战争已靠自身形象建立了一个包含选举和自由市场经济的文化。要注意到这个战略的大胆和鲁莽，这一点很重要，因为国家的一般宪法理论和特定例外状态的弱点正是"合法性"。在典型的极右翼行动

1　Small Wars Manual, 1.

2　Burton and Nagl, "Learning as We Go," 311.

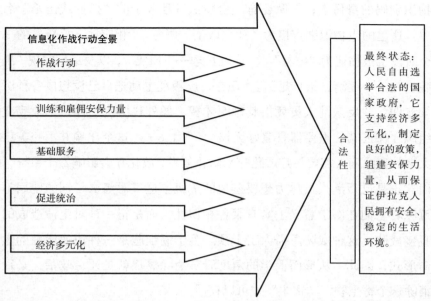

图 57　彼得·奇亚雷利少将（Peter Chiarelli），"信息作战行动全景图"

中，潜在弱点会转变成优势，正如反叛乱将合法性视为自己的正当理由和任务一样。或许，这些作战行动最大的成功在"大后方"，即美国国内的政治观点和大众传媒文化。它在这些领域取得的成功不容置疑：即使人们会在其他地方反对伊拉克和阿富汗战争，但谁会在公共场所公然反对反叛乱呢？讽刺的是，它最大且唯一的反对者在军队中，那里有很多人现在依然不相信这一新的信条。

战略层面上，反叛乱把所谓的"宿主国人口"当作自己的作战领域，这是死亡政治的一种军事化形式。[1]之前，福柯认为，目前包含在全谱作战行动（Full Spectrum Operation）中的统治方式和服务类型是西方国家民间治理术的一部分，不过在反叛乱视觉化信息战的背景下，引入军事和警察显然代表了一种新的架构。更准确地说，这种控制人口的方式是一种"死亡政治"，即对拒绝给予生命的行为予以管控。其好处不是提供给叛乱分子的，而是提供给整个被占领的"宿主国人口"的。值得注意的是，2010 年早期，据闻所有阿富汗人都获得了带有生

1　Reid, *The Biopolitics of the War on Terror*.

物识别码的身份卡；军队还有一份疑似叛乱分子的"抓捕或击杀"名单。这里的生物识别直接为"死亡政治"服务。[1] 相应地，反叛乱的三个阶段也被描述为"急救"、"住院护理——康复"，以及最后实现"出院护理——逐渐自给自足"。[2] 现在，反叛乱主动把自己设想成一种医学实践："反叛乱人员凭借其聪明才智，像外科医生一样，切除癌变组织，保证其他重要器官完好无损"（1-126）。这个比喻并不完美：大多数癌症病人需要放疗或化疗来防止复发，放化疗会影响整个系统，而这正是反叛乱人员尽力想要避免的危机。这里对癌症一词的使用不意味着它们在医学意义上具有某种相似性，而是指一种对生命造成的直接威胁，这种威胁急需人工干预。鉴于癌细胞是一种快速增殖的生命形式，因此（从形而上学的角度看）消除癌症就是死亡政治：必须消除这个寄生物，"宿主"才可以存活。

301 　　反叛乱完成上述死亡政治转变的手段是从帝国主义的统治者和臣民的等级制度中发展出来的。尽管《手册》否认了生理上的种族区分，但它不断强调文化差异，同时坚称，"西方民主文化"是一种更为高级的文化形式。以色列对其被占领土的治理模式便是这种策略的惯用模式。事实上，"增兵"（surge）的实际策略就是通过类似在约旦河西岸（the West Bank）修建隔离墙的手段将什叶派与逊尼派隔离开来。[3] 这些障碍导致大量伊拉克人民内移外迁，在 2 000 万伊拉克人口中约有 400 万人口进行了迁移。如同阿尔及利亚的种族隔离一般，在这种隔离下，暴力事件相对减少，于是西方人觉得用暴力切分原本统一的人口是一个十分"正常"的举动。考虑到以色列／巴勒斯坦的情况，希拉·达扬（Hilla Dayan）认为："那些实行隔离的政体［……］发展出前所未有的控制机制，它们不仅将人民囚禁在其过度扩张的政治空间里，还坚决将他们隔离、区分开来。"[4] 视觉化信息战争造成了隔离的死亡政体。

1　Coll, "War by Other Means."

2　Gregory, "The Rush to the Intimate." 这篇重要的文章和我的分析一样，对反叛乱进行了细致分析，不过，他更多使用地理和人类学的语言进行表述。

3　Niva, "Walling Off Iraq."

4　Hilla Dayan, "Regimes of Separation," 285.

这些政体是全球性的，正如反叛乱的地域也遍布全球一样，在美国和墨西哥边界、"西班牙"和摩洛哥之间那依然是殖民地的休达（Ceuta）和梅利利亚（Melilla）周围以及其他地方广泛建造的隔离墙足以为证，更不用说那些在国内施行隔离政体的诸多国家了。这些政体是游牧的政体，要求移民——有时要求公民——随时随身携带他们的身份证，威胁他们不然就会被驱逐出境。

在"国内"和全球的占领地建立隔离政体是反叛乱的重要目标之一。地理学家特雷弗·帕格伦（Trevor Paglen）追踪并记录了美国巨大的"不可见的"或"黑暗的"国家行动网络，证明了此类活动每年至少拥有 320 亿美元的预算，这"超过了美国食品药品监督管理局（Food and Drug Administration）、美国国家科学基金会（National Science Foundation）和美国国家航空航天局（National Aeronautics and Space Administration）这三个机构的预算总和"。[1] 战争变成反叛乱后，对"可行动情报"的需求成了关注重点。英美政府把这种需求变成了对其人口空前绝后的监视，美国多是秘密监视，而英国则公开进行监视。2008 年，当美国对电子邮件和电话的全面监控被公之于众时，受到威胁的民主党国会（Democratic Congress）很快对电信公司和官员授予了完全豁免权。另一方面，在英国，负责抹除相关权利的则是工党政府。英国现在是地球上的监视之都，在 2006 年，就有约 500 万台闭路电视监视器投入使用，这个数量之大，令人震惊，占全球监视器数量的五分之一，每 12 个公民就有一台监视器。[2] 到 2010 年，每个伦敦公民每天会被闭路电视拍摄 300 多次。乔治·奥威尔在其小说里对以英国为背景的老大哥的想象似乎不无道理。英国的警案剧现在基本围绕闭路电视的录像展开，这使紧急状态成为新常态。到目前为止，情况已经恶化。2008 年，议会拒绝将 28 天的拘留期（在此期间，被当局宣称涉嫌恐怖活动的人没有任何合法权利）延长至 42 天，这被视为公民自由的胜利。全球反叛乱的主要目标似乎逐渐变成了使这个大规模扩大国

302

1 William J. Broad, "Inside the Black Budget," *New York Times*, 1 April 2008.

2 Brendan O'Neill, "Watching You Watching Me," *New Statesman*, 6 October 2006.

内监视的社会合法化，而在此之前，人们认为这个社会是非法的。

隔离的死亡政体毫不犹豫地使用酷刑和其他形式的严刑逼供，这些都是出自冷战时期的反叛乱措施。法国在阿尔及利亚使用过的酷刑被传到了美洲学校（the School of the Americans）的指导员那里，之后又为各个拉丁美洲政体所用。例如，在阿根廷独裁统治时期（1973—1982年），布宜诺斯艾利斯地区 ESMA 集中营里所使用的方法就有一种令人不快的熟悉感：蒙面、感官剥夺、镣铐和电击逼供，所有这些"非人"的方法都被用来获取情报。在国务院听政会和其他论坛上，布什政府的官员反复把酷刑描述成"技术"的应用。这些话不过是自欺欺人罢了。反叛乱依赖于逐步使用武力，把它视作获得合法性的技术。对于那些被定罪成叛乱分子却又死活不肯配合的人来说，逼供是合法的；因为反叛乱是合法的，叛乱分子也必须承认它的合法性。因此，不论是伊拉克、阿富汗，还是诸如伊朗、巴勒斯坦、巴基斯坦等反叛乱的其他用武之地，它们都不过是隔离的死亡政治政体的技术实验。

视觉化战争的悖论

这些技术的目标是让隔离的政体成为长久需求，这意味着反叛乱的最终悖论在于，衡量其成功与否的标准是其永久性的延续。然而，这些悖论扩散得越广，不确定性就越大，对反叛乱的需求就越热切。长久以来，反叛乱人员对此莫衷一是。1977年，以色列外交部长摩西·达扬（Moshe Dayan）宣称应该重新界定巴勒斯坦领土问题："问题不是'解决办法是什么？'，而是'即使没有解决办法，我们该如何继续存活？'。"[1] 正如埃亚尔·魏茨曼所表明的那样，无人机的使用对以色列 / 巴勒斯坦战略至关重要。因此，在自相矛盾的全球反叛乱时代，像捕食者（Predator）和死神（Reaper）这样的无人机毫不意外地成了

303

1　埃亚尔·魏茨曼（Eyal Weizman）引用了这句话，参见 Eyal Weizman, "Thantato-tactics," in Ophir et al., *The Power of Inclusive Exclusion*, 565.

阿富汗、巴基斯坦和也门地区的首选武器。无人机的确视觉化了行动领域，但它本身作为暴力的代言人，在全球反叛乱的总体化任务中制造了一个悖论。无人机由指定区域的相关专家发射，但在飞行过程中，它由身处内华达州或加州的操作人员管理。这些士兵不仅对行动区域的文化"地图"完全不熟悉，而且甚至身处不同的大陆。除此之外，他们每人都要同时操控好几架无人机，他们透过屏幕，用游戏玩家熟悉的操纵杆对这些无人机进行调配。这种形式的战争在杀死无人机锁定的"目标"的同时，不止一次且不可避免地杀死了一些无辜平民；无人机不仅遭到当地人民的反抗，还遭到了一些反叛乱理论家的反对，比如戴维·基尔库伦就表示："目前这些攻击是在既没有针对巴基斯坦的公众展开协同的信息宣传，也没有真正努力去了解当地居民的部落动态的情况下发起的，而这些工作可能会让类似的攻击更高效。"[1] 简而言之，它们不是合适的反叛乱策略。2010 年 4 月，有关信息透露，2009 年美军在巴基斯坦至少发生了 50 起无人机攻击，造成了将近 500 人伤亡。据报道，截至 2011 年 2 月，无人机于 2010 年在巴基斯坦射杀了 581 名叛乱分子，但其中只有两名是主要目标。[2] 无人机正在成为全球反叛乱中的新的矛盾的视觉性的标杆技术。相对于地面行动，它甚至被吹捧为环境友好型行动。一方面，无人机集中体现了德雷克·格利高里（Derek Gregory）所说的"美国军事幻想"的"视觉经济"。[3] 另一方面，它又明显背离了把反叛乱视作"武装的社会工作"[4]的设想。根据反叛乱的标准，它在阿富汗和巴基斯坦造成的后果也不甚明了。在实力悬殊的战争里，要怎样去评判成功呢？

　　无论是官方还是非官方的对这个问题的军事讨论都集中在这一点上，即数字化的视觉化如何在某种意义上成了任务本身。如今的初级军官花大把时间制作演示文稿，用数字化的方式展示他们的视觉化。

304

1　David Kilcullen, "Death from Above, Outrage Down Below," *New York Times*, 16 May 2009.

2　Greg Miller, "Increased U.S. Drone Strikes in Pakistan Killing Few High- Value Militants," *Washington Post*, 21 February 2011.

3　Derek Gregory, "American Military Imaginaries," 68.

4　Ibid., 75.

支持反叛乱的博客《小型战争杂志》（*Small Wars Journal*）指出了那些旧的视觉化模式的演进："演示文稿中使用的图文取代了大量的战役地图和军队用了几十年但问题频出的醋酸透明覆盖片，由此，这些文档变得易于制作，而且只需鼠标一点便可得到广泛传播。"[1] 另一方面，2009 年，《武装部队杂志》（*Armed Forces Journal*）上的一篇文章指出，演示文稿只列出要点，它将事情"简化"，却经常省略关键问题，比如谁去实地实施列表中的任务的问题。[2] 如数字技术圈子里广泛讨论的那样，演示文稿只是用来售卖商品的营销工具。2006 年，《小型战争杂志》上的一篇文章把矛头指向了已故的海军上校特拉维斯·帕特里奎因（Travis Patriquin）在伊拉克安巴尔省（Anbar Province）行动期间制作的演示文稿。作为高效的地面作战的视觉材料，这份文稿在伊拉克战争的军事增援过程中广为流传，连国家媒体 ABC 新闻都转发了这份文稿。尽管帕特里奎因上校是一位阿拉伯语母语使用者，但他却将自己"以人口为中心的方法"描绘得相当轻描淡写（见图 58）。他将叛乱简略地描述成了一场伊斯兰教恐怖电影；制造混乱、夺取权力是叛乱分子的唯一目的。所谓的基地组织（Al-Qaeda）这样的极端暴力团体确实让许多安巴省的逊尼派领导人停止了对他们的支持，但他们与美军达成了战略合作，这些都是不争的事实。帕特里奎因把穆斯林

305

真主至大

这是一组叛乱分子，他们喜欢混乱和权力。他们通过威胁、杀害伊拉克良民实现上述目的。

图 58　帕特里奎因，"叛乱小组"

1　参见斯塔巴克（Starbuck）的博文（"The T. X. Hammes PowerPoint Challenge［Essay Contest］," 24 July 2009），全文见《小型战争杂志》网站。

2　T. X. Hammes, "Dumb Dumb Bullets," *Armed Forces Journal*, July 2009.

表达虔诚的标准用语"真主至大"（Allahu akhbar）视作叛乱的口号，这说明他对伊拉克的情况了解得还不够透彻。

在一份展示给美军驻阿富汗指挥官斯坦利·麦克里斯特尔将军（Stanley McChrystal）的计划中（这份计划旨在展示阿富汗叛乱与反叛乱的各种动态），相反的问题出现了。几个月后，这份幻灯片文稿流传到了一位《纽约时报》的记者伊丽莎白·布米勒（Elisabeth Bumiller）手中，她先前因在报道中巴结布什总统而为人所知（见图59）。[1] 文稿所呈现出的分析周密复杂。但是，很难说人们研究过这份计划后应该做些什么。这份视觉化的图表只说明了一件事：目前没有可行的方法。泄露计划的目的昭然若揭：目前阿富汗局势混乱不堪，在可预见的未来中，阿富汗仍然需要美国军队。麦克里斯特尔曾透露，他要求提前向阿富汗再输送 4 万名士兵，因此上述文件不过是增援策略的延续罢了，这让奥巴马陷入了抉择之中，他要么宣称自己大体上不会满足这个要求，要么就输送更多士兵（但这会疏远自己的支持者）。2011 年 7 月，奥巴马宣布让所有美军撤离伊拉克，这份新泄露的计划则是对奥巴马撤军的第一次攻击。麦克里斯特尔或许会借这张图片宣称，目前的情况证明还需要进行更长期的任务，或者说，将来任务若有任何闪失，他将不负任何责任。很快，麦克里斯特尔为此付出了代价，他因对《滚石杂志》（Rolling Stone）的记者出言不逊，于 2010 年 6 月被革职，由此看来，媒体战还是需要智取。他的接班人大卫·彼得雷乌斯也继续宣称，阿富汗战争胜利在即，但还需更多的支持。

的确，长期以来，反叛乱采用了明显"矛盾的"军政策略，持续制造混乱，从而让军事干预成了刚需。支持长期占领伊拉克的人断言，将来的混乱便是今日撤军的后果，正是因为今日的混乱，我们才需驻留此地。麦克里斯特尔将军虽然一直坚定地将混乱的幽灵看作英雄式领导的替代物，但如今制造混乱成了一种技术和策略。2006 年 12 月，一位网名为"河湾"（Riverbend）的伊拉克女士在博客中描述了这项

1　Elisabeth Bumiller, "We Have Met the Enemy and He Is Powerpoint," *New York Times*, 26 April 2010.

图 59 匿名，"阿富汗 2009 年局势的演示文稿"

技术："从四面八方包围它，然后不停挤压，再挤压。虽然过程缓慢，但它一定会开始破碎［……］去年，几乎所有人都相信，这就是最开始的那项计划。事实上，他们犯了很多愚蠢的错误，没错，愚蠢的错误。"[1] 如果这个描述看上去过于夸张，不妨思考一下乐施会（Oxfam）在 2007 年 7 月记录的事实：在约 2 750 万人口里，有 800 万人口需要急救，其中有 400 万人濒临饿死，有 200 万国内居民流离失所，在伊拉克境外，还有 200 万难民。43% 的伊拉克人民生活在"赤贫"状态中，70% 的人无法获得足够的水，80% 的人与医疗卫生设施无缘。[2] 截至 2009 年，暴力事件已有所减少，但是这些度量指标仍然相当糟糕。2009 年 2 月，由布鲁金斯学会（Brookings Institute）汇编的伊拉克相关数据显示，有 280 万人口在伊拉克国内流离失所，有 230 万人口客居他乡。依然有 55% 的伊拉克人缺乏饮用水，而只有 50% 的人拥有所谓"完善"的住房。[3]2010 年，从各个方面来说——从毒品买卖到腐败和贫困——阿富汗都是灾区。女性教育的短暂复兴已经结束了。根据中央情报局的数据，阿富汗婴儿的死亡率位居全球第二，人均寿命在 224 个国家中排第 219 位。2009 年，四成人口没有工作，人均收入仅有 800 美元。[4] 这些数据清晰地表明，在那些地方实施的是死亡政治而不是生命政治。如果反叛乱的首要目标是维护人口，而不是剥夺生命、分配死亡的话，那么这些生存条件实在让人难以忍受。在反叛乱创造出的"游戏环境"里，美军的计谋不是完成当前的每一项行动，而是进入下一阶段。毕竟，反叛乱的目标不是创造稳定环境，而是使"战争中显现的混乱"常态化，让它们成为"文化"——特定时间地点中的意义网络——而不是政治。[5] 反叛乱试图在中东和中亚地区创造长期需要反叛乱的柔弱颓败的国家文化。"全球圣战"源自一个最近"遍布全球的

307

1　Riverbend, "End of Another Year…," blog post, 29 December 2006, *Baghdad Burning*. 2007 年 7 月，河湾离开了伊拉克，去往叙利亚。

2　"Rising to the Humanitarian Challenge in Iraq," *Briefing Paper no. 105*, Oxfam/ NGO Coordination Committee in Iraq, 2007.

3　O'Hanlon and Campbell, *Iraq Index*, 3.

4　Central Intelligence Agency, "The World Factbook"，全文见中央情报局官网。

5　Foucault, "*Society Must Be Defended*," 16.

伊斯兰群体［……］一套基于通讯技术的神经系统激发了这些无结构、无领导的群岛式社群的能量"[1] 实际上，那些全球反叛乱战略家的最新真言就是要参与这场"圣战"。与一些人的说法相反，全球反叛乱的主要参与者声称反叛乱不同于偏执狂（例如冷战时期的偏执狂），主张现在对于"敌人"的划分不再是非黑即白的，而是"灰色的"。[2]

超越反视觉性？

如果反叛乱将新视觉性当作一种战略，那么我们能否建构出一种反叛乱的反视觉性？和所有视觉性一样，新视觉性已是一种反视觉性了，因为它需要与之对立的叛乱作为使自己合法化的途径；同时，在"制造叛乱！"的口号下，哪怕没有叛乱，它也会自寻叛乱。这意味着新视觉性的视觉化手段越来越反视觉了，这些手段使任何反视觉化都极有可能变得无效。我们将反叛乱划分为了死亡政治，如果这种划分是正确的，那么就反叛乱自身而言，它不可能会被反对。相反，在生命政治那里有各种策略性的回应，其中包括最近刚修订过的《策略性生命政治》（*Tactical Biopolitics*）。科学、艺术和"生命"问题的交叉领域的工作者们创造了公共生物实验室、业余科学、策略性媒体项目和理论批评。[3] 不妨设想一下名为"策略性死亡政治"的书籍或会议。其实没这个必要，因为恐怖主义暴力事件——尤其是自杀式爆炸——正是这种死亡政治。如乔治·巴塔耶之前所言："现实中的牺牲毫无意义。"[4] 因此，那些反对反叛乱所导致的隔离的死亡政治政体的人在某种程度上其实和"叛乱"一样，都在使用微型的隔离的死亡政治政体。尽管如此，对权威视觉性来说，这是一个矛盾的紧急时刻，它需要一

1 Mackinlay and al-Baddawy, *Rethinking Counterinsurgency*, 41.

2 Ibid., 56.

3 Costa and Philip, *Tactical Biopolitics*.

4 引于 Mbembe, "Necropolitics," 38.

种新的"流动性"，好让自己拒绝"走开"。虽然对视觉性的批判并不会影响相关的军事政策，但持续对他们想要进行视觉化的主张进行批判总是有益的。如果奥巴马政府不害怕群众的反应，那它为什么坚决反对继续公布美军虐待战俘的照片呢？

　　然而，现在是时候停止对接下来的军事化信息战做任何进一步部署了。我们要拿起民主、教育和可持续发展的武器，它们还尚未消耗殆尽。理论上来说，民主社会是反叛乱任务的一部分，但是实践表明它并不是。与其关注地缘政治，将其视作日常政治，不如考虑将民主化问题与教育和教育机构的可持续性结合起来，这会更有效（我想我的大多数读者都在教育机构工作）。朗西埃很久之前就曾质疑，在需要剧烈变革的社会里，19世纪的阶级化教育怎能站得住脚？对后增长的可持续经济而言，教育的目标应该是什么？大学真的能民主化吗？或者说，我们应该强调另外的大学形态吗？中国、印度以外的国家都必须在撤资、失业和临时工雇佣的背景下重新思考这些问题。简言之，在我看来，现在的形势，就像我们过去常说的那样，与文化研究项目最初形成时的形势十分相似。对"日常生活"的各种实践和空间的重新获得、重新发现和重新理论化再次成了首要任务，只不过现在该任务的背景是永久战争。被卡特里娜飓风席卷后的新奥尔良表明，这种"新日常生活"[1]并不平庸或者司空见惯。新奥尔良的实践说明，仅有的可见性和媒体报道并不一定会为政治实践带来任何变化。从前的消费者和亚文化实践似乎提供了新的反抗模式，但现在的任务变得更加矛盾了。目前，除非被证无罪，否则我们每个人是被预先定罪的嫌疑人。在这样一个时期，我们有必要证明，无须军事化，日常生活也能开展和延续。开罗解放广场的日常生活是截至目前的最好的例子，它向我们展示了日常生活实践的可能性，这些实践不是被发掘出来的，而是被创造出来的。不论如何，视觉性那壮观的、幽灵般的、猜疑的痕迹仍游走在这个世界上。正是这种过渡时期可能会为新的共同体和流动

309

1　这是我编辑的媒体实作空间（Media Commons）项目的名称。

性提供动能，或者可能会恢复一段新的独裁统治政权的空位期。这场风起云涌的危机可能产生几种结果：一种新的独裁主义，一场永久的危机，或者（只是有可能）一个你们被看的意愿满足了我对看的权利的主张的时刻。而我亦有所回报。

参考文献

Abbas, Ferhat. *L'indépendance confisquée, 1962-1978*. Paris: Flammarion, 1984.

Agamben, Giorgio. *Homo Sacer: Sovereign Power and Bare Life*. Translated by Daniel Heller-Roazen. Stanford: Stanford University Press, 1998.

———. *State of Exception*. Chicago: University of Chicago Press, 2005.

Alleg, Henri. *La Question*. 1958–61. Paris: La Minuit, 2008.

Anderson, Benedict. *Imagined Communities: Reflections on the Origin and Spread of Nationalism*. Revised and extended edition. New York: Verso, 2006.

Annals of the Diocese of New Zealand. London: Society for Promoting Christian Knowledge, 1847.

Antliff, Mark. "The Jew as Anti-Artist: Georges Sorel, Anti-Semitism, and the Aesthetics of Class Consciousness." *Oxford Art Journal* 20, no. 1 (1997): 50–67.

Alexandre, Charles-A. "Parisian Women Protest via Taxation Populaire in February, 1792." *Women in Revolutionary Paris 1789-1795*, ed. and trans. Darline Gay Levy, Harriet Branson Applewhite, Mary Durham Johnson, 115–18. Urbana: University of Illinois Press, 1979.

Appadurai, Arjun. "Grassroots Globalization and the Research Imagination." *Globalization*, ed. Arjun Appadurai, 1–21. Durham: Duke University Press, 2001.

Aravamudan, Srinivas. *Tropicopolitans: Colonialism and Agency 1688-1804*. Durham: Duke University Press, 1999.

———. "Trop(icaliz)ing the Enlightenment." *Diacritics* 23, no. 3 (autumn 1993): 48–68.

Arendt, Hannah. *On Revolution*. New York: Viking, 1963.

Armstrong, Carol. *Manet Manette*. New Haven: Yale University Press, 2002.

Arnold, Matthew. *Culture and Anarchy*. 1869. Edited by Samuel Lipman. New Haven: Yale University Press, 1994.

Arquilla, John. "The End of War as We Knew It? Insurgency, Counterinsurgency and Lessons from the Forgotten History of Early Terror Networks." *Third World Quarterly* 28, no. 2 (March 2007): 369–86.

Arquilla, John, and David Ronfeldt. *The Advent of Netwar*. Washington: National Defense Research Institute, 1996.

Athanassoglou-Kallmyer, Nina. "An Artistic and Political Manifesto for Cézanne." *Art Bulletin* 72, no. 3 (September 1990): 482–92.

Austin, Guy. "Drawing Trauma: Visual Testimony in *Caché* and *J'ai huit ans*." *Screen* 48, no. 4 (winter 2007): 534–35.

Azoulay, Ariella. *The Civil Contract of Photography*. Translated by Rela Mazali and Ruvik Danieli. New York: Zone, 2008.

Badiou, Alain. "The Paris Commune: A Political Declaration on Politics." *Polemics*, 257–90. Translated by Steve Corcoran. New York: Verso, 2006.

Baecque, Antoine de. "'Le choc des opinions.'" *L'an 1 des droits de l'homme*, Antoine de Baecque, Wolfang Schmale, and Michel Vovelle. Paris: Presses du CNRS, 1988.

Barré de Saint-Venant, Juan. *Des Colonies Modernes sous la Zone Torride et particulièrement de celle de Saint-Domingue*. Paris: Brochot, 1802.

Barrell, John. *Imagining the King's Death: Figures of Treason, Fantasies of Regicide, 1793-96*. New York: Oxford University Press, 2000.

Barrenechea, Francisco J., et al. *Campeche, Oller, Rodón: Tres siglos de pintura Puertorriqueña / Campeche, Oller, Redon: Three Centuries of Puerto Rican Painting*. San Juan: Instituto de Cultura Puertorriqueña, 1992.

Barthes, Roland. *Mythologies*. New York: Noonday, 1972.

Bassett, John S. *The Plantation Overseer*. Portland: Smith College, 1925.

Baudelaire, Charles. "Salon de 1859." *Curiosités esthéthiques*, ed. Henri Lemaître, 305–96. Paris: Bordas, 1990.

Baudin, Nicolas. *The Journals of Post-Captain Nicolas Baudin, Commander-in-Chief of the Corvettes Géographe and Naturaliste assigned by order of the Government to a voyage of discovery*. Trans. Christine Cornell. Adelaide: Libraries Board of South Australia, 1974.

Bayart, Jean-François. *The State in Africa: The Politics of the Belly*. Translated by Mary Harper, Christopher Harrison, and Elizabeth Harrison. London: Longman, 1993.

Beard, Mary. *The Roman Triumph*. Cambridge: Harvard University Press, 2007.

Beauvoir, Simone de. *The Second Sex*. 1952. Edited and translated by H. M. Parshley. New York: Alfred A. Knopf, 1993.

Bellegarde, Dantès. *Ecrivains Haitiens: Notices biographiques et pages choisis*. Port-au-Prince, Haiti: Editions Deschamps, 1950.

Beller, Jonathan L. *The Cinematic Mode of Production: Attention Economy and the Society*

of the Spectacle. Hanover: Dartmouth College Press / University Press of New England, 2006.

Benbow, William. *Grand National Holiday and Congress of the Productive Classes*. London: n.p., 1832.

Benjamin, Walter. *The Arcades Project*. Translated by Howard Eiland and Kevin McLaughlin. Cambridge: Belknap Press of Harvard University Press, 1999.

———. "Critique of Violence." 1921. *Selected Writings, Volume 1: 1913-1926*, 236–52. Edited by Marcus Bullock and Michael W. Jennings. Cambridge: Belknap Press of Harvard University Press, 1996.

———. "Paris, the Capital of the Nineteenth Century." *Selected Writings, Volume 3: 1935-1938*, 32–49. Edited by Howard Eiland and Michael Jennings. Translated by Edmund Jephcott, Howard Eiland, et al. Cambridge: Belknap Press of Harvard University Press, 2002.

———. "The Work of Art in the Age of Its Technological Reproducibility." *Selected Writings, Volume 3: 1935-38*, 101–34. Edited by Howard Eiland and Michael Jennings. Translated by Edmund Jephcott, Howard Eiland, et al. Cambridge: Belknap Press of Harvard University Press, 2002.

Benot, Yves. *La révolution française et la fin des colonies 1789-1794*. 2nd edition. Paris: La Découverte, 2004.

Bernard, Trevor. *Mastery, Tyranny and Desire: Thomas Thistlewood and His Slaves in the Anglo-Jamaican World*. Chapel Hill: University of North Carolina Press, 2004.

Berry, Mary Frances. "'Reckless Eyeballing': The Matt Ingram Case and the Denial of African American Sexual Freedom." *African American History* 93, no. 2 (2008): 223–34.

Berth, Edouard. *Les Nouveaux aspects du Socialisme*. Paris: Marcel Rivière, 1908.

Berthaut, Colonel [H. M. A.]. *Les ingenieurs geographes militaires, 1624-1831: Etude Historique*. 2 vols. Paris: Imprimerie du service geographique, 1902.

Binney, Judith. "Christianity and the Maoris to 1840: A Comment." *New Zealand Journal of History* 3, no. 2 (October 1969): 143–65.

———. "Papahurihia: Some Thoughts on Interpretation." *Journal of the Polynesian Society* 75, no. 3 (September 1966): 321–31.

———. "Papahurihia, Penetana." *The Dictionary of New Zealand Biography, Volume 1: 1769-1869*, 329–31. Wellington: Allen and Unwin / Department of Internal Affairs, n.d.

———. *Redemption Songs: A Life of Te Kooti Arikirangi Te Turuki*. Auckland: University of Auckland Press, 1995.

———. "Whatever Happened to Poor Mr. Yate? An Exercise in Voyeurism." *New Zealand Journal of History* 9, no. 2 (October 1975): 113–25.

Blackburn, Robin. *The Overthrow of Colonial Slavery (1776-1848)*. London: Verso, 1988.

Blanchard, Mary Warner. *Oscar Wilde's America: Counterculture in the Gilded Age*. New Haven: Yale University Press, 1998.

Blier, Suzanne Preston. "Vodun: West African Roots of Vodou." *Sacred Arts of Haitian Vodou*, ed. Donald Consentino, 68–77. Los Angeles: UCLA Fowler Museum of Cultural History, 1995.

Blyden, Edward Wilmot. "The Jewish Question (1898)." *Black Spokesman*, ed. Hollis R. Lynch. London: Frank Cass, 1971.

Boast, R. P. "Recognising Multi-textualism: Rethinking New Zealand's Legal History." *Victoria University of Wellington Law Review* 37, no. 4 (2006): 547–82.

Bois, Paul. *Paysans de l'Ouest: Des structures économiques et socials aux options politiques depuis l'époque révolutionnaire dans la Sarthe.* Paris: Flammarion, 1971.

Bolster, W. Jeffrey. "Strange Familiarity: The Civil War Photographs of Henry P. Moore." *Soldiers, Sailors, Slaves and Ships: The Civil War Photographs of Henry P. Moore*, by W. Jeffrey Bolster and Hilary Anderson, 9–20. Concord: New Hampshire Historical Society, 1999.

Bolster, W. Jeffrey, and Hilary Anderson. *Soldiers, Sailors, Slaves and Ships: The Civil War Photographs of Henry P. Moore.* Concord: New Hampshire Historical Society, 1999.

Boudjedra, Rachid. *Naissance du cinema algérien.* Paris: Maspero, 1971.

Bourdon, Léonard. *Rapport de Leonard Bourdon au nom de la commission d'Instruction Publique, Prononce le premier Août.* Paris: n.p., 1793.

———. *Recueil des Action Héroïques et Civiques des Républicains Francais, no 1, presentés à la Convention Nationale au nom de son Comité d'Instruction Publique.* Paris: Convention Nationale, 27 Frimaire an II [1794].

Braude, Benjamin. "The Sons of Noah and the Construction of Ethnic and Geographical Identities in the Medieval and Early Modern Periods." *William and Mary Quarterly* 54, no. 1, 3rd series (January 1997): 103–42.

Brecht, Bertolt. *The Days of the Commune.* Translated by Clive Barker and Arno Reinfrank. London: Eyre Methuen, 1978.

Brettell, Richard R. "Camille Pissarro and St. Thomas: The Story of an Exhibition." *Camille Pissarro in the Caribbean, 1850-1855: Drawings from the Collection at Olana*, by Richard R. Brettell and Karen Zukowski. St Thomas, U.S. Virgin Islands: Hebrew Congregation of St Thomas, 1996.

Brettell, Richard R., and Karen Zukowski. *Camille Pissarro in the Caribbean, 1850-1855: Drawings from the Collection at Olana.* St Thomas, U.S. Virgin Islands: Hebrew Congregation of St Thomas, 1996.

Brewer, John. *The Sinews of Power.* New York: Knopf, 1989.

Briand, Aristide. *La Grève Générale et la révolution.* La Brochure Mensuelle no. 12. Paris: Bidault, 1932.

Brigham, David R. *Public Culture in the Early Republic: Peale's Museum and Its Audience.* Washington: Smithsonian University Press, 1995.

Brinkley, Douglas. *The Great Deluge: Hurricane Katrina, New Orleans, and the Mississippi Gulf Coast.* New York: William Morrow, 2006.

Brookfield, F. M. *Waitangi and Indigenous Rights: Revolution, Law and Legitimation*. Auckland: Auckland University Press, 1999.

Brooks, Daphne A. *Bodies in Dissent: Spectacular Performances of Race and Freedom, 1850–1910*. Durham: Duke University Press, 2006.

Brown, Marilyn R. "Degas and *A Cotton Office in New Orleans*." *Burlington Magazine* 130, no. 1020 (March 1988): 216–21.

[Browne, Patrick]. *The Natural History of Jamaica*. London: n.p., 1765; reprint, New York: Arno Press, 1972.

Buck-Morss, Susan. "Aesthetics and Anaesthetics." *October* 62, no. 2 (1992): 3–41.

———. "Hegel and Haiti." *Critical Inquiry* 26, no. 4 (2000): 821–65.

Buisseret, David, ed. *Monarchs, Ministers and Maps: The Emergence of Cartography as a Tool of Government in Early Modern Europe*. Chicago: University of Chicago Press, 1992.

Bulhan, Hussein Addilahi. *Frantz Fanon and the Psychology of Oppression*. New York: Plenum Press, 1985.

Burton, Brian, and John Nagl. "Learning as We Go: The U.S. Army Adapts to Counterinsurgency in Iraq, July 2004–December 2006." *Small Wars and Insurgencies* 19, no. 3 (September 2008): 303–27.

Callwell, Charles E. *Small Wars: A Tactical Handbook for Imperial Soldiers*. London: Stationary Office, 1890.

Carey Taylor, Alan. *Carlyle et la pensée latine: Thèse pour le doctorat ès letters présentée à la faculté de l'université de Paris*. Paris: Boivin, 1937.

Carlos Ledezma, Juan. "Chronological Reading of Camille Pissarro's Political Landscape." *Camille Pissarro: The Venezuelan Period, 1852–1854*. New York: Venezuelan Center, 1997.

Carlyle, Thomas. *Critical and Miscellaneous Essays 4*. Edited by H. D. Traill. Vol. 29 of *The Centenary Edition: The Works of Thomas Carlyle*. London: Chapman and Hall, 1899.

———. *The French Revolution*. 3 vols. London: Chapman and Hall, 1896.

———. "Goethe." *Critical and Miscellaneous Essays*, 1:172–223. 7 vols. London: n.p., 1872.

———. "Model Prisons." March 1850. *Latter-Day Pamphlets*, 59–106. London: Chapman Hall, 1855.

———. "Occasional Discourse on the Nigger Question." 1853. *Critical and Miscellaneous Essays*, 18:461–94. *Critical Memorial Edition of the Works of Thomas Carlyle*. Boston: Dana Estes, 1869.

———. *On Heroes, Hero Worship and the Heroic in History*. 1841. Vol. 2 of *The Norman and Charlotte Strouse Edition of the Writings of Thomas Carlyle*, ed. Michael K. Goldberg. Berkeley: University of California Press, 1993.

———. *Past and Present*. London: n.p., 1843.

Carter, Paul. "Looking for Baudin." *Terre Napoléon through French Eyes*, 21–34. Sydney: Pot Still Press for the Museum of Sydney, 1999.

Casarino, Cesare, and Antonio Negri. *In Praise of the Common: A Conversation on Philosophy and Politics*. Minneapolis: University of Minnesota Press, 2008.

Casid, Jill. *Sowing Empire: Landscape and Colonization*. Minneapolis: University of Minnesota Press, 2005.

Censer, Jack, and Lynn Hunt. "Imaging the French Revolution: Depictions of the French Revolutionary Crowd." *American Historical Review* 110, no. 1 (February 2005): 38–45.

Césaire, Aimé. *Toussaint L'Ouverture: La Révolution Française et le problème colonial*. 1961. Paris: Présence Africaine, 1981.

Cézanne, Paul. *Letters*. Edited by John Rewald. Translated by Seymour Hacker. New York: Hacker Art Books, 1984.

Chakrabarty, Dipesh. *Provincializing Europe: Postcolonial Thought and Historical Difference*. Princeton: Princeton University Press, 2000.

Chandarasekaran, Rajiv. *Imperial Life in the Emerald City: Inside Iraq's Green Zone*. New York: Knopf, 2006.

Chase, Malcolm. *The People's Farm: English Radical Agrarianism 1775-1840*. Oxford: Oxford University Press, 1988.

Cherki, Alice. *Frantz Fanon: A Portrait*. Translated by Nadia Benabid. Ithaca: Cornell University Press, 2006.

Childs, Matt D. "'A Black French General Arrived to Conquer the Island': Images of the Haitian Revolution in Cuba's 1812 Aponte Rebellion." *The Impact of the Haitian Revolution in the Atlantic World*, David P. Geggus, 134–56. Columbia: University of South Carolina Press, 2001.

The Cinema in Algeria: Film Production 1957-1973. Algiers: Ministry of Information and Culture, [1974].

Clark, T. J. "Painting in the Year Two." In "National Cultures before Nationalism," special issue, *Representations*, no. 47 (summer 1994): 13–63.

———. "We Field-Women." *Farewell to an Idea: Episodes from a History of Modernism*, 55–138. New Haven: Yale University Press, 1999.

Clausewitz, Karl von. *On War*. 1832. Edited and translated by Michael Howard and Peter Paret. Princeton: Princeton University Press, 1976.

Clemens, Justin, and Russell Grigg, eds. *Jacques Lacan and the Other Side of Psychoanalysis: Reflections on Seminar XVII*. Durham: Duke University Press, 2006.

Le Code Noir et autres textes de lois sur l'esclavage. Paris: Editions Sepia, 2006.

Codrington, Robert Henry. *The Melanesians*. Oxford: Clarendon, 1891.

———. "Religious Beliefs and Practices in Melanesia." *Journal of the Anthropological Institute of Great Britain and Ireland* 10 (1881): 261–316.

Cohen, Judah M. *Through the Sands of Time: A History of the Jewish Community of St. Thomas, U.S. Virgin Islands*. Hanover: Brandeis University Press / University Press of New England, 2004.

Coll, Steve. "War by Other Means." *New Yorker*, 24 May 2010, 50–52.

Collected Black Women's Narratives. The Schomberg Library of Nineteenth-Century Black Women Writers. New York: Oxford University Press, 1988.

Comaroff, Jean, and John Comaroff. *Of Revelation and Revolution: Christianity, Colonialism, and Consciousness in South Africa.* 2 vols. Chicago: University of Chicago Press, 1991–97.

Condorcet, Marquis de [Jean-Antoine-Nicolas de Caritat]. *Oeuvres de Condorcet*, ed. A. Condorcet O'Connor and M. F. Arago. 12 vols. Paris: Firmin Didot, 1847–49.

Conley, Tom. *The Self-Made Map: Cartographic Writing in Early Modern France.* Minneapolis: University of Minnesota Press, 1996.

Connelly, Matthew James. *A Diplomatic Revolution: Algeria's Fight for Independence and the Origins of the Post Cold War Era.* Oxford: Oxford University Press, 2002.

Consentino, Donald J. "It's All for You, Sen Jak!" *Sacred Arts of Haitian Vodou*, ed. Donald Consentino, 242–65. Los Angeles: UCLA Fowler Museum, 1995.

———, ed. *Sacred Arts of Haitian Vodou.* Los Angeles: UCLA Fowler Museum of Cultural History, 1995.

Coquery-Vidrovitch, Catherine. *Enjeux politiques de l'histoire coloniale.* Marseille: Agone, 2009.

Costa, Beatriz da, and Kavita Philip, eds. *Tactical Biopolitics: Art, Activism, and Technoscience.* Cambridge: MIT Press, 2008.

Crary, Jonathan. "Modernizing Vision." *Vision and Visuality*, ed. Hal Foster, 29–50. Seattle: Bay Press, 1988.

———. *Techniques of the Observer.* Cambridge: MIT Press, 1991.

Craton, Michael. *Testing the Chains: Resistance to Slavery in the British West Indies.* Ithaca: Cornell University Press, 1982.

Craton, Michael, and James Walvin. *A Jamaican Plantation: The History of Worthy Park, 1670–1970.* London: W. H. Allen, 1970.

Crow, Thomas E. *Emulation: David, Drouais, and Girodet in the Art of Revolutionary France.* New Haven: Yale University Press, 2006.

Cubano Iguina, Astrid. *Rituals of Violence in Nineteenth-Century Puerto Rico: Individual Conflict, Gender and the Law.* Gainesville: University of Florida Press, 2006.

Cundall, Frank. *Governors of Jamaica in the First Half of the Eighteenth Century.* London: West India Committee, 1937.

Curtin, Philip D. *The Rise and Fall of the Plantation Complex.* 2nd edition. New York: Cambridge University Press, 1998.

Da Costa, Emilia Viotti. *Crowns of Glory, Tears of Blood: The Demerara Slave Rebellion of 1823.* New York: Oxford University Press, 1994.

Dahomay, Jacky. "L'Esclave et le droit: Les légitimations d'une insurrection." *Les abolitions de l'esclavage de L. F. Sonthonax à V. Schœlcher 1793, 1794, 1848*, ed. Michel Dorigny. Paris: Presses Universitaires de Vincennes / Éditions UNESCO, 1995.

Danner, Mark. "Iraq: The War of the Imagination." *New York Review of Books* 53, no. 20 (21 December 2006).

Darwin, Charles. *The Descent of Man*. London: John Murray, 1871.

———. *The Voyage of the Beagle*. 1839. New York: Modern Library, 2001.

Davis, Lennard. "Constructing Normalcy," 23–49. *Enforcing Normalcy: Disability, Deafness, and the Body*. New York: Verso, 1995.

Dayan, Hilla. "Regimes of Separation: Israel/Palestine and the Shadow of Apartheid." *The Power of Inclusive Exclusion: Anatomy of Israeli Rule in the Occupied Palestinian Territories*, ed. Adi Ophir, Michal Gavoni, and Sari Hanafi, 281–322. New York: Zone, 2009.

Dayan, Joan. "Codes of Law and Bodies of Color." *New Literary History* 26, no. 2 (1995): 283–308.

———. *Haiti, History and the Gods*. Berkeley: University of California Press, 1995.

Debien, Gabriel. *Les Esclaves aux Antilles Françaises (xviième-xviiième siècles)*. Basse-Terre: Société d'Histoire de la Guadaloupe and Société d'Histoire de Martinique, 1974.

Deleuze, Gilles. "Postscript on the Societies of Control." *October* 59 (winter 1992): 5–10.

Deleuze, Gilles, and Felix Guattari. *Anti-Oedipus: Capitalism and Schizophrenia*. Minneapolis: University of Minnesota Press, 1983.

Delgado Mercado, Osiris. "The Drama of Style in the Work of Francisco Oller." *Campeche, Oller, Rodón: Tres Siglos de Pintura Puertorriqueña / Campeche, Oller, Redon: Three Centuries of Puerto Rican Painting*, by Francisco J. Barrenechea et al. San Juan: Instituto de Cultura Puertorriqueña, 1992.

DeLue, Rachael Ziady. "Pissaro, Landscape, Vision, and Tradition." *Art Bulletin* 80, no. 4 (December 1998): 718–36.

Demange, Françoise. *Images de la Révolution: L'imagerie populaire orléanaise à l'époque révolutionnaire*. Orléans: Musée des Beaux-Arts, 1989.

Derian, James der. *Virtuous War: Mapping the Military-Industrial-Media-Entertainment Network*. 2nd edition. London: Routledge, 2009.

Derrida, Jacques. *Archive Fever: A Freudian Impression*. Translated by Eric Prenowitz. Chicago: University of Chicago Press, 1996.

———. *Droit de regards*. Paris: Editions de Minuit, 1985.

———. "Force of Law: The 'Mystical Foundation of Authority.'" Translated by Mary Quaintance. *Cardozo Law Review* 11 (1989–90): 920–1046.

———. "No Apocalypse, Not Now (Full Speed Ahead, Seven Missiles, Seven Missives)." Translated by Catherine Porter and Philip Lewis. "Nuclear Criticism." *Diacritics* 14, no. 2 (summer 1984): 20–31.

———. *Of Grammatology*. Translated by Gayatri Chakravorty Spivak. Baltimore: Johns Hopkins University Press, 1976.

———. *Right of Inspection*. Translated by David Wills. Photographs by Marie-Françoise Plissart. New York: Monacelli, 1998.

————. *Specters of Marx: The State of the Debt, the Work of Mourning, and the New International*. Translated by Peggy Kamuf. New York: Routledge, 1994.

Descourtilz, Michel-Etienne. *Voyage d'un naturaliste en Haiti, 1799–1803*. 1809. Edited by Jacques Boullanger. Abridged from 3 vols. Paris: Plon, 1935.

Detournelle, Athanase. *Journal de la Société Populaire et Républicaine des Arts*. Paris: 1794.

Dittmar, Gérald. *Iconographie de la Commune de Paris de 1871*. Paris: Editions Dittmar, 2005.

Djebar, Assia. *The Women of Algiers in their Apartment*. Trans. Marjolijn de Jager. Charlottesville: University of Virginia Press, 1992.

Doane, Mary Ann. *The Emergence of Cinematic Time: Modernity, Contingency, the Archive*. Cambridge: Harvard University Press, 2002.

Docherty, Thomas. *Aesthetic Democracy*. Stanford: Stanford University Press, 2006.

Docker, John, and Ann Curthoys. *Is History Fiction?* Ann Arbor: University of Michigan Press, 2005.

Dorigny, Michel, ed. *Les abolitions de l'esclavage de L. F. Sonthonax à V. Schœlcher 1793, 1794, 1848*. Paris: Presses Universitaires de Vincennes / Editions UNESCO, 1995.

Dorigny, Marcel, and Bernard Gainot. *La Société des Amis des Noirs: 1788–1799: Contribution à l'histoire de l'abolition de l'esclavage*. Paris: Editions UNESCO, 1998.

Drescher, Seymour. *Abolition: A History of Slavery and Antislavery*. New York: Cambridge University Press, 2009.

————. "Servile Insurrection and John Brown's Body in Europe." *Journal of American History* 80, no. 2 (September 1993): 499–524.

Drumont, Eduoard. *La France Juive*. Paris: n.p., 1886.

Dubbini, Renzo. *Geography of the Gaze*. Chicago: University of Chicago Press, 2002.

Dubois, Laurent. *Avengers of the New World: The Story of the Haitian Revolution*. Cambridge: Harvard University Press, 2004.

————. *A Colony of Citizens: Revolution and Slave Emancipation in the French Caribbean*. Chapel Hill: University of North Carolina Press, 2004.

Dubois, Laurent, and John D. Garrigus, eds. *Slave Revolution in the Caribbean, 1789–1804*. London: Palgrave MacMillan, 2006.

Du Bois, W. E. B. *Black Reconstruction in America, 1860–1880: An Essay toward a History of the Part which Black Folk Played in the Attempt to Reconstruct Democracy in America*. New York: Russell and Russell, 1935.

————. "A Chronicle of Race Relations." *Phylon* 3, no. 1 (1st quarter 1942): 76–77.

————. *The Souls of Black Folk*. New York: Penguin, 1989.

————. *W. E. B. Du Bois: Writings*. New York: Library of America, 1986.

Dumézil, Georges. *Archaic Roman Religion*. 1966. Vol. 1. Translated by Philip Krapp. Baltimore: Johns Hopkins University Press, 1970.

Dunch, Ryan. "Beyond Cultural Imperialism." *History and Theory* 41 (October 2002): 301–25.

Dunn, Richard. *Sugar and Slaves: The Rise of a Planter Class in the English West Indies, 1624-1713*. Chapel Hill: University of North Carolina Press, 1974.

Dunn, Waldo Hilary. *James Anthony Froude: A Biography, 1818-56*. 2 vols. Oxford: Clarendon, 1961.

Durand, Regis. "Eija-Liisa Ahtila: Les mots, la mort, l'espace, le temps." *Art News* (Paris), no. 342 (2008): 24–30.

Durie, M. H. *Te Mana te Kawanatanga: The Politics of Maori Self-Determination*. Auckland: Oxford University Press, 1998.

Durkheim, Emile. *The Elementary Forms of Religious Life*. 1912. Translated and introduced by Karen E. Fields. New York: Free Press, 1995.

Du Tertre, Jean-Baptiste. *Histoire générale des Antilles Habitées par les François*. 4 vols. Paris: Thomas Iolly, 1667.

Dutrône la Couture, Jacques-François. *Précis sur la canne et sur les moyens d'en extraire le sel essentiel, suivi de plusieurs mémoires sur le sucre, sur le vin de canne, sur l'indigo, sur les habitations et sur l'état actuel de Saint-Domingue*. Paris: Debure, 1791.

Dutt, R. Palme. "The British Empire." *Labour Monthly* 5, no. 4 (October 1923).

Dyer, Richard. *White*. London: Routledge, 1997.

Eckloff, Liselott. *Bild und Wirklichkeit bei Thomas Carlyle*. Konigsberg: Ost-Europa-Verlag, 1936.

Edwards, Kim. "Alice's Little Sister: Exploring *Pan's Labyrinth*." *Screen Education* 40 (2008): 141–46.

Edwards, Paul. *The Closed World: Computers and the Politics of Discourse in Cold War America*. Cambridge: MIT Press, 1996.

Elderfield, John. *Manet and the Execution of Maximilian*. New York: Museum of Modern Art, 2006.

Eliot, Simon, and Beverly Stern, eds. *The Age of Enlightenment*. Vol. 2. Milton Keynes: Open University, 1979.

Elsmore, Bronwyn. *Mana from Heaven: A Century of Maori Prophets in New Zealand*. Tauranga: Moana, 1989.

Emerson, Ralph Waldo. *Representative Men: Seven Lectures*. Vol. 4 of *The Collected Works of Ralph Waldo Emerson*. Text established by Douglas Emory Wilson. Cambridge: Belknap Press, 1987.

Evans, R. I. *The Victorian Age: 1815-1914*. London: Edward Arnold, 1950.

Eudell, Demetrius L. *Political Languages of Emancipation in the British Caribbean and the U.S. South*. Chapel Hill: University of North Carolina Press, 2002.

Faits et idées sur Saint-Domingue, relativement à la revolution actuelle. Paris: n.p., 1789.

Falasca-Zamponi, Simonetta. *Fascist Spectacle: The Aesthetics of Power in Mussolini's Italy*. Berkeley: University of California Press, 1997.

Fanon, Frantz. *Black Skin, White Masks*. Translated by Charles Lam Markman. New York: Grove, 1968.

————. *Rencontre de la société et de la psychiatrie: Notes de cours, Tunis 1959-60*. Edited by Mme Lilia Bensalem. Tunis: Université d'Oran: CRIDSSH, n.d.

————. *The Wretched of the Earth*. Translated by Richard Philcox. New York: Grove, 1994.

Feldman, Allen. *Formations of Violence: The Narrative of the Body and Political Terror in Northern Ireland*. Chicago: University of Chicago Press, 1991.

————. "Political Terror and the Technologies of Memory: Excuse, Sacrifice, Commodification, and Actuarial Moralities." *Radical History Review* 85 (2003): 58–73.

Fick, Carolyn. *The Making of Haiti: The Saint-Domingue Revolution from Below*. Knoxville: University of Tennessee Press, 1990.

Figueroa, Luis A. *Sugar, Slavery, and Freedom in Nineteenth-Century Puerto Rico*. San Juan: University of Puerto Rico Press, 2005.

Fischer, Sibylle. *Modernity Disavowed: Haiti and the Cultures of Slavery in the Age of Revolution*. Durham: Duke University Press, 2004.

Fisher, David Hackett. *Liberty and Freedom: A Visual History of America's Founding Ideas*. Oxford: Oxford University Press, 2005.

Foner, Eric. *Reconstruction: America's Unfinished Revolution, 1863-1877*. New York: Harper and Row, 1988.

Ford, Charles. "People as Property." *Oxford Art Journal* 25, no. 1 (2002): 3–16.

Fornelli, Guido. *Tommaso Carlyle*. Rome: A. F. Formíggini, 1921.

Foster, Hal, ed. *Vision and Visuality*. Seattle: Bay Press, 1988.

Foucault, Michel. *Discipline and Punish: The Birth of the Prison*. Translated by Alan Sheridan. London: Penguin, 1977.

————. *A History of Madness*. Translated by Jonathan Murphy and Jean Khalfa. New York: Routledge, 2006.

————. *The History of Sexuality: An Introduction*. Translated by Robert Hurley. New York: Vintage, 1978.

————. *The Order of Things: An Archaeology of the Human Sciences*. London: Tavistock, 1970.

————. *Security, Territory, Population: Lectures at the Collège de France, 1977-1978*. Translated by Graham Burchell. New York: Palgrave, 2007.

————. *"Society Must Be Defended": Lectures at the Collège de France 1975-76*. Translated by David Macey. New York: Picador, 2003.

Fouchard, Jean. *Plaisirs de Saint-Domingue: Notes sur la vie sociale, littéraire et artistique*. Port-au-Prince, Haiti: Editions Henri Deschamps, 1988.

Fowler, W. Warde. "The Original Meaning of the Word *Sacer*." 1911. *Roman Essays and Interpretations*, 15–23. Oxford: Clarendon, 1920.

Freud, Sigmund. *The Interpretation of Dreams*. 1900. Translated by James Strachey. Edited by Angela Richards. Harmondsworth: Pelican, 1976.

————. *The Standard Edition of the Complete Psychological Works of Sigmund Freud*. Translated by James Strachey. 24 vols. London: Hogarth, 1953.

Froude, James Anthony. *The British in the West Indies, or the Bow of Ulysses*. London: Longmans, Green, 1888.

———. *Julius Caesar: A Sketch*. London: n.p., 1879.

———. *Oceana: Or, England and Her Colonies*. 1886. New York: Charles Scribner, 1888.

Galloway, Alexander, *Gaming*. Durham: Duke University Press, 2007.

Galloway, J. H. "Tradition and Innovation in the American Sugar Industry, c. 1500–1800: An Explanation." *Annals of the Association of American Geographers* 75, no. 3 (September 1985): 334–51.

Galton, Francis. *Hereditary Genius*. 1869. London: MacMillan, 1892.

Garoutte, Claire, and Anneke Wambaugh. *Crossing the Water: A Photographic Path to the Afro-Cuban Spirit World*. Durham: Duke University Press, 2007.

Geggus, David P. *The Impact of the Haitian Revolution in the Atlantic World*. Columbia: University of South Carolina Press, 2001.

Gilbert, Olive. *The Narrative of Sojourner Truth*. Edited by Margaret Washington. New York: Vintage Classics, 1993.

Gilroy, Paul. *The Black Atlantic: Modernity and Double-Consciousness*. Cambridge: Harvard University Press, 1993.

———. "Shooting Crabs in a Barrel." *Screen* 48, no. 2 (summer 2002): 233–35.

Gines, Giovanna. "Divisionism, Neo-Impressionism, Socialism." *Divisionism/Neo-Impressionism: Arcadia and Anarchy*, ed. Vivian Green, 29–31. New York: Guggenheim Museum, 2007.

Glissant, Edouard. *Poetics of Relation*. Translated by Betsy Wing. Ann Arbor: University of Michigan Press, 1997.

Gluckman, Ann, ed. *Identity and Involvement: Auckland Jewry, Past and Present*. Palmerston North, New Zealand: Dunmore, 1990.

Godlweska, Anne. "Resisting the Cartographic Imperative: Giuseppe Bagetti's Landscapes of War." *Journal of Historical Geography* 29, no. 1 (2003): 22–50.

Gowing, Lawrence, et al. *Cézanne: The Early Years 1859-1872*. New York: Harry N. Abrams, 1988.

Gramsci, Antonio. *The Antonio Gramsci Reader*. Edited by David Forgacs. New York: New York University Press, 2000.

———. *Prison Notebooks*. Vol. 2. Edited and translated by Joseph A. Buttigieg. New York: Columbia University Press, 1996.

———. *Selections from Cultural Writings*. Edited by David Forgacs and Geoffrey Nowell-Smith. Translated by William Boelhower. Cambridge: Harvard University Press, 1985.

———. *Selections from Political Writings (1921-1926)*. Edited and translated by Quintin Hoare. New York: International Publishers, 1978.

———. *Selections from the Prison Notebooks*. London: Lawrence and Wishart, 1971.

———. *The Southern Question*. 1926. Translated by Pasquale Verdicchio. Toronto: Guernica Editions, 2005.

Gray, Colin S. *Recognizing and Understanding Revolutionary Change in Warfare: The Sovereignty of Context*. Carlisle, Penn.: Strategic Studies Institute, 2006.

Green, Vivian, ed. *Divisionism/Neo-Impressionism: Arcadia and Anarchy*. New York: Guggenheim Museum, 2007.

Greenberg, Karen J., and Joshua L. Dratel, eds. *The Torture Papers: The Road to Abu Ghraib*. New York: Cambridge University Press, 2004.

Greenberg, Kenneth S. *Honor and Slavery: Lies, Duels, Noses, Masks, Dressing as a Woman, Gifts, Strangers, Humanitarianism, Death, Slave Rebellions, The Proslavery Argument, Baseball, Hunting, and Gambling in the Old South*. Princeton: Princeton University Press, 1996.

Gregory, Derek. "American Military Imaginaries: The Visual Economies of Globalizing War." *Globalization, Violence and the Visual Culture of Cities*, ed. Christoph Linder, 67–84. New York: Routledge, 2010.

———. *The Colonial Present: Afghanistan, Palestine, Iraq*. Oxford: Blackwell, 2004.

———. "The Rush to the Intimate: Counterinsurgency and the Cultural Turn." *Radical Philosophy* 150 (July–August 2008), http://www.radicalphilosophy.com/.

Grierson, Herbert. *Carlyle and Hitler*. Cambridge: Cambridge University Press, 1933.

Grigsby, Darcy Grimaldo. *Extremities: Painting Empire in Post-Revolutionary France*. New Haven: Yale University Press, 1998.

Grove, Richard H. *Green Imperialism: Colonial Expansion, Tropical Island Edens and the Origins of Environmentalism*. Cambridge: Cambridge University Press, 1995.

Gruzinski, Serge. *Images at War: Mexico from Columbus to Blade Runner (1492-2019)*. Translated by Heather Maclean. Durham: Duke University Press, 2001.

Halberstam, Judith. *Female Masculinity*. Durham: Duke University Press, 1998.

Hall, Catherine. *Civilizing Subjects: Metropole and Colony in the English Imagination, 1830-1867*. Chicago: University of Chicago Press, 2002.

Hall, Neville A. T. *Slave Society in the Danish West Indies: St. Thomas, St. John and St. Croix*. Edited by B. W. Higman. Baltimore: Johns Hopkins University Press, 1992.

Halpin, Edward, Philippa Trevorrow, David Webb, and Steve Wright, eds. *Cyberwar, Netwar and the Revolution in Military Affairs*. New York: Palgrave MacMillan, 2006.

Hansen, Thorkild. *Islands of Slaves*. Translated by Kari Dako. Accra, Ghana: Sub-Saharan Publishers, 2004.

Hardt, Michael, and Antonio Negri. *Commonwealth*. Cambridge: Belknap Press, 2009.

Harley, J. H. *Syndicalism*. London: T. C. and E. C. Jack, 1912.

Harris, Kenneth Marc. *Carlyle and Emerson: Their Long Debate*. Cambridge: Harvard University Press, 1978.

Hartman, Saidiya V. *Scenes of Subjection: Terror, Slavery and Self-Making in Nineteenth-Century America*. Oxford: Oxford University Press, 1997.

Hartup, Cheryl D., ed. *Mi Puerto Rico: Master Painters of the Island 1782–1952*. Ponce: Museo de Arte de Ponce, 2006.

Hartup, Cheryl D., with Marimar Benítez. "The 'Grand Manner' in Puerto Rican Painting: A Tradition of Excellence." *Mi Puerto Rico: Master Painters of the Island 1782–1952*, ed. Cheryl D. Hartup, 1–36. Ponce: Museo de Arte de Ponce, 2006.

Haug, Wolfgang Fritz. "Philosophizing with Marx, Gramsci and Brecht." *Boundary 2* 34, no. 3 (2007): 143–60.

Hayles, N. Katherine. *How We Became Post-Human: Virtual Bodies in Cybernetics, Literature and Informatics*. Chicago: University of Chicago Press, 1999.

Heffer, Simon. *Moral Desperado: A Life of Thomas Carlyle*. London: Weidenfeld and Nicolson, 1995.

Hennigsen, Henning. *Dansk Vestindien I Gamle Billeder*. Copenhagen: Royal Museum of Copenhagen, 1967.

Higman, Barry. *Jamaica Surveyed: Plantation Maps and Plans of the Eighteenth and Nineteenth Centuries*. Kingston: Institute of Jamaica Publications, 1988.

Hill, Christopher. *Winstanley: The Law of Freedom and Other Writings*. Harmondsworth: Penguin, 1973.

———. *The World Turned Upside Down: Radical Ideas during the English Revolution*. New York: Viking, 1973.

Hilliard, David. *God's Gentlemen: A History of the Melanesian Mission, 1849–1942*. St Lucia, Queensland: University of Queensland Press, 1978.

Holt, Thomas. *The Problem of Freedom: Race, Labor and Politics in Jamaica and Britain, 1832–1938*. Baltimore: Johns Hopkins University Press, 1992.

Horan, James D. *Timothy O' Sullivan: America's Forgotten Photographer*. New York: Bonanza, 1966.

Horne, Alistair. *A Savage War of Peace: Algeria 1954–1962*. New York: New York Review of Books, 2006.

Horner, Frank. *The French Reconnaissance: Baudin in Australia 1801–1803*. Melbourne: Melbourne University Press, 1987.

Houlberg, Marilyn. "Magique Marasa: The Ritual Cosmos of Twins and Other Sacred Children." *Sacred Arts of Haitian Vodou*, ed. Donald Consentino, 267–84. Los Angeles: UCLA Fowler Museum of Cultural History, 1995.

Huberman, Michael, and Chris Minns. "The Times They Are Not Changin': Days and Hours of Work in Old and New Worlds, 1870–2000." *Explorations in Economic History* 44 (2007): 538–67.

Hughes, Griffith. *The Natural History of Barbados*. 1750. New York: Arno Press, 1972.

Hulme, Peter. *Colonial Encounters: Europe and the Native Caribbean*. New York: Methuen, 1986.

Jacob, Christian. *The Sovereign Map: Theoretical Approaches in Cartography throughout History*. Translated by Tom Conley. Chicago: University of Chicago Press, 2006.

James, C. L. R. *The Black Jacobins: Toussaint L'Ouverture and the San Domingo Revolution*. 1963. 2nd edition. New York: Vintage, 1989.

———. "The West Indian Intellectual." Introduction to *Froudacity: West Indian Fables by James Anthony Froude*, John Jacob Thomas, 23–48. London: New Beacon, 1969.

Janes, Regina. "Beheadings." *Representations* 35 (summer 1991): 21–51.

Jenkins, Mick. *The General Strike of 1842*. London: Lawrence and Wishart, 1982.

Jennings, Michael. "On the Banks of a New Lethe: Commodification and Experience in Benjamin's Baudelaire Book." *boundary 2* 30, no. 1 (2003): 89–104.

Jennings Rose, Hubert. *Ancient Roman Religion*. London: Hutchinson's, 1948.

Jones, Amelia. *Irrational Modernism: A Neurasthenic History of New York Dada*. Cambridge: MIT Press, 2004.

Judah, George Fortunatus. "The Jews Tribute in Jamaica: Extracted from the Journals of the House of Assembly in Jamaica." *Publication of the American Jewish Historical Society*, no. 18 (1909).

Juillard, Jacques. *Fernand Pelloutier et les origines du syndicalisme d'action directe*. Paris: Seuil, 1971.

Kacem, Mehdi Belhaj. *La psychose française: Les banlieues: Le ban de la République*. Paris: Gallimard, 2006.

Kaddish, Doris Y., ed. *Slavery in the Francophone World: Distant Voices, Forgotten Acts, Forged Identities*. Athens: University of Georgia Press, 2000.

Kantorowicz, Ernst. *The King's Two Bodies: A Study in Medieval Political Theology*. Princeton: Princeton University Press, 1957.

Kaplan, Amy, and Donald E. Pease, eds. *Cultures of United States Imperialism*. Durham: Duke University Press, 1993.

Katz, Philip M. *From Appomattox to Montmartre: Americans and the Paris Commune*. Cambridge: Harvard University Press, 1998.

Katzew, Ilona. *Casta Painting: Images of Race in Eighteenth Century Mexico*. New Haven: Yale University Press, 2004.

Keesing, Roger. "Rethinking Mana." Fortieth Anniversary Issue, 1944–1984, *Journal of Anthropological Research* 40, no. 1 (spring 1984): 137–56.

Keller, Richard C. *Colonial Madness: Psychiatry in French North Africa*. Chicago: University of Chicago Press, 2007.

Kenz, Nadia El. *L'Odysée des Cinémathèques: La Cinémathèque algérienne*. Roubia, Algeria: Editions ANEP, 2003.

Khanna, Ranjana. *Algeria Cuts: Women and Representation, 1830 to the Present*. Stanford: Stanford University Press, 2008.

Kilcullen, David. "Countering Global Insurgency." *Journal of Strategic Studies* 8, no. 4 (August 2006): 597–617.

Knauft, Bruce M. *From Primitive to Postcolonial in Melanesia and Anthropology*. Ann Arbor: University of Michigan Press, 1999.

Kriz, Kay Dian. "Curiosities, Commodities and Transplanted Bodies in Hans

Sloane's 'Natural History of Jamaica.'" *William and Mary Quarterly* 57, no. 1, 3rd series (January 2000): 35–78.

———. *Slavery, Sugar and the Culture of Refinement*. New Haven: Yale University Press, 2008.

Kriz, Kay Dian, and Geoff Quilley. *An Economy of Colour: Visual culture and the Atlantic World, 1660–1830*. New York: Manchester University Press, 2003.

Lacan, Jacques. *The Other Side of Psychoanalysis (The Seminar of Jacques Lacan Book 17)*. Edited by Jacques-Alan Miller. Translated by Russell Grigg. New York: Norton, 2007.

Lacerte, Robert K. "The Evolution of Land and Labor in the Haitian Revolution, 1791–1820," *Americas* 34, no. 4 (April 1978): 449–59.

Lake, Marilyn, and Henry Reynolds. *Drawing the Global Color Line: White Men's Countries and the International Challenge of Racial Equality*. New York: Cambridge, 2008.

Lavally, Albert J. *Carlyle and the Idea of the Modern: Studies in Carlyle's Prophetic Literature and Its Relation to Blake, Nietzsche, Marx and Others*. New Haven: Yale University Press, 1968.

Lawrence, T. E. *Secret Despatches from Arabia: And Other Writings*. Edited and introduced by Malcolm Brown. London: Bellew, 1991.

Le Bon, Gustave. *The Crowd: A Study of the Popular Mind*. Introduction by Robert K. Merton. New York: Penguin, 1960.

Lefebvre, Georges. *La Proclamation de la Commune, 26 mars 1871*. Paris: Gallimard, 1965.

Lemann, Nicholas. *Redemption: The Last Battle of the Civil War*. New York: Farrar, Strauss and Giroux, 2006.

Lespinasse, Beauvais. *Histoire des affranchis de Saint-Domingue*. Vol. 1. Paris: Joseph Kugelman, 1882.

Le Sueur, James D. *Uncivil War: Intellectuals and Identity Politics during the Decolonization of Algeria*. 2nd edition. Lincoln: University of Nebraska Press, 2005.

Levine, Philippa. *Prostitution, Race and Politics: Policing Venereal Disease in the British Empire*. New York: Routledge, 2003.

Lévi-Strauss, Claude. *Introduction to the Work of Marcel Mauss*. 1950. Translated by Felicity Baker. London: Routledge and Kegan Paul, 1987.

Lévy-Bruhl, Lucien. *The "Soul" of the Primitive*. 1928. Translated by Lillian A. Claire. New York: Frederick A. Praeger, 1966.

Lewis, David Levering. *W. E. B. Du Bois: Biography of a Race, 1868–1919*. New York: Henry Holt, 1993.

———. *W. E. B. Du Bois: The Fight for Equality and the American Century, 1919–1963*. New York: Henry Holt, 2000.

Lewis, Lloyd, and Henry Justin Smith. *Oscar Wilde Discovers America (1882)*. New York: Harcourt Brace, 1936.

Licciardelli, G. *Benito Mussolini e Tommasso Carlyle: La nuova aristocrazia*. Milan: n.p., 1931.

Linder, Christoph. ed. *Globalization, Violence and the Visual Culture of Cities*. New York: Routledge, 2010.

Linebaugh, Peter, and Marcus Rediker. *The Many-Headed Hydra: Sailors, Slaves, Commoners, and the Hidden History of the Revolutionary Atlantic*. Boston: Beacon, 2000.

Lise, Claude, ed. *Droits de l'homme et Abolition d'esclavage: Exposition organisée par les Archives départmentales de la Martinique*. Fort-de-France, Martinique: Archives départmentales, 1998.

Lissagaray, Prosper. *History of the Paris Commune of 1871*. 1876. Translated by Eleanor Marx. London: New Park, 1976.

Lloyd, Christopher. "Camille Pissarro and Francisco Oller." *Francisco Oller: Un realista des Impressionismo / Francisco Oller: A Realist-Impressionist*, by Haydée Venegas, 89–101. New York: Museo del Barrio, 1983.

Logan, Rayford W. "Education in Haiti." *Journal of Negro History* 15, no. 4 (October 1930): 414.

Long, Edward. *A History of Jamaica*. 1774. Edited by George Metcalf. 3 vols. London: Frank Cass, 1970.

Lotringer, Sylvere, ed. *Autonomia: Post-Political Politics*. 1979. Los Angeles: Semiotexte, 2007.

Lotringer, Sylvere, and Christian Marazzi. "The Return of Politics." *Autonomia: Post-Political Politics*, ed. Sylvere Lotringer, 8–23. Los Angeles: Semiotexte, 2007.

Luxemburg, Rosa. *The Mass Strike: The Political Party and the Trade Unions*. 1906. Translated by Patrick Lavin. New York: Harper and Row, 1971.

Lyotard, Jean-François. *La guerre des Algériens: Ecrits 1956-1963*. Paris: Galilée, 1989.

Macey, David. *Frantz Fanon: A Life*. London: Granta, 2000.

MacGaffey, Wyatt. "Aesthetics and Politics of Violence in Central Africa." *African Cultural Studies* 13, no. 1 (June 2000): 63–75.

Mackinlay, John, and Alison al-Baddawy. *Rethinking Counterinsurgency*. Vol. 5 of RAND Counterinsurgency Study. Santa Monica: RAND National Defense Research Institute, 2007.

Madiou, Thomas. *Histoire d'Haiti*. 3 vols. Haiti: Port-au-Prince, 1947–48.

Makdisi, Saree. *Romantic Imperialism: Universal Empire and the Culture of Modernity*. Cambridge: Cambridge University Press, 1998.

Maldonado Torres, Nelson. *Against War: Views from the Underside of Modernity*. Durham: Duke University Press, 2008.

Manet, Edouard. *Lettres du Siège de Paris, précedés des Lettres de voyage à Rio de Janeiro*. Edited by Arnauld Le Brusq. Vendôme: Editions de l'Amateur, 1996.

Manning, Brian. *The Far Left in the English Revolution 1640-1660*. London: Bookmarks, 1999.

Manthorne, Katherine. "Plantation Pictures in the Americas, circa 1880: Land, Power, and Resistance." *Nepantla* 2, no. 2 (2001): 343–49.

Marett, R. R., ed. *Anthropology and the Classics*. Oxford: Clarendon, 1908.

―――. *The Threshold of Religion*. Oxford: Clarendon, 1909.

Marin, Louis. *The Portrait of the King*. Translated by Martha M. Houle. Minneapolis: University of Minnesota Press, 1988.

Markus, Julia. *J. Anthony Froude: The Last Undiscovered Great Victorian*. New York: Scribner, 2005.

Marx, Karl. *Capital*. Translated by Ben Fowkes. Harmondsworth: Penguin, 1977.

―――. *The Civil War in France: The Paris Commune*. 2nd edition. New York: International Publishers, 1993.

―――. *The Eighteenth Brumaire of Louis Bonaparte*. 1852. Reprinted in *Surveys from Exile: Political Writings*. New York: Vintage, 1974.

Marx, Karl, and Friedrich Engels. *Marx and Engels 1844–1845*. Vol. 4 of *Collected Works of Karl Marx and Friedrich Engels*. London: Lawrence and Wishart, 1975.

Marx, Karl, and V. I. Lenin. *The Civil War in France: The Paris Commune*. 2nd edition. New York: International Publishers, 1993.

Marx, Roger. "Salon de 1895." *Gazette des Beaux-Arts* 14, series 3 (August 1895): 442.

Mathiez, Albert. *La Vie Chère et le mouvement social sous la Terreur*. Paris: Payot, 1927.

Matos-Rodriguez, Felix V. "Street Vendors, Pedlars, Shop-Owners and Domestics: Some Aspects of Women's Economic Roles in Nineteenth-Century San Juan, Puerto Rico." *Engendering History: Caribbean Women in Historical Perspective*, ed. Verene Shepherd, Bridget Brereton, and Barbara Bailey, 176–93. Kingston, Jamaica: Ian Randle, 1995.

Maurel, Blanche, ed. *Cahiers de Doléances de la colonie de Saint-Domingue pour les Etats-Généraux de 1789*. Paris: Ernest Leroux, 1933.

Mbembe, Achille. *De la postcolonie: Essai sur l'imagination politique dans l'Afrique contemporaine*. Paris: Editions Karthala, 2000.

―――. "Necropolitics." Translated by Libby Meintjes. *Public Culture* 15, no. 1: 11–40.

―――. *On the Postcolony*. Translated by A. M. Berrett et al. Berkeley: University of California Press, 2002.

McClellan, James E. *Colonialism and Science: Saint-Domingue in the Old Regime*. Baltimore: Johns Hopkins University Press, 1992.

McClellan, James E., and François Regourd. "The Colonial Machine: French Science and Colonization in the Ancien Régime." In "Nature and Empire: Science and the Colonial Enterprise." *Osiris* 15, 2nd series (2000): 31–50.

McElvey, Tara. "The Cult of Counterinsurgency." *American Prospect* 19, no. 11 (November 2008): 21.

McHugh, Paul. *The Maori Magna Carta: New Zealand Law and the Treaty of Waitangi*. Auckland: Oxford University Press, 1991.

―――. "Tales of Constitutional Origin and Crown Sovereignty in New Zealand." In "Liberal Democracy and Tribal Peoples: Group Rights in Aotearoa/New Zealand." *University of Toronto Law Journal* 52, no. 1 (winter 2002): 69–100.

Métraux, Alfred. *Haiti: Black Peasants and Voodoo*. Translated by Peter Lengyel. New York: Universe Books, 1960.

Mignolo, Walter D. "Delinking: The Rhetoric of Modernity, The Logic of Coloniality and the Grammar of Decoloniality." *Cultural Studies* 21, nos. 2–3 (March–May 2007): 449–514.

———. "The Geopolitics of Knowledge and the Colonial Difference." *South Atlantic Quarterly* 101, no. 2 (winter 2002): 57–96.

Miller, Christopher L. *The French Atlantic Triangle: Literature and Culture of the Slave Trade*. Durham: Duke University Press, 2008.

Miller, Lillian B., ed. *The Selected Papers of Charles Willson Peale and His Family*. 5 vols. New Haven: Yale University Press, 2000.

Miller, Paul B. "Enlightened Hesitations: Black Masses and Tragic Heroes in C. L. R. James's *The Black Jacobins*." *Modern Language Notes* 116, no. 5 (December 2001): 1069–90.

Mirzoeff, Nicholas. "Aboriginality: Gesture, Encounter and Visual Culture." *Migrating Images*, ed. Petra Stegman, 25–35. Berlin: Haus der Kulturen der Welt, 2004.

———. "Disorientalism: Minority and Visuality in Imperial London." *TDR* 51 (summer 2006): 52–69.

———. "On Visuality." *Journal of Visual Culture* 5, no. 1 (April 2006): 53–80.

———. "Revolution, Representation, Equality: Gender, Genre, and Emulation in the Académie Royale de Peinture et Sculpture, 1785–93." *Eighteenth-Century Studies* 31, no. 2 (1997–98): 153–74.

———. *Watching Babylon: The War in Iraq and Global Visual Culture*. London: Routledge, 2005.

The Missionary Register. London: L. B. Seeley, 1834–46.

Mitchell, Peter. *Jean Baptiste Antoine Guillemet 1841–1918*. London: John Mitchell and Son, 1981.

Mitchell, Timothy. "The Stage of Modernity." *Questions of Modernity*, ed. Timothy Mitchell, 1–20. Minneapolis: University of Minnesota Press, 2000.

Mitchell, W. J. T. "Chaosthetics: Blake's Sense of Form." In "William Blake: Images and Texts." *Huntington Library Quarterly* 58, nos. 3–4 (1995): 441–58.

———. *Picture Theory*. Chicago: University of Chicago Press, 2004.

———. *What Do Pictures Want? The Lives and Loves of Images*. Chicago: University of Chicago Press, 2005.

Moore, Clive. *New Guinea: Crossing Boundaries and History*. Honolulu: University of Hawai'i, 2003.

Moraña, Mabel, Enrique Dussel, and Carlos A. Jáuregui. "Colonialism and Its Replicants." *Coloniality at Large: Latin America and the Postcolonial Debate*, ed. Mabel Moraña, Enrique Dussel, and Carlos A. Jáuregui, 1–22. Durham: Duke University Press, 2008.

Moreau de Saint Mery. *Description topographique de l'isle de Saint-Domingue.* 3 vols. Paris: n.p., 1797.

Moreno Fraginals, Manuel. *The Sugar Mill: The Socioeconomic Complex of Sugar in Cuba, 1760–1860.* Translated by Cedric Belfrage. New York: Monthly Review Press, 1976.

Moreno Vega, Marta. "Espiritismo in the Puerto Rican Community: A New World Recreation with the Elements of Kongo Ancestor Worship." *Journal of Black Studies* 29, no. 3 (January 1999): 325–53.

Morris, Pam. "Heroes and Hero-Worship in Charlotte Bronte's *Shirley.*" *Nineteenth-Century Literature* 54, no. 3 (1999): 285–307.

"Motion Faite par M. Vincent Ogé, jeune, à l'Assemblée des COLONS, Habitans de S-Domingue, à l'Hôtel de Massiac, Place des Victoires." 1789. *La Révolte des Noires et des Creoles*, Vol. 11, *La Révolution française et l'abolition de l'esclavage.* Paris: Editions d'Histoire Sociale, n.d.

Murphy, Cullen. *Are We Rome? The Fall of an Empire and the Fate of America.* New York: Houghton Mifflin, 2007.

Napoleon, Louis. *Analysis of the Sugar Question.* 1842. Reprinted in *The Political and Historical Works of Louis Napoleon Bonaparte.* 5 vols. 1852; reprint, New York: Howard Fertig, 1972.

Nealon, Jeffrey T. *Foucault beyond Foucault: Power and Its Intensification since 1984.* Stanford: Stanford University Press, 2008.

Negri, Antonio. *Time for Revolution.* Translated by Matteo Mandarini. New York: Continuum, 2003.

Nesbitt, Nick, ed. *Toussaint L'Ouverture: The Haitian Revolution.* Introduction by Jean-Bertrand Aristide. New York: Verso, 2008.

Newton, A. P. *A Hundred Years of the British Empire.* London: Duckworth, 1940.

Ngũgĩ wa Thiong'o. *Decolonizing the Mind: The Politics of Language in African Literature.* London: James Curry, 1981.

Niva, Steve. "Walling Off Iraq: Israel's Imprint on U.S. Counterinsurgency Doctrine." *Middle East Policy* 15, no. 3 (fall 2008): 67–79.

O'Brien, James Bronterre. *The Rise, Progress and Phases of Human Slavery.* London: n.p., 1885.

O'Hanlon, Michael E., and Jason H. Campbell, eds. *Iraq Index: Tracking Variables of Reconstruction and Security in Post-Saddam Iraq.* Washington: Saban Center for Middle East Policy, Brookings Institute, February 2009.

Oliver, Kelly. "The Look of Love." *Hypatia* 16, no. 3 (summer 2001): 56–78.

Ophir, Adi, Michal Gavoni, and Sari Hanafi, eds. *The Power of Inclusive Exclusion: Anatomy of Israeli Rule in the Occupied Palestinian Territories.* New York: Zone, 2009.

Orange, Claudia. *The Treaty of Waitangi.* Wellington: Bridget Williams Books, 1997.

Orwell, George. *1984.* New York: Signet, 1990.

Osborne, C. Ward. *The Ancient Lowly: A History of the Ancient Working People from the*

Earliest Known Period to the Adoption of Christianity by Constantine. 2 vols. Chicago: Charles H. Kerr Co-Operative, 1907.

O'Toole, Fintan. "Venus in Blue Jeans: Oscar Wilde, Jesse James, Crime and Fame." *Wilde the Irishman*, ed. Jerusha McCormack, 71–81. New Haven: Yale University Press, 1998.

Paiewonsky, Michael, ed. Special edition, *St. Thomas Historical Journal* (2003).

Paine, Thomas. *The Rights of Man*. Reprinted in *Thomas Paine Political Writings*, ed. Bruce Kuklick. Cambridge: Cambridge University Press, 1987.

Painter, Nell Irvin. *Sojourner Truth: A Life, A Symbol*. New York: W. W. Norton, 1996.

Pantelogiannis, Famourious. "RMA: The Russian Way." *Cyberwar, Netwar and the Revolution in Military Affairs*, ed. Edward Halpin, Philippa Trevorrow, David Webb, and Steve Wright, 157–59. New York: Palgrave MacMillan, 2006.

Parks, Lisa. *Cultures in Orbit: Satellites and the Televisual*. Durham: Duke University Press, 2005.

Paton, Diana. *No Bond but the Law: Punishment, Race, and Gender in Jamaican State Formation, 1780–1870*. Durham: Duke University Press, 2004.

Payne, Kenneth. "Waging Communication War." *Parameters* 38, no. 2 (summer 2008): 48–49.

Pease, Donald E. "Hiroshima, the Vietnam Veterans War Memorial, and the Gulf War." *Cultures of United States Imperialism*, ed. Amy Kaplan and Donald E. Pease, 557–80. Durham: Duke University Press, 1993.

Pelloutier, Fernand. *L'Art et la Révolte: Conférence prononcé le 30 mai 1896*. Edited by Jean-Pierre Lecercle. Paris: Editions Place d'Armes, 2002.

Pétion, J. *Discours sur les Troubles de Saint-Domingue*. Paris: 14 October 1790.

Petraeus, General David. *FM 3-24 Counterinsurgency*. Washington: Headquarters Department of the Army, 2006.

Pfaltzgraff Jr., Robert L., and Richard H. Shultz Jr., eds. *War in the Information Age: New Challenges for U.S. Security Policy*. Washington: Brassey's, 1997.

Pinel, Philippe de. *A Treatise on Insanity*. Translated by D. D. Davis. Sheffield: Cadell and Davis, 1806.

Pissarro, Joachim. *Cézanne and Pissarro: Pioneering Modern Painting, 1865–1885*. New York: Museum of Modern Art, 2006.

Plomley, N. J. B. *The Baudin Expedition and the Tasmanian Aborigines 1802*. Hobart: Blubber Head Press, 1983.

Plonowksa Ziarek, Ewa. "Bare Life on Strike: Notes on the Politics of Race and Gender." *South Atlantic Quarterly* 107, no. 1 (winter 2008): 89–105.

Plotz, John. "Crowd Power: Chartism, Thomas Carlyle and the Victorian Public Sphere." *Representations* 70 (Spring 2000): 87–114.

Pluchon, Pierre. *Vaudou, sorciers, empoisonneurs de Saint-Domingue à Haïti*. Paris: Editions Karthala, 1987.

Pointon, Marcia. *Naked Authority: The Body in Western Art 1830-1908*. Cambridge: Cambridge University Press, 1990.

"Police Reports on the Journées of February, 1793." *Women in Revolutionary Paris 1789-1795*, ed. and trans. Darline Gay Levy, Harriet Branson Applewhite, Mary Durham Johnson, 133–43. Urbana: University of Illinois Press, 1979.

Porter, Theodore M. *The Rise of Statistical Thinking 1820-1900*. Princeton: Princeton University Press, 1986.

Porton, Richard. "Collective Guilt and Individual Responsibility: An Interview with Michael Haneke." *Cineaste* 31, no. 1 (winter 2005): 50–51.

Prothero, Iorwerth. "William Benbow and the Concept of the 'General Strike.'" *Past and Present* 63 (May 1974): 132–71.

Pupil, François. "Le dévouement du chevalier Desilles et l'affaire de Nancy en 1790: Essai de catalogue iconographique." *Le Pays Lorrain*, no. 2 (1976): 73–110.

Pursell Jr., Carroll W., ed. *The Military-Industrial Complex*. New York: Harper and Row, 1972.

Pynchon, Thomas. *Gravity's Rainbow*. 1973. New York: Penguin, 1987.

Racconti di bambini d'Algeria: Testimonianze e desegni di bambini profughi in Tunisia, Libia e Marocco. Translated by Giovanni Pirelli. Turin: Giulio Einaudi, 1962.

Rae, John. "The Eight Hours' Day in Australia." *Economic Journal* 1, no. 3 (September 1891): 528.

Rainsford, Marcus. *An Historical Account of the Black Empire of Hayti: Comprehending a View of the Principal Transactions in the Revolution of Saint Domingo; With Its Antient and Modern State*. London: J. Cundee, 1805.

Ramdani, Mohammed. "L'Algérie, un différend." Introduction to *La guerre des Algériens: Ecrits 1956-1963*, by Jean-François Lyotard, 9–32. Paris: Galilée, 1989.

Ramsden, Eric. *Marsden and the Missions: Prelude to Waitangi*. Dunedin: A. H. and A. W. Reed, 1936.

Rancière, Jacques. *Aux bords de la politique*. Paris: Gallimard, 1998.

———. *The Future of the Image*. Translated by Gregory Elliott. New York: Verso, 2007.

———. *Hatred of Democracy*. Translated by Steve Corcoran. New York: Verso, 2006.

———. *The Ignorant Schoolmaster: Five Lessons in Intellectual Emancipation*. Translated and with an introduction by Kristen Ross. Stanford: Stanford University Press, 1991.

———. "Introducing Disagreement." Translated by Steven Corcoran. *Angelaki* 9, no. 3 (December 2004): 3–9.

———. *The Philosopher and His Poor*. Edited and with an introduction by Andrew Parker. Translated by John Drury, Corinne Oster, and Andrew Parker. Durham: Duke University Press, 2004.

———. *Politics and Aesthetics*. Translated by Gabriel Rockhill. New York: Continuum, 2004.

————. *Short Voyages to the Land of the People*. Translated by James B. Sewnson. Stanford: Stanford University Press, 2003.

————. "Ten Theses on Politics." Translated by Davide Panagia, Rachel Bowlby, and Jacques Rancière. *Theory and Event* 5, no. 3 (2001).

[Ransom, John Crowe, et al.] *I'll Take My Stand: The South and the Agrarian Tradition*, by Twelve Southerners. 1930. New introduction by Susan V. Donaldson. Baton Rouge: Louisiana University Press, 2006.

Raynal, Abbé. *A Philosophical and Political History of the Settlements and Trade of the Europeans in the East and West Indies*. 6 vols. Edinburgh: Mundell and Son, 1804.

Rediker, Marcus. *The Slave Ship: A Human History*. New York: Viking, 2007.

Reichardt, Rolf. "Light against Darkness: The Visual Representations of a Central Enlightenment Concept." In "Practices of Enlightenment," special issue, *Representations*, no. 61 (winter 1998): 95–148.

Reid, Julian. *The Biopolitics of the War on Terror: Life Struggles, Liberal Modernity, and the Defence of Logistical Societies*. New York: Palgrave, 2006.

Reinhardt, Catherine. "French Caribbean Slaves Forge Their Own Ideal of Liberty in 1789." *Slavery in the Francophone World: Distant Voices, Forgotten Acts, Forged Identities*, ed. Doris Y. Kaddish, 19–38. Athens: University of Georgia Press, 2000.

Report for the Select Committee of the House of Lords Appointed to Inquire into the Present State of the Islands of New Zealand. London: House of Commons, 1838.

Retort. *Afflicted Powers: Capital and Spectacle in a New Age of War*. New York: Verso, 2005.

Ricks, Thomas. *Fiasco: The American Military Adventure in Iraq, 2003 to 2005*. New York: Penguin, 2007.

Rigney, Ann. "The Untenanted Places of the Past: Thomas Carlyle and the Varieties of Historical Ignorance." *History and Theory* 35, no. 3 (October 1996): 338–57.

Rishell, Joseph J., and Suzanne Stratton-Pruitt. *The Arts in Latin America 1492–1820*. Philadelphia: Philadelphia Museum of Art, 2006.

Roach, Joseph. *Cities of the Dead: Circum-Atlantic Performance*. New York: Columbia University Press, 1996.

Roberts, Warren. "Images of Popular Violence in the French Revolution: Evidence for the Historian?" http://chnm.gmu.edu/revolution/imaging/essays.html.

Ronel, Avital. *The Test Drive*. Urbana: University of Illinois Press, 2005.

Roper, Col. Daniel S. "Global Counterinsurgency: Strategic Clarity for the Long War." *Parameters* 38, no. 3 (autumn 2008): 92–108.

Rosenfeld, Jean A. *The Island Broken in Two Halves: Land and Renewal Movements among the Maori of New Zealand*. University Park: Pennsylvania State University Press, 1999.

Rosenthal, Odeda. *Not Strictly Kosher: Pioneer Jews in New Zealand*. North Bergen, N.J.: Bookmart, 1988.

Ross, Kristin. *The Emergence of Social Space: Rimbaud and the Paris Commune*. Minneapolis: University of Minnesota Press, 1988.

———. *May '68 and Its Afterlives*. Chicago: University of Chicago Press, 2002.

Roux, Marcel. *Inventaire du Fonds Français: Graveurs du dix-huitième siècle*. Paris: Bibliothèque Nationale, 1930.

Rüter, A. J. C. "William Benbow's Grand National Holiday and Congress of the Productive Classes." *International Review for Social History* 1 (1936): 217–36.

Ryan, Lyndall. *The Aboriginal Tasmanians*. St Lucia: University of Queensland Press, 1981.

Sabine, George H., ed. *The Works of Gerrard Winstanley*. Ithaca: Cornell University Press, 1941.

Said, Edward. *Orientalism*. New York: Viking, 1978.

Sala-Molins, Louis. *Dark Side of the Light: Slavery and the French Enlightenment*. Translated by John Conteh Morgan. Minneapolis: University of Minnesota Press, 2006.

———. *Le Code Noir, ou le calvaire de Canaan*. Paris: Presses Universitaires de France, 1987.

Samuel, Raphael. "British Marxist Historians, 1880–1980, Part 1." *New Left Review* 1, no. 120 (March–April 1980): 21–96.

Samuel, Wilfred S. *A Review of the Jewish Colonists in Barbados in the Year 1680*. London: Purnell and Sons, 1936.

Scarry, Elaine. *The Body in Pain: The Making and Unmaking of the World*. New York: Oxford University Press, 1985.

Scheider, Jane, ed. *Italy's "Southern Question": Orientalism in One Country*. New York: Berg, 1998.

Schoch, Richard W. "'We Do Nothing but Enact History': Thomas Carlyle Stages the Past." *Nineteenth-Century Literature* 54, no. 1 (June 1999): 27–52.

Schorsch, Jonathan. *Jews and Blacks in the Early Modern World*. Cambridge: Cambridge University Press, 2004.

Scott, David. *Conscripts of Modernity: The Tragedy of Colonial Enlightenment*. Durham: Duke University Press, 2004.

Seeley, J. R. *The Expansion of England: Two Courses of Lectures*. 1883. New York: Cosimo, 2005.

Semple, Janet. *Bentham's Prison: A Study of the Panopticon Penitentiary*. Oxford: Clarendon, 1993.

Servant, C. *Customs and Habits of the New Zealanders 1838-42*. Translated by J. Glasgow. Edited by D. R. Simmons. London: A. H. and A. W. Reed, 1973.

Sewall, Sarah. "A Radical Field Manual: Introduction to the University of Chicago Press Edition." *U.S. Army Marine Corps Counterinsurgency Field Manual*, xxi-xlv. Chicago: University of Chicago Press, 2007.

Shaw, Rosalind. *Memories of the Slave Trade: Ritual and Historical Imagination in Sierra Leone*. Chicago: University of Chicago Press, 2002.

Shepard, Todd. *The Invention of Decolonization: The Algerian War and the Remaking of France*. Ithaca: Cornell University Press, 2006.

Shepherd, Verene, Bridget Brereton, and Barbara Bailey, eds. *Engendering History: Caribbean Women in Historical Perspective*. Kingston: Ian Randle, 1995.

Siegfried, Susan Locke. "Naked History: The Rhetoric of Military Painting in Post-revolutionary France." *Art Bulletin* 75, no. 2 (June 1993): 235–58.

Sillanpoa, Wallace P. "Pasolini's Gramsci." *Modern Language Notes* 96, no. 1 (January 1981): 120–37.

Simmons, Clare A. *Reversing the Conquest: History and Myth in Nineteenth-Century British Literature*. New Brunswick: Rutgers University Press, 1990.

Simpson, Jane. "Io as Supreme Being: Intellectual Colonization of the Maori?" *History of Religions* 78, no. 1 (August 1997): 50–85.

Sloane, Hans. *A Voyage to the Islands Madera, Barbados, Nieves, S. Christophers and Jamaica, with the Natural History of the Herbs, and Trees, Four Footed Beasts, Fishes, Birds, Insects, Reptiles etc. of the last of these Islands*. 2 vols. London: n.p., 1707.

Smajic, Srdjan. "The Trouble with Ghost-seeing: Vision, Ideology, and Genre in the Victorian Ghost Story." *ELH* 70, no. 4 (winter 2003): 1107–35.

Small Wars Manual: United States Marine Corps 1940. Washington: U.S. Government Printing Office, 1940.

Smith, Faith. *Creole Recitations: John Jacob Thomas and Colonial Formation in the Late Nineteenth Century Caribbean*. Charlottesville: University of Virginia Press, 2002.

Smith, Paul Julian. "*Pan's Labyrinth*." *Film Quarterly* 60 (summer 2007): 4–8.

Smith, Terry. *Making the Modern: Industry, Art and Design in America*. Chicago: University of Chicago Press, 1993.

———. "Visual Regimes of Colonization: Aboriginal Seeing and European Vision in Australia." *The Visual Culture Reader*, 2nd edition., ed. Nicholas Mirzoeff, 483–94. London: Routledge, 2002.

Smith, Terry, Okwui Enwezor, and Nancy Condee, eds. *Antinomies of Art and Culture: Modernity, Postmodernity, Contemporaneity*. Durham: Duke University Press, 2008.

Smithyman, Kendrick. *Atua Wera*. Auckland: University of Auckland Press, 1997.

Soboul, Albert. *The Parisian Sans-Culottes and the French Revolution, 1793-4*. Translated by Gwynne Lewis. Oxford: Clarendon, 1964.

Sorel, Georges. *Reflections on Violence*. 1906. Edited and translated by Jeremy Jennings. Cambridge: Cambridge University Press, 1999.

Soto-Crespo, Ramón E. "'The Pains of Memory': Mourning the Nation in Puerto Rican Art and Literature." *Modern Language Notes* 117, no. 2 (2002): 449–80.

Spivak, Gayatri Chakravorty. *A Critique of Postcolonial Reason: Toward a History of the Vanishing Present*. Cambridge: Harvard University Press, 1999.

―――. "Righting Wrongs." *South Atlantic Quarterly* 103, nos. 2–3 (winter 2004): 523–81.

Stedman Jones, Gareth. "The Redemptive Power of Violence? Carlyle, Marx and Dickens." *History Workshop Journal*, no. 65 (2008): 11–14.

Stewart, John. *A View of the Past and Present State of the Island of Jamaica.* 1823. New York: Negro Universities Press, 1969.

Stoler, Ann Laura. *Race and the Education of Desire: Foucault's* History of Sexuality *and the Colonial Order of Things.* Durham: Duke University Press, 1995.

Stoll, Steven. "Toward a Second Haitian Revolution." *Harper's* 320, no. 1919 (April 2010): 7–10.

Stora, Benjamin. *Algeria 1830-2000: A Short History.* Translated by Jane Marie Todd. Ithaca: Cornell University Press, 2001.

―――. *Imaginaires de guerre: Algérie-Viêtnam, en France et aux Etats-Unis.* Paris: La Découverte, 1997.

Sturken, Marita, and Lisa Cartwright. *Practices of Looking.* New York: Oxford University Press, 2009.

Sullivan, Edward J. "The Black Hand: Notes on the African Presence in the Visual Arts of Brazil and the Caribbean." *The Arts in Latin America, 1492-1820*, curated by Joseph J. Rishel and Suzanne Stratton-Pruitt, 42–44. Philadelphia: Philadelphia Museum of Art, 2006.

―――, ed. *Continental Shifts: The Art of Edouard Duval Carrié.* Miami: American Art Corporation, 2007.

Suskind, Ron. "Faith, Certainty and the Presidency of George W. Bush." *New York Times Magazine*, 17 October 2004.

Sydenham, Michael J. *Léonard Bourdon: The Career of a Revolutionary, 1754-1807.* Waterloo, Ontario: Wilfred Laurier University Press, 1999.

Tadman, Michael. *Speculators and Slaves: Masters, Traders, and Slaves in the Old South.* 2nd edition. Madison: University of Wisconsin Press, 1996.

Taylor, Diana. *The Archive and the Repertoire: Performing Cultural Memory in the Americas.* Durham: Duke University Press, 2003.

Taylor, René, ed. *José Campeche y su tiempo / José Campeche and His Time.* Ponce: Museo de Arte de Ponce, 1988.

Taylor, Timothy. "Believing the Ancients: Quantitative and Qualitative Dimensions of Slavery and the Slave Trade in Later Prehistoric Eurasia." In "The Archaeology of Slavery." *World Archaeology* 33, no. 1 (June 2001): 27–43.

Thibaudeau, A. C. *Recueil des action heroiques et civiques des Republicains Francais.* Paris: Convention Nationale, n.d., 1794.

Thiec, Yvon J. "Gustave Le Bon, prophète de l'irrationalisme de masse." In "Sociologies Françaises au Tournant du Siècle: Les concurrents du groupe durkheimen." *Revue Française de Sociologie* 22, no. 3 (July–September 1981): 409–28.

Thierry, Augustin. *Essai sur l'histoire de la formation et des progrès du Tiers Etat.* 2nd edition. Paris: Garnier Frères, 1867.

———. *Lettres sur l'histoire de France: Dix ans d'études historiques.* Paris: Furne, Jouvet et Cie, 1866.

Thomas, Greg. *The Sexual Demon of Colonial Power: Pan-African Embodiment and Erotic Schemes of Empire.* Bloomington: Indiana University Press: 2007.

Thomas, John Jacob. *Froudacity: West Indian Fables by James Anthony Froude.* 1889. London: New Beacon, 1969.

Thompson, E. P. "Time, Work Discipline and Industrial Capitalism." Reprinted in *Beyond the Body Proper: Reading the Anthropology of Material Life,* ed. Margaret Lock and Judith Farquhar, 494–511. Durham: Duke University Press, 2007.

———. *Witness against the Beast: William Blake and the Moral Law.* New York: New Press, 1993.

Tobin, Beth Fowkes. *Picturing Imperial Power: Colonial Subjects in Eighteenth-Century British Painting.* Durham: Duke University Press, 1999.

Tocqueville, Alexis de. *Democracy in America.* Translated by J. P. Mayer. New York: Harper Perennial, 1966.

Trevelyan, G. M. *British History in the Nineteenth Century and After: 1782-1919.* 1922. 2nd edition. London: Longmans, Green, 1947.

Trouillot, Michel-Rolph. "An Unthinkable History." *Silencing the Past: Power and the Production of History,* 70–107. Boston: Beacon, 1995.

Turner, Stephen. "Sovereignty, or the Art of Being Native." *Cultural Critique,* no. 51 (spring 2002): 74–100.

Tylor, Edward B. *Primitive Culture.* Vol. 1. London: John Murray, 1871.

Urbinati, Nadia. "The Souths of Antonio Gramsci and the Concept of Hegemony." *Italy's "Southern Question": Orientalism in One Country,* ed. Jane Scheider, 135–56. New York: Berg, 1998.

The U.S. Army Marine Corps Counterinsurgency Field Manual. Chicago: University of Chicago Press, 2007.

Vattel, Emmerich de. *Le Droit des Gens.* 1758. Translated by Charles G. Fenwick. 1902; reprint, New York: Oceana Publications / Windy and Sons, 1964.

Vautier, René. *Camera citoyenne: Mémoires.* Paris: Editions Apogée, 1998.

Veer, Peter van der, ed. *Conversion to Modernities: The Globalization of Christianity.* London: Routledge, 1995.

Venegas, Haydée. *Francisco Oller: Un realista des Impressionismo / Francisco Oller: A Realist-Impressionist.* New York: Museo del Barrio, 1983.

———. "Oller Chronology." *Campeche, Oller, Rodón: Tres Siglos de Pintura Puertorriqueña / Campeche, Oller, Redon: Three Centuries of Puerto Rican Painting,* by Francisco J. Barrenechea et al. San Juan: Instituto de Cultura Puertorriqueña, 1992.

Vergès, François. "Creole Skin, Black Mask: Fanon and Disavowal." *Critical Inquiry* 23, no. 3 (spring 1997): 578–95.

Viano, Maurizio. "The Left According to the Ashes of Gramsci." *Social Text* 18 (winter 1987–88): 51–60.

Vickers, Michael J. "The Revolution in Military Affairs and Military Capabilities." *War in the Information Age: New Challenges for U.S. Security Policy*, ed. Robert L. Pfaltzgraff Jr. and Richard H. Shultz Jr., 30–34. Washington: Brassey's, 1997.

Villarejo, Amy. *Lesbian Rule: Cultural Criticism and the Value of Desire*. Durham: Duke University Press, 2003.

Virno, Paolo. *A Grammar of the Multitude*. Translated by Isabella Bertoletti et al. New York: Semiotext(e): 2004.

Vollard, Ambroise. *Paul Cézanne*. Translated by Harold Van Doren. New York: Crown, 1937.

Vovelle, Michel, ed. *Marat: Textes choisis*. Paris: Editions Sociales, 1975.

———. *La révolution française: Images et recit 1789-1799*. 5 vols. Paris: Messidor / Livre Club Diderot, 1986.

Wagenvoort, H. *Roman Dynamism: Studies in Ancient Roman Thought, Language and Custom*. Oxford: Basil Blackwell, 1947.

Walcott, Derek. *Tiepolo's Hound*. New York: Farrar, Strauss and Giroux, 2000.

Walker, Ranganui. *Nga Pepa A Ranginui: The Walker Papers*. Auckland: Penguin, 1996.

Wedderburn, Robert. *The Horrors of Slavery and Other Writings by Robert Wedderburn*. Edited by Iain McCalman. New York: Markus Weiner, 1991.

Weizman, Eyal. *Hollow Land: Israel's Architecture of Occupation*. New York: Verso, 2006.

Whatling, Clare. *Screen Dreams: Fantasizing Lesbians in Film*. Manchester: Manchester University Press, 1997.

Wideman, John Edgar. *Fanon*. Boston: Houghton Mifflin, 2008.

Williams, Cindy, and Jennifer M. Lind. "Can We Afford a Revolution in Military Affairs?" *Breakthroughs* (spring 1999): 3–8.

Williams, Eric. *Capitalism and Slavery*. 1944. Chapel Hill: University of North Carolina Press, 1994.

Williams, H. "Diary." *The Missionary Register for 1834*. London: L. B. Seeley, 1834.

Williams, John. *A Narrative of Missionary Enterprises in the South Sea Islands*. 1837. Rarotonga, Cook Islands: n.p., 1998.

Williams, Raymond. *Culture and Society, 1780-1950*. New York: Columbia University Press, 1958.

Willy, Todd G. "The Call to Imperialism in Conrad's 'Youth': An Historical Reconstruction." *Journal of Modern Literature* 8, no. 1 (1980): 39–50.

Wilson, Jackie Napoleon. *Hidden Witness: African-American Images from the Dawn of Photography to the Civil War*. New York: Saint Martin's, 1999.

Wilson, Kathleen. *The Island Race: Englishness, Empire and Gender in the Eighteenth Century*. New York: Routledge, 2003.

———. "The Performance of Freedom: Maroons and the Colonial Order in

Eighteenth-Century Jamaica and the Atlantic Sound." *William and Mary Quarterly*, 66, no. 1, 3rd series (January 2009): 45–86.

———. *The Sense of the People: Politics, Culture and Imperialism in England, 1715-1785*. Cambridge: Cambridge University Press, 1995.

Wilson, Nathaniel. "Outline of the Flora of Jamaica." Appendix 2 in *Reports on the Geology of Jamaica*, by James Sawkins, 285–91. London: Longmans, Green, 1869.

Wilson, Ormond. "Papahurihia: First Maori Prophet." *Journal of the Polynesian Society* 74, no. 4 (December 1965): 473–83.

Wilson-Bareau, Juliet, with David C. Degener. *Manet and the American Civil War: The Battle of the U.S.S. Kearsage and C.S.S. Alabama*. New Haven: Yale University Press, 2003.

Yate, William. *An Account of New Zealand and of the Church Missionary Society's Mission in the Northern Island*. 1835. Introduction by Judith Binney. Shannon, Ireland: Irish University Press, 1977.

Yoo, John. "Memorandum for William J. Haynes II, General Counsel for the Department of Defense. Re: Military Interrogation of Unlawful Combatants Held Outside the United States." Office of the Deputy Assistant Attorney General, U.S. Department of Justice. 14 March 2003.

Young, Robert J. C. *The Idea of British Ethnicity*. Malden: Blackwell, 2008.

Žižek, Slavoj. *Enjoy Your Symptom! Jacques Lacan in Hollywood and Out*. New York: Routledge, 2001.

Zamir, Shamoon. *Dark Voices: W. E. B. Du Bois and American Thought, 1888-1903*. Chicago: University of Chicago Press, 1995.

Zandvliet, Kees. *Mapping for Money: Maps, Plans and Topographic Paintings and Their Role in Dutch Overseas Expansion during the Sixteenth and Seventeenth Centuries*. Amsterdam: Batavian Lion International, 2002.

索 引

图书在版编目（CIP）数据

看的权利：视觉性的逆向历史 /（美）尼古拉斯·
米尔佐夫（Nicholas Mirzoeff）著；胡文芝译. -- 重
庆：重庆大学出版社，2023.3
（拜德雅·视觉文化丛书）
书名原文：The Right to Look: A Counterhistory
of Visuality
　　ISBN 978-7-5689-3768-9

　Ⅰ.①看…　Ⅱ.①尼…②胡…　Ⅲ.①视觉艺术—艺
术史　Ⅳ.①J110.9

　　中国国家版本馆CIP数据核字（2023）第036146号

拜德雅·视觉文化丛书

看的权利：视觉性的逆向历史

KAN DE QUANLI: SHIJUEXING DE NIXIANG LISHI

［美］尼古拉斯·米尔佐夫　著

胡文芝　译

策划编辑：雷少波　张慧梓

特约策划：邹　荣　任绪军

特约编辑：梁静怡

责任编辑：张慧梓

责任校对：夏　宇

责任印制：张　策

书籍设计：张　晗

重庆大学出版社出版发行

出版人：饶帮华

社址：（401331）重庆市沙坪坝区大学城西路21号

网址：http://www.cqup.com.cn

重庆升光电力印务有限公司印刷

开本：720mm×1020mm　1/16　印张：27.25　字数：402千　插页：16开5页
2023年5月第1版　　2023年5月第1次印刷
ISBN 978-7-5689-3768-9　　定价：98.00 元

The Right to Look: A Counterhistory of Visuality, by Nicholas Mirzoeff, ISBN: 978-0-8223-4918-1

版贸核渝字（2016）第 070 号

·

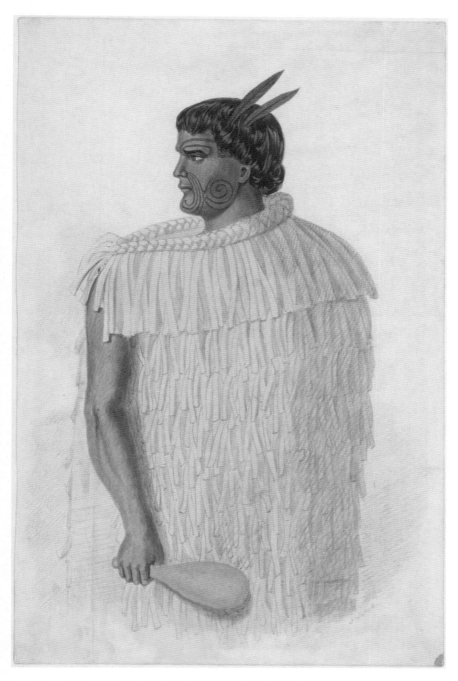

彩插 1　匿名，《约翰尼·赫克》（*Johnny Heke*，即《霍恩·赫克》，1856 年）。图片来源：
National Library of Australia

彩插 2　让－巴普蒂斯特·杜特尔（Jean-Baptiste Du Tertre），"槐蓝种植地"（细节），载《法属加勒比史》（巴黎，1667 年）

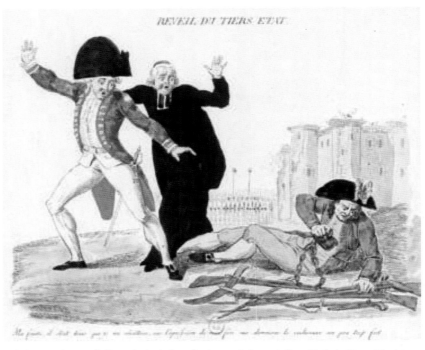

彩插 3　匿名，《第三阶层的觉醒》（1789 年），巴黎，图片来源：Bibliothèque nationale de France

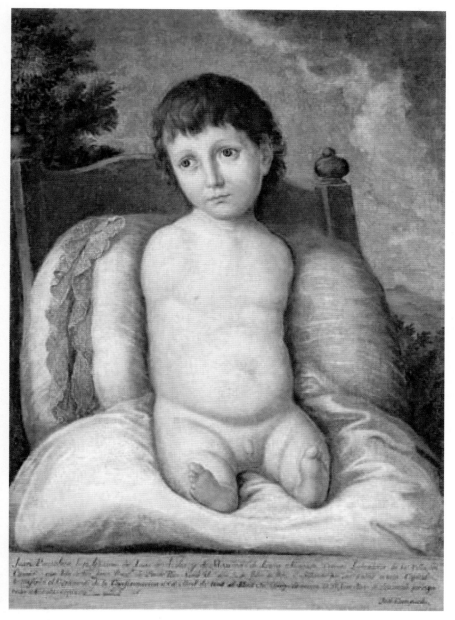

彩插4 荷西·坎佩奇，《小男孩胡安·潘塔莱翁·德·阿维利斯·德卢纳》（1808年），波多黎各文化学院

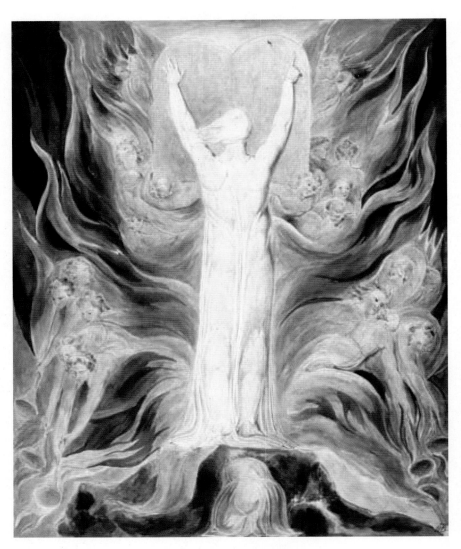

彩插 5　威廉·布莱克，《上帝在约版上书写》，图片来源：the National Gallery of Scotland

彩插6　詹姆斯·索金斯,《古巴圣加哥［即圣地亚哥］》(*St. Jago*, *Cuba*, 1859年),图片来源:
National Library of Australia

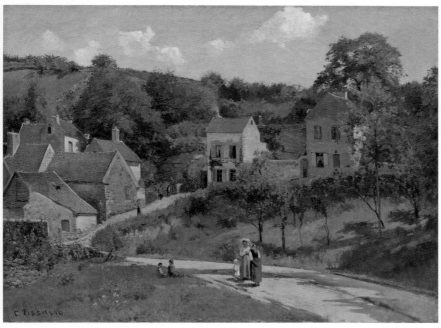

彩插7　卡米耶·毕沙罗,《彭退斯偏僻住户》(*Les côteaux de l'Hermitage, Pointoise*, 约1867年),
布面油画,59.625英寸×79英寸。所罗门·R.古根海姆博物馆,纽约。坦恩豪瑟藏品(Thannhauser
Collection)。贾斯汀·K.坦恩豪瑟捐赠, 1978.78.2514.67

彩插 8　弗朗西斯科·奥勒，《守灵》［觉醒］（1895 年），波多黎各大学，里奥佩德拉斯（Rio Pedras）

彩插 9　《巴黎竞赛》（*Paris Match*）封面

彩插 10　泡泡场景，来自电影《拉齐达》（*Rachida*，2002 年）

彩插 11　僵住的奥菲利亚，来自电影《潘神的迷宫》（吉尔莫·德尔·托罗导演作品，2006 年）